인문학적 상상력과 융합콘텐츠

이창식(李昌植)

세명대학교 미디어문화학부 교수(국문학 전공)
한국공연문화학회 회장
현재 세명대학교 미디어문화학부(한국어문학과) 교수로서 지역문화연구소장 및 문화재위원을 역임하였다. 전공영역인 놀이와 축제 영역의 민속학, 향가와 민요 영역의 국문학, 지역문화 스토리텔링 영역의 문화콘텐츠학 등의 통섭 연구에 몰두하고 있다. 특히 지자체, 기업, 공무원연수원, PD교육원, 박물관 등에서 전통문화산업, 몽골리안 한류, 훈민정음 세계화, 인문학과 감성에 대한 가치창조 담론을 강의하고 있다.
주요 저서는 『한국의 유희민요』(1999), 『충북의 민속문화』(2004), 『고전시가강의』(2009), 『전통문화와 문화콘텐츠』(2010), 『김삿갓문학의 풍류와 야유』(2011) 등 다수가 있다.

인문학적 상상력과 융합콘텐츠

초판1쇄 발행 2015년 8월 28일
초판2쇄 발행 2016년 7월 11일

지 은 이 이창식
펴 낸 이 최종숙

책임편집 이태곤
편 집 문선희 박지인 권분옥 고나희 오정대
디 자 인 안혜진 이홍주
마 케 팅 박태훈 안현진

펴 낸 곳 글누림출판사
주 소 서울 서초구 동광로46길 6-6(반포4동 577-25) 문창빌딩 2층(우 06589)
전 화 02-3409-2055 FAX 02-3409-2059
이 메 일 nurim3888@hanmail.net
홈페이지 http://www.geulnurim.co.kr
등 록 2005년 10월 5일 제303-2005-000038호

I S B N 978-89-6327-319-8 93600

정가 35,000원

인문학적 상상력과
융합콘텐츠

이창식

　문화는 변화한다. 변화에 걸맞게 문화자원이라 부를 경우 문화의 층위는 다면적이다. 근간에 문화원형(prototypes)의 현대적 변용이 활발하게 이루어지고 있다. 이른바 OSMU 또는 MSMU라는 이름으로 다양한 가치창조가 전개되고 있다. 예컨대 민요는 K-팝으로, 신화는 드라마로, 역사인물은 실경홀로그램 주인공으로, 재담은 행복힐링의 프로그램으로, 굿은 실험적 뮤지컬로 변화하는 등 인문자원의 스토리텔링(storytelling)적 수용이 활발하게 이루어지고 있다. 이러한 장르적 이행과 변신은 비욘드 갈래를 넘어서서 새롭게 이종교배의 현상을 보이고 있다. 바로 융합콘텐츠의 활성화가 그것이다.

　그 중심의 사유에 상상력이 작용하고 있다. 더구나 인문학적 상상력은 인류의 창조적 영장류의 독보성을 공유하는 구실을 하였다. 이 상상력 작동 또는 팩션 수작 같은 뺑치기의 예술적 감성과 창작은 현재 유익한 세계를 선사하고 있다. 인류가 미래 기대감을 갖게 하는 값진 세계도 여기서 출발한다. 그런데 문화콘텐츠산업 영역에서 문화기술에 대한 오해와 편견도 많다. 더구나 문사철(文史哲) 중심의 인문학적 상상력과 문화기술의 만남에 대한 선입견은 학문적 왜곡과 오독을 경계하고 있다. 분명 문화콘텐츠(cultural contents) 영역에는 역기능이 있어 순기능 위주로 새로운 길을 모색해야 한다.

　문화원형과, 문사철자원에 대한 명확한 해석과 행위에 대한 면밀한 추적이 제대로 이루어지지 않았을 경우에는, 그 결과물 역시 치명적인 약점이

노출된다. 실제로 문화상품이라는 이름으로 인간적인 가치까지 훼손되어 드러나는 사례도 많다. 원형에 대한 임의적인 작의로 혼란성이 내포되고 있다. 인문소재가 다양한 의미와 양상을 함축하고 있으며, 그렇기 때문에 원형소스의 문맥적 과정과 성격을 규명하기가 쉽지 않다. 가령 문화원형 중 무형문화유산(intangible cultural heritage)을 중심으로 할 경우 본질적인 맥락 위에 스토리텔링을 잘 활용하여 문화콘텐츠로서 창조적 브랜드(brand)를 만들기 위해 무형자산의 통합적 읽기가 필수적이다. 원형유산에 대한 각별한 분석과 공유의 가치를 동시에 읽어내는 힘이 필요하다.

문화원형에 철저히 기대되 누구나 공감하는 향유유전자를 탐색해야 한다. 가치창조의 담론은 유의미한 역사석 해석이면서 재미와 즐거움의 예술적 창작 분야가 상생하는 것이다. 이러한 연장선에서 미래의 독자 향유층에게 명품콘텐츠와 공공의 착한 문화상품을 제시할 수 있다. 그러나 때로는 문화창조의 진행형 현장에는 순리적 정석보다 융합예술적 행위로 의외성과 대박성을 발견할 수 있다. 경전 같은 이론을 무색하게 한다. 현재 많은 영역들이 융복합되어 가는 시점에 열린 인문학 마인드야말로 세계의 흐름에 부응하는 창조적 브랜드를 이끌 수 있다.

『인문학적 상상력과 융합콘텐츠』(글누림)는 이러한 문화콘텐츠학에 대한 이론을 체계적으로 담론화 하고, 몇 가지 오해를 불식시키는 데 절실한 실제 사례를 제시한 글들로 구성하였다. 1부에는 주로 이론적으로 문화콘텐츠 쟁점 소개와 스토리텔링 창작 기법, 인문콘텐츠의 융복합적 경향을 다루었다. 2부에는 구비적 문학소스의 영역을 염두에 두고 가치 해석학과 문학 상상력의 개연성을 실제로 보여주고 있다. 3부는 문화론적 시각에서 문화자원과 지역전통에 대한 창조경제적 효용성을 다루되, 잡학스러운 인문학의 본령을 유지하면서 새로운 패러다임 세계를 선보이고 있다.

『인문학적 상상력과 융합콘텐츠』를 통해 '한국적 인문전통'에 대한 관심과 욕구가 더욱 높아지리라 기대한다. 한류의 지속가능성도 부분적으로 제시하였다. 융합콘텐츠는 문화융성의 대표 화두인 셈이다. 지역의 활성화 방

안도 주장하였다. 문학의 초장르화와 공연화 양상도 짚었다. 그래서 필자가 쓴 『한국신화와 스토리텔링』과 『문학콘텐츠와 스토리텔링』에 이은 실사구시의 창조담론인 셈이다. 이 책을 계기로 무엇보다 문화융성 담론 주체가 다채롭게 나타나고, 미래 이 방면의 인재들의 기량과 안목이 확장되기를 바란다.

제3 인문학의 용솟음 바다에 있다. 인문학과 교감하자는 슬로건을 독자들 마음속에 주입하고 싶다. 구글(Google)의 머리사 메이어 부사장은 스탠포드대 인문학센터에서 열린 비블리오테크 회의에서 "신입사원 6천 명 중 5천 명을 인문학도에서 뽑겠다"고 하였다. 이러한 분위기는 기술의 영역에서 가장 중요한 것이 사람을 관찰하고 이해하는 것을 우선한다는 인문학의 본질과 상통한다. 인문학적 성찰과 실천은 지금 생존의 힘이다. 이처럼 분야별 리더들은 한결같이 인문학의 중요성을 말하고 있다. 이 책이 이러한 창조경제적 추세에 적응하려는 젊은 인재들에게 도움이 되길 기대한다.

한국 최고경영자(CEO)들도 앞다투어 새삼 인문학을 공부하고 있고, 게다가 산업사회-정보사회 발전단계에서 더욱 힘을 발휘하는 학문이 인문콘텐츠학이다. 문화기술과 연계된 인본인문학의 행복론을 다시 강조하고 싶다. 여전히 인문학은 살아있다. 20년 동안 함께 인문학, 인문콘텐츠학의 담론 나누기를 하며 미래학문의 가치를 공유해온 안상경, 최명환, 강석근, 김동성, 조정숙 도반에게 고마움을 전한다. 강의를 듣고 늘 자료를 찾아서 챙겨준 미래 인문치료 스토리텔러 박나현 양에게 고마움을 새긴다.

끝으로, 어려운 출판 환경에도 불구하고 이 책이 나오는 데 물심양면으로 큰 도움을 주신 도서출판 역락의 이대현 사장님과 글누림출판사의 최종숙 사장님께 감사의 말씀을 전한다. 책을 책답게 잘 만들어준 이태곤 편집장과 안혜진 디자이너 그리고 글누림 가족들에게도 인사를 전한다.

2015. 8. 15.
세명대학교 퇴강서재에서 이창식 씀

차례

머리말 _005_

제1부 상상력과 문화콘텐츠

제1장 매체 언어 둘러보기 _ 15

1. 인문학 감성과 가치 창조 / 15
2. 신화인문학과 문화콘텐츠 / 17

제2장 상상력과 문화창조산업 _ 35

1. 오감만족과 감칠(感七)행복 : 문화관광 / 52
2. 놀이와 게임의 신명 : 축제와 이벤트 / 56
3. 기술력의 상품화 : 애니메이션 / 59
4. 디지털 기술의 종합관 : 영상산업 / 61
5. 공유모방의 소통산업 : 문화감성시대의 인디펜던트문화 / 63
6. 디지로그 상생콘텐츠 : 전통창조산업 / 66

제3장 문화콘텐츠와 스토리텔링 _ 71

1. 생생한 이야기로 전달과 상품의 미학적 효과 / 71
2. 문화콘텐츠산업의 발전가능성과 대안 사례 / 74
3. 이야기 자원의 스토리텔링 / 75

제4장 미래사회의 가치창조와 융합콘텐츠 _ 87

 1. 디지털 기술과 지역문화의 융합 / 87

 2. 디지털 미디어, 콘텐츠 부문의 변화 / 90

 3. 디지털 기술과 지역설화의 융합 / 93

 4. 학제간 융합콘텐츠와 스토리텔링마케팅 / 112

 5. 융합형 킬러콘텐츠 사례 / 114

 6. 전통문화콘텐츠의 발전방향 / 117

제 2 부 인문문화유산과 스토리텔링

제1장 설문대할망 관련 전승물의 가치와 활용 _ 123

 1. 장소성의 새로운 이해 / 123

 2. 제주 돌과 신당 관련 설문대할망유산 / 125

 3. 설문대할망신화의 활용과 관련 전승물 보존 방향 / 144

 4. 제주돌문화공원의 미래와 신화 가치 / 155

제2장 허황옥전승의 실크로드적 가치 _ 159

 1. 허황옥전승의 혁고정신 / 159

 2. 실크로드 고대교류와 허황옥전승의 가치 / 161

 3. 김수로신화에서 허황옥신화로 바꿔읽기와 팩션 / 174

 4. 팩션(faction)의 조정 읽기 / 192

제3장 아리랑유산의 세계화와 스토리텔링 _ 195

1. 아리랑 문화적 행위의 통섭론 / 195
2. 아리랑유산의 세계화 문제 : 아리랑 스토리텔링의 원형과 가치 / 197
3. 아리랑유산의 스토리텔링과 킬러콘텐츠 / 213
4. 융복합 아리랑콘텐츠 만들기 / 236

제4장 향가-헌화가 스토리텔링 _ 239

1. 수로부인 캐릭터 / 239
2. 「수로부인」조의 수수께끼와 가치 / 241
3. 수로부인과 새로운 스토리텔링 / 248
4. 수로부인 테마산업과 가치 발견 / 252

제5장 원효설화의 문화콘텐츠 _ 255

1. 신라인물설화의 팩션(faction) 읽기 / 255
2. 원효설화의 원형적 가치 / 257
3. 원효설화의 문화콘텐츠 방안 / 273
4. 원효문화유산의 문화콘텐츠 개발방향 / 277

제6장 김대성의 원형과 스토리텔링 창작 _ 279

1. 두 어머니의 형상화 / 279
2. 김대성 전승원형의 정체성 : 자료와 인물장소자산의 의의 / 281
3. 김대성 문화콘텐츠와 스토리텔링 개발 전략 / 295
4. 김대성, 스토리텔링으로 만나기 / 315

제3부 문화원형의 가치와 융합콘텐츠

제1장 이사부 문화자원의 스토리텔링과 가치창조 _ 319

1. 동해영웅 이사부 / 319
2. 이사부의 원형 담론과 팩션 / 322
3. 이사부의 가치창조와 킬러콘텐츠 / 338
4. 팩션 속 캐릭터 이사부의 가치 / 351

제2장 문무해중릉의 문화원형과 적용 _ 355

1. 해중릉의 장소성과 문화원형 / 355
2. 신라 이견대와 문무대왕 관련 문화원형 / 357
3. 신라 해중릉의 가치와 서사전승물의 활용 / 369
4. 통일-호국 영웅 문무대왕 정체성 / 388

제3장 수륙재의 원형 전승과 문화콘텐츠 전략화 _ 391

1. 불교공동체유산의 미덕 / 391
2. 수륙재의 원형 전승과 공연문화 / 392
3. 수륙재 문화콘텐츠의 전략화 방안 / 412
4. 죽음의례의 공공성 / 422

제4장 한방 문화유산의 가치창조 _ 425

1. 한방브랜드의 인문학 인식 / 425
2. 제천국제한방바이오엑스포의 지역문화적 기반 / 428
3. 지속가능한 문화콘텐츠 창조산업과 제천학 / 443
4. 약령시의 재발견과 웰빙스토리텔링 / 463

제5장 평창문화자원의 가치 발굴과 동계올림픽 _ 467

1. 평창동계올림픽과 문화자원의 활용전략 / 467
2. 평창 지역문화의 정체성과 가치창조 / 473
3. 평창 지역문화의 세계화와 2018동계올림픽 / 480
4. 눈 관련 킬러콘텐츠 창조와 성공 동계올림픽 / 494

제6장 단오문화유산의 문화콘텐츠 _ 497

1. 단오제 관련 문화산업 / 497
2. 지역문학의 경쟁력과 단오문화의 새롭게 읽기 / 499
3. 강릉단오제의 문화자원과 문학콘텐츠 활용 / 507
4. 단오학과 단오민속 스토리텔링 / 518

· 참고 문헌 520

제1부

상상력과 문화콘텐츠

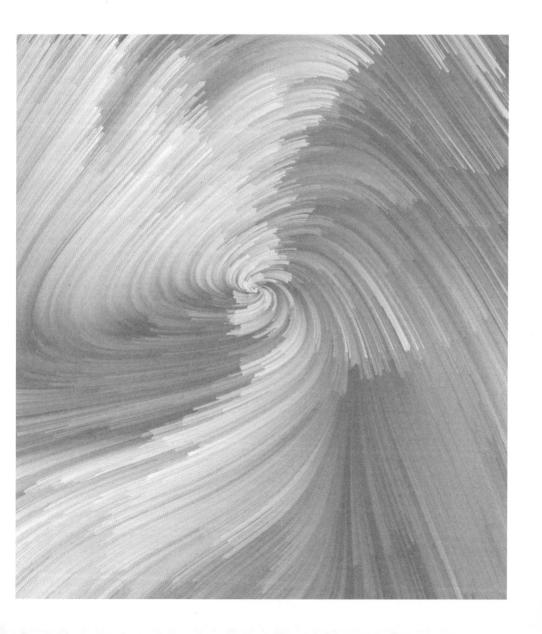

매체 언어 둘러보기

1. 인문학 감성과 가치 창조

한국 곳곳에서 말하는 상상력과 창의성은 인문적 통찰의 힘에서 나온 것이다. 이를 위해서는 먼저 '길이 있다', '문사철이 우선한다'의 선험적 판단과 결별해야 한다. 인문학(人文學)은 인간과 인간의 근원문제, 인간의 존중감, 인간의 사상과 문화에 관해 탐구하는 학문이다. 세계의 미래 흐름과 방향을 보여주는 '촉'을 읽어내는 데에 인문학적 판단은 미래학의 경지를 연상하게 한다. 미래 인문학의 방향은 공동체의 선과 가치에 집중해야 하며, 우리를 자유롭게 하는 것들에 좀 더 애써야 함을 강조하고 있다. '우리'로 살기를 원하는 사회의 요구에서 벗어나 '나'로 살기 위해 어떻게 살아야 하는지 근본적인 물음을 제기하는 것도 인문학의 본질이기에 섣부른 판단은 자기모순에 빠질 수 있다.

인류의 과거 인문학의 다양한 담론이 말해주듯 당대 명쾌한 답을 요구

하는 것은 자기모순이다. 인문학의 보편적 가치를 지금 여기에 유익하게 이해하고 더 나은 나와 우리의 관계에 적용할 때, 그 사이 여러 모순의 제한으로부터 훨씬 자유롭게 삶의 세부 국면에 자리하리라 본다. 인문학이 '인간이 그리는 무늬'를 탐구하는 학문이며, 교양이나 지식을 단순히 쌓기 위한 것이 아니라 생존을 위한 도구라고 전제할 경우, 훨씬 우리와 나에 가까이 다가온다. 인간이 움직이는 흐름을 읽는 역량을 갖춘 사람이 성공할 수 있고 경쟁력을 키울 수 있다. 최근 추세에 인문학이 주목받는 이유도 더 나은 공감의 관계망을 위해서인 듯하고 당분간 이 흐름은 지속되리라 본다.

고전 인문학도 여전히 인류자산으로 소중하지만, 한 텍스트에서 다른 텍스트로 이동하게 해주는 아이디어와 테크놀로지의 현대 인문학을 주목해야 한다.[1] 몇 백 년 전 씌어진 고전을 읽으며 감동을 받는다. 지금의 삶은 그 시대와 많이 다르고 지금으로서는 이해할 수 없는 부분들도 많지만 그럼에도 불구하고 우리가 그 이야기들에서 감동을 느낄 수 있는 것은 그 안에서 시대를 초월해 면면이 흐르는 어떤 삶의 보편성을 발견할 수 있기 때문이다. 바로 그 보편성, 다시 말해 규칙을 찾는 것이 인문학인데 이제 정석으로 원전 위주의 책읽기에서 벗어나 다양한 매체와 접목하여 그 가치를 창출할 수 있다. 문학이 주는 감성 자극을, 역사가 주는 미래 성찰을, 철학이 주는 생각의 힘을 통한 존재감 확인을 현대적 매체로 새롭게 할 수 있다.

삶의 경험, 나 하나의 특수한 경험이 아니라 지구를 함께 여행하고 있는 70억 명의 보편적인 사유, 나아가 수천 년간 지구를 살다갔던 수많은 인류의 경험과 지혜를 전해주는 것, 바로 그것이 인문학 교육이다. 마이크로소

1) 이창식, 「지역문화자원의 스토리텔링 전략과 가치창조」, 『어문론총』53호, 한국문학언어학회, 2010, 47-51쪽.

프트사(MS)를 설립한 빌게이츠(William H. Gates)는 "나를 만든 것은 어린 시절 동네의 공공도서관에서 읽은 고전들이다"라고 언급하였다. 그 오래된 지혜를 바탕으로 시행착오와 위험은 덜 겪으면서, 그 힘을 아껴 다음 여행자를 위한 더 멋지고 새로운 것을 창조해 놓고 가라고 뜻이 되겠다. 이제 그 오래된 지혜를 가치 창조하는 소명이 있다. 문학적 감성과 상상력, 역사적 사실과 통찰, 철학적 존재의 깨달음, 이러한 문사철(文史哲)의 종합 위에 인류적 공감을 만들어내는 일도 오늘날 학제간 과제이면서 미래 영역이다. 이른바 문화콘텐츠학의 당위성도 이 접점대에서 나온 학문적 산물인 셈이다.

문사철 문화원형의 고전적 해석을 전제로 인간다움 가치 창조에 대한 인문콘텐츠학적 탐구는 도발적이다. 인문학 본질론에서 보면 엽기적이기까지 한데 삶의 창조라는 측면에서 이해가 확산되고 있다. 과연 오늘날만의 엉뚱한 담론인가. 아니다. 일연의 혁고정신(革古鼎新)[2]과 박지원의 법고창신(法古創新)[3]을 보면 시대마다 인문자산의 실용적 사고력을 고민해 왔다. 애플사(社)의 창업자인 스티브 잡스(Steve Jobs)는 "소크라테스와 한 끼 식사를 할 수 있다면 애플의 모든 기술을 내놓을 수 있다"고 말하였다. 과거의 지혜로 지금 여기의 경쟁력을 만들어내는 것이 인문학의 힘임을 시사한다. 인문학 감성은 교양을 넘어 삶의 경쟁력에 또 다른 힘으로 작용한다.

2. 신화인문학과 문화콘텐츠

역사는 체계적으로 적층한 과거라 불리는 어떤 것에 대한 정보의 재창

2) 일연, 『삼국유사』.
3) 박지원, 『열하일기』.

조이다. 일종의 학문 분야 이름으로 사용할 때, 역사학은 인간과 사회, 제도 그리고 시간의 흐름에 따라 변해 왔다 여겨지는 특정한 테마에 관한 연구와 해석, 재창조를 가리킨다. 역사에 대한 지식은 때로는, 지난 사건들에 대한 지식과 역사적 사고 기술의 두 가지 모두를 망라한다. 인간은 시간과 공간에 예속된 유한한 존재이다. 다양한 삶의 유형들이 과거의 시공간 속에 살아 숨 쉬고 있다. 인간 이해의 첫걸음은 오늘의 나를 이어주는 과거의 존재들이다. 과거와 현재의 사람을 이어주는 끈은 역사이다. 인간 이해의 가장 중요한 도구는 역사가 될 수밖에 없다.

철학은 동양에서 지혜에 대한 어진 노력을 의미하였다. 인간이 세상을 이해할 수 있는 것은 이성에 이르는 지혜가 있기 탓이다. 소크라테스는 사회적, 제도적 현실은 유한하지만, 지혜를 통해 이룬 이성은 영원하다며 독배를 들고 죽음에 이르면서도 웃을 수 있었다. 공자도 정약용도 지혜를 구하고자 사색하였다. 철학은 인간과 자연과 사회와 우주에 대한 끊임없는 질문이고 사색의 여정이다. 인간은 육체를 지닌 감성적 존재로 역사라는 삶의 흔적을 남기지만, 다른 한편으로는 사색의 결과물을 후손들에게 남겨준다. 이것이 철학이다. 철학은 인간 이해의 가장 중요한 바탕이 된다.

문학은 삶과 사색을 언어와 문자로 표현하는 도구이다. 인류는 자신들의 행위와 정신적 결과물을 후손에게 남겨주고자 하였다. 구석기시대의 암각화, 신석기시대의 토기문자, 청동기시대의 갑골문은 소리를 그림형태로 저장하여 후손에게 전달하고자 하였으며, 신화나 전설, 민담, 민요, 무가 등의 구전문학으로 민족집단, 또는 자신들의 정서나 경험 등을 전달하였다.[4] 형상적 인식으로 아름다운 세계를 창조한다. 이처럼 문학은 인간만이 할 수 있는 가장 중요한 인문적 행위이다.

4) 김의숙·이창식, 『한국신화와 스토리텔링』, 북스힐, 2008.

변화의 추이에 따라 이러한 문사철 인문학을 문화자원으로 인식하게 되었다. 21세기에 와서 인문학의 대중적 소통을 넘어 삶의 도구 활용에까지 인문학의 가치를 말하고 있다. 이른바 정보전쟁과 '문화감성'의 3D시대이다. 이것을 바꾸어 말하면 정보산업과 문화산업이 경쟁력을 갖는 꿈, 디지털, 디자인 시대이다. 특히 인문학적 상상력의 콘텐츠를 모태로 하는 문화산업은 '굴뚝 없는 공장'이라고 해서 지금에 그 고부가 가치를 확인받고 있다. 문화가 재화의 경제적 가치와 맞물려 있다. 보편적 인문유산이 경쟁력의 자원 또는 생존의 문화도구로 바뀌었다.

이러한 문화산업의 모태요 꽃이 '문화콘텐츠(culture-contents)'이며 스토리텔링(storytelling)에 의해 다양성을 꾀하고 있다. OSMU(one source multi use)의 문화콘텐츠에 대한 연구가 활발히 진행되고, 중앙정부와 각 지방정부 관련 기관 그리고 관련 연구소와 관련 학과 설립 등 다양하고 다채롭게 전개되고 있으나 연착륙 시도단계이다. 더구나 지금은 유비쿼터스(ubiquitous) 시대인 만큼 문화콘텐츠의 중요성은 더욱 높아질 것이다. 인문학의 활용론은 미래의 역사적 성찰이며 인간답게 살고자 하는 철학적 발견이며 좀 더 재미있고 행복한 자극의 문학적 표출인 것이다.

인문학의 변신 곧 인문콘텐츠학은 전통지식의 가치를 재인식시켰다. 각 지역 고유문화 속에 살아 숨 쉬는 전통지식이 발굴되어 유익한 문화상품으로 탄생하고 있다(발품공부론). 민속학 영역은 민속콘텐츠학의 이름으로 향토 창조유전자(DNA) 찾기에 집중하고 있다(대안학문론). 원형자원의 사실(fact)과 상상력의 허구(fiction) – 팩션(faction)이론 – 가 상생적으로 보태져 문화산업이 활성화되고 있다(창조향부론). 문화적 오르가즘을 전제로 문화상품의 다양성을 보이고 있다. 그만큼 원형의 가치 창조는 중요하고 시대적 소명이다.

상상력의 발상은 문화콘텐츠 영역 – 21세기 문화감성시대의 노마드적 스토리텔링 흐름 – 을 확장하고 있다. 스토리텔링은 재미있고 생생한 이야기를 감동적으로 전달하는 행위기술의 총체이다. 상상력, 영상감각, IT기술력, 복합기획력에 의해 21세기 새로운 문화예술산업을 선보이고 있다. 문학의 원형과 감성 그리고 스토리텔링에 의해 문화콘텐츠산업을 빠르게 변화시키고 있다.

현재 우리는 인터넷이나 모바일을 통해 언제 어디서든 쉽게 정보를 취득하고 공유할 수 있으며, 기존의 방식에서 탈피해서 개인이 새롭게 재창조하는 형태인 UCC방식 등으로 커뮤니케이션을 창출하고 있다. 핸드폰형 인류로 진화하고 있다. 이것은 무형 유형의 문화, 문학적 유산인 작품을 대중매체를 이용해서 상품화, 산업화하여 대중에게 널리 보급하는 것을 의미하는 '문화콘텐츠'와 밀접한 연관성을 갖는다. 문화콘텐츠는 문화와 디지털 기술의 접합을 의미하기 때문이다. 문화콘텐츠진흥원은 다음과 같이 세 분야 – 당시 여건에서 제안된 것임 – 로 제시한 바 있다.

■ **문화콘텐츠 시나리오 소재 개발 분야**
문화콘텐츠 시나리오 창작소재 개발을 위한 역사, 설화(신화·전설·민담), 서사무가, 야담 등의 문화유형 비교, 분석, 해설을 재구성하여 디지털 표현양식에 맞는 디지털 콘텐츠 만들기.

■ **문화콘텐츠 시각 및 청각 소재 개발 분야**
문화콘텐츠 시각 및 청각 소재 개발을 목적으로 고분벽화, 색채미술디자인, 구전민요, 무가 등 음악, 건축, 무용, 무예, 공예, 복식 등의 문화원형을 디지털 복원, 비교, 분석, 해설 및 재구성한 디지털콘텐츠 만들기.

스토리텔링을 전제하지 않고 문화상품의 생산, 유통, 소비를 말할 수 없다. 스토리텔링은 문화콘텐츠를 만드는 창작 기법의 하나이다. 영화를 예로 들면, 스토리텔링은 영화의 스토리 작가와 영상 기술자 사이에 있는 감독의 역할이라고 할 수 있다. 곧 기술과 스토리를 적절히 조합하는 능력을 스토리텔링이라고 할 수 있다.[5] 스토리텔링의 창작원리에는 팩션론, 온리론, 목숨론이 작동한다. 톨킨, 조앤, 스틸버그, 장예모 등도 이 길을 걸었다. 더구나 혁신적인 인문 발상 없이 성공할 수 없다.

사실상 스토리텔링 곧 이야기의 창조적 소통 방식은 현대인과는 아주 친숙한 관계이다. 각종 광고나 게임, 테마파크, 영화, 애니메이션, TV의 기본 축을 이루는 것이 스토리텔링 구조이기 때문이다. 현대인은 이야기가 있는 놀이, 음식, 주택, 의복, 기호식품을 선호하고 각종의 디지털 서사틀(이야기)에 길들여졌다. 이렇듯이 지금 우리는 언제든 어디서든지 쉽게 이야기와 만나고 이야기를 찾을 수 있게 되었다. 따라서 스토리텔링은 이제 모든 장르에 적용되는 기본적인 양식이다.

모든 이야기는 일단 문화콘텐츠의 1차 자료가 된다. 이 1차 자료는 새로운 시각을 통하여 2차, 3차 콘텐츠의 스토리텔링으로 확장되면서 경쟁력을 갖는다. 이때에는 이야기를 만들어내는 인문학적 상상력과 그것을 가공하

5) 이창식, 『문학콘텐츠와 스토리텔링』, 역락, 2005, 115-119쪽.

는 예술적 심미안 그리고 가공된 텍스트를 보기 좋게 편집하는 공학적 문화기술, 파는 스토리텔링마케팅까지를 모두 아우를 수 있는 통합적 능력이 요구된다. 이른바 영화의 명감독이 지녀야 하는 역량과 안목이다.

『해리포터』 시리즈를 성공적으로 이끈 데는 두 가지 요인이다. 하나는 무수한 변신 모티프에 담겨있는 신화적 상상력이고, 다른 하나는 그 상상력을 눈으로 볼 수 있도록 만들어준 디지털 기술이다. 신화적 상상력을 배경으로 일본을 애니메이션 왕국으로 만들어놓은 미야자키 하야오의 <원령공주>, <센과 치히로의 행방불명> 등 일련의 작품 속에 지속되고 있는 것이 바로 신화와 마법의 세계이다. 근래에 우리의 경우도 신화를 바탕으로 새로운 문화콘텐츠를 만들어내는 사례가 늘어나고 있다. 2006년에 프랑스의 아동청소년문학상인 앵코뤼프티불상을 받은 김진경의 『고양이학교』라는 판타지 동화는 프랑스어만이 아니라 중국어, 영어로까지 출간되었을 정도로 국제적인 명성을 얻었다.

『고양이학교』 이야기를 이끄는 비밀은 신화코드이다. 『고양이학교』는 고양이와 어린이들이 힘을 합해 악의 힘을 무찌르는 줄거리로 되어 있다. 어른들이 알지 못하는 사이에 세계가 파괴될 위기에 직면했는데 그것을 미리 아는 것이 고양이들이고 또 고양이의 친구인 어린이들이다. 동물과 인간이 벗이고, 동물에게는 신비한 능력이 있다고 믿는 사고야말로 신화가 우리에게 물려준 오랜 유산이다. 신화적 사유를 재현하는 또는 신화의 주인공이 등장하는 이런 판타지 동화들은 신화가 새로운 문화콘텐츠로 재창조된 사례이며 아울러 다른 문화콘텐츠의 원천이 되기도 한다.

신화 스토리텔링 애니메이션에는 2003년에 「오늘이」라는 아름다운 단편이 나왔다. 이성강 감독의 「오늘이」는 제주도 무속신화인 「원천강본풀이」를 화면으로 옮긴 것이다. 「오늘이」는 빈 들판에서 새 한 마리를 친구

삼아 홀로 자란 소녀 오늘이가 부모를 찾아 사계절이 함께 있는 원천강이라는 곳으로 여행을 떠나는 이야기이다. 한 편의 수채화 같은 애니메이션으로 재창작된 「오늘이」는 인간의 운명과 성장의 문제, 나아가 원천강이 상징하는 시간에 대한 한국 신화의 인식을 담은 대한 작품이다. 2006년에 나온 「천년여우 여우비」도 성가를 올린 애니메이션이다.

만화로서 주목할 만한 작품은 「돌아온 자청비」이다. 김달님 만화가가 '다음'에 연재한 이 작품은 제주도 무속신화인 「세경본풀이」를 바탕으로 각색한 만화다. 자청비는 『세경본풀이』의 주인공인데, 그녀는 갖가지의 수난을 극복하고 천상으로 올라가 문도령과 결혼한다. 그리고 문 도령과 지상으로 내려와 농사를 관장하는 농경신이 된다. 「돌아온 자청비」는 우리 농업의 위기 때문에 사라져버린 자청비를 찾아나서는 구도로 짜여 있다. 신화의 현실을 하나의 옷감으로 짜는 작가의 솜씨가 뛰어나다.

'블루오션' 수법인데 문화산업의 미개척지 또는 틈새라는 뜻으로 문화상품이 된다. 디지털문화는 이야기문화이고, 판타지를 지향하는 경향이 있다. 바로 이러한 문화적 흐름 속에 한국신화가 있다. 천지왕과 소별왕·대별왕, 당금애기, 바리공주, 할락궁이, 강림 도령, 감은자아가, 삼승할망 등 수많은 주인공을 보유하고 있는 한국신화야말로 그 속에 담긴 기발한 상징과 상상력 하나하나를 콘텐츠로 활용할 수 있기에 그야말로 문화융성의 영역이 아닐 수 없다.

한국이 세계적인 온라인게임강국으로 자리 잡게 된 것은 스토리텔링 때문이라고 강조한다. 한국의 대표적인 온라인 게임인 엔씨소프트사의 '리니지'는 사용자가 1천 시간 이상 지속되는 갈등상황을 스스로 창조하고 주인공으로 하여금 거기에 참여함으로써 사회정의와 인간적인 자유의 가치를 깨달아 간다는 특이한 스토리텔링 방식을 제시함으로써 단순한 스토리텔

링을 넘어 새로운 패러다임의 서사방식을 만들어내는 데 성공하였다.

게임 산업에서 스토리텔링은 게임의 개발단계 중 시나리오 전 단계, 곧 주제와 소재, 캐릭터, 배경, 사건을 가지고 이야기를 구성하여 서사화하는 단계로 보고 있다. 이러한 게임의 스토리텔링은 스토리 창작의 개념과 유사하지만, 이야기 구성단계에서 스토리를 이어가는 주인공이 작가의 손을 떠나 있다는 것이 다르다. 게임의 주인공은 게임을 직접 하는 수요자를 염두에 두고 상호작용적인 기획을 해야 한다. 게임의 이러한 측면은 인터랙티브 스토리텔링을 가능하게 하는 특수한 국면을 가지고 있다.

게임학의 세계적인 석학인 에스펜 아세스는 한국의 '리니지'는 게임의 미래일 뿐만 아니라 미래의 인간 커뮤니케이션 형식을 만들어낼 거대한 사회적 실험이라고 극찬하였다. 이인화는 "국내 온라인 게임의 스토리 구조는 미국이나 일본이 개발한 게임스토리에 비해 발전된 형태"이며, "게다가 리니지 같은 온라인 게임을 수백만 명이 돈을 내고 즐길 수 있는 환경을 갖춘 곳은 한국뿐"이라고 하였다.

미국에 본사를 둔 블리자드가 만든 '월드 오브 워크래프트(WOW. 와우)'는 세계 최고의 온라인게임으로 꼽힌다. 이 게임의 개발은 총괄하고 있는 앨런 블랙 블리자드 수석개발자는 팬 사이트 회원과의 미팅을 위해 2007년 13일~16일에 방한하여 훌륭한 게임 개발자가 되기 위해서는 어떻게 해야 하는가를 밝혔다. "컴퓨터 공학, 음악, 미술, 수학 등 다방면의 실력을 갖추어야 한다. 최근에 게임이 영화 못지않은 종합예술이 되면서 음향, 그래픽, 스토리에 대한 이해가 없으면 좋은 게임을 만들기가 어렵다. 나도 훌륭한 개발자가 되기 위해서 여가시간에 책도 많이 읽고 캐릭터들의 몸동작을 이해하기 위해 격투기 연습도 한다." 이는 귀담아 들어야 할 경구로 스토리 변신의 힘을 말하고 있다.

사례 1 한국신화 원형의 개발 프로젝트

'한국신화 원형의 개발' 프로젝트는 문화관광부 산하 한국문화콘텐츠진흥원의 '문화원형 디지털콘텐츠화 사업'의 일환으로 2002년 2월 공모하여 4월 최종 선정되었다. 1년 동안 진행된 본 프로젝트는 국내의 고유한 전통문화 소재 중에서 게임, 애니메이션, 방송, 영화 등 콘텐츠 산업계에 시나리오, 비주얼 자료 등의 창작소재를 제공하기 위해 마련한 프로젝트로 단순한 자료 정리가 아니라 고서, 유물 등의 역사, 고고 미술사적 자료를 근간으로 전문가의 고증을 거쳤으며, 특히 캐릭터의 이미지와 복식 등인 3D, 하이퍼텍스트 기술 등을 이용해 디지털로 복원, 보존하였다.

현재까지 한국신화와 관련된 문헌자료는 『삼국유사(三國遺事)』, 『제왕운기(帝王韻紀)』 등 극히 제한된 고서 또는 광개토대왕 비문 등의 금석문, 『후한서(後漢書)』, 『논형(論衡)』 등 중국의 고서 등에 산발적으로 존재하고 있다. 그나마 『삼국유사』와 『제왕운기』의 경우는 성립 연대가 13세기 이후이어서 신화자료의 일반적인 기록연대와는 상당한 거리가 있는 것이 사실이다. 이러한 기존의 문헌자료에만 국한해서 한국신화를 규정한다면 한국신화의 분량은 더없이 적어질 수밖에 없다. 그러나 신화는 근대 이후의 영토개념에 의해 그 영역이 정해질 대상이 아니다.

최근의 중국 고고학계와 신화학계에서는 오랜 통설이었던 황하중심론이 깨지고 다원문명론에 의해 상고의 중국 대륙이 한족만의 문화가 아니라 여러 민족들의 문화가 함께 경합하던 무대였으며 신화도 단일한 계통이 아니고 각 민족에 따라 다양한 계통이 존재하고 있었음을 인정하는 것이 대체로 추세다. 아울러, 역사, 고고학적 견지에서 우리 민족의 활동 무대가 상고지대에는 중국의 동북방 지역―『환단고기』와 홍산문화―이었으며, 이들 지역과 상당한 문화적 친연성이 있다는 것이 정설인 만큼 우리가 한국신화의 자료를 훨씬 후대의 국내 문헌에만 한정

하는 것은 스스로의 문화 원천을 축소시키는 행위가 될 것이다.

오늘날 고대 문헌으로 전해지는 중국의 다양한 신화 중에는『삼국유사』등 한국의 문헌에 담긴 신화원형(proto-type)에 해당하는 내용뿐만 아니라, 우리의 문헌이 미처 담지 못한 실전(失傳)된 이야기도 포함되어 있다. 진정한 한국문화 원형을 확보하기 위해 우리는 빈약한 국내 문헌 자료에 구애받지 말고, 자료 분석의 시야를 중국의 다양한 신화자료에 까지 확대할 필요가 있다. 이러한 작업은 단순히 기존의 국내 신화자료 영역을 넓혀 잊혀진 신화를 보완하고 한국신화의 원형을 탐색하여 한국의 정신적 뿌리를 탐색하는 의미심장한 일이 될 것이다.

'한국신화 원형의 개발' 프로젝트는 상술한 새로운 동아시아 문화사관에 입각하여 한국신화의 자료 영역을 확대하고, 그 원류를 추적함으로써 우리의 자연적, 역사적 특수성을 확보함과 동시에 동아시아적 보편성도 고려한 견지에서 민족의 신화적 상상력을 재구성하는 데에 주안점을 두었다. 이 프로젝트를 통해 한국신화 나이가 한국문화의 진정한 원형을 발굴하고, 체계화함으로써 민족적 상상력의 범주를 극대화하고, 이를 다시 현대적 감각에 맞게 생동적으로 재현함으로써 가장 한국적인 특성을 지니면서도 세계적인 보편성을 지향한 콘텐츠를 제작하고자 하였다.

한국신화 원형은 맹목적인 애국심과 심정적인 추론에 의해 얻어질 것이 아니고, 그것을 발해내는 방법이 정확하지 못하면 소기의 성과를 이루어 내지 못할 것이다. 바로 이 점에서 이 프로젝트는 일부 재야 사학자들이『산해경』에 대해 지녔던 비학문적인 인식, 그로 인한 근거 없는 가설과는 본질을 달리한다. 그러나 이 프로젝트는 비록 문헌 고증을 기초 작업으로 삼고 있지만, 역사학에서의 실증적인 접근만으로는 도달하기 어려운 부분이 있다. 왜냐하면 신화 혹은 문화적인 사안의 입증은 궁극적으로 감수성과 상상력의 문제이기 때문이다.

한국은『산해경』'군자국'에서 표현된 동방예의지국과 무궁화의 나라

라는 이미지를 실증적으로 역사적으로 규명할 수는 없다. 그러나 한국인들의 상상세계에는 그것들을 한국문화의 표상으로서의 이미지로 긍정하고 있는 것이 현실이다. 따라서 한국신화 원형에 대한 실증적인 차원에서의 접근은 기본적으로 필요하지만, 신화론 내지 문화론적인 차원에서 보다 폭넓은 객관성을 확보하는 일이 중요하다. 이와 같은 입장을 염두에 두고 이 프로젝트에서는 다음과 같은 과정을 통해『산해경』에 잠재된 한국신화 원형을 발굴하고자 하였다. 첫째,『산해경』의 관련 문구를 정확히 해석하고, 역대의 주석을 정리하였다. 둘째, 관련 문구에 대한 방계 자료를 섭렵하여 해석의 다양성을 추구하였다. 셋째, 관련 문구를 한국신화 혹은 고대 한국신화의 맥락 속에서 검토하여 상호 인증의 가능성을 탐색하였다. 넷째, 관련 문구에 대한 기존 학자들의 업적을 참조하여 학문성과 객관성을 확보하도록 하였다.

상술한 작업을 수행하기 위해『산해경』뿐만 아니라『산해경』과 동시대 혹은 후대의 중국의 신화, 종교, 민속 관련 고서를 비롯하여 벽화, 암각화, 비단 그림 등 각종 이미지 자료들을 활용하였다. 아울러 한국의 신화 및 구비전설 자료, 고구려 고분벽화, 암각화 등의 이미지 자료들은 물론 한국과 중국의 신화, 종교, 역사, 고고미술사, 민속학 관계 연구저서와 논문 등 학문적 업적들도 충분히 망라하여 활용하였다.

한국신화의 원형 찾기는 학문적인 고증과 광범위한 자료 분석, 치밀한 추론의 과정을 거쳐 발굴해내는 작업 자체도 지난하였지만, 다시 이를 산업화가 가능하도록 콘텐츠 소재로서 재현해내는 2차 작업이 간단하지가 않았다. 일단 한국신화의 단편화된 원형 자료들을 추출해내는 데에 성공한다 하더라도 그것을 체계 있게 재구성해내지 못한다면 한국신화 원형 개발 프로젝트는 절반의 성공에 그치고 말 것이다.

단편적인 한국신화 원형 자료들은 다음과 같은 두 가지 단계를 거쳐 재현할 필요가 있다. 첫째, 단편적인 자료들은 고대 한국문화라는 내적 논리성에 의해 하나의 완전한 스토리로 연결, 구성되어야 한다. 단편적

인 원형 그 자체만으로는 신화 이야기로서의 줄거리와 의미를 지니지 못하기 때문이다. 이 단계를 확장하여 한국신화 원형자료들은 거칠지만 하나의 이야기 형태를 갖출 수 있게 되었다.

둘째, 첫째 단계에서 재구성한 신화 스토리는 다시 문화적인 세련화 과정을 거쳐 감동적이고 흥미진진한 서사물의 형태로 거듭나야한다. 이 단계에서 필요한 것은 상상력에 의한 허구화 작업이다. 신화는 논문이 아니라 이야기이므로 어느 정도의 허구화가 불가피하다. 오늘날 전해지고 있는 그리스·로마 신화도 원형은 아니다. 그것은 호머를 비롯하여 소포클레스와 같은 탁월한 신화 작가들에 의해 문학적으로 각색된 이야기인 것이다. 이 단계를 거쳐야 한국신화 원형은 비로소 산업화의 가능성을 발견하게 될 것이다.

이러한 두 단계는 학문성과 예술성이라는 양자를 겸비한 고급 인력만이 성공적으로 수행할 수 있을 것이다. 왜냐하면 학문적 안목 없이 창작적 재능에만 의존하면 스토리의 사실성이 떨어지고 예술적 감각 없이 학문적 능력에만 의존하면 스토리의 문학성이 결여되기 때문이다. 한국신화 원형 개발팀은 양쪽의 능력을 겸비한 신화문학 전공자들을 활용하여, 어려운 고증을 거쳐 발굴한 신화 원형자료의 체계화, 예술화에 만전을 기하였다.

사례 2 신화의 섬, 디지털 제주 21

'신화의 섬, 디지털 제주 21'은 한국문화콘텐츠진흥원과 서울시스템이 문화콘텐츠 창작자의 창작 의욕을 불러일으키기 위하여 제주도의 300여 종이 넘는 신화와 전설을 소재로 하여 개발한 다양한 형태의 디지털 콘텐츠를 제공하고 있다.

2002년 5월부터 2003년 4월까지 1년 동안 '우리 문화원형의 콘텐츠화 사업'의 일환으로 개발한 것이며, 이 콘텐츠들은 제주대학교 탐라문화연구소의 『제주설화집성』, 『탐라문화』, 『탐라문화총서』를 비롯한 각종 문헌자료와 자체 제작한 사진 및 비디오 자료, 한라일보사가 소유하고 있는 제주지역 문화행사 및 역사현장의 사진자료, 그리고 이미 발매된 각종 역사 CD-ROM에 수록된 관련 기사 및 DB등을 원형자료로 하여 현지의 제주설화 전문가들과 기타 다양한 분야의 전문가들이 콘텐츠 개발에 직접 참여 또는 감수를 맡아 진행, 개발한 결과물이다.

이 사이트는 회원가입을 전제로 하여 서비스를 제공하고 있으며, 제주의 신화, 전설, 역사 등의 텍스트 자료와 이미지, 동영상, 음향 등의 멀티미디어 자료뿐만 아니라, 2D/3D/Flash 애니메이션 등 재미있는 시 작품을 볼 수 있다.

사례 3 「바리공주」의 하이퍼텍스트 및 샘플링

「바리공주」 프로젝트는 문화콘텐츠진흥원이 문화관광부 소속기관 및 산 산하단체를 대상으로 한 '2002년도 제 3차 우리문화원형의 디지털 콘텐츠화 사업'의 시나리오 창작소재 분야에 선정된 사업이다.

한국예술종합학교가 주관기관으로서 TG인포넷이 개발사업자로 선정되었으며, 8개월 동안 연인원 100여 명이 넘는 작가들이 회의와 수정을 거듭하여 완성하였다. 무당들이 구송한 서사무가 「바리공주」의 채록본을 디지털화하는 데 그치지 않고 현대적 감각으로 세련시킴과 동시에 서사적 완성도를 높여서 고품격의 예술성을 부여하고자 하였다.

서사적 개연성을 강화하였다. 「바리공주」는 한국적 원형성뿐만 아니라, 인류학적 보편성이라고 말할 수 있는 내용을 담고 있다. 우선 60여

개가 넘는 「바리공주」의 채록본을 디지털화하였다. 그러나 서사무가가 안고 있는 약점을 해결해야 했다. 곧 주인공의 성격이나 심리가 납득할 수 없다면, 성격이 내면적 깊이가 없는 까닭에 주인공의 행동을 명료하게 이해할 수 없다. 이 프로젝트에서는 이러한 점을 보완하고 강화하였다. 작가들의 상상력으로 채록본의 이야기가 품고 있는 빈틈을 메웠다.

주요 플롯 포인트들의 콘텐츠 적층성에 의한 하이퍼텍스트(hypertext) 문학의 서사전략이 '개연성이 없는 이야기가 겹치면서 생기는 울림'과 '선택에 의한 서사의 재배열'인데 반해서 「바리공주」 프로젝트는 서사적 개연성을 지닌, 비순차적인 내용 검색이 가능한 하이퍼텍스트 만들기를 시도하였다.

아무리 참신한 소재라도 개연성이 없으면 배제하였으며, 개연성이 있는 하나의 이야기를 완성한 다음, 중요한 분기점마다 서로 다른 이야기들을 추가하였다. 그래서 사용자가 임의로 이야기 단락을 선택하여도 무수히 다양하고도 개연성 있는 이야기가 생성될 수 있도록 하였다.

「바리공주」 프로젝트는 일회적인 소모성 사업이 아니다. 하이퍼텍스트화된 「바리공주」는 사용자인 콘텐츠사업자의 서로 다른 선택에 의해 다양한 스토리가 만들어진다. 애니메이션, 만화, 특히 게임콘텐츠, 연극, 영화, 뮤지컬 등 문화산업부에 있어서 다양한 소재화를 통한 산업적 활용도를 갖게 된다.

사례 4 「다자구할머니」 신화콘텐츠화

「다자구할머니」는 충청북도 단양군 대강면 용부원 3리를 중심으로 전승되는 신화이다. 신화의 주인공인 다자구 할머니는 죽령에 있는 다자구산신당의 당신(堂神)으로 좌정하고 있으며 해마다 지내는 산신제에

서 제사를 받는다. 「다자구할머니」는 일정한 서사구조를 지닌 하나의 이야기이다. 이 이야기에서 우리는 '다자구할머니'의 지혜를 엿볼 수 있고, 도둑들처럼 죄를 지으면 잡혀간다는 교훈적인 측면도 찾을 수 있다. 그러나 지혜와 교훈만을 강조하는 일방적인 전개는 곤란하다. 정권의 교체와 함께 학교교육 또한 개정되었고, 무엇보다 중시되는 요소가 창의성이다. 따라서 지혜와 교훈의 반대 편, 곧 속임수와 당시 시대상을 반영한 내용도 추가되어야 한다.

이야기에서 할머니가 도둑을 속인 것이 지혜로 볼 수도 있지만 다른 시각으로 보면 남을 속인 것이다. 또한 도둑들이라고 했으나 그들이 폭정을 피해 산으로 숨어든 불쌍한 민중들이었고, 부패한 관리나 부자들의 재산을 빼앗았을 수도 있다는 가정도 가능하다. 그러므로 단순히 지혜와 교훈만을 전달하는 구성이 되지 말아야 할 것이다. 「다자구할머니」와 관련된 일련의 설화에는 구체적인 증거물 곧 '다자구산신당'이 있다. 이것은 「다자구할머니」를 바탕으로 애니메이션으로 개발하거나 다른 콘텐츠로 개발했을 때 동기를 부여해 준다. 이것은 굉장히 중요한 문제이다. 이것은 곧 작품의 테마가 되기 때문이다.

애니메이션 작품의 제재는 캐릭터에서 탄생되는 경우가 많다. 애니메이션 세계에서 캐릭터 디자이너의 위치가 중요한 것도 캐릭터의 매력에 의해 기획이 결정되는 경우가 많기 때문이다. 하나의 제재가 드라마로서의 아이디어가 충분한지 따져보고 대립, 의외성, 갈등이 될 만한 아이디어를 보충해야 한다.

「다자구할머니」는 '다자구할머니'가 나타나 도적떼를 물리친다는 단순한 내용으로 인식할 수도 있다. 실제로 다자구 관련 설화들 대부분에서 극도의 긴장감이라든가 비극성은 잘 드러나 있지 않다. 하지만 우리는 다자구가 가진 뛰어난 신성성을 부각시키고 다자구 애니메이션 스토리가 더 생동감 있고 관객들에게 감동을 줄 수 있게 된다. 「다자구할머니」는 다른 지역에서 전승되는 설화와 연결시켜 보다 흥미 있는 애니메

이션으로 제작할 수 있다. 이 방안은 이야기의 원형을 훼손할 수 있다는 위험부담을 안고 있는 것이 사실이다. 하지만 달리 생각하면 문화원형의 다각적인 응용이라는 측면에서 긍정적인 평가를 받아야 한다. 원형의 보존에만 집착하는 것은 달리 생각하면 원형의 훼손으로까지 해석할 수 있다. 보다 새로운 아이디어로 창의적 개발을 할 때만이 보다 많은 가치창출을 할 수 있다.

지금까지 전승되고 있는 설화들 역시 민중들에 의해 재해석되고 전승되어 왔다. 원형을 이용한 애니메이션 개발 역시 현재를 살아가는 민중들의 기호에 맞게 재창조되는 것이 마땅하다. 원형에 대한 부정적 시각이 담겨지지 않는 한 어디까지나 원형에 대한 발전으로 해석할 수 있는 것이다.

애니메이션의 흥행은 곧 캐릭터의 흥행으로 이어진다. 다자구 캐릭터로 만들 수 있는 상품을 알아보자면 문구류, 가방, 인형, 옷, 신발을 들수 있다. 한 예로 피카츄, 탑블레이드는 애니메이션의 흥행으로 인해 캐릭터 상품 판매에서도 커다란 수입을 얻었다.

성인층에서는 술을 개발할 수 있다. 도둑떼들이 두목 생일날 마신 술과 연관 지어 알코올 도수 45도 이상의 독주를 개발하는 것이다. 이 술은 독하다고 하더라도 소백산의 맑은 물로 빚은 술이기 때문에 사람들에게 좋은 반응을 얻을 수 있다. 또한 사람들 심리가 독주를 피하는 것이 아니라고 오히려 도전하고자 하는 욕구가 강하기 때문에 충분히 가능성이 있다. 이것을 죽령지역에서 생산하게 되면 지역의 수입 증대에도 커다란 역할을 할 것이다. 노년층에서는 다자구 지팡이, 다자구 보청기를 개발할 수 있다. 지팡이와 보청기는 사용하는 사람들에게 없어서는 안 되는 것이다. 곧, 의지하고 살아갈 수밖에 없는 것이다. 여기에 다자구 캐릭터를 연결시켜 다자구할머니의 신성성을 부과하여 사람들로 하여금 다자구의 이미지를 살 수 있게 만들 수 있다.

「다자구할머니」 애니메이션의 제작으로 인해 갖는 홍보효과는 대단

할 것이다. 「다자구할머니」를 소재로 한 애니메이션의 주 관객층은 13세 이하의 아이들이 될 것이다. 아이들이 할머니에 대해서 신비감을 느끼고 감동을 받았다면 아이들의 머릿속에는 「다자구할머니」가 기억될 것이다. 이것은 「다자구할머니」의 근원인 죽령에 대한 관심을 유발시킬 수 있다는 것을 의미한다. 이는 죽령지역의 홍보에 커다란 몫을 하게 된다. 즉 「다자구할머니」의 이미지를 상품화할 수 있는 것이다.

애니메이션 외에도 인형극을 공연하면 효과가 증대할 것이다. 또 인형극에 대한 느낌이 남아 있을 때 나가는 쪽에 인형을 만들어 판매하는 것도 좋다. 사람들은 신격화되어있는 다자구할머니 인형을 기념으로 간직하고 싶을 것이고, 또한 자신의 소망을 이루고픈 소원을 할머니에게 의탁하는 심리적 안정도 기대할 수 있을 것이다.

다자구할머니를 캐릭터화 하여 인형극도 공연하고, 또 할머니 인형도 만들어 판매한다면 관광수익도 올릴 수 있을 것이고, 사람들도 단순히 보고만 가는 축제가 아니라 추억으로 간직할 수 있는 축제가 될 것이다. 죽령지역에는 사과를 재배하는 과수원이 많다. 그러나 사과를 출하할 때 다분히 지역명만 표기한 사과는 사람들의 흥미를 유발하기에 부족하고 경쟁력을 가질 수 없다. 농산물 수입개방 등 여러 가지 불리한 상화을 헤쳐 나가기 위해 발상의 전환이 필요하다. 따라서 「다자구할머니」를 응용한 '다자구사과'의 개발이 필요하다.

소백산 죽령 신작로를 이용해서 소백산형 '다자구관광열차'를 운영할 수 있다. 이미 다른 지역은 지역관광과 철도를 연계한 테마관광열차를 운영하고 있다. 지금은 죽령역을 이용하는 사람들 수가 적지만 테마 관광 열차가 생기면 죽령역은 관광객들로 넘쳐 날 것이고 이는 지역의 관광 수입에도 커다란 기여를 할 것이다.

이처럼 인문신화학은 단순 해석수용론을 넘어 신화의 오래된 지혜를 공유하는 실천담론이다. 최근 영화, 소설, 애니메이션, 게임 등에 선보이는

신화 상상력 상품들이 그것이다. 신화원형을 재해석하여 인류의 공유적 지식과 깨달음, 재미를 선사한다. 창조적 행위의 즐거움이다. 그 문맥 복원에는 스토리텔링이 있어 더욱 다양성을 보이고 있다.

상상력과 문화창조산업

문화산업의 영역은 점차 확대되고 있다. 아날로그 매체 중심에서 축제, 공연 등 역동적인 디지로그 테마 위주로 외연이 넓어졌다. 문화관광산업 역시 변화가 빠르다. 그런데 한국의 문화산업에 대한 개념은 1999년 2월 제정되고 2002년 1월 전문 개정된 '문화산업진흥기본법'에 구체적으로 명시되어 있다. 이 법에서는 문화산업을 '문화상품의 개발, 제작, 생산, 유통, 소비 등과 이와 관련된 서비스를 행하는 산업'이라고 정의하고, 문화상품은 문화적 요소가 체화되어 경제적 부가가치를 창출하는 유, 무형의 재화 곧 문화 관련 콘텐츠 및 디지털문화콘텐츠 포함하고 또한 이와 관련 서비스 및 이들의 복합체라고 규정하고 있다. 문화예술진흥법에서는 '문화예술의 창작물 또는 문화예술용품을 산업의 수단에 의하여 제작. 공연, 전시, 판매하는 업'을 문화산업이라고 규정하고 있는데 이건은 문화산업진흥기본법에 비하여 문화예술의 창작 측면을 좀 더 강조한 것이다. 결국 문화산업이란 문화적 요소, 경제적 부가가치 창출, 생산과 유통 과정 등을 속성으

로 하는 산업 활동을 말하는 것이다.

문화산업이라는 용어를 이론적 차원에서 처음 사용하고 이를 체계화한 사람은 프랑크푸르트학파의 창시자인 호르크 하이머(M. Horkheimer)와 아도르노(T.Adorno)이다. 그들은 『계몽의 변증법』이라는 저서에서 문화산업에 대하여 논하고 있다. 현재 쓰는 '문화산업'이라는 용어는 바로 영어로 번역된 호르크하이머와 아도르노의 'Culture Industry'에 근원을 두고 있다. 1947년에 호르크하이머와 아노르노가 처음으로 '문화산업론'을 제기한 이후 영미언어권과 프랑스언어권에서 문화산업론에 대한 관심과 연구가 미천하였던 것과 마찬가지로 한국에서도 이에 대한 관심과 연구가 1980년대에 들어와서야 비로소 드러났다. 한국에서 문화산업에 대한 지적 관심이 더욱 보편화된 계기가 된 것은 1982년 유네스코에서 발간한 『Culture Industry : A Challenge for the Future of Culture』가 1987년에 『문화산업론』으로 번역 된 데 있지 않은가 생각한다.

문화산업에 대한 논의는 크게 두 가지로 나눌 수 있는데, 하나는 출발부터 부정적 시각이고 다른 하나는 긍정적 시각이라고 할 수 있다. 여기에서 부정적 시각을 먼저 든 것은 문화산업에 대한 논의가 과거 현상과 연결하여 부정적인 시각에서 출발했기 때문이다. 그것은 호르크하이머와 아도르노의 '문화산업론', 곧 'Culture Industry'라는 이름의 문화산업론으로 대표된다. 그런 점에서 그들의 문화산업론은 현대 자본주의 사회의 문화현상에 대한 사회주의적 접근인 동시에 시대적 위기의식에 입각한 비판적 문화론의 표출이라고 말할 수 있다.

원래 호르크하이머와 아도르노의 문화분석의 주제는 문화산업이 아니라 문화산업의 산물인 대중문화였다. 그들은 대중문화라는 용어가 대중의 자발성에 중점을 두고 있다고 하여 문화산업이라는 용어를 사용하였던 것 같

다. 그들이 문화산업을 자본주의와의 관계에서 연구한 것은 자본주의의 한 특수한 연결 관계를 규명하기 위해서라기보다는 문화의 철학적·실존적 역할의 퇴보를 입증하기 위해서였다. 그들이 경제나 권력구조에 눈을 돌린 것이 바로 그와 같은 것을 입증하기 위해서였던 것이다. 결국 그들의 근본적인 관심대상은 대중문화 분석이었으며, 문화산업이라는 개념은 이를 뒷받침하기 위해 동원된 것일 뿐이다. 즉, 문화산업 개념은 대중문화 개념을 올리기 위한 무대일 뿐 그 자체가 연구의 대상이 아니었던 것이다. 그들의 비판적 문화분석은 1930년대 후반에서 1940년대에 걸쳐 이루어졌다. 미국에서의 오락산업의 팽창, 라디오·영화·음반 산업의 급속한 발달, 나치스 등 전체주의 국가에 의한 문화의 의도적 조작 등 이러한 모든 것들이 그들로 하여금 문화의 변형된 패턴을 규명하기에 이른 것이다.

이와 같은 문화산업에 의한 문화의 기계화, 도구화, 그리고 상품화 과정을 통해서 대중문화는 대중을 비정치화시킴으로써 체제권력에의 수동화를 촉진시킨다. 특히 문화산업은 자본주의적 경제제도와 단단히 결합되어 있기 때문에 대중을 자본주의적 체제의 이데올로기에 일치시키고, 사회규범의 강제 또는 동조화를 촉진시킨다고 본다. 이들 프랑크푸르트학파에 의하면 각각 그 강조점이 다르기는 하지만 자본주의적 생산양식의 변천에 따라서 경제운영이나 문화기구에 대한 국가의 역할이 증대하여 역으로 시민사회의 제 판도가 약체화되었다고 주장한다. 이러한 상황에서 막스(Karl Marx)가 말하는 혁명적 계급은 문화산업의 손에 의하여 위로부터 체제 속으로 통합된다. 그들은 텔레비전, 라디오, 신문, 잡지 그리고 출판물과 같은 매스미디어를 그러한 문화산업의 선봉이라고 지적하고 있다.

호르크하이머와 아도르노의 문화산업에 대한 비판철학적입장과 매우 유사한 것이 구조주의적 맑스주의자인 알튀세의 '이데올로기적 국가장치론'

이다. 알튀세는 자본주의의 유지는 현 체제질서의 규칙에 대한 복종, 즉 노동자를 지배적 이데올로기에 복종시키는 능력과 지배적 이데올로기를 억압과 착취의 매개자로 정확하게 조작할 수 있는 능력에 달려 있다는 것이다. 그는 현대국가가 사회통합을 달성하는데 있어서 잠재적 힘에 의해서 지배를 유지하는 국가제도의 기능, 즉 군대와 경찰과 같은 '억압적 국가장치'와 이데올로기 전달에 의하여 부르주아지의 권위를 지탱하는 또 다른 제도, 곧 '이데올로기적 국가장치'를 구별하였다. 이데올로기적 국가장치는 교육, 법률, 종교, 노동조합 등과 함께 매스미디어를 포함하는 문화산업을 지칭하는데. 그는 사회통합을 위한 주된 관심을 이데올로기적 국가장치에 두었던 것이다. 다시 말해서 알튀세의 이데올로기적 국가장치론은 문화제도에 의한 사회통합과 질서에 관한 이론이라고 할 수 있다.[6]

사회주의자들이 말하는 개념화된 문화산업론은 그 후 모랭(E. Morin)에 의해 증폭되었다. 그는 1962년에 발간된 『시대정신』이라는 저서를 통하여 1950년대와 1960년대의 대중문화에서 발견되는 일련의 가치들을 기술하면서 "거대한 위기가 준비되고 있다. 그것은 부르주아 개인주의의 근본적 위기, 문명의 위기가 닥치고 있다"고 주장하면서, "우리들은 문화가 문제 의식으로서 존재하고 있다는 것이 분명해진 시대에 도달해 있다"고 하였다. 그는 대중문화라는 용어를 서구의 지배적인 산업문화로 사용하면서 대중문화를 생산하고 창조하는 문화산업의 특성을 관료지구적 산업적모델과 산업화된 창조로 구분해서 설명하고 있다. 프랑크푸르트학파의 바판적 문화산업론은 또 다른 독일의 문화철학자이며 동시에 브레히트(Brecht) 이후 독일의 대표적 시인인 엔젠스베르거(H. M. Enzensberger)의 의식산업(Consciousness Industry)론을 들 수 있다. 엔젠스베르거는 의식은 원래부터 사회적 산물

6) 이대희, 『문화산업이론』, 대영문화사, 2001: 『문화콘텐츠입문』, 북코리아, 2006.

이며, 의식의 매개가 산업적인 규모로 위급됨으로써 처음으로 의식의 사회적 유도나 매개 등이 문제가 되었다고 말하고 있다.

'문화산업'과 '의식산업'에 대한 극단적인 이데올로기적 비판론을 살펴보았는데 이와 반대로 매스커뮤니케이션 산업을 중심으로 하는 문화산업에서 생산하고 판매되는 문화내용, 즉 대중문화에 대하여 보다 낙관적이며 옹호론적인 평가를 내리는 비평가들이 물론 존재한다. 이들의 낙관론적인 전제는 현대산업사회가 교육수준의 상승, 여가의 증대, 경제적 부유화 등에 의한 고도의 대중소비를 전제로 형성되었음을 강조한다. 따라서 자본주의의 소비문명은 획일적이며 문화적으로 저속한 대중을 탄생시켰다기보다는 모든 수준의 기호나 모든 타입의 청중이나 소비자를 형성함으로써 문화가 중층화되고 그 소비패턴도 다양화되었다고 주장하는 것이다. 이들에 의하면 대중사회는 다원주의와 민주주의의 소산이며 현대산업자본주의가 사회적 제세력의 밸런스 관계에 의하여 자연적으로 통합이 이루어진 사회이다.

그들은 대중문화가 모든 사회계층의 인간들로 하여금 정치적·사회적 의사결정에 참여하도록 하였다는 점을 높이 평가하며, 현대에 과학기술의 발전, 커뮤니케이션 발달, 문맹의 극복 등의 제 요인이 대중을 야만화시키기는커녕 오히려 민주화시켰다고 주장한다.

이와 같은 점에서 1966년부터 문화산업 또는 의식산업과 같은 개념은 더욱 프래그머틱하고 더욱 포괄적인 의미를 갖는 호칭이나 개념으로 바뀌어 나타났다. 그 대표적인 예가 경제학자인 매크럽(F. Machlup)에 의하여 처음으로 사용된 '지식산업'이라는 개념이다. 그는 지식인의 궁극적 지배와 문화의 비속화를 비난하기보다는 국가생산에서 이와 같은 산업의 새로운 분야의 참여를 연구하는데 관심을 가졌다. 그는 지식의 '생산과 분배', '취득과 전달' 그리고 '지식의 창조와 커뮤니케이션'을 일종의 경제적 활동으

로 규정하고 있다.

지식생산은 발견, 발명, 설계 그리고 계획뿐 아니라 전달과 커뮤니케이션까지를 의미한다는 것으로 이해된다.

이처럼 문화산업에 대한 논의는 주로 비판 이론의 차원과 긍정적인 차원의 논의에 관한 것이었다. 그러나 근래에 이르러 문화산업에 대한 관심은 사회학자들을 중심으로 문화산업의 사회적 기능과 전달대상인 수용자의 특성, 그리고 조직체로서의 특성을 중심으로 문화산업에 대한 구조적 특성을 보다 뚜렷이 개념화한 이론이 제기되고 있다.

가령 굴드너(A. Gouldner)는 지식전달 또는 문화전달기구로서의 사회적 메커니즘을 주로 이데올로기적인 측면에서 문화적 장치와 의식산업으로 나누어 문화산업을 고찰하고 있다. 굴드너는 그의 저서 『이데올로기와 테크놀로지의 변증법』에서 글을 쓴다는 것 그리고 특히 인쇄매체를 통하여 행하는 커뮤니케이션은 현대 이데올로기의 기본적인 기반이라고 말하고, 이데올로기에 대한 장래의 전망은 부분적으로 미래에 어떤 글이 씌여지는가, 글의 소비대상 그리고 수용자들의 재생산과 서적시장(독자)에 달려 있다고 주장한다.

문화산업에 대한 관심과 논의는 당초에 자본주의 사회의 필연적 소산인 대중문화의 구조적 성격을 네오 맑스주의적인 이데올로기적 시각에서 규명하려는 데서 출발하였다. 그러나 오늘날 문화산업의 분석은 단순히 이러한 비판론적 분석에만 국한시킬 수 없게 되었다. 그것이 문화산업 연구를 과학적으로 엄밀하고 유용한 분석을 통해서 수행하려는 것이라면 더욱 그러하다. 선진 자본주의제국에서의 문화산업을 올바로 분석하기 위해서는 문화산업들이 생산, 전파하고 판매를 위해 제작한 일련의 문화 메시지들과 상품들이 문화발전에 미치는 영향에 관하여 고찰되어야 한다. 아울러 한

나라의 문화산업이 다국적 기업과 어느 정도 연계성을 지니고 있는지 파악해야 한다.

이와 관련해서 문화산업의 문제를 한국에 돌려서 살펴볼 경우 문화산업에 대한 문제는 기본적으로 문화종속적인 이론적 시각에서 생각해 볼 필요가 있다. 한국에서 문화산업과 대중문화에 대한 두 번째 문제의식은 현대 한국사회에서 문화적 모순이라는 시각에서 출발해야 한다는 점이다. 또 다른 문화적 모순은 근로자 문화, 곧 가치 있는 의미의 대중문화가 소외되고 있다는 사실이다. 궁극적으로 향후 한국의 문화산업은 이러한 모순된 현상을 충분히 인식하고 그 해결을 위한 노력을 해야 한다.

대중문화의 관계자들은 문화산업을 기술적인 용어로 설명한다. 그들은 문화산업에 수백만이 참여하기 때문에 수많은 장소에서 동일한 상품에 대한 동일한 요구를 충족시키기 위해서는 어떤 방식이든 재생산 과정이 필요하다고 주장한다. 이러한 주장 속에 가려져 있는 것은 문화산업의 조종과 이러한 조종의 부메랑 효과인 수요가 만드는 순환 고리로서 이러한 순환 고리 속에서 체계의 통일성은 사실 점점 촘촘해지고 있다.

이러한 기술적인 설명 뒤에 은폐되어 있는 것은 기술이 사회에 대한 통제력을 획득할 수 있는 기반은 사회에 대한 경제적 강자의 지배력이라는 사실이다. 오늘날 기술적인 합리성이란 지배의 합리성 자체다. 이러한 합리성은 스스로로부터 소외된 사회가 갖게 된 강압적인 성격이다. 문화산업의 기술은 규격화나 대량생산을 가능케 하며 그 대신 일의 논리와 사회체계의 논리를 구별시켜 줄 수 있는 무엇을 희생시켰다. 그러나 이것은 기술의 운동법칙에서 빚어진 결과라기보다는 현대경제에서 기술이 행하는 기능에서 비롯된 것이다.

기술 매체 또한 서로 간의 차이가 희석되어 끊임없는 획일화가 강요된

다. TV은 영화와 라디오의 종합을 꾀하고 있는데 그러한 종합은 이해당사자간의 의견통일이 아직 이루어지지 않아 저지되고 있지만 그 무한한 가능성은 심미적 소재의 빈곤화를 엄청나게 가속화시킬 것이 분명하다. 그에 따라 아직은 가려져 있는 모든 문화산업의 획일성이 미래에는 확연히 백일하에 모습을 드러낼 것이다.

사람들의 여가시간은 문화산업이 제공하는 획일적인 생산물로 채워질 수밖에 없다. 칸트(Kant)의 도식이 감각적인 다양성을 근본 개념과 연관 지을 수 있는 능력을 주체에게서 기대했다면, 산업은 주체로부터 그러한 능력을 빼앗아 간다. 고객에 대한 산업의 가장 두드러진 봉사는 그러한 틀짜기를 고객을 위해 자신이 떠맡은 것이다. 칸트에 따르면 외부로부터 오는 직접적인 자료들을 순수이성의 체계에 끼워 넣도록 도와주는 은밀한 메커니즘이 영혼 속에서 작용하고 있다고 한다.[7]

문화산업의 총체성은 전체적인 구조라는 관념에 종말을 고하게 만든다. 전체나 부분 모두에 대해 문화산업은 비슷한 타격을 가한다. 전체는 부분들과의 필연적인 연관성을 상실하게 되어, 전체란 모든 것을− 실제에는 황당무계한 사건들의 총합 이외에는 아무것도 아닌−성공담을 위한 사례와 근거로 끌어들이는 성공한 사람의 인생여정 비슷한 것이 된다. 문화산업의 생산물은 여가의 시간에서조차 소비가 활발히 이루어지기를 노린다. 개개의 문화생산물은 모든 사람들을 일하는 시간과 마찬가지로 휴식시간에도 잡아놓은 거대한 경제 메커니즘의 일환이다. 문화산업은 하자 없는 규격품을 만들 듯이 인간들을 재생산하려 든다. 프로듀서로부터 여성단체에 이르는 모든 문화산업의 대리인은 이러한 정신의 단순한 재생산과정에 어떠한 뉘앙스나 사족이 끼어드는 것에 신경을 곤두세운다.

7) 김형석, 『한국 대중문화산업 발전전략』, 삼성경제연구소, 1999.

세상에 나타나는 모든 것에는 예외 없이 문화산업의 인장이 찍히기 때문에 문화산업의 흔적을 갖고 있지 않은 것이나 확인 도장이 찍히지 않은 것은 어떤 것도 세상에 등장할 수가 없다. 문화산업의 생산이나 재생산에 종사하는 인기연예인들은 문화산업의 은어를 오랫동안 참아왔던 말문이 터진 양 자유자재로 기쁨에 넘쳐 구사할 수 있는 사람들이다. 문화산업의 분야에서 그러한 태도는 자연스러움이라는 이상(理想)이 되었다. 문화산업의 최종생산물과 일상적 현실의 차이에서 오는 긴장을 완화시키는 기술이 완벽해질수록 문화산업의 영향은 점점 더 절대적이 된다.

다루기 힘든 소재에 대해서는 더 이상 실험해 볼 필요성도 느끼지 않는 문화산업의 양식은 동시에 양식의 부정이다. 보편과 특수의 화해, 또는 대상의 특수한 요구가 규칙과 화해하는 것이 과정 속에서만 문화산업의 양식은 내용을 얻게 되는 데는 극단 간의 긴장이 더 이상 문제되지 않기 때문에 공허한 것이다. 그렇지만 이러한 양식의 왜곡된 모습은 과거의 진정한 양식에 대해 무엇인가를 일깨워준다. 문화산업을 통해 진정한 양식이라는 관념은 '지배'의 심미적인 등가물임이 드러난다. 양식을 단순한 심미적 법칙성으로 보는 관념은 과거에 대한 낭만적인 환상인 것이다.

모든 예술작품에서 양식이란 하나의 약속이다. 어떤 표현이 양식을 가지게 된다는 것은 진정한 보편성과 화해하려는 소망성을 지향한다. 곧 음악적인 언어든 회화적인 언어든 문학적인 언어든 지배적인 보편성의 형식 속에 들어가는 것을 의미한다. 위대한 예술작품의 양식이 옛날부터 자기부정에까지 이르는 좌절에 스스로를 노출시킨다면 열등한 예술작품은 동일성에 대한 대용물로서 다른 작품과의 유사성에 매달린다. 문화산업에 오면 이러한 모방은 절대적인 것이 된다. 양식을 넘어서는 무엇이 되려는 노력을 포기하면서 문화산업은 양식의 비밀을 폭로한다. 양식에 숨겨져 있는

비밀은 바로 사회적인 위계질서에 대한 순종이다. 문화산업은 양식이 결여되어 있다고 비난을 받는 자유주의가 도달할 수밖에 없는 곳이지만, 어떤 양식보다도 강인한 양식임이 입증된다. 문화산업이라는 체계가 좀 더 자유주의적인 산업국가에서 출발했으며, 영화, 라디오, 재즈, 잡지와 같은 문화산업의 모든 특징적인 매체들이 그곳에서 번창하고 있는 것은 괜히 그렇게 된 것이 아니다. 이들 매체의 진보는 물론 자본의 보편적인 법칙으로부터 나온 것이다.

문화산업의 특징인 '보다 새롭게 하기'는 대량복제의 개선 이외에는 다른 아무 것도 아니라는 사실이 '체계'의 핵심적 요소다. 무수한 고객들의 관심을 경직된 채 반복하여 닳아빠진 그래서 이제는 반쯤은 포기된 내용보다는 테크닉에 향하도록 하는 것은 충분한 근거가 있는 것이다. 구경꾼들이 숭배하는 사회세력들은 물거품 같은 내용만이 들어 있는 맥 빠진 이데올로기보다는 기술에 의해 이룩된, 온 사방에 편재하는 똑같은 복제품속에서 더욱 효과적으로 자신의 존재를 확인한다. 그렇기는 하지만 문화산업은 다른 무엇보다도 유흥산업이다. 문화산업의 소비자에 대한 영향은 흥청거림을 통해 매개되는 것이다.

문화산업은 그들이 소비자에 대해 자신이 끊임없이 약속하고 있는 것을 끊임없이 기만한다. 줄거리나 겉포장이 제공하는 즐거움을 계속 바꾸어가면서 '약속'은 끝없이 연장된다. 모든 관람의 필수요건인 약속은 유감스럽게도 사물의 정곡에 도달하지 못하는 기만적인 것으로서 손님은 배를 채우기보다는 단순히 메뉴판을 읽는 것으로 만족해야 하는 것이다. 문화산업은 충동을 승화시키는 것이 아니라 억압한다.

문화산업은 소비자의 모든 욕구가 실현될 수 있는 것처럼 제시하지만 그 욕구들은 문화산업에 의해 사전결정된 것이다. 소비자는 자신을 영원한

소비자로서 곧 문화산업의 객체로서 느끼게 되는 것이 체계의 원리다. 문화산업은 자신이 행하는 기만이 욕구의 충족인 양 소비자를 설득하려 할 뿐만 아니라 이를 넘어 문화산업이 무엇을 제공하든 소비자는 그것을 만족해야 한다는 것을 소비자에게 주입시킨다. 문화산업의 기만은 그것이 재미를 제공한다는데 있는 것이 아니라 해체과정 속에 있는 문화의 진부한 이데올로기와 연루된 문화산업의 상업적인 고려가 재미를 망친다는데 있다.

문화산업은 타락이라고 한다. 그 이유는 문화산업이 죄 많은 바벨탑이어서가 아니라 들뜬 재미에 한정된 성전이기 때문이다. 헤밍웨이로부터 에밀 루드비히에 이르는, 「Mrs. Miniver」로부터 「외로운 레인저」에 이르는 토스카니니로부터 구이 롱바르도에 이르는 모든 단계마다 진실성이 결여된 정신, 즉 예술과 과학으로부터 도용한 기성품적 성격이 따라다닌다. 문화산업의 위치가 확고해지면 확고해질수록 문화산업은 소비자의 욕구를 더욱더 능란하게 다룰 수 있게 된다. 문화산업은 소비자의 욕구를 만들어 내고 조종하고 교육시키며 심지어는 재미를 몰수할 수도 있다. 문화의 진보에는 어떤 걸림돌도 없다. 그러나 이러한 경향은 시민적·계몽적인 원리로서 오락의 원리에 이미 내재해 있는 것이다.

문화산업이 제공하는 약속이나 삶에 대한 의미 있는 설명이 적어질수록 문화산업이 유포하는 이데올로기도 공허해진다. 사회의 조화나 선(善)이라는 추상적인 이념조차 선전이 일반화된 시대에는 너무나 구체적인 것이 된다. 사람들은 추상적인 개념까지도 고객유치를 위한 선전으로 활용하는 법을 알게 되었다. 문화산업은 두꺼운 안개층 때문에 통찰이 불가능하면서도 온 사방에 편재하는 현상을 이상(理想)으로 설정하고는 현상을 충실히 재현함으로써 드러난 거짓정보와 분명한 진리 사이에 있는 험한 협로를 능숙하게 항해한다. 문화산업은 생명의 순환을 먹고산다. 곧, 어떤 일이 있어도

어머니들은 끊임없이 아이들을 만들어내고 있고, 바퀴는 멈추지 않고 돌고 있다는 충분히 근거 있는 경이를 먹고 산다. 이러한 상황이 변경 불가능한 관계를 더욱 강화하는데 기여한다.

문화산업에서 개인이라는 관념이 환상이 되는 것은 생산방식의 표준화 때문만은 아니다. 개인이라는 관념은 개인과 보편성과의 완전한 동일성이 문제되지 않을 경우에만 용납될 수 있다. 개별성이라는 원리는 처음부터 모순에 찬 것이었다. 이 원리는 한번도 진정한 개별화를 달성한 적이 없다. 개인은 겉보기에는 자유를 갖고 있는 것 같지만 사실은 사회라는 경제적·사회적 장치의 산물이다. 문화산업이 개별성을 마음대로 가지고 놀 수 있는 이유는 본래 부서지기 쉬운 사회의 성격이 개인 속에서 재생산되기 때문이다.

문화산업은 예술작품을 정치적인 구호처럼 포장해서 결코 호락호락하지만은 않은 청중들에게 싼값으로 퍼붓는다. 공원처럼 예술작품도 민중에게 접근 가능한 것이 되었다. 그러나 예술작품이 지니는 진정한 상품적 성격이 소멸했다는 것은 자유가 실현된 사회에서 예술작품이 지니는 진정한 상품적 성격이 소멸했다는 것은 자유가 실현된 사회에서 예술작품이 지양되었다는 것을 의미하는 것이 아니라 예술작품이 케케묵은 문화재로 전락하는 것을 막아 주는 마지막 보루가 무너졌다는 것을 의미한다.

문화는 패러독스한 상품이다. 문화가 완전히 교환법칙 밑에 종속되면 문화는 더 이상 교환 불가능한 것이 된다. 문화가 맹목적인 소비로 해체되면 더 이상 소비할 수 없는 상태가 되는 것이다. 그 때문에 문화와 선전은 용해되어 하나로 된다. 독점 하에서 선전이 아무 의미 없는 것이 되면 될수록 선전은 더욱 전능한 것이 된다. 그 동기는 충분히 경제적인 것이다. 문화산업은 소비자들에게 너무나 많은 포만감과 둔감만을 만들어 주고 있기 때문에 사람들은 문화산업 없이도 살 수 있을지 모른다. 문화산업 스스로

는 이러한 사태를 호전시킬 만한 능력을 갖고 있지 않다. 기술면에서나 경제면에서 선전과 문화산업은 하나로 용해된다. 선전에서나 문화산업에서 무수한 장소에서 동일한 무엇이 나타나고 있으며, 똑같은 문화생산물을 기계적으로 반복한다는 것은 이미 똑같은 선동구호를 기계적으로 되풀이하는 행위가 되고 말았다. 소비자는 자신이 말하는 언어를 통해 그 자신 문화의 선전적 성격에 일정한 기여를 한다. 언어가 단순한 전달기능으로 완벽히 해소되어 버리고 말이 실체를 지닌 의미의 담화이기보다는 질을 상실한 기호가 되어 버릴수록 언어는 더욱 더 순수하고 투명하게 자신의 의도를 전달하게 된다. 하지만 언어는 그럴수록 더 이상 파고들 수 없는 것이된다.[8]

오늘날 문화산업은 개척시대의 기업가 민주주의를 문화적으로 상속하고 있지만 정신적인 섬세한 편차에 대한 감각을 전혀 진전시키지 않았다. 종교가 사회적으로 중화된 이래 모든 사람은 무수한 종파에 발을 들여놓을 자유를 가지게 된 것처럼, 모든 사람은 자유롭고 춤추고 즐길 수 잇게 되었다. 그러나 항상 경제적인 압박의 뒷면을 이루어 왔던 이데올로기 선택에서의 자유는 모든 분야에서 '항상 동일한 것'을 선택하는 자유임이 입증된다. 인간의 가장 내밀한 반응들조차 스스로에게까지 철저히 물화(物化)되어 있기 때문에 고유한 개성이라는 이념조차 극도로 추상적인 것이 되고 말았다. 이것은 문화산업에서 선전이 승리했다는 것과 소비자들은 문화상품을 꿰뚫어보면서도 어쩔 수 없이 거기에 동화되지 않을 수 없다는 것을 말한다.

문화산업은 수천 년 동안 분리되어 왔던 고급예술과 저급예술의 영역의 해악을 보임으로써 그들을 한데 묶는다. 그리하여, 비록 문화산업이 목표

8) 산업연구원, 『문화산업의 발전방안』, 2000.

로 삼고 있는 수백만 명의 의식적, 무의식적 상태를 확실히 고려할지라도 대중들은 주요하지 않은 이차적인 대상, 계산의 대상, 즉 기계의 부속물일 뿐이다. 문화산업은 문화산업의 고객들을 왕으로 믿게 하지만 실제로 고객은 주체가 아닌 객체에 불과하다. 특별히 문화산업을 위해 갈고 다듬어진 대중매체라는 말 자체가 이미 해를 끼치지 않는 영역이라는 점을 강조하고 있다. 이것은 대중에 관한 근본적인 관심의 문제도 아니고, 의사소통의 기술의 문제도 아닌 대중에게 영향을 주는 정신의 문제이다.

문화산업은 대중들의 정신을 복제하고 보강하고 강화하기 위해 그들에 대한 관심을 남용하는데, 그 정신은 이미 주어져 있고 변하지 않는 것으로 여겨진다. 이러한 정신이 어떻게 변할 것인가라는 문제는 전적으로 배제된다. 문화산업 자체가 대중들에게 적응하지 않고는 존재할 수 없듯이, 대중들은 문화산업의 척도가 아니라 이념이다. 산업의 문화상품들은 그 자체의 특정한 내용이나 조화로운 구성에 의해서가 아니라 가치로서 실현되는 원칙에 의해서 결정된다. 문화산업의 전적인 실행은 수지타산이라는 동기를 그대로 문화적인 형태로 변형시키는 것이다. 산업내의 가장 전형적인 생산물 속에서 세밀하게 그리고 철저히 계산된 효율성이라는 직접적이고 있는 그대로의 우월성이 문화산업 분야에서 새롭게 대두되고 있다. 완전히 순수한 형태가 지배적이지도 않아서 항상 일련의 영향을 받았던 예술작품의 자율성은 통제하는 자들의 의지에 상관없이 문화산업에 의해 의도적으로 제거된다. 문화가 전적으로 그러한 마비된 관계 속에서 동화되고 합쳐지게 될 때 인간의 가치는 낮아졌다.

문화산업 자체 내의 전형적인 문화적 실체들은 더 이상 일시적인 상품들이 아니고 처음부터 끝까지 철저히 상품화된 그 자체다. 이러한 양적인 전환은 너무나 커서 완전히 새로운 현상을 불러일으킨다. 궁극적으로 문화

산업은 모든 곳에서 그것이 산출한 이익들을 직접적으로 추구할 필요를 요구하지 않는다. 이러한 이익들은 문화산업의 이데올로기 속에서 객관화되었고, 이 이익들은 심지어 어떤 식으로든지 소비되는 문화상품의 판매 욕구로부터 독립적으로 되었다. 문화산업은 특정한 회사나 팔 만한 물건들을 고려하지 않고 공적인 관계, 즉 본질적으로 '선의'의 제조과정으로 변화되어 갔다.

문화산업에서 기술의 문제는 단지 명목상 예술작품에서의 기술과 동일하다. 문화산업은 그것이 상품 속에 포함되어 있는 기술의 잠재력 속에 자신을 조심스럽게 보호하는 한 이데올로기적인 지지를 얻는다. 문화산업은 자체의 기능성이 의미하는 내적인 예술적 전체성을 얽매이지 않고 또 미학적인 자율성이 요구하는 형태의 법을 고려하지 않고 상품의 물질적 생산의 예술 외적인 기술에 기생하여 유지된다. 문화산업의 외형에 대한 결과는 한편으로는 필수적으로 유선형, 사진 같은 견고함과 정밀함이고 다른 한편으로는 개별적인 잔여분들, 감수성 그리고 이미 합리적으로 사용되고 적용된 낭만적이다. 이것은 문화산업이 자신의 이데올로기적인 남용을 배반하는 것을 의미한다.

소비자 의식의 진전을 위한 커다란 중요성을 지적하는 대신에 문화산업을 평가 절하하는 것에 대해 경고를 하는 것이 최근에 사회학자들뿐만 아니라 문화담당자들의 관습이 되었다. 그것은 세련된 속물주의에 물들지 않고 진지하게 채택되었다. 실제로 문화산업은 오늘날 우세한 정신으로서 중요하다. 대중의 영적인 구조에 있어서 문화산업의 중요성은 자신을 실용적이라고 여기는 과학에 의해 자체의 객관적인 정당화, 필수적인 존재에 대한 고찰을 위한 필수조건은 아니다. 반대로 그러한 고찰은 다음과 같은 이유에 대해 필수적이다. 문화산업을 당연한 역할처럼 진지하게 받아들인다

는 것은 그것의 독단적 성격에 위축되지 않고, 그것을 진지하게 받아들인 다는 것을 의미한다. 굴종적인 지성인들이 문화산업과 갖는 관계 속의 양면적인 아이러니는 그들 자신들에게만 제한된 것은 아니다. 소비자 자신들의 의식이 문화산업이 제공하는 규정된 재미와 그 축복에 대한 특별히 잘 감추어지지 않은 의심 사이에서 분열되어 있다고 또한 가져올 수도 있다.

오늘날 문화산업에 대한 방어책은 수월하게 이데올로기라고 불릴지도 모르는 자체의 정신을 찬양하는 것이다. 그러나 문화산업에 의해 유지된다고 옹호자들이 상상하는 것은 사실상 훨씬 더 철저히 그 정신에 의해 파괴된다. 문화는 단지 존재하는 것을 대변할 수도 없거니와 마치 존재하는 현실이 훌륭한 삶인 것처럼 그리고 그러한 범주들이 진정한 척도인 것처럼 문화산업이 훌륭한 삶이라는 생각에 두르는 관습적이고 더 이상은 결합력이 없는 범주들은 대변할 수 없다.9) 문화산업이 주창하는 것은 혼탁한 권위의 맹목적인 강화이다. 만약 문화산업이 자신의 논리에 의해서가 아니라 효율성, 실제의 위치, 분명한 요구에 의해서 판단된다면, 그리고 진지한 관심의 초점이 문화산업이 항상 의지하는 효율성에 있다면 그 영향의 잠재력은 두 배가 된다. 그러나 이런 잠재력은 문화산업의 힘을 집중적으로 받는 현대사회의 무기력한 구성원들의 운명 지어진 허약한 자아의 증진과 촉진에 있다.

문화산업은 그것이 정확히 제시한 질서 내에 세계가 존재하는 행복한 감정을 불러일으키는 한 사람들을 속여서 인간을 위해 준비하는 대리만족은 행복을 주지 못할 것이다. 문화산업의 전체적인 효과는 호르크하이머와 자연에 대한 진보적인 기술의 우월을 나타내는 계몽이 대중에 대한 속임수가 되고 의식을 속박하는 수단으로 변하는 반(反)계몽의 하나다. 그것은 스

9) 한국문화정책개발원, 『문화산업의 활성화』, 1999.

스로 의식적으로 판단하고 결정하는 자율적이고 독립적인 개인들의 발전을 방해한다. 그러나 이런 것들은 자체를 유지하고 발전시키려고 수많은 세월을 보낸 성인들을 필요로 하는 민주사회를 위한 선결조건일 것이다. 만약 대중으로서 불공정하게 비난받는다면, 문화산업은 대중을 바로 그 대중으로 만들고 그들을 경멸하는 데에 대한 최소한의 책임도 지지 않는다는 점이다. 문화산업10)의 변화는 진행형이기에 순기능을 강조하되, 역기능은 철저히 검증하고 제한해야 한다.

문화산업은 문화상품의 창출과 직접 관련된다. 문화상품 분야에는 책이나 조각품, 회화와 같이 유형물 형태의 것과 공연이나 음악, 춤과 같이 무형(비물질)적인 것이 있다. 편의상 문화상품을 아이디어와 기술 집적도가 높은 출판, 미술품, 공연 예술, 영화, 음반, TV프로그램, 패션, 그리고 외국에 지적재산권의 가치를 지불하는 상품권・실용신안・특허・디자인을 포함한 공업 소유권 등 8개 분야로 나눈다(한국문화예술진흥원, 1997.). 한국콘텐츠진흥원의 범주론은 다소 탄력이 있다.

1986년 유네스코에서는 <문화 용품의 국제 비교>라는 연구 보고서에서 문화산업의 경제성과 문화적 영향을 인식하기 위해 문화산업의 분류표를 만들었다. 그 분류표에는 문화산업은 인쇄 문화・문학, 음악, 시각예술, 영화・사진, 라디오, TV 등으로 나뉘었다. 이 이전에 1980년 유네스코 총회에서는 문화 분야를 문화유산, 인쇄 자료 및 문헌, 음악, 공연 예술, 시작예술, 영화 및 사진, 라디오, 텔레비전, 사회 문화 활동, 체육 활동, 자연과 환경, 문화의 일반 운영 및 봉사활동 등 11개 분야로 나눈 경우도 있다. 분류가 광의적이나 협의적이냐에 따라 다를 수 있다. 문화산업에 대해 창작물의 기본적인 소통 양식을 토대로 다음과 같이 분류할 수도 있다.

10) 이기상, 「문화콘텐츠 출현 배경」, 『콘텐츠와 문화철학』, 북코리아, 2009.

- ▶ **텍스트문화** : 도서 출판, 전자책 인쇄, 글과 하이퍼텍스트 포함
- ▶ **음악문화** : 노래 연행, 콘서트 등
- ▶ **조형문화** : 그림, 글씨 판각, 조형 벽화, 디자인 등
- ▶ **공연예술** : 율동 문화, 춤, 무예, 종합예술 등
- ▶ **영상** : 영화, 애니메이션, 만화
- ▶ **방송, 모바일** : 편집, 휴식, 대리출연, 팩션물, 추억물 등
- ▶ **광고 및 사진** : 카피, 홍보, 관능 실험적 홍보예술 등
- ▶ **게임 소프트웨어** : 놀이, 스포츠, 도박, 오락 등
- ▶ **테마파크, 문화재** : 박물관, 역사적 축적물, 인물선양 관련 자료
- ▶ **문예 정보** : 문예 정보 관련 자료
- ▶ **캐릭터** : 이미지상, 인터넷상의 콘텐츠
- ▶ **축제** : 세시의례, 페스티벌, 이벤트 등

* **한류문화산업** : 해외에서 불고 있는 한국문화 열풍, 이른바 한류(韓流)는 국내인들의 자부심을 높였다. 문화산업이 해외 수출상품이 될 수 있다는 인식을 심어주는 계기가 됐다. 문화산업의 국제경쟁력을 높여야 한다는 자각도 불러일으켰다. 자칫하면 역풍을 맞을 수 있다는 우려도 제기되었다.

1. 오감만족과 감칠(感七)행복 : 문화관광

문화관광은 취향문화시대에 문화산업 활성화와 병행해서 나타난 개념이다. 그 이전의 관광이 "호기심이 동하는 볼거리를 찾아가 살펴보는 것" 정도로 인식되어 왔다면 문화관광은 의식적으로 특정한 문화를 살펴보는 것이다. 문화관광이라고 할 경우에는 '문화적 동기', '문화감동성'이 들어있

어야만 한다. 생활문화를 고려할 때는 특정 대상 지역이나 국가의 사람들이 어떻게 살아왔고, 살아가고 있는가에 대해 의미 있게 관람하는 것이 문화관광이 될 것이다. 예술 문화를 전제로 한다면 특정 분야의 예술이, 특정 대상 지역민이나 민족에게 어떻게 구현되어 왔고, 펼쳐져 있는가를 관람하는 것이 문화관광이다.

문화관광을 논할 때, 체험이나 접촉, 교감, 학습, 몰입, 문화 욕구 충족 등 감칠(感七)의 용어를 곁들이는 것도 문화관광이 단순한 관람, 찾아보기 정도를 넘어서는 것이라고 여기기 때문이다. 사람들에 따라서는 단순한 볼거리 관람 정도로 문화관광 코스를 섭렵하는 사람도 없지 않을 것이다. 그러나 '관광' 개념에서 한 단계 승화된 것으로 보는 '문화 체험 관광'에서는 당사자가 좀 더 진지하게 대상 문화에 빠진다는 오감만족을 전제로 하고 있다.

문화관광의 대상은 우리 주변의 모든 것이 될 수 있다. 사람들의 관심이 미치는 모든 대상이 문화성을 지닌다는 것이다. 생활 문화와 관련된 사회 생활, 의복, 주거, 음식, 교통, 아파트, 도시와 농촌, 학생, 젊은이와 늙은이, 설날과 추석의 차례, 대보름 풍속, 여가 생활, 놀이, 축제 등 모든 것이 대상이다. 예술문화와 관련해서 인쇄 출판, 음악, 미술, 연극, 공연, 영상, 애니메이션, 운동 경기, 오락, 도서관, 박물관, 문화재, 향교와 고궁 등이 대상이다. 문화관관의 유형 분류는 필요에 따라 다양하게 할 수 있다.

문화관광은 산업체계의 변화로 최근에 그 중요성이 매우 높아졌다. 이전의 단순 관광에 비해 경제성, 산업성이 높아졌고, 제공하는 수요자는 이를 적극적으로 요구한다. 있는 그대로의 볼거리만을 제공하는 단순 관광만으로는 이제 더 이상 사람들을 끌어 모으기 어려워졌고, 문화를 적절히 상품화하면 수십 수백 배의 관광 수익을 낼 수 있게 되었기 때문이다. 문화를

어떻게 상품화하느냐에 따라 관광객의 숫자가 크게 영향을 받을 수 있다.

문화관광은 사람들의 호기심을 끌 수 있도록 잘 만들고 다듬어서 적당히 의미 있게 마련된 상품이 있어야 한다. 모든 것이 문화관광의 소재가 될 수 있지만, 그것을 매력 있는 상품으로 전환시키는 것은 기획자의 '지혜'다. 기획자는 문화관광, 문화산업, 문화상품에 대한 감각이 남달라야 한다. 아울러 자신이 기획한 상품을 크게 '대박을 치는 것'으로 만들 수 있는 기획력, 디자인 능력, 추진력이 있어야 한다. 관광도 문화산업의 활용성으로 인식되어야 한다.

문화관광 상품이 질 좋게 하기 위해서는 다음과 같은 요소들이 복합적으로 작용해야 한다. 첫 번째, 문화성은 사람들이 '기분 좋게 향유하고 싶은 멋진 것'이라는 느낌이 들어야 한다. 문화 개념이 '삶의 문채 나는 꾸밈'을 뜻하기 때문에 가능한 한 즐기고, 보고, 느끼고, 가까이 하고 싶은 것이어야 한다. 기분 나쁘고, 버리고 싶은 것이거나, 보기 싫은 것이어서는 안 된다. 함께함으로써 편안하고, 행복감을 느낄 수 있는 그런 문화성을 가진 것이어야만 상품이 될 수 있다.

두 번째, 차별성은 비슷한 유형의 것이라도 다른 것과 차별성을 추구하여 문화상품화 하는 수가 있다. 현대인들은 뭔가 특별한 것, 전에는 맛보지 못했던 놀라운 것을 찾아다닌다. 다른 것과 비슷하거나 같은 것들은 관심의 대상이 아니다. 문화관광 상품을 사람들이 돈을 내면서 즐겨 찾도록 하기 위해서는 그들의 관심과 호기심을 자극할 정도로 색다른 것이어야 하며, 세 번째, 희소성은 상품이 되기 위해서는 수요자가 탐을 낼만큼 흔하지 않고 희소성이 있는 것이어야 한다. 주변에서 쉽게 구할 수 있는 것이라면 별로 관심을 끌 수 없다. 더욱이 대가를 지불하고 소비하려 하지 않는다. 아무데서나 보고, 듣고, 쓸 수 있는 것은 문화상품성이 떨어진다. "가장 지

역적이고 한국적인 것이 세계적인 것"이라는 말은 다른 나라에는 없는 특별한 한국적인 것일수록 세계적으로 관광상품화가 가능하다는 것을 말하고 경쟁력이 있다는 뜻이다.

네 번째, 경제성은 문화관광 상품은 적당히 경제적 이익을 낳을 수 있는 것이어야 한다. 단순한 홍보라면 괜찮지만 문화관광 산업이라는 입장이라면 반드시 경제적 가치성이 고려되어야 한다. 현재 각 지방정부에서 추진되고 있는 수많은 문화관광 상품들은 경제성 면에서 미지수인 것들이 많다. 착상이나 아이디어는 그럴 듯하지만 개발이나 추진 과정에 들어가는 엄청난 돈에 비해 결과로서 얻어지는 수익은 형편없는 것들이 많다.

다섯 번째, 이벤트성은 문화관광 상품은 '뭔가 특별한 것'으로 만들어져서 사람들을 깜짝 놀라게 하여 충격적 감동을 주어야 한다. 이벤트는 사람들의 관심을 끌 수 있도록 계획적으로 만들어진 상품이다. 아무리 희소성이 있고 차별성이 있는 문화라 할지라도 사람들에게 좀 더 체계적이고 자극적인 형태를 띠지 못하면 관심을 끌지 못하며, 마지막으로 인지도는 사람들에게 이미 잘 알려져 있는 것들은 상품화가 유리하다. 어느 지역에 뭐가 유명하고, 어느 나라에 무슨 문화가 있다는 것들이 공공연하게 알려져 있다면 그것의 문화관광 상품화가 쉽게 이루어질 수 있다. 인지도가 낮은 문화를 상품화 한 경우에는 홍보비가 많이 들어간다.

문화관광 상품이 탄생하기 위해서는 상품화 가능성이 기획가 곧 상품창안자들의 예리한 눈에 띄어야 한다. 그리고 멋진 기획과 프로그램 개발과정을 통해 만들어져야 한다. 상품화에는 적절한 재정 투자가 수반되어야 한다. 이런 제반 요소가 온전히 조화를 이룰 수 있어야 문화관광 상품이 탄생한다. 상품 주제 개발 곧 품목 선정을 앞서 논의한 상품의 조건을 잘 살펴야 한다. 희소성, 차별성, 다른 상품과의 경쟁성, 산업적 잠재력 등을

고려해서 신중하게 검토되어야 한다. 상황적 여건을 잘 살펴서 시의 적절하게 주제 또는 품목을 선정해야 한다. 기획가는 적당히 엉뚱하기도 하고, 관련 분야의 문화 및 기존 상품의 시장에 대해 잘 알고 있어야 한다. 국내외를 섭렵하고, 고금의 문화를 넘나들어야 한다. 아는 만큼 차별화할 수 있다.

기획가는 선정된 주제를 가지고 구체적인 상품을 만들 수 있어야 한다. 제목을 정하고, 프로그램을 만들며, 재정 투자를 유도하여 상품을 만들어낸다. 훌륭한 기획가의 손을 통해서 문화관광 상품이 개발된다. 기획가는 전체를 총괄하는 능력과 일 추진력이 복합되어야 한다. 재원 조달이나 홍보방법 등에 대해서도 일가견이 있어야 한다. 종합적이 연출가가 되어야 하고, 정력적인 행정관이 되어야 한다.

2. 놀이와 게임의 신명 : 축제와 이벤트

축제(祝祭, festival)는 말 그대로 설명하면 마을 지킴이나 특정 대상에 "제사를 지내며 축복하는 행사"다. 예로부터 제례는 길사(吉事)에 속하는 것으로 옛 조상이나 복을 내리는 신을 만나는 행위다. 제례를 준비하며 정성을 다하고, 경건히 제례를 올리며 숙연하고, 뒤이어 음복을 즐겼다. 제사를 지내고 나서는 풍성한 음식을 서로 나눠 먹고, 함께 모인 사람들이 놀이를 즐기며 흥겨운 시간을 보냈다. 축제는 사람들이 제례를 치르면서 즐겼던 문화를 지칭하는 것이었다. 그러나 이제는 다양한 문화 행사에 축제란 의미를 부여하고 있으며, 온 동네, 지역민들이 모여 한판 잔치를 벌이며 노는 행위를 축제라고 한다.

축제 속에는 다양한 문화 행사들이 포함되어 있어 예술 발전에 기여하고, 많은 볼거리를 제공한다. 흥겨운 노래와 춤, 음식들이 함께 어우러져 주최자들과 지역민들은 물론 국내외의 관광객들을 불러 모은다. 세계적으로 축제는 주요 문화관광 자원이 되고 있으며, 축제가 점차 중요시되는 것은 그것이 대규모 예산을 필요로 하고, 관광객을 통해 적지 않은 수익을 올릴 수 있는 문화상품이기 때문이다. 전국의 각 지방자치단체들은 전통적으로 행해져 오던 축제를 현대식으로 새롭게 포장하여 상품으로 개발하고 사람들의 관심을 끌려고 노력하고 있다. 축제의 복합성은 특정 지역문화를 밖으로·알리는 데 효과적이라는 말과도 통한다.

개최 목적에 따라 나눈다. 주민화합 축제는 지역 주민들의 화합 차원의 축제로서 각 지역의 전통적인 축제, 문화행사, 시·군·구민의 날 행사 등이 포함된다. 관광 축제는 관광산업 발전과 관광객 유치를 통해 발전, 경제 육성을 목적으로 개최되는 행사로서, 단양 온달문화제, 함평나비축제 등이 좋은 예다. 산업 축제는 주요 산업 발전을 목적으로 이루어지는 문화행사로서, 부산영화제, 탄광문화제, 충북 바이오 엑스포 축제 등이 좋은 예다. 특수목적 축제 : 환경 보호 또는 역사적 인물·사실을 추모하거나 재현하는 목적으로 개최되는 축제로서, 김삿갓축제, 갯벌축제 등이 포함된다.

축제항목 구성 형식에 따라 나눈다. 전통문화 축제는 오랫동안 전수되어 오고 있는 전통문화와 관련된 축제로서, 양주오광대 놀이 축제, 하회 별신굿 축제 등이 포함된다. 예술 축제는 예술 문화 발전과 관련된 축제로서, 제천국제음악축제, 서울연극제, 부천영화제, 춘천 마임페스티벌 등이 좋은 예다. 종합 축제는 여러 형태의 축제가 복합되어 있는 것으로, 10월 중에 집중 개최되고 있는 각 지방자치단체의 축제들이 이런 모습을 띠고 있다. 우륵문화제 등이 있다. 기타 축제로 앞의 세 가지 분류 속에 포함되지 않

은 여러 축제들로서 특산품 판매를 위해 만들어진 축제, 특정 사건이나 인물을 기념하여 만들어진 축제이다. 포항 구룡포과메기특산품축제 등이 포함된다.

이벤트(event)는 '뭔가 특별히 보여주는 것'을 뜻하는 사건(事件)이라는 말이다. 단순한 사건이 아니라 여러 사람들에게 관심을 끌 만한 주요한 사건이다. 문화산업론에서 이벤트라는 말은 "주관자가 특별한 의도로 만들어낸 행사"를 말한다. 문화 분야에서 사용하는 이벤트라는 말은 "주관자들에 의해 특별한 목적을 가지고 만들어진 문화 프로그램"을 뜻한다.

이벤트라는 말을 위와 같이 정의할 때 우리가 다양하게 사용하는 대회, 축제, 페스티벌, 박람회, 전시회, 각종 쇼, 경연대회, 체육대회들이 모두 포함되며 또 기업이나 단체, 국가 기관에서 의도적으로 벌이는 상품 판매행사, 정치행사, 학술행사 등이 모두 포함된다. 이벤트의 목적은 유형에 따라 다양하다. 그러나 일반적인 특성과 목적을 들어보면 대체로 다음과 같다.

특정 주제를 집중적으로 부각시킨다. 어떠한 이벤트는 핵심주제(또는 테마)를 의도적으로 돋보이게 하는 방향으로 진행된다. 수많은 꾸밈, 다양한 연출은 모두 주제를 부각시키고 표현하며 의미를 담는 것이어야 한다. 한정된 시간 속에서 치러진다. 상설 이벤트가 있을 수 없는 것은 아니지만, 대체로 이벤트는 시간을 정해 놓은 상태에서 추진된다. 특정 주제에 대한 관객들의 관심을 최대로 증폭시키고자 하며 또한 관객들에게 교육하기 위한 목적으로 치러지기도 한다. 교육을 위해서는 관객들을 잘 이해시켜야 하기 때문에 그들의 수준에 맞게 적당히 쉽거나, 적당히 지적(知的)이어야 한다. 만화나 애니메이션 등을 이용하기도 하고 영화나 음악 등을 활용하기도 한다. 사회·문화·정치적 목적을 띠기도 한다. 주민 통합, 국민 단결, 주민들의 반발심 완화 등의 사회 정치적 목적으로 치러지는 이벤트가

그런 예다. 또 관객들의 문화 향수를 위해 치러지는 이벤트가 있다. 이런 이벤트의 경우에는 발생 편익이 무형(無形)이기 때문에 비용 부담이 커 보일 수가 있다. 경제적 이익을 목적으로 할 수 있다. 물건 판매, 관광 수입, 스타 활용 등을 위해 치러지는 이벤트가 그런 예다.

3. 기술력의 상품화 : 애니메이션

만화는 암각화에서부터 예술적 꿈의 영상이다. 만화란 사물의 특징을 단순화시켜 그린 그림을 토대로 이야기를 전달하는 회화의 한 형식이다. 만화 영화는 그런 만화를 토대로 그 장면들을 움직이는 영상으로 촬영해 만든 영화다. 애니메이션(animation)이란 말은 정적인 하나하나의 만화 장면들에 기술력을 통해 활동성을 불어넣는 역동적인 작업을 가리킨다.

만화의 특성을 보면 만화는 첫째, 그림과 글이 의미 있게 복합된 상품이다. 각각의 장점을 하나로 결합한 것으로, 그림의 시각성을 바탕으로 글의 의미 전달 기능을 보완한 것이다. 둘째, 만화는 융통성이 넓은 성격을 지니고 있다. 책으로 인쇄되고, 영상물로도 만들어진다. 대상과 언어를 자유롭게 변형시킬 수 있고, 이야기 전개를 쉽게 바꿀 수 있다. 셋째, 만화는 오락성을 띠고 있다. 상품화를 통해 재미있고, 해학과 유머가 있으며, 유쾌함을 제공한다. 때로는 진지함을 띠고 무게 있는 내용을 전달하기도 하고 교육적 효과까지 있다.

만화산업은 만화의 특징적 미학을 토대로 발전해 산업화 차원까지 이르러 있다. 우선 만화는 인쇄물로서는 책의 한 형태로 제작하고 판매할 수 있다. 만화산업이라고 할 때는 무엇보다도 영상 애니메이션, 곧 영상만화

산업을 중심으로 살펴보는 것이 의미가 있다.

첫째, 만화는 영상물로 전환되면서 경제적 부가가치가 높은 상품이 된다. 책으로 읽고 보는 형태에서 발전해 활동사진으로 만들어져 텔레비전, 영화로 상영된다. 책으로도 시장성을 고려할 수 있지만, 영화화해 일반 영화와 어깨를 겨루는 차원 높은 문화상품이다.

둘째, 제작비 규모의 대형화 현상이 나타난다. 일반 촬영 영화는 배우들의 연기를 직접 촬영함으로써 배우, 촬영 스태프, 촬영 작업 등에 비용이 든다. 그러나 만화영화는 1초에 20~30장까지 그려내야 하고, 모든 장면을 원화, 동·선화, 채화로 표현해야 한다. 만화영화 한 작품에 무려 수십만 장의 셀이 필요한데, 그 인건비, 재료비가 엄청나다. 제작비, 투자규모가 매우 크다.

셋째, 기획과 제작 기간이 매우 길다. 장면 하나 하나에 대한 그림, 이야기 전개에도 신경 써야 하지만 실제 만화영화 제작 시에 요구되는 조명, 캐릭터의 감정 연기, 음악, 효과 등 다양한 주변 장치의 복합적인 설계가 동시에 고려되어야 한다. 동시 다발적인 이미지 작업이 요구된다. 만화영화는 원화부터 채화까지 완료된 셀을 촬영하고 다시 셀을 수정해 재촬영하고, 재차 반복하여 수정 작업을 해야 한다. 실사 촬영 영화에 비해 많은 시간과 노력이 필요하다.

넷째, 애니메이션 작업, 영상 만화화 작업은 지속적인 전후방 연관 효과를 낳는다. 제작 과정을 둘러싼 고용 효과, 회화 발전 효과가 후방 연관 효과라며, 만들어진 애니메이션을 토대로 형성된 캐릭터, 광고, 비디오물 등은 전방 연관 효과를 낳는다.

만화산업은 크게 출판 만화산업, 영상 만화산업, 기타 연관 만화산업으로 나뉜다. 출판만화는 책자 형태로 만들어져서 유통되는 것을 말하며, 영

상 만화는 사진과 동영상 형태로 제작되어 영상 장비를 통해 소비 형태가 이루어지는 것이다. 기타 연관 만화산업이란 만화 주인공을 이용한 팬시, 광고 등의 산업을 말한다. 만화 부문은 관련 전문 용어로 표현하면, 카툰 (cartoon)과 코믹 스트립스(comic strips), 애니메이션(animation)으로 분류된다. 카툰은 1컷~4컷 만화와 삽화, 시사만화, 넓게는 의미를 담은 일러스트레이션(illustration)까지를 포함한다. 코믹 스트립스는 이야기 만화로서, 줄거리가 있는 모든 형태의 만화를 포함한다. 애니메이션은 선으로 이루어진 2차원적인 만화에 동작을 첨가한 만화영화와 전자오락 게임 등을 포함한다. 그리고 연관 산업은 캐릭터(character) 산업과 팬시(fancy) 산업, 테마 파크산업, 광고(advertisement), 교육 관련 산업 등으로 구성된다.

4. 디지털 기술의 종합판 : 영상산업

디지털 예술은 디지털 시대에 아날로그와 이별이 아니라 지적 세계의 진전이다. 디지털이란 용어의 등장으로 인해 나타난 변화로는 VJ의 등장, 인디 영화의 확산, 새로운 영상 형식의 등장, 디지털 매체에 대한 요구, 영상 산업의 구조 개편 등을 들 수 있다. VJ는 Video Journalism, Video Journalist를 의미하며, 1992년 'New York On'이라는 도시 방송 프로그램에서 본격적으로 활용되었다. 이는 2,000명의 젊은 VJ들이 6mm 카메라 등을 이용해 찍어온 다양하고 독특한 영상물들을 수집하여 이를 방송하는 것으로, 전문가 및 아마추어 VJ들의 참여를 북돋아 저렴한 비용으로 풍부한 콘텐츠 확보를 할 수 있다.

이러한 변화 속에서 개인용 컴퓨터가 점차 멀티미디어화됨에 따라 HOME-

VIDEO 영역에서도 개인용 컴퓨터가 중요한 요소로 자리 잡게 되면서 보다 활성화되기 시작했다. 컴퓨터에 장착된 CD-ROM 드라이브를 이용하여 CD 형태로 제작된 각종 영화를 시청하는 것은 이미 상당히 일반화된 상태이며, 최근에는 컴퓨터에 TV 수신 카드나 위성방송 수신 카드를 장착하는 경우도 증가하고 있다. 또한 이전에는 전문적인 비디오 전문 스튜디오나 방송국에서 가능하던 비디오 편집 작업도 최근에는 저장 능력의 확대의 빠른 실행 속도를 갖춘 개인용 컴퓨터를 이용해 가능하게 되었다.

영상 처리 카드와 영상 편집 소프트웨어가 장착된 이러한 개인용 컴퓨터, 데스크톱 비디오(DTV)를 이용해 화면을 직접 편집할 수 있다. 게다가 컴퓨터 영상 편집시 요구되는 주변기기의 가격도 저렴해지고 영상 편집용 소프트웨어 또한 고동의 영상 효과 기능을 내장한 전문용뿐만 아니라 간단한 영상 효과와 영상자막처리 기능을 지닌 일반용도 여러 종류 개발되어 비디오 편집에 대한 전문 지식이 없는 일반이도 가정에서 쉽게 영상 편집을 할 수 있게 되었다.

VJ를 활용한 콘텐츠 확보의 사례로, 현재는 철수했으나, 개인 VJ가 많이 존재하는 일본의 동경 MX TV에서 이러한 프로그램을 실시한 경우가 있었다. 국내에는 1995년부터 Q채널의 아시아 리포트나 인천민영방송 및 케이블 TV 등에서 저예산으로 새로운 프로그램을 확보할 수 있다는 장점을 활용하면서 활성화 되었다.

또한 디지털화는 인디 영화를 확산시키는 데에도 한 요인으로 작용했다. VJ의 증가 및 확산을 촉진했던 6mm 제작 시스템은 저렴하고 기동성을 갖추고 있어 독립영화나 다큐멘터리, 청소년 영화 활동 등 광범위한 영상물을 포괄하는 활동을 활성화 시켰다. 일반 영화관에서도 상영된 바 있는 영화 '죽거나 혹은 나쁘거나'는 6mm 저예산 독립영화로 제작되었다.[11]

영상 제작에서의 디지털화는 영상산업의 구조 개편에도 영향을 미치고 있다. 제작 및 배급 시스템도 변화하고 있으며, 영상물의 상영에서도 디지털화가 진행되고 있다. 또한 시네포엠 등 웹캐스팅도 활성화되고 있으며, 영화 및 방송 등 '콘텐츠' 간의 융합이 이루어지는 산업이 다양한 형태로 등장하고 있다. 게다가 새로운 장르의 콘텐츠를 파생시키기도 한다. 예를 들어 플래시 애니메이션의 경우 스틸과 동영상 애니메이션의 중간 형태로 제작이 간편하여 개인들의 창작 및 제작이 가능한데, 현재 업로드되고 있는 플래시 애니메이션은 그 소재나 시나리오도 독특하다.

현재로서는 이 플래시 애니메이션이 인터넷 상에서만 이루어지기 때문에 제한적이긴 하지만, 또 다른 장르로 볼 것인지 아니면 트랜드로만 그칠 것인지에 대한 논쟁과 함께 주목을 받고 있는 분야 중 하나인데 진행형이다. 앞으로도 점차 그 라이브러리가 많아지면서 보다 활발한 제작이 이루어질 것으로 전망되고 고도로 숙련된 전문가를 필요로 한다. 게임 영역과 함께 이 방면이 엄청 진화하리라 전망한다.

5. 공유모방의 소통산업 : 문화감성시대의 인디펜던트문화

디지털 시대와 문화산업의 제작 과정이 인디펜던트(independent)에 어떤 영향을 끼치는지에 대해 음반을 예로 들어보면 알 수 있다. 매일같이 몇 만개나 되는 음악 부호의 조직체들이 발표되고 소비되어 가는 상황하에 감상자들은 '이것은 어딘가에서 들어 본 것이다'고 하는 데자뷔 곧 어딘가에

11) 한국전자통신연구원, 『디지털 콘텐츠 제작시스템 - 디지털TV스튜디오 시스템 기술개발』, 1998.

서 들은 것으로 착각하는 느낌을 갖게 되는 수가 있다. 이것은 대개가 '모든 음악 부호는 조직되어져 울려 퍼지기' 때문에 그렇다. 무의식의 대중화, 대중의 집단적 마취라고 해도 된다.

향후의 뮤지션의 역할은 지금까지 발표된 음악의 해체와 재생이 중요한 임무 중의 하나로 등장한다. 최저음과 최고음의 끝까지 각각의 마디를 해체하고, 좋은 부분만을 사용해 새로운 곡으로 조직해 내는 것이다. 이것은 아티스트와 감상자 사이의 갈라놓을 수 없는 접근을 보여 준다. 아티스트는 동시에 편곡자가 되며 과거의 음악을 재편집하고, 현재의 잘 알려진 곳에 자신의 감각을 접붙여 꼴라주 형태로 감상자들에게 제공하는 것이다.

이것은 표절의 시비를 부를 수도 있지만 현대 음악 생산의 한 형식으로 자리 잡았음에는 부인할 수 없는 현실이다. 이는 광범위한 음악 기호와 동시에 컴퓨터로 인한 미디 음악이 가능해지면서 나타났다고 할 수 있다. 그러나 이러한 '융합', '접합'의 형태는 그 융합과 접합에 필요한 '원본'이 더욱 필요하다는 점에서 또 다시 원시적이며 토종적인 순수·창조적 음악부분이 더 중요하다는 것을 역설적으로 보여 주고 있다. 미디 음악이라는 융합과 접합의 시대에도 인디권의 음악문화에 대한 확장이 더욱 필요해지는 것이다.

인터넷의 등장과 함께 통신·방송이 융합되고 한국에서도 1998년 이후 가입자망 고도화가 실현되면서 방송의 소규모적 형태인 인터넷 방송이 현실로 다가왔다. 인터넷 방송에 의해 독립 제작사와 인디즈들의 유통분배방 진입 비용이 현저히 낮아진 것이다. 이는 인디문화의 활성화에도 큰 영향을 미치게 된다.

인터넷 방송의 등장에 따라 인디 공동체들은 매우 들뜨고 있다. 그들은 기존 국가로부터 상품으로서 소외되는 상황하에서도 자신들만의 독특한

문화를 만들었다는 자긍심을 갖고 있지만, 이렇게 만들어진 자신들의 작품을 공개할 수 있을 만한 장은 없었다. 대부분이 공개적이고 공식적인 무대나 장소밖에 없는 것이 우리나라의 현실이었기 때문이다. 그러다가 인터넷에서의 방송이 가능해지자 자신들이 제작한 필름으로 새로운 활력을 솟아내고 있다.[12)

이러한 인터넷 방송 등의 소규모적 방송과 문화 표현 활동이 가능해짐에 따라 정책 입안의 방향도 새로운 접근을 요구하고 있다. 음반·영화 등의 인디들을 체계적으로 관리하는 제반 정책을 마련함으로써 한 나라의 창조성을 관리하는 문화 정책을 입안해야 할 시기가 도래한 것이다. 그러나 자칫 시장의 원리에만 맡겨 놓을 경우 기존의 케이블TV처럼 대규모 방송사들과 언론 기관에 의한 인디문화 유통망이 재현될 우려가 있으며, 이 경우 인디문화가 지향하는 독립적이고 공동체적인 활동성은 제대로 반영될 수 없을지도 모른다.

기존의 독립영화인들은 이미 인터넷 방송국을 자체적으로 만들어 가고 있다. 중·고등학생들의 작품들을 모으는 한국청소년 방송국, 다큐멘터리 독립 제작과 방영을 전문적으로 지원하는 인터넷 방송국 등은 활성화되어 있다. 국가의 지원과는 관련 없이 벌써 인터넷 방송국은 특화된 방향으로 나가고 있으며, 이들에 대한 네트워크로 인디문화를 어떻게 활성화 시키느냐가 중요한 내용으로 떠오르고 있는 것이다.

인터넷 시대에 인디문화를 활성화하기 위한 정책으로는 인디들의 문화 공동체 형성을 지원하고 발표 공간을 위해 인터넷 방송사들과 인디 공동체 간의 네트워크를 안내 시스템 등을 지원하며, 그 외에도 현재 인터넷 방송

12) 최성운·김은미 외, 『인터넷을 이용한 영상서비스의 현황과 전망』, 정보통신정책연구원, 1999.

의 거점일 수 있는 국내 유수의 통신사 및 IPS들에 대한 지원 방향도 고려할 수 있다.

한국의 경우 문화산업에 있어 창의성이 제대로 발휘되지 못한 이유는 독립적인 예술 운동의 축소와 적절한 국가의 지원이라는 이 양자가 부족했기 때문이라고 할 수 있다. 문화산업도 상업화에만 집중 투자하다 보니 양적이고 외형적인 지원에 매달렸다. 지식과 창의성은 근간인 인디 공동체에 대한 체계적인 지원보다는 전시나 공연 등 양적으로 환산이 가능한 문화 지원이 대다수를 이룬 것이다.

이처럼 외부 환경이 급변하고 있고 인디문화도 새로운 전기를 맞이하고 있는 시점에서, 또 다시 예전처럼 양과 외형에 치중하는 고답적인 문화 지원정책만을 펼 경우 지식정보사회에서 엄청난 부가가치를 창출하는 문화산업의 근간은 와해되고 만다. 새로운 환경에 적절히 대응하기 위해 문화산업의 근간인 인디와 인디 공동체 집단을 어떻게 인디의 특성을 해치지 않으면서 이를 확대하고 발전시킬 수 있는지 그 지원책에 대해 중앙 정부와 지방 정부의 고민이 필요한 시점이다. 모바일, 정보공동체 등에 보이는 인디놀이문화에 새로운 스토리텔링 전략이 중요하다.

6. 디지로그 상생콘텐츠 : 전통창조산업

무엇보다 문화산업의 한국적 확장을 이해해야 한다. 현대는 문화감성시대이다. 곧 문화를 파는 시대로 문화감성자원을 세계에 파는 방법을 찾아야 한다. 현대의 한국문화는 미국과 일본의 문화산업의 중요한 시장 가운데 하나인 셈이다. 자기정체성의 전통하나로만 지구촌 디지털시대의 문화

산업의 흐름에 살아남을 수 없다. '신토불이'라는 말도 있고 한국문화와 역사에 대한 체험적 답사기 위주의 책이 최근 많이 읽히고 있지만 음식문화의 양식화와 외식화의 정도나 토플관련 서적의 엄청난 판매량이 보여주는 현실은 한국 문화환경이 얼마나 대응력이 미약한지 보여주고 있다. 현대 문화환경은 또한 전통과 현대 사이의 갈등이 시간이 흐를수록 개별문화의 정체성과 고유성의 파괴로 나타나고, 한편 모든 문화를 하나로 만드는 지구촌 고속화문화 속으로 흡수될 것이라는 전망이 나타나고 있다. 그러나 미디어 환경의 빠른 변화 속에서도 고유의 문화인자는 여전히 힘을 발휘하는 추세에 있다. 이런 추세에 전통문화 또는 민속문화의 콘텐츠 개발에 대한 움직임이 나타나고 있다.[13]

무형문화유산 중 전통지식에 대해 관심이 높다. 무형유산은 공동체와 집단이 주변 환경, 자연, 역사의 상호작용에 따라 끊임없이 계승 발전해온 지식과 기술, 공연예술, 문화적 표현을 아우른 개념이다. 무형문화유산은 공동체 내의 집단적인 성격을 지니고, 사람을 통해 생활 속에서 주로 구전에 의해 전승되어 왔다. 문화유산 보호를 위한 최근의 관심이 매우 높아지고 있다. 무형문화유산에는 물질전승, 행위전승, 구비전승으로 나누어진다. 구비행위에는 대동놀이, 탈춤, 동제, 설화, 민요, 농악, 예능 등이 있다. 지역의 이른바 무형문화재가 직간접적으로 이에 해당한다.

이 가운데 지역문화자원으로 구비설화는 그 지역의 구술역사에 가깝다. 공동작으로 구연되는 문학인 것이다. 말로 전승되기에 기록역사를 넘어서는 생명력이 있다. 정보화시대를 넘어 문화감성시대에 이러한 무형의 지역 설화자산은 지역의 고부가가치를 창출하는 자원인 셈이다. 토목공사 위주

13) 이창식, 「전통민요의 자료 활용과 문화콘텐츠」, 『한국민요학』 제11집, 한국민요학회, 2002.

의 지역개발에서 문화적 삶의 질-웰빙에서 힐링, 행복감 강조-을 강조할수록 구비문화자원은 더욱 소중하게 수용된다. 무형문화유산 중 구비전통유산을 중점으로 설화의 유산적 가치를 강조하고자 한다. 지역에서 전래된 구전설화를 중심으로 지역문화자원의 가치를 새롭게 부각시키고자 한다. 전통적인 것과 새롭게 만들어지는 것에 대한 상생의 가치 공유 의식이 필요하다.

지역설화는 지역 사람들 삶의 원천이다. 신화적 인물을 통해 축제를 연출한다. 전설의 주동인물이 지역을 상징한다. 놀이판의 흥미로운 공연예술에는 민담적 주인공이 웃음을 선사한다. 이 모든 현상에는 고부가 가치를 드러낸다. 예컨대 주몽, 김수로, 장보고, 이사부, 문무대왕 등이 이를 증명한다. 지역의 정체성을 지니고 있는 구비전승물이다. 지역을 알리고 문화콘텐츠산업에 필요한 창조적 소스다. 지역의 핵심 가치가 함축된 정신적 전통소산물이다. 그 지역 사람들의 진정성과 인정, 꿈이 녹아 있다. 울주 반구대암각화, 부안 개양할미유적, 제주돌문화공원, 진천 농다리유산, 서울 암사동 몽촌토성, 제천 의림지 등은 문화적 기반을 중심으로 스토리를 관광사업을 전개하고 있다.

지역문화가 국제화의 화두이면서 대세다. 「반지의 제왕」, 「해리포터 이야기」, 강남스타일 등 문화산업 이면에는 설화의 유전자가 흐른다. 특히 지역축제의 핵심에는 설화의 창조적 DNA가 흐른다. 이른바 지역축제인 온달문화축제, 오티별신제, 충주우륵문화제, 옥천지용제, 진천농다리축제 등이 그것이다. 실제로 설화의 주인공은 신격화되거나 지역 지킴이 구심점 역할을 한다. 게다가 제주도 설문대할망, 서해 임경업, 경주 문무왕, 울산 처용, 남해 최영, 서울과 경기의 남이, 진도 뽕할머니, 영월 단종, 단양 다자구와 온달, 금강산 선녀담 나무꾼 등은 신화적 인물로 집단 또는 개인을

통해 기려지고 있다. 이들 인물을 내세워 지역 정체성과 홍보성을 부각시키고 경쟁력을 확보해 나아간다. 이러한 일면들이 지역설화에 대한 열린 문화마인드다.

문화재청 무형문화재 지표 중 구술문화 영역

구비문학	① 설화(신화, 전설, 민담, 동화, 경험 및 증언담) *지명설화/문화마을 만들기 등 활용 ② 민요(노동요, 의식요, 유희요, 동요, 고사풀이) ③ 무가와 설위설경, ④ 속담, 수수께끼 ⑤ 재담(의례재담, 마당재담, 놀이재담)
민간문학	① 간찰(서간문) ② 언문 ③ 규방가사 ④ 일기 ⑤ 구전 시·시조·소설 ⑥ 자서전 ⑦ 기행문 ⑧ 낙서 ⑨ 비문 ⑩ 만장 ⑪ 소극 ⑫ 신파형 마당놀이 ⑬ 세시놀이 대사 ⑭ 부적 및 신표
표현기록	① 한글 필사 (궁체산문, 언문가사, 노래작사 등) ② 의례글 필사(축문, 제문, 추도문, 사경 등) *필사 및 표현기술 *서예 차별화

문화콘텐츠와 스토리텔링

1. 생생한 이야기로 전달과 상품의 미학적 효과

스토리텔링은 이야기가 가공되는 문화콘텐츠산업이다. '스토리〈story〉+텔링(telling)'의 합성어로 수요자에게 알리고자 하는 바를 재미있고 생생한 이야기로 설득력 있게 전달하는 행위기술의 총체이다. 이때 이야기는 특정 부류를 타깃으로 하여 야 효과가 크며 내용은 듣는 이의 흥미를 자극하며 그 방향은 다중성(多衆性)을 지녀야 하는데 새로운 것을 이해할 수 있는 계기를 마련해 주어야 한다. 세계화의 소통까지 고려해야 한다.[14]

요즘 세대는 점점 복잡한 것을 싫어하는 경향이 늘어남에 따라 재미있는 이야기 형태로 상대방에게 메시지를 전달하는 방법의 필요성이 커지고 있다.[15] 놀이의 경쾌함이 있어야 관심과 공감을 이끌어 낼 수 있다. 또한

14) 최혜실, 『문화콘텐츠, 스토리텔링을 만나다』, 삼성경제연구소, 2009, 16-18쪽.
15) 최혜실, 『모든 견고한 것들은 하이퍼텍스트 속으로 사라진다』, 생각의나무, 2000.

민속지식의 생산과 활용이 중시되는 정보화 사회에 따른 교육제도의 변화로 인해 예술감성의 시대로 접어들었다. 이로 인해 예술과 상품의 경계가 와해되고 문화콘텐츠산업이라는 제3의 개념이 생겼고 힘을 얻어 가는 흐름이다. 이른바 민속콘텐츠산업의 확산이 그것이다.

문화콘텐츠산업은 물질을 산출하는 생산방식보다 기호를 산출하는 생산방식을 선호하면서 상품의 미학적 효과가 강조되면서 예술과 상품의 경계가 무너지는 경향이 대두되었다. 스토리텔링은 방법을 사용하여 효율적인 커뮤니케이션을 시도하고 있다. 이는 지나치게 사무적이고 전문적이며 압축적인 형태의 것을 부드럽지만 매우 설득력 있는 스토리로 전달하여 감성을 자극한다. 이를 좁혀서 말하면 미래 문화콘텐츠의 방향으로 이해해야 한다.

전통문화의 고유영역에다가 전달의 고부가 가치화를 상생시킨다는 의미다. 특히, 민속문화에는 지역마다 독특한 유전인자가 있다. 독특한 유전 인자가 한류를 주도하고 있다. 문화원형을 현대인들의 특성에 맞도록 문화콘텐츠화하는 일이나 문화원형을 스토리텔링화하여 동화나 애니메이션 또는 영상화를 만드는 일 등은 고유한 유·무형 문화자산의 원형을 이용한 문화산업-좁게 특정지역 문화산업의, 더 나아가 충북의 민속문화산업-을 지적재산권 위주의 특화된 문화로 바꾸는 데 그 효용이 있다.

애니메이션과 캐릭터 개발 사업은 상징 캐릭터의 활용을 다양하게 전개할 수 있다. 그리고 더불어 전통 고유문화를 정립하는 데 지대한 효과를 지닌다. 캐릭터 라이선싱, 캐릭터 매니지먼트 그리고 캐릭터 머천다이징 등을 통해 상품 기획제조, 캐릭터 상품 유통 및 판매를 할 수 있으며 고유의 특화된 문화자산을 문화에서 경제적 측면으로 넓힐 수 있는 것이다. 이를 생태문화 체험관광의 문화상품으로 연계함으로써 지

역민의 삶을 재고할 수 있다.

캐릭터사업은 하나의 캐릭터가 다양한 파생시장을 형성하여 고부가가치 창출이 가능하며, 시장의 글로벌화가 용기한 분야이다. 이미 창작 애니메이션의 지상파, 케이블 TV 등의 매체를 통해 애니메이션의 주요 인물을 캐릭터화할 수 있다. 방송 애니메이션은 방송 및 비디오 특성에 적합한 콘텐츠 및 제작시스템을 구축하며, 극장용 애니메이션은 사전 조사와 검증을 통한 프리 마케팅 그리고 방송 애니메이션 및 디지털콘텐츠 제작 노하우를 바탕으로 세계적인 디지털 애니메이션 영화를 제작할 수 있다. 지방대학연구소 및 기술보유 기관과 기술제휴를 통해 영상 시장에 진입한다. 제작한 애니메이션의 캐릭터와 인지도를 활용할 수 있는 게임을 지속적으로 개발한다. 지역이 보유하고 있는 애니메이션 소스는 물론 다양한 아이디어 영상소스를 활용함으로써 디지털 애니메이션과 캐릭터 사업 그리고 온라인 및 PC게임으로 그 활용을 꿈힌다.

문화의 활성화 핵심은 소통의 확산이다. 지역의 전통문화를 애니메이션으로 창작되고 가공하여 창작물 및 캐릭터 유통의 장으로 인터넷을 활용해야 할 것이다. 이를 통해 온라인 및 오프라인 상에서 애니메이션 및 캐릭터 그리고 게임 연동을 한 시너지 효과를 얻을 수 있다. 모두 쌍방성이다.

상품의 창조적 생산은 유통과 소비로 이어져야 한다. 그러한 내용에는 캐릭터 다운로드, 벨소리 다운로드, 모바일 게임 개발, 플래시와 연계된 모바일콘텐츠 개발 등을 들 수 있다. 이를 장기적인 계획으로 추진하여 문화 관광 상품으로 부각시키고 해외에까지 확대하여 경쟁력을 높이는 데 지역 문화의 스토리텔링의 효용이 있다.

2. 문화콘텐츠산업의 발전가능성과 대안 사례

정보통신을 중심으로 하는 과학기술의 눈부신 발전은 우리의 삶을 완전히 바꾸고 산업의 환경도 바꾸었다. 한국은 정보통신의 강국으로 급부상하고 있다. 정보통신의 발달은 곧 문화콘텐츠산업이 향후 국가 경쟁력의 척도가 됨은 시간문제다. 우리나라의 정보통신 인프라가 세계 제일이기에 선진국의 정보통신 관련 연구기관들이 속속 우리나라를 거점으로 활용하려는 움직임이 일고 있다. 유구한 문화적 역사적 전통을 가진 국가로서 거기에 걸맞는 창의력과 상상력을 가진 인적자원이 풍부하여 문화콘텐츠의 강국으로 성장할 가능성이 무한한 나라이고, 정부의 문화콘텐츠산업의 육성의지도 매우 높다.

문화콘텐츠 산업의 육성이 국가경쟁력과 우리의 문화정체성 활보의 핵심과제로 대두됨에 따라 문화콘텐츠진흥원이 설립되고 콘텐츠 산업 진흥방안이 마련되기도 하였다. 하지만 아직 콘텐츠산업을 육성하기에는 많은 보완책이 필요한 실정이다. 우수한 시나리오와 아이디어를 생산하고 각색하는 창작력과 연출력 그리고 이들을 상표화하는 기획력을 갖춘 높은 수준의 제작 인력이 필요하다. 최근 한류가 더욱 경쟁력을 높여 주고 있다. 스토리텔링 창작인을 길러내는 전공학과-문화콘텐츠학과, 디지털창작학과 등-가 등장하였으며, 전통 문화자원 활용 차원에서 재정 지원도 필요하다.

한국은 문화콘텐츠 산업이 성공한 사례가 많지 않지만 단 하나의 캐릭터나 아이디어가 가치사슬이 되어 지속적인 수익을 창출하는 사례가 발생하고 있다. 미국의 '라이언 킹'이나 일본의 '아톰'에 대비되는 우리나라의 '둘리'가 비록 그 규모면에서는 적지만 다양하고 지속적인 수익을 만들어

가고 있음을 알 수 있다. 아톰이 40년 기념으로 '아스트로 보이'로 재탄생하였고 둘리는 부천시의 주민등록증을 갖게 되었다. 만화로 출범된 둘리는 캐릭터 상품, 만화단행본, 영화, 뮤지컬 등 1,500여 가지 품목으로 변신해가면서 직접적인 매출 외에도 연간 로열티만 해도 엄청나다.

한류 열풍으로 인한 문화콘텐츠 역시 전형적인 성공사례가 될 수 있다. 연예인, 또는 노래와 드라마가 문화적인 관심을 일으켜서 이것이 이미지로 각인되고 있다. 다양한 상품이나 프로그램이 판매되고 나아가서 부대적인 산업에까지 영향을 미치는 결과를 가져왔다. 한국의 문화유전자가 차츰 그 효력을 발생하게 된 결과이다.

3. 이야기 자원의 스토리텔링

구비문학은 고정되어 있는 문학작품이 아니고, 상황에 따라서 변화한다. 구비문학을 전승하는 화자나, 듣는 청자, 그리고 전승하는 지역의 자연적·사회적·역사적 환경 등에 영향을 받는다. 특히, 문화권역 설정과 관련해서 구비문학을 언급할 때 구비문학의 전파와 관련한 문제이기 때문에 지역과의 연계를 이야기 하지 않을 수 없다.

구비문학의 분야가 다양하다. 설화, 무가, 민요, 민속극, 판소리 등 구전으로 전해지는 민속문화들을 통틀어 구비문학16)으로 볼 수 있는데 그 중 충청북도 설화를 보자면, 설화문화권 설정을 하기에 앞서서 설화문화권 설정에 활용할 수 있는 설화유형은 다음의 두 가지 요건을 충족해야 한다. 바로 지역성(地職性)과 보편성(普遍性)이다.

16) 이창식, 『구비문학이란 무엇인가』, 푸른사상, 2005.

지역성이라 함은 전승하는 지역의 역사와 문화를 수용하고 있어야 한다는 것이다. 또한 보편성은 설화의 전승 범위가 일부 지역에 한정해서 전승하는 것이 아니라, 전국을 단위로 전승해야 한다는 것이다. 전자의 특성을 보이고 있는 설화를 흔히 '지역 설화'라고 하며, 후자의 경우는 '광포설화'라고 한다. 곧 설화문화권 설정을 위해서는 지역 설화이면서, 광포설화인 유형들을 찾아야 한다. 다양한 설화 유형 중 지역성과 보편성을 모두 충족하는 설화 유형들을 중심으로 설화문화권 설정을 위해 아래와 같이 제시할 수 있다.[17)]

■ 역사인물설화

역사인물설화는 역사적 실존인물과 관련된 탄생지, 거주지, 활동지 등을 중심으로 전승된다. 역사적 실존인물 자체는 문화가 아니지만, 역사적 실존인물과 관련된 설화에는 역사적 사건이나 문화적인 삶을 수용하고 있다.

■ 효행·열녀설화

효행·열녀설화는 지역에 산재해 있는 효자각(孝子閣)과 열녀각(烈女閣) 등을 증거물로 해서 전승하는 설화유형이다. 지역의 인물들을 대상으로 하고 있으며, 전국적으로 전승한다.

■ 당신화

당신화는 산신당과 서낭당 등 마을신앙과 관련된 설화로 신화의 범위에 포함 된다. 당신의 유래를 설명하거나, 좌정하는 과정, 신으로서 보이는 영험담 등이 주요 내용이다. 마을신앙 형성과 전승을 가능하게 하며, 건국신화와는 달리 해당 지역의 마을신앙과 연계하여 전승하고 있어서 설화와 지역과의 특수한 관계를 맺고 있다.

17) 이창식, 『구비문학이란 무엇인가』, 푸른사상, 2005.

■ 아기장수설화

아기 장수설화는 동굴, 산 등을 증거물로 전승하고 있는 설화로 가난한 평민의 집안에 날개 달린 장수가 태어났으나, 꿈을 이루지 못하고 날개가 잘려 죽게 된다는 내용을 지니고 있다. 전국 단위로 전승하고 있으며 전승되는 지역에 따라서 다양한 변이형을 보이고 있다.

■ 홍수설화

홍수설화는 대홍수를 소재로 하는 설화이다. 한국은 물론 전 세계적으로 분포하고 있는 설화 유형이다. 각 지역별로 증거물들이 남아 있으며, 특히 지명과 연계해서 전승되는 특징을 보인다.

■ 장자못설화

장자못설화는 지역의 연못, 호수 등을 증거물로 해서 전승하며, 인색한 부자가 시주승에게 쌀 대신 쇠똥을 시주하였다가 벌을 받아 못 속에 잠겼다는 내용의 설화 유형이다. 대표적인 지명설화로서, 우리나라 전역에서 지명유래담으로 채록되고 있다.

현재까지의 설화 연구는 주로 설화를 조사·정리해서 유형화시키고, 그 유형별 특성에 대해서 연구가 진행되었다. 이제부터는 지역별 특성을 토대로 한 연구를 해야 하며, 이러한 연구가 진행된 후에는 설화 내용과 관련 있는 지형지물과 유물, 문헌과 그림, 사진 자료 등을 다각적으로 조사해서 '설화지도'로 구현해야 할 것이다. 이는 구비문학의 다른 부분도 이행할 필요가 있는데,[18] 스토리텔링의 접근도 한 방향이다.

18) 송효섭, 「스토리텔링의 서사학」, 『시학과 언어학』 18호, 2010, 175-177쪽.

위와 같은 구비문학을 중심으로 한 충북 민속자원을 새롭게 창출하기 위해 스토리텔링의 옷을 입혀야 한다. 스토리텔링은 인간의 문화적 삶을 이해하고 감성을 창출하고 문화의 여러 국면에 대해 영상 이미지로 적절하게 하는 효과를 드러낸다. 무엇보다 그 과정에서 일련의 관계 의미망을 통해 그 자체의 재미와 감동을 추구하는 놀이적 기능이 자리한다. 스토리 관련 문화콘텐츠에 몰입하고, 그럼으로써 새로운 살맛과 호기심의 자극을 느껴 그 가치를 즐기고 깨닫는다. 세상에 대한 혁신적인 소통의 또 다른 방식이기도 하다.

■ **스토리텔링의 성격**

‣ 스토리(story) : 상황적 이해 가능, 개연성, 연계성, 유형성
‣ 텔(tell) : 쌍방성, 소통성, 작용성
‣ 링(ing) : 창조성, 진행성, 현재성
‣ 스토리텔링(storytelling) : 감동의 놀이성, 감성의 예술성
‣ 스토리텔링마케팅 : 최고 최선 최초 킬러콘텐츠의 동시다발 소통기술

설화를 스토리텔링할 경우에 어느 영역보다 매력적이다.[19] 설화가 스토리 양식으로 민족적인 측면인데다가 원초적인 꿈의 응축 파일이기 때문이다. 인간이 끊임없이 이야기하는 존재에서 출발했다면 설화형 인간이라는 말도 된다. 스토리텔링이 오늘날 강한 흡인력을 요구되는 것은 디지털 기술의 발달로 삶에 대한 관계적 이해와 재미를 추구하는 트렌드와 무관하지 않다. 팩션이 대세인 이유이기도 하다.

19) 이창식, 「신화와 스토리텔링」, 『한국신화와 스토리텔링』, 북스힐, 2009, 76-106쪽.

설화와 스토리텔링은 마치 둘이 하나인 듯 통한다. 인류의 삶에서 설화를 통해 인지력을 확장해 왔다. 설화 말하기는 스토리텔링처럼 유연하고 다양한 의미를 농축하고 세계에 대한 많은 일깨움을 준다. 삶의 보편적 가치를 수렴하고 소통의 현실적 문제를 담아낸다. 최근 스토리텔링은 설화의 잠재력을 다양한 매체에 힘입어 다중의 수용 가능성으로 열리게까지 한다. 신화의 힘은 삶을 더욱 풍요롭게 하고 새로운 미래에로 나아가게 한다. 스토리텔링의 힘은 설화의 이러한 성격을 인간의 삶 속에서 문화 발전의 발화점이 된다.

설화의 잠재자원을 잘 활용한 영웅은 결국 스토리텔링의 힘을 통찰해낸 결과라고 할 수 있다. 진실의 힘이 집단적으로 작용하였다. 비과학적인 요소를 떠나 문학의 힘처럼 「오누이힘내기」의 진실이 있다. 집단적・민족적 믿음은 스토리텔링이 설화적 영웅을 만들어내는 힘이다. 오늘날 팩션 드라마와 소설이 이를 입증한다. 모바일 영상시대에 스토리텔링의 파괴력은 대단하다. 그 폭발력이 어디까지 갈 지 아무도 모른다. 이 또한 디지로그시대에서 스토리텔링의 매력이다. 문화창조경제를 견인할 것이다.

스토리텔링은 문화콘텐츠산업을 확장하고 있다. 아날로그 매체인 시청각미디어, 텍스트, 공연예술 등은 디지털매체를 통해 더욱 다양한 영역을 개척하고 있다. 문화콘텐츠는 스토리텔링과 디지털 네트워크 매체의 결합에 힘입어 각종 영상, 웹진, 하이퍼텍스트, 모바일기기 등의 지형도를 가져오고 있다. 대학에서 스토리텔링학과, 문화콘텐츠학과 등이 생기는 것과 관련이 있다. 스토리텔링 활용 분야는 점차 확대될 것이다. 다만 원 소스(문화원형)와 스토리 곧 구술 이야기 자원, 역사적 사실, 창작된 스토리 등이 전제되어야 한다.

> ‣ 텍스트화 : 소설, 만화, 시나리오, 각종 대본 등
> ‣ 디지털화 : 컴퓨터게임, 각종 웹콘텐츠, 블로그, 하이퍼텍스트 문학 등
> ‣ 영상화 : 영화, 애니, CF, 뮤직비디오 등
> ‣ 공연화 : 뮤지컬, 퍼포먼스, 프로그램, 스포츠 등
> ‣ 브랜드화 : 홈쇼핑, 테마파크, 각종 디자인, 브랜드, 홍보, 마케팅 등

　　설화 스토리텔링의 대두는 디지털 기반사회의 진입과 영상중심사회의 전환 탓이나. 종이를 대체하는 다양한 매체들이 나와 삶의 욕구가 달라지고 있다. 이성 향유 감각보다 감성 향유 감각이 강조되고 있다. 더구나 놀이적 속성이 최근 문화 수용 양태의 근간을 이루어 향유 본질을 바꾸고 있다. 네트워크 사회로의 중심축 이동이다. 특별 영역을 무너뜨리고 즉각 반응이 가능하고 기존 가치를 넘어서고, 탈국가화로 이행 때문에 평등주의적 상호패턴이 소중하다. 이에 잘 부합하는 코드가 스토리텔링을 통해 문화적 공감대, 연대감을 만들어가는 데서 찾을 수 있다.

　　설화의 한국적 감성과 상상력을 즐길 수 있는 테마파크가 필요하다. 한 사례로 '제주돌문화공원'은 설문대할망 신화를 형상화한 신화예술박물관이다. 설문대할망은 제주도의 지형과 관련하여 전해 내려오는 신화 속 여신이다. 제주지역에 따라 전해 내려오는 이야기들이 조금씩 다르고 불리는 이름도 제각각이지만 제주도를 대표하는 신화 속 인물이자 우리나라의 대표적인 창조신으로 자리 잡고 있다. 설문대할망 신화는 제주도 전역에 전설의 편린으로 남아 있다. 설문대할망의 이미지가 제주 자연경관인 셈이다. 창세신화유형의 텃밭이라고 할 수 있는 마을 신당에서 구연하던 본풀이는 제주 사람들의 스토리텔링 원형자산이다. 제주도 무속신화는 애당초 제주

도 마을 신당에서 구연되었던 유래담이면서 장소 설명담이다.

또 다른 사례로 '아바타'는 상상의 행성 판도라가 그리스 신화에서 따온 이름이듯이 상상력과 이야기를 신화에 두고 있기 때문에 신화적 맥락에서 읽을 때 그 의미가 더 잘 포착된다. 지구상에는 없는 언옵티늄이라는 고가의 광물을 둘러싸고 지구인들과 판도라 행성의 나비족 사이에 전쟁이 벌어진다. 지구의 약탈자들은 나비족들이 살고 있던 집이자 우주인 영혼의 나무를 파괴한다. 이것은 신화 속의 우주나무이다. 힘든 삶 속에서 위안을 받고 역사의 상처를 치유했던 성소(聖所)이다. 어머니 같은 생명성, 치료성, 영혼성 등이 두루 녹아 있다. 서사무가와 같은 신화스토리와 맞물려 끈질긴 생명력을 발휘하는 이 원초적 향수감은 신화의 고향코드다. 신화스토리텔링의 장소성은 신당이다. '아바타'는 신화적 상상세계를 3D 이미지를 통해 구축해내었을 뿐만 아니라 이야기 자체가 신화적인 영화이다. 원시적 신화의 세계를 모성성을 주요 모티프로 사용하여 재현하였다. '아바타' 속의 우주나무가 생생하게 숨 쉬듯이 신화는 원시적 상징의 언어인 동시에 현재의 담론이다.

무형문화유산을 계승하기 위해선 설화를 배우는데 노력과 재화가 들어가나 이 설화를 공한다고 해서 특별히 돈이 나오거나 하는 것도 아니다. 게다가 직접 손으로 농사를 짓던 시절도 거의 지나가서 농사 이야기에 대한 문화상품의 활용도 어려운 상태다. 오랜 노력과 재화가 들어가고 물질적 보상도 거의 없는 설화문화유산을 소중히 여겨야 하는 이유가 무엇일까. 한 마디로 고향성이다. 설화의 속살유전자를 살리면 전통인문학의 감성과 상상력을 삶의 풍요로움에 적용된다. 전통지식, 오래된 지혜를 느낄 수 있다.

문화의 가치는 물질적 재화와 달리, 삶을 충만하게 해 주는 보람과 삶의

질을 높여주는 뜻을 공동체 성원들끼리 더불어 누리는 데서 발생하는 것이다. 따라서 이러한 무형의 가치를 위해 오히려 돈을 쓰면서 더 수준 높은 문화생활을 누리고 더 적극적인 문화운동을 벌이고자 하는 것이다. 문화생활의 가치는 경제생활의 교환가치와 수단가치를 결정하는 가격과 달리, 삶의 의미가치와 목적가치를 충족시켜 주기 때문이다.[20] 곧 물질적 충족이 아닌 정신적 충족을 위해 계승 발전하고 있는 것이다. 잘 살수록 이러한 정신적 행복지수는 높아지리라 본다.

지역설화와 같은 팩션 문화상품은 과거를 복제하고, 현재와 소통하며, 미래를 디자인한다. 구비문화를 통해 과거와도 만나지만 또 다른 미래를 만나는 매력이 있다. 설화를 통해 과거 선조들의 허구 같은 상상과 정신적 세계에 대한 깨달음을 느낄 때 재미를 얻을 수 있다. 구비문화를 통한 지역문화의 정체성을 브랜드로 활용하고, 문화산업의 여러 부문으로 확대할 수 있다. 새로운 문화적 패러다임인데, 있었던 팩트에만 매달려 읽을 수밖에 없는 한계를 넘어서서 상상의 절제력까지 통합하려는 과정이다. 문화자원의 가공에 의한 문화콘텐츠를 통한 꿈꾸기, 말걸기, 담아내기, 빠져들기 등이 새롭게 시작되고 있다.[21] 그 중심에 문화자원의 가치창조(value creation)가 있다.

지역의 구비설화유산은 모두 시·공간적 축적콘텐츠다. 문화자원을 진단하고 활용의 처방을 찾는 것이 곧 어떻게 자원을 활용하고 의미 있게 만

20) 한국민속학술단체연합회, 민속학자대회 학술총서1, 『무형문화 유산의 보존과 전승』, 민속원, 2009, 26-27쪽.

21) 이기상, 「문화콘텐츠 출현 배경」, 『콘텐츠와 문화철학』, 북코리아, 2009, 56-57쪽. 문화콘텐츠의 소스로 문화자원은 문화재, 문화유산, 유무형 민족자산 등을 두루 포함한다. 잠재적인 전통지식까지 확장하여 창조의 유전자 함유물도 새롭게 범주화하는 현상도 보인다. 예컨대 바다 속 잠녀의 문어 잡는 속신, 잠녀가 거북에게 밥 주는 인정, 잠녀로서 전복 따는 특수기술 등도 문화자원인 셈이다.

드느냐의 문제와 직결된다. 특히 다양한 문화적 의미, 이야기, 노래, 민속 등을 지니고 있는 문화자원은 문화산업으로 직결될 수 있는 잠재력 있는 콘텐츠라고 할 수 있다. 이야기, 노래, 생활민속 등을 지니고 있는 지역의 문화자원 콘텐츠는 가장 전형적인 상상·상징적 이미지 자원이 될 수 있다. 무엇보다도 문화자원의 미학적 가치의 매력을 어떻게 드러내고 연계시켜야 하는가가 무엇보다 중요하다.

지역설화유산의 체계화가 필요하다. 지역마다 문화권역 정립과 유역 개발 문제점, 구비문화의 대표적 문화유산 지정과 구비문화의 학술적, 정책적 대응논리 문제점, 다른 지역의 구비문화와의 차별전략, 지역구비문화의 전통성에 대한 현재적 재해석과 가치 부여, 구비문화의 학술적 연구 등 문화예술유산에 담겨 있는 의미에 대한 문화역사적 맥락탐색 등을 고려해야 한다. 지역 구비문화유산의 활용화에 있다. 지방색과 독자성 진단하여 전승모태(마을과 고을 문화원형자원), 설화의 구비적 연계 고유축제를 살려야 한다. 기존 장점 살리기와 역발상의 설계가 필요하다. 구비문화마을 만들기와 문화체험프로그램 개발도 필요하다. 지속가능한 구비문화유산 살리기 사업, 구비문화정보의 웹 서비스, 구비문화유산을 기록화하고 디지털화 하는 것이다.

구비설화유산의 생활화에 있다. 동시다발적인 축제, 놀이 공동체문화 네트워크 만들기(체험교육콘텐츠)가 필요하다. 단발성 사업 아이템이 아닌 지속가능한 21세기형 질적 삶 촉구에 부합하는 구비문화촌 만들기, 구비문화를 활용한 행사 등이 정착되어야 한다. 건강, 예술, 안정 등 관리추구형의 문화마을, 전통보존형의 문화마을, 영상, 미래, 상상 등 모험명품형의 역사문화마을 등을 지정하고 지원해야 한다. 특히 전통이야기꾼의 보호와 계승 활성화 사업도 전개해야 한다.

설화 활용도가 높은 영역이 축제다. 성공적인 지역축제로 자리매김하고 있는 축제는 판에 박힌 외부 용역 없이 축제 기획을 공무원들이 했다는 것이다. 진행은 각 사회단체가 나서서 자원봉사를 유도하고 모든 시민들이 적극적으로 참여했기 때문으로 분석되고 있다. 잘 되는 지역축제는 설화와 같은 문화자원을 활용하고, 지역의 상권을 살리고, 많은 관광객을 유치해 지역에서 생산되는 청정 농산물의 판매량이 급증하면서 지역 농가에 시름을 덜어 주기도 한다. 뿌리 있는 축제가 생명력이 있다.

지역, 문화, 환경의 변화는 지역축제의 폭발적인 성장이다. 전국적으로 지역축제가 1년에 2천500여 개가 진행되다 보니 끊임없이 부실 논란이 이어지고 있다. 특히 각 지방자치단체가 경쟁적으로 축제를 기획하다보니 내용도 겹치고, 실속이 없어졌다. 이 폭발적인 성장은 축제 주제 및 프로그램의 차별성과 독창성이 미흡해 고유한 축제 정체성을 확보한 축제들이 드물다. 축제의 문화적 가치와 경제적 가치 가운데 상품화 논리가 팽배해져 축제와 지역문화와의 연계성이 떨어지고 있다. 또 예산과 인력 투입에 비해 지역이 기대하는 경제적, 사회문화적 효과는 이에 미치지 못하는 축제들이 양산되고 있다. 설화에 기반 한 축제에는 지속가능성이 있다.

구비문화유산이 줄 수 있는 힐링의 건강지수는 적지 않다. 놀이문화는 축제나 행사로 이어지고 구비문화유산에 대한 문화산업적 체계화와 문화관광화가 단계적으로 수행되어야 한다. 지역설화유산의 가치는 향토적 정서의 함유와 오래된 특유의 미학에 있다. 지역에서 전해지는 구비적 원형 고증과 더불어 창조적 킬러콘텐츠 만들기-스토리텔러 위주의 스토리텔링 작업 필요-는 지속적으로 전개해야 한다. 언어문화의 장벽을 넘어 놀이정신이 다수의 관광객들에게 즐거움을 주도록 개발해야 한다. 앞서 말한 설화의 인문학적 장점을 살려 지역에 맞는 설화의 스토리텔링 사업이 절실하

다.

이처럼 전통 영역의 스토리텔링의 경쟁력 강화는 디지로그(digilog)의 문화상품을 창출한다. 이미 게임, 애니메이션, 캐릭터, 영상산업, 테마파크 등으로 고부가 가치를 창출하고 문화융성의 영역으로 평가받고 있다. 아날로그적 문화자원의 가치는 취향(趣向)적 이미지와 원형질 찾기, 한국고전문화의 내재적 가치 해석, 법고창신화(法古創新化) 등의 과정을 통해 창조적 경제 영역이 되고 있다. 이러한 추세면 향후 대한민국의 경쟁력은 선진국 7위를 목표로 하고 있다.

미래사회의 가치창조와 융합콘텐츠

1. 디지털 기술과 지역문화의 융합

가. 디지털 기술과 문화의 만남

디지털기술의 급격한 발전 ⇨ 문화산업의 기존 패러다임에 영향을 끼침.

① 인터넷이라는 미디어를 '만인의 미디어'로 정착시킴.
② 디지털이 문화산업과 결합하여 새로운 디지털콘텐츠 시장을 창출.
③ 첨단 기술과 문화요소의 조화로운 결합이 시장 성패의 요건.
 ⇨ CT(Culutre & Content Technology)

나. CT(Culture & Content Technology)를 통한 문화와 기술의 융합

① CT는 문화산업을 발전시키는데 필요한 기술. 이공학 기술뿐 아니

라, 이공학 기술과 접목된 인문사회학, 디자인, 예술 분야의 지식과 노하우를 포함한 복합적인 기술.

② 디지털기반 기술 또는 IT에 기반.

③ IT와 디지털 기술이 문화산업의 재화인 콘텐츠 상품의 작품화(기획, 창작), 상품화(개발, 제작), 미디어탑재(서비스, 네트워크, 솔루션, 소프트웨어, 하드웨어 지원), 전달(유통, 마케팅) 등 각 단계마다 개입하여 부가가치를 더해주고 있는데 그 연결고리마다 생각할 수 있는 기술과 문화의 만남, 그 자체를 CT라고 표현할 수 있음.

다. 문화산업 구조의 변화와 콘텐츠 시장의 재편

① 디지털 충격이 문화산업의 구조와 시장의 환경, 경쟁의 규칙(Rule) 등을 모두 바꾸어 놓고 있음.

② 문화산업 내 개별 부문들이 융・복합화되고 하나의 시장으로 단일화되어감.

　⇨ 싱글 콘텐츠業

③ 영화, 방송, 게임, 애니메이션, 음악, 캐릭터, 출판만화, 모바일 등 문화콘텐츠 영역뿐만 아니라 예술, 디자인, 광고, 지식 등 문화산업 전반이 상호 작용을 일으켜 하나의 통합된 사업 영역 묶임.

④ 세계 주변국이었던 한국이 새롭게 도약하고 메이저사를 보유할 수 있는 기회.

라. 문화와 결합한 디지털(IT)의 주요 특성[22]

22) 윤석민, 『다채널 TV론』, 커뮤니케이션북스, 1999.

CT의 적용으로 생산된 디지털 문화콘텐츠는 기존의 오프라인 콘텐츠(상품)가 갖지 못하는 쌍방향형, 실시간 정보형 등 다양한 기능과 특장점을 보유.

① 고품질
: 디지털방송의 화질은 HDTV의 경우 DVD를 능가하는 수준, 음질은 CD급 품질.

② 다기능
▸ 디지털방송은 시청자 주문형 프로그램 서비스 등 다양한 기능을 제공.
▸ PPV(Pay Per View), EPG(Electronic Program Guide), NVOD(Near Video On Demand), PVR(Personal Video Recorder) 등의 새로운 서비스들이 연차적으로 도입.
▸ PPV : 1980년대 미국에서 시작한 유료 채널 서비스로 시청자가 영화 등 콘텐츠 1편당 이용료를 부담하는 정률제 방식 서비스
▸ EPG : 디지털방송 내 전용채널을 통하여 수백 개에 이르는 채널에 관한 정보를 한 데 모아 제공하고 시청자가 리모콘 입력 등의 간단한 조작을 통해 유료 채널의 콘텐츠를 이용 할 수 있도록 하는 '디지털 TV가이드'.
▸ PVR : 개인 고객이 자신의 수상기 세트에서 셋톱박스를 활용하여 영화 등 콘텐츠를 저장하였다가 자유롭게 볼 수 있도록 한 시스템.
▸ NVOD(유사주문형 비디오) : 기존의 VOD 서비스를 약간 변형한 것이다. 전형적인 의미에서 주문형 비디오(VOD)는 고객이 원하는 콘

텐츠만을 제공하는데 반해 유사주문형 비디오(NVOD)는 방송 채널에서 동일한 영화를 24시간 내에 30분 또는 1시간 간격으로 편성을 하여 사실상 시청자가 주문한 것처럼 손쉽게 볼 수 있도록 한 개념.

③ 쌍방향성

고객은 디지털방송으로 인해 프로그램과 직접 커뮤니케이션하고 참여하기도 하는 'Interactive TV' 기능을 보유. 현재 서비스되고 있는 디지털위성방송 등은 기본형, 독립형, 연동형, 부기형으로 쌍방향 서비스를 점진적으로 확장할 계획.

2. 디지털 미디어, 콘텐츠 부문의 변화

① 달라진 경쟁의 조건

▸ 뉴미디어, 디지털미디어의 시대에는 콘텐츠 이외에 Vehicle(미디어)과 Interface(인간과 미디어(컴퓨터)의 상호작용)가 필요함..

▸ 올드미디어 때와는 달리 변화무쌍한 하드웨어(미디어 기기), 소프트웨어(시스템, 운용체계 등), 네트워크(유, 무선 망)의 최적 조합을 말하는 새로운 개념의 콘텐츠 딜리버리가 생산. 새로운 Vehicle은 디지털화된 케이블망과 홈서버(홈 엔터테인먼트 등 가정 내 콘텐츠 이용 환경을 책임지고 전체 시스템을 콘트롤하는 엔진 역할) 등이 다기능, 지능형, 쌍방향형으로 결합된 하나의 통합 플랫폼을 생산할 수 있어야 함.

▸ 데이터방송, T(V)-Commerce, 리치미디어(멀티미디어 광고기법), 가상현실, 3D 등이 하나의 화면 속에 자유자재로 구현되고, 방송에서도 고객의 인체공학, 커뮤니케이션 습성, 섬세한 레이아웃, 미디어 믹스(여러 미디어를 한꺼번에 제공)를 염두에 둔 미디어를 적용함으로써 편리하고 근사한 Interface 서비스를 제공할 수 있어야 함.

② 방송과 통신의 융합

▸ KT는 한국디지털위성방송을 경영하고 있고 KBS와 합작한 인터넷 사업 크레지오를 통해 웹캐스팅사업을 진행.
▸ SKT가 케이블방송의 디지털화사업에 참여키로 하였고 무선방송 사업인 DAB(Digital Audio Broadcasting) 사업에 진출. 향후 디지털 케이블방송을 활용해 고화질, 다채널(1백 개 이상), 쌍방향·데이터방송은 물론 인터넷전화(VoIP), 전자상거래, 주문형비디오(VOD)서비스 시장에 참여하겠다는 계획.
▸ KT의 위성방송시스템은 홈네트워킹에 기반한 홈엔터테인먼트 분야에서, SKT의 DAB는 모바일네트워킹의 모바일콘텐츠에서 각각 장점을 지님.
 ⇨ 전화로 상징되던 통신과 TV의 방송, 인터넷으로 상징되는 컴퓨터 등 3가지 영역이 한데 융합하는 디지털 컨버전스(Digital Convergence)가 현실화.

③ 디지털콘텐츠의 출현

◆ 디지털콘텐츠의 영역

제작과 서비스지원, 유통 등 3개 영역. 가장 큰 비중을 차지하는 제작은 흔히 '장르'라고 부르는 틀에서 분류.

◆ 디지털콘텐츠 산업의 5가지 경향

(1) 홈 엔터테인먼트(Home Entertainment)
 ▸콘텐츠소비의 주무대가 가정(Home)으로 이동하기 시작.
 ▸엔터테인먼트서버가 가정 내 콘텐츠소비의 엔진 역할.
 ▸통신과 방송의 융합이 홈엔터테인먼트를 촉진.
 ▸콘텐츠 플랫폼 표준 경쟁에 따라 시장주도자가 결정.

(2) 시장의 완전개방
 ▸다매체, 다채널 시대로 넘어가면서 한국시장 개방 가속화.
 ▸WTO에 따라 다국적 콘텐츠기업 세계화 물결 고조.
 ▸중국이 2001년부터 세계 미디어그룹의 격전장으로 변모함에 따라 한국시장의 완전개방도 초읽기에 돌입.
 ▸영상물 제작의 미국 이탈 현상도 가속화.

(3) 멀티브랜드 선호
 ▸뉴미디어 기업의 위상 강화로 고객이 다양한 선택권 향유.
 ▸2002년 들어 일부 대형 미디어그룹이 쇠퇴한 것도 브랜드 다원화를 증폭.
 ▸다채롭고 특색 있는 전문 콘텐츠브랜드 등장으로 멀티브랜드 시대 개막.

(4) 다자간 연합 모델 확산

 ▸ 주로 디지털콘텐츠 수익모델의 대안으로서 다자간 연합론 제기.

 ▸ 다자간 연합 수익모델에 따라 공동마케팅도 빠르게 확산.

 ▸ 초고속망 전용사업자까지 가세함으로써 다자간 연합의 범위가 더욱 확충.

(5) 퓨전(Fusion)적인 내용

 ▸ 소비자대중의 상향평준화로 콘텐츠의 예술성(작품성) 강조

 ▸ 재미와 의미, 품격을 함께 추구하는 경향이 확연해짐.

 ▸ 게임은 전략시뮬레이션 특성이 더욱 강화되는 쪽으로 변화.

 ✦ **콘텐츠 신디케이트**

콘텐츠를 가공, 재단장해 안정적으로 공급(delivery)하고 콘텐츠 저작권 관리, 식별 시스템 부착, 인증, 지급 및 결제시스템 결합, 보안 프로그램 내장, 검색 분류 등의 기능을 함.

3. 디지털 기술과 지역설화의 융합

설화는 크게 나누어 신화, 전설, 민담의 세 가지가 있다. 설화의 발생은 자연적, 집단적이고 그 내용은 민족적, 평민적이어서 크게는 민족의, 작게는 마을공동체의 생활과 풍습을 암시하고 있다. 그 특징은 상상적이고 공상적이며, 형식은 서사적이기에 소설의 모태가 되기도 한다. 이런 구전설화가 문자로 정착되고, 문학적 형태를 취한 것이 곧 설화문학이다. 지역에

는 설화가 많이 전래되고 있다. 이러한 설화자원으로 스토리텔링 사업인 문화콘텐츠산업을 다양하게 전개할 수 있다.

구비문학은 말로 된 문학을 의미하며, 글로 정착된 기록문학과 함께 언어 예술인 문학의 한 종류이다. 구비문학은 기록문학이 생기기 이전부터 있었으며, 기록문학과 함께 오늘날까지도 큰 비중을 차지한다. 구비문학과 기록문학이 문학사에서 차지하는 비중은 나라마다 달라서, 거의 구비문학으로 이루어지는 경우가 있는가 하면, 이와는 반대로 문학의 범위를 기록문학만으로도 사실상 큰 지장이 없는 경우도 있다. 오늘날에 이르기까지 구비문학과 기록문학을 아울러 발전시켜 왔다. 구비문학은 단순한 구전이 아니고, 절실한 공감을 얻을 수 있는 사연을 일정한 형식이나 구조를 갖추어서 나타내는 문학을 뜻한다. 구전되는 것 중에서 설화, 민요, 무가, 판소리, 민속극, 속담, 수수께끼만을 구비문학이라고 한다.[23]

구비문화는 유형문화재와 달리 눈에 보이지 않기 때문에 상대적으로 소홀하게 취급될 수도 있다. 오늘날 급격한 도시화와 젊은 층의 무관심으로 무형문화재는 발전하기는커녕 전승되기도 어려운 지경이다. 현대는 물질만능시대로 재화나 금전적 가치에 의해 사업이나 문화가 폐기되기도 하고 확장되기도 한다. 문화재도 마찬가지이다. 특히 유형문화재 보단 무형문화재 더 소홀해 질 수 있는 이유가 여기에 있는데, 무형문화재는 발전 계승한다고 해서 금전적으로 보상을 받을 수 있는 것이 아니기 때문이다. 미래자원으로 인식하여 새롭게 관리해야 할 영역이다.

설화의 신화, 전설, 민담 하위 삼분류법은 고전적이다. 신화나 전설은 늘 엄숙하지만, 민담은 엄숙함과 해학 사이를 오간다. 민담은 본질적으로 오락성을 띠므로 엄숙성과 신앙성에서 본다면, 신화나 전설은 사회적 맥락이

23) 김의숙 · 이창식, 위의 책 『설화론』, 푸른사상, 2005.

큰 데 반하여 민담은 사회적 맥락이 작다고 할 수도 있다. 하지만 모티프 (motif)로서 본다면 이 셋 사이의 근본적인 차이는 없다. 내용에 의하여 설화를 신화, 전설, 민담으로 세분한다는 것은 불가능하나, 민담이 전설이나 신화의 세계로 혼입되거나, 그와 정반대의 경우도 흔히 있다. 통시적으로 볼 때 원시시대와 고대국가시대에 신화가 서사시로서 널리 향유되었다면, 그 바탕이 된 신화적 질서 또는 주술적 질서가 의심되기 시작하면서 신화는 위축되고 전설이나 민담이 널리 생산되고 향유되기에 이른다. 이런 정신적 분위기에서 민담은 전설과 상보적(相補的) 관계를 유지하면서 당대인의 소박한 현실적 소망을 간접적으로나마 만족시켜 주었다.

지역신화

어떤 신격(神格)을 중심으로 한, 하나의 전승적인 설화다. 우주와 세계의 창조, 신이나 영웅의 사적, 민족의 기원 따위의, 고대인의 사유나 표상이 반영된 신성한 이야기이다. 대체로 신성하다고 믿는다. 전승주체의 주요 신격이나 영웅화한 국면이 보인다. 실제로 이념을 반영하고 있다. 오래된 지혜도 함축하고 있다. 우리는 신화를 통해 당대인의 사유 방식과 사회 현실을 읽을 수 있다. 근원과 생활양식이 다른 종족들은 서로 다른 신화를 가지기 마련이다. 지역에도 특유의 신화가 전승된다. 성씨신화, 지역창조신화, 무속신화가 그것이다. 제주도 삼성혈신화, 지리산 마고신화, 곡성과 백령도 심청신화, 김해 허황옥신화, 포항 연오랑세오녀, 단양 온달평강, 강릉 창해역사 등이 이에 해당한다.

신화학(mythology)이라는 말은 신화에 대한 연구뿐 아니라 특정의 문화적 종교적 전통을 지닌 신화들의 집대성을 의미한다. 신화의 전거는 확실히 진술되기보다는 함축적으로 제시된다. 신화들은 일상적인 인간생활과 거리가 멀지만 그 기반이 되는 신이나 초인들의 특정한 사건, 조건, 행위 측면을 설명하고 있다. 이러한 특수한 사건들은 역사시대와는 전혀 다른 시점의 상황을 다루며, 주로 우주창조나 선사시대 초기를 그 배경으로 삼는다. 신화는 인간의 행동이나 제도, 우주적 상황에 관한 원형들을 제시해준다.

지역신화 사례로 설문대할망 이야기를 들겠다. 설문대할망 캐릭터는 문화감성시대에 더욱 매력적이다. 제주도다운 신격(神格)인데 어머니 지킴이 이미지를 지녔다. 어머니신화의 본향적 형상을 보이고 있다. 그러나 설문대할망설화에는 각편(各篇)의 구비적 파편성과 역사적 왜곡성 때문에 상당한 진실과 오해가 내재되어 있다. 설화의 수용적 층위를 고려하여 원형과 변이과정을 추적해야 한다. 특히 서불일행의 오백 명 이동담,[24] 삼성(三姓)과의 대결담, 수렵시대의 성 관련 외설담 등은 제한적이다. 원형과 파편에 대한 층위별 인식과 수용이 필요한 대목이다. 또 본풀이 속의 설문대할망 유사 형상도 주목해야 한다.

설문대할망의 가치창조는 설문대할망의 원형과 상징을 미래지향적으로 읽어내는 데서 비롯된다. 무엇보다 어머니 신화담론의 탐색이 우선되어야 한다. 설문대할망과 오백장군 맥락화, 음문(陰門)의 생생력 상징화, 자연지명물의 명소화 등을 동시에 살펴야 한다. 제주도의 설문대할망은 일반적으로 우리가 알고 있는 선과 악이나, 점잖고, 권위적인 신화가 아니다. 원초적인 증거물을 바탕으로 제주의 생명력을 보여주는 설화이다.[25] 거인설화

24) 이창식, 「서불설화의 동아시아적 성격」, 『어문학』88, 한국어문학회, 2005, 231-252쪽.
25) 허남춘, 「본풀이의 과학과 철학」, 『제주도 본풀이와 주변 신화』, 탐라문화연구소, 2011, 146-147쪽.

의 단계적 모습이 있다.[26] 서사성은 약하나, 신성성의 지명적 징표가 뚜렷하다. 지명은 명승자연유산적 가치가 있어 시사하는 바가 크다.

〈줄거리〉

아득한 옛날에 제주도에는 '설문대할망'이라는 할머니가 살고 있었다. 할망은 어찌나 키가 크던지 한라산을 베개 삼아서 누우면 발이 서귀포 앞 바다에 잠겼다. 그리고 발로 물장난을 했다. 서귀포 법환리 앞 바다에 있는 섭섬의 커다란 구멍 두 개는 할망이 한라산을 베개 삼아 누우면서 발을 뻗었을 때 잘못하여 두 엄지발가락이 닿아서 생긴 구멍이다. 할망은 마음씨가 착해서 제주도를 두루 돌아다니며 아름다운 섬들을 만들었다.

이와 같이 키가 큰 설문대할망은 육지를 왕래할 때 신발을 벗고 치맛자락을 살짝 들고 성큼성큼 걸어서 목포와 제주도 사이를 다녔다. 그때에 할망의 키가 얼마나 크던지 제일 깊은 곳이 그미의 무릎까지 밖에 차지 않았다. 제주도 용담의 물은 할망의 발등에 겨우 찼다. 서귀포 서홍리의 물은 무릎에도 미치지 못했다. 할망은 빨래를 할 때면 으레 한 발을 제주도 동북쪽에 있는 성산 일출봉에 딛고서 바닷물로 빨았다.

할망은 키가 크지만 힘도 아주 세었다. 한라산이 높은 것이 할망이 흙을 치마폭에 싸서 담아다 부은 것이다. 그리고 흙을 들고 갈 때 조금씩 흘린 것이 한라산 둘레에 있는 산들이다. 하루는 할망이 한쪽 발을 선상면 오조리에 있는 식상봉에 디디고 앉아서 오줌을 누었다. 그랬더니 그 오줌줄기의 힘이 얼마나 세던지 산이 무너지고 거기에 강이 생겼다. 이때 산이 하나 무너져 떠내려간 것이 바로 '소섬'이다.

표선면 해안에 있는 백사장도 설문대할망이 만든 것이다. 백사장이 있는 그곳은 본래 물이 깊어서 파도가 일면 바닷물이 마을까지 들어와 피해를

26) 권태효, 『한국의 거인설화』, 역락, 2002, 40-41쪽.

주었다. 또 아이들이 놀다가 물에 빠져 죽기도 하였다. 이것을 본 할망은 주민들을 가엾게 여겨 하룻밤 사이에 나무를 베어다가 바다에 깔고 모래로 덮어 씌워 바다를 메웠다. 그리하여 오늘날과 같은 백사장이 생겨 안전하게 되었다. 그래서 지금도 조수가 나간 다음에 백사장에 있는 모래를 헤쳐보면 굵은 나무들이 썩은 채로 나오고 있다고 한다.

키가 크고 힘이 센 할망은 먹는 것도 여간 많지 않았다. 하도 많이 먹기 때문에 나중에는 먹을 것이 없었다. 그래서 하루는 수수범벅을 만들어 먹었다. 할망은 배가 고프던 참이라 실컷 먹었다. 그리고 똥을 쌌는데 그것이 곧 농가물이라는 곳에 있는 궁상망오름이다.

마음씨가 착한 설문대할망도 더러는 심술을 부릴 때가 있었다. 할망에게는 큰 고민이 하나 있었다. 곧 키가 너무 커서 옷을 제대로 지어 입을 수가 없었다. 그래서 하루는 사람들과 의논한 결과 섬사람들이 명주 백 필을 모아 할망의 속옷을 만들어주면 할망은 제주도에서 육지까지 다리를 놓아주기로 하였다.

사람들은 명주를 최대한 모았다. 그러나 아흔아홉 필밖에 모으지 못해할 수 없이 발지 가랑이 한쪽이 조금 짧은 옷을 지어 바쳤다. 할망은 화가나서 다리 놓는 일을 그만 두었다. 그때 할망이 다리를 놓으려다가 그만둔 곳이 조천리에 있는 '엉장매코지'라고 한다. 그곳에는 아직도 다리를 놓으려던 발자국이 찍혀 있다고 한다.

「설문대할망」27)

이 「설문대할망」은 흔히 알려진 전승물을 조합한 각편28)이다. 전설적, 민담적 형태가 혼효된 천지창조신화의 성격을 보이고 있다. 설문대할망과 같은 신화인물에 대한 학술적 검증 작업에서, 문화콘텐츠학 융합성과 응용

27) 이창식, 「설문대할망」, 『한국신화와 스토리텔링』, 북스힐, 2008, 134-136쪽.
　　진성기, 『남국의 신화』, 현용준, 『제주도 신화』, 한상수, 『한국인의 신화』 참조
28) 조합한 각편은 기존 흩어진 자료를 바탕으로 줄거리를 구성한 것이다.

성을 바탕으로 한 문화콘텐츠 개발로의 전환은 분명 생경한 일이다. 설문대할망을 원천자원으로, 문화콘텐츠 개발의 가능성을 진단하고 나아가 구체적인 방안을 모색하는 것은 순수인문학적 차원과 일정한 거리가 있다. 물론 신화학적 측면에서 설문대할망의 가치를 순수하게 이해할 필요가 있다. 그러나 새로운 패러다임의 확산으로, 순수한 의미의 학문적 연구와 더불어 학문적 객관성을 유지하면서도 문화콘텐츠산업과 연계할 수 있는 방향의 연구가 강구되고 있다.[29)]

신화 관련 문화콘텐츠산업에는 다음과 같은 문화콘텐츠가 개발되었다.

⁜ 올림포스 가디언

- 장 르 : SF환타지 & 액션 & 역사
- 주 제 : 애니메이션으로 보고 배우는 고대 그리스 로마 신화.
- 제작방식 : 2D Digital Animation + 3D Effect 합성
- 대상 : 초등학생 및 부모(가족)
- 제작년도 : 2003
- 제작사 : (주)SBS프로덕션
- 제작의도 : 그리스·로마 신화는 예술작품과 유적, 철학 등 서양 문화의 근간을 이루고 있는 신화로서, 아이들에게 세상을 폭 넓게 이해하는 시각을 기러주고 상상력을 북돋아주는 좋은 재료이다. '올림포스 가디언'은 신화의 환상을 더하면서도 인지도가 높고 친근한 올림포스신 가운데서 주인공을 찾아서 잘 알려진 신화를 따라간다.

다양한 환타지적인 시각요소와 세계관을 도입하여 아동들의 상상력의 영역을 확대시키고 애니메이션의 장점인 화려한 액션을 살려 눈앞에서 펼

29) 이기상, 「지구 지역화와 문화콘텐츠 – 지구촌 시대가 기대하는 한국문화 르네상스」, 『인문콘텐츠』 8집, 인문콘텐츠학회, 2006, 7-10쪽.

쳐지는 듯한 신들의 이야기를 최대한 드라마틱하게 전달하면서, 아울러 아이들의 눈높이에 맞는 개성 있는 코믹 요소들을 넣어 이야기를 풍성하게 만들었다.

❖ 오늘이 애니메이션

 • 대의(大義, synopsis) : 계절의 향기와 바람이 시작되는 곳을 사람들은 '원천강'이라고 불렀다. 원천강에는 오늘이라는 여자아이가 살고 있었는데 아무도 그 아이가 어디서 태어났는지는 알지 못했다. 오늘이를 돌보는 학과 보라색 여의주와 함께 평화롭게 살던 어느 날 여의주를 탐내던 뱃사공들에게 오늘이기 납치를 당하게 되면서 오늘이의 긴 여행이 시작된다.
 • 개요 : 한국문화콘텐츠진흥원 '2002년도 제 1차 다지털영상콘텐츠 제작기술사업' 애니메이션 부문 선정작인 '한국구전신화 삼인삼색'중 한 작품인 「오늘이」는 제주도 구전신화인 「원천강본풀이」를 현대적으로 재해석한 작품이다. 한국 민화의 느낌을 최대한 살린 배경과 개성 있는 이야기 전개는 이 작품의 취지이기도 한 '한국신화의 세계화'의 가능성을 보여준다. 「오늘이」는 디지털애니메이션의 선입견을 깨뜨리는 서정적이며 거침없는 애니메이션이다.

❖ 드래곤 캐릭터

우리가 흔히 생각하는 용의 이미지의 기원은 고대 중국이다. 영웅이나 위인 등 훌륭한 인문들에게 비유되었다. 천자에게는 용안, 용덕, 용상, 용포, 등용의 이름을 붙였다. 동아시아에서는 이처럼 요을 신격화하고, 숭배하여 많은 신화와 전설을 만들었고, 이런 것들이 전 세계 여러 곳으로 전파되었다.

서양의 용의 기원은 동양으로부터 도입되었다고 한다. 하지만 용에 관한 많은 서적들이 유입되면서 많이 의미가 달라졌고, 결국 중국에서 기원한 용의 모습이 아니라 뱀의 모습에 커다란 발톱을 갖고 날개가 달렸으며 화염을 내뿜는 괴물의 모습으로 와전되었다. 거기다가 그리스도교를 통해 유대로 전파되면서 용은 암흑세계에서 살고 있는 죽음과 죄악의 괴물로 치부하고, 그런 용을 그리스도교의 성자가 퇴치한다는 식의 신화를 만들어냈다.

이렇듯 서양의 용은 의미와 모양이 본래에서 많이 벗어났다. 그러나 공통적으로 현대 사회에서는 호기심의 대상이며, 판타지영화, 애니메이션, 소설 등에 자주 등장하고 있다.

❖ 실크로드 온라인 게임

실크로드 온라인은 삼각 갈등 구도와 캐릭터 프리 성장 시스템을 차용한 3차원 판타지 액션 **MMORPG** 게임이다. 온라인 **RPG**게임으로서, 실크로드 온라인은 역사적인 사실의 기록과 다큐멘터리를 비롯하여 전설과 유령 이야기, 신화와 이야기 등 허구적인 요소들을 혼합한 동양적인 시각을 가지고 있다.

이슬람 사람들에게는 아라비안나이트가, 유럽 사람들에게는 그리스, 로마, 북유럽 신화가 있듯이 중국과 이슬람, 유럽 문화가 어우러져 7세기 실크로드를 만들었다. 중국의 통일 후, 당나라는 그 영향력을 사방으로 뻗쳐 서양과 무역을 하기 시작한다. 무역량이 증가함에 따라, 모든 종류의 국내 물품들, 이국적인 물품들이 시장에 모이기 시작했다. 이 시장은 점점 커져 하나의 국제도시를 형성했다. 상인들이 여행한 실크로드의 이야기는 모든 도시에 퍼져나갔고 모험을 즐기거나 성공하고 싶어 하는 사람들에게 매우 매력적인 이야기가 되었다. 이제 당신은 많은 돈을 버는 꿈을 꾸면서 길고 위험하지만 매혹적인 실크로드를 여행하기 시작한다.

오래전부터 전하여 내려오는 말이나 이야기다. 주로 어떤 집단이나 민족의 내력이나 사물에 대한 것을 주제로 삼는다. 전설은 특정한 장소나 인물에 관련되며 역사적인 사실로 이야기된다. 어떤 전설들은 실제로 특정한 장소나 인물과 전적으로 결부되는데, 예를 들면 조지 워싱턴이 어린 시절 벗나무를 도끼로 잘랐다는 이야기 같은 것이다. 그러나 많은 특정 지방의 전설은 사실상 잘 알려진 민담들이 나중에 어떤 특별한 인물이나 장소와 결부되고는 한다. 연평도 조기풍어제와 임경업, 태백산신과 단종, 남해와 최영, 장자못과 의림지, 삼국유사 근거 문무대왕암과 낙산사, 백령도 연화봉과 심청, 제주 본풀이와 신당 등이 이에 해당한다. 정체성을 잘 드러낸다. 따라서 지역학 연구의 핵심 영역이기 일쑤다.

한국 전래 전설 가운데 큰 비중을 차지하는 것은 역사적 인물담이나 풍수담, 과거담(科擧談), 그리고 지명(地名)에 대한 이야기이다. 전설의 주인공들은 신화나 민담의 주인공들과는 달리 인간의 한계에서 비롯된 불행을 겪는 수가 많다. 한국 지역전설의 내용은 비극적인 내용이 많다. 아들이 자라 역적이 될까 봐 낳은 지 얼마 안 되는 비범한 아들을 부모가 죽이는 「아기장수전설」은 비장미와 숙명론의 정수라고 할 만하다. 뒤집어 말하면 전승주체의 진인 기대감을 표현한 것이다.

지역전설 사례로 다자구이야기를 소개한다.[30] 충청북도 단양군 용부원리를 중심으로 전승하는 여성신화(女性神話)형 전설의 한 각편이다. 이 설화는 단양에서 풍기·안동 등의 경상북도로 넘어가는 길목인 죽령과 연계해

30) 이창식, 「다자구할머니」, 『한국신화와 스토리텔링』, 북스힐, 2008, 참조

서 전승한다. 죽령은 높이가 689m이며, 죽령재 또는 댓재라고도 한다. 신라 제8대 아달라이사금 5년(158)에 길을 열었으며(『삼국사기』권2 신라본기2), 1910년대까지도 경상북도 동북지방의 여러 고을들에서 서울 왕래에 이 길을 이용하였다. 1941년 죽령터널(철도)의 개통과 국내 최장 도로 터널이 개통되어 현재는 옛길이 되었다. 이 곳 죽령에서는 매년 음력 3월과 9월 두 차례에 걸쳐 정기적으로 택일해서 마을 옆 당산에 위치한 죽령산신당(竹嶺山神堂)에서 산신제를 지내는데, 기원의 대상이 죽령산신 곧 다자구할머니다. 죽령산신제와 관련한 최초의 기록은 『태종실록(太宗實錄)』에 보인다. 태종 14년 8월 신유(辛酉)에 국의 사전체계(祀典體系)를 정비하는 과정에서 죽령산(竹嶺山)이 국행의례로서 소사(小祀)에 등재되었다.[31]

죽령 일대에서 도적떼가 자주 출몰하여 단양군수가 곤경에 처하게 되었다. 그때 한 할머니가 나타나 지혜를 발휘해 도적떼를 소탕해 주었다. 도적을 소탕하는 과정에서 '다자구할머니'라는 명칭을 얻게 된다. 그 후 할머니는 궁중에서 날린 연이 떨어진 위치에 산신으로 좌정한다. 죽령산신당신화는 죽령 일대의 한 노파가 신이 되었음을 증명하고, 죽령산신당과 산신제의 유래를 설명하고 있는 데서 신화적인 성격을 지닌다고 볼 수 있다. 제의의 주체자인 단양군 대강면 용부원리 마을 주민들은 죽령산신과 산신제의 신성성을 지속적으로 보여주고 있다. 곧 신이담(神異談)을 통해 신성성을 확보한 죽령산신당신화는 죽령산신인 다자할머니의 신통력이 뛰어남을 증명하는 방향으로 변이가 일어난다.

죽령산신당 신화는 죽령산신이 도적을 물리치는 무용담, 죽령산신당이 만들어지는 유래를 설명하는 유래담, 산신으로 좌정한 이후에 보여주는 신이담 등으로 구성되어 있다. 죽령일대에는 도적떼 소굴이 곳곳에 있어 지

31) 이창식, 「다자구할머니」, 『문학콘텐츠와 스토리텔링』, 역락, 2006, 참조.

나가는 행인을 상대로 도적질을 행하고 심지어는 공납물조차 노략질을 당하는 일이 있어서 단양군수가 곤경에 처하게 되었다. 그때 한 할머니가 나타나서 도둑을 잡는데 묘안이 있으니 인근 군수에게 청하여 군사들을 지원 도적떼를 일시에 잡을 수 있도록 해달라고 요청하였다. 이에 단양군수가 인접한 풍기, 영춘, 청풍군수에게 도움을 청하여 군사를 매복시키고 할머니가 '다자구야!' 외치면 도적떼가 잠을 자고 있는 신호요, '들자구야!' 외치면 도적떼가 자지 않고 있으니 기다리라는 신호로 묘책을 내놓고 할머니는 도적굴 근처에서 들자구야! 다자구야! 하며 외치고 다녔다. 도적떼가 웬 소리냐고 묻자 할머니가 말하기를 나에게 아들이 둘이 있는데 큰아이는 다자구요 작은 아들은 들자구인데 작은 아들이 집을 나가서 돌아오지 않아서 찾아다닌다고 하니 도적들이 의심하지 않고 도적 소굴에 같이 머물게 하였다. 어느 날 두목의 생일을 맞아 밤이 깊어 도적들이 술에 취해 곤히 잠들자 할머니는 다자구야! 하고 외쳤고 매복해 있던 군사들이 한순간에 도적떼를 물리쳤다고 한다. 한편, 궁중에서는 이에 대한 보상을 하고자 죽령산신을 찾았다. 어느 날 임금의 꿈에 노파가 현몽하여 연을 띄워 연이 떨어진 곳이 내가 자리 잡을 곳이라고 알려준다. 그곳이 지금의 죽령산신당 자리가 된다. 그 후 다자구할머니는 신으로서 보이는 영험담을 통해 점차 지역민들의 신앙 대상인 죽령산신으로 자리를 잡아간다.

죽령산신이 부여받은 국가수호신으로서의 종교적 상징성이 죽령산신당신화로부터 비롯된다. 다자구할머니는 죽령산신제에서 모셔지는 산신(山神)이면서, 여신(女神)이다. 죽령산신당신화 속에서 다자구할머니는 수호신으로서의 면모를 유감없이 발휘한다. 지역민들이 겪는 현실적인 고통을 해결해 주지만, 일반적인 여성신화와 달리 거인의 형상을 하지 않고 있다는 특징을 지니고 있다.

죽령산신당신화는 산신제를 통한 신앙과 결부되어 있으며, 개인이나 지역의 수호신으로 믿어지게 된 내력담(來歷談)으로 이용되고 있다. 곧 전승되고 있는 제의의 현장인 신당(神堂)의 유래를 설명해 주는 역할을 담당하고 있다. 현재도 산신제가 전승되고 있다. 다자구 이야기도 교과서에도 소개되고 있다.

지역민담

민담은 흥미본위로 전승된다. 보통 이하의 인간이나 동물이 자기의 능력은 생각하지 않고 무턱대고 어떤 문제해결에 나서 마침내 그 문제를 해결함으로써 처지가 급상승되는 것을 만끽하는 내용이다. 낙관적 세계인식에 입각한 자아의 가능성을 보여주는 갈래라고 할 수 있다. 세계와 자아의 관계나 각각의 처지에 대해 관심을 보이지 않는 민담도 많은데, 이 경우는 언어유희(言語遊戱)라는 인간의 본능을 바탕으로 한 것이다.

민담은 재미 탓으로 이야기판의 공연예술의 성격을 지녔다. 황당하지만 문학적 매력으로 인기가 있다. 이야기꾼이 존재하는 이유다. 때론 신화적 민담으로, 간혹 전설적 민담을 신뢰감이 가도록 구연하는 경우도 있다. 최근에는 축제판에서도 민담을 들을 수 있는 프로그램이 있다. 교육용으로도 전래동화를 구연하고 있다. 민담을 구연하거나 향유하는 사람들은 그 내용을 신성하다고 보지도 않고 사실이라 여기지도 않는다. 단지 꾸며진 것이라 생각할 따름이다. 오늘날 환상적 팩션갈래가 여기에 기인한다.

지역민담의 사례로 「선녀와 나무꾼」를 소개한다. 1979년 8월 1일 전라

북도 남원시 송동면 동리 송동마을에서 최래옥이 채록하여, 1980년 한국
정신문화원-현재 한국학중앙연구원-에서 발간한 『한국구비문학대계』 5-1
에 수록하였다. 제보자는 박태희(여, 55)로, 어릴 적 친정인 수지면 남창마을
에서 들었다고 한다. 그 내용은 다음과 같다.

> 옛날 어느 마을에 마음씨가 착하지만 집안이 가난하여 장가를 못 간
> 노총각 나무꾼이 살고 있었다. 어느 날 숲속에서 나무를 하고 있는데
> 노루 한 마리가 뛰어왔다. 나무꾼은 노루를 나무속에 숨겨 주고는 뒤따
> 라온 사냥꾼한테 노루를 본 적이 없다고 말하였다.
> 나무꾼 덕분에 목숨을 구한 노루는 나무꾼에게, 오늘 밤에는 집에서
> 자지 말고 그 나무속에서 자라고 말해 주고는 뛰어가 버렸다. 나무꾼은
> 노루의 말이 이상하였지만 나무속에서 잤다. 나무꾼은 잠이 든 사이 자
> 신도 모르게 하늘나라로 올라가게 되어, 거기에서 옥황상제의 셋째 딸
> 과 혼인을 하게 되었다.
> 혼인을 한 뒤 다시 고향 마을에서 살고 있는데 노루가 찾아와서, 선
> 녀가 아이 셋을 낳기 전에는 혼인 과정을 설명해 주지 말라고 경고하고
> 는 가버렸다. 그런데 나무꾼은 선녀가 아이 둘을 낳자 설마 하는 생각
> 에 선녀에게 전후 사정을 이야기해 주었다. 그러자 화가 난 선녀는 양
> 쪽 날개에 아이를 품고는 하늘나라로 올라가 버렸다. 나무꾼은 하늘로
> 올라가는 선녀를 바라볼 수밖에 없었다.[32]

이 「선녀와 나무꾼」 이야기에서는 선녀와 나무꾼이 만나는 장소가 선녀
들이 목욕하는 장소-주로 금강산 선녀담-이고, 나무꾼이 선녀의 날개옷
을 감춤으로써 하늘나라로 돌아가지 못하고 나무꾼과 결혼을 한다. 또 이
야기의 마지막 부분에는 선녀가 날개옷을 입고 아이들과 함께 하늘나라로

32) 『한국구비문학대계』 5-1(전라북도 남원군편), 한국정신문화연구원, 1980. 참조.

돌아간 후 나무꾼이 따라 올라가고, 다시 늙은 어머니를 만나고자 나무꾼이 잠시 집에 들렀다가 하늘나라로 올라가지 못 한 채 수탉이 되는 것으로 이야기가 끝난다.

그러나 남원 지역에서 전해 오는 「선녀와 나무꾼」은 대부분의 요소가 빠져 있고, 나무꾼이 노루를 구해 준 보답으로 선녀와 결혼하지만, 결국 선녀는 아이들과 함께 하늘나라로 올라가 버린다는 가장 기본적인 줄거리만으로 구성되어 있다. 마음씨가 착하면 복을 받지만, 아무리 복을 받았다 하더라도 자신이 그 복을 지키지 않으면 모든 게 헛된 일이 되고 만다는 생각이 담겨 있다. 이처럼 흥미롭게 전개되지만, 교훈적이다.

❖ 디지털 판타지로 재현한 한국의 전통설화[33]

「천마의 꿈」

「천마의 꿈」은 2003년 경주 세계 문화 엑스포 주제 영상물로, '한국의 전통 설화를 바탕으로 한 최초의 3D 입체 애니메이션'이며 제작 초기부터 화제가 되었던 작품이다. 「천마의 꿈」은 '만파식적 설화', '의상대사와 선묘 설화', '기파랑 설화' 등 한국의 전통 설화를 디지털 판타지로 재해석한 작품으로, 첨단 디지털 CG 기술과 한국의 전통 설화를 성공적으로 결합시킴으로써 그동안 우리가 등한시했던 한국의 오랜 문화적인 유산이 디지털 시대의 훌륭한 자산이 될 수 있음을 보여 주었다.

33) 이인화 외, 『디지털 스토리텔링』, 황금가지, 2003, 50-55쪽.

이 작품은 '기파랑'과 '선화'의 자기희생적 사랑을 통해 가장 한국적인 정서와 사랑 이야기도 얼마든지 인류 보편의 정서로 승화될 수 있음을 보여 준다. '기파랑'과 '선화'의 사랑은 이야기가 진행됨에 따라 조국과 인류에 대한 사랑으로 확대되는데, 이를 통해 3D 애니메이션이 신기한 구경거리에 그치는 것이 아니라 스토리텔링을 통한 감동과 교훈을 줄 수 있는 예술 작품으로 인정받을 수 있음을 확인할 수 있다.

제작 및 상영 시스템 구축을 담당한 아주대학교 게임 애니메이션 센터는 정보 통신부의 ITRC(Information Technology Research Center) 프로그램 지원 센터로서, 게임과 애니메이션 제작을 위해 자체 개발한 CG 기술력으로 캐릭터의 표정 연기와 머리카락 및 수염, 의복 등의 표현에 심혈을 기울였다.

캐릭터들의 실감 나는 표정 연기를 위해, 실제 연기자들이 콘티와 똑같이 연기를 하였고, 이를 디지털 영상으로 저장한 후 연기자들의 표정 데이터를 추적하여 컴퓨터로 제작된 캐릭터에 적용시켜 최대한 자연스러운 표정을 구현하였으며, 머리카락과 수염의 표현에는 1초 제작을 위해 약 48시간의 렌더링 타임(CPU 지온2.4GB 여섯 개 기준)을 소요할 정도로 정교하고 사실적인 표현을 위해 애썼다.

또한 캐릭터들이 입고 있는 한복이나 갑옷 등의 복장은 과거 한국의 CG에서 구현된 적이 없었기 때문에 대단히 어려운 문제였음에도, 복식 고증 전문가의 자문을 받은 실제의 복식 자료와, 기존 상용 소프트웨어와 함께 자체 플러그 인 프로그램을 개발하여 수개월의 테스트 기간을 거쳐 실제적이고 자연스럽게 표현해 내었다.

한편 천마의 동작, 무기의 움직임과 같은 물리적인 움직임들에 있어서도 여러 시도를 해 보고 가장 합리적인 장면들을 실제 상영작에 포함하였다. 즉 3D에서는 2D에서처럼 정지와 동작 사이의 시간차를 통해 천마가 공중

으로 발을 내딛는 장면에서 앞발을 짧게, 그리고 뒷발을 길게 내딛는 식의 움직임들이 효과를 볼 수 있는 것과는 달리 시각적인 효과를 누리기 힘들다는 점도 고려하였던 것이다.

제작들은 미국의 「반지의 제왕」이나 일본의 「센과 치히로의 행방불명」 등에 필적하는 한국형 판타지 장르를 개척하려면 디지털 CG 기술의 개발만으로는 부족하며 전통 문화에 대한 섬세한 해석과 탄탄한 이야기의 개발이 필수적임을 이미 인식하고 있었기 때문에 기획 단계에서부터 이야기의 완성도를 높이기 위해 전문적인 시나리오 작가들이 참여했다.

(1) 상영 시간의 한계와 대립적 성격의 병치

「천마의 꿈」은 성인인 주인공들과 성인을 대상으로 한 사실주의적인 영상 묘사의 이야기 설정과 어린이들이 좋아하는 동화적 영웅담의 스토리텔링이 결합되어 있어 세대를 막론하고 관객들에게 와 닿을 수 있는 장점을 지녔다.

경주 엑스포 측의 요구는 17분이라는 제한된 시간 내에 황룡사, 만파식적, 천제, 석가탑, 사천왕, 천마, 아수라 등의 아이템과 배경, 인물 등을 표현하라는 것이었는데, 17분 안에 이 모든 것을 포함한 하나의 이야기를 완결 짓는 것은 사실상 불가능에 가까웠다. 시간의 제약 탓에 악의 세력인 아수라의 캐릭터가 지닐 수 있는 적대자로서의 합리적인 이유나 개인적인 전사(前史)는 표현할 수 없었다. 또 주인공 '기파랑'과 '선화'를 포함하여 사천왕이나 승려, 천제와 천녀 등의 캐릭터 역시 각자가 충분히 더 지닐 수도 있는 매력을 거의 포기해야 했다. 제작진은 시각화를 통한 스토리텔링이라는 애니메이션 고유의 속성과 옛날이야기가 갖는 대립적 성격의 병치

에 의지하여 주최 측의 모든 요구를 수용하고 최대한 이야기를 압축하고자 했다. 각 아이템과 캐릭터들을 현실감 있게 부각시킬 수 있는 CG 기술력은 이 같은 도약에 큰 역할을 했다.

「천마의 꿈」의 스토리텔링은 문학적으로 구전적인 '옛날이야기'(Enchant-ment)에 속한다. 옛날이야기에서 등장인물은 착하거나 나쁘거나 둘 중의 하나이지 그 중간은 있을 수 없다. 「흥부와 놀부」처럼 형이 인색하면 동생은 순후하고, 「장화홍련」처럼 계모가 악하고 비열하면 의붓딸들은 착하고 부지런하다. 한 사람이 아름다우면 다른 한 사람은 추하고 한 사람이 어리석으면 다른 한 사람은 현명하다. 이런 대립적 성격의 병치는 교훈석인 의도보다는 관객들에게 둘의 차이를 빨리 이해할 수 있게 하기 위해서이다. 옛날이야기 속의 인물이 선과 악이 모호하게 공존하는 실제 인물처럼 현실적으로 묘사된다면 관객들은 이야기를 이해하는데 많은 시간이 필요하다.

「천마의 꿈」은 기파랑 및 선화공주 대(對) 아수라라는 대립적 성격의 병치를 통해 많은 이야기의 압축을 시도했다. 악한 아수라의 캐릭터는 한국의 설화, 전설 등의 괴물상과 도깨비 등을 참고로 하여 디자인한 것이고, 원래 고전 설화에 많이 등장하는 도깨비, 마왕의 변신 모티프를 참조하여 그 같은 이미지를 바탕으로 만들었다. '선화' 역시 동양적인 선을 자연스럽게 표현하는 데에 심혈을 기울여 50여 번의 수정을 거쳐 탄생한 캐릭터로서 애끓는 정념을 담기 위한 이목구비의 배치에 특별히 신경을 쏟았다.

이러한 캐릭터 표현에, 탄탄한 스토리텔링의 결합으로 앞에서 말한 불가능을 가능하게 만들 수 있었다. 사실상 그동안 접해 온 3D 애니메이션은 대부분 외국에서 제작한 것이었고 기술적인 문제와 제작비 등의 이유로 SF나 카툰 스타일 장르를 선호하였기 때문에, 한국의 신화와 설화를 바탕으로 한 한국적 캐릭터와 아이템들의 실현은 「천마의 꿈」이 최초라고 할 수

있다. 이러한 캐릭터와 이야기의 표현은 고도로 발전된 디지털 CG 기술로 가능할 수 있었던 것이다.

그동안 국내 3D 애니메이션이 관객들로부터 거부감을 일으키고 외면 받은 중요한 이유 중의 하나인 '어색함'이, 사실적인 배경과 캐리터 묘사, 그리고 자연스러운 표정 연기를 표현할 수 있는 CG 기술력에 힘입어 「천마의 꿈에서는 대폭 보완될 수 있었다. 그래서 입체 영상의 장점인 돌출감이나 깊이감을 충분히 맛볼 수 있도록 치밀하게 기획되었던 것이다. 그리고 한국의 전통 설화와 전설도 이 같은 스토리텔링에 의해 서양의 판타지 못지않게 관객들에게 재미와 감동을 줄 수 있다는 것을 보여 줌으로써 한국 문화의 발전과 세계화에 중요한 밑거름이 될 수 있는 계기가 되었다. 다시 말해서 표현에 거의 제약을 받지 않는다는 애니메이션의 특성에 힘입어 제작될 수 있는 화려하고 풍부한 영상과, 그것을 받쳐 주고 있는 한국 전통 설화의 새로운 스토리텔링에 관객들은 일반 영화로는 느낄 수 없는 감동을 받을 수 있는 것이다.34)

〈줄거리〉

옛날 신라에는 천마를 타고 국토를 수호하는 화랑 '기파랑'과 만파식적을 불며 평화를 지키던 '선화' 낭자가 살고 있었는데 두 사람은 서로를 사랑했다. 그런데 악의 세력 아수라가 세계 정복의 야욕을 지니고 신라를 침략하여 만파식적을 빼앗아 간다. 천녀로부터 조언을 들은 기파랑은 호국의 피리 만파식적을 아수라로부터 되찾기 위해 길을 떠나고, 선화 낭자는 기도로 기파랑을 지킨다. 기파랑은 악의 세력에게서 만파식적을 되찾으려다

34) 최혜실, 『문화콘텐츠, 스토리텔링을 만나다』, 삼성경제연구소, 2009, 109-149쪽.

위기에 빠지고, 선화 낭자는 천녀의 말을 상기하며 기파랑을 구하기 위해 절벽에서 몸을 던져 스스로 천마가 된다. 천마가 된 선화는 기파랑과 함께 악의 세력을 무찌르고 만파식적을 되찾는다. 선화 낭자가 천마로 환생하여 자신을 지키러 온 것이라는 사실을 알게 된 기파랑은 영원한 사랑을 지키기 위해 자기 또한 절벽에서 몸을 던져 천마가 되고 두 사람은 함께 하늘로 승천한다. 두 사람의 사랑과 희생으로 신라는 그 후 다시 평화를 되찾게 된다.

주 아이디어	① 신라를 수호하는 천마의 주인 화랑과 만파식적의 주인 선화는 (설정) ② 사랑으로 인해 경계를 소홀히 한 나머지 마계를 지배하는 악의 군주 아수라에게 만파식적을 빼앗기고 (원인) ③ 이를 되찾으려다 위기에 빠진 화랑을 선화는 자기를 희생하는 헌신적 사랑으로 구출하여 악의 침략자들을 무찌른다. (가치 : 사랑과 애국심)
대립 아이디어	① 침략의 야욕을 불타는 악의 군주 아수라

4. 학제간 융합콘텐츠와 스토리텔링마케팅

문화가 변화한다는 사실은 인간의 예술적 표현욕구와 관련된다. 문화재, 문화유산, 문화원형 등을 문화자원이라 부를 경우 문화의 층위는 다각적 다면적이다. 근간에 문화원형(prototypes)의 현대적 변용이 활발하게 이루어지고 있다. 이른바 원소스멀티유저(OSMU)라는 이름으로 다양한 가치창조가 전개되고 있다. 예컨대 놀이는 판타지형 게임으로, 민요는 K-팝으로, 신화

는 드라마로, 역사인물은 실경홀로그램 주인공으로, 굿은 실험적 뮤지컬로 변화하는 등 인문자원의 스토리텔링(Storytelling)적 수용이 활발하게 이루어지고 있다.

장르의 크로스오버, 텍스트의 이합집산, 문화요인의 화학적 반응 등이 일어나고 있다. 이러한 장르적 이행과 변신은 비욘드 갈래를 넘어서서 새롭게 이종교배의 현상을 보이고 있다. 융합콘텐츠의 활성화가 그것이다. 그 중심의 사유에 상상력이 작용하고 있다. 더구나 인문학적 상상력은 인류의 창조적 영장류의 독보성을 공유하는 구실을 하였다. 이 구라와 같은 뻥치기의 예술적 감성과 상상은 현재 유익한 세계를 선사하고 있다. 인류가 미래 기대감을 갖게 하는 값진 세계도 여기서 출발한다.

그런데 문화산업 영역에서 문화기술에 대한 오해와 편견도 많다. 더구나 문사철 중심의 인문학적 상상력과 문화기술의 만남에 대한 선입견은 학문적 왜곡과 오독을 경계하고 있다. 분명 문화콘텐츠(cultural contents) 영역에는 역기능이 있어 순기능 위주로 새로운 길을 모색해야 한다. 인간적 전통적 가치관의 진정성을 유지하되 반대로 폐단을 최대한 줄여야 한다.

문화원형과 문사철자원에 대한 명확한 해석과 행위에 대한 면밀한 추적이 제대로 이루어지지 않았을 경우, 그 결과물 역시 치명적인 약점이 노출된다. 공감은 고사하고 경제적 손실도 감수해야 한다. 그만큼 인문소재가 다양한 의미와 양상을 함축하고 있으며, 그렇기 때문에 원형소스의 문맥적 과정과 성격을 규명하기가 쉽지 않다. 가령 문화원형 중 무형문화유산(intangible cultural heritage)을 중심으로 할 경우 본질적인 맥락 위에 스토리텔링을 잘 활용하여 문화콘텐츠로서 창조적 브랜드(brand)를 만들기 위해 무형자산의 통합적 읽기가 필수적이다.

가치창조의 담론은 유의미한 역사적 해석이면서 재미와 즐거움의 예술

적 창작 분야가 상생하는 것이다. 문화콘텐츠의 수용 위주 재미는 창조적 마인드에 우선해야 한다. 만들어지는 것이 모두 상품이 될 수 없다. 매력적이고 지갑을 열게 하는 감동의 동기가 유발되어야 한다. 이 일련의 기법이 스토리텔링마케팅이다.

이러한 연장선에서 미래의 독자 향유층에게 공공공의 문화상품을 제시할 수 있다. 그러나 때로는 진행형의 문화창조의 현장에는 정석보다 융합 예술적 행위로 의외성을 발견할 수 있다. 다만 문화콘텐츠의 기반조성의 측면을 단순히 문화원형의 디지털화로 협소하게 규정하여 문화원형의 스토리텔링이라는 체계적 사업으로 전개되지 못했다. 그래서 사업의 성과에 대해서는 부정적 시각35)이 많다. 융합콘텐츠의 구축은 진행형의 스토리텔링마케팅에 참신성과 효율성을 극대화시킨다.

5. 융합형 킬러콘텐츠 사례

지역 잠재자원을 전략적으로 발굴하고 매력적인 장소성을 부각시켜야 한다36). 책공연은 독서를 종합적인 체험으로 확장하는 창작활동을 통해 아이들이 상상력과 창의력을 키워 세상을 바라보는 눈을 키울 수 있도록 도움을 주는 행사다. 공연 관람 후 가족들이 자연스럽게 책에 대한 이야기를 나눌 수 있어 가족단위로 관람할 경우 가족 간의 소통에도 도움을 주고 있다. 북콘서트는 책과 공연이 어우러져 보다 교훈적이면서도 생활에 활력을 줄 것이다. 공연에 특화된 책을 전문적으로 선보이는 공연 예술사진, 연극,

35) 송원찬 외, 『문화콘텐츠 그 경쾌한 상상력』, 북코리아, 2010, 169-170쪽.
36) 이창식, 위의 논문, 50-51쪽.

무용 등 공연 예술 전반의 책을 집중적으로 소개할 수 있다.

책공연은 책과 예술의 만남을 통해 독서를 종합적으로 체험하는 새로운 장르로서 단순히 책을 읽는 것만이 아닌 놀이로 보여주고, 들려주고, 냄새 나게 하고, 상상하게 해서 책읽기를 오감의 체험으로 확장시켜 주는 연극이다. 공연 책스토리텔링 마케팅 분야가 필요하다. 마케팅을 하기 위해서는 마케팅의 대상이 되는 상품과 전장이 될 시장 상황의 파악이 매우 중요하다. 이 둘은 서로 따로 생각할 수 없기에 항상 같이 고려해야 한다. 공연 상품을 기획하고 마케팅하는 담당자 입장에서는 당연히 기본 사고의 스키마 안에는 시장 상황도 포함되어 있다. 포스팅한 공연 상품의 특징을 기반으로 마케팅 고려 사항을 구상해야 한다. 상품의 기본적인 컨셉과 이미지를 연출가, 작가와 결정을 하면 공연 기획자는 책 공연이 감성 이미지로 잠재 소비자의 머리에 자리 잡도록 해야 한다.

아울러 강독사(講讀師) 제도를 두어 책-읽기 공연이 필요하다. 밤이 이슥하도록 방문객들과 나누는 책과 삶에 관한 진솔하고 다양한 이야기에 주목하고 있었다. 독자와의 공감대는 넓혀가고, 낯설고 이질적인 거리는 좁혀가는 이야기 전달자이자 이야기의 생산자로서 서점의 역할에 큰 관심을 두고 있었다. 21세기로 접어들면서 많은 미래학자들이 '스토리텔링'에 주목했다. 이야기가 새로운 시장을 만들어가게 되리라고 믿었다. 그 예상이 크게 잘못되지 않았음을 우리는 사회 곳곳에서 확인할 수 있다.

삼례책박물관의 장소성은 연착륙한 인상이나 이를 질적으로 뒷받침해 줄 만한 지방정부의 정책적, 제도적인 지원은 미흡한 상태다. 책마을의 활성화를 위해서는 앞으로 해결해야 할 문제들이 많다. 대중을 대상으로 하는 공공성을 지닌 책박물관은 그 역할이 다양해질 것이고, 활동영역 또한 광범위해지라 예상한다. 명품 책박물관은 과거의 수집과 전시를 위주로 하

는 고전적인 기능에서 탈피하여 하나의 복합 문화기관, 교육기관, 위락기관으로 변모해 가고 있다. 다양한 기능을 수행하기 위해서는 조직적이고 체계적인 기본 인프라가 구축되어야 하고 지속적이고 장기적인 국책의 지원이 필요하다. 주목받는 도서관을 이용하는 사람도 늘어나고 있듯이 책박물관의 지금 여기의 감성코드를 담아야 한다.

삼례책박물관의 역사성은 지역역사를 특색 있게 만드는 책이야기에 달려 있다. 도농지역도 얼마든지 특화할 수 있다는 선진지 사례가 되어야 한다. 새로운 지역역사 명물로 많은 이들의 발길을 사로잡아야 한다. 유럽 책마을을 살피되 한국문화에 걸맞는 한글 고서적, 헌책방 거리가 조성되는 것도 좋은 아이디어라 본다. 인공적이지 않으면서 자발적으로 책을 좋아하는 사람들이 모여야 하나 현실은 그렇지 못하다. 전자책시대에 아날로그 꿈과 감성을 100항목 킬러콘텐츠로 풀어놓아야 한다. 책은 우리에게 지식을, 마음의 안정을, 사랑과 여유, 순수한 동심과 행복을 선물해온 지혜의 곳간이다. 오래된 종이 냄새와 향긋한 잉크냄새가 어우러지는 그런 공간이 많아질수록 우리 곁에 이런 사랑과 행복, 순수와 여유가 넘치는 그런 생활이 가까이 곳이 삼례책마을인 셈이다. 책마을이 멈춰버린 시간 속에서도 책의 오래된 향기를 지닌 창조주식회사가 되어야 할 것이다.

삼례책박물관의 경제성은 책콘텐츠가 그렇듯이 진행형이다. 재정적인 지원과 수익 창출을 고려해야 지속할 수 있다. 남이섬프로젝트, 제주돌문화공원, 삼탄아트마임, 제주생각하는나무정원 등도 재원 확보와 창조자의 창조적 발상이 우선하였다. 삼례책박물관의 약점은 핵심 감동과 재미 소스가 구체적이지 않다는 점인데 지역 연계 스토리가 보태져야 한다.[37]

37) 김영순, 「향토문화자원의 스토리텔링 과정」, 『스토리텔링의 사회문화적 확장과 변용』, 북코리아, 2011, 157-176쪽.

6. 전통문화콘텐츠의 발전방향

효율적 활용 사례로 설화유산을 언급하였다. 창조적 스토리텔러를 위하여 지역의 구전설화를 소개해 보았다. 구비문화라는 범주가 넓은 관계로 조사방법을 중심으로 세부적으로 집약하지는 못했다.[38] 구비문화유산을 결정하는 것은 세부적 문화 요소의 정체성(正體性)이라고 본다. 정체성은 존재의 본질 또는 독특한 색깔과 맞물려 있는데 지역 정체성은 지역 고유의 가치, 색다른 이미지 결인 것이다. 이미 농촌진흥청과 유기농 영역 등에 나타나고 있다.[39] 이러한 국면이 전통지식의 미래 경쟁력이다. 지역설화의 발굴, 이를 통괄하여 지역의 다양한 특산품과 각종 문화행위에 가치 부여해야 한다.

구비설화의 전승은 그 지역이 과거 존재하였던 모습을 반영하며 지역성을 내포한다. 고유성, 가치성, 연속성, 지속가능성 등이 두루 나타난다. 구비설화유산의 정체성은 과거와 현재를 잇는 문화적 산물인 동시에 오래된 미래가치의 진행형이다. 지역문화콘텐츠산업은 경쟁력이 있다. 지역학의 향토학문과 대중문화상품의 응용기술이 특정 테마의 성과를 공유함으로써 연구와 창작은 다르면서도 새로운 지역발전 활성화를 모색하고 있다. 이른바 지역학제의 힘과 지역 창조경제를 드러내고 있는 사례가 풍성하다. 그 중심에 스토리텔링이 자리한다.

전통지식, 새로운 문화창조경제의 분야다. 농업 관련 설화유산은 엄청나다. 지역단체에서도 이러한 흐름을 반영이라도 하듯이 지역발전의 기획 주

38) 설화 조사에 대한 문제의식과 가치화 요령은 다루지 않았다. 필자의 다른 글 참고
39) 충주에 있는 장안농장(대표 류근모, 필자 자문위원) 등에는 일찍 이 방면에 인문학적 발상을 접목하고 있다. 농사의 고향성 회복과 행복감 가치추구가 미래농업 혁신과제이다. 소득 위주의 기술개발만 능사가 아니다.

제를 내걸고 열띤 토론을 개진하고 있다. 그 중심에 설화와 같은 지역문화 자원이 있다. 지역설화에 대한 피칭워크숍이 필요하다. 지역 명품화에도 설화의 감성스토리텔링이 요구된다. 그 핵심에는 여전히 지역문화자원 곧 설화유산의 본질적 정체성(正體性)-지역학 시각-을 토대로 시대적 트렌드 변화에 부응하는 전략이 절실하다.[40] 설화의 창조적 유전자는 오래된 지혜다. 미래의 꿈의 산실이다.

설화와 같은 지역자원의 접목과 상생 역시 무궁무진하다. 혁신적 발상으로 설화의 감성적 유전자를 지역문화산업에 접목시켜 보기를 권유한다. 지역설화문화의 가치창조도 이런 점에서 지속가능한 문화콘텐츠산업과 연계되어 미래성을 확보해 나갈 것이다. 이를 실천하고 주도하는 핵심 일꾼이이 방면의 인문학자다. 자원의 성찰과 아이디어가 지역을 바꾼다. 변화는이들의 창조적 의지에 있다.

문화가 최고 화두다. 이와 관련한 감성과 상상력, 놀이 감각이 요구된다.[41] 한류도 지역문화의 세계화에서 비롯되었다. 지역문화콘텐츠산업은기초조사단계에서부터 활용창작단계까지 주도면밀하게 이루어져야 한다. 지역과 기업마다 피칭워크숍이 절실하다. 이러한 역할은 노블레스 오브리주 정신으로 당대 향유층을 이해시키고 새로운 전통적 지식과 지혜를 활용한 지역문화 창조산업을 기획하는 스토리텔러에 있다.[42] 문화콘텐츠산업의 영역은 그만큼 진행형이다.

40) 이창식, 「지역문화 연구방향과 제천학」, 『제천학과 청풍명월』, 제천문화원, 2004, 17-44쪽. 지역문화의 연구는 탈중앙화에 기여한다고 제주학, 제천학, 강릉학 등을 주장하였다.
41) 진중권, 『놀이와 예술 그리고 상상력』, 휴머니스트, 2008.
42) 이윤선, 「문화원형과 문화콘텐츠 트렌드」, 『문학콘텐츠 기획론』, 민속원, 2006, 15-63쪽: 이창식, 「스토리텔링과 문화산업」, 『문학콘텐츠와 스토리텔링』, 역락, 2004, 107쪽.

지역문화의 가치는 민족문화의 원형 상징성을 지닌 동시에 문화 유전자 (DNA) 노릇이 내재되어 있다는 뜻이다. 획일적인 사고 또는 서구적 인식으로 재단할 수 없는 그 무엇이 있다. 거북선, 삼족오, 태극기, 무궁화, 김치, 강릉단오제, 단군, 종묘제례, 판소리, 두레, 아리랑, 의림지, 태권도, 훈민정음, 보부상, 줄다리기, 치우도깨비, 설문대할망, 농악. 지전풀이 등은 상징적 지역문화의 목록이다. 문화유산자원으로 문화원형에는 신성(神性)과 민중성을 잘 담지하고 있다.

다른 문화와 차별화해 미래로 나아가기 위한 전통문화의 원천은 창조의 숲이다. 이른바 지역지식이라는 범주를 설정할 수 있다. 전통문화의 정체성을 유지하고, 민족문화를 꾸준히 탐색하여 현재의 삶과 창의적으로 상생될 수 있도록 접목해야 하는 까닭이다. 지역문화학은 창조학의 성격을 띤다. 창조학의 가치를 따지 않은 것은 가짜 전통이거나 흉내낸 관습일 뿐이다. 지역문화를 잘 안다고 하는 이들도 반성과 성찰이 필요하다. 다시 내면적 가치 쪽으로 눈을 돌려야 한다. 문화창조학의 숲이 거기에 있다. 지역문화에 대한 아이디어가 세상을 바꾼다. 미래가 가치혁신을 통해 바뀐다.

원소스멀티유즈의 디지털 창조 활용은 여러 영역에서 가시화되었다. 영상세대의 변화, 그것을 지속적으로 키워갈 것이다. 미래에는 분야마다 디지로그 감각과 창조적 글쓰기가 필요하다. 미래학을 위한 인접학문 상생과 문화치료 분야 등이 더욱 확대된다. 웰빙-웰다잉 시대에 부응하는 융복합형 킬러콘텐츠 만들기가 필수적이다. 예술적 치유 기능 확대도 멀티스토리텔링에 의해 빠르게 진전될 것이다. 민족모순, 지역모순, 생태모순, 계층모순 등의 인류과제도 놀이감성과 상상력에 의해 치유될 것이고, 새로운 인류 행복공동체가 형성되리라 예견된다. 이는 인문콘텐츠학의 궁극적 이상 덕목이다.

제2부

인문문화유산과 스토리텔링

설문대할망 관련 전승물의 가치와 활용

1. 장소성의 새로운 이해

제주도는 화산섬이기에 돌과 관련된 유적유산이 특이하다. 삼다도의 돌 이미지는 마치 척박한 땅의 한계만 강조된 것처럼 보이지만, 제주인의 상상력과 연계하면 새롭게 보이는 국면이 있다. 돌유산의 활용 전통에 대하여 자세히 살피면, 제주 고유문화의 정체성과 아울러 제주인의 가치관, 그리고 생태적 감성이 투영되어 있음을 알 수 있다. 대표적인 상징 전승 대상은 제의(祭儀) 장소로 신당(神堂)과 이와 관련된 구술상관물이다. 신당 제의구술물로서 제주신화의 현장문맥에는 돌, 신당, 제의, 구비신화, 사람들의 인성이 서로 맞물려 있다.

신당은 신성한 공간으로서, 제주도 마을 공동체 의례를 행하는 장소다. 신당은 신들의 마당이면서 집이다. 신당에는 본풀이 무가(巫歌)가 구연되었고, 전승 주체인 제주인의 지극정성이 깃들여져 있으며, 신들의 굿, 굿놀이

가 신바람을 내었다. 아울러 삶 속에서 신들의 영험도 확인된다. 본토 신당의 원형이 심하게 변했거나 소멸했던 반면에, 그나마 제주도 신당 원형은 우여곡절 속에서도 흑백사진처럼 현재 그 곳 그 자리에 남아서 신화의 유전인자를 증거하고 있다. 이러한 점에서 이들 복합적 유무형의 문화유산적 가치를 재인식하는 것은 제주도 미래론으로 보아 값지다고 본다.

신당은 제주인의 오래된 영성(靈性)의 현장이다. 본풀이 공연은 본래 신당의 마당에서 구연되었다. 신당은 제주신화인 '본풀이'의 공연터였고, 신과 인간과의 교감이 이루어지는 터전이다. 큰굿을 할 때 제물(음식정성)이 전승주체의 기호에 따라 차려졌던 제터였다. 어머니, 할머니의 정성–제주 본풀이 신격 할망 캐릭터와 해녀집단도 닮아 있다–이 깃들어 있다. 제주 사람들 자신들이 스스로 놀고 즐기고 이야기를 나누었던 공간이다. 신당과 집을 연결하는 신길 올레가 있다. 제주도 신당의 위치와 유형으로 보아 돌과 긴밀히 맞물려, 신당의 영역은 올레스토리와 신화콘텐츠의 다양성을 보여주고 있다.

제주신화의 장소성(場所性)은 신당의 분포와 기능과 연관된다. 뒤집어 말하면, 신당의 원초적 신화성은 애초부터 제주신화의 모태라고 해도 과언이 아니다. 이러한 발상은 '제주돌문화공원'의 조형설치예술로 승화되었다. 그 매개체가 제주도 '돌유산'이다. 공원에는 설문대할망신화의 증거현장처럼 원초적으로 만나는 고향성과 진정성이 있다.[1] 제주 사람들의 상상력 소산은 과거에도 중요했을 뿐더러 미래에 더욱 가치가 드러날 것이다. 제주돌문화공원은 제주도 문화와 역사의 정체성인 탐라문화권(耽羅文化圈)을 응집하였고, 미래에로의 소통성을 중시하면서 설계되었다.

1) 이창식, 「설문대할망설화의 신화적 상상력과 문화콘텐츠」, 『온지논총』21, 온지학회, 2011, 11-23쪽.

제주도다운 성향과 본질을 잃어가는 흐름에도 오히려 돌과 신화의 융합적 만남을 통해 오래된 미래의 테마파크로 평가받고 있다. 제주도 신당과 신화에 대하여 돌 관련 인위자원과 전승자원을 통해 예술적 형상화의 일단으로 선보이고 있는 제주돌문화공원은 신화적 상상력과 감성으로 응집한 명소로 거듭 나고 있다. 신화의 테마파크 형상화는 선진지적 지역자원의 세계화 사례다. 진행 중인 이 대형프로젝트는 제주만의 돌 물질자원에다가 신화스토리텔링이 절묘하게 상생한 결과에서 나온 것이다.[2] 이 글은 선정되어 추진 중인 설문대할망복합관(가칭)의 방향과 제주신화의 정체성을 전제로 돌의 민속적 미학과 설문대할망 신화학의 새로운 트렌드 측면을 짚어내는 데 있다.

2. 제주 돌과 신당 관련 설문대할망유산

제주인은 일찍 돌을 삶 속에서 여러 용도로 썼다. 제주도 사람들이 돌을 적극적으로 활용한 사례는 생활문화사의 의식주 전반에서 확인된다. 특히 돌을 재료로 삼아서 도구를 만들어 사용한 사례들이 흔하다. 의생활 도구로 다듬잇돌(砧)을 만들어서 사용한 사례는 제한적이다.[3] 제주도의 돌은 구멍이 숭숭 나 있어 적합하지 않았기에, 김정(金淨)의 『제주풍토록(濟州風土錄)』에는 다듬잇돌에서 옷을 다듬지 않고 손으로 다듬는다(擣衣無砧 以手敲打)고 하였다. 제주도에서는 두 여성이 옷감 천을 양쪽에서 마주잡고 앉아 밀고 당기며 옷감을 다듬었다. 더러 나무로 만든 다듬이판 위에 올려놓고 다듬

2) 백운철, 「설문대할망제를 되돌아보며」, 『설문대할망제』, 제주돌문화공원, 2012, 4-11쪽.
3) 제주돌문화공원 백서, 『돌문화전시관 영상물』, 2005, 3쪽.

는 수도 있었다. 이런 판을 '안반'이라 하였는데 안반은 옷 다듬이질은 물론 떡가루를 편편하게 미는 판으로도 쓰인 것을 뜻한다.[4]

이처럼 돌 사용이 지역적 특성을 드러낸다. 돌쳉이의 솜씨로 돌하르방, 말방애, 물허벅 등 무수히 전승된다. "맷돌에 해당하는 'ᄀ레'는 가장 대표적인 식생활 도구이다. 비록 돌로 만든 것이기는 해도 '연자매'와 '절구통'은 나중에 유입된 것들이다. '돌화로'는 난방용구로 쓰인 것이 아니라 제사나 묵을 굽는 취사 용구로 쓰였다. 난방용구로는 '봉덕'(부섭)이 있었다. 조명용구로는 '등경돌'(燈檠石)[5]이 쓰였다. 모두 한반도에는 없고 제주도에만 있는 독특한 것들이다."[6] 제주도 사람들은 주변 흔한 돌을 적극적으로 이용할 줄 알았다. 집을 짓는 데도 돌을 이용하였는데, 집의 울타리도 돌로 쌓았다. 부엌에서는 돌을 세워 솥덕을 만들고 불을 때었다.[7] 돌의 용도는 이처럼 일상에도 잘 쓰였고, 다른 측면에서도 이용되었다.

제주 사람들은 돌을 생활용 용도를 넘어 신의 대상이나 신성한 영역에 대한 표시 곧 신당을 모시는 표현물로 사용하였다. 신당은 마을 사람들의 모든 것을 지켜주는 터이면서, 동시에 그 신을 위해 제사를 드리는 곳이다. 이 제터를 제주도에서는 흔히 '할망당'이라고 부른다.[8] 마을을 지키는 할망, 당신(堂神)을 돌로 형상화하거나, 그 당신의 집을 돌담으로 둘러싸고 나무 또는 숲과 어울리게 하였다. 심지어 바위굴인 궤도 신당으로 존재하기도 한다. 신목과 암석에는 지전과 물색 및 실이 걸려 있고, 이러한 신체(神

4) 이윤형·고광민, 『제주의 돌문화』, 제주돌문화공원, 2006, 137-138쪽.
5) 소나무의 송진이 많이 엉긴 소나무 조각인 관솔을 두고 제주도에서는 '솔칵'이라고 한다. '솔칵'을 올려놓고 불을 밝혔던 돌기둥이다.
6) 제주돌문화공원 백서, 『돌문화전시관 영상물』, 2005, 3쪽.
7) 윤기혁, 「박물관을 통한 지역문화 활성화 방안 : 제주돌문화공원을 중심으로」, 제주대 교육대학원, 2008, 24-25쪽.
8) 현용준, 『제주도무속자료사전』, 신구문화사, 1980, 869쪽.

體)는 생업활동과 호적 유지, 죽어서 저승에 기록되는 장적(帳籍)을 관장한다. 이를 행위로 표출하는 과정이 당굿인 셈이다. 그 대표적인 것이 '본향당'이고, 그 의례가 '본풀이'의 굿이고, 성소(聖所) 중심의 '신화'로 정리된다. 신당은 제주 마을사람들은 본향당 계보로 삶을 지탱시켜 준 '우주' 또는 '할망신의 좌정 중심'으로 사유하고 있다. 아울러 이러한 삶의 기층에 돌의 민속생태적 사유가 지속되어 왔던 것이다.

> 부대각이라고 하는 사람이 서울에 갔다가 육지 처녀를 데리고 내려오게 됩니다. 그 당시에 그 처녀는 육지에서 심방이었다고 합니다. 이제 데리고 내려왔더니 여기서. 부대각 집안에서는. 양반 집안인데. 심방 노릇 못한다라고 그 처녀를 바깥에 활동을 못하게 하고 가둬놨습니다. 이 사람은 심방 일을 해야 풀어지는 사람인데 갇혀있다 보니까 그 속에서 울음소리가 그냥 그대로 나고 죽었습니다. 근데 사실은 여기에 일가친척 피붙이 하나 없고 사실은 부대각을 따라왔다고 하지만 정혼도 아니었고 제사를 모셔줄 자손이 없는 거죠. 그래 마을 사람들이 그 혼령이 너무나. 마음 아픈 혼령이라고 해서 마을에서 제사를 모셔주기로 해서 마을에서 조상으로 모시 산 그래서 그 육지처녀의 혼을 모셔서 일례 할망으로 모셨답니다. 근데 이제 그게 뒤에 여기 합당이 된 것이죠.
> — 남제주군 성산읍 시흥리 하로산당 신화[9]

제주신화는 신당, 돌의 신성적 기능을 떠나서 그 상상력을 말할 수 없다. 실제로 석물형(石物型), 위패형(位牌型), 미륵형(彌勒型)은 돌을 다듬거나 새겨 신의 성격을 형상화하고 있다. 폭낭과 돌담, 당담과 물색, 돌담과 텃마당 등이 어울려 신당의 금기적인 풍경을 드러낸다.[10] 돌의 소재-이원진, 한치

9) 이창식 외, 『한국 해양 및 도서 신앙의 민속과 설화』, 해상왕장보고기념사업회, 2006, 535쪽.

윤, 김석익 등의 문헌기록에서 나무와 돌 따위를 섬겨 음사를 베푼다고 함
-가 신의 영역에 대한 존재감과 경외감으로 확대되어 변주된 것이다. 돌의
불변성에 점차 상상력을 불어넣은 주술적 사유에 기인한다. 오랜 세월 마
음을 담아 돌 신체를 위하고 이야기로 풀어 전승해온 것이다. 마을 입향조
와 설촌 내력에 따라 신당의 기능과 전승양상이 조금씩 차이가 있으나, 대
체로 신격 좌정, 제일에 따른 당굿, 할망당신화 구연으로 이루어져 왔다.

이러한 전통적 신당의 돌이용 방식을 제주돌문화공원에서 돌 테마파크
로 현대적 향토적 조형미를 수용하고 있다. 제주돌문화공원-실제 가시적으
로 조성되지 않았다면 제주신화의 문화콘텐츠산업으로 제안 정도 머물렀
을 사례11)-은 설문대할망신화를 형상화한 신화박물관인 셈이다. 제주도
관광패턴으로 보아 혁신적 발상이다. 돌 테마파크에는 본풀이 본향의 주요
신당(神堂)과 이야기, 돌민속을 공원으로 형상화 또는 재현해 놓았기에 제주
신화의 장소성과 정체성을 상징한다. 신화의 제주적 감성과 상상력을 형상
화한 제주돌문화공원은 미래의 제주도 상징명품이다. 이 장소성 자산의 가
치는 매우 소중하다. 더구나 제주의 상징적 테마파크 구실을 하여 많은 공
감대를 얻고 있다. 제주돌문화공원은 신화마당이며 신화고향이다. 제주도
한라산 동측 중산간 지역에 위치하며 행정구역상 제주시 조천읍 교래리에
조성되었다. 제주돌문화공원에서는 신들과 놀 수 있고, 예전 사람들과 어
울려 재미를 누릴 수 있다. 제주 신화유산의 매력을 지속적으로 만날 수
있다.

제주돌문화공원은 돌 중심 융합형 테마파크이다. 제주의 돌, 흙, 나무,
철, 물을 주제로 종합적인 관광문화마당을 100여 만 평의 중산간에 조성한

10) 장주근, 『민속사진에세이』, 민속원, 2004, 72쪽 본풀이 사진과 118쪽 송당 사진 주목.
11) 이창식, 「스토리텔링 활용방안」, 『문학콘텐츠와 스토리텔링』, 역락, 2008, 104-105쪽.

것이다. 제주의 설문대할망과 전통문화를 대상으로 세계적인 관광자원화를 이루어가는 초석으로 활용함과 더불어 가치 있는 문화유산을 후손에게 물려주기 위한 향토 종합문화 사업으로 발전시켜 나가는 데 그 목적이 있다고 하였다. 우선적으로 1단계 약 30만평을 개발하여 제주도내 각 지역에 산재해 있는 자연운치석과 민속민예품을 한 곳에 집성 관리 보존함으로써 귀중한 자원(과거 목석원 민속유물)의 소실을 방지하고 시대적으로 퇴색되어 가는 제주 특유의 지역문화의 교육강화를 위한 제주돌문화공원을 건립하여 운영하고 있다.12) 제주도가 100만 평의 부지 위해 창조테마형 신화공원을 만든 사례가 된다. 가장 제주도적이면서 세계적으로도 유례를 찾기 힘든 기념비적인 제주돌문화공원은 지금보다 미래에 그 평가론 – 백운철13)의 안목과 열정, 애정 관련 담론 – 이 기대된다. 2단계 사업은 제주돌문화공원의 세계화 측면 – 향후 설문대할망복합관 – 을 예상할 수 있다.

주지하다시피 민속문화는 크게 세 층위로 구분한다. 신화, 전설, 민요, 무가, 야담, 사투리 등 인간의 정신적 요소로 나타나는 구비전승과, 세시풍속, 일생의례, 신앙, 놀이, 음식, 그림(무신도) 등 구체적 행동으로 표출되는 행위전승과, 인간이 자연 환경에 적응하며 살기 위하여 유물을 바탕으로 이루어 놓은 도구, 건조물, 운송, 통신, 관방 등의 물질전승이 그것이다.14) 공교롭게도 제주 돌전승유산은 이 세 층위가 맞물려 있다. 제주사람들은 인생은 '돌로 시작해 돌로 끝나는 삶'이라고 해도 과언이 아니라고 한다.15) 유형의 돌은 무형의 신화로 말을 걸고 본풀이의 노래로 가슴에 새겨졌다.16)

12) 북제주군,『제주돌문화공원조성사업 통합(환경 교통 재해)영향평가서』, 2003, 17쪽.
13) 제주돌문화공원 총괄기획단장.「제주의 돌과 제주문화의 광인-백운철」,『교육제주』153, 2012 봄, 67-77쪽.
14) 이창식,『민속학이란 무엇인가』, 2004, 3-7쪽.
15) 이윤형·고광민, 앞의 책, 132쪽.

제주돌문화공원을 주도하는 백운철은 예로부터 제주도는 바람, 여자, 돌이 많다고 하여 제주의 특색인 돌에 대해 관심을 가지고 약 30년 동안 자연석과 석물을 수집하였다고 하였다. 무상으로 북제주군에 기증하게 된 동기에 대해서는 "사회변화에 따라 점점 사라져가는 돌문화를 재조명해 봄으로써, 제주 돌문화에 대한 올바른 이해와 문화적, 학술적 가치의 중요성에 대한 의식 고취와 자라나는 청소년들에게 제주도의 생활문화를 체험 학습할 수 있는 교육의 장으로서 활용하기 위함"이라 하였다.[17] 쉽지 않은 결정이다. 이는 노블레스 오블리주 정신이라 평가할 만하다.

　　제주돌문화공원은 다른 박물관에서는 볼 수 없는 '곶자왈'[18]이라는 아름다운 환경 속에 건축물들이 구성되어 있다. 또 제주지역의 문화를 논할 때 빼놓을 수 없는 제주의 돌문화를 중심으로 조성되어 있다. 제주 돌문화공원의 입지선정을 위해 "3년 동안 오름을 다니면서 자연과의 조화를 이루는 친환경 설계를 최우선으로 염두에 두고 많은 형태를 봐왔다."고 밝히면서 "제주의 정체성, 향토성, 그리고 예술성을 살리면서 아름다운 곶자왈 지대와 조화를 이루는 문화공원조성을 위해 기획설계부터 직접 이 사업에 참여하여 남다른 애착을 가져왔다"고 하였다. 제주돌문화공원을 지역의 '청소년 교육의 장(場)'과, '다양한 공연·예술 무대의 장'으로 활용하여 지역문화를 활성화하는 데에도 기여하고 있다.[19] 생태적 발상이 우선한 것임을 알 수 있다. 공원 부지 100만 평 중 70%는 곶자왈 지대로, 여러 오름이

16) 제주돌문화공원 백서, 『돌문화전시관 영상물』, 2005, 3쪽.
17) 「제주의 돌과 제주문화의 광인-백운철」, 『교육제주』153, 2012봄, 69쪽, 설문대복합전시관은 10년 공사, 1200억 예산 소요
18) 곶자왈(Gotjawal)은 화산분출시 점성이 높은 용암이 크고 작은 암괴로 쪼개지면서 분출되어 요철(凹凸)지형을 이루며 쌓인 현상에 의해 생긴 지하수 함양과 보온·보습효과로 나타난 세계 유일의 독특한 숲이다.
19) 윤기혁, 앞의 논문, 46쪽.

펼쳐져 있다. 공원조성의 제1원칙을 환경생태 보존으로 삼았고, 이 원칙을 토대로 제주의 정체성과 향토성, 예술성, 미래성이 살아나는 역사·문화공원을 조성하였다.

향후 제주돌문화공원에는 신화성의 설문대할망복합관이 들어서게 된다. 하늘에서 내려다보면 사람이 누워있는 형태로 만들어질 이 전시관의 머리 부분에는 대극장과 소극장이, 손목·발목 부분에는 현대미술관과 제주민속품 전시관이 배치될 계획이다. 그밖에 곶자왈 지대에 자연휴양림을 조성하고 청소년자연학습장 및 가족휴양시설 등도 마련한다고 하였다.[20] 제주돌문화공원은 민·관의 협약에 의해 설립된 열린 박물관이며, 문화생태공원이다. 지역사회의 발전과 환경 보전에 이바지하고, 많은 관광객들에게 재미와 즐거움을 제공하고 오랫동안 기억할 수 있도록 문화예술의 테마파크이다. 제주 신화 탐방 1번지로 이미지화되고 있다.

제주의 대표적인 설문대할망과 오백장군 신화를 핵심테마로 조성된 제주돌문화공원에서는 설문대할망 모성애 여성신화의 진정한 의미와 가치에 대한 이해를 증진시키고, 제주의 정체성 함양과 지역주민의 화합을 도모하고자, '설문대할망제'라 하는 설문대할망을 기리는 제의식과 각종 부대행사가 제주돌문화공원에서 열리고 있다.[21] 테마파크와 설문대할망제에는 할망 상상력이 스토리텔러에 의해 소화되고 있다. 설문대할망에 관한 이야기는 제주도에 살았던 사람들이라면 누구나 공유하는 원형자원이다. 설문대할망은 제주도를 만들었다는 여성 거인이면서 여신이다. 어딘가에서 흙을 치마폭에 담아와 바다 한가운데 그것을 부으니 섬이 되었고 섬이 밋밋하여 재미가 없자 가운데 산을 만든 것이 한라산이며, 구멍이 송송 뚫려

20) 백운철, 「설문대할망제를 되돌아보며」, 『설문대할망제』, 제주돌문화공원, 2012, 11쪽.
21) 「설문대할망제 발자취」, 『설문대할망제』, 제주돌문화공원, 2012, 104쪽. 제주돌문화공원 홈페이지(http://www.jejustonepark.com).

있는 치마폭에 흙을 담아 나르다가 구멍으로 샌 흙들이 만들어낸 것이 제주도의 오름들이라는 이야기들은 제주도의 독특한 자연지형을 설명하기 위한 옛사람들의 설명방식과 수단으로써 설문대할망–사만두고(沙曼頭姑)[22]–이 등장했을 것이라 추측할 수 있다. 제주인의 이야기 방식은 너무나 천연덕스럽고 마음을 어루만지는 고침과 풀어냄의 솜씨로 전달하는 수법이다.

이 설문대할망설화를 분류한다면 제주할망의 원조신, 신성한 거인, 창조자로서의 거녀, 옷짜기와 사냥 및 고기잡이 태초영웅으로 이해할 수 있을 것이다. 그러나 현재까지 전해져 오는 이야기들 속의 설문대할망의 모습은 그런 신성성은 사라지고 희화화된 순수 모습 또는 피편화된 어성인물으로만 남아 있다. 다만 본능의 성적 담론은 생생력의 직능을 드러낸다. 성의 상상력은 활용의 가능성을 다양하게 열어놓았다. 이러한 각편들을 조합하여 신화정원형 박물관으로 형상화한 것이다.[23] 몇몇 문헌에 정리된 설문대할망의 이야기들을 살펴보면 다음과 같다.

옛날 설문대할망이라는 키 큰 할머니가 있었다. 얼마나 키가 컸던지 한라산을 베개 삼고 누우면 다리는 제주시 앞바다에 있는 관탈섬에 걸쳐졌다 한다. 이 할머니는 키가 큰 것이 자랑거리였다. 할머니는 제주도 안에 있는 깊은 물들이 자기의 키보다 깊은 것이 있는가를 시험해 보려 하였다. 제주시 용담동에 있는 용연(龍淵)이 깊다는 말을 듣고 들어서 보니 물이 발등에 닿았고, 서귀읍 서흥리에 있는 홍리물이 깊다 해서 들어서 보니 무릎까지 닿았다. 이렇게 물마다 깊이를 시험해 돌아다니다가 마지막에 한라산에 있는 물장오리에 들어섰더니, 그만 풍덩 빠져 죽어버렸다는 것이다. 물장오리가 밑이 터져 한정 없이 깊은 물임을 미처

22) 이원진, 『탐라지』(푸른역사, 김찬흡 등 역) 참고
23) 김소윤, 「한국 거인설화를 기반으로 한 스토리텔링/컨셉디자인 연구 : '제주도 설문대할망 전설'을 중심으로」, 국민대 테크노디자인전문대학원, 2010, 제3장 8쪽.

몰랐기 때문이다.[24]

이 각편에는 '물장오리'라는 한라산 동쪽 중턱에 있는 큰 늪지대에 대한 신비감이 나타난다. 곧 설문대할망 같은 큰 거인이 빠져 죽은 장소라는 것을 드러낸다. 설문대할망의 이미지가 제주 자연경관과 지명의 특성을 증명한다. 그 경승은 자연유산의 의미와 이를 향유한 제주인의 신화적 감성이 녹아 있다. 설문대할망은 신화적 기억의 저편과 꿈꾸기의 진정 관계 속에 존재하는 신격(神格)이다. 이 이미지를 잘 구축한 곳이 설문대할망과 오백장군 신화정원이다. 스토리텔러로서 백운철의 예술적 표현물이기도 하다.

필자는 과거 목석원과 현재 설문대할망공원을 고찰하면서, 신화의 현장성과 역동성이 어떻게 공원화될 수 있는 지를 관찰할 수 있었다.[25] 본풀이와 같은 풍부한 구술성, 돌의 적층적 신앙성, 신당의 제주도다운 축제성, 해녀집단의 정성 제물 공양 등이 그것이다. 설문대할망신화는 제주도 전역 장소성에 의한 이야기 각편으로 흩어져 있는 구술유산이다. 성산일출봉, 엉장매코지, 솥덕, 산방산, 표선, 물장오리 등에는 창세신화의 요소로서 장소증거가 분포되어 있다. 거녀신화 완성형으로 보면, 부분 한계가 있다[26]. 제주 전승주체는 찬탄하면서도 짙은 아픔이 배어 있는 것처럼 받아들이고 있다.[27] 이야기의 이면에는 흙과 돌, 섬과 함께한 제주 사람들의 넋과 정신이 내재되어 있다.

24) 이창식, 「설문대할망」, 『한국신화와 스토리텔링』, 북스힐, 2009, 134-136쪽, 기존 채록 자료 재편.

25) 이창식, 「설문대할망설화의 신화적 상상력과 문화콘텐츠」, 『온지논총』21, 온지학회, 2011, 11-23쪽.

26) 현용준, 「설문대할망과 오백장군」, 『제주도 사람들의 삶』, 민속원, 2009, 74-78쪽.

27) 진성기, 『제주도전설』, 백록, 1993, 23-26쪽(1958. 8. 안덕면 문인길 자료).

① 관탈섬, 및 주변의 여러 섬 : 다리가 그 섬(여러 섬)에 걸쳐짐 / ②
한라산 : 할머니의 베개 / ③ 한내 위 큰 구멍 난 바위 : 할머니 감투, 성기
/ ④ 제주도의 여러 오름 : 할머니가 흘린 흙 / ⑤ 용소(龍沼), 홍리물 물장
오리 : 물고기 잡기터, 깊이 측정(빠지지 않거나 빠짐) / ⑥ 마라도, 우도,
일출봉, 표선리 해안 모래밭 : 할머니 신체 부위가 닿았던 곳 / ⑦ 구좌읍
도랑쉬오름 분화구 : 할머니가 주먹으로 친 곳 / ⑧ 일출봉 기암괴석 : 할
머니가 불을 켰던 등잔 / ⑨ 곽지리 지경 바위 : 솥을 앉혀 밥을 짓던 곳 /
⑩ 성산과 우도 : 오줌줄기의 힘[28]

설문대할망신화는 제주도 지형적 상상력에서 나온 이야기다. 거인형 설
화는 신화적 진실이 감동의 지속성으로 작용하고 있는 미래지향의 여신 이
야기다.[29] 이 내재적 가치를 읽으면 제주도가 꿈의 신화섬이라는 랜드마크
를 확보할 수 있다. 올레가 제주도 관광트렌드를 바꿨다고 하나 제주신화
는 올레의 재발견과 비교될 수는 없는 측면이 많다. 감성창조의 섬, 그 경
쟁의 아이콘에는 제주신화가 있다. 세계문화유산 1번지가 되기 위해 신화
의 가치창조는 매우 중요하다. 특히 설문대할망의 브랜드는 가치창조의 중
심에 있는 키워드다. 이미 제주도돌문화공원이 보여주고 있다. 이를 교류
지향 제주도의 또 다른 영역으로 세계화할 수 있는 지속적 가치를 부여해
가야 한다.

설문대할망신화를 재구하면서 예술적으로 여성신화의 감성과 상상을 꿰
어낸 테마파크가 설문대할망공원이다. 지금 여기까지 오는 데 많은 난관과
오해가 있었다. 첫째는 신화의 종교적 역사적 선입감이다. 이형상 부사의

28) 이창식, 「설문대할망」, 앞의 책.
29) 허남춘, 『제주도 본풀이와 주변 신화』, 탐라문화연구소, 2011, 147쪽.

탐라순력도(고지도)에 그려진 불타는 신당이 있다. 당시 신당 훼손을 떠올려 보면 편견은 진행 중이다. 둘째 신화의 교육적 편견이다. 제주교육박물관에서 한때 칠머리당굿특별전을 제한하였다. 이유는 관계자의 미신 관련 발언 때문이다. 셋째 신화, 신당, 심방 등 일련의 문화적 오해다. 조선 음사 취급기, 선교사 활동기, 일제강점기, 새마을운동기 등에서 세계관 차이와 지역적 곤궁함 원인에 대한 희생양으로 취급된 점이다. 이러한 모순을 극복하면서 신화의 유익한 진실을 지역담론으로 활성화해야 한다. 제주돌문화공원의 설문대할망신화 수용양상을 다시 읽어본다.

<설문대할망신화 중 다섯 가지 예 – 제주돌문화공원 기획 바탕>

▸ 산방산이 만들어진 이야기

먼 옛날 설문대할망은 어느 날 망망대해 가운데 섬을 만들기로 마음을 먹고, 치마폭 가득 흙을 퍼 나르기 시작했다. 제주섬이 만들어지고, 산봉우리는 하늘에 닿을 듯 높아졌다. 산이 너무 높아 봉우리를 꺾어 던졌더니 안덕면 사계리로 떨어져 산방산이 되었다고 한다. 은하수를 만질 수 있을 만큼 높다는 뜻에서 한라산(漢拏山)이라는 이름도 지어졌다.

▸ 한라산 백록담 위에 걸터앉아 빨래하는 이야기

설문대할망은 한라산 백록담에 걸터앉아 왼쪽 다리는 제주시 앞바다 관탈섬에, 오른쪽 다리는 서귀포 앞바다 지귀섬에 디디고, 성산봉은 바구니, 우도는 빨랫돌 삼아 빨래를 했다고 한다.

▸ 명주 100동을 구해 오면 육지와 다리를 놓아준다는 이야기

설문대할망에게는 한 가지 소원이 있었다. 몸이 워낙 거대하고 키가 크

다 보니 옷을 변변히 입을 수가 없었다. 속옷 하나라도 좋은 것을 한번 입어보고 싶었다. 그래서 제주백성들에게 명주옷감으로 속옷을 하나 만들어주면 육지까지 다리를 놓아주겠다고 했다. 어마어마한 몸집을 한 여신의 속옷을 만드는 데는 명주옷감이 무려 100동이나 필요했다. 모두들 있는 힘을 다하여 명주를 모았다. 그러나 99동 밖에 모으지 못하였다. 여신의 속옷은 미완성이 돼버렸고, 다리를 놓는 일도 중도에 그만두게 되었다. 그러나 흙을 계속 나르다 터진 치마구멍으로 흘린 흙들이 여기저기에 쌓여 360여 개의 오름들이 생겨났고, 설문대할망이 육지와의 다리를 놓던 흔적이 조천과 신촌 앞바다에 남아있는데 육지를 향해서 흘러 뻗어나간 바위줄기가 바로 그것이라고 전해오고 있다.

▸ 설문대할망은 자신의 키가 큰 것을 늘 자랑하였다는 이야기

옛날 설문대할망이라는 키 큰 할머니가 있었다. 얼마나 키가 컸던지 한라산을 베개 삼고 누우면 다리는 제주도 앞바다에 있는 관탈섬에 걸쳐졌다. 이 할머니는 키가 큰 것이 자랑거리였다. 할머니는 제주도 안에 있는 깊은 물들이 자기의 키보다 깊은 것이 있는가를 시험해 보려 하였다. 제주시 용담동에 있는 용연(龍淵)이 깊다는 말을 듣고 들어서 보니 발등에 닿았고 서귀포시 서홍동에 있는 홍리물이 깊다 해서 들어서 보니 물이 무릎까지 닿았다. 이렇게 물마다 깊이를 시험해 돌아다니다가 마지막에 한라산에 있는 물장오리에 들어섰더니, 그만 풍덩 빠져 죽어 버렸다는 것이다. 물장오리가 밑이 터져 한정 없이 깊은 물임을 미처 몰랐기 때문이다.

▸ 오백장군 이야기

한라산 서남쪽 산중턱에 영실이라는 명승지가 있다. 여기에 기암 절벽들이 하늘높이 솟아 있는데 이 바위들을 가리켜 오백나한(五百羅漢) 또는 오백장군(五百將軍)이라 부른다. 옛날에 설문대할망이 아들 오백형제를 거느리고 살았다. 어느 해 몹시 흉년이 들었다. 하루는 먹을 것이 없어서 오백형제가 모두 양식을 구하러 나갔다. 어머니는 아들들이 돌아와 먹을 죽을

끓이다가 그만 발을 잘못 디디어 죽 솥에 빠져 죽어 버렸다. 아들들은 그런 줄도 모르고 돌아오자마자 죽을 퍼먹기 시작했다. 여느 때보다 정말 죽 맛이 좋았다. 그런데 나중에 돌아온 막내 동생이 죽을 먹으려고 솥을 젓다가 큰 뼈다귀를 발견하고 어머니가 빠져 죽은 것을 알게 됐다. 막내는 어머니가 죽은 줄도 모르고 어머니 죽을 먹어치운 형제들과는 못살겠다면서 애타게 어머니를 부르며 멀리 한경면 고산리 차귀섬으로 달려가서 바위가 되어 버렸다. 이것을 본 형들도 여기저기 늘어서서 날이면 날마다 어머니를 그리며 한없이 통탄하다가 모두 바위로 굳어져 버렸다고 한다.

설문대할망신화는 할망제 본풀이(문무병), 그림이야기, 영상물, 김윤수와 이용옥굿 등으로 재생되었다. 돌공원의 신화적 형상화가 비교적 잘 되었다. 돌의 신비한 상상과 감성은 설치 미학의 감동으로 소통되고 있다. 생태적 공간과 풍수 발상의 조화 위에 설문대할망, 제주 할망이 살아나고 있다. 보는 이의 문화적 감동 압도와 더불어 친근한 제주 사람들의 인성이 고려되었다. 다만 본연의 제주 고유 인자가 더욱 보태져야 한다. 앞서 말한 신당의 장소성과 본풀이 축제성이 앞으로는 국제적 감각의 시각에서 녹여져야한다. 장소성 위주의 올레처럼 느림의 즐거움과 문화감성시대의 축제적 재미를 지속적으로 살려야 된다는 점이다.

창세신화유형의 텃밭은 마을 신당이다. 신당은 공동체 문화공간인 동시에 신인(神人) 교감의 현장이다. 신당에서 전승주체는 사제자로서 심방을 통해 신들의 신격 또는 근본을 풀어서 듣고 신들의 권능을 몸소 느꼈다. 해녀를 비롯한 마을 사람들은 신당의 장소성을 이용하여 다면적인 문화행위를 하였다. 제주 사람다운 이치에 대하여 신당의 다양한 구술물(口述物)을 접함으로써 터득하였다. 본향당에 차려진 굿 정성은 제주도 사람들의 영성

느림의 미적 가치가 있다. 그런데 이 귀중한 마음밭을 잃었다. 제주돌문화 공원도 일부 신당을 재현해 놓았다. 신당의 돌 이미지가 신화적 상상력으로 접목되어야 한다고 본다.

제주도에는 송당마을을 비롯해 마을마다 수호신으로 좌정한 본향당신이 있다.[30] 그나마 관리되고 있는 곳은 만년의 신전처럼 아름답다. 제주도 사람들에게 출신지역의 본향이 저마다 있다. 이곳은 선조인 조상이 정착하여 후손을 낳아 기른 곳이다. 이곳을 본향당이라고 하며 마을과 가족의 안위를 빌며 당굿을 봉제하는 사람들을 심방 또는 단골이라고 한다. 제주 올레의 원천은 신당과 집, 신당과 신당, 신당과 일터의 길에서 비롯된다. 길 위에서 우주를 읽고 신당에서 세상 넘어서는 꿈을 꾸었던 것이다. 변시지 그림 속의 바람을 신의 음성처럼 느끼듯 융합적 인식이 필요하다.

신년이 되면 단골들은 본향당신에게 세배하러 가는 것을 중요한 일로 생각한다. 그래서 섣달그믐부터 마음과 몸가짐을 조심하며 정월 제일까지 정성을 다한다. 단골들은 일 년에 한번이나 두번의 본향당굿을 한다. 이는 조상신을 모시는 자손이 당신(堂神)과 일체감을 누리는 의례과정이다. 당굿을 통해 단골들은 당신본풀이를 신화로 인식하며 당신을 숭모한다. 본향당굿의 기능은 이러한 공동체 의례의 신앙체계 안에 행위적 관습에 있다. 심방이 본향당굿에서 당신에게 봉제하여 올리는 당신본풀이는 신화 기능이 살아 있다는 반증이 된다. 이같은 맥락으로 설문대할망제가 그러하듯이 본풀이의 기능을 테마파크에도 이미지로 살려내야 재미를 배가시킬 수 있다.

제주도를 일만 팔천 신들이 사는 섬이라 한다. 신들의 내력이 밝혀진 고향이다. 섬에는 300여 개 자연마을이 있고, 행정구역상 등재된 232개 마을마다 전통신앙 성소인 본향당이 있으며, 다른 마을에 살던 사람이 이사를

30) 현용준, 「제주도무신의 형성」, 『탐라문화』창간호, 탐라문화연구소, 1982, 17쪽.

올 때 모시고 와서 본향당처럼 모시는 가지당들이 있다.[31] 신당의 수는 400여 개소로 조사된 바 있다.[32] 그 중 본향당 수는 175개며 현재 7군데가 폐당되고 3군데는 멸실된 것으로 보고 있다.[33] 신당의 존재와 변화에는 근대화라는 이름으로 탈맥락화되어 화석화된 경우가 많다. 그러나 구비신화의 원형현장으로 그 가치가 남다르다. 이제 제주 특유의 마을 가꾸기 차원에서 신당, 돌 관련 산당유적을 관리해야 한다.

조사자 : 혹시 바다신과 관련해서 전해오는 이야기는 없습니까?

이용문 : 여기서는 저가 무슨 말이 있는가면은. 저기 당이 있는데.

조사자 : 어디에요?

이용문 : 요기 가면 볼래낭할머니라고.

조사자 : 예?

이용문 : 볼래낭할망당이라고. 요 어른은 왜 볼래낭 나무 아래에 모셨나 하니까. 옛날 일본 사람들이 와가지고 그 할망은 처녀인데. 그 할망을 강간할려고. 일본 사람들이. 그래서 이제 막 아오니까 그냥 도망가다가 기절해 버렸어요. 할망이. 그래서 거기서 죽어버리니까. 할머니가 뭐라 해가지고 볼래낭 나무 아래에 와서 할머니를 모셨다.

(북제주군 조천읍 신흥리 볼래낭할망당 신화)[34]

31) 문무병, 『제주도 본향당(本鄉堂) 신앙과 본풀이』, 민속원, 2009, 24쪽.

32) 제주전통문화연구소, 『제주신당조사』, 제주시권 2008·서귀포시권 2009, 참조.

33) 김승연, 「제주도 송당마을 본향당의 굿과 단골신앙 연구」, 제주대 대학원 석사논문, 2011, 1-3쪽.

34) 이창식 외, 『한국 해양 및 도서 신앙의 민속과 설화』, 해상왕장보고기념사업회, 2006, 550쪽.

앞 자료는 신당, 신격 모시기 형성과정을 말해준다. 신당들이 어떠한 관계를 지니고 있는지를 파악하는 데 가장 좋은 자료는 당신본풀이다. 당신본풀이에는 당신이 이웃 마을 당신들과 형제자매 관계이거나, 부부 관계이되 부부 갈등의 결과, 별거하거나 별거 뒤에 첩을 들이는 이야기 등이 있다. 신들끼리 경쟁하기에 경쟁의 결과 그 우열에 따라 다스릴 구역을 차지하게 된다는 이야기는 흔히 접할 수 있다. 부부 관계의 신이 갈등을 겪은 뒤에 별거를 하고 남성신이 첩을 들이는 내용의 이야기 역시 제주도 당신본풀이에서는 흔하게 나타난다. 이러한 이야기가 신화를 전승해온 사람들과는 어떤 연관이 있는지 구체적으로 파악하기는 어렵다. 하지만 제주도 당신본풀이는 신화와 공동체의 관계를 구체적으로 파악할 수 있는 단서를 다각도로 제시한다는 점에 주목할 필요가 있다. 신당의 본풀이 축제 공연으로 작용하여 제주 사람들의 정신소(精神素)로 남아있다.

당신본풀이에 제시된 신들의 관계는 공동체의 관계를 설명하는 충분한 단서가 되기도 하며, 당신앙의 변화를 설명하는 단서가 된다. 그런가 하면 당신본풀이는 공동체의 역사적 체험을 상징적으로 표현하기도 하므로, 지역공동체의 역사를 추적하는 단서를 제공하기도 한다. 신당과 당본풀이의 관련성은 제주신화의 독특함이고 그 신화적 생명력을 끊임없이 창출한 요인이다. 당신본풀이를 통하여 이처럼 다양한 단서를 얻을 수 있는 까닭은 당신본풀이가 지닌 구비서사시적 성격 때문이다.[35]

신당에서 구연하던 본풀이는 구술신화로서 제주 사람들의 스토리텔링 원형자산이다. 설문대할망이 표선리 당캐할망의 당신화 편린으로 전승되는 것처럼 제주도 무속신화는 애당초 제주도 마을 신당에서 구연되었던 유래

35) 강정식, 「서귀포시 동부지역의 당신앙 연구」, 『한국무속학』6집, 한국무속학회, 2003, 128쪽.

담이면서 장소설명담이다. 흔히 말하는 제의의 구술상관물로 매력적인 내력담이다. 신화 속의 캐릭터는 제주도 사람들의 얼굴과 마음을 닮았다. 제주 신당 경관은 아테네 신전보다 생태적(生態的)이다. 다른 나라 신화와 다른 가치다. 마을 땅의 생김새와 마을 사람들 마음씀씀이에 따라 저마다 유별하다.

당신본풀이를 통해서 보면 본향당신들은 자신이 차지할 곳을 찾아 돌아다니다가 알맞은 마을을 정해서 좌정하는 것을 볼 수 있다. 먼저 들어온 신이 '마을도 땅도 내 차지다 다른 데로 가라' 하면 여기 저기 돌아다니다가 신이 차지하지 않는 마을을 찾아간다. 그렇게 한 마을에 당신으로 정착해 가는 당신의 노정기가 본풀이에 나타난다. 당신본풀이에서 이러한 것이 나타나는 것은 마을 선주민이 정착지를 선정해서 삶의 터전을 개척했던 과정이 반영된 결과이다. 그래서 처음 도착한 곳이 마을 사람들에게 제향을 받는 신성한 장소이고 신당이 된다.

제주도당 이름은 본향당(本鄕堂), 이렛당(七日神堂), 여드렛당(八日神堂), 해신당 등으로 불려진다. 당은 산, 숲, 냇물, 연못, 언덕, 물가, 평지의 나무나 돌리 있는 곳에 있다고 하였는데, 지금도 당이 있는 곳은 구릉, 전답, 천변, 수림, 암굴, 해변 등에 있음을 확인할 수 있다. 당이 있는 곳은 과거 마을이 설촌되면서부터 지금까지 하나의 성소(聖所)로서 마을 사람들의 삶을 지탱하고 지속시켜 온 '우주의 중심'이라 할 수 있다. 물론 마을이 이동과 변천에 따라 당의 위치가 옮겨지기도 한다. 당을 옮기는 사람들도 당신은 신성한 곳에 모셔야 한다고 생각하기 때문에 지금도 과거와 비슷한 영역에 당이 분포되어 있는 것이다.[36]

36) 『제주민속유적』, 제주도, 1997, 36쪽. 이어서 37쪽에서는 당의 종류를 통합형, 분리형, 공유형, 독좌형으로 나누고 있다.

본향당신 직능은 마을의 토지, 산수, 나무 등 자연의 주인임과 동시에 마을의 호적, 출산, 사망, 생업 등 생활 전반을 차지한다. 본풀이에서 심방이 '어디가면 무슨 당, 어디가면 무슨 당'이라고 당명을 열거하는 것을 볼 수 있다. '웃송당 백주할마당'은 송당본향당의 명칭이다. 송당마을에 웃송당이라는 자연마을이 있고, 당오름에 백주할망이 당신으로 좌정해 있는 본향당이 있다. 이렇게 제주도의 당은 산, 숲, 냇물, 연못, 언덕, 물가, 평지의 나무나 돌이 있는 곳에 있다.[37] 무덤의 돌담처럼 돌의 신역 표시 자체가 신성성을 상징한다.

신당을 보면 팽나무-폭낭-를 비롯하여 꽉찬 신림(神林)이다. 신화 속의 우주나무다. 송당 본풀이당과 월평 다라쿳당에는 하늘올레로 향하는 명품 나무들이 산다. 대평리 돌담, 와흘리 돌담, 종달리 생게남 돈지당, 마라도 애기업개당, 세화리 갯것할망당 등은 돌담, 돌담 안의 성체가 여신격의 할망이다. 동굴 신당도 있다. 용강궤당과 김녕궤내기또당은 굴을 이용한 신당의 성격으로 자리를 잡았다. 삼성혈신화처럼 신화주인공이 굴에 좌정한 까닭이다. 숲과 굴이 어울려 성전이 된 멋진 신당은 무수히 많다. 거기에는 할망과 할방 신들이 좌정하고 있다. 제주 건입 복신미륵이나 동회천 석불미륵(회천동 화천사)과 같이 민중불교의 신당도 있다.

신당은 나무와 궤(굴), 돌 등이 어울려 신성성과 영성(靈性)을 보이고 있다. 지금도 제주도 신당에는 마을 사람들이 다녀간 흔적이 있다. 신당은 돌의 단단함처럼 여전히 살아 있다. 신당을 이형상 부사가 불태우고, 일제강점기와 4·3 사건 그리고 새마을운동 때 불태워 없애려는 시도가 있었지만, 제주도에는 여전히 신당의 실체는 존재한다. 아주 자연스럽게 신령스럽게 신당의 신격을 위하였다. 신당은 이처럼 제주도 조상들이 물려준 소

37) 김승연, 위의 글, 21쪽.

중한 유산인 동시에 신화창조의 원형자산이다. 제주 사람들에게 힘든 삶 속에서 위안을 받고 역사의 상처를 치유했던 성소(聖所)다.[38]

여기서 할망의 창조력을 주목해야 한다. 실제로 제주도 신당에는 할머니 나 어머니에 부합하는 생명성, 치료성, 영혼성 등이 두루 녹아 있다. 애기 또 방쉬, 당올레 소통, 나락(밥)의 풍요, 멜(멸치)의 도깨비, 돗(돼지)의 의례와 나눔 등 민속 유전자가 찍혀 있다. 물색과 제물의 정성 이미지, 뱀과 신구 간의 생태 이미지, 삶 속의 치병 치유 이미지는 실로 오래된 민속소(民俗素) 이면서 정신소이다. 이것이 서사무가와 같은 신화스토리와 맞물려 끈질긴 생명력을 발휘해 주었다. 이 원초적 향수감은 신화의 고향이라는 코드이다. 불리한 자연환경을 극복하고 행복을 일구려 했던 제주 어머니들-해녀 여 성성과 신화 속의 여신 감성-의 눈물 어린 보물창고이면서 탐라의 넋불이 다.[39] 할망의 민속신앙적 원리에는 치유와 화해의 가치가 내재되어 있다. 제주도에서 조각나서 흩어져 토막진 설화[40]가 퍼즐처럼 꿰여 설문대할망 거인신화로 존재한다. 이 조합된 신화가 제주도돌문화공원으로 창출되듯이 제주도에 널리 분포된 당신화는 테마파크를 비롯하여 창조산업으로 확장 되어야 한다. 그 원천적 출발 무대는 설문대할망과 본풀이 신당이다. 제주 신화는 앞으로 다양한 문화콘텐츠산업의 민속원형으로 작용할 것이다. 신 화스토리텔링의 장소성은 신당이다. 이러한 활용 측면에서 신당 예전 모습 정도의 기능을 유지할 수 있는 대책이 필요하다.

제주도에서 도시화, 산업화, 관광화로 이 신당의 장소성을 소홀히 하였 다. 제주도에서 2012년까지 신당을 문화재로 지정한 것은 5개 밖에 되지

38) 이창식, 「설문대할망설화의 신화적 상상력과 문화콘텐츠」, 『온지논총』21, 온지학회, 2011, 17-22쪽.
39) 전경수, 「탐라 신화의 고금학과 모성중심사회의 신화적 특성」, 『탐라·제주의 문화인 류학』, 민속원, 2010, 49쪽.
40) 권태효, 『한국의 거인설화』, 역락, 2002, 232쪽.

않았다. 필자는 1993년 2월 역사답사와 2012년 7월 문무병 등과 주요 신당을 답사하였다. 20년 전보다 최근 신당 보존 상황이 더 나빠졌다.[41) 제주도는 제주문화의 본향, 메카로서 신당을 문화관광자산으로 인식되지 못했다. 마을 문화경관 보존의 가치를 강조하는 요즘, 왜 신당의 복합문화유산적 가치를 지속적으로 유지하지 못하고 있다. 그렇다고 예전처럼 돌릴 수도 수 없다. 다음 장에서 말하겠지만, 신당 원형 보존과 주요 본향당 본풀이 구연 재현, 마을 연고 심방 육성 등을 묶어 우선 제주특별자치도 복합문화재로 지정 관리해야 할 것이다.

3. 설문대할망신화의 활용과 관련 전승물 보존 방향

과거 백운철의 목석원은 1980년대부터 돌의 테마파크 경쟁력을 제주도에 처음으로 확보한 곳이다. 경쟁력 있는 테마형 문화산업을 목석원-제주돌문화공원이 일찍부터 시작하였음을 말한다. 돌박물관의 설치미술은 제주도 지역문화 위주의 스토리텔링을 주도하였다고 평가된다. 소비자 입장에서 현실적 관계 작용을 드러내는 유일한 방식은 스토리의 매개물이다. 이는 세계화도 한 몫을 한다. 국경, 민족, 이념, 세대를 초월하는 문화콘텐츠산업의 흥미로운 힘은 그 지역 삶에 기반한 스토리텔링에 있다. 신화의 스토리텔러 기획력은 스토리텔링의 통찰과 오래된 미래 가치의 통섭과 연관되어야 한다. 원래 문화콘텐츠가 서로 합쳐지거나 변화하면서 새로운 형식의 스토리텔링으로 발전하고 있다.[42) 신화 원천자료가 여러 장르에 이용함

41) 이창식, 「한국신화의 신화적 상상력과 스토리텔링」, 문무병, 「제주신화와 문화콘텐츠」로 제주교육박물관 스페셜강좌(2011. 7.) 동시 참여.
42) 이창식, 『한국신화와 스토리텔링』, 북스힐, 2009, 64쪽.

으로써 새로운 다양한 킬러콘텐츠 결과물이 나온다. 설문대할망 신화의 재구성을 「설문대의 사랑」[43]으로 창작한 사례가 있다. 과거 신당 마당공연은 올레투어리즘의 축제항목과 지역공동체 예술마당으로 살릴 수 있다.[44] 특히 제주도 마을 가꾸기 사업으로 매우 적절한 블루오션 자원이다. 더구나 설문대 혹은 제주 본풀이 여주인공의 변신은 무궁하다.

제주신화는 신당의 유형적 가치를 동시에 살펴야 값지다. 당신화(堂神話) 스토리텔링은 매력적이다. 제주 길 위의 올레 경관에다가 신당과 신당, 마을과 신당, 신당과 마을 사람들, 사람들과 집마당이 이어지는 신화올레의 측면을 다시 읽어야 한다. 올레로 이어지는 마당의 가치를 회복해야 미래가 있다. 전통사회에서 제물을 정성껏 차려놓고 심방의 할망캐릭터 구연은 신당의 생태적 잠재력이고 역동적 힘이었다. 본풀이의 메카인 제주신당은 세계 최고의 신화 장소성을 내포하고 있다. 종교적인 측면보다 공동체의례의 축제적 재미 요소와 스토리텔링의 세부 측면이 활발하게 논의되어야 할 것이다. 신화 속의 우주나무와 고대신화의 돌신전이 생생하게 숨쉬는 제주신당은 오래된 미래 가치인 셈이다. 제주도 본풀이는 엄숙한 서사만 존재하지 않는다. 축제적 오감의 나눔문화가 풍성하다. 치유, 생산, 화해, 축복, 호혜 등의 공동선의 가치가 통한다. 설문대할망 음문 이야기[45]처럼 역설적인 치유감성과 화평의지가 신당에서 굿놀이로 풀린다. 신당 마당의 장소성과 신화성에서 신비의 소통공간을 되찾아야 한다.

지역개발의 도시브랜딩 정책방향 중 장소성은 문화 또는 지역의 기반이며 의미가 부여된 공간이고, 지리적 실체로서의 장소이다. 마케팅적 관점

43) 양영수, 『세계 속의 제주신화』, 보고사, 2011, 287-380쪽.
44) 중국 장예모의 소수민족 <인상유삼저> 사례와 아프리카 짐브웨 조각공동체 텡게넨게의 쇼나조각작품 사례 참조.
45) 김영돈 조사 설문대할망설화 각편, 이창식, 「설문대할망설화의 신화적 상상력과 문화콘텐츠」, 『온지논총』21, 온지학회, 2011, 11-23쪽.

으로 본 장소는 일정한 공간에서의 사회적, 경제적 관계를 형성하면서 공유된 가치, 신념, 상징을 보유하고 있는 것이다. 이를 지방정부와 기업 등의 집단이 주체가 되어 활동 공간 설계와 가치 부여함으로써 성장할 수 있는 곳이다. 장소마케팅은 1980년대 유럽의 도시와 관련된 문헌에 등장했는데, 특정 지역에 관광객과 투자가들을 끌어들이기 위한 모든 활동이다. 신당 문화전략의 장소마케팅을 거듭 주목해야 한다. 제주도 여건, 시장, 경쟁, 사례, 컨셉, 전략 등의 수단을 통해서 장소이미지 홍보, 시설물·상징물 건축, 문화레저형 스포츠 행사, 문화감성형 기업 유치기구 조성, 역사적 장소보존에 보탬이 되도록 해야 한다. 설문대유산의 장소성은 소중하다. 제주도 여성 이야기로써 설문대할망신화는 제주인의 주체적 활동으로 소통되어야 할 당위성이 있다.[46]

제주돌문화공원은 제주도의 경제활성화에 이바지하며, 제주 사람들의 협동성과 통합의 묘를 이끌어낼 수 있고, 도시의 이미지를 문화적인 공간으로 이미지 개선에 영향을 미칠 수 있다.[47] 제주도 신화창조도시의 랜드마크를 위해 설문대할망신화와 본풀이 활용은 매우 중요하다. 제주돌문화공원의 2단계사업으로 들어설 설문대할망전시관-설문대할망융합관이 좋을 듯함-에는 이러한 발상과 아이디어가 종합되어야 한다. 지금까지는 제주신화의 정체성을 위주로 한 설치예술이었다면, 세계화 위주의 융복합 제주신화 테마파크[48]의 소통과 공감이 있어야 할 것이다.

46) 차옥숭, 「제주도 신화와 제주도 여성의 정체성」, 『동아시아 여신 신화의 여성 정체성』, 이대출판부, 2010, 124-133쪽.
47) 황동열, 「문화예술을 통한 도시 브랜딩 방향과 과제」, 『(사)제천국제음악영화제 학술세미나집』, 2012, 19-22쪽 정리.
48) 최혜실, 『문화콘텐츠, 스토리텔링을 만나다』, 2006, 155-157쪽.

구분	프로그램	주요 내용 예시
체험항목	의례	‣ 한라산 천신제, 설문대할망제 ‣ 주요 본당 본풀이 행사 연계 ‣ 마을 신당제 의례
	전통교육	‣ 신화 관련한 프로그램 : 상상력과 감성 ‣ 신방과 대화(토론)
유적답사	신당투어리즘	‣ 제주 신당 1코스(1일) ‣ 제주 신당 2코스(2일)
	지명관련답사	‣ 지명유적 코스 답사 ‣ 관련 역사 유물현장해설
신화예술	창작예술	‣ 설문대할망제, 신화축제 퍼포먼스 경연 ‣ 신화 스토리텔링 공모와 발표회 ‣ 신화콘텐츠 제작(ucc)발표, 신화올레팝 공모 ‣ 신화문화상품 제작팀 구성, K-굿 주도
실천행사	문화교육 및 학습	‣ 제주학 학교교육 연계 활동 ‣ 신화문화관, 제주신화대학 ‣ 정례 학술세미나(신화학회, 신화학연구소) ‣ 세계신화유산 아카이브 구축 프로젝트 ‣ 신화피칭워크샵 추진
	지역홍보	‣ 신화테마파크 홍보 ‣ 설문대할망복합관 제주탐방1번지 부각 ‣ 국제적 신화 거점 이벤트 전시기능 강화

위의 <표>에서 보듯 계획하고 있는 설문대할망전시관을 고려하여 현재의 조성 인프라와 연계한 방향을 제시하였다. 문화콘텐츠산업의 세계성과 미래성을 예술적으로 승화하는 데 있다. 설문대할망의 일련의 피칭워크숍은 현재적 의의가 입증된다. 설문대할망축제와 제주도의 자연유산 및 신

당 등 여러 유산들을 세계신화축제의 랜드마크적 정체성과 브랜드 가치로 키워야 한다. 브랜드 정착을 위한 정책 지원이 강화되어야 한다. 설문대할 망 키워드에는 탐라 정신적 구심력과 신화적 공동체 정체성이 내재되어 있다.

제주도는 특유의 고유인자가 있다. 제주도의 활성화는 중앙정부의 획일 화된 정책에 의해서는 성공할 수가 없는 것이다. 제주특별자치도의 여론의 식용 집행방향도 역기능으로 작용된다. 제주지역의 정체성 확립과 특수성 부각을 위한 오래된 미래자원 중 하나가 설문대할망 유산과 제주돌문화공 원 아이콘이다. 신화의 상상력은 생태공학, 정보공학, 유전공학, 장수의료 공학이라는 테크놀로지를 바탕으로 예술 시뮬레이션 시뮬라크르로 살아난 다.49) 제주캐릭터 테마파크 마을 조성, 신화캐릭터 궤넷깃또 제작, 제주말 캐릭터 따꾸 마케팅 등이 선보였다. 그러나 이들 유산의 홍보가 얼마 되지 않아 일방향성 방식에서 크게 벗어나지 못하고 있는 실정이고 다만 앞으로 의 가능성만 보인다.50)

신화섬 제주도 가꾸기는 국책사업으로 추진되어야 한다. 앞서 제기한 제 주신화 스토리텔링 관련 문화산업은 제주특별자치도 글로벌 신성장지식산 업 분야다. 올레의 잠재력과는 비교가 되지 않을 정도로 높다. 신화섬 브랜 드 만들기의 특별기구가 필요하고, 피칭워크숍의 중심지는 제주돌문화공원 이어야 한다. 신화상품의 생산, 유통, 소비를 통합적으로 공유하며 공동체 의 공동성 추구와 직결되는 포럼이 필요하다. 이러한 과정을 실현하기 위 해 제주 지역민, 외부 전문가, 출향인사, 제주기업가 등의 의지를 모아 생 산적 담론을 만들어가야 한다. 무엇보다 정통성과 경제성을 따져야 한다.

신화 관련 유형 장소성과 제주돌문화공원의 예술성의 가치를 전제로 문

49) 진중권, 『놀이와 예술 그리고 상상력』, 휴머니스트, 2008, 9쪽.
50) 이창식, 「지역문화자원의 스토리텔링 전략과 가치창조」, 『어문논총』53호, 한국문학언 어학회, 2010, 50쪽.

화발전 장단기 계획 속에 반영되어 경쟁력을 높여야 한다. 매력적인 신화 브랜드에는 반박할 수 없는 가치가 있다. 제주신화가 그 무한의 잠재력을 지녔다. 무엇인가 특별한 것이 있을 것 같은 공연문화의 감성과 상상력을 자극한다.[51] 끊임없이 재창조의 작동성과 변화욕구의 참신성이 내재되어 있다. 일찍 설문대할망 자체가 이러한 요소들을 시사하고 있었고 지금도 그렇고 앞으로도 엄청난 영향을 미칠 것이다. 그 창조적 문화유전자는 제주도의 미래이면서 대한민국의 꿈 자원이다. 제주도민, 제주대학교, 제주돌문화공원, 신화학자, 예술가 등 눈덩이리 굴리기의 컨버런스 수행이 필요하다.

이러한 설문대할망 관련 신화산업적 발상도 인문학적 검증과 가치창조가 전제되지 않으면 죽은 것이다. 더구나 남아 있는 제주도 마을 신당은 잠시 놓친 복합문화경관이다. 고통스럽게 지켜온 신화 속의 마을 브랜드이다. 신당마다 제주다운 미학성(美學性)이 내재되어 있다. 마을마다 독특한 신당 관련 이미지화와 브랜딩은 제주문화의 독자성을 통해 세계화의 신화 올레로 나아가는 대안이 될 수 있다. 제주 본풀이의 장소성에 대한 응집력, 신당의 가치창조는 무한한 변신이 가능하다. 백운철표 제주돌문화공원이 이를 실천적으로 구축하고 있으며 널리 공감하고 있는 쪽으로 진행되고 있다. 이 신당의 마당과 제주신화를 통째로 묶어 유네스코 인류무형문화유산 등재도 고려해야 한다. 제주 바다마당, 신령마당, 축제마당 등을 새롭게 주목해야 할 것이다.

그 가치는 제주칠머리당영등굿(濟州—堂—)이 보여주었다. 이 사례를 보면, 칠머리당영등굿은 해마다 음력 2월 1일부터 14일까지 제주시 건입동

51) 패티김의 1966년 창작뮤지컬 「살짝이 옵서예」(배비장전)를 제주신화로 재창출할 필요가 있다.

(健入洞)의 본향당(本鄕堂)인 칠머리당에서 하는 의례다. 1980년 11월 17일 중요무형문화재 제71호로 지정되었고, 2009년 9월 30일 유네스코 세계무형문화유산으로 등재되는 문화재로서 큰 의미를 지니게 되었다.[52] 제주 신당 구비무형자원이 세계유산적 가치를 부여받은 셈이다. 영등굿, 해녀굿의 전승과 보존의 중요성이 감안된 것이다. 이는 첫 단추에 불과하다. 신당, 신화, 돌, 심방 등을 복합적으로 묶어 지속적으로 목록 관리해야 한다. 이를 위한 특별법 제정과 아울러 복합유산 등재추진위원회(가칭)를 제안한다.

앞에서 언급한 대로 돌민속자원과 신화 연계의 전략에는 정체성 위주의 보존책이 필요하다. 제주도의 신화문화유신에 대한 새로운 발상과 지금 여기에 적절한 대책이 필요하다. 가장 시급하게 진행해야 할 것은 지역성과 현대성을 확보하는 일이다. 제주특별자치도답게 신당과 구술 본풀이의 통합적 보존과 관리가 전제되어야 한다. 신당의 독특한 기능에 비해 그에 대한 고민과 대응이 너무 미약하다. 문무병의 신당 연구 생애사를 주목해 보면, 신당의 방치와 멸절을 이해할 수 있다. 그만큼 돌과 같은 유형문화도 무형문화를 통해 가치가 있다. 무형문화 없는 유형문화는 존재하기 힘들다[53]는 것을 인식해야 한다. 제주특별자치는 문화재 조례를 개정해야 하며, 이러한 측면에 대한 선제적 대응이 반드시 필요하다.

유네스코는 "세계유산협약" 협약 제2조에 의거 1975년부터 세계유산 목록을 유지해 오고 있다. 문화유산은 문화의 다양성 보호와 증진에 직결되는 중요 요소로 이는 각국의 역사적, 학술적, 예술적, 경관적 가치 등 해당 민족의 정체성 및 상징성을 대변한다. 각국의 문화유산을 잘 보전함으로써

52) 제주 칠머리당영등굿은 원래 옛날부터 주기적으로 해온 영등굿의 한 종류로, 영등신(神), 영등대왕을 대상으로 하는 심방 무속적 행사이다. 문무병 책 참조
53) 임재해, 「무형문화유산의 보존과 전승 방향의 재인식」, 『무형문화유산의 보존과 전승』, 민속원, 2009, 20-24쪽.

인류는 전 세계의 문화 다양성을 보호할 수 있다. 또한 문화유산은 창조의 원동력이기에 지속가능한 발전의 토대로써 관광산업과 문화산업 발전에도 기여하고 있기 때문에 전통 공예, 지식, 삶의 예지 등을 현대적으로 재창조하면서 자원의 고갈을 최소화하는 범위 내에서 발전해야 한다.

문화유산은 역사, 문화, 자연에 관한 풍부한 정보를 담고 있는 보고이기에 인류의 진화와 역사적 변천과정, 전통, 과거의 삶, 사상, 예술 그리고 현대의 문화에까지 영향을 미치는 자산이다. 이러한 교육적 가치로 인해 전세계 다양한 정규 및 비정규 교육기관과 단체에서 세계문화유산을 소재로한 교육이 실시되고 있다. 지역유산과 연계한 교육방법으로써 제주학 차원이 기획되어야 하고, 동시에 제주도 문화유산을 소재로 세계화 다양성 교육에 기여하는 통합 방법론의 일환으로 활용되어야 한다. 문화유산관광은 문화관광산업 중에서 가장 규모가 클 뿐 아니라 성장세가 가장 높은 관광상품이다. 유산관광에서 세계문화유산 목록에 등재되는 것은 유산의 인지도 향상 뿐 아니라 국제관광객의 대폭적인 유입을 촉발하는 요인이 된다. 이러한 효과로 각국은 가능하다면 많은 수의 세계유산을 등재시키기 위한 노력을 하고 있다. 결국 문화유산의 절대적 상징과 아이콘임에 틀림이 없다. 문화관광의 주 수입원으로 창조경제 도움과 아울러 사회적 통합과 정체성의 고양에 많은 기여를 하고 있다. 제주도만큼 이러한 문화감성시대 패러다임에서 더 적합한 곳이 없다. 이러한 점을 고려하여 신화학을 필두로 민속학, 공연문화학, 제주학, 문화콘텐츠학, 인류학, 문화경영학 등 융합학제적 논의가 반드시 필요하다.

제주도에서 설문대할망축제와 제주도의 자연유산, 신화적 융합성에 대하여 집중적으로 다룰 필요가 있다. 제주도 신화유산의 세계화 문제는 통합적 학제 연구와 동시다발의 지속가능성을 위한 상생 전략이 우선해야 한

다. 창조적 신화 가꾸기 동참을 이끌기 위해 신화피칭워크숍이 지속적으로 열려야 한다. 기존 부정적인 선입관 털어내기의 공감적 전승과 지역적 소통이 필요하다고 본다. 제주도신화 복원과 마을 신당신화유적 연계 재현이 필요하다. 본풀이의 본향을 회복해야 한다. 제주돌문화공원의 신화적 상상력과 장소성을 본래 삶의 문맥 속으로 연계해야 한다. 신화섬 브랜드를 통해 신화축제의 진정성을 함께 확보해 나가야 한다. 제주도 신화 관련 문화마을 만들기가 필요하다. 신화 관련 지방문화재, 국가문화재, 세계문화유산 유무형문화재 등재목록 등을 재검토해야 한다. 그 준비위를 제주돌문화공원과 신화학연구소에 두어야 한다.

설문대할망축제의 신화성과 돌문화공원, 제주도의 자연환경과 신당를 연계하여 지속적으로 아이디어를 창출하고 계승할 수 있는 차별화 전략이 필요하다. 국제 수준의 학술회의가 매년 개최되어야 한다. 제주신화에 대한 깊이 있는 연구를 통해[54] 킬러콘텐츠를 구축해야 할 것이다. 제주도는 지역민들의 고유문화로만 강조할 것이 아니라 인류보편적 가치를 차별론(only one)의 시각에서 주목하여 다각적인 활용의 문화콘텐츠를 찾아야 한다. 신화 활용의 명품론도 아울러 고려해야 한다. 제주도가 돌 관련 자연경관을 강조하여 지정해야 한다. 신화를 경관자원과 연계하는 문화콘텐츠산업이 필요하다. 국제적인 신화창조도시로서 제주도상이 브랜드화될 수 있도록 이에 부합하는 제주학적 마인드가 지역창조담론으로 제시되어야 할 것이다.[55] 제주도 지역문화는 향토색을 가진 지속적으로 생활하고 창조하여 왔던 삶의 총체적인 것을 지방문화의 개념으로 확대 해석할 수 있다.[56]

54) 이창식, 「제주도의 신당과 신화」, 『로컬리티의 인문학』7/8호, 한국민족문화연구소, 2011.
55) 김형국, 『고장의 문화 판촉-세계화 시대에 지방이 사는 길』, 학고재, 2002, 46쪽.
56) 한현심, 「지역문화유산의 발굴과 발전방안의 연구」, 공주대 경영행정대학원, 2003, 4-5쪽.

제주도는 수려한 자연경관과 전통적인 민속문화가 잘 보전된 관광지로서 그 가치와 중요성이 인식되어 있음에도 불구하고 체계적인 민속문화를 계승발전시킬 만한 시설이 부족한 실정이다. 문화는 지역성을 갖는다. 그것은 지리적 환경이 서로 다른 내적 구조를 가지며 인간의 삶과 관련되기 때문이다. 제주도의 무속신앙에서 신들의 고향이라고 불려지는 제주도는 신화자원과 관련 유적 신당 등이 특히 어렵게 전승되는 지역이다. 이처럼 제주도가 다른 지역에 비해 무속형 신화자원이 풍부한 것은 그 자연적 환경 조건에 의한 섬 고형(古型) 유지와 생활고에도 한 요인이 있는 것으로 추정한다.

마을 공동체의 결속을 강화하는 마을당 혹은 본향당 신앙이 중심을 이룬다. 이는 사당이 신앙의 중심을 이루는 한반도부와는 확연히 대별되는 특징이다.57) 제주도 한라산 산록평원의 경우 정착농경사회에 접어들고 마을이 형성되는 과정에서 성립된 본향당은, 마을의 중심이면서 누구를 막론하고 당신을 자신들의 조상으로 모시고 누구나 민주적으로 평등하게 제의에 참여하는, 마을 공동체의 지킴이 신으로 수용되어 활발하게 전승되어 왔다. 제주도의 굿의례는 일상적인 삶과 밀접하게 맞닿아 있다. 제주도는 신앙 대상을 신을 성별로 구분해 볼 때 여신의 비중-현장 중심의 신화 전승주체 관점에서 읽어야 한다. 이 특별히 높고 그 내용이 외향적 여신지향성이다. 제주도는 여다(女多) 섬 이미지는 제주 환경 때문에 형성된 것으로, 실제 여성의 수와 관련된 것이 아니라 여성의 지위에 관련된 것이다.58) 설문대할망 이미지가 그 중심에 있다. 할망의 치유적 마음이 유전자처럼 전승되고 있다.

57) 송성대, 「제주섬의 Regionality와 Regionalism」, 『한국문화역사지리학회 학술세미나 자료집』, 1999, 2-3쪽.
58) 김정숙, 『자청비. 가믄장아기. 백주또』, 각, 2006, 33-45쪽.

제주신화의 전통적 문맥을 통해 신당의 구연무대, 심방의 역사와 기억, 본풀이의 문학적 상상력, 해녀의 할망 이미지 등을 통합하여 읽어야 한다. 보존과 전승 대책 역시 이러한 인식과 역사적 맥락에서 강구되어야 한다. 설문대할망의 선편적 문화산업화 강점을 계속 살려나가되, 제주신화 항목 전반으로 확장해 나아가는 통섭적 논의가 필요하다.59) 학제 간의 독식 사고를 벗어나 서로 융합하여 치유와 흥미의 신화섬을 만들어야 한다. 정책적으로 신화유산에 대한 획기적인 전환이 요구된다. 문화재보호법은 개혁 또는 조례 입안이 필요하다. 과거 선입관을 과감히 탈피해야 한다.

돌을 통한 신화적 접목은 가치창조의 한 사례가 된다. 개인스토리로 보면, 운명처럼 돌공예에 공연예술성과 설치조형술이 만들어낸 할망접신의 행위예술의 경지라고 할 수 있다. 백운철은 신화섬의 가치를 한발 앞서 선보인 것이다. 제주도다운 세계명품을 꿈꾸지 못하던 시기에 그 꿈을 돌에 남보다 먼저 새긴 것이다. 자연섬도 가꾸어야 낙원이 된다. 신화섬은 과거에 있지 않고 미래에 있다. 세계 유일의 신화섬 브랜드는 경쟁력이 있다. 신화유산의 문화감성적 선진화는 한류의 제주도 붐을 만들 수 있다. 그 돌문화공원 랜드마크의 문화기술력은 앞으로 수출 종목이 될 것이다.60) 조앤, 톨킨, 캐머런, 피터 잭슨, 백운철 등이 말하는 심석(心石)과 장점을 지속가능성으로 신화꽃을 피워야 한다. 여전히 신화유산은 인류의 영원한 창조적 민속원형이다.61)

59) 특정 신화주제로 학술회의는 다양하게 개진되어야 한다. 2012. 5. 제주돌문화공원 발표와 중국 운남성 이족창세신화학술회의(2011. 8. 16. 운남성 초웅시)에서 필자가 설문대할망신화의 테마파크(제주돌문화공원) 사례를 소개하였는데 발표 내용을 일부 수정하여 삽입하였다.

60) 중국, 베트남, 대만, 일본 등의 소수민족 신화유산에 대하여 이 점을 고려하여 민족정체성과 신화창조론이 민족모순을 극복하는 단초가 되어야 한다.

61) 제주신화의 문화콘텐츠산업 영역은 넓다. 앞으로 다양한 국면의 프로젝트가 추진되어야 한다. 이 분석과 제안의 일부가 다소 주관적 측면에 대해 비판받을 수 있다. 이에

4. 제주돌문화공원의 미래와 신화 가치

돌 연관 신화의 상생적 세계관을 통해 제주신화의 새로운 국면 읽기와 활용론을 시도해 보았다. 특히 설문대할망 테마화를 주목하였다. 제주돌문화공원은 신화유산의 보존과 활용 전략의 모델이 된다. 신화 관련 유무형 전승물에 대한 다양한 보존책이 제기되었다. 필자는 다른 글에서 설문대할망설화와 할망제를 중심으로 하여 제주신화의 세계화 방향을 이미 제기한 바 있다. 전통적인 것과 새롭게 만들어지는 것에 대한 융합적 가치 혁신이 필요하다. 이 연장선에서 이 글에서는 돌과 설문대할망의 신앙적 요소, 신화유형적 가치와 신화유산의 조형예술적 진행형 설문대할망복합관-설문대할망 캐릭터 강점, 제주돌문화공원의 조성과 앞으로의 계획-사업을 염두에 두면서 제주 신화학적 향부론(鄕富論)을 제기해 보았다.

돌 관련 신화자원에 대한 새로운 가치창조의 사례로 제주돌문화공원의 향토성, 예술성, 미래성을 주목하였다. 제주인 삶의 시작과 끝, 그 이후까지 함께한 돌의 구비적 신화는 감성과 상상력의 원천이고 민속원형의 속성을 지녔다. 설문대할망신화가 그 중심에 있어, 구술 본풀이신화들까지 포함시켜 신화의 섬 브랜드를 키울 수 있다. 제주도는 신화의 섬 브랜드 가치가 있음을 진단하였다. 제주신화의 현장, 신당에 대해 보존하고 관리해야 할 세계유산적 가치가 인정되기에 확대하여 논의해 보았다. 돌과 나무 위주로 된 신당은 모셔진 신격과 그 내력담, 기능, 전승자 등 동시다발로 존재하는 실체다. 그 고유의 가치는 치유와 화해-풀이와 굿놀이의 감성원리-인데 지금 여기의 트렌드에도 부합한다. 실제로 설문대할망, 제주할망의 키워드에는 고침과 풀어줌의 생태적 상상력이 작용하여 제주 사람들의

대한 토론자, 심사위원 의견 적극 수용하여 수정하였다.

정신소(精神素)로 남아있다. 무엇보다 신당이 중요한 점은 제주신들과 제주 사람들의 본향으로 신화 재생과 소통의 공간이었다는 것이다.

돌 관련 신당, 신화, 심방 등을 묶어서 전승하는 제주특별자치도 문화재 보호법이 필요하고, 이 틀 속에서 현대적 계승 방안이 강구되어야 한다. 특히 제주도만의 특성을 살려 문화재청과 차별화해도 된다. 돌 신당 마을 복원, 신당의 기능별 차별 지정, 심방 구연 복원, 본풀이 교육 등 동시다발 관리체계가 시급하게 마련되어야 한다. 그 사이 신화유산의 문화산업에 걸림돌이 된 것은 이러한 고민이 깊게 논의되지 않았던 탓이다. 앞으로 제주 문화의 세계화 담론에 이 점을 고려하여 융복합 가치창조론이 거듭 요청된다. 신화섬을 제주도 신성장지식산업의 핵심과제로 삼아야 한다. 명소 명장 명품 제주돌문화공원을 포함한 제주특별자치-신화창조도시 프로젝트 구상-도 신화브랜딩에 대하여 본격적인 피칭워크샵이 추진되어야 한다. 피칭워크샵을 통해 신화자원에 대한 일자리창출과 문화소통의 행복론을 지속적으로 확산해야 한다. 그 바탕에는 신화학회(회장 전경수), 신화학연구소(허남춘) 등이 있어야 한다. 제주돌문화공원에서 신화학술회의의 지속적 개최를 통해 제주신화의 정보와 연구를 확장해야 한다. 신화학 연구 패러다임도 이러한 신화콘텐츠 분야 쪽으로 점차 전환해야 할 것이다.

신화의 존재감을 고려하여 제주돌문화공원의 돌 활용 신화마인드를 주목하였다. 세계 신화유산의 메카로 제주섬에 부합하는 제주돌문화공원의 신화스토리텔링 장소마케팅을 살폈다. 앞으로 세계 소통의 장소마케팅과 브랜드 확장에 있다. 제주돌문화공원, 향후 설문대할망복합관은 문화창조 경제시대에 한국형 문화콘텐츠산업의 선구적 모델이 될 수 있고, 이 테마파크 문화기술력을 앞으로는 수출해야 할 것이다. 국제적 비교, 동아시아 연대 교류, 한류의 K-신화콘텐츠 붐 조성 등 동시다발적 지속 과업을 새

롭게 기획해야 한다. 향후 작업에는 융합적 학제간의 협력마인드가 어떤 형태든 반영되어야 한다. 앞으로 들어설 설문대할망복합관(백운철의 신화조형론 집약과 확장 그리고 선점)에 일차적으로 적용되기를 바란다.

허황옥전승의 실크로드적 가치

1. 허황옥전승의 혁고정신

실크로드는 문화교류의 통로 구실을 하였다. 육로와 해로(海路)의 발견과 개척은 문화전파의 핵심이다. 실크로드에서 스텝로드-솔트로드까지 문화의 이동과 정착이 이루어진 과정이다. 고대로부터 지금 여기에 이르기까지 문화변동과 문화접촉이 실크로드를 통해 전개되었다. 문화권역(文化圈域) 구분 역시 해로, 육로를 중심으로 전개되었다. 실크로드의 영역으로 인해 종족과 지역, 종교와 이념의 경계에 따라 독창적인 문화유산을 창출하였다. 실크로드의 화두를 통해 문화의 교류에서 오는 가치를 새롭게 주목한다. 실크로드 위의 허황옥(許黃玉, 33년~189년) 관련 전승물의 가치를 다시 읽는다. 고대 실크로드의 비교민속학적 관심으로서의 한 접근 방식이다.

허황옥집단의 이주 흔적과 문화편입 추적을 통해 다시 그들의 진실된 실크로드를 다시 묻는다. 해로와 육로 위에서 말 걸기를 시작한 셈이다. 길

위에서 다시 과거를 보되 현재를 넘어 미래를 읽는다. 고유적인 문화인자도 고대일수록 제의와 신화의 국면과 맞물려 있으면서 아울러 외래적 교류 요소도 감지된다. 일찍 새로운 세계에의 길, 진리를 구하는 길, 미래생존을 준비하는 길 자체가 여전히 동서양의 보편적인 화두다. 실크로드의 겉으로 보이는 사실만 가지고 신화의 세부 국면과 가치를 읽을 수 없다. 가락국(駕洛國) 이주신화(移住神話)의 정체성은 무엇인가. 과연 상상력은 있는 그대로 드러내기의 방해물인가. 김병모 고고학자의 집요한 추적은 무엇을 시사하는가. 결국 비교민속학적 인식과 팩션(faction)의 문화론적 인식이 필요하다는 입장이다. 동서양문화의 교류에는 다문화의 보편성과 특수성-상대적 우위와 일방적 점령 시각 경계-이 있는 것이 아닐까 한다.

비교민속학의 시각에서 볼 때 허황옥 바닷길의 키워드는 고대적 상상력을 불러일으키는 데 충분하다. 비교민속학은 관련 문헌조사와 현지조사를 통해 얻어진 구비전승, 행위전승, 물질전승 등의 구술사와 문헌집적을 통해 문화교류의 생활사를 정치하게 밝히는 데 있다. 고고민속학은 유적과 유물을 통하여 인류의 역사와 문화를 재구성하는 학문이다. 이에 비해 비교민속학은 기록된 자료에 의하여 집적된 역사민속문화유산을 대상 항목에 따라 비교하는 학문이다. 그러나 어떤 방법이든 지금 여기의 민속학은 제 나름의 방법으로 현존하는 민족들의 관습과 구비전승 자료의 단순한 평면적 기술에서 한 단계 넘어서서 민족과 지역권의 역사적 문화적 복원과 민족문화의 과학적 탐구를 목적으로 한다. 게다가 통시대적 문화유산의 접촉과 교류에 대한 학문적 검증이 필요하며, 더구나 기존 인류사회의 모순을 극복하고 지구공동체 상생지향의 논리개발에도 관심을 가져야 한다. 비교민속학은 실증과학의 측면에서 민속사실을 있는 그대로 다루지 않는다면 본질이 없는 거짓 정신의 오류와 조작의 공허함에 자유로울 수 없다.

비교민속학의 연구에서는 당연히 물질문화, 정신생활, 사회생활의 집합적 총체를 실증적인 방법으로 조사하여 집적물을 이뤄내어야 한다. 다만 과학적 검증만 능사가 아니다. 비교민속학의 사실과 역사적 개연성 문제를 다시 거론한다. 허화옥전승을 통해 유물의 리얼 역사, 무형의 진실 역사, 교류의 충격과 정착의 문맥 관계, 원형과 변형의 미시적 개연성, 전통과 창조의 팩션(faction) 문제, 서구식 비교신화학의 도식 반성, 정치적 조작과 문화권력, 역사학과 고고학의 실증주의 함정, 분포상 유사민속의 DNA 교류 선입견 등을 두루 비판해야 마땅하다. 아울러 해양유적의 현지구술사도 동시에 주목한다. 다만 인도와 중국 실크로드의 기존 현지조사 미비로 허황옥집단의 원형민속에 대해 구체적으로 자료로 제시하지 못했다. 「가락국기」 후반부를 현전하는 유무형문화유산과 연계하여 살펴 혁고정신(革古鼎新)으로 제시할까 한다. 옛길 위의 허황옥의 이주사 검증과 실크로드의 실증적 연구 극복 과제도 이러한 구체적 담론을 비판하는 데서 찾을 수 있다.

2. 실크로드 고대교류와 허황옥전승의 가치

고유양식에 대한 국수적 맹신과 외래양식의 무조건적 수용은 둘이 아니다. 뒤집어 보면 맞물려서 모방–창조–지속이라는 말로 변화해 왔다. 고유적인 원형과 외래적인 변형이 동시에 내재하고 있다는 점에서 허황옥전승은 해양 실크로드유산적 가치가 있다. 그 이면에는 여전히 특수성과 보편성이 내재되어 있다. 이 경우에 실크로드의 교류라는 키워드로 양면성 가치를 해석하여 비교민속학의 통합적 시각을 제시할 수 있다.[1] 무엇보다 허

1) 정수일, 『실크로드학』, 창작과비평사, 2001, 13-45쪽. 민병훈, 「실크로드」, 『실크로드와

황옥 등 바다 실크로드의 도래인 집단을 주목할 필요가 있다.[2]

허황옥전승 유형유적의 코드에는 교역시대 이후 탑, 무덤, 붉은기, 신어(神魚)가 있다. 주요 물품 코드에는 비단(능, 라), 금, 차, 소금, 쌀 등의 흔적을 읽을 수 있다.[3] 실증적 생활문화에서 당대의 기제와 세계관이 녹아 있다. 무형의 코드에는 다문화 사회를 암시하는 계시형태의 국제결혼, 가야 세시일(歲時日), 떼마놀이, 구비신화 편린 불교적 요소 등이 있다. 허황옥의 정체는 실크로드로 귀결된다. 한때 제도권 역사관에서 신화사와 구술사가 온전히 대접받지 못했다. 신화 문맥답게 읽지 못했던 것이다.[4] 전승 텍스트 핵심을 다시 주목한다. 「가락국기」(전반부, 후반부 서사) 속의 허황옥전승을 새롭게 인식하는 이유도 생생한 문명교류사[5] 속의 창조적 유전자가 발견되기 때문이다.

1. 구간 집단의 생활.
2. 3월 계욕일 구지봉에서 소리가 나면서, 사람들에게 임금을 맞이하도록 함.
3. 하늘에서 자주색 줄 땅에 닿고, 줄 끝에 금빛 상자 매달림-그 속에 알 여섯 개 나옴.
4. 알 여섯 아이 나옴, 십여 일 만에 구척으로 자라니 그 달 보름에 가야 임금 등극, 이름 수로이며, 나머지 아이도 다섯 가야의 임금이 됨.

한국문화』, 소나무, 2012.
2) 안경숙, 「바다를 통해 교류된 한국 고대문물」, 『항해와 표류의 역사』, 숲, 2003, 259-266쪽.
3) 김병모, 『허황옥루트, 인도에서 가야까지』, 역사의 아침, 2008, 43-89쪽.
4) 김병모, 「한국신화의 고고민속학적 연구」, 『유승국박사화갑기념동양사상논고』, 간행위, 1983.
5) 정수일, 『고대문명교류사』, 사계절출판사, 2001.

> 5. 탈해의 왕위 도전과 변신 경쟁, 탈해 도망.
>
> 6. 구간등이 배필 맞이를 권하자, 왕은 천명을 기다리겠다 함.
>
> 7. 왕이 신하를 바닷가에 보내 신부맞이, 왕이 직접 허황옥을 마중하여 혼인.
>
> 8. 황후의 자기내력담 진술-부모가 꿈에 상제의 명으로 자기를 수로에게 보내게 했다고 함.
>
> 9. 수로의 치세 입적.
>
> 10. 왕후의 죽음, 10년 뒤 왕도 죽음-수능왕묘.[6]

위 개괄 「가락국기」의 문맥에는 종족의 교류와 관련된 신화소가 유전자처럼 담지되어 있다. 일찍 다문화 요소가 있었음에도 불구하고 순수 고유문화를 민족문화의 정수라고 치부하는 연구 시각도 경계해야 마땅하다.[7] 이른바 남방계 문화 유입의 여러 현상을 확인한다. 일방적 전파론도 경계한다. 문화전파론에서는 문화라는 것은 이주, 무역, 전쟁 등의 방법을 통해 가령 A국가에서 B국가로 전파될 뿐 자체적으로는 발생하지 않는다고 주장하는 이론이다. 또 이 이론은 수용된 후 그것에서 변형되는 문화를 체계적으로 설명하지 못하고 있다. 고착화된 전파론은 한계가 있다.

허황옥집단은 어디서 왔는가. 인도의 아유타국이다. 인도의 아유타국이 일연에 의해 채록되어 있다. 이 부분에 대하여 허황옥의 흔적을 통해 다시 그들의 진실된 실크로드를 찾아 중국 사천성까지 40년을 추적한 고고학자 김병모가 있다. 해로와 육로 위에서 기억과 유적을 탐사한 셈이다. 그러나

6) 이창식, 「가락국」, 『한국신화와 스토리텔링』, 북스힐, 2008, 153-158쪽.

7) 이창식, 「길과 향가에 대한 고고민속학적 시론」, 『비교민속학』43집, 비교민속학회, 2010, 72-99쪽.

그는 고고학적 전파론에 지나치게 매달렸다. 다시 과거를 보되 현재를 넘어 미래를 읽고자 할 때 허황옥 화두는 시사하는 바가 크다. 결국 허황옥 전승 자체는 다면적이고, 「가락국기」 끝부분에서 보이는 혁고정신(革古鼎新)의 의미에 부합한다.

김병모의 학문적 관심 전후로 하여 허황옥전승에 대한 연구는 주로 신화와 불교와의 연관성을 중심으로 꾸준히 이루어져 왔다. 이는 허황옥이 아유타국의 공주라고 자신을 소개한 『삼국유사(三國遺事)』「가락국기」의 기사와 현존하고 있는 수로왕릉의 납릉정문(納陵正門), 안향각(安香閣)의 쌍어문양(雙魚紋樣), 『삼국유사』「어산불영조(魚山佛影條)」, 「금관성파사석탑조(金官城婆娑石塔條)」의 기사 등에 불교적 요소가 나타나고 있다는 점을 주목한 것이다. 이러한 이유로 인도 아유타국과의 연관성과 불교 전래 문제로까지 연장되어 지금까지 다양한 시각이 제시되었다. 수로왕 위주의 설화론의 접근도 많이 축적되었다.[8]

허황옥의 출자에 대한 기존의 연구들을 살펴보면 아유타국에 대한 해석상의 차이를 통해 크게 두 가지로 구분할 수 있다. 하나는 「가락국기」 기록에 보이는 아유타국을 사실 그대로의 국명으로 인정하고 이와 연관시켜 허황옥의 출자를 파악하는 입장이며,[9] 다른 하나는 이를 부회나 윤색된 표현으로 이해하면서 아유타국의 실체를 인정하지 않고 허황옥의 출자를 파악하는 입장이다.[10]

8) 황패강, 「김수로왕신화와 구지가」,(『한국신화의 연구』, 새문사, 2006, 155-180쪽.), 이강옥, 「서술원리의 특수성과 그 현실적 의미」(『가라문화』5집, 경남대 가라문화연구소, 1987, 138-139쪽.) 김헌선, 「가락국기의 신화학적 연구」(『인문논총』6집, 1998, 37-59쪽.), 임재해, 「가락국의 수로왕신화(2)」(『민족신화와 건국영웅들』, 민속원, 2006, 336-338쪽), 김화경 등 글 참고

9) 김병모, 이종기 등.

10) 무함마드 깐수(「한국불교남래설 고찰」,『사학지』), 김용덕(「가야불교설화의 연구」,『한국학론집』21-22, 한양대 한국학연구소), 김영태(「가야의 국명과 불교와의 관계」,『가

이 중 전자의 대표적인 주장을 보면 「가락국기」가 전하는 아유타국은 서기 20년까지 존속한 인도 갠지스강 유역의 아요디아 왕국이었다는 설이다.[11] 허황옥의 시호(諡號)인 보주태후에 착안하여 인도 아요디아국-갠지스강 중류 사라유 강변 고대도시-에서 중국 사천성 보주일대로 옮겨와 살던 허씨 집단의 일부가 가락국으로 이주했는데 허황옥은 그 일원이었으며, 자신을 아유타국의 공주라고 소개한 것은 그 조상이 아요디아에서 살았기 때문이라는 주장으로 이어지고 있다.[12] 인도 아요디아지방의 힌두교사원 정문에는 쌍어문이 조각되어 있는데 그 형태가 수로왕릉정문과 안향각의 쌍어문과 닮았다고 한다. 내세우는 근거로서 쌍어문[13]과 인도문자와 한국문자의 관련성 등을 들고 있으며 이를 통해 가락국문화-이후 가야문화-의 기원을 인도에서 찾는 데까지 이르고 있다.[14]

이외에 허황옥의 피부색이나 언어불통에 대한 기록이 없다는 점, 해류의 방향으로 볼 때 인도에서 한반도 남부로의 항해가 어렵다는 점 등을 들어 아유타국을 인도에 비정하는 견해에 대해 비판하고 아유타국을 발해연안으로 비정하고 있으며 수로와 허황옥을 왕실의 족당(族黨)으로 이해하고 있는 주장도 있다.[15] 논지의 근거로 화천(貨泉)이 중국에서 단기간 동안만 사용되었음에도 김해지역에서 출토되고 있음을 들고 있다. 왜에서는 화천이 동기(銅器) 주조의 원료로 이용되기도 한 것으로 볼 때 교역의 결과로 이해

야문화』6, 가야문화연구원, 1993, 「가야불교의 사적 고찰」, 『가야문화』10, 가야문화연구원, 1997.), 김영화(「가야불교의 수용에 대한 비판적 고찰」, 『경대사론』10, 경남대사학회, 1997.) 등
11) 이종기, 『가락국탐사』, 일지사, 1977, 39-108쪽.
12) 김병모, 「가락국 허황옥의 출자-아유타국 고찰」, 『三佛金元龍教授 停年退任紀念論集』, 간행위원회, 1987, 673-681쪽.
13) 김병모, 『한국인의 발자취』, 집문당, 1994, 130쪽.
14) 이종기, 춤추는 신녀, 동아일보사, 1997.
15) 김인배, 「해류를 통해 본 한국고대민족의 이동」, 『역사비평』6, 역사비평사, 1989, 122-123쪽.

할 여지가 있다.16)

후자에 속하는 연구를 살펴보면 허황옥을 신령(神靈)과 결혼하는 제의(祭儀)를 담당하는 해변(海邊)의 무녀(巫女)로 보거나, 낙랑지역에서 도래한 유이민이거나 가락국을 수시로 왕래하는 상인집단의 일족으로 추정하고 있다.17) 그러나 허황옥집단의 실체에 대해서 이전까지의 중국군현과의 교역과 관련된 역사적 경험이 반영된 기록이라 유추하고 있지만 허황옥 개인의 역사성에 대해서는 대체적으로 부정하는 태도를 보이고 있다.18)

일본에 있는 가락국의 분국에서 결혼을 위해 본국으로 돌아온 귀족 처녀로 보고 있는 김석형은 이 기록이 5-6세기 가락계통의 왜 소국이 사람과 공물을 비치던 사실을 반영한 것이라 하면서도 뒤에서는 허황옥의 실체가 실물일 수는 없다고 시각을 보이고 있다.19) 정중환은 아유타국이란 표현은 불교적으로 윤색된 것이며 허황옥의 출자는 보다 가까운 지역에서 찾을 수 있을 것이라고 말하고 있다.20) 고고학적 연구에서는 쌍어문의 기원지는 서아시아이라크의 메소포타미아 우르크 IV기 문화이며 신성(神聖), 풍요(豊饒) 등을 상징하였고 인도, 중국, 이집트 등지로 전파되었다고 한다.

현존하고 있는 납릉전각(納陵殿閣)들의 원형들이 조성된 시기가 정조 17년(1793)이라는 사실과 승려들이 이 지방의 목조 전축 공사에 동원된 전통이 오래되었다는 점을 통해 납릉정문과 안향각에 새겨진 쌍어문이 조선 후기의 건축 기술이 있는 승려들에 의해 새겨진 것으로 이해하는 연구도 있다.21) 이러한 점들로 미루어볼 때 쌍어문은 조선 후기에 유행했던 불교건

16) 윤용구, 「삼한의 조공무역에 대한 일고찰」, 『역사학보』162, 역사학회, 1999, 22쪽.
17) 김태식, 「가락국기소재 허황후설화 성격」, 『한국사연구』102, 한국사연구회, 1998, 40-41쪽.
18) 이영식, 「대가락과 대가야의 건국신화」, 『김해시가야사학술발표집』, 김해시, 2002.
19) 김석형, 『고대한일관계사』, 한마당, 1988, 395-396쪽.
20) 정중환, 『가야사연구』, 혜안, 2000, 72-73쪽.

축문화의 한 유형으로 이해하는 것이 타당하다고 여겨진다.

기존 성과를 살피면, 축적된 전승물보다 특정 국면의 현상으로 다룬 측면이 짙다. 「가락국기」의 신화소를 분석하여 내린 결론이 미비하다. 오해된 부분을 비판적으로 고려하면서 「가락국기」의 후반부인 허황옥집단의 출자와 관련된 사료들을 검토하여 읽어보도록 하겠다.

건무(建武) 24년 무신(48) 7월 27일에 구간 등이 왕을 조알(朝謁)할 때 말씀을 올렸다.

"대왕께서 강림하신 후로 좋은 배필을 아직 얻지 못하였습니다. 신들이 기른 처녀 중에서 가장 좋은 사람을 궁중에 뽑아 들여 왕비를 삼으시기 바랍니다."

왕은 말했다

"내가 이곳에 내려옴은 하늘의 명령이다. 내게 짝지어 왕후로 삼게 함도 또한 하늘이 명령할 것이니 그대들은 염려하지 말라."

드디어 유천간에게 명령하여 가벼운 배와 빠른 말을 주어 망산도(望山島)로 가서 서서 기다리게 하고, 또 신귀간에게 명령하여 승점(乘岾)-망산도는 서울 남쪽의 섬이요, 승점은 기내(畿內)의 나라다-으로 가게 했다. 갑자기 한 척의 배가 바다의 서남쪽으로부터 붉은빛의 돛을 달고 붉은 기를 휘날리면서 북쪽으로 향하여 오는 것이었다.

유천간 등이 먼저 망산도 위에서 횃불을 올리니 배 안의 사람들이 앞다투어 육지에 내려 와서 뛰어왔다. 승점에 있던 신귀간이 이를 바라보고는 대궐로 달려와 그 사실을 아뢰니 이 말을 듣고 왕은 기뻐했다.

곧 구간 등을 보내어 목련(木蓮)의 키를 바로잡고 계목의 노를 들어 그들을 맞이하여, 곧 모시고 대궐로 들어가려고 했다. 그 배 안에 탔던 왕후는 말했다.

21) 허명철(가야문화연구소) 등의 「허황후의 초행길」 참조

"나는 너희들과 본디 전혀 모르는 사이인데 어찌 경솔하게 따라가겠느냐?"

유천간들이 돌아가서 왕후의 말을 전달했다. 왕은 그렇게 여겨 유사(有司)를 거느리고 행차하여 대궐 아래로부터 서남쪽으로 60보 가량 되는 곳에 가서, 산 변두리에 장막의 궁전을 설치하여 기다렸다.

왕후도 산 밖의 별포(別浦) 나루터에 배를 매고, 육지로 올라와서 높은 언덕에서 쉬었다. 그리고 자기가 입었던 비단바지를 벗어서, 그것을 폐백 삼아 산신에게 바치는 것이었다.

이 외에 시종(侍從)해온 잉신(媵臣) 두 사람은 이름을 신보(申輔)·조광(趙匡)이라 했고, 그들의 아내 두 사람은 모정(慕貞)·모량(慕良)이며, 노비까지 합해서 20여 명이었다.

가지고 온 금수(錦繡)·능라(綾羅)와 옷·필단(疋緞)이며 금은·주옥과 경구(瓊玖)의 장신구 등은 이루 다 기록할 수 없었다.

왕후가 점점 행궁(行宮)으로 다가가니 왕은 나와서 그녀를 맞이하여 함께 장막의 궁전에 들어갔다. 잉신 이하의 여러 사람들은 섬돌 아래로 나아가서 임금을 뵙고 즉시 물러갔다.

왕은 유사에게 명령하여 잉신의 부부를 인도하게하며 말했다.

"잉신은 사람마다 각방에 머무르게 하고 그 이하의 노비들은 한 방에 대여섯 명씩 있게 하라."

왕은 그들에게 난초로 만든 음료와 혜초(蕙草)로 만든 술을 주었다. 무늬와 채색이 있는 자리에 재웠으며, 의복 필단·보화도 주었다. 그리고 군인들을 많이 모아서 그들을 지키게 했다.

이에 왕은 왕후와 함께 침전에 있는데, 왕후가 조용히 왕에게 말했다.

"저는 아유타국(阿踰陶國)의 공주입니다. 성은 허(許)라 하고 이름은 황옥(黃玉)이며 나이는 열여섯 살입니다. 본국에 있을 때 올 5월 달에 부왕(父王)과 모후(母后)께서 제게 말씀하시기를 '우리 내외가 어젯밤 꿈에 함께 하늘의 상제(上帝)를 뵈오니 상제께서 가락국왕 수로는 하늘이

내려보내 왕위에 오르게 했으니 신성한 분이란 이 사람이며, 또 새로 나라를 다스림에 있어 아직 배필을 정하지 못했으니 그대들은 공주를 보내어 배필을 삼게하라' 하시고 말을 마치자 하늘로 올라가셨습니다. 꿈에서 깨어난 뒤에도 상제의 말씀이 귀에 쟁쟁하니 '너는 이 자리에서 곧 부모와 작별하고 그곳 가락국을 향해 떠나라' 하셨습니다. 그래서 저는 바다에 떠서 멀리 증조(蒸棗)를 찾고, 하늘로 가서 멀리 반도(蟠桃)를 찾아 지금 이 아름다운 모습으로 용안(龍顔)을 가까이하게 되었습니다."

왕은 말했다.

"나는 나면서부터 자못 신성하여 공주가 먼 곳으로부터 올 것을 먼저 알았으므로 신하들에게서 왕비를 맞이하자는 청이 있었으나 굳이 듣지 않았소 이제 현숙한 그대가 스스로 왔으니 이 사람으로서는 다행한 일이오"

드디어 혼인하여 이틀 밤과 하루 낮을 지냈다. 이에 그들이 타고 왔던 배는 돌려보냈는데 뱃사공은 모두 열다섯 명이었다. 각각 쌀 열 섬과 베 서른 필을 주어 본국으로 돌아가게 했다.

8월 1일에 왕은 대궐로 돌아오는데, 왕후와 함께 수레를 타고 잉신 부처도 나란히 수레를 탔다. 중국의 각종 물품도 모두 실어 천천히 대궐로 들어오니, 시각-동호(銅壺)는 물시계-은 오정이 되려 했다. 왕후는 중궁(中宮)에 거처하게 하고 잉신 부처와 그들의 노비들에게는 비어 있는 두 집을 주어 나누어 들게 했다. 나머지 종자들에게도 스무 칸이 넘는 빈관(賓館) 한 채를 주어 사람 수를 보아 적당히 나누어 있게 하고, 매일 주는 물품은 풍부했다. 그리고 그들이 싣고 온 진귀한 보물은 내고(內庫)에 간직해두어 왕후의 사시 비용으로 쓰게 했다.[22]

위 「가락국기」의 전승문면에는 구간들이 수로왕에게 자신들의 자녀 중 왕비를 선택할 것을 청하였는데 수로가 이를 거부한다. 이후 허황옥을 왕

22) 『삼국유사(三國遺事)』卷2 紀異2 「駕洛國記條」.

비로 맞아들인 것으로 나타나고 있다. 수로왕이 구간들과의 혼인관계를 거부한 원인에 대해서는 다양한 견해가 나올 수 있겠으나, 수로왕이 구간집단에 대해 우월한 위치에 있었던 것을 방증하는 것이다. 그러나 수로왕의 이와 같은 행동이 구간집단과의 갈등을 의미하는 것으로 보이지는 않는데, 이는 허황옥의 도착에서 혼인에 이르는 과정 속에 구간들이 실무자로서 나타난다는 점을 통해서도 알 수 있다. 특히 주목되는 것은 수로가 구간집단이 아닌 외부의 세력에서 왕비를 구하고자 한다는 점과 그것이 천명(天命)의 계시형을 통해 합리화된다는 사실이다.[23]

다음 허황옥집단이 타고 온 배에 대한 기록을 주목한다. 붉은 빛의 돛과 깃발을 단 범선으로 묘사되어 있다. 이에 대해서 고국으로 왕래하는 배들이 상당히 화려한 것이었고 가락계통을 표시하는 독특한 빛깔을 쓴 것으로 보는 견해가 있다. 붉은 빛이 가락국을 상징하는 색이라는 주장은 허황옥을 외래계통으로 인정하지 않고 가락국과의 연관성을 강조하는 입장에서 나온 것이다. 가락국에서 붉은 빛과 관련되는 기사는 수로가 구지봉에 강림하는 기사에서도 보이고 있는데, 허황옥이 붉은 빛의 돛을 달고 왔다는 사실은 수로집단과의 연관성을 보여주는 것이며, 이들이 같은 계통의 공동체 문화를 보유한 세력이었음을 암시하는 것으로 여겨진다. 그러나 허황옥집단이 외래계 세력임이 문면상에서 나타나고 있는 만큼 허황옥이 가락국 출신이라는 가정보다는, 수로집단의 출자와 허황옥의 출자가 연관성을 가지고 있는 것으로 이해하는 것이 설득력이 있다.

왕후도 산 밖의 별포(別浦) 나루터에 배를 매고, 육지로 올라와서 높은 언덕에서 쉬었다. 그리고 자기가 입었던 비단바지를 벗어서, 그것을

23) 김병모 「김수로왕 연구」(『민족과 문화』6, 1996.) 등 논저들이 지속적으로 이를 보여주고 있다.

폐백 삼아 산신에게 바치는 것이었다. 이 외에 시종(侍從)해온 잉신(媵臣) 두 사람은 이름을 신보(申輔)·조광(趙匡)이라 했고, 그들의 아내 두 사람은 모정(慕貞)·모량(慕良)이며, 노비까지 합해서 20여 명이었다. 가지고 온 금수(錦繡)·능라(綾羅)와 옷·필단(疋緞)이며 금은·주옥과 경구(瓊玖)의 장신구 등은 이루 다 기록할 수 없었다.

왕후가 점점 행궁(行宮)으로 다가가니 왕은 나와서 그녀를 맞이하여 함께 장막의 궁전에 들어갔다. 잉신 이하의 여러 사람들은 섬돌 아래로 나아가서 임금을 뵙고 즉시 물러갔다.

왕은 유사에게 명령하여 잉신의 부부를 인도하게하며 말했다. "잉신은 사람마다 각방에 머무르게 하고 그 이하의 노비들은 한 방에 대여섯 명씩 있게 하라."

왕은 그들에게 난초로 만든 음료와 혜초(蕙草)로 만든 술을 주었다. 무늬와 채색이 있는 자리에 재웠으며, 의복 필단·보화도 주었다. 그리고 군인들을 많이 모아서 그들을 지키게 했다.[24]

위 대목은 허황옥이 별포 나루목에 도착한 후 산령에 폐백을 바친 사실과 집단의 구성원과 가지고온 물품들에 대한 소개와 처분에 대한 부분이다. 허황옥이 비단바지를 벗어 산신령에게 폐백으로 바친 행위의 의미에 대한 기존의 연구를 살펴보면 초행지를 통과할 때의 통과예로 이해하면서 비단바지는 허황옥의 높은 신분을 나타내기 위한 수식으로 보거나, 가락국에 산신을 숭배하는 신앙의 형태가 존재했었는데 허황옥집단이 이러한 토속신앙과 화합하는 것으로 이해하고 있다. 혹은 산령이 지주신의 존재이며 외래자가 그 곁을 통과할 때 의복의 일부를 폐백으로 바친다는 습속에 유래하는 전승으로 보거나, 이를 그동안 바다에서의 긴 여정이 끝남에 대한 감사와 함께 대지의 생육을 기원하는 행위라고 하였다.[25] 이외에

24) 『삼국유사(三國遺事)』卷2 紀異2 駕洛國記條.

자기 자신을 가야의 땅에 바치는 것으로 간접적으로는 수로와의 합일(合一)을 촉구하는 것이라고 해석하는 견해도 있다. 이러한 분석들은 대체적으로 허황옥이 외래세력이며 토착적인 질서에 순응하는 모습을 보이고 있다는 점을 두루 지적하고 있다. 무엇보다 아유타국(阿踰陁國)의 비단 짜기 기술의 전래와 떠오는 섬 망산도의 망제(望祭) 및 붉은 돛과 깃발 등과 관련된 점이다.

별진포 망산도-본래 수중 섬, 진해 용원동 해변, 기출변 연계26)-망제는 실크로드의 문화접변 행위다. 허황옥이 수로를 찾아오게 되는 계기가 천명에 의한 것이며 수로 역시 왕비의 간택은 천명을 통해 이루어진다고 구간들의 요청을 거부하는 기사에서 공통적으로 천명이 나타나고 있다. 이는 신화의 특성상 이들의 결합에 대한 신성성과 정통성을 의미하는 것으로 해석할 수 있으며, 동시에 이들의 문화적 배경이 유사함을 보이는 것이라고 하겠다. 수로집단의 등장과 시간적 차이를 두고 허황옥집단이 가락국에 이주하였던 사실은 이미 수로집단이 구간 세력으로 대표되는 재지세력을 압도하고 있었던 것으로 보이는데, 이는 허황옥집단의 지배층으로의 편입이 수로집단과의 이해관계 속에서 수로집단의 선택에 의해 이루어진다는 사실을 의미하는 것으로 여겨진다.27)

가야 건국신화인 김수로신화는 일찍부터 주목되었다. 이 신화의 향유기반에는 고대인의 교류분포, 활동범위와 생활방식이 녹아 있다. 고대인의 삶을 추적하는 과정에서 길의 이동 기록을 확인하였다. 신화주체의 자취는 길과28) 맞물려 있다. 길은 이들에게 중요한 가치로 심상에 자리함을 확인

25) 김두진,『한국고대의 건국신화와 제의』, 일조각, 1999, 238-239쪽.
26) 이만운(1723-1797) 등,『증보문헌비고』42권 제계23.
27) 이옥려,「한·중 허황옥에 관한 문화관광콘텐츠 비교연구」, 한국외대 국제지역대학원, 2011, 15-25쪽.
28) 김병모,『허황옥루트, 인도에서 가야까지』,역사의 아침, 2008.

하였다. 고대 승려들을 포함한 상인집단은 실크로드를 따라 물류, 구도 교류를 하였다. 고대인들은 교류 차원에서 실크로드 여행을 하였다. 길은 문화의 다양한 통로인데 실크로드는 문화의 이동과 정착이 이루어진 상징루트이다. 고대로부터 지금 여기에 이르기까지 문화변동과 문화접촉이 실크로드를 통해 전개되었다. 문화권역 구분 역시 길을 통해 이루어졌다. 실크로드의 영역으로 인해 종족과 지역, 종교의 경계에 따라 독창적인 문화유산을 창출하였다. 결국 실크로드 위에서 허황옥집단과 김수로집단이 접촉하여 혁고정신의 가야문화권을 형성한다.

허황옥전승에 대한 김병모 읽기[29]는 자못 신화추적론을 떠올리는 다큐멘터리처럼 연상하게 한다. 고유적인 문화인자도 고대일수록 제의와 신화의 국면과 맞물려 있고 비교의 교류적 요소도 있다. 고증의 작업과 팩션(faction)의 장르적 인식이 필요하다는 입장이다. 통합적 인식인데 허황옥신화의 일연식 글쓰기를 고려해야 한다. 김수로신화에 대해 팩션의 이해는 영상스토리텔링의 창작원천을 제공하는데 한발 나아가 다문화의 이주와 정착 사례에 대한 스토리텔링을 암시한다. 이렇게 함으로써 허황옥의 신화적 스토리텔링과 킬러콘텐츠가 풍부해지리라 전망한다. 뒤집어 말하면, 김수로 중심에서 허황옥 중심으로 비교민속학적 읽기를 권고한다.

신화 속의 심상지도를 그리면서 그 가치를 오늘 여기 혁고정신의 값어치를 찾아야 한다. 연구사에서 주로 내부 문맥 위주로 읽었다면 지명이나

29) 김병모의 『김수로왕비 허황옥』에는 허황옥이 인도의 아유타국 출신이라는 사실은 가야를 소개하는 글에 김병모는 이를 해명하며 쌍어문을 매개체로 삼았다. 과거 메소포타미아 문명이 시작된 아시리아에서 이란과 아프카니스탄 지역, 간다라 지역을 거쳐 인도의 아요디아(아유타국)까지 쌍어문은 출현하였고, 이후로는 중국의 보주를 거쳐 운남, 무창을 지나 가야에 이른다는 내용이다. 다만, 중국의 보주에서 쌍어문을 찾아내지 못 한 점과 보주에서의 허씨 집성촌이 허황옥의 고향이라고 주장하는 부분은 단견의 결론이 아닌가 여겨진다.
(블로그 김병모 「김수로왕비 허황옥」 http://blog.daum.net/nagun/13735659) 참조

현장과 같은 구술자료를 통해 신화의 문화적 기반을 확대할 수 있다. 실크로드 위의 신화소의 유전자는 매우 값진 의미가 있다. 곧 허황옥집단이 가져온 외래문화-인도 북부, 중국 사천성 일대, 태국 방콕 북부, 일본 규슈 동북방 등-에 대해 고형과 변이형이 있다.[30] 특히 능(綾)과 라(羅)의 선진기술은 비단옷의 신성성과 짜기의 실용성을 통해 도래집단으로서 지모신격의 위상을 높였을 것이다. 허황옥 관련 유무형유산에는 역동적인 이주문화가 깊이 스며있다.

김해시 수로왕릉 정문 쌍문은 아유타국 등 실크로드의 교류적 상징물이다. 비록 18세기 정문 건축이라 하더라도 명태 두 마리처럼 불교 영향으로 지속된 측면이 있다. 구산동에 소재한 허황옥의 무덤 앞에 있는 비석이 있다. 비문 왼쪽에 허황옥을 지칭하는 '보주태후(普州太后)'란 글귀가 있다. 이는 파사탑 돌편과 함께 실크로드, 바다의 뱃길이 기념비적으로 나타난 전승물인 셈이다. 허황옥집단 본래 민속유산, 이주과정의 변이형 민속유산, 이주 후 가야 융합형 민속유산 등에 대해 확대하여 분석해야 한다.

3. 김수로신화에서 허황옥신화로 바꿔읽기와 팩션

허황후는 국제결혼을 통하여 인도 아유타국에서 가야로 시집오면서 가져온 파사석탑과 더불어 불교를 최초로 전래하였다는 것이다. 중국 모화사상에 경도된 김부식이 쓴 『삼국사기』에는 AD 372년 중국에서 다소 강압적으로 고구려 소수림왕께 전파하는 왕권불교로 이것이 한국 최초의 불교 전래로 기록하고 있으나, 고려 충렬왕 때 일연이 쓴 『삼국유사』에는 AD

30) 김문태, 『되새겨 보는 우리 건국신화』, 보고사, 2006, 121-140쪽.

48년 허황후가 파사석탑과 함께 최초로 전래한 것으로 기록하고 있다. 그러나 이『삼국유사』의 기록은 전설인양 정사로 적극적으로 인정하지 않으려고 하는 것이 1980년대까지만 해도 한국 학계의 흐름이었다. 주지하다시피 허황옥 일행 속의 장유화상과 연결하여 남방불교의 전래가 한 축을 이룬다.

『삼국유사』금관성(김해) 파사석탑 편에 이 파사석탑은 수로왕의 왕비 허황옥이 인도 아유타국-서기 48년 서역 인도 유타 프라데쉬주의 아요디아의 공주로서 왕비가 되기 위하여 가야국으로 항해하여 올 때 가져온 것이며, 공주가 양친의 명을 받들어 바다를 건너 동으로 향해 가야국으로 올 때 바다 신격인 파신(波神)의 노여움을 만나 항해를 할 수 없어 다시 돌아가 부친께 사실을 고하니 부왕께서 이 탑을 싣고 가게 하여 무사히 가야국에 도착할 수 있게 하였다[31]는 것이다. 이 탑은 모가 진 사면의 5층이고 조각이 매우 기이하며, 조금 붉은 빛의 반점이 있고 석질이 좋아 한국에서 나는 돌이 아니라고 기록하고 있다.[32] 이 탑이 파도신(波神)을 눌러 파도를 진정시키므로 일명 진풍탑(鎭風塔)이라고도 한다. 사람들이 이 탑의 돌을 가지고 항해나 고기잡이를 가면 파신의 노여움을 사지 않는다는 속신관념으로 남몰래 조금씩 떼어가 망가뜨렸기 때문에 사각형의 돌이 마치 원형처럼 망가지게 되었다고 한다.

돌 효험, 뱃길 신 등장, 인도 의례 계시 등이 바다 실크로드를 통해 전승되었다. 일찍부터 바닷길을 통해 문화를 인식하였다. 길 위의 역사는 문헌보다 구술의 가치를 보여준다. 길은 문화 주체에 의해 고대로부터 다양한 접촉과 변이를 만들었다. 길의 기록은 마치 인류의 활동 반경의 선같이 나

31)『삼국유사(三國遺事)』卷3「金官城婆娑石塔條」.
32) 성호경,「사뇌가의 기원과 페르시아계 시가의 영향」,『신라향가연구』, 태학사, 2008, 223쪽.

타난다.[33] 종족 간의 경합과 이동 역시 길의 방향에 따라 결정된 듯하다. 허황옥전승으로 살펴볼 때 그 점은 확연히 드러난다. 가야의 고대 경영 이미지는 김해시 무역항 기능(고고유물 입증)과 실크로드 허브를 보여준다. 고대 김해는 실크로드 플랫폼이었다. 특히 바닷길은 문화교류의 충격과 적응 원리를 곳곳에 남겼다.

해양교류의 한 사례가 서불설화이다. 이 설화의 이주-정착에는 주술, 종교, 과학이 엉켜 있다. 팩션의 가치창출이 필요하다고 역설한 바 있다.[34] 신화유산의 기원론 허구와 전파론의 비판이 제기되었지만, 통섭적 연구로 진전되지 못했다. 역사학이나 고고학의 실증주의 잣대도 진정성 가치를 통해 폭넓게 수용해야 한다. 신화의 진정성에 비해 시각의 차이로 오해를 불러일으키고, 심지어 조작의 일면도 보인다. 호모노마드[35]의 미래로 보아 실크로드의 통시적 축적은 암시하는 바가 크다. 신화 관련 국제결혼 담론의 진정성을 읽을 수 있다.[36] 실크로드를 활용하여 소기의 목적을 수행할 수 있다. 알타이신화에 따른 실크로드가 있다.[37] 길은 이동의 관점에서 골드로드와 실크로드 루트, 금관루트, 깃털 장식 모자 루트, 흑요석과 슴베찌르개 루트, 솔트로드 등 관련 자료에서 확인할 수 있다.

두동이란 말이 요즘 말로 하면 나루터라. 두동. 그 왜 그러냐하면 그게 조선사회 근대화되기 이전에는 거기서 장유장으로 해서 넘어오는 옛

33) 윤명철, 『바닷길은 문화의 고속도로였다』, 사계절출판사, 2000, 25-121쪽.
34) 이창식, 「서불설화의 동아시아적 성격」, 『어문학』88집, 한국어문학회, 2005, 231-252쪽.
35) 자크 아탈리, 『호모노마드』(이효숙 역), 웅진, 2010, 41-53쪽.
36) 이창식, 「신라인 문화유산의 문화콘텐츠 개발방안」, 『온지논총』, 온지학회, 2009, 9-39쪽.
37) 박시인, 『알타이문화기행』, 청노루, 1995, 269-277쪽, 『알타이신화』, 청노루, 1994, 29-31쪽.

날. 그 인자 고갯길이 있어요. 버들치 고개니 비단 고개니 이런 게 있는데. 거기 마을에 노파 노인들이 들으니깐. 자기 젊었을 때만 해도 주로 김해를 갈라면 이 고개로 넘어 갔다. 장유로 해서. 거 틀림없지유 그래가 그러면 그 길로 넘어갔는데 허왕후가 거기에서 가락국기에 의하면 옷을 벗어서 바쳤다. 그러면. 고대 인도사를 연구해 보니까 고대 인도사람은 자기 정조를 바치기 위해서는 옷을 벗어주는. 남자에게. 그런 게 있다. 그러면은 인도제도니깐 자기가 인제 그래 한다. 그러면은 얘길 그 당시에 이제 동남 동북아 사회가 유목사회가 농경사회. 유목사회로 전활 될 때거든. 중국에는 비씨 3세기. 진시황 통일할 때 그때구. 인도는 조금 늦은 그때 되니까 아유디아에서 여기까지 오게 되고 하니까. 그러면 유이민이 많이 왔다 갔다 하니. 아름다운 공주가 있고 마침 총각이고 하니까. 여길 통해서 인도에. 그 당시 인도가 아시아를 지배하고 있었거든. 가능했다. 우째서 가능하냐? 인도 사람이 나타나면은 살생을 주로 한다. 이래보고 겁을 먹고 접근을 안 하기 때문에. 승녀를 대동시켰다. 그래서 문화적. 종교적 측견에서 접근을 하면서 서로 간에 갈등과 살생을 안 하는 방향으로 했다. 그러면 허왕후의 오빠가 장유화상 즉 스님으로 변신을 해서 그래가 여기까지 올 수 있었다. 가야 불교가 있다. 저는 고렇게 하거든요. 그러면 그래가 인제 옷을 벗을 때가. 비단치 고개다 이라는데 거기에 대해서 이말 저말 해 쌓는 기라 뭐 왜 옷을 벗어주느냐. 그래 제가 저렇게 해서 인도의 고풍이 그런 것이 있었다. 그렇기 때문에 인제 거기를 넘으면 명월산이고 지금 흥국사가 있거든요. 옛날에는 집이 없으니깐 임시 막을 만들어가 인제 남녀 교류를 한기라. 그러면 꼭 예식이 필요없잖아요. 옛날에는 사랑을 하게 되면 만나고 그래 인제 합방을 하고 수로왕이 해 놓으까 해필 그때 보름이라. 아 달이 밝구나 그래서 명월산이다. 그래 인제 그 뒤에 사암을 짓는데 말하자면 나라가 잘 되기 위해서 흥국사다. 거기 가면 뱀이 감싸안은 불상이 조각이 돌이 있는데.[38]

장유화상의 존재가 보인다. 후대 문헌에 허황옥은 가야의 초대 왕 수로왕의 부인으로 허황후 또는 보주태후라고도 한다. 본래 인도 아유타국의 공주로, 48년에 오빠 장유화상(長遊和尙)과 수행원들과 배를 타고 가야에 와서 왕비가 되었다. 거등왕을 비롯해 아들 10명을 낳았다. 그녀의 나이(156살)은 수로왕과 9살 연상의 나이 차로, 수로왕의 나이(157살)와 함께 논란이 되고 있으나, 이는 가야사람들이 자신의 시조에 신성적인 요소를 포함하고자 과장된 표현이 있던 것으로 사료되고 있다. 가야지역에 불교를 처음 전래했다는 설이 있다.

> 바다야. 바다였고 전설에 의하면 다 바다고 여기 인자 개천 이름이 신어천이라. 그거 할 때 인자. 김해 김수로왕이. 저걸 할 때 정치를 하고 정사를 볼 때. 그때 당시는 여 위에 영구암에 계셨답니다. 내려와서 초선대 산에. 임금님하고 장유화상하고 바둑을 두고 놀았다는, 여기 위에서 그걸 하면 요 밑에 김수로왕이 깃대를 흔들면 장유화상님이 여 개천을 따라 배를 타고 내려와서 그거를 했다는 그런 전설이. 지금 현재 남은 기록이 없으니깐 그래했다는. 입으로 입으로 내려오는 이야기들이. 그런게 있으요.[39]

김해지역에는 장유화상과 신어 이야기가 이처럼 구체적으로 전승되고 있다. 불교의 승려였던 친정오빠 장유화상은 금관가야 지역에 장유암(長遊庵)이란 사찰을 짓고 불상을 모셨으며 이후 가야지역에 불교가 전래되었다. 이 점도 지역민들의 진정성 위주로 살펴야 한다. 김해시 장유면 대청리 장

38) 제보자 : 이도재, 김해시 동상동 637, 2006년 7월 16일 필자 채록(장보고재단 해양민속조사 프로젝트).
39) 제보자 : 주일스님, 경상남도 김해시 삼안동 초선대, 2006년 7월 16일 필자 채록(장보고재단 해양민속조사 프로젝트).

유암(長游庵) 경내에는 장유화상사리탑이 현존하고 있다. 장유화상의 사리탑은 1983년 7월 20일 경상남도 문화재자료 31호로 등재되었다.

인도의 아유타국에서 오지 않고 아요디야 이민자들이 거주하던 지금 중국 쓰촨성 안악현에서 건너왔다는 설도 있다. 인도의 도시국가였던 아요디야(ayodhia: 신어국)는 태국에도 아유티야라는 식민도시를 건설하였고, 중국 서남부 쓰촨성 주변에도 건너와 이민촌을 건설하였다. 안악현 근처에 보주라는 마을이 있으며, 쓰촨성의 안악현과 보주 지역은 허씨(許氏)들의 집성촌이자 아요디야에서 이민 온 인도계 주민들이 다수 거주하고 있었다.

"저는 아유타국(阿踰陁國)의 공주입니다. 성은 허(許)라 하고 이름은 황옥(黃玉)이며 나이는 열여섯 살입니다. 본국에 있을 때 올 5월 달에 부왕(父王)과 모후(母后)께서 제게 말씀하시기를 '우리 내외가 어젯밤 꿈에 함께 하늘의 상제(上帝)를 뵈오니 상제께서 가락국왕 수로는 하늘이 내려보내 왕위에 오르게 했으니 신성한 분이란 이 사람이며, 또 새로 나라를 다스림에 있어 아직 배필을 정하지 못했으니 그대들은 공주를 보내어 배필을 삼게하라' 하시고 말을 마치자 하늘로 올라가셨습니다. 꿈에서 깨어난 뒤에도 상제의 말씀이 귀에 쟁쟁하니 '너는 이 자리에서 곧 부모와 작별하고 그곳 가락국을 향해 떠나라' 하셨습니다. 그래서 저는 바다에 떠서 멀리 증조(蒸棗)를 찾고, 하늘로 가서 멀리 반도(蟠桃)를 찾아 지금 이 아름다운 모습으로 용안(龍顔)을 가까이하게 되었습니다."

왕은 말했다.

"나는 나면서부터 자못 신성하여 공주가 먼 곳으로부터 올 것을 먼저 알았으므로 신하들에게서 왕비를 맞이하자는 청이 있었으나 굳이 듣지 않았소 이제 현숙한 그대가 스스로 왔으니 이 사람으로서는 다행한 일이오"

드디어 혼인하여 이틀 밤과 하루 낮을 지냈다. 이에 그들이 타고 왔

던 배는 돌려보냈는데 뱃사공은 모두 열다섯 명이었다. 각각 쌀 열 섬
과 베 서른 필을 주어 본국으로 돌아가게 했다.[40]

인도계 이주민 중 고위직에 오른 인물 중에는 당시 한나라의 황제 선제
의 후궁이 된 허씨가 있었다. 선제의 장인에 해당되는 평은후 허광한도 쓰
촨성 출신으로, 허황옥 역시 그의 일족으로 추정하는 설도 있다. 그녀는 10
명의 아들 중 2명에게 허씨 성을 쓰게 해달라고 수로왕에게 부탁했다고 한
다. 이후 모친의 성을 따라 허씨 성을 사용하던 두 왕자로부터 한국의 허
씨 성이 유래되었다.

고대 페르시아인들은 사람의 질병을 고치는 약을 생산하는 커다란 나무
의 뿌리를 보호하는 물고기 두 마리 이야기를 통해 물고기가 인류를 모든
질병에서 구해준다는 믿음에서 신년축제 때 금붕어를 사며, 일본에서는 가
족이 모두 건강하게 해달라는 의미로 '고이노보리' 민속축제 때 종이로 만
든 물고기-잉어류-를 장대에 매단다. 이처럼 쌍어는 사원의 대문 관련 유
적-파사사탑. 쌍어문, 물고기문양 등-에서 군왕이나 신을 지켰고, 신령스
러운 나무를 보호하기 위해서 사막이나 물속에서 버텨 서 있기도 했다. 끝
이 보이지 않는 초원을 달리는 말의 이마나 안장에도 쌍어는 수호신으로
매달려 있었고, 자동차나 인력거에도 수호신으로 장식되었다. 인도 북부
실크로드 근접지역에도 부적처럼 장식이 보였다. 중국에서는 여행자들의
숙소나 식당, 돈을 지키는 존재로 대접받았다.

쌍어는 김해 플렛폼에서 허황옥의 표면적 유전자 깃발로 남았다. 김해지
역 전설에는 신성물고기, 법공양 신수로 남아있다. 김해 신어산(진산), 은하
사, 동림사 대웅전 수미단과 들보, 납릉정문 등 살아있다. 한국에서는 왕릉

40) 『삼국유사(三國遺事)』卷2 紀異2 駕洛國記條.

의 대문과 부처님을 모시는 수미단에 장식되었고, 왜국에서는 여왕의 옷을 장식하는 무늬로, 후세에는 재물신을 모시는 이나리 신사(神社)를 지키는 수호신으로 뚜렷하게 새겨져 있다고 한다. 쌍어는 북어 두 마리와 상통한다. 한국 민속에도 오래 남아서 가게, 차트렁크 안이나 식당의 입구 안쪽에 매달린 북어 두 마리로 끈질긴 전통을 이어가고 있다.

『허황옥 루트, 인도에서 가야까지』에서는 물고기가 무언가를 보호하는 초자연적 능력이 있다고 믿는 사상이 메소포타미아에서 인도와 중국을 거쳐 한국까지 들어왔고, 이 사상을 전파한 사람들의 이동 흔적이 세계 곳곳에 쌍어문으로 남아 있음을 사십 년간의 추적으로 밝혀냈다. 생생한 현장 기록으로 유라시아 역사의 주요한 단면을 보여주는 글쓰기를 통해 힌두교와 이슬람교, 불교, 기독교 문화권까지 널리 퍼져 있는 쌍어신앙의 역사적, 종교적, 문화적 의미를 확인하고 있다. 김해 김씨, 허씨 유전자처럼 쌍어의 속신관념에는 실크로드의 문화적 친연 화소가 내재되어 있다.

유목민들에게도 퍼졌다. 이런 과정에서 쌍어신앙은 각 지역의 토착신앙-가야 경우는 거북-의 내용들과 섞여서 인도 대륙에 흡수되었고, 그것이 힌두교와 불교에 스며들었다. 기원전 8세기부터 3세기 사이에 중앙아시아를 장악한 스키타이족들은 타고 다니던 말의 이마에 쌍어문을 부적으로 달고 다녔고, 말안장도 쌍어문으로 장식하였다. 그 전통은 오늘날 파키스탄 간다라지방-백제 불교 도래지 법성포 마라난타 출생지-을 운행하는 자동차에 그려진 쌍어문으로 연결되어 있다. 그런 쌍어신앙이 인도인의 이민으로 중국의 운남, 사천 지역의 주민들에게도 퍼져나갔고, 북쪽으로는 라마교를 통해 몽골의 초원 민족들에게도 전달되었다. 이렇게 하여 쌍어신앙은 사천 지역에서 한국으로 이동한 허황옥 일행에 의하여 가락국에 퍼졌고, 그것은 다시 가락국 출신들의 일본 이민으로 일본에까지 퍼지게 되었다.[41]

만물의 수호신 쌍어다. 불가에서는 물고기가 석가모니를 보호하는 동물로 되어 있으며, 몽골의 풍속에는 물고기가 사람보다 눈이 좋아서 물속에서도 사람들이 잘 살아가는지 또는 위험에 처했는지 살피며 밤이나 낮이나 자지 않고 사람을 보호하는 신적(神的)인 존재로 알려져 있다. 몽골의 전통 종교인 라마교에서는 물고기를 팔보(八寶) 중 하나로 여기며, 그래서 몽골인들은 물고기를 먹지 않는다. 물고기는 사람뿐만 아니라 나무나 꽃, 신관(神官)이나 신물 등을 보호하기도 한다. 수로왕릉의 쌍어는 가운데 탑을 보호하고 있으며, 김해의 은하사에 있는 쌍어는 가운데 꽃을 보호하고 있다.

메소포타미아의 수메르 문화를 보여주는 페르가몬 박물관의 한 방에는 높이가 사람 키만 한 커다란 수조(水槽) 바깥벽에 특이한 그림이 조각되어 있다. 어피복(魚皮服)을 입은 사제가 넘쳐흐르는 물병을 손에 든 수신(水神) 오아네스를 호위하는 모습이다. 여기서 물고기 상징의 복장을 한 사제는 초자연적 능력을 갖춘 물고기, 곧 신어(神魚)를 의미한다. 당시 한나라의 그 해인 서기 47년에 배를 타고 황해를 건너 가락국으로 왔음을 밝혀냈다. 김병모는 허황옥의 선조가 인도 아유타국에서 출발하여 대리국과 보주에 정착한 루트와 한나라 정부로부터 강제 추방되어 장강을 타고 가야국으로 갈 때까지의 루트를 집요하게 추정하였다. 그러나 이 루트는 실크로드와 관련이 있다.

고대인들은 바다 실크로드를 따라 물류의 관계를 형성하였다. 고대인들은 교류 차원에서 바닷길을 다녔다.[42] 길은 문화의 다양한 통로인데 실크로드는 문화의 이동과 정착이 이루어진 상징루트이다. 고대로부터 지금 여기에 이르기까지 문화변동과 문화접촉이 실크로드를 통해 전개되었다. 문

41) 서동철, 「김해 김수로왕릉의 쌍어문」, 『오래된 지금』, 생각처럼, 2012, 127-135쪽.
42) 안경숙, 「바다를 통해 교류된 한국 고대문물」, 『항해와 표류의 역사』, 숲, 2003, 259-260쪽.

화권역 구분 역시 길을 통해 이루어졌다. 실크로드의 영역으로 인해 종족과 지역, 종교의 경계에 따라 독창적인 문화유산을 창출하였다.

허황옥전승도 실크로드의 연장선에서 이해해야 한다. 김병모의 문화전파론은 이 점이 간과되었다. 고유적인 문화인자도 고대일수록 제의와 신화의 국면과 맞물려 있고 비교의 교류적 요소도 있다. 고증의 작업과 팩션(faction)의 장르적 인식을 동시에 고려해야 한다. 허황옥신화에 대해 팩션의 이해는 영상스토리텔링의 창작원천을 제공할 뿐만 아니라 문화교류의 근거를 통해 인류의 보편적 심상을 공유하게 한다. 허황옥의 신화적 스토리텔링 역시 이러한 기반에서 전개되어야 한다. 고대가야 김해는 일찍 해류, 조류, 풍향 등을 통한 항로를 읽은 해양도시였다.[43] 그 중심에 김수로와 허황옥이 있다. 김해, 대마도, 이키섬, 큐슈, 대만, 양쯔강 일대, 인도연안, 페스시아만 등으로 이어진 실크로드 허브였다.

서기 48년 인도 아유타국의 공주 허황옥은 친오빠 장유화상과 수행원들과 함께 배를 타고 가락국으로 시집을 와 가락국의 초대 왕 김수로왕의 왕비가 되었고, 이듬 해, 거등왕을 비롯하여 아들 10명을 낳았다는 것이 기본 원형론이다. 이후 허황옥은 가락국에서 아주 중요한 지위를 차지하게 되며 김수로왕에게 많은 도움을 준다는 것도 문화캐릭터론이다. 전자가 「가락국기」에서 혁고(革古)의 외래원형이면, 후자는 정신(鼎新)의 창조수용 현상이다. 허황옥집단은 실크로드의 직라술(織羅術)은 주목된다. 더구나 생활양식, 불교사상, 도교사상, 정치제도, 경제교역 등 여러 측면에서 가락국에 지대한 영향을 끼친다. 특히 민속양상에서 일생의례와 공동체놀이, 민속음악 등에 남방계 요소를 남겼다. 이는 한국 최초 다문화 소통론인 셈이다.

이러한 실크로드원형론은 팩션의 가능성을 확장한다. 실제로 남녀의 국

43) 국립김해박물관, 『고고학이 찾은 선사와 가야』(특별전도록), 2000.

제적 수평 만남, 불교적 사자후 전통, 놀이의 경주전통, 세시 관련 공동체 놀이, 복식과 음식의 색미감, 차의식과 정착 등은 한국문화의 정체성과 관련하여 주목해야 한다. 이러한 면에서 허황옥은 지금도 한국사람들에게 특별한 의미를 가진 인물이다. 그런 의미에서 2000년 전의 가락국의 땅, 지금의 대한민국 김해에서는 허황옥을 기념하기 위해, 그에 관한 문화콘텐츠 개발을 위한 프로젝트가 지속적으로 진행되고 있다. 기본 원형 연구와 스토리텔링 개발 연구 둘 다 미흡하고, 둘을 통섭하는 전략도 부재한 편이다. 무엇보다 「가락국기」 원형에 기술된 희락사모지사(戲樂思慕之事)[44]와 혁고정신(革古鼎新)이 필요하다. 김해축제에 희락의 마선경주[45]와 행차·경마, 밍제를 살려야 한다. 또 신어집단과 거북집단의 혁고정신형 융합을 창조하는 실크로드 해양도시 김해시의 IC를 부각시켜야 한다.

이러한 문화론적 인식을 통해 허황옥전승물을 현대화해야 하는데 실제 킬러콘텐츠가 피칭워크샵 형태로 추진되지 않고 있다.[46] 김해시는 허황옥에 관한 문화콘텐츠개발 방안 중 허황옥전승 관련 만화와 e-book도 함께 창작하였다. 허황옥에 관한 만화는 김해시청의 사이트에 들어가면 볼 수 있다. 만화 내용은 짧고 간단한데, 『삼국유사』 「가락국기」에 의거하여 허황옥의 출자에 대해 간략하게 설명하고 있다. 이 만화를 처음 본 사람들로 하여금 허황옥에 대한 대체적 이야기를 쉽고 빠르게 알 수 있도록 만든 것이다.

허황옥의 인물을 모델로 하여 창작된 문학작품은 그리 많지 않다. 한국에서는 전기소설 『허황옥, 가야를 품다』가 있고, 2007년에는 허황옥과 김

44) 나경수, 『한국의 신화』, 한얼미디어, 2005, 264-265쪽.
45) 김익두 외, 『한국 신화 이야기』, 지식산업사, 2012, 199-205쪽.
46) 김용환, 「경남권 킬러콘텐츠 소재 연구 : 가야 설화를 중심으로」, 『인문논총』28집, 경남대 인문과학연구소, 2011, 148-149쪽.

수로왕의 만남을 중심으로 창작된 만화『구지가』가 나왔다. 2007년 가야문화를 소재로 한 창작 콘텐츠 공모전 수상작 중에서 허황옥과 김수로왕에 관한 만화 e-book『구지가』가 만화영상 공모전의 수상작으로 선정되었다. 이 e-book『구지가』는 주로 김수로왕의 탄생설화, 허황옥과의 결혼을 권선징악을 바탕으로 코믹하게 재구성하여 표현한 이야기의 오락형 기술콘텐츠물이다.

허황옥전승에 관한 문화관광지를 말할 때, 연상하여 떠오르는 곳은 한국 김해에 있는 가야시기의 허황옥 유적지다. 최근 허황옥 유적지의 주요 개발현황에 대해 몇 개 단위를 볼 수 있다.

■ 수릉원

수로왕과 허황후가 함께 거닐었던 정원과 같은 이미지로 수로왕릉과 가야왕들의 묘역인 애성동고분군을 이어주는 단아한 숲이라는 의미가 담겨져 있다. 수릉원 안에 수로왕과 허황후의 만남을 테마로 한 생태공원을 조성하였다. 이 생태공원에 들어가면 자연과 역사를 함께 느낄 수 있는, 역사와 자연이 잘 어울린 작품이다. 김해의 관광에서 이 수릉원은 빼놓을 수 없는 명소이다.

■ 제사

왕이 세상을 떠나자 나라사람들은 부모를 잃은 듯이 슬퍼하고, 대궐의 동북쪽 평지에 빈궁(嬪宮)을 세우고 수릉왕묘(首陵王廟)라 하였다. 그 아들 거등왕으로부터 9대손 구형왕까지 이 묘에 배향하였다. 매년 정월 3일과 7일, 5월 5일, 8월 5일과 15일에 풍성하고 정결한 제전으로 제사를 지내었다.[47] 『증보문헌비고』에도 제사 기록이 있다.

■ 수로왕비릉

김해시 구산동에 있는 가야시대의 능묘로 가락국의 시조 김수로왕의 왕비 허황후의 왕비릉이다. 능 앞에는 1674년 수축 때 세운 "가락국수로왕비보주태후 허씨릉"이라는 글씨를 2줄로 새겨놓은 능비가 있다. 뿐만 아니라 허황후가 배를 타고 시집 올 당시, 바람과 풍랑을 잠재웠다는 유래가 얽힌 파사석탑이 흥미롭다. 허황후는 세상을 떠나기 직전 열 아들 중 두 아들에게 자신의 성인 허씨를 따르게 하여 김해 허씨성이 유래되었고 그로 인해 김해 김씨와 허씨는 혼인이 금지되어 왔다고 한다. 그리고 이 수로왕비릉이 한국 국가 사적 제74호 보물로 지정되었다. 그리고 이 능원을 찾으면 관광해설사가 있는데 관광객들에게 허황옥의 일생에 대하여 자세히 설명해 주고 있다. 허황옥이 어떻게 가락국에 들어오게 되었는지, 어떻게 수로왕비가 될 수 있었는지, 허황옥이 가락국에서 어떤 역할을 맡았었는지, 그는 가락국에 어떤 공헌을 했었는지 등에 대해 관광객들은 이해하기 쉽고 재미있는 해설을 들을 수 있다. 뿐만 아니라 허황옥이 가락국에 도착한 망산도, 수로왕이 왕후를 마중한 기념비석 등도 관광할 만한 장소이다.

■ 망산도

어느 날 바다 서남쪽에서 붉은 색의 돛과 기(旗)를 단 돌로 만든 배가 허황옥일행을 태우고 나타나자 수로왕이 직접 나와 허황후를 맞이하여 혼례를 올리고 150 세가 넘도록 장수하였다고 한다. 그리고 허황옥집단이 타고 온 돌 배가 바다 속에서 뒤집혔는데, 그 곳이 바로 망산도에서 있는 바위섬인 유주암(維舟巖)이라고 한다. 이 망산도에 서면 2000년 전의 수로왕이 황후를 마중하는 장면은 생각만 해도 너무나 생생한 느낌으로 다가온다. 그리고 왕이 왕후를 마중한 것을 기념하기 위해 기념비석까지 세웠다는 사실 하나만으로도 허황옥이 가락국에서 얼마나 중요한 지위를 차지하고 있었는가를 시사한다.

■ 허황옥 관련 연극과 축제

한국 문화관광부가 주최하여 2008년부터 시작한 양성평등 지역문화 확산사업의 주관단체로 선정된 김해여성복지회는 가야의 역사를 간직한 지역으로서, 김해에서 가야인의 삶을 다룬 이야기를 무대에 올린다. 허황옥을 배경으로 제작한 연극『가야여왕 허황옥』을 통해 그동안 김수로왕의 부인으로만 알려졌던 여성 허황옥을 인도에서 수많은 사람들을 지휘하여 가야까지 온 이주여성이자 모험가로 차와 불교를 전해준 문화인으로 가야와의 관계를 바꾸게 한 정치인으로 다채롭게 재조명한다. 또한 두 아들에게 자신의 성을 이어준 허황옥의 숨겨진 이야기와, 일본으로 건너가 최초의 통일 왕국을 건설했다는 그의 딸의 이야기를 통해 남녀가 평등한 사회를 꿈꾸었던 가야인의 조화롭고 지혜로운 모습을 오래된 미래라는 비전 속에서 신비롭게 보여준다. 이런 공연을 통해 지역사회에 충분히 경쟁력 있는 문화콘텐츠를 만들 수 있다는 좋은 사례를 보여준 것으로 평가된다. 그리고 이와 함께 허황옥 실버문화축제도 함께 진행하고 있는데 허황옥 실버문화축제는 김해 여성노인들이 허황후의 정신을 이어받아 평등하고 문화적이며 국제적인 여성 활동을 지향하려는 문화제로 역시 그 심오한 역사적 의미와 더불어 오늘날에도 손색없는 평등사상과 문화성으로 2003년부터 시작되었다. 지역의 자랑스러운 여성인물의 삶에서 여성들이 가져야 할 정신을 되새기고 여성이 가진 지혜와 여유와 따뜻함이 사회의 중요한 가치로 인정받는 축제, 그리고 이러한 여성축제를 통해 관광객들에게 이 땅에서 살고 있는 여성들의 긍정적인 모습을 보여주는 문화콘텐츠적 측면에서도 매우 창의적이고 경쟁력 있는 프로그램이라 생각한다. 그리고 이러한 축제를 통하여 국내외의 관광객들이 직접 참여할 수 있게 되므로 이는 신화문화체험의 요소를 지닌 축제라 볼 수 있다. 이것의 고부가 가치를 새롭게 주목하고 있다.

47)『三國遺事』卷2 紀異2 駕洛國記條.

김해시청의 문화관광 사이트에 들어가면 '남녀평등의 선구자 허황옥'이라는 홍보영상이 있다. 이 홍보영상은 양성평등의 모범을 실천한 허황옥을 중심으로 제작되었다. 주요 내용으로는 이역만리 머나먼 인도 땅으로부터 시집와서 자신만의 독자적인 자존의 힘을 보여준 허황옥의 이야기를 담고 있는데 2000년 전부터 지금까지 남녀평등을 실현하기 위해 노력하는 여성의 모습을 허황옥을 통하여 사람들에게 보여준다. 이 영상은 2008년도 한국 문화관광부 문화콘텐츠 스토리텔링 공모전 수상작이다. 뿐만 아니라 김해시청은 정부지원을 받아 더 나은 문화콘텐츠 개발을 위해 김수로왕과 그 왕비 허황옥의 능에 대한 CF를 촬영하였다. 짧은 CF를 통해 왕과 왕후의 능 전체 모습을 모두 보여주고 있다. 이는 가야역사에 관심이 있지만 김해에 쉽게 갈수 없는 사람들에게 있어서 매우 좋은 소통 방식임을 알 수 있다.[48)]

스토리텔링의 영역에는 특별 영역을 무너뜨리고 즉각 반응이 가능하고 기존 가치를 넘어서고, 탈국가화 탓으로 평등주의적 상호패턴이 우선한다. 이에 잘 부합하는 코드가 스토리텔링을 통해 문화적 공감대, 연대감을 만들어가는 데서 찾을 수 있다. 신화와 기억, 꿈과 감성, 상상력이 미래 고부가 가치를 창출하고 삶의 질과 재미를 보장할 것이다. 문화자원의 스토리텔링 미래학은 매우 중요하다. 오늘날서고저마다 지방자치단체는 지역브랜딩을 위해 집중하고 있다. 지역에 대한 신뢰나 호감을 유발시키기 위해 지역의 특수한 문화자원을 발굴하여 독자적인 문화콘텐츠를 개발하고 있다.

허황옥의 브랜드화 효과는 무엇인가. 김해지역의 문화콘텐츠 상품의 홍보도 여느 지역과 다름없이 단순히 볼거리, 먹을거리, 잘거리, 즐길거리,

48) 이옥려, 「한·중 허황옥에 관한 문화관광콘텐츠비교연구」, 한국외대 국제지역대학원, 2011, 26-55쪽.

느낄거리 차원이라고 할 수 있다. 2000년대 중반부터 이러한 차원에 국한한 홍보를 탈피하여 지역설화를 스토리텔링함으로써 지역브랜딩을 추구하는 지방자치단체가 늘고 있다. 그러나 현실에서는 지역설화의 창조기업화가 순기능적인 차원에서만 이루어지지는 않는다. 최근 세계 관광의 패러다임이 바뀌고 있다. 관광시장에서는 공정무역 개념의 공정여행(fair travel)이 출현하고 대안관광, 책임관광이니 하는 관광의 부정적 효과를 최소화하고 효과를 극대화하려는 시도도 드러나고 있다.

허황옥과 관련된 테마파크 부문에는 가야역사테마파크가 있다. 김해시는 가야고도의 모습을 재현하고자 가야역사테마파크 조성에 나섰다. 그러나 12년 동안 공사가 지지부진하면서 수백억 원을 들인 사업이 애물단지로 전락하고 있다. 지난 2000년, 착공에 들어간 가야역사 테마파크, 가야왕궁, 신화마을 등 건물 골조만 덩그러니 올라간 채 공사는 중단된 상태이다. 당초 지난해 말 완공하기로 했던 가야역사테마파크-백제역사테마파크에 비해 부진-는 그 처음과 달리 사업비 지원이 계속해서 지연되면서 공사가 중단돼 여기저기 파헤쳐진 채 방치되고 있다. 경제성 논란으로 사업 우선순위에서 밀리면서 국비확보가 원활치 못했기 때문이다. 김해시는 앞으로 100억 원을 확보해 완공을 강조하고 있지만 불투명한 상황이다.[49]

또 다른 곳으로 경남 창원시 마산합포구 구산면 석곡리에 조성된 해양드라마세트장이 있다. 이곳은 창원시로 통합되기 전 옛 마산시가 드라마 <김수로>의 촬영을 위해 구산면 석곡리 일대 9천900여㎡의 부지에 가야시대를 상징하는 너와지붕의 건물 25채와 가야 및 중국풍의 선박 3척을 갖추고 지난 2010년 봄에 만들었다. 가야 시조 김수로는 당시 해상무역을

49) KNN뉴스(http://www.knn.co.kr), 「애물단지 가야역사테마파크」, 2012년 02월 24일(금)
방송.

통해 중국, 일본, 인도 등지에까지 진출한 찬란한 철기문화의 진수를 소개한 주인공이라는 점이다. 그러다 보니 이곳 세트장 역시 가야인들의 바다에서의 활동을 중점적으로 재현했다. 세트장 내 가장 큰 건물인 김해관에는 허황옥의 처소를 비롯해 가야 왕실의 회의 장소 등이 마련되어 있다. 또한 각종 패널을 통해 당시의 외교 정세에 대해서도 설명하고 있다. 찬란한 철기문화로 대표되는 가야시대의 야철장 내부에는 용광로, 풀무 등을 재현해 당시 어떻게 철을 만들었는지를 살펴볼 수 있다.[50] 드라마 김수로는 다른 한류형 사극에 비해 성공하지 못하였다. 앞서 제기한 팩션의 실크로드 개연성과 교류적 허구 감성이 혁기정신화하지 못했기 때문이다.

김해천문대는 경남 김해시 분성산(371m) 정상에 있는 천문대다. 가야의 역사를 간직한 곳답게 김수로왕의 탄생신화를 바탕으로 알의 형태로 만들었다. 가야와 천문대는 언뜻 어울리지 않아 보이는 조합의 구성인데 뉴밀레니엄기념사업으로 천문대 건설을 추진한 김해시는 「가락국기」신화적 스토리를 붙였다. 『삼국유사』에는 김수로왕의 왕비 허황옥이 인도에서 배를 타고 왔다고 기록되어 있는데, 첨단 항해 장비가 없던 시절에 별을 보고 왔을 것이라고 추정하고 이를 연결한 것이다.[51] 실제로 바다 실크로드와 천문항해술은 깊은 관련성을 가지고 있다는 착안한 듯하다. 호기심과 재미의 영역을 좀 더 전략화해야 할 것이다.

이 일련의 과정을 보면, 획기적인 발상전환과 기존 사업의 비판 위에 새 판 짜기가 요구된다. 허황옥보다 더 좋은 다문화 한류 경향에 부합하는 캐릭터가 있는가. 앞서 보인 것처럼 기존 원형자원을 바탕으로 신화콘텐츠-

50) 부산닷컴(http://news20.busan.com), 「'바다 호령하던 군함', '찬란했던 가야문화' 당일치기로」.
51) 한국일보(http://news.hankooki.com), 「아이들 가슴에 별 밤의 추억 하나쯤 심어 주세요」, 2011. 12. 01.

드라마 김수로 사례-를 만들었으나, 연구에도 오해가 있었던 것처럼 원소스의 왜곡으로 활용에도 미진한 부분이 많다. 허황옥스토리의 세계화 시각이 필요하다. 앞에서 분석한 실크로드 위의 허황옥캐릭터를 살리면서 「가락국기」의 혁고정신의 가치를 되새겨서 김해시 이야기문화산업을 진전시켜야 한다. 허황옥 OSMU 곧 허황옥콘텐츠 하나가 여러 유형의 문화상품(한국-인도 문화교류 한류상품)을 개발하게 한다. 실증적 분석과 통섭 연구 성과의 객관적 수렴, 교류 키워드의 가치 창조, 피칭워크샵 위주의 스토리텔링, 명품 문화콘텐츠상품 완성 등의 과정이 필요하다.[52]

앞서 논의한 대로 가야 김수로 위주가 아닌 허황옥 중심 실크로드의 쌍방향성을 살려야 한다. Story Finding(검증과 생산의 측면), Story Telling(가공과 유포의 측면), Story Storing(반응과 평가의 측면)을 동시에 구상해야 한다.[53] 역사적 맥락과 가치의 통찰 위에 지금 여기의 인간적 본질에 대한 비교민속학적 소양이 전제되어야 김해시의 한국-인도 문화프로젝트가 성공한다. 허황옥전승 중 무형유전자 곧 겉으로 보이지 않는 신화소, 정신소를 읽어야 한다. 한류와 인도 허황옥 스토리텔링마케팅이 요구된다. 인도 허황옥고향에는 김해시 김해김씨종친회에서 세운 기념비가 있다. 앞으로 한국-인도 상호 문화콘텐츠 개발이 요구된다. 향후 혁고정신형 한국-인도-중국 허황옥실크로드 세계화 프로젝트가 수행되기를 기대한다.[54]

52) 이창식, 「지역문화자원의 스토리텔링 전략과 가치창조」, 『어문론총』53호, 한국문학언어학회, 2010, 45-52쪽.
53) 이창식, 「설문대할망설화의 신화적 상상력과 문화콘텐츠」, 『온지논총총』21집, 온지학회, 2011, 11-23쪽.
54) 실제적인 허황옥문화콘텐츠론(스토리텔링마케팅 포함)은 사업 목적과 향유층을 고려하여 기획되어야 한다. 김해시 문화콘텐츠산업의 혁신적 발상이 필요하다.

4. 팩션(faction)의 조정 읽기

이 글은 「가락국기」 후반의 신화적 스토리의 혁고정신에 대해 비교민속학적 가치와 활용을 논의하였다. 「가락국기」는 실크로드 플랫폼 이야기를 담고 있다. 고대인들은 실크로드를 통해 문화양식과 재화를 축적하였다. 고대 승려들도 실크로드를 따라 구도의 여행을 하였다. 이처럼 고대인들은 교류 차원-특히 페르시아를 포함한 인도문화권-에서 실크로드 여행을 하였다. 길은 문화의 다양한 통로인데 길 위에서 문화는 진화한다. 실크로드는 문화의 이동과 정착이 이루어진 상징루트이다. 고대로부터 지금 여기에 이르기까지 문화변동과 문화접촉이 실크로드를 통해 전개되었다. 문화권역의 정체성과 구분 역시 실크로드를 통해 이루어졌다. 실크로드의 영역으로 인해 종족과 지역, 이념과 종교의 경계에 따라 독창적인 문화유산을 창출하였다. 이를 가장 잘 보여주는 허황옥 관련 유무형 자료는 문화콘텐츠 활용론의 좋은 사례가 될 수 있음을 살폈다.

이 글은 허황옥전승에 대한 기존 성과의 반성과 오해의 비판에서 출발하였다. 한 사례로 김병모 읽기의 긴 여정에 1차 주목하였다. 2차로 고유적인 문화인자도 고대일수록 제의와 신화의 국면과 맞물려 있고 비교의 교류적 요소가 있음을 주목하였다. 상인들은 실크로드를 통해 재화와 함께 문화를 축적하였다. 고대 허황옥집단은 실크로드를 따라 이주와 정착을 하였다. 이처럼 도래인들은 교류 차원에서 실크로드 수단을 통해 새로운 세계를 구축하였다. 길은 문화의 다양한 통로인데 실크로드는 문화의 이동과 정착이 이루어진 상징루트이다. 고대로부터 지금 여기에 이르기까지 문화변동과 문화접촉이 실크로드를 통해 전개되었다. 문화권역 구분 역시 길을 통해 이루어졌다. 실크로드의 개척과 소통으로 인해 집단이주와 국제결혼

이 이루어졌다. 결국 허황옥의 김해 귀착은 실크로드 허브와 플랫폼의 상징을 보여주었다.

허황옥전승은 세계 고대문화교류의 대표 사례가 되며 다문화 이해의 좋은 국면을 보여준 서사자료이다. 최초 김해지역의 실크로드 문화접변을 보여주는 것이다. 무엇보다 오늘날 오래된 다문화 화두가 내재되어 있다. 고유적인 문화인자도 고대일수록 제의와 신화의 국면과 맞물려 있고 비교의 세부 교류적 요소도 있다. 비교민속학적 시각에서 고증의 작업과 팩션(faction)의 장르적 인식 곧 혁고정신의 발상이 필요하다고 강조하고 싶다. 김수로신화를 포함한 허황옥전승에 대해 팩션의 접근은 영상스토리텔링의 창작원천을 제공한다. 허황옥신화는 거듭 다양하게 수용되어 왔다. 그 결과, 불교전래와 남방계 민속 요소(쌍어, 배말경주, 차문화 등)가 지속적으로 수용되면서 가야, 김해의 독자적인 공동체문화유산을 창출하였다고 보았다.

아리랑유산의 세계화와 스토리텔링

1. 아리랑 문화적 행위의 통섭론

아리랑유산은 사설의 문학적 가치 위주로 주목하면 많은 한계가 있다. 실제 아리랑소리를 비탈밭에서 들었던 맛을 공연장에서 똑같이 느낄 수 없다. 그렇다고 예전방식의 아리랑 부르기를 고집할 수 없다. 수용사에서 그 진한 아리랑 향토성과 근대이행기의 세련된 통속성을 동시에 주목하여 아리랑유산의 가치에 대해 세계무형자산으로 일찍 관심을 가졌다. 아리랑 세계문화유산 등재 신청과 관련하여 학술, 공연, 전시, 홍보 등이 다양하게 전개되고 있다.[1] 아리랑은 한민족문화유산의 대표 아이콘으로서 한류 K-아리랑 형태로 집약될 가능성이 열려 있다. 아리랑은 한국인 삶의 현장 속에 깊이 뿌리내려 전승되었던 전승물이다. 한국인에게 문학행위 이상의 복

[1] 2011년, 한국민요학회(김기현, 김영운, 강등학, 최헌, 이창식, 권오경, 김혜정) 주도 아리랑 등재 신청서 작성.

합적 소리유산이라고 인식해야 한다.[2]

아리랑의 원형, 그 범위와 층위를 선명하게 말하기 쉽지 않다. 이보형, 이용식 등은 음악적으로 강원도 아라리가 아리랑소리의 근원이 되었다[3]는 편이다. 문학적으로 보면 한국인의 서정적인 공동체 구비시다. 전승현장으로 보면 아리랑은 과거처럼 점차 생산적 기능을 잃어갈지라도 한국문화의 정체성을 지니고 있다. 근대 아리랑 형성에서는 민족운동사의 의병아리랑과 독립군아리랑, 김산과 나운규 아리랑 영향으로 한국인이 흔히 부르는 아리랑으로 자리잡았다.[4] 이처럼 통속(대중)아리랑이든 향토아리랑이든 아리랑의 적층된 전승원리에는 치유, 상생, 융합의 문화적 유전자가 있다.

아리랑의 세계화는 축적된 전승기반에 부응하며 21세기 아리랑 가치창조로 다양한 분야와의 보편적 소통화 방식이다. 아리랑의 세계화의 변신은 섣불리 예측할 수 없다.[5] 특히 문화콘텐츠산업의 영역은 무궁무진하다. 아리랑콘텐츠 개발 연구는 아리랑의 상징 이미지에서부터 인문학문의 세계관에 따른 융합적 접근이 필요하다.[6] 아리랑의 스토리텔링 창작은 획기적인 발상 전환과 감성적 상상력이 요구된다. 아리랑의 근원적 가치를 재발견하고 여러 매체에 접목하는 전문가-OSMU 스토리텔러-들이 많이 나와야 한다. 스토리텔러 중에 아리랑을 생활문화 속에 다양하게 접속하고 녹여내어 명품아리랑 관련 문화상품을 생산해내는 실천적 전략이 중요하다. 아리랑의 창조적 수용은 여전히 진행형이면서 미래의 화두이다.

2) 이창식, 「아리랑」, 『한국문화상징사전』2, 동아출판사, 1995, 470-472쪽.
3) 이보형, 「아리랑 소리의 근원과 그 변천에 관한 음악적 연구」, 『근대의 노래와 아리랑』, 소명출판사, 2009, 425쪽.
4) 이창식, 「아리랑, 아리랑콘텐츠, 아리랑학」, 『한국민요학』21집, 한국민요학회, 2007, 181-213쪽.
5) 필자 두 차례 참여, 문화재청, 『지역별 아리랑 전승실태 조사보고서』, 2004, 2006.
6) 이창식, 「아리랑의 문화콘텐츠와 창작산업 방향」, 『한국문학과 예술』6집, 숭실대 한국문예연구소, 2011, 참고

아리랑의 분야별 연구 실상은 아리랑의 공연화와 활용 과정의 대응책까지 논의가 확대되고 있다. 한류 분위기로 보아, 과거 농경사회의 전승문맥과 나운규 이후 매체 수용을 위주로 하는 아리랑의 인문학 연구에서 스토리텔링 위주의 아리랑콘텐츠론도 힘을 얻어야 한다. 천지인 삼재론(三才論)은 저항성, 상생성, 대동성과 부합한다. 이러한 정신소(精神素) 문화원형의 아이콘에 대한 문화산업의 패러다임의 개발 전략도 아리랑 문화콘텐츠의 스토리텔링을 통해 실마리를 풀어가야 한다. 아리랑의 독창성을 찾아내는 일 못지않게 중요한 것은 세계적으로 공감된 아리랑의 보편적 가치를 심화시켜 가는 전략을 동시에 강구해야 한다. 기존 아리랑 관련 전승물의 원형 성찰과 아리랑 관련 문화층위 진단 등 연구로 확대되어야 한다. 결국, 이 글은 원형 위주의 세계화 진단과 스토리텔링 창작 전략에 대한 통섭적으로 논의하고자 한다.

2. 아리랑유산의 세계화 문제 :
아리랑 스토리텔링의 원형과 가치

1) 저항형 상상력과 자극 : 아리랑의 한류 아이콘

현대는 지식형 문화감성시대이다. 현대의 한국문화는 한류라는 이름으로 문화콘텐산업의 중요한 세계시장 가운데 경쟁력을 확보한 셈이다. 다만 자기정체성의 전통 하나로만 지구촌 디지털시대의 문화산업의 흐름에 살아남을 수는 없다. 신토불이라는 말도 있는데다가 한국문화와 민족사에 대한 체험적 답사기 위주의 책이 많이 읽히고 있지만, 음식문화의 양식화와

외식화의 정도나 토익·토플 관련 서적의 엄청난 판매량이 보여주는 현실은 아직 한국 문화환경의 대응력이 미약한 한계를 보여주고 있다.

현대 문화환경은 전통과 현대 사이의 갈등이 시간이 흐를수록 개별문화의 정체성과 고유성의 파괴로 나타나고 한편, 모든 문화를 하나로 만드는 지구촌 고속화 문화 속으로 흡수될 것이라는 전망이 나타나고 있다. 그러나 IT강국이라는 미디어 환경의 빠른 변화 속에서도 고유의 문화인자는 여전히 힘을 발휘하는 추세에 있다.[7] 이런 추세에 전통문화 또는 민속문화의 콘텐츠 개발에 대한 움직임이 나타나고 있다.[8] 김구가 『백범일지』에서 말한 "세계 속에 문화봉사 국가시대를 열 수 있는" 기대감을 높이고 있다. 이러한 항목 중에 하나가 아리랑유산이다. 아리랑 아이콘은 국가브랜드의 가능성이 크다.

국가브랜드 이미지 구축사례는 크게 세 가지 전략으로 구분될 수 있다. 첫째 국가발전 전략이 곧 국가브랜드 이미지로 연계시키는 전략, 둘째 기존에 형성된 국가브랜드 이미지를 보다 체계화시키는 전략, 셋째 특정 슬로건을 강조함으로써 사전에 의도한 국가브랜드 이미지를 형성시키는 전략이다. 이 세 가지 유형 가운데 한국은 첫 번째 전략은 현실적으로 채택하기 힘든 형태이다. 이는 국가 전반의 정책목표와 내용이 혁신적으로 변화되어야만 가능하기 때문이다. 기존의 국가브랜드 이미지를 체계화하는 두 번째 전략과 특정 슬로건이나 상징을 강조하는 세 번째 전략을 동시에 활용하는 것이 가장 효과적인 이미지 구축전략으로 판단된다.

아리랑은 언제부터 한민족 브랜드의 상징적 이미지를 확보했을까. 아리랑 원형에 대한 인식은 구전성과 기록성을 동시에 고려하여 실체가 확인되

7) 이창식, 「전통민요의 자료 활용과 문화콘텐츠」, 『한국민요학』11집, 한국민요학회, 2002, 175쪽.
8) 인문콘텐츠학회, 『왜 인문콘텐츠인가?』, 발표요지집, 2002.

는 것과 수용자의 기억 가능한 것까지를 1차적으로 받아들일 수 있다. 원형은 기억할 수 있고 추정 가능한 단계의 존재하는 원본적 유전자다. 구한말 미국인 선교사로 고종의 밀사이고도 했던 헐버트(H.B.Hulbert : 1963-1949)는 한국을 소개하는 잡지인 『Korea Repository』에서 "아리랑은 한국인의 쌀이다"라고 언급하였으며, 시인 고은은 "아리랑은 고난의 꽃이다"라고 언급한 바 있다. 천관우(千寬宇 : 1925-1991)도 1957년에 "아리랑이 민족의 대표적인 민요로 대접받고 있다."고 하였다. 이러한 진술은 아리랑이 단순한 민요가 아닌 그 이상의 상징체계를 지니고 있음을 의미한다. 아리랑은 한민족의 대표민요와 민족정서의 상징이라고 정의할 수 있는데, 먼저 민요로서 구비전승적 특징과 사설을 통해 참요적(讖謠的) 특정 메시지를 드러냈다.[9] 상호간에 전달하는 매체적 성격, 아리랑만의 특수성으로써 일제강점기 나운규의 「영화 아리랑」이 파급되면서[10] 지니게 된 민족정서의 대표 상징성과, 아울러 여러 지방 분포된 아리랑이 고유의 정체성을 드러냈다.[11] 또한 국가 브랜드란 이름, 상표에서 출발한 단순한 정의를 넘어 상징과 문화적 특징, 가치를 대변해야 되기[12]에 이에 아리랑은 더없이 적합하다고 판단한다.

아리랑의 대중적 공유 시기는 19세기 말이다. 황현의 『매천야록』은 아리랑 관련 「아리랑타령」의 1894년 전승을 기록하고 있다. 경복궁 토목공사에 참여하는 일꾼들이 서로 나누었을 정도라는 점에서 향토아리랑이 광대들에 의해 불러지고 이를 계기로 집단으로 확산한 듯하다. 왜 이전에는 실제 사설이 없을까. 또 허경진이 소개한 『신찬 조선회화』(박문관, 1894) 속

9) 이창식, 「민요의 정치시학」, 『비교민속학』26집, 비교민속학회, 2004, 103-110쪽.
10) 김종욱 편, 『춘사나운규영화전작집』, 국학자료원, 2002, 585쪽.
11) 김홍련, 「일제강점기에 나타난 아리랑의 확산과 의미변천」, 『음악과 민족』, 민족음악학회, 2006, 227-228쪽.
12) 황인미, 「아리랑의 브랜드화 전략에 관한 연구」, 동국대 대학원, 2009, 30-31쪽.

의 아리랑 사설 3편이다. 이는 헐버트(Hulbert)가 1896년 아리랑 악보를 남기게 된 것과 맞물려 있다. 이상준의 『조선잡가집』 「아리랑타령」은 주목된다. "아리랑 아라 아라리요 / 아러랑 알성 아라리야/ 산도 싫고 물도 싫은데 //누구를 바라고 여기 왔나/ 아리랑 아라라 아라리오 / 아리랑 알성 아라리야"(「아리랑」, 『신찬 조선회화』)[13]의 사설이 과연 아리랑의 원형인가. 통속·창작 아리랑은 근대의 매체 확산과 시대적 저항 정서로 힘을 발휘하였다. 근대 이후 통속아리랑의 흐름에는 선동적 정치민요의 구실이 작용하였다. 이 경우 실제로 원형의 인식은 관념적일 뿐 구체적이지 못하다.

아리랑은 다양한 지역에서 다양한 이름으로 전승되고 있다. 향토아리랑이라는 이름으로 강원도 영서지역에서는 아라리, 어러리, 메나리, 중남부지방에서는 아라성, 아리랑 등 다양하게 전승되고 있다. 강원도에만 약 500여 종의 아리랑이 전승되고, 문경, 밀양, 진도, 부산, 원산 등의 아리랑이 전승되고, 밀양, 진도, 부산, 원산, 연변 등의 아리랑에 정선아라리의 사설이 접합되어 있는 데서 아리랑의 다양함을 알 수 있다. 2000년-2002년에 있었던 강원도에서의 민요 조사 『강원의 민요』 Ⅰ·Ⅱ에서 채록된 「강원도 아리랑」 편수에서도 아리랑의 전승현황을 확인할 수 있다. 강원도 내에서는 아라리를 중심으로 해서 강원도아리랑, 밀양아리랑, 본조아리랑, 진도아리랑, 엮음아라리, 자진아라리 등이 전승하고 있다. 지역별 현장에서 소리꾼들이 부르는 아리랑은 비교적 향토성을 지닌 채 전승되고 있으나, 단정적으로 아리랑의 본류 또는 원형이라고 느끼기에는 한계가 있다. 그러나 여전히 전통민요 아리랑을 부르는 것은 표현행위로 지역 사람들의 문화생산 방식이기도 하다. 이러한 인식에서 아리랑의 상상력과 자극 행위의

13) 허경진, 「19세기 인천에서 불려졌던 아리랑의 근대적 성격」, 『동방학지』115집, 연대 국학연구원, 2002, 257-268쪽.

일면을 볼 수 있다.

또한 2008년에 있었던 강원도에서의 아리랑조사 『2008 아리랑 현황조사보고서』에서는 지역민의 아리랑에 대한 인식현황을 조사한 적이 있는데, 조사를 통해 본 지역민들은 아리랑이 한국을 대표하는 브랜드로서 적절하다는 데 높은 동의의 뜻을 나타냈으며, 우리 국민에게 익숙한 민요와 어울릴 수 있는 공연·음악을 문화상품화하는 것이 좋다라고 생각하는 결과가 나왔다. 특히 홍보 및 캠페인, 국제행사 등 다양한 홍보활동을 통해 아리랑의 이미지를 전파하는 것이 가장 시급하다는 데 동의하고 있었고, 아리랑이 한국을 상징하는 데 있어 부족함이 없지만 아직까지 그 구체적인 이미지가 부족하다는 것을 알 수 있다. 단일 브랜드로서 그 경쟁력을 갖추기 위해서 통일된 연상이 가능하도록 아리랑 고유의 시그니쳐(signature)를 개발하는 것이 시급하다고 나타났다.[14]

아리랑의 등재는 또 다른 브랜드를 높일 것이다. 이미 유네스코 대표목록 등재 신청을 위해 다양한 집단과 사람들이 참여하여 진행하였다. 2011년 8월에 아리랑 연고 지방정부, <사> 한민족아리랑연합회 등 주도단체, 관계 전문가들이 모여 자문회의를 열고, 신청하기로 합의하였다. 등재 추진 관계자 의견에 따라 2011년 12월 중앙정부 문화재청 문화재위원회 심의과정을 거쳐 대표목록 등재종목으로 아리랑을 선정하였다. 이들은 신청 결정을 중앙정부(문화관광체육부, 문화재청)에 홍보하고 또한 중앙정부에 신청을 정식으로 요청하였다. 등재신청서는 2011년 9월부터 한국민요 전문연구단체인 한국민요학회에서 아리랑 주요연구자들이 관련 보존단체의 면담자료와 핵심 전승자의 전승활동 자료를 제출받아 작성하였다. 7명의 전문가는 3차례의 회의에서 등재 전반에 대한 토론과 검증을 통해 객관적으로

14) 한국문화콘텐츠진흥원, 『아리랑 현황조사보고서』, 문화체육관광부, 2009, 60-62쪽.

정리하였다.

아리랑 보존 관계자들은 대부분 유네스코 대표목록 등재에 대한 관심이 컸고, 아울러 지역공동체와 관련 단체, 전승자들 사이의 활발한 의사소통을 통하여 지원과 협력의 의지를 보였다. 이처럼 아리랑 전승 주체는 관련 전승자료와 적극적인 면담의 호응으로 등재 가치와 지속적인 활동에의 자부심을 나타냈다. 이를 뒷받침할 수 있는 전승활동 사항과 정리자료 정보를 정리하였다. 등재가 확정되면 아리랑의 브랜드 활용 가치는 확대될 전망이다. 이에 대한 지적 재산권 확보에 나서야 한다.

통시적 계통과 민요권의 차이에 의해 인식하는 것이 바람직하다. 득히 필자는 화천, 영월, 태백, 제천, 음성 등의 지역에서 아리랑의 현장 판도와 전파 분포에 대하여 문제의식을 가지고 조사하였다. 아리랑의 현장적 기능은 창곡과 사설, 창자 등의 관계망 속에서 읽어야 생명력 있는 현장성과 미학성을 발견할 수 있다고 보았다. 이러한 경험적 인식 위에 아리랑의 원형과 본질적 가치를 따지는 작업이 수행되었다. 통속아리랑을 비판적으로 살피면서 현장전승의 향토아리랑에 대한 본질적 가치를 주목해야 한다. 아리랑 원형론은 분명 생산적 담론이 아니다. 다만 민족사 족적 위에 서사 속의 김산류 아리랑, 나운류 아리랑, 조정래류 아리랑 등도 저항적 원형 곧 역사소산의 문화적 소스로 인식해야 한다. 통속아리랑이든 향토아리랑이든 삼재론의 천(天)원리로서 저항의 유전자 이미지는 재생산의 자극 유혹에 대한 가치-참요(讖謠) 전통-로 역사 문면에 지속적으로 작용해 왔다. 이는 한류 근원의 좋은 잠재 이야기 요소이기도 하다.

2) 지역형 감성과 놀이 : 아리랑의 상생과 재미

전통민요의 소리꾼은 개별문화로서 살아온 내력의 문맥과 개성을 동시

에 가지고 있다.[15] 일정한 문화권에서 전승되어온 구비민요는 나름대로 한 지역의 자연적, 역사적, 사회적 조건에 의해 형성되어 적응해 온 것이기 때문에 특정 지역문화의 정체성을 확보하고 있다.[16] 지역문화의 문화콘텐츠 중심 테마는 원형의 가치화와 이를 문화산업화하는 것이다.[17] 지역민의 주제적 참여가 반드시 따라야 차별성이 있다. 지역의 이미지에 이끌려 찾아오는 관광여행도 이러한 차별성의 이동 행위다. 지역혁신화 역시 이러한 과정에 대한 대응전략이다. 미래에 대한 전략분석인데 창조도시의 당위성을 논의하면서 강조하였듯이 문화가 있는 도시 이미지 창출에는 그 지역문화의 독창성 내지는 차별성이 깊숙하게 내재하고 있다.

지역마다 향토성과 세계성을 강조한 축제민요를 살리고 있다. 정선과 진도, 밀양 세 곳의 아리랑은 지명도 덕분에 일찍 아리랑축제를 시작하였다.[18] 밀양아랑제는 영남아리랑이 지닌 흥겨움을 살리고 아랑전설에 바탕을 둔 지역축제이다. 진도아리랑제는 구성져서 능청거리고 정한 맛을 살리면서 남도 공연예술을 연결시킨 지역축제이다. 정선아리랑제에는 창곡 자체가 서정적 유장함으로 흘러내리고 단백한 신명이 있고 애처로움이 배어 있다. 정선아리랑제는 그 특성을 살려 시작한 지역행사용 축제였다. 그 지역의 풍토적 정체성에 뿌리를 두고 있다. 아리랑축제에는 토착성과 지역적인 현실성, 민간전승다운 전통성, 그리고 주어진 지역 사람들의 편향성이라는 소리문화의 특성이 드러나 있다[19].

15) 강진옥, 「여성 민요창자의 존재양상과 창자집단의 향유의식」, 『한국고전여성문학연구』 4, 2002, 5-32쪽.
16) 이창식, 「전통민요의 자료 활용과 문화콘텐츠」, 앞의 논문, 197쪽.
17) 이창식, 『문학콘텐츠와 스토리텔링』, 역락, 2005, 115-119쪽.
18) 권오성, 「아리랑의 상징성과 세계성」, 『아리랑의 세계화와 영남아리랑의 재발견』, 영남민요아리랑보존회, 2009, 3-9쪽.
19) 이창식, 「전통민요의 자료활용과 문화콘텐츠」, 『한국문학콘텐츠』, 청동거울, 2005, 117-151쪽.

한국 수백여 개의 지역축제 항목에서 공연문화행사는 전 예술에 걸쳐 광범위한 위치를 매김하고 있다. 현대 지역축제의 변신은 계속되고 있다. 새롭게 만들어진 축제 중 사라지는 이벤트형 축제도 증가한다. 이벤트형 축제로 인해 이벤트관광이 지역마다 독특한 매력요인으로 나타나고 있다. 이벤트관광은 관광수요를 창출하는 지역축제와 특별이벤트를 관광자원화 하여 특정 장소로 관광객들을 유인하고, 이를 조직적으로 기획, 개발, 마케팅하는 일련의 과정이다. 함평나비축제와 화천산천어축제가 대표적이다. 반면에 경쟁력 있는 지역축제는 지역의 브랜드 가치를 높이고 고부가 가치를 지속가능성으로 창출하여 지역발전의 견인차 노릇을 하면서 지역성을 홍보하고 있다. 현대의 지역축제는 지역문화를 토대로 새롭게 재구성된 것이며, 인공성의 축제이므로 '만들어 나가는 과정'이 바로 창조 작업이다. 이 활성화 작업에 온갖 기획, 집행이 총체적으로 집약됨으로써 그 과정이 일종의 종합예술문화로 다듬어진다.[20)]

아리랑의 축제화 성공 여부 관계없이 축제현장에서는 어울림의 기능이 있다. "정선어러리 착착접어서 거래걸빵을 해지고/영월읍에 저자골목에 어러리 팔러갑시다"(「아라리」)[21)]처럼 사설은 현장에서 듣고서 아리랑이 살아 있는 생동체라는 것을 느꼈다. 아리랑 부르기는 누구나의 공유물처럼 어울려 맛을 낸다. 가창자 개인별로 보면 다분히 자위적 넋두리인데 삶의 현장에서 주고받기의 공동작 인식이 존재한다. 아리랑에 대한 삶의 공동체 의식에서 더불어 어울리는 상생의 발상에까지 확장되는 자체가, 축제의 한마당 요소가 있다. 확대하면 남북 공통으로 한민족의 정체성을 드러내는 상징 키워드로 자리잡은 민족 소리라는 점이다.[22)] 이는 소리의 원형에서 오

20) 이창식, 「지역문화콘텐츠의 원형자원과 품바축제」, 『공연문화연구』제16집, 한국공연문화학회, 2008, 307-308쪽.
21) 이창식, 『서강민속을 찾아서』, 집문당, 2003, 94쪽.

는 축제적 공감대에서 비롯되었다. 놀이의 재미와 어울림의 신명이 있다. 어떤 장르보다 아리랑의 역동성이 강했다는 뜻으로 받아들여지고 있다. 이처럼 아리랑의 놀이적 집적은 다시 시간적 확대 재생산의 축제판의 성격을 지닌다.

아리랑의 축제적 최대공유인자는 민족시가로서 상징성을 보여주고 있다. 아리랑은 한민족문화를 표상하는 소리요, 한민족 애국가로, 누구나에게 상징화된 측면이 있다. 코리아 영화처럼 그 영역 또한 남북한 구분 없이 어디에나 있다. 이념의 한계, 지역의 한계가 있다. 그럼에도 불구하고 그 정서는 여전히 아리랑의 공유성을 확인하게 한다. 중국과 러시아를 비롯해 일본에 이르기까지 한민족이 살고 있는 곳이면 어디에든 아리랑이 살아 숨쉬고 있다.[23] 아리랑 부르기는 음주가무했던 동이족의 기질과도 무관하지 않다. 아리랑이 춤으로 표상할 때 열림, 보듬음, 풀림, 나눔, 펼침, 떨침 등으로 나타난다.[24] 자생적 아리랑이 한민족이라는 정서로 공동 시작화(詩作化)한 사례다. 이는 아리랑의 융합학문으로 인식할 수 있는 여지를 주고 있다. 이처럼 아리랑의 연원이나 해석이 열려 있는 자체가 아리랑전승물의 체계화에 대한 한계다. 민요로서의 아리랑은 향유층의 놀이적 정서와 현실적 의식을 대변한다. 아리랑의 놀이적 성격은 향유층의 소리품을 판다는 의식에서도 보인다.[25] 아리랑의 시적 자질은 삶의 밑바닥에 우러나온 서정에 기반하면서 역사적, 사회적 대응력이 나타난다. 특히, 다른 문학 장르에서 찾아볼 수 없는 시대 부응의 측면이 여러 군데 두루 나타난다.

기록 문학에서처럼 세련되지 못하고, 이별의 상황이 투박하게 묘사되었

22) 김연갑, 『아리랑-그 맛, 멋 그리고…』, 집문당, 1998, 136-146쪽.
23) 이창식, 『중국 조선족의 문화와 청주아리랑』, 집문당, 2004, 51-76쪽.
24) 박민일, 『아리랑정신사』, 강원대출판부, 2002.
25) 김시업, 『정선의 아라리』, 성균관대출판부, 2003, 18쪽.

다. 아리랑은 민중 생업활동의 실상에 깊게 뿌리 내린 탓이다. 눈물이 묻어 나고 때로는 한숨이 배어 있다. 아리랑의 다양한 사설들을 살펴보면 반복 과 극단적인 표현을 통해 애타는 심정을 진술하게 나타나고 있다. 유흥적 인 분위기를 주도하면서 그 본질에는 자위적 기능으로 놀이하는 인정의 즐 거움이 있다. 즐길 줄 아는 사람들만의 대표적인 소리문화가 아리랑의 노 래 항목이다. 김 맺힘의 소리나 풀림의 소리의 원형을 간직하고 있다. 더구 나 엮음아리랑은 이탈의 재미가 있다. 아리랑은 민족시 또는 구비시로 '판' 에 따라 얼마든지 움직일 수 있는 열린 장르다. 음악문법으로 강원도 아라 리가 그러한 성격의 원형성을 간직하고 있다.

아리랑의 본질에는 생리현상의 농경문화적 상상력이 내재되어 있다. 이 는 풍류적이기보다 민중적이고 인간적이라 해야 옳은 표현이다. 아리랑의 민중적 성격은 근대이행기에 유흥적이고 저항적인 이중성을 지녔으나 본 래에는 농경의 실무성과 부합한다. 삼재의 원리로 승화될 소지가 있다. 민 중의 역사성을 고스란히 담지하고 있으나, 신바람이 지피면 진정성을 얻는 다. 그만큼 다채롭고 다채로운 만큼 그 항목이 세계적이라는 데 있다. 단순 히 계량적 수치만 뜻하는 것이 아니라 실제적인 삶의 아우름을 담고 있는 소리문화라는 점이다.

아리랑에는 정한이 짙게 배어 있지만 때로는 웃음을 촉발시키고 웃는 마당 속에 숙연함도 느끼게 한다. 또 아리랑은 틀을 가지고 있으면서 삶의 현장에는 틀을 깨는 소리다. 기능성이 강조되는 노래지만 상황에 따라 고 유성을 유지하면서 현실적 대응력이 강한 열린 장르성을 가지고 있다. 아 리랑의 미학은 고유성의 애절함에도 그 가치를 부여해야 하겠지만 무엇보 다 열린 변화성도 주목해야 한다. 정과 한이 신명의 아우름을 변화된다. 이 점이 고구려 벽화의 삼족오, 원효의 화쟁처럼 농경문화가 무너져 가는 시

대에 농경적 상상력과 인본적 감성이 정보화 시대에 또 다른 문화층위의 인자로서 생명력을 지녔기 때문이다. 이 아리랑의 심층적 원형원리에 대하여 문사철 위주의 인문학 차원에서 지속적으로 논의되어야 마땅하다.

정선과 진도, 밀양의 3대 아리랑은 향토민요인가, 전통민요인가. 흔히 이곳은 아리랑의 원형지역이라고 한다. 이곳에 불리는 아리랑은 가창자의 생업 공간인 삶의 현장과 밀착되었고, 그 풍토의 원형성을 고스란히 간직하였다는 점이다. 밀양아리랑은 정선아리랑의 빠른 토리에 경상도 메나리 정조가 있고,[26] 진도아리랑은 육자배기의 영향으로 밀양아리랑과 같은 정한 맛이 있고, 정선아리랑은 자진과 엮음이 다르듯이 늘어짐의 느림과 촘촘하게 서둘러가는 신명이 있다.[27] 밀양아리랑은 우아미가 강하다. 그런데 정선아리랑은 서정적 비극미와 해학미가 배어 있다. 진도아리랑은 그 양면성을 가지고 있다.[28] 그 지역의 풍토적 토리에 뿌리를 두고 있다. 아리랑의 전승과 연행에는 토착성과 지역적인 현실성, 민간전승다운 전통성, 그리고 주어진 지역 사람들의 편향성이라는 속성이 반영되었다.[29] 이런 아리랑의 지방색 요소를 살려 지역축제화하여 현대적으로 계승하고 있다.

2012년에는 상주아리랑축제(2012.04.14-2012.04.15, 계산동아리랑고개 일원에서 열리며 역사문화의 재조명과 아울러 지역경제 활성화를 지향), 성북아리랑축제(2012. 05.1-201205.31, 나운규의 영화 「아리랑」의 촬영지로 알려진 성북구를 대표하는 문화예술축제로 1997년부터 개최되고 있으며 문화재·전통문화와 결합하여 과거와 미래가 공존하는 성북구의 상징적인 축제), 아리랑 아라리요(2012.06.02, 중국의 동북공정으로 아리랑을 중국의 무형문화재로 지정하자 그에 대항하여 경기도문화의전당은 중국으로부

26) 김기현, 「밀양아리랑의 형성과정과 구조」, 『민요론집』4호, 민요학회, 1995, 95-121쪽.
27) 김시업, 『정선의 아라리』, 성균관대, 2003, 8쪽.
28) 이소라, 『농요의 길을 따라』, 밀알, 2001, 94-95쪽.
29) 이창식, 「전통민요의 자료활용과 문화콘텐츠」, 『한국문학콘텐츠』, 청동거울, 2005, 117-151쪽.

터 한국 아리랑을 지키자는 의지로 수원월드컵경기장에서 '천지진동 페스티벌Ⅱ-아리랑 아라리요'를 개최), 정선아리랑제(2012.10.01-2012.10.04, 일명 아라리라고도 하는 정선아리랑의 전승 보존과 지역발전 및 군민화합을 도모하고 한국적인 민속을 계승·발전시키기 위해 1976년부터 열리고 있다. 2012년도는 '숨결 잇는 바람의 12, 함께하는 아리랑'이란 주제로 한 축제로 정선의 이미지 상승과 세계화 축제를 도모하고 있다), 정선아리랑극(2012.04.07-2012.12.02, 정선아리랑극은 1999년 아리랑연극이라는 이름으로 탄생되었다가 정선아리랑 창극과 한국뮤지컬의 시기를 거쳐 2009년 정선아리랑극이라는 이름으로 재탄생되었다. 정선아리랑을 토대로 극적인 구성을 가진 새로운 공연의 형태로 고유 전통과 민속 그리고 역사와 민족성을 아리랑의 효시인 정선아리랑을 토대로 극을 통해 새롭게 구현함을 목표로 함) 등을 통해 현장감보다 공연용 이벤트로 접속하고 있다. 연고 지역에 가면 아리랑의 질긴 생명의 소리를 들을 수 있다고 오해할 소지가 있다.

아리랑을 부르는 소리꾼은 아리랑유산의 주체다. 실제로 민중의 삶에 뿌리내려 투박하지만, 자위적 기능으로 불려져 울림과 어울림의 소리를 듣는다고 느낀다. 삼재론의 지(地)원리로서 공동체의 상생미학이다. 자연스럽고 타고난 표출방식의 노래문화가 그곳에 있다. 화자인 소리꾼들은 과거를 회상하며 아리랑을 부르면 힘이 들지 않고 오히려 재미가 있어 신명이 난다고 하였다.[30] 현장의 분위기에 따라 극적 희로애락이 연출된다. 소통과 상생의 원리에는 아리랑 특유의 내적 에너지가 작용한다. 이는 열린 장르적 성격인데 그 변신의 무한대가 주목된다. 문화권이 다른 사람들도 이 점에 이끌리고 있다.

3) 융합형 치유와 소통 : 아리랑의 보편적 가능성

노래문화로서 민요는 문화환경의 변화에 민감하고 그 대응력도 강하다.

30) 이창식, 「아리랑의 정체성과 현장성」, 『민요론집』6집, 민요학회, 2001, 322-324쪽.

아리랑은 오늘의 노래문화, 특히 대중가요의 문제를 여러 가지로 생각하게 해준다.[31] 대중가요의 주류는 주제의 편향이 심하여 우리의 생활을 고르게 노래하지 못하고 있다. 대중가요의 주류의 대부분의 노래양식은 문제의식이 살아 있지 못하여 통속적 정서의 소비만 거듭 이루어질 뿐, 삶의 문제에 대한 고민은 실종되어 있다. 대중가요를 문화예술로서 인식하기보다는 향락적 오락물로 여기는 경향이 있는 것은 이런 현상에서 찾을 수 있다. 역사 이래 어느 시대에나 그에 맞는 노래는 항상 있었다. 신라에는 향가가 있었고, 고려에는 경기체가나 속요가 있었으며, 조선시대에는 악장, 가사, 시조, 잡가가 있었다. 근대이행기에는 창가, 트로트, 통속민요가 있었다.

그러나 아리랑만은 시대의 변천에 구애됨이 없이 쉬지 않고 한민족의 가슴에 스며들며 오늘날까지 이어지고 있다. 아리랑은 한민족 모두의 감정과 욕구, 꿈과 정신이 뒤엉킨 복합적이면서 총체적인 것이다. 아리랑은 고유한 문화적 수요가 거의 고갈되어 있는 오늘의 상황에서도 당대 문화의 결핍요소를 채워 줄 수 있는 민요의 문화적 기능을 살릴 수 있다.[32] 아리랑의 미래지향적 기능은 민속문화의 힘이고 나아가 민속예술의 핵심이라 할 만하다.[33] 아리랑소리도 남한에서는 정선, 진도, 밀양 등지의 축제라는 이름으로 축제민요가 되었고, 북한 평양에서는 '아리랑축전'이라는 이름의 대동제 민요로 형상화되었다. 남한에서는 현재 판소리처럼 세계무형문화유산 등재가 진행되고 있고, 북한에서는 월드컵 붉은악마 열기 같은 초대형 집체뮤지컬을 진행하고 있다.

분명 아리랑소리는 민족의 노래문화라는 사실이다. 남과 북, 해외까지

31) 이창식, 「아리랑, 아리랑콘텐츠, 아리랑학」, 『한국민요학』21집, 한국민요학회, 2007, 189-199쪽.
32) 박용문, 「초등교육현장에서의 정선아리랑 전수실태와 개선방안 연구 : 정선지역 초등학교를 중심으로」, 관동대 교육대학원, 2009, 14-15쪽.
33) 이창식, 「전통민요의 자료 활용과 문화콘텐츠」, 앞의 책, 2002, 178쪽.

한민족이 사는 곳 어디에서든 민족자존의 마음처럼 불려져 오고 있다. 50여 종의 갈래에 8천여 수의 노랫말이 곳곳에 남아 있다. 2001년 세계유네스코가 아리랑상을 제정한 것이 이러한 상징적 가치 때문이다. 아리랑은 한민족의 문화유전자를 함축하는 존재감이 있다. 공동체의 신명과 같은 감성이 자리하고 있다. 크게 하나 되는 어울림 정신의 대동성이 스며 있다. 국가모순, 체제모순, 민족모순을 녹일 수 있는 창조적 에너지가 내재되어 있다. 이를 적극적으로 가치창조할 수 있는 통일담론이 나와야 한다. 아리랑을 부르며 손에 손을 잡고 마음을 터놓을 수 있는 소리잔치, 얼마나 벅찬 감동인가. 남북이 아리랑정신으로 통섭의 장을 열 수는 없는가. 지금은 문화감성시대다. 과거의 축적된 아리랑의 역사성과 대중성을 바탕으로 열린 아리랑콘텐츠사업이 필요하다.

소리현장에서 소리꾼들과 어울려 보면 아리랑이 나름대로 정서를 자극하는 놀이도구임을 알 수 있다. 아리랑이란 말만 떠올려도 소리의 본향이 있다. 아리랑의 향수성은 고향 이미지와 모성적 회귀의 정서를 연관 짓는 것이다. 산과 물, 사람이 더불어 살면서 저절로 우러나온 소리를 받아드린 결과이다. 아리랑의 미적 가치에 대하여 정서적 순화성 생태성에서 매력을 찾고 있다. 순화성은 아리랑의 가장 소박한 성향이다. 아리랑의 현재적 관심은 어디든 어울리는 친연적 인본주의 성향과 끈질긴 생명의 소리로 이 땅의 다수 사람들의 자화상처럼 느끼는 데 있다. 아리랑의 한국적 정서, 토착적 선율, 민중취향의 전승물 차원을 아우르면서 고유문화의 정체성 연구와 아울러 시학적 연장선 위에 철학적 해명이 있어야 한다.

아리랑에 대한 계승적인 작업에 1차적인 기반은 소리꾼의 정서적 이야기담론을 주목해야 한다. 아리랑의 활용방안 역시 이벤트와 축제의 틀에 국한시키는 것은 생명력이 없다. 아리랑 원형자원의 다양한 쓰임새(One

Source Multi Use)라는 문화산업적 창작 전략이 요청되는데 이때 원형은 아리랑 향유층의 정서적 이야기(사설을 포함한 전승물)인 것이다. 기억할 수 있고 소통할 수 있는 덜 왜곡된 본래 전승 체계다. 이러한 아리랑의 원형적 자료를 이용해 타 갈래로 하이퍼화하는 창작 작업이 이뤄져야 한다. 조사 자체가 아카이브 구축으로 이어져 아리랑박물관이 설립될 추세이지만 여전히 위기이다. 아리랑의 가치창조화는 이러한 종합적 자료 체계화를 바탕으로 추진되어야 한다. 아리랑의 디지털스토리는 IT관련 과학이 창조하되, 그동안 신화적인 또는 신념에만 매달려 신비적 경지를 현실화해 보인다.

아리랑의 상징성이 남북 모두 한민족문화의 대표격으로 자리 잡았지만, 그 가치창조 방식은 사뭇 다르다. 다만 민족의 공동체 소리문화유산이라고 인식하는 것은 공교롭게도 일치한다.[34) 음악적 기층문법으로 보아 자위적 성격이 강한 탓으로 보편적 가치성을 두루 공유하고 있으나, 활용과정에서는 약점도 노출하였다. 토속성을 가장 충실하게 반영하는 동시에 유동성도 강하게 작용한다. 그럼에도 불구하고 나운규 영화 <아리랑>류의 저항적 인자가 녹아있는 지역 소리문화의 가치를 주목해야 한다. 심형래 <디워> 영화와 <영웅> 뮤지컬에서 아리랑의 활용에 있어서 가치를 북한 아리랑 집체 공연과 다르게 비판적으로 따져 보아야 할 것이다.

아리랑은 열린사회에서 신명의 소리다. 더불어 살아가는 길을 북돋는 사설이 많다. 아리랑은 닫힌 사회에서 막힌 것을 풀어내는 소리다. '나를 버리고 가시는 님'이 병이 날 것이라는 한 맺힌 응어리가 사설에 나타나 있다. 세상살이 중에 사랑하고 놀이하고 이별하고, 죽음에 이르는 과정에서 만나는 님은, 시적 화자 또는 노래하는 이에게는 정서 표출의 대상이다. 그

34) 김영순, 「향토문화자원의 스토리텔링 과정」, 『스토리텔링의 사회문화적 확장과 변용』, 북코리아, 2011, 157-176쪽.

님에 대해 응어리지고 매듭진 안달의 한을 푸는 노래부르기가 기본적인 아리랑의 구연방식이다. 마음에 앙금진 수심이 밤하늘의 별보다 많다고 하였다. 이주 해외동포의 디아스포라에서부터 강원도 비탈고개 소리꾼의 아리랑소리 부르기 촌스러움처럼 이를 자연스럽게 여과하는 한풀이가 아리랑의 내재적 가치다. 어두운 시기에 나타난 부정적인 현상이고, 실제 삶터나 놀이판에서는 오히려 신명을 불러일으킨다.[35] 아리랑의 놀이적 성격은 개방성과 맞물려 있다. 지게 소리로 물바가지 소리는 올골차며 신명을 끌어올리던 것이다. 지게의 놀이도구는 소리의 자연스러운 어울림 악기이며 물바가지 역시 울림의 원초성을 드러내는 것이다. 이런 속에 건강한 율동미와 어깨 들썩임이 있다.

민요로서의 아리랑은 민중의 정서와 의식을 대변한다. 아리랑의 예술적 가치는 삶의 밑바닥에 뿌리내린 넋두리에서 우러나온 서정적 요인에 연유한다. 서정성의 원리에는 소리문화의 원형질이 담지되어 있다. 특히, 다른 문학 장르에서 찾아볼 수 없는 진솔한 사랑의 정서를 보게 된다. 아리랑의 인본적 상상력은 자연과 연관된 친연성에 비롯된 것이다.[36] 아리랑의 진실 드러내기는 친자연적인 비유를 통해 그 절묘한 맛을 보태고 있다.[37] 결국 융합인문학적 접근이 필요한 시기가 되었다. 아리랑의 매력은 어디든 어울리는 친연적 인본주의 성향과 끈질긴 생명의 소리로 대한민국 사람들의 자화상처럼 느끼는 데 있다.[38] 삼재론의 인(人)원리로서 사람 중심의 진정성이 내재한다. 아리랑의 한국적 정서, 토착적 선율, 민중취향의 전승물 차원을 아우르면서 한국 고유문화의 가치창조는 깊이 있게 점검되어야 한다.

35) 임경화, 「민족의 소리 아리랑의 창출」, 『근대의 노래와 아리랑』, 소명, 2009, 413-521쪽.
36) 이창식, 「아리랑의 정체성과 현장성」, 『민요론집』6집, 민요학회, 2001, 321-323쪽.
37) 김시업, 『정선의 아라리』, 성대출판부, 2003, 15-19쪽.
38) 이창식, 『민속문화의 정체성 연구』, 집문당, 2001, 240-246쪽.

아리랑의 원형성은 창조적 유전인자인 동시에 향유층이 오랜 세월 공감해 온 핵심요소인 것이다. 이것이 아리랑에 대한 가치 부여가 문화감성시대에 더욱 강조되는 이유이기도 하다.

3. 아리랑유산의 스토리텔링과 킬러콘텐츠

세계화 방식은 여러 측면을 고려할 수 있다. 이 글에서는 세계인 누구나 공감할 수 있는 킬러콘텐츠 제작을 위한 스토리텔링 접근과정을 제안한다. 스토리텔링은 문화원형에 창작언술을 이용하여 새로운 사유와 정서 세계를 만들어내는 문화콘텐츠 생산체계이다. 스토리텔링 방향은 수요자 만족 중심에 우선하여 지식기반 산업화를 이끄는 방식이다.[39] 아리랑 스토리텔링 창작 단계를 장르의 설정과 장르의 파괴에 따라 달라질 수 있다. 과거에도 그랬고 앞으로도 창조자에 의해 새로운 아리랑 창조물이 등장할 것이다.

아리랑콘텐츠산업은 2012년을 기점으로 활성화되고 있다. 기존 진행형 과정도 다시 비판하면서 대안을 지속적으로 찾아야 한다.

〈표〉 아리랑 스토리텔링 창작과정 단계

단계	내용	착안	비고
1	아리랑 인문학적 연구와 원형 정체성 확보	문화원형 고찰	분석화
2	아리랑 가치창조연구와 동시대적 트렌드 확보	리소스 세분화	가치화

39) 이창식, 『문학콘텐츠와 스토리텔링』, 역락, 2005, 115-119쪽.

3	아리랑 스토리텔링 창작과 킬러콘텐츠 만들기	감정, 상상력 접근	집약화
4	아리랑 멀티디지털 기술 창출과 수요자 반응	스토리텔링 마케팅	진행형

미래의 아리랑 킬러콘텐츠 등장을 예견하면서 앞서 논한 아리랑유산의 현상적 가치–삼재론 중심의 소스를 고려하여 <표>처럼 세 가지 지향을 제시한다. 일반 서사 스토리텔링 전략 요소(플롯, 캐릭터, 공간)를 넘어서서 특수성(참신, 고유, 상징....)과 보편성(친근, 재미, 미래....)의 초장르론을 조화시켜 가야 한다.

1) 팩션지향 : 감성과 상상력의 아리랑 스토리텔링

노래문화로서 민요는 문화환경의 변화에 민감하다. 아리랑과 같은 민요는 오늘의 노래문화, 특히 대중가요의 문제에 대해 여러 가지를 생각하게 해준다. 대중가요의 주류는 주제의 편향이 심하여 우리의 생활을 고르게 노래하지 못하고 있다. 대중가요의 주류의 대부분의 노래양식은 문제의식이 살아 있지 못하여 통속적 정서의 소비만 거듭 이루어질 뿐, 삶의 문제에 대한 고민은 실종되어 있다. 대중가요를 문화예술로서 인식하기보다는 향락적 오락물로 수용하는 경향은 이러한 현상에서 찾을 수 있다.

역사 이래 어느 시대에나 그에 맞는 노래는 항상 있었다. 신라에는 향가가 있었고, 고려에는 경기체가나 속요가 있었으며, 조선시대에는 악장·가사·시조·판소리가 있었다. 그러나 아리랑만은 시대의 변천에 구애됨이 없이 쉬지 않고 겨레의 가슴을 적시며 오늘날까지 이어지고 있다. 아리랑유산은 우리 민족 모두의 감정과 욕구, 꿈과 정신이 뒤엉킨 복합적·총체적인 것이다.[40] 아리랑은 고유한 문화적 수요와 향유가 거의 고갈되어 있

는 오늘의 상황에서도 당대 문화의 결핍요소를 채워 줄 수 있는 민요의 문화적 기능을 살릴 수 있다. 아리랑의 미래지향적 기능은 민속문화의 힘이고 나아가 민속예술의 핵심이라 할 만하다.[41]

아리랑소리도 남한에서는 지역축제(정선, 진도, 밀양 등)라는 이름으로 축제민요가 되었고, 북한에서는 '아리랑축전'(평양)이라는 이름의 대동제(大同祭)민요로 형상화되었다. 남한에서는 현재 판소리처럼 세계무형문화유산 등재에 노력하고, 북한에서는 월드컵 붉은악마 열기 같은 초대형 집체뮤지컬을 꿈꾸고 있다. 아리랑소리는 민족의 노래문화라는 사실이다. 남과 북, 해외까지 한민족이 사는 곳 어디에서든 민족자존의 상징처럼 불리고 있다. 50여 종의 갈래에 8천여 수의 노랫말이 곳곳에 남아 있다. 2001년 세계유네스코가 아리랑상-현재 중단-을 제정한 것이 이러한 상징적 가치 때문이다. 아리랑은 한민족의 유전자를 압축해 놓은 존재감을 지닌다. 대동정신의 신명과 같은 감성이 자리하고 있다. 또 주체가 크게 하나 되는 어울림 정신이 있다. 국가모순, 체제모순, 민족모순을 녹일 수 있는 창조적 힘과 가치가 내재되어 있다. 이를 적극적으로 가치창조할 수 있는 통일담론-통일아리랑론-이 나와야 한다.

아리랑을 부르며 손에 손을 잡고 마음을 터놓을 수 있는 대동 한마당은 매력적이다. 남북이 아리랑정신으로 통섭의 장을 열었던 기억이 있다. 문화감성시대에 과거의 축적된 아리랑의 역사성과 대중성을 바탕으로 열린 아리랑콘텐츠사업이 필요하다. 아리랑에 대한 인문적 기반은 여러 측면에서 소통되어 축적된 성과물을 가지고 있다. 아리랑은 지역에 자리한 향토

40) 박용문, 「초등교육현장에서의 정선아리랑 전수실태와 개선방안 연구 : 정선지역 초등학교를 중심으로」, 관동대 교육대학원, 2009, 14-15쪽.
41) 이창식, 「전통민요의 자료 활용과 문화콘텐츠」, 『한국민요학』11집, 한국민요학회, 2002, 178쪽.

민요가 대중성, 민족성, 집체성, 전승성 등을 확보하면서 한민족의 상징 소리문화로 지속적으로 전개해 왔다.[42] 한 마디로 변신과 창조의 일면이 작용하였다. 아리랑 문화산업화는 무형문화재를 되살리는 이상의 소중한 의미를 지닌다. 세계화 추세에 부응하여 한국어뿐만 아니라 영어로 번역하는 데-타자 입장의 수용하기 고려-에까지 이르러야 할 것이다. 원형가치의 보존을 중시하면서 전승현장의 확장과 더불어 예술적 창작의 변신은 더욱 전문되어 세련성을 더할 것이다. 관련 설화나 역사의 스토리를 바탕으로 지역 아리랑의 미학을 녹여낸 작품인데, 일정한 수준에 오르지 못했다.[43]

　아리랑의 매체 접목은 동시다발의 피칭워크샵 형태로 전개되어야 한다. 새로운 인식 미디어 생태학적 접근의 문화콘텐츠 전문화 단계에까지 진전되어야 한다. 아리랑에 대한 창조적 인식은 서사양식의 수용이나 무형문화재 공연과 지정에 국한해서는 부족하고 그 자체가 독자적인 문화패러다임으로 창출되어야 한다. 향유층이 생각을 알고 이야기하게 되는 방식의 변화를 통해 아리랑의 메시지를 접속해야 하는 단계다. 농경 관련 전통사회처럼 생생하게 원형을 전승시킬 수 없으나, 소리의 전통성을 지킨다는 신념 속에서 여전히 계승된다는 자체도 중요하다. 아리랑의 재창조야말로 문화감성시대에 문화의 질을 높이고 더불어 살아가는 삶의 질을 한 차원 높이는 데 활용 가능성이 대단히 높다. 아리랑 역사의 현대적 수용은 21세기형 문화 흐름으로 소통해야 한다. 아리랑 역사의 감동적 이야기 비밀을 집중적으로 연계해야 한다.[44] 아리랑 전승 단체와 지자체에서 이를 새로운 패러다임으로 바꾸려는 노력은 고무적인데, 비전이 없다. 등재 이후에도 여전히 아리랑콘텐츠의 전문성과 활용성은 미약하다.

42) 이창식, 「아리랑 - 문화감성을 통한 남북공감대 찾기」(2012. 게재 칼럼).
43) 이현수, 『전승현장과 변이양상』, 민속원, 2006, 252-256쪽.
44) 최혜실, 『스토리텔링, 그 매혹의 과학』, 한울, 91-104쪽.

한류 부응 스토리텔링 : 아리랑의 팩션(faction) 분야

- 키워드 : 저항－저항성

- 기본 아이디어 :

 한류 K-드라마, K-영화가 그러하듯이 아리랑의 역사가 근원적으로 좋은 이야기다. 아리랑 스토리텔링으로 공연, 영화 등을 고려해 볼 때 역사 속 사실과 연결시키는 방향도 수요자인 일반 대중, 곧 문화취향의 관객들에게 흥미를 줄 수 있다.

- 활용 항목사례의 제시

 ▶ 도미와 아랑(娥郎) 이야기 : 아리수(한강) 배경, 피리소리 등
 아르랑 아르랑 아라리요 / 아르랑 얼시고 아라리요 - <아랑가>
 ▶ 원효 무애가 아리랑타령 : 화쟁아리랑의 뮤지컬화
 ▶ 연변 정암촌 아리랑과 이주사 악극화 : 필자 편 『중국 조선족의
 문화와 청주아리랑』
 ▶ 김구 상해임시정부와 광복아리랑 역사극화 : 김구, 안중근, 우덕순,
 윤봉길 등 인물전 판아리랑 * 안중근 소재(영웅) 뮤지컬 참고
 ▶ 정신대 아리랑 진혼콘텐츠 : 노수복 등 할머니 이야기의 문학콘텐츠
 아리랑의 노래 : 오키나와로부터의 증언(16mm 컬러 영화, 참조)
 ▶ 춘천 의병아리랑과 의병마을 문학콘텐츠 : 윤희순(제천 '정'극단 대본)
 여성의병장 스토리, 의암제의 춘천의병아리랑 헌무
 ▶ 1980년대 <아리랑> 마당극과 아리랑굿판 복원 : 마당극 장르 복원
 (민요연구회, 노래패 자료)[45]
 민중극 <노비문서>는 몽골의 침입으로 충주성 노비 5천명이 싸우던
 줄거리, 충주 마수리 아라성 접목 가능성

■ 실제 스토리텔링 사례의 제시

▶ 명칭 : 뮤지컬 아랑극
▶ 내용 특징
 아랑 이야기 관련 창작품 활용
 물과 관련된 아리랑 흐름 각편 연계
 <아랑가> 등 변이변용화
▶ 출전과 근거 : 『삼국사기』, 최인호 소설, 「산유화가」 관련 자료 등
▶ 팩션 연구
 문헌 근거 자료 서사 분석
 아리랑의 감성 상상력 연동
▶ 활용가능 분야 : 아리랑시극(연극)
▶ 연계 활용 확대 : 테마투어 기획 등

■ 실제 작품 사례의 제시

▶ 명칭 : 2012 정선아리랑극 '어머이'
▶ 내용 특징
 아리랑으로 전해져 오는 어머이를 위한 진혼곡
 아리랑 속의 고향의 향수와 넉넉함 풍요로움, 정신적 위안을 극으로
 승화
▶ 극의 내용
 제1과장 길놀이 : 아리랑고개 너머 아리랑의 고향인 정선으로 돌아와
 역사 속으로 관객 인도
 제2과장 1940년 정선골 : 일제강점기의 착취 속 희망의 아리랑과 마
 을 지주의 횡포로 마을처녀를 위안부로 보내려하자 꼬마신랑에게 어머
 이를 보내고 시집살이 시작

제3과장 1945년 정선골 : 꼬마신랑이 성장하여 떼를 타고 떠나 일 년이 지나야 오는 세월 반복으로 어머이는 시집살이를 견디다 못해 신랑 찾아 서울로 떠남

제4과장 1950년 한국전쟁 : 신랑과 재회한 어머이와 그곳에서 맞은 한국전쟁의 깊은 아픔을 안고 아리랑고개를 넘음

제6과장 뒷풀이 : 어머이를 위한 아리랑진혼곡이 메아리가 되어 상생과 평화의 의미를 노래, 깊은 울림의 아리랑으로 민족의 신명을 깨우고 아리랑고개 너머 모두가 하나됨

■ 스토리텔링 마케팅 : 관광 스토리텔러 위주의 아리랑 체험형 투어리즘 조성

2) 놀이지향 : 신명과 재미의 아리랑 스토리텔링

놀이는 감성을 키우는데 좋은 소재가 된다. 놀이적으로 감성을 키우기 위해 행복감성론의 일곱 가지 사례를 들면, 상생공감과 원원, 공동승리와 배려, 긴장조직과 전략, 유희몰두와 즐거움, 필승전투와 조절, 상대필살과 관용이 필요하다. 노래는 또 놀이의 한 양식이기도 하다. 놀이는 생활의 일상적 삶의 밖에 존재한다. 그러기에 놀이의 세계에는 삶의 현실적인 긴장을 차단하는 구실이 있다. 놀이가 우리에게 즐거움과 재미를 줄 수 있는 것은 이러한 미묘한 현상 때문이다. 그리고 노래가 우리의 흥과 신명을 돋구고 즐겁게 하는 것 역시 그것이 우리를 삶의 공간으로부터 놀이의 세계로 옮겨주기 때문이다. 아리랑의 현대적 수용은 놀이 현상에 대한 새로운 향수감각을 뜻한다. 실제로 전통사회에서 아리랑이 일노래로서 실무적 기

45) 임진택, 『민중연희의 창조』, 창비, 1990, 51-61쪽.

능을 가지고 있을 뿐 아니라 놀이노래로서 노래와 놀이가 현장적 관련성을 지니고 구연된 사실과도 무관하지 않다.[46]

아리랑이 최근 다양한 모습으로 공연된다. 심지어 카지노 공간 속에 전통 소리노름을 접목하자는 특수성을 보인다. 도박성과 사행성을 비판할 수 있지만 이러한 비판은 우리에게는 현대와 전통의 만남, 동양과 서양의 만남이라는 새로운 긴장관계를 요구하면서 문화에 대한 다양성을 볼 수 있는 계기가 되기도 한다. 문화콘텐츠산업으로의 활용 작업은 옛것의 민속을 반영하되 새로운 예술성을 띠어야 한다. 지역문화 활성화 차원에서 네트워크 작업이 요구된다. 이를 추진하는 관련 회사는 물론 아리랑정보센터가 지정되어야 한다. 아리랑의 계승화 작업은 놀이적인 것 찾기와 연결하여 개별성을 부각시키되 보편성 확산에도 관심을 기울여야 한다. 아리랑의 놀이적 재미에 대한 관심의 일단이다.

아리랑테마박물관과 아리랑 문화공원은 새로운 지역형 감성서비스 패러다임을 설정해야 한다. 아리랑 부르기에 대한 놀이적 작업이 요구된다. 아리랑의 문예적 성격 곧 정서와 생활 표출의 개방성을 살려, 농경의 상상력, 순수한 정감, 자연친화의 공연 등을 문화상품에 반영하는 놀이 분야의 감성항목을 확장해야 한다. 아리랑 전설, 아랑형 민담, 아리랑 상진신화 등에 대한 감성적 연구가 선행되어야 한다. 신화, 축제 등의 정체성 찾기에서 적극적으로 사업화되어야 한다.[47] 아리랑자원의 개발 및 활용을 촉진하고 효율적인 관리를 위하여 아리랑의 문화콘텐츠산업 특화 정책이 필요하다.

'한국문화콘텐츠진흥원'은 현재 '콘텐츠산업 진흥으로 국가의 창조경제 활성화와 국민의 문화적 삶의 질 향상에 기여'를 목표로 콘텐츠 사업을 진

46) 이창식, 「전통민요의 자료 활용과 문화콘텐츠」, 앞의 책, 176쪽.
47) 이현수, 『아라리의 전승현장과 변이양상』, 민속원, 2006, 252-256쪽.

행하고 있다. 성과목표로 글로벌 수출 67억 달러, 콘텐츠 매출 88조원, 일자리 창출 63만 명, 공공기관 경영평가 최우수 기관 실현을 목적으로 운영하고 있으며, 전략 목표로 글로벌 시장진출확대, 미래콘텐츠 선도적 육성, 비즈니스 선진화, 창작기반 역량강화, 지속가능 경영체계확립의 다섯 가지를 이루고자 한다. 이에 대한 과제로 글로벌 부문에선 글로벌 유통 네트워크 구축, 글로벌 킬러 콘텐츠 제작활성화, 다국어 콘텐츠 협력진출 모델 확산을 꼽고 있고, 미래콘텐츠 육성으로 미래콘텐츠 시장확대 및 핵심콘텐츠 기술개발 강화, 산업선도적 정책개발 및 통계정보 강화를 꼽고 있다. 이밖에도 킬러콘텐츠 기업 육성 및 창업 활성화나 세계적 스토리 발굴 및 상업화, 성과기반 조직역량 구축 등 다양한 과제를 수행하고 있다.

한국콘텐츠진흥원에서 콘텐츠제작 사업으로 방송영상부문에선 방송영상콘텐츠 제작지원, 방송콘텐츠포맷 제작지원, 방송영상콘텐츠창작 기반구축, 수출용 방송콘텐츠 재제작지원사업을 하고 있고, 게임부문에선, 게임과 몰입예방과 해소, 기능성 게임 활성화 지원, e스포츠 활성화 지원, 게임글로벌 서비스플랫폼 지원, 게임기업인큐베이션, 모바일게임센터 운영, 차세대 게임콘텐츠제작지원을 한다. 만화 애니캐릭터 부분 사업으론 캐릭터창작역량강화 및 기반조성, 국산캐릭터 유통전문매장 구축, 국산캐릭터 개발프로젝트 지원, 우수만화 글로벌프로젝트 지원, 만화연재지원, 글로벌 애니메이션본편 및 공동제작지원, 애니메이션후속시즌제작 지원, 프리프로덕션 및 단편애니메이션제작 지원, 산학 애니메이션 프로젝트제작 지원 등 다양한 부문의 콘텐츠제작에 노력 중이다.

문화콘텐츠의 스토리텔링 분야는 다양한 학문적 관점을 통합하는 통합적 사고가 필요하다. 문화콘텐츠 개발에서 인문학이 가장 중요한 요소로 투입될 수 있는 단계는 기획의 단계라고 할 수 있다. 기획 단계의 중요한

분야인 소재 개발, 문화콘텐츠 시나리오 창작 등 인문학적 상상력과 창의성, 문화예술창작에 대한 이해, 전통문화에 대한 깊이 있는 통찰 등이 필요한 분야이기 때문이다. 그러나 소재 개발 분야이건 시나리오 창작 분야이건 간에 이러한 인문학적 상상력, 인문학적 지식, 예술적 감각 등이 필요하지만 그것만으로 성공적인 킬러콘텐츠를 개발해낼 수 있는 모든 조건을 갖춘 것은 아니다. 오히려 이러한 바탕 위에 문화콘텐츠의 기술적 요소에 대한 지식과 비즈니스 마인드를 갖추어야 질적으로 우수하면서도 재화적 가치에도 성공을 거둘 수 있는 문화상품을 개발해낼 수 있다.

우선 아리랑의 지식정보화 서비스가 필요하다. 아리랑의 아카이브 구축 및 지식정보화 서비스가 이루어져야만 다양한 형태의 파생콘텐츠 창출을 기대할 수 있기 때문이다. 그것은 나아가 한국학의 발전과 대중화를 위해서도 반드시 필요하다. 실제로 문화산업 분야는 물론 순수학술 분야에서조차 한국학 자산의 지식정보화를 요구하고 있다. 예컨대 국가지식포털, 한국역사정보통합시스템, 국가문화유산종합정보서비스, 한국학진흥원, 향토문화전자대전, 국가전자도서관 등의 구축과 정보 제공 서비스는 한국학 자산의 지식정보화 요구에서 배태된 새로운 결과라고 할 수 있다. 아리랑의 아카이브 구축이 박물관 또는 도서관식으로 집적만 되어도, 그에 따른 무한한 활용을 기대할 수 있다. 문제는 기획과 방법, 또는 주체의 선정이다. 예컨대 한국문화콘텐츠진흥원은 이와 관련하여 좋은 본보기를 보여주었다. 아카이브형 콘텐츠를 먼저 구축하고, 이어 산업형 콘텐츠를 창출해야 하는데도 불구하고 지나치게 산업화를 지향하였다. 정작 원천자료를 남기지도 못한 채, 가공된 콘텐츠조차 적극 활용되지 않고 있는 실정이다.

아리랑은 고유문화이기에 지켜나가야 할 옛 문화이기만 한 것이 아니다. 그것은 아리랑이 오늘의 우리 문화를 재활용할 수 있는 도구적 기능과 가

치를 가지고 있기 때문이다. 아리랑을 축제의 이벤트로 활용한다면 전통문화의 전승과 보존, 그리고 관광산업의 활성화에 모두 기여할 수 있을 것이다. 그럼에도 불구하고 극히 몇 개의 아리랑축제를 제외하고는 아리랑의 재활용이 널리 이루어지지 않고 있다. 전문가의 안목 부재와 콘텐츠 개발의 부정적 인식에서 오는 탓이다. 이를 극복하고 아리랑의 생명력을 되살리기 위해 아리랑연구소, 아리랑사이버박물관, 아리랑체험학교 등이 설립되어야 한다.

아리랑콘텐츠 개발은 한(恨)문화의 정체성 기반 위에서 이루어져야 한다. 이를 개발하는 주도세력은 특정 집단이 아닌 지금까지 전승 주도가 그랬듯이 지역주민으로 오랜 경험이 있는 문화전사여야 한다. 아리랑의 창곡과 사설에만 매달려서는 안 된다. 한과 신명의 상상력이 녹아야 한다. 오히려 한류(韓流)의 장점에 K-아리랑에 내재된 향유층의 인정과 맛을 활용해야 한다. 단순히 사설과 창곡만 의식한 아리랑콘텐츠 창작은 매력이 없다. 인성을 고려하지 않은 아리랑콘텐츠 상품은 또 다른 역기능을 낳을 것이다. 아리랑의 전통적 인간화는 아무리 첨단 디지털화되더라도 지속적으로 지향해야 한다. 아리랑의 다양한 응용 논의에서 한 사상, 인간성, 인정 등 정신적 발현을 고려해야 한다.

아리랑의 전승은 단절 상황에 관계없이 재활용되어야 한다. 아리랑에 새로운 기능을 부여하고 계속 발전할 수 있는 계기를 마련해야 할 것이다. <워낭소리> 독립영화처럼 아리랑영화를 만들 때 강원도 지역의 아리랑소리꾼을 활용할 수 있는 항목 선정 등에도 종합조사와 자료의 아카이브가 제공되어야 할뿐더러 감성의 가치까지 지원되어야 한다. 아리랑의 문화상품 만들기는 과거의 퇴고적 향수감각이 아니라 취향문화시대에 아리랑의 본질적 건강성을 오늘날 문화의 창조적 에너지로 변환하는 길이라는 인식

이 절실하다.[48]

아리랑콘텐츠 창작은 IT의 위세와 조화를 이루는, 현재 아리랑의 세계화에 대한 절실한 과제이기도 하다. 아리랑문화산업 모형에 대한 콘텐츠 작품을 많이 생산해내야 한다. 민속예술축제의 대본 만들기 수준은 곤란하다. 아리랑 창극대본과 총체극대본은 예술적 가치를 드높이는 방향으로 진전시켜야 한다. 원형 재현도 아니고 연출도 아닌 저급 형상화 또한 곤란하다. 생업의 상상력을 바탕으로 한 음주가무의 미학적 전통이 있듯이 아리랑 한류 같은 이벤트성 문화가 기획되어 창출되어야 한다. 뗏목아리랑 부문을 통해서 보듯이 스토리텔링 발상의 전환이 요구된다.[49]

아리랑 문화콘텐츠 작업은 한류의 또 다른 새로운 영역으로 인식해야 하고 이에 대한 본격적인 아리랑콘텐츠의 모형을 제시하여야 한다. 아리랑 문화콘텐츠의 의의는 단순히 문화산업의 전환을 의미하는 것이 아니라 아리랑의 가치에 대한 내면적 읽기가 삶의 질로 향하게 이바지하는 치유적 정서발현과 맞물려 있다. 노래문화의 치유성은 아리랑콘텐츠 개발과 함께 거론해야 할 중요한 항목이다. 사물과 난타와 같은 전통적 소리를 통한 정서[50]의 건강성과 율격의 친생태성 그리고 한글의 구비성을 활용하자는 것이다. 아리랑문화콘텐츠 작업도 궁극적으로는 정서 치유를 염두에 둔 디지털화에 있을 것이다. 정과 한이 깊은 전승물에 대해 내재된 가치가 흥, 무심, 신명풀이, 치유로 승화되는 아리랑의 미학원리를 아리랑예술콘텐츠로 입증해야 한다. 아리랑문화콘텐츠는 지역별 아리랑축제나 기존 아리랑행사의 한계를 넘어설 수 있는 대안임은 분명하다. 예컨대 정선읍내에는 아리

48) 이창식, 「아리랑의 정체성과 현장성」, 『민요론집』6집, 민요학회, 2001, 324-325쪽.
49) 이창식, 「인제지역 뗏목민요의 원형과 활용」, 『한국민요학』17집, 한국민요학회, 2005, 231-232쪽.
50) 강은해, 「한국 난타 문화의 원형」, 『한류와 한사상』, 모시는 사람들, 2009, 371-409쪽.

랑테마파크를 만들어 놓았는데, 그 장소성에는 정선아리랑이 녹아 있지 않다. 재검토가 필요하고 스토리텔링 기법이 추가되어야 한다.

K-아리랑 스토리텔링 : 지역별 아리랑의 소리축제 공연화(공연문화박물관)

■ 키워드: 상생-상생성

■ 기본 아이디어
K-팝처럼 아리랑을 소리공연으로서 구체적, 실제적으로 보여줄 수 있는 통합단위, 또는 음악적 단위 프로그램을 마련할 필요가 있다.

■ 활용 항목 사례의 제시

▶ 아리랑 소극 경창대회 : 아리랑 부르기와 60년대 마을소극 활용(사투리 연계)
▶ 난타아리랑 공연화 : 두두리 도깨비 이야기와 치우 붉은 악마 스토리, 점프아리랑 등
▶ 진도아리랑 북놀이화 : 삼별초 역사극 또는 한동엽 '전대' 자서전(효일출판사, 2002)
▶ 정선아리랑 비보이 재창조 : 세계청소년 아리랑 비보이 경합공연
▶ 김옥심 정선아리랑 재현과 소리극화 : 주요 아리랑 대중 가수 발굴
▶ 밀양아리랑 마당놀이화 : 아랑전설과 소리연극 재현
▶ 인제 뗏목아리랑 물놀이 : 뗏목마을 체험프로그램

■ 실제 작품 사례의 제시

▶ 명칭 : 정선아리랑마을의 아리랑굿

▶ 내용 특징

아리랑굿 형식, 아우라지 뱃사공 처녀와 낙형 선비 이야기

강과 산, 생태적 녹색성 강조

자진아라리와 엮음아라리 조화

▶ 출전과 근거 : 『정선의 아라리』(김시업), 『목은집』(이색) 등

▶ 축제형 굿놀이 연구

고려 유민 낙향과 시골스러움의 상상력

아리랑의 느림과 역동성 살리기

▶ 활용가능 분야 : 정선 아리랑 테마파크

▶ 연계 활용 확대 : 뮤지컬, 애니메이션 등

민중극 <노비문서>는 몽골의 침입으로 충주성 노비 5천명이 싸우던

줄거리, 마수리 아라성 접목 가능성

■ 실제 스토리텔링 사례의 제시

▶ 명칭 : 뮤지컬 아랑극

▶ 내용 특징

아랑 이야기 관련 창작품 활용

물과 관련된 아리랑 흐름 각편 연계

<아랑가> 등 변이변용화

▶ 출전과 근거 : 『삼국사기』, 최인호 소설, 「산유화가」 관련 자료 등

▶ 팩션 연구

문헌 근거 자료 서사 분석

아리랑의 감성 상상력 연동

▶ 활용가능 분야 : 아리랑시극(연극)

▶ 연계 활용 확대 : 테마투어 기획 등

■ 스토리텔링 마케팅 : 교육-오락 스토리텔러 위주의 아리랑 경합형
동아리 조성

3) 호모 컨버전스지향 : 치유와 소통의 아리랑 스토리텔링

정선군에서는 매년 10월 중순에 정선아리랑과 관련하여 가장 큰 지역행
사인 '정선아리랑제'와 '학생 아리랑 예술제'를 실시한다. 그리고 11월에는
'학생 정선아리랑 경창대회'를 실시한다. 이외에도 정선 5일장이 서는 날
마다 정선읍 문화예술회관에서는 정선아리랑 창극을 공연하고 있으며, 매
년 8월 초에는 '아우라지 뗏목축제'가 열리는 등 많은 지역행사가 개최되
고 있다. 그러나 문제는 이렇게 행사가 많이 진행되고 있음에도 불구하고
대부분의 경우 주변지역 주민들과 민요에 관심이 있는 일부의 관계자들이
참여의 주류를 이룸으로 인해서 축제 참여의 범위가 매우 제한되고 있
다.51) 정선아리랑이 더욱 계승·발전되기 위해서는 행사참여와 홍보활동
을 지방도 전국적 단위도 아닌 세계적인 범주로 확대해야 한다.

등재 추진 과정에서 기존 전승체계의 허실과 새로운 가치를 살피는 계
기가 되었다. 보존 관계자들은 대부분 유네스코 대표목록 등재에 대한 관
심이 컸고,52) 아울러 지역공동체와 관련 사람들이 참여하여 진행하고 있
다. 문화재청, 지방정부, 기왕 주도단체, 관계 전문가가 모여 회의를 열고,
신청하기로 합의하였다. 문화재청 문화재위원회 심의과정을 거쳐 대표목록

51) 박용문, 「초등교육현장에서의 정선아리랑 전수실태와 개선방안 연구 : 정선지역 초등
학교를 중심으로」, 관동대 교육대학원, 2009, 74쪽.
52) 아리랑 세계화를 위한 국제심포지엄, 2009.11.1(국립민속박물관).

등재종목으로 아리랑을 선정하였다. 이들은 신청 결정을 문화관광체육부에 홍보하고 또한 중앙정부에 신청을 정식으로 요청하였다. 지방정부와 다양한 아리랑협회에선 아리랑 문화콘텐츠를 활성화시켜서 대중적 활성화를 이루기 위한 노력을 하고 있다. 단체, 전승자들 사이의 활발한 의사소통을 통하여 지원과 협력의 의지를 보였다. 이처럼 아리랑 전승 주체는 관련 전승자료와 적극적인 면담의 호응으로 등재 가치와 지속적인 활동에의 자부심을 나타냈다. 이를 뒷받침할 수 있는 전승활동 사항과 정리자료 정보를 정리하였다. 무형문화재 등재는 새로운 유산적 가치를 드러낼 것이다.[53]

현재 아리랑은 축제와 학술활동 등 다양한 활동과 음원, 영상 등 많은 문화콘텐츠를 보유하고 있으며, 대표 검색사이트인 Google에서 아리랑관련 콘텐츠는 186만 건으로 한글 207만 건에 이어 3위의 콘텐츠 분량을 보유(2009. 01)하고 있지만, 아직까지 대중적으로 확산되거나 활성화되지 못하고 있다.[54] 아리랑의 유네스코 대표목록 등재 신청을 위해 다양한 집단과 2012 상주아리랑축제(2012.04.14-2012.04.15), 2012 성북아리랑축제(2012.05. 01 -2012.05.31), 2012 아리랑 아라리요(2012.06.02), 2012 정선아리랑제(2012.10. 01-2012.10.04), 2012 정선아리랑극(2012.04.07-2012.12.02) 등 다양한 행사 및 축제가 올해에도 열리고 있다.

아리랑 문화산업화의 기저에는 고부가가치와 행복지수를 높이기 위해 다양하게 대처해야 한다. 고부가가치의 획득, 지적재산으로 욕망충족, 자부심의 빛깔 그리고 지역 간의 문화교류 촉진 등의 목표가 전제되고 있다. 이러한 흐름이 문화생태형 유비쿼터스 창조도시로 수렴되어야 한다. 지방정부가 가지고 있는 지역발전 잠재력을 적극개발하고 육성하여 지역의 경

53) 임재해, 「무형문화유산의 보존과 전승 방향의 재인식」, 『무형문화유산의 보존과 전승』, 민속원, 2009, 20-24쪽.
54) 황인미, 「아리랑의 브랜드화 전략에 관한 연구」, 동국대 대학원, 2009, 35쪽 참조

제적 부가가치를 창출하고 지역발전을 앞당길 수 있는 정책사업이 우선될 것이다. 지방정부는 지역문화의 특수성을 살리는 창의적인 정책전략이 수립되어야 한다. 지역문화에 기반 한 아리랑유산의 가치발현에 기여할 수 있는 집중적인 추진 역량이 모아져야 한다. 지역별 아리랑자원에 대한 지역 지도자들의 실천과 의지에 대한 수행진단도 필요하다. 아리랑자원의 활성화는 지역발전의 활력인 동시에 미래임을 성찰해야 한다.55)

아리랑 행사 중 이번에 세계7대 경관에 뽑힌 제주도에서 열리는 아리랑 파티(Legend of Jeju)는 '한라산, 산굼부리, 성산일출봉을 연출한 입체적 무대에서 제주도의 상징인 삼다도를 화합과 사랑의 감성으로 풀어나가는 신선한 감동의 퍼포먼스'라는 주제로 다양한 공연이 제주도 폴리파크에서 열렸다. 폴리파크 아리랑파티는 '코리아 인 모션'에서 2007년 '올해의 넌버벌 퍼포먼스상'과 2008년 '우수작품상'을 받은 한국을 대표하는 문화브랜드로서 이름을 공고히 하고 있다. 또한 2011년 7월 토론토와 몬트리올에서 최초로 이루어졌던 한국문화를 알리는 '아리랑 스토리텔링 콘서트(Arirang Storytelling Concert in Toronto&Montreal)'에서는 한국스토리텔러 김승아의 의지와 열정이 돋보였다.

북한아리랑축전은 다른 측면에서 주목된다. 한국인들의 정서적 고향인 아리랑을 재조명하고, 한국 문화의 대표 상징 중 하나인 아리랑에 대한 주체시각에서 이해를 돕고자 개최한다. 하지만 최근 중국과 북한이 2010년 '조선민요1-아리랑' 음반을 발표한 사실이 뒤늦게 밝혀지고 이 음반에 북한 아리랑 축전에서 사용하고 있는 행복의 아리랑, 통일 아리랑 감성부흥 아리랑 등이 들어있으며 북한이 중국 지린 민족음록화 출판사를 통해 내놓

55) 이창식, 「지역혁신의 방향과 지역문화자원 활용」, 『인문사회과학연구』 제13집, 2005, 16-20쪽 참조.

은 사실이 밝혀졌다.

문화전쟁 중에 있다. 우리 고유의 문화 아리랑 음반이 중국에서 발매되었던 사실은 중국이 작년에 한국의 가야금, 씨름, 한복 등을 자기나라 고유문화 무형문화재로 지정한 사실과 무관하지 않다. 중국은 이번 아리랑 음반 발매 역시 북한과 긴밀히 손을 잡고 아리랑을 유네스코 세계무형유산에 올리기 위해 협력하고 있는 것-북한 2014년 12월 등재-이 분명하다. 이에 우리 역시 안일하게 대응해서는 안 될 일이며 중국이 우리 역사와 문화를 넘볼 수 없도록 주도면밀히 대응해 지켜내야 한다.

아리랑의 변신은 한류의 진행형처럼 지속가능성의 잠재력에 달려 있다. 다만 아리랑의 자료 활용과 이벤트성에 대한 논의 자체가 아리랑연구의 실상으로 볼 때 혁신적인 작업이다. 아리랑은 이제까지 온전히 전승된 면도 있으나 실천적인 방법56) 곧 활용론의 콘텐츠 측면을 이루는 경우가 별반 없었다고 지적할 수 있다. 관련된 분야에서 눈요기로 이용한 경우는 많다. 다양한 문화산업이 강조되는 시점에 아리랑의 자료 활용의 한 방안으로 아리랑을 이벤트화하는 과업은 숨죽이고 있는 아리랑에 하나의 숨통을 열어주는 중요한 작업임을 알 수 있다. 하지만 간과해서는 안 될 것이 바로 전통계승 문제이다. 아리랑문학콘텐츠의 개발은 무한한 것인데 전문적 활용이 되지 않았다. 아리랑의 21세기다운 문화창조의 역동적 실천수행이 요청된다고 하겠다.

아리랑 부르기는 예로부터 우리에게 하나의 신명이자 한이면서 없어서는 안 되는 중요한 치유원리의 문화현상이었다. 하지만 현대에서는 농경시대의 퇴물 정도로 취급되어 설자리가 없어지는 실정이다. 아리랑이 설자리

56) 안상경, 「연변조선족자치주 정암촌 '청주아리랑'의 문화관광콘텐츠 개발 연구」, 한국외대 대학원 박사논문, 2011, 95-138쪽.

가 없어진다면 우리의 신명과 한도 사라지게 될 것이다. 아리랑에 대한 공연문화의 활성화와 문화산업적 아이디어가 절실하고 이를 가시화하는 디지털기술이 필요하다. 놀이의 신명성이 제거된 디지로그시대가 인간성과 인지성을 배제할 것이 자명하기에 아리랑의 농경문화적 상상력을 바탕으로 한 신화적 콘텐츠만들기는 매우 중요하다. 취향문화시대에 아리랑을 통한 삶의 에너지 충전과 정신적 치유의 힘을 현대의 또 다른 민중 또는 대중에게 즐겁게 접촉할 수 있다. 곧 아리랑도 고객만족의 감동적 문화상품이 될 수 있다는 것이다.

아리랑의 킬러콘텐츠 작업의 방법은 여러 측면에서 원초적 흡인력, 문화적 경쟁력, 상업적 공감대를 키워야 한다. 아리랑의 이해 수준을 확산해야 한다. 문광부도 아리랑 브랜드화 사업에 관심을 표명하고 있다. 아리랑의 지역적 네트워크 작업과 자료 통계구축과 아울러 전문가가 쉽게 활용할 수 있는 교육 프로그램의 콘텐츠를 짜야 한다.[57] 이 방면의 세계 각 분야별 전문가가 접속할 수 있는 가치이해의 전달체계가 마련되어야 할 것이다. 아리랑을 다시 조명하고 자료를 활용하는 것은 무난하게 추진할 수 있다. 그러나 여전히 국제적 소통에는 문제점이 많다. 언제나 아리랑은 우리와 함께 해왔고 또한 함께 호흡할 것이고 더욱이 내면 깊이에 생동하듯이 세계인 누구나 공감할 수 있어야 한다. 아리랑의 정서적 경지에 대해 아리랑 스토리텔링이 IT영역과 손잡고 아리랑의 환상을 현실화하여 보인다. 아리랑 관련 명품화 창조산업은 분명히 경쟁력이 있다. 이를 수행할 인재 키우기 전략도 필요하다. 이에 대한 정부 차원의 획기적인 지원책이 제시되어야 한다. 아리랑 연구자의 학문적 패러다임 전환도 아울러 촉구하는 바다. 아리랑 프로젝트 10만개 만들기가 장·단기계획으로 마련될 필요성이 있

57) 한국문화콘텐츠진흥원, 『아리랑 현황조사보고서』, 문화체육관광부, 2009.

다. 김치, 한글 등도 마찬가지다.

아리랑 연구는 융합학문의 길이 중요하다. 아리랑의 창조미학에 대한 가치 인식은 무형문화유산의 값어치를 넘어서는 발상이 요구된다. 한국의 대표 아이콘, 국가브랜드 이미지로 자리잡기 위해서는 융합학문의 학제적 연구 없이는 안 된다. 국가의 관심도 부족하고 관련 지방정부의 의지도 약하고 연구자들 역시 결집력이 약하다. 동네북처럼 누구나 건드릴 수 있는 대상인양 취급되었다. 학문적 정립의 노력과 더불어 문화콘텐츠 분야도 심화시키는 아리랑 10만개 프로젝트가 요구된다. 아리랑의 문화콘텐츠 창조산업을 온전히 하려면 아리랑 관련된 한국인의 심층저변과 대중적 흐름을 깊이 통찰해야 할 것이다.

필자는 획기적인 아리랑 문화창조산업 개발을 촉구한다. 아리랑의 문화콘텐츠화의 당위성과 필요성, 미래성 등을 제기하였다. 아리랑 관련 이벤트, 팩션, 이미지를 통한 스토리텔링 실제 작품 창작 과정의 사례로 제시하였다. 아리랑은 시, 소설, 희곡, 연극, 영화, 음악, 무용, 미술 등 여러 장르의 원천 자료로 작용하고 있다. 항목별 창출은 아리랑 원형을 통한 문화상품의 스토리텔링화가 다양하게 시도되어야 할 것이다. 창작의 변종 장르로 보면, 문화콘텐츠산업의 확산은 전통문화 정체성의 활력뿐 아니라 한류의 경제력과 상상력이 되고 있다. 아리랑 스토리원형은 문학콘텐츠의 원형자원으로 영상문화상품 창작에 또 다른 변신을 보여줄 것이다. 가장 아리랑적인 것이 세계적인 것이다. 이러한 아리랑작품의 성공 여부는 디지털 기술에 기대어 아날로그적 예술형상화 수준과 수요자의 동시대적 반응에 달려 있을 것이다. 아리랑의 발생과 원리를 충실하게 가치창조를 할 경우에 세계인을 감동시킬 수 있으며 인류문화유산 보존에 이바지할 것이다.

아리랑의 자원화는 아리랑 연구사를 훑어보아도 그렇고 민요사의 통시

적 고찰로 보아도 그렇듯이 지속적으로 재활용되었다. 여러 분야에 관심 또한 그렇다. 아리랑의 다양한 수용 현상에 비해 창조유전자원으로서의 가치에 대해 진지한 검토가 별반 이루어지지 않았다. 아리랑의 융합학문적 연구와 어울러 지식창조 영역을 개척해야 한다. 전통문화의 정체성을 이해하는 차원을 넘어서 고부가 가치 찾기의 시대적 트렌드에 부합하는 대한 찾기를 해 본 셈이다. 아리랑의 시대적 대세는 당대마다 호응하는 향유층을 겨냥하여 끊임없는 표출이 이루어졌다고 점에서 이해된다. 아리랑의 한 민족문화로서 존재감을 넘어 등재에 부응하는 세계문화유산적 위상을 확보해야 한다. 등재 이후 아리랑유산의 가치창조에 대한 국책사업이 필요하다. 세계적인 수준의 통섭적 안목으로 아리랑콘텐츠산업을 주도해야 할 것이다.

아리랑의 전승문법, 창조원리, 다성적 소통 등으로 한국문화의 독창성과 세계성을 동시에 보여줄 것이라고 예상한다. 21세기 지구촌 트렌드에 너무 잘 맞는다. 이 방면의 전문가를 길러낼 수 있는 제도 마련이 필요하다. 세계화 대한 국가차원의 정책이 필요하다. 치유적 문화공유인자가 아리랑에 있음을 거듭 촉구하고 종족과 이념을 넘어서서 함께 실천적인 공부를 해야 할 것이다. 아리랑자원에 대한 생태적 전략과 상품화 방안은 한류의 선도성과 더불어 아리랑의 다양한 국면에의 활성화로 강구되어야 한다. 한류형 아리랑문화산업이 정책 실천화되어야 한다. 결국 아리랑의 본질성에 충실하되, 문화콘텐츠의 스토리텔링에 대한 기술력을 높여야 한다.

아리랑의 학술적 집적은 지속화되지 못했다. 필자도 이 점을 반성하면서 학제 간의 융합학문을 살리는 모델 대안에 대해서는 다른 글에서 이미 제기한 바 있다.[58] 융합학문으로 아리랑의 문화콘텐츠산업의 학문적 기반을

58) 이창식, 「설문대할망설화의 신화적 상상력과 문화콘텐츠」, 『온지논총』21, 온지학회,

강조하였듯이 기존 성과를 비판하고 아리랑의 세계화를 되짚어야 할 것이다. 최근에 정부나 관련 지자체, 관련 단체, 연구 인력집단 등 다양한 관심이 표명되고 있다. 독도영유권이나 고구려 공정처럼 한때 이슈로 남을까 두렵다. 아리랑학술축제와 같은 논쟁의 번잡한 따로 놀기에서 벗어나 학문적 축적과 문화상품의 창조적 기대가 동시에 수용되어 전략화 수행이 절실하다. 아리랑유산의 성격상 범세계적인 공감대를 만들어가야 한다. 보편적 공유의 스토리텔링은 아리랑오르가즘 감성소를 기반으로 한국 특유의 아리랑 유전자를 세련되게 담아내야 한다.

통섭지향 스토리텔링 : 컨버전스(convergence) 형태 부합

■ 키워드: 대동-대동성

■ 기본 아이디어

현재 아리랑의 활용가능성을 볼 때 남과 북의 공통 음악으로서의 가능성이 있으므로 이를 활용하는 통일아리랑 콘텐츠도 고려해 볼 만하다. 또 아랑과 현대문학, 현대음악, 현대극 등으로 확장시키려고 할 때, 민중적 참여와 관심을 고취시켜야 한다. 기존의 아리랑을 현대적 기법으로 확장시킨 사례들을 함께 엮을 수 있는 가능성을 검토해 보아야 할 것이다.

■ 활용 항목 사례의 제시

▶ 금강산아리랑오페라: 북한 모란봉곡예단과 '나무꾼과 선녀'이야기 극화 결합

2011, 17-22쪽.

곡예기능에 대가 '나무꾼과 선녀' 서사 그리고 아리랑 접목
▸북한 예술공연 축제 '아리랑'의 비판적 수용[59]과 통일아리랑콘텐츠
 : 화합민족축제의 공연화
▸독립영화 '워낭소리'과 아리랑소리꾼 삶의 문학콘텐츠
 : 서정적 아리랑 영상 재현과 소리꾼일대기 스토리
▸김정 '아리랑 그림'과 아리랑영상민속지
 : 그림으로 아리랑 애니매이션 제작과 아리랑영상관
 연극 '아리랑고개'와 시극 창작 : 역사적 풍자의 민요시극화 운동
 * 소리극 황진이(국립국악원) 참고.
▸윤도현 '월드컵아리랑' 한계와 신명 울리기: 소리 이미지의 스토리텔
 링 접목 문제
▸현대시 '~아리랑'의 시극화 콘텐츠 창작: 신경림, 고은, 강은교, 박세
 현 등
▸아리랑단둥치기와 활인심방: 노래교육문화콘텐츠와 아리랑기수련 프
 로그램
▸사냥놀이 사냥아리랑[60]: 강원도 등지의 수렵문화와 백두대간 극기 프
 로그램

■ 실제 스토리텔링 사례의 제시

▸명칭 : 치유아리랑 프로그램
▸내용 특징
 백두대간 활인산수(活人山水) 이미지 접목
 음악치료의 생태적 이미지 활용
 풀이의 아리랑 부르기
▸출전과 근거 : 『정감록』, 『활인심방』, 『정선아리랑교육교재』 등
▸이미지 연구
 기 수련, 음악명상 기획

아리랑 백두대간 정맥 문화권의 이미지 살리기
▶ 활용가능 분야 : 아리랑 옛길 걷기
▶ 연계 활용 확대 : 21세기형 아리랑 이미지 영화 제작 등

■ 스토리텔링 마케팅 : 경계 허물기 스토리텔러 위주의 아리랑 통섭형
아리랑학당 조성

4. 융복합 아리랑콘텐츠 만들기

2장에서 아리랑 원형에 대해 정신소(精神素)를 고려하여[61], 저항-상생-대
동의 삼재론을 내세웠다. 저항성은 한민족의 천명적 신화론-天-과 관련이
있다. 상생성은 한민족의 숙명적 지역론-地-과 관련이 있다. 대동성은 한
민족의 인본론-人-인데, 세계적 열린 마인드다. 이 셋의 국면은 아리랑유
산의 잠재가치로 문화콘텐츠의 소스로 값지다고 보았다. 한류의 저항적 상
상력, 지역기반 감성의 진행형, 치유의 융합원리는 아리랑유산의 창조적
유전인자라고 정리해 보았다. 이는 필자의 현장경험론과 앞선 아리랑인문
론을 통해 얻어낸 결과다. 스토리텔링의 사례와 창작 방향은 기존 글을 일
부 수정하여 아리랑 초장르론을 제기해 보았다. 팩션지향 상상력 스토리텔
링, 놀이지향 재미 스토리텔링, 컨버전스지향 치유 스토리텔링이 그것이다.

59) 김연갑, 『북한아리랑 연구』, 청송, 2002, 395-406쪽.
60) 류연산, 『만주아리랑』, 돌베개, 2003, 141쪽.
61) 이창식, 「지역문화자원의 스토리텔링 전략과 가치창조」, 『어문논총』53호, 한국문학언
어학회, 2010, 49-53쪽.

세부 창작 사례는 아리랑피칭워크샵-생산, 유통, 소비 동시다발의 아리랑 포럼-으로 수행되어야 한다.

아리랑 화두는 문화전쟁의 중심에 있는 듯하다. 아리랑유산의 세계화 방안을 위한 국책급 아리랑문화 프로젝트가 필요하다. 아리랑유산의 창조성 연구는 아리랑의 융합학문의 방법이 고려되어야 한다. 아리랑유산에 대한 인문융합의 학제적 연구가 먼저 수행되어야 한다. 아리랑유산의 세계화 기반의 보편적 가치를 심화시켜 가는 방안을 연구해야 한다. 후속 인재로서 이 방면 전문가-아리랑학당의 아리랑 스토리텔러-를 집중 육성해야 한다. 체계적인 정책을 통해 아리랑의 활성화를 지속시켜 가야 한다. 아리랑유산의 원형성을 짚으면서 세계화의 당위성과 현재성, 소통성 등을 강조하였다. 항목별 연구는 아리랑 원형과 아리랑콘텐츠의 가치창조를 통한 인류문화의 결작으로 학제간의 융합프로젝트가 시도되어야 한다. 아리랑문화콘텐츠 산업의 확산은 K-팝과 같은 한류의 K-아리랑의 경제적 효율성과 감성공유의 코드에 맞춰야 한다. 아리랑 원형은 한류 킬러콘텐츠의 문화상품으로 드러날 것이다.

아리랑유산의 다양한 국면에 대한 검증과 해석을 바탕으로 생산, 유통, 소비 등 동시다발의 스토리텔링-스토리텔링마케팅을 구축해야 한다. 본래 취지는 다르지만 북한의 집체아리랑 공연 기획과 연출을 참고하되, K-아리랑과 아리랑굿 한류의 감성 스토리텔링 접합이 검토되어야 할 것이다. 자생적인 향토소스(지역의 아리랑자원 활용)와 디아스포라의 한인 향수소스(역사적 아리랑자원 활용)를 통해 이야기 가공과 세계인의 감성 자극 문제를 지속적으로 진단해 나가야 한다. 아울러 아리랑의 세계화 센터 설립-공자학당, 세종학당에 대비되는 아리랑학당-을 거듭 제안한다. 한류에 부합하는 스토리텔링을 통해 전문적으로 한류의 성과를 비판하고 아리랑의 감성적

확산을 정립하면서 통섭의 세계화를 되짚어야 할 것이다. 중국에서 아리랑 유산을 국가급 비물질문화유산으로 등재했다고 해서 반대 급부로 감정적 대응으로 추진하는 것은 온당하지 않다. 오히려 아리랑 매력에 적절한 이야기의 감성DNA 찾기가 시의적절한 대응책이다.

아리랑유산의 진정성은 OSMU에서도 유지되어야 한다. 일제강점기 김구의 민족적 문화주의 실현론이 가능하다. 아리랑의 창조적 진행형은 한류의 또 다른 국면이다. 한류 K-아리랑의 가치창조론은 21세기 대세다. 다만 보편적 가치 소통 문제는 앞으로의 과제인데 정책 판단과 관련 연구자의 혁신 인식도 중요하다. 또 역기능의 우려에 대한 반론도 기대된다. 이 글을 통해 향후 아리랑의 문화적 다양한 국면을 쟁점화하여 명실상부한 문화강국으로의 진입을 기대한다. 필자의 관심은 과거의 아리랑 예찬에 있지 않고 오래된 미래 아리랑 활용에 있다. 앞서 제시한 스토리텔링 사례는 인문학자로서 창조 스토리텔러로서 제안에 머물러 있어 분명 한계가 있다. 미래 아리랑크루즈-아리랑킬러콘텐츠 결정판-에서 지구촌 여러 모순의 경계를 넘어 아리랑 킬러프로그램으로 세상과 소통하는 그 날을 기대해 본다. 이러한 논의가 아리랑 연구와 활용, 양쪽 영역에 새로운 시각으로 쟁점화되어 더 나은 아리랑문화상품을 기대한다.

향가 – 헌화가 스토리텔링

1. 수로부인 캐릭터

수로부인(水路夫人) 설화는 일연 『삼국유사』권2 기이편에 수록되어 일찍부터 흡입력이 강한 이야기로 알려졌다. 동해안을 배경으로 수로부인이 체험한 신이한 두 사건은 현실성과 환상성을 동시에 내포하고 있다.

또 이틀을 더 가니 임해정(臨海亭)이 있었다. 그곳에서 점심을 먹고 있었는데 바다의 용이 갑자기 부인을 끌고 바다 속으로 들어가 버렸다. 공은 비틀거리며 땅에 주저앉았으나 아무런 계책이 없었다. 또 한 노인이 말했다. "옛사람 말에 뭇사람의 입에 오르내리면 쇠 같은 물건도 녹인다 했으니 바다 속의 짐승이 어찌 뭇사람의 입을 두려워하지 않겠습니까?" 당연히 경내의 백성을 모아야 합니다.

노래를 지어 부르고 막대기로 언덕을 치면 부인을 찾을 수 있을 것입니

다." 공은 그 말대로 따라 하였더니 용이 부인을 받들고 바다에서 나와 공에게 바쳤다. 공이 부인에게 바다 속 일을 물으니 부인이 대답했다. "일곱 가지 보물로 장식한 궁전에 음식은 달고 향기로우며 인간의 음식은 아닙니다."

　또 부인의 옷에서 이상한 향기가 풍겼는데, 세간에서는 맡아 보지 못한 것이었다. 수로부인은 용모가 세상에 견줄 이가 없었으므로 매양 깊은 산이나 못을 지날 때면 번번이 신물(神物)에게 붙들리곤 하였던 것이다.

<div align="right">이재호 옮김 『삼국유사』 1,232쪽.</div>

　신라 성덕왕 시절 순정공이 강릉태수로 부임할 때 동행한 수로부인은 남다른 경험을 한다. 그때 일어난 두 사건은 「헌화가」와 「해가」라는 옛 노래 두 편과 함께 실려 '꽃'과 '용'의 성격과 관련하여 일찍부터 널리 관심을 불러일으켰다. 그런데『삼국유사』에 실려 있는 대부분의 설화들이 그러하듯이, 이 설화는 문예적 가치와는 별도로 또 다른 무엇을 함의하고 있기 때문에 많은 논란을 가져왔다. 필자는 수로부인 설화도 순전히 문학적 상상력에 입각한 허구적 형상에 머무르지 않고, 저자인 일연이 당대의 삶의 공간과 시간을 '일연의 방식으로' 의미화하여 보여 준 국면이 있다. 문예적 가치 이외의 이러한 특수한 기능을 '이야기의 현장성' 또는 '개연적 공간성'이라 할 수 있다. 다시 말해 이 설화는 '팩션(faction)'의 시각에서 바라볼 필요가 있다.

　수로부인 설화가 지니는 현장성에 대한 이해는 채록자 일연 당대에까지 전승되던 문화적 의미를 해명하는 것이며, 또 문헌에 기록된 이야기의 문맥을 우리 삶의 터전인 오늘날의 지리적 공간 및 자연적인 배경과 결부하여 현재적 의미를 되새기도록 하는 것이다. 수로부인 설화는 수용사(受容史)

를 쓸 수 있을 정도로 많은 연구와 함께 문학적 재창조가 이루어져 왔다. 그런데 그 이야기의 재해석이 다소 임의적으로 이루어진 측면이 있다. 즉, 작가들은 수로부인과 노인의 정체를 각자의 자유로운 상상력에 입각해서 흥미 위주로 풀어내는 경향을 보이고 있다.

이 글에서는 서사에 숨겨진 상징코드를 밝히면서 수로부인이라는 캐릭터를 구체화해 보고자 한다. 한편으로는 이야기의 공간적 배경인 삼척과 강릉 일대의 문화적 환경에 비추어 작품을 읽고, 다른 한편으로는 상대(上代)의 제의(祭儀)와 오늘날 별신제의 맥락 속에서 수로부인의 정체를 추적하고자 한다. 수로부인이 순정공을 따라가는 과정에서 신물(神物)에게 자주 붙들림을 당했다는 행위를 현장적 의미망을 통해 온전히 해명한다면, 새로운 콘텐츠 창작을 위한 팩션의 좋은 선례를 찾을 수 있을 것이다. 과연 역사 속에서 수로부인-문학적 캐릭터-에게 일어난 실제 사건과 문학 장치로서 일연식의 코드가 어떻게 서로 어울려 재미와 감동이라는 상생의 가치를 만들어내는지, 그 수수께끼를 풀어 보기로 한다.

2. 「수로부인」조의 수수께끼와 가치

1) 인간과 신 사이에 선 수로부인

수로부인 설화는 순정공의 강릉태수 부임 과정에서 동행한 수로부인과 얽힌 두 개의 사건으로 구성되어 있다. 「헌화가」와 관계되는 사건이 그 하나이고, 「해가」와 관련되는 사건이 다른 하나이다. 이 두 사건은 각기 '꽃'과 '용'과 깊이 관련되어 있다. 첫 번째 사건은 수로부인이 아득한 벼랑위

의 꽃을 갖고 싶어함으로써 생겨난 일이고, 두 번째 사건은 용이 수로부인을 탐해서 생겨난 일이었다. 그 두 사건을 해결하는 데는 주변 다른 사람의 도움이 필요했다.

우리는 그 두 사건이 언제 일어났는지를 먼저 주목할 필요가 있는데, 두 사건은 모두 음식-주선-을 차려서 먹을 때 일어났다. '음식'은 공동체적 제전의 핵심 요소이다. 제사와 같은 의례를 마친 뒤에는 반드시 함께 모여 음식을 나누어 먹는다. 두 사건이 모두 사람들이 함께 모여 음식을 나누는 상황에서 일어났다는 것은, '공동체적 나눔'의 요소가 얽혀 있음을 떠올리게 한다.

이야기에서 화제가 되는 요소들이 '비일상적'이고 '초월적'인 면모를 지니고 있다는 사실에 주목할 필요가 있다. 벼랑 위의 꽃은 보통 사람들로서는 이를 수 없는 존재를 표상한다. '용' 또한 초월적 존재이다. 문제 해결자로 나선 이들은 정체를 알기 어려운, 무언가 신비로운 존재로 생각되는 노인들이다. 그리고 사건의 핵심 주인공은 관리로 행차하는 순정공이 아닌, 그 뒤를 따르던 신비의 여인 수로부인이다[1].

설화의 문맥에 합리적인 사고방식으로 납득할 수 없는 부분이 많아 갈피를 잡기 어렵다. 노인이 벼랑에 올라간다거나 노옹이 용을 다스린다는 행위가 무엇을 뜻하는지 분명하지 않게 기술되었다. 보통 인간이 올라갈 수 없는 곳의 꽃을 노옹이 나타나서 바쳤다는 것도 이상하지만, 노인이 시키는 바에 따라 막대기를 두드리고 노래 부르니 용이 수로부인을 되돌려보냈다는 것은 더욱 이상하다.

이러한 이야기 내용은 이 설화가 단순히 실제적 상황을 전한 것이 아니

1) 이영태, 「수록경위를 중심으로 한 수로부인조와 헌화가의 이해」, 『국어국문학』, 국어국문학회, 2000.

라 신화적이고 제의적인 요소를 지녔다는 점을 말해 준다. 이 설화는 오늘날과는 또 다른 오랜 옛날의 제의적(祭儀的) 문화 환경 속에서 풀어내야 그 의미를 이해할 수 있다. 수로부인의 실체도 당대의 환경적 맥락에서 접근할 필요가 있다.

이제 이러한 사실을 염두에 두고 「수로부인」 이야기를 통독해 보기로 한다. 다음은 『삼국유사』 권2 기이편 「수로부인」 조의 원문을 당대의 현장적 맥락을 고려하여 새롭게 번역 정리한 것이다.[2]

> 1) 성덕왕 시절에 순정공이 강릉태수로 부임했다. 지금의 명주다.
> 2) 가다가 바닷가에 이르러 주선(晝饍, 점심)을 하는데, 곁에 있는 바위가 병풍처럼 바다를 둘러싸고 있고 그 높이가 천 길이나 되었다. 그 위에 철쭉꽃이 활짝 피어 있었다. 공의 부인인 수로가 보고서 좌우 사람에게 "누가 꽃을 꺾어다 주겠느냐?"라고 말했다. 따르는 이가 "사람은 올라가지 못할 곳입니다."라고 하고, 모두들 불가능하다고 했다. 그 옆으로 노인이 암소를 끌고 지나가다가 부인의 말을 듣고 꽃을 꺾어다가 바치면서 노랫말을 지어 불렀다. (그 노옹이 누구인지 알 수 없었다).
> 3) 노인이 부른 「헌화가」는 이렇다. "자주빛 바위 끝에, 잡으온 암소 놓게 하시고, 나를 아니 부끄러하시면, 꽃을 꺾어 받자오리다."
> 4) 다시 이틀 동안 길을 가니 임해정이 있었다. 거기서 주선(晝饍)을 할 때에, 바다 용이 갑자기 부인을 납치해 바다로 들어갔다. 공은 넘어져 땅에 주저앉으며 어찌할 바를 몰랐다. 또 어떤 노인이 말했다. "옛 사람 말에 뭇입이 쇠라도 녹인다고 했으니, 이제 바다 속의 짐승이 어찌 뭇입을 두려워하지 않겠습니까? 마땅히 경계 안의 백성을 불러 모아, 노래를 지어 부르게 하면서 막대기로 치면, 마땅히 부인을 만나게 될 것입니다." 공이 그 말을 따랐더니 용이 부인을 받들고 바다에서 나와 바

2) 權相老, 『三國遺事』, 東西文化社, 1978.

쳤다.

5) 뭇사람이 부른 「해가」의 사설은 이렇다. "거북아 거북아 수로를 내놓아라. 남의 부인을 납치한 죄 얼마나 큰가. 네 만약 거스르고 내놓지 않으면, 그물을 넣어 너를 잡아 구워 먹으리라."

6) 공이 부인에게 바다 속에 관해 물으니, "칠보궁전에서 먹는 것이 달고, 향기로우며, 불에 익혀서 먹는 인간의 음식이 아니었지요."라고 말했다. 또한 부인의 옷에서 이상스러운 향내가 났는데, 세상에서 맡을 수 있는 것이 아니었다.

7) 수로는 모습이 아주 아름답기에 '심산대택(深山大澤)'을 지날 때마다 자주 신물에게 앗긴 바가 되었다.

「수로부인」 설화의 서사는 수로부인이 '자용절대(姿容絶代)'하다는 사실을 주요 동인으로 삼아 이야기를 전개하고 있다. 수로부인은 빼어난 아름다움과 함께 짙은 신비감을 지녔다. 순정공 행차에서 '주선'은 단순한 점심 먹기가 아니라 문맥으로 보아 그 이상의 의식(儀式) 행위에 가깝다. 산과 바다의 판타지와 인간적 욕망이 얽혀 있다.

수로부인의 행동은 세속적인 것보다 신성성에 다가가 있다. 산의 꽃이 손짓하고 바다짐승이 움직이고 있다. 산신의 분신인 꽃과 동해신의 분신인 용은 심산대택에 존재하는 신물(神物)이다. 사태 수습의 해결자로 노옹과 노인을 등장시키고 있는 점 또한 그렇다. 노인이 등장하여 '뭇입으로 쇠를 녹이는' 일을 실현하는 일은, 신력(神力)의 현시를 체험하는 과정을 보여 준다고 할 수 있다. [3]

그렇다면 이 모든 사건의 중심에 있는 '수로부인'은 어떠한 존재인가.

3) 김은수, 「水路夫人說話와 獻花歌」, 『한국고시가문화연구』17집, 한국고시가문학회, 2006.

이에 대한 설득력 있는 답은 그녀가 인간과 신 사이에 선 중재자라고 하는 것이다. 그녀는 세속적 인간인 순정공과 동해 용 사이에 있으면서 초월적 존재인 '노인'의 도움을 받는다. 그녀를 통해 초월의 세계가 열리며, 그녀를 매개로 현실의 세계와 초월의 세계가 만난다.

요컨대 그녀는 무속적 사제자로서의 성격을 지닌다. 평범한 보통 의사제자가 아니다. 황홀한 아름다움으로 모든 존재를 매혹하여 융화시키는, 그리하여 지상의 신력을 발휘해 내는, 오직 그 하나뿐인 영매(靈媒)이다. '동해여신'의 화신이다.[4]

2) 수로부인, 그리고 그 곁의 두 노인

「수로부인」 설화는 동해안 지역을 배경으로 하여 펼쳐진다. 이 설화에는 오늘날까지도 '별신굿'이 성대하게 펼쳐지는 강원도 동해안 일대의 문화적 전통이 함축되어 있다. 오늘날 제의의 상대적 원형이 서사 속에 깃들어 있다.[5] 수로부인을 사제자 또는 '동해 여신'의 화신으로 보는 것은 그 때문이다.

「수로부인」 설화가 상대 제의를 바탕으로 한 신이적 무속적 세계관이 내재 되어 있는 이야기라 보는 것에 있어 기록 속에 무속적 요소가 명시적으로 뚜렷하게 나타나지 않는다는 점으로 인해 회의를 가질 수도 있다. 하지만 그 이야기가 당대에 기술된 것이 아니라 고려 시대에 들어와 승려 일연이 정리한 것이라는 사실을 간과할 수 없다. 일연은 신라 시대의 이야기를 수록함에 있어 자신의 세계관에서 크게 벗어나지 않았을 것이다. 불교

4) 이창식, 「수로부인: 신물이 탐하는 매력적인 여사제」, 『우리 고전 캐릭터의 모든 것 4』, 휴머니스트, 2008.
5) 전영권, 「수로부인 행로의 문화·역사·지리적 분석」, 『민족문화』, 영남대 민족문화연구소, 2012.

사상을 지닌 일연이 설화를 기술하면서 무속적인 제의의 상징적 맥락을 온전히 드러내기란 쉽지 않았을 것이다. 하지만 우리는 문맥 분석과 상상의 힘을 통해 그 서사적 문맥 속에서 흥미로운 요소들을 찾아 낼 수 있다. 비록 일연이 의도적으로 기술한 것은 아니지만, 그 속에 원형적으로 깃들어 있는 무속적 요소를 찾아볼 수 있다.

이때 아주 중요한 단서가 되는 것이 설화 속에 등장하는 두 노인이다. 설화에서 노옹과 노인은 주선과 심산대택의 신물과 관련하여 등장한다. 이런 점에서 이 둘은 신물을 제사하는 제관으로서 무당의 직능을 가진 인물로 추정할 만하다. 무당과 같은 직능자로 정치성과 주술성을 동시에 지닌 인물인 것이다. 철쭉꽃이 핀 벼랑이나 용이 사는 바다는 누구나 갈 수 없는 곳인데, 노옹과 노인은 넘나들 수 있는 것처럼 표현되어 있다. 이들은 상대 제의를 주관하면서 동제에도 관여하며, 신물의 세계와 인간의 세계를 넘나들 수 있는 계층인 무속집단으로 볼 수 있다.

노옹이나 노인은 오늘날 단오제에서 굿을 주도하는 동해안 일대의 세습무(世襲巫)의 원조라고 해도 무방하다. 왜 문제를 풀어 주는 역할을 노옹과 노인이 하는 것일까. 경주에서 온 '신의 여인' 수로부인이 심산과 대택으로 통하는 길목에 이르러 이곳을 지키는 신물에게 신내림을 당했다는 것은 무속적인 사고방식에서 볼 때 자연스런 현상이다. 그때 그 신내림의 과정을 지켜 주고 이끌어 갈 또 다른 사제자들이 필요하거니와, 두 노인이 바로 그러한 역할을 하는 존재라 할 수 있다.[6] 다른 지역과 달리 동해안 별신굿에서는 남자 무당(양중)들이 중요한 역할을 한다는 것을 생각하면, 두 노인이 남자라는 것도 그리 이상한 일은 아니다.[7]

6) 최용수, 「헌화가에 대하여」, 『한민족어문학』25, 한민족어문학회, 1994.
7) 이창식, 「수로부인설화의 현장론적 연구」, 『동악어문론집』25집, 동악어문학회, 1990, 107-227쪽.

두 노인을 통해 유추할 수 있는 '신의 여인'으로서의 수로부인의 특성은 그가 동행했다고 하는 순정공의 역사적 실체를 통해서도 그 면모를 짚어낼 수 있다. 『삼국유사』에서는 순정공이 강릉태수로 부임했다는 사실만 전하는데, 『삼국사기』의 여러 기록에 비추어보면 그가 강릉으로 갈 때 '유망(流亡)'하는 백성을 진휼하는 막중한 임무를 띠고 있었음을 알 수 있다. 이러한 사실을 염두에 두고 당대의 문화적 맥락에서 살펴볼 때 「수로부인」 설화에서 제의적 특성을 짚어낼 가능성이 확인된다. 앞에서 언급한 대로 이야기 속의 '주선'은 일상적 점심식사의 차원이 아니라 상대 제의에서의 음식 나눔을 형상화한 것이라 볼 수 있다. 오늘날 별신제 또는 동제(洞祭)와 같은 제의에서 볼 수 있는 바와 유사한 모습이다.

다시 문헌에 기록된 사실을 되짚어 보면, 수로부인을 '순정공 부인'이라 하지 않은 점에 주목하게 된다. 상상을 보태서 헤아려 보면, 우리는 수로부인을 순정공과 함께 중앙에서 파견된 사제자로 추정할 수 있다. 그녀는 보통의 사제자가 아니라, 동해의 신들과 소통하고 그들을 위무할 수 있는 최선의 존재로서 뽑힌 '동해 여신'의 화신 역할을 할 만한 특별한 사제자이다. 그리고 그녀는 강릉으로 향하는 길에 그 주어진 몫을 수행한다. 임해정에서 신내림을 겪고, 동해로 들어가 용과 짝을 맺는다. 고을 사람들이 힘을 모아 노래를 부름으로써, 용과 접신(接神)을 나간 수로부인은 무사히 귀환한다. 신성한 세계의 신비로운 향기를 온몸에 품은 채로, 그렇게 고을의 문제들은 해결한 면모가 보인다.[8]

이것을 정리하면, 「수로부인」 설화 속에는 무속적인 산신 제의와 해신 제의가 구조적으로 병립되어 있다. 수로부인이 체험한 두 사건은 '심산'과

8) 황병익, 「『삼국유사(三國遺事)』 "수로부인(水路夫人)" 조(條)와 「헌화가(獻花歌)」의 의미(意味) 재론(再論)」, 『한국시가연구』, 22권, 한국시가학회, 2007.

'대택'에 존재하는 신물의 현현에 따라 일어난 것이다. 곧 신물에 대한 의례 행위를 표현한 것이 「수로부인」 설화인 것이다. 사건 해결에 가담하는 두 노인은 무당과 같은 직능자로서 오늘날 동해안 세습무의 원형으로 볼 수 있다. 그리고 수로부인은 그 모든 의례행위의 주역이 되는 특별한 사제자다. 신들림의 과정을 통해 신계와 인간계를 넘나들면서, 신(神)과 인(人)의 위상을 전화(轉化)시켜 주는 인물이다.

인간은 물론 신까지 매혹하고 감동시키는 미모의 사제자 수로부인은 '가마를 탄 신라부인' 토우상을 연상시킨다. 그것은 누구나 흡인하는 아름다움의 극치다. 아름다움에 반한다는 것은 매우 인간적이다. 수로부인의 매력은 모름지기 당대의 핵심적 화제를 이루었을 것이다. 수로부인은 수많은 사람들에 의해 아낌없는 사랑과 기림을 받았을 만인의 연인, 당대 최고의 여성 영웅이었을 것이다.

3. 수로부인과 새로운 스토리텔링

수로부인은 놀라운 매력을 지닌 인물이다. '신비의 매혹을 갖춘 여신적 존재'로서의 수로부인은 21세기 디지털 콘텐츠의 매력적인 아이콘으로 살아날 가능성이 무궁하다. 이미 그와 관련된 여러 사업이 펼쳐지고 있기도 하다.

현재 삼척에서 수로부인을 활용한 관광지 활용 사업이 펼쳐지고 있다. 추암(錐巖)이 보이는 시루뫼 마을에 '수로부인공원'을 조성하였다. 공원에는 임해정과 「해가(海歌)」사 기념비, 드래곤 볼, 김진광 시인의 시 등이 있다.[9]

9) 이창식, 『한국신화와 스토리텔링』, 북스힐, 2008.

사랑의 여의주 드래곤볼의 설치는 수로부인의 소원과 연인의 소망을 동시에 충족시켜 주고 있다. 해가(사)터인 임해정은 『삼국유사』에서 전하는 「해가」의 배경 설화를 토대로 복원하였다.[10] 문헌상의 정확한 위치를 알 수는 없으나, 삼척시는 삼척해수욕장의 북쪽 와우산 끝에 위치하는 것으로 추정하고 있다. 임해정 좌우의 해변은 절경을 이루고 있으며, 삼척시에서 바다를 끼고 있는 유일한 정자이기도 하다.

아쉬운 것은 수로부인 캐릭터가 제대로 살아나지 않고 있다는 사실이다. 캐릭터에 대한 다양한 해석과 재창조 작업을 수행할 필요가 있다.

수로부인캐릭터는 『삼국유사』를 기초로 하되, 『삼국사기』를 비롯한 역사적 사실과도 연결하여 다채롭게 살려 낼 수 있다. 그녀의 흔적은 사료적으로 많지 않다. 그만큼 상상력의 여지가 크다. 수로부인의 유명세에 비해 관련 문헌은 미약하다. 수로부인의 이미지 창출은 신의 호기심을 자극한 기질과 뭇사람의 힘을 빨아들이는 데서 승화시키는 전략이 필요하다.

수로부인은 암벽 위의 꽃을 차지하려는 욕구 때문에 봉변을 당한다. 그 봉변은 일상의 것이 아니라 신물과 얽혀 있다. 또 용과 놀겠다는 발상 때문에 납치라는 희한한 그물에 빠지게 되는데 이 또한 신물과 관계된다. 꽃과 용은 단순히 현실만이 아니다. 수로부인이 당대 한 복판을 걸어갈 수 있는 것이 빼어난 미모와 매력이 있었기에 가능하다.

수로부인의 매력은 차림새와 신통력, 품격 등에도 있지만, 해결사 역할을 하는 형상에도 깃들어 있다. 수로부인의 캐릭터는 이야기 자체의 재미와 함께 '시간 여행'의 오감을 작동시킬 수 있도록 창작되어야 한다. 그리고 '신의 여인'으로서의 신비로움을 한껏 살릴 수 있도록 해야 한다. 수로

10) 하경숙, 「향가 헌화가의 공연예술적 변용과 스토리텔링의 의미」, 『온지논총』37집, 온지학회, 2013.

부인은 중국의 4대 미인인 서시, 초선, 양귀비, 왕소군 이상의 매력을 발휘할 수 있다. 그들은 인간을 매혹했으나, 수로 부인은 신들을 홀림에 들게 한 미인이었다.

허구와 사실을 함께 엮은 팩션(faction)의 예술성을 살려 낼 필요가 있다. 강릉시 금진항과 정동진 부근, 삼척시 추암에서 맹방 부근 등이 모두 그러한 가능성을 지니고 있는 장소들이다. 그 현장을 수로부인의 동선과 연결하여 스토리보드화할 필요가 있다. 해안선의 유명 도로를 따라 수로부인의 신비를 체험할 수 있게 하자는 것이다.

새롭게 창조될 수로부인 이야기는 그녀의 변신직 영웅성과 자연계ㆍ신계ㆍ인간계 등을 두루 넘나드는 초인적 매성을 한껏 살려 내야 할 것이다. 또 동해 용궁이라는 환상적 신성 공간과 신라 당대의 역사 공간을 긴밀히 교차하여 이야기를 짜야 할 것이다. 예컨대 다음과 같은 방식으로 새로운 이야기를 만들어낼 수 있을 것이다.

주인공인 수로부인은 중국의 4대 미녀와 비슷한 천상미녀, 곧 팜므파탈적 인물로 재창조한다. 빼어난 미모와 기교로 당대의 거물급 남성 인물들을 데리고 놀고 신들과 유희하는 것으로 설정해야 한다. 하지만 그녀의 이러한 행동이 결코 지나치게 작위적이어서는 안 된다. 그녀는 어려서부터 기이한 운명의 굴레 속에서 태어나 폭정의 온갖 시련과 고통을 감내하며 자란다. 그러나 뛰어난 미모와 지혜로 인해 순정공의 아내가 된다. 그때부터 그녀는 이중적 모습을 드러낸다. 겉으로는 빼어난 외모의 소유자며 충정공의 아내이지만, 그 뒷면에는 백성들을 위한 선정을 베풀기 위해 '신이(神異)'적 면모를 보인다. 그 과정은 다음과 같다.

청렴결백한 순정공은 백성을 생각하며 그들의 고충을 해결하기 위해 폭정을 펼치고 있는 동해안 특정 지역권의 왕(용)에게 백성을 위한 구휼책을 진헌한다. 하지만 그는 오히려 역적으로 몰리고 만다. 수로부인은

어려서부터 백성들의 고통을 함께 나눠 왔기에 그들의 아픔과 백성을 위하는 남편(순정공)의 마음을 이해하게 된다. 그래서 그녀는 자신이 가진 최대의 무기인 아름다운 미모와 자신의 조력자인 노옹(老翁)의 도움으로 당대의 실력자들을 하나씩 설득하기 시작한다. 물론 그 시대 최고의 반신라적 지역 권력자인 왕(용) 역시 수로부인과 사랑에 빠진다. 하지만 수로부인의 의도와는 달리 신라 중앙 정부의 왕은 주변 간신의 참소로 그녀의 이중적 모습을 알게 된다. 결국 수로부인은 왕을 기만한 죄로 하옥되고 참수형을 받지만 순정공의 공을 생각하여 '의도적'인 명을 통해 강릉으로 보내진다. 하지만 그녀는 역시 지방 정부의 용왕에게도 잡히게 된다. 그때 이런 그녀의 상황을 알게 된 그녀의 조력자 노옹은 그녀가 처한 사정을 세상 사람들에게 알린다.

그러자 모든 민중이 들고 일어나 동해 용왕이 사는 궁 앞에 모이게 된다. 그리고는 왕이 선정을 베풀어 주기를 원하는 노래와 아울러 수로부인의 무사귀환을 노래하게 된다. 이에 감복한 왕은 수로부인을 놓아주고 백성들을 위한 정책을 시행한다. 물론 중앙 정부와 지방 정부가 화해하고 순정공도 풀려나게 되어 수로부인과 다시 만나게 된다.

그때 중구삭금의 지팡이는 오늘날 솟대로 마을의 평화를 상징한다. 철쭉은 백두대간의 사랑 꽃을 이어오고 있다. 수로부인의 선정(善政)은 신라 토우로 태어나 흠모의 대상이 된다.

다소 비약적인 전개이지만 기존의 성과물을 고려하면 공감대를 형성할 가능성을 찾을 수 있다. 「찬기파랑가」의 기파랑을 바탕으로 한 3D입체 애니메이션 「천마의 꿈」(2003년 경주세계문화엑스포 주제 영상물)처럼, 수로부인을 재해석하여 관련 서사를 결합시켜야 한다.

이와 관련하여 하이리스크 하이리턴(high risk high return)을 노리는 방안을 몇 가지 제시하면 다음과 같다.

> ▸ 수로부인 설화의 스토리텔링을 통한 뮤지컬화와 애니메이션화
> (수로부인 바다굿 오페라 만들기)
> ▸ 수로부인 설화의 오프라인, 온라인 게임 소재 제공(수로부인 설화의
> 게임 스토리텔링화와 순정공, 수로부인, 노옹, 용 등의 게임 등장인물
> 수용)
> ▸ 경주에서 강릉에 이르는 수로부인길과 관련된 관광상품화(경주의 감
> 은사지, 이견대, 대왕암, 울진의 봉평 신라비, 죽변리 향나무, 망양정,
> 월송정, 삼척의 신남 해신당과 어촌민속 전시관, 초곡의 용굴, 수로부
> 인공원 등과 연계)
> ▸ 「헌화가」, 「해가」 등과 연계한 대중가요 만들기
> ▸ 캐릭터 산업, 팬시 산업, 테마파크 산업, 해양축제, 기줄다리기 축제
> 등과 연계
> ▸ 토우 수레를 탄 신라 미인 이미지와 수로부인 이야기 관련 문화상품

4. 수로부인 테마산업과 가치 발견

「수로부인」 설화 배경은 '실직(悉直, 삼척지역)' 중심의 동해안-최근 지리
학 조명으로 영덕 근처로 추정 보고서 있음-을 무대로 하고 있으며, 이야
기 자체에 무속적인 산신제의와 해신제의가 구조적으로 병립되어 있다고
보았다. 수로부인 캐릭터는 미래 몽상사회(dream society)의 또 다른 신비의
램프와 같은 존재다. 그녀는 변신과 환상의 대명사처럼 보인다. 수로부인
의 현대적 환상은 이미지의 다양한 상상 세계로 유도할 수 있는 것이다.
고대 인물 중에서 이만큼 신화적 마력을 지닌 인물이 또 있을까. 상업적
재화(財貨)로서 문화 콘텐츠 산업화의 변신은 가치 있는 팩션의 창조적 덕
목이다.

끝으로 수로부인 스토리텔링의 예술성을 위해 다음 시를 다시 읽어보는 것이 좋겠다.

하늘에서 떨어져 흩날리는 꽃잎들 사이로
그림자처럼 스쳐 지나가는 덫을 보았다.
덫에 갇힌 꿈의 얼굴이 눈물에 젖어 번쩍이고 있었다.
아득한 벼랑 위에 한 무더기 꽃으로 피어나 있었다.
돌아와 다오 소리쳐도 그 소리마저 돌아오지 않았다.
뿌리째 뽑힌 한 아름의 붉은 철쭉꽃이
풀려날 길 없는 덫을 이끌고 수로부인의 철쭉꽃이 온 하늘을 떠돌아
다니고 있었다.

 - 박제천, 「수로」

철쭉꽃이 웃고 있었다./오월이 지천에 따라 웃고 있었다.
바닷가 병풍 같은 벼랑에는/철쭉꽃이 탐스러이 웃고 있었다.
'누가 저 꽃을 꺾어 주오'/부끄러이 홍조 띤 얼굴
좌우로 살피는 수로부인./자줏빛 바윗가에
잡은 손 암소 놓고/나를 아니 부끄러워하면
꽃을 꺾어 바치 오리다./실직(悉直) 남정네 나섬에
보아라 저 홍조의 얼굴/절세미인의 환희의 얼굴을,
은밀한 저 눈엣말을,/하늘하늘, 탱탱한 저 허리를.

 - 정연휘, 「수로부인 1 - 헌화가」

이 밖에 서정주의 「노인헌화가」(미당시선집), 윤후명의 소설 「삼국유사 읽는 호텔」, 박진환의 시 「헌화가 산조」, 꿈동이인형극단의 「거북아 거북아」 등 현대적 수용을 보여주는 작품들을 통해 수로부인의 매력에 한발 더 다

가갈 수 있다. 수로부인상을 삼척시 임원리 해상공원에 세웠다. 그만큼 수로부인은 신물까지 탐낸 아름다움의 화신으로 창조적 캐릭터이다.

제 5 장
원효설화의 문화콘텐츠

1. 신라인물설화의 팩션(faction) 읽기

『삼국유사』를 포함한 많은 자료 속에 나오는 신라인물 기록에 대하여 역사적 사실에 매달려 읽을 수만 없고 그렇다고 허구적 창작이라 우기면서 읽을 수만도 없다. 사실(fact)과 감동의 상상(fiction)을 상생(相生)시켜 긴장관계 속에서 읽어야 한다. 더구나 원효(元曉 : 617-686)와 같은 다면(multi)의 인물일 경우에 팩션(faction)의 상보적 의미성을 고려해야 한다. 원효 방식으로 말하면 화쟁(和諍)의 전략으로 다가가야 할 것이다. 다만 설화를 비롯한 관련 자료들에 대한 통합적 해석과 가치창출의 진정성이 전제되어야 한다. 해석학의 기반 위에서 인문학의 통섭(通攝)이 필요하다. 인물원형에 대한 철저한 이해 없이 재창조 논의는 한계가 많다.

원효스님 진영 원효스님(경주 분황사) 원효스님(국립현대미술관)

　원효는 사상가인 동시에 대중교화의 달인이다. 그는 중국에서는 『대승기신론소』 등을 통해 학승으로, 일본에서는 복을 빌면 들어주는 신앙의 대명신(大明神)으로 받들어지고 있다. 탄생설화에서는 부처의 그것과 닮아 그의 성사성(聖師性)을 강조하고 있다. 무덤의 해골바가지 물을 통한 대오(大悟)설화는 성도(成道)의 가능성을 말해주고, 요석공주와의 인연설화는 대중교화의 역설적 원융행(圓融行)을 보여주고 있다. 이밖에 구중(救衆)설화의 이적은 불심혜안의 실천을 상징적으로 드러내고 있다. 소반 던져 구하기, 물 뿜어 불끄기, 오어사의 고기 살리기, 산신에게 칡넝쿨 없애도록 말하기, 영랑선인 설법하기 등에는 영성(靈性)의 경지 등이 널리 전승되고 있다.

　원효와 같은 고대인물에 대한 학술적 검증 작업에서 문화콘텐츠학의 조명과 접목으로의 전환은 분명 생경한 일이다. 원효의 문화콘텐츠 창작은 기존 학문적인 차원과 일정한 거리가 있다. 그럼에도 불구하고 학문적 패러다임의 변화로 인물자원의 가치 부여와 현대적 창조라는 이름으로 그 진정성을 논의해야 한다. 이 글은 이러한 문제의식에서 출발하되 문학적 상상력에 비중을 둔다.

2. 원효설화의 원형적 가치

1) 원효전승의 원형자원

(1) 원효 이야기의 서사성(敍事性)

원효설화는 「원효불기(元曉不羈)」를 제외하고는 대부분 완성된 서사라고 보기 어렵다. 원효설화의 파편적 각편들을 조합하면 원효의 일대기적 전기성(傳記性)을 확보할 수 있다. 문헌과 구전의 상보적 관점에서 재구해야 할 것이다. 주목되는 점은 시기별 이적의 체득[1]과 신화적 경험을 보인다는 사실이다. 원효의 속성(俗姓)은 설(薛)씨로 아버지는 신라관직의 11등급이었던 내말담날(乃末談捺)이고 압량군(현재 경산시)에서 태어난 것[2]으로 알려져 있다. 원효의 일생을 고려하여 주요 서사단위를 정돈하면 다음과 같다.

> ▸ 금당(경산 자인) 태어남 : 탄생다례제(경산시) 실시
> ▸ 화랑 소속 : 화랑의 유전인자(遺傳因子) 찾기
> ▸ 굴개사, 황룡사 : 기원다례제 실시
> ▸ 의상과 함께 도당(渡唐) 계획, 해로 여행 도중 해골 괸 물
> : 깨달음의 현장
> ▸ 요석공주(瑤石公主)와 사이에 설총 낳음 : 서사의 갈등적 요소
> ▸ 광대놀이, 「무애가」 : 대중포교의 길 찾기
> ▸ 명산에 글 새김, 『화엄경』 강의 : 신화적 이적 요소
> ▸ 『금강삼매경』 강해, 용왕(금해), 신라 왕비 불연(佛緣) : 법력 강화 요인
> ▸ 『대승기신론소』와 화쟁(和諍)사상 : 사상가 부각 요인

1) 박쌍주, 「원효설화의 상징적 의미」, 『교육철학』15, 한국교육철학회, 1997, 141-157쪽.
2) 조춘호, 「원효전승의 종합적 고찰」, 『어문학』64, 한국어문학회, 1998, 333-355쪽.

요석공주(瑤石公主)는 태종무열왕의 둘째딸이다. 남편인 거진랑은 백제와의 싸움에서 전사하여 과부로서 요석궁에서 홀로 지내고 있었다. 어느 날 원효가 거리에서 다음과 같은 노래를 불렀다.

"누가 나에게 자루 없는 도끼를 빌려 주겠는가. 나는 하늘을 떠받칠 기둥을 찍으리라.3)"

사람들이 아무도 그 뜻을 알지 못했는데, 태종무열왕이 이 노래를 들은 후 다음과 같이 말했다.

"이 스님은 필경 귀한 부인을 얻어서 귀한 아들을 낳고자 하는구나. 나라에 큰 현인이 있으면 이보다 더 좋은 일이 없을 것이다."

이때 요석궁에는 과부공주가 있었는데, 왕이 궁리에게 명하여 원효를 찾아 데려가라 하여 궁리가 명령을 받들어 원효를 찾아가니, 그는 이미 스스로 남산에서 내려와 지금의 국립경주박물관 근처에 있는 문천교를 지나다가 서로 만나게 되었다. 이때 원효는 일부러 물에 빠져서 옷을 적셨으며, 궁리가 스님을 궁에 데리고 가서 옷을 말리고 쉬게 하였다. 공주는 과연 임신하여 설총을 낳았는데, 설총은 나면서부터 지혜롭고 민첩하여 경서와 역사에 널리 통달하니 신라 십현 중의 한 사람이다.

<div align="right">– 「요석공주와 원효」4)</div>

「원효불기」 설화는 『삼국유사』에서 원효 에피소드 7편으로 재구성되었다. 특히 사라수와 사라밤은 상징적이다. 율곡, 곧 밤의 상징성은 풍요 기원과 생생력을 나타낸다. 출생에서 유성을 통해 어머니가 원효를 잉태하였다고 말한다. 성인의 탄생담과 맥을 같이 한다. 또 원효와 요석공주의 만남을 통해 설총이 태어난다. 인재 구하기의 방편이다.

「무애가」 염불타령은 대중포교를 뜻한다. 열린 모습이다. 속(俗)을 통해

3) 수허몰가부 아작지천주(誰許沒柯斧 我破支天柱).
4) 일연, 『삼국유사』.

성(聖)을 강조하고 있다. 이와 반대로 해룡 권유로 『금강삼매경소』를 소 두 뿔에서 쓴다. 이 얼마나 성 속에 속을 말하고 있는가. 성과 속의 일여(一如) 를 말한다. 끝으로 원효 입적은 신이하다. 설총이 진용(眞容) 소상하여 분황 사에 안치하고 있다. 아버지라고 부르자 웃으며 돌아온 그 얼굴, 영원한 한 국인이다.

(2) 『송고승전』 원효와 『삼국유사』 원효의 거리

『송고승전』의 인물형상이 부정적으로 되었다고 기존 연구자들이 말하고 있다. 실제로 당나라 유학 포기 등을 비판하고 있다.5) 그런데 요석공주와 의 파계가 그려지지 않고 있다. 두 문헌의 상보적인 조합을 통해 읽을 때 원효의 진면목이 보인다.6)

신라왕의 왕후가 심한 종기에 걸렸는데, 아무런 의약도 효험이 없었 다. 왕과 왕자와 신하들이 산천의 영험스런 사당에 기도하여 이르지 않 은 곳이 없었다. 어떤 무당이 "사람을 다른 나라에 보내어 약을 구해 와 야 고칠 수 있다."고 말했다. 왕이 사자를 보내어 바다 건너 당나라로 가서 의약을 구해오게 하였다.

바다 가운데에서 문득 한 노인이 파도를 헤치고 나타나 훌쩍 배 위로 올라와서는 사자를 맞이하여 바다 속으로 들어갔다. 보니 장엄하고 화 려한 궁전이 있었다. 용왕을 알현하였는데 이름은 검해였다. 사자에게 "너희 나라 왕비는 청제의 셋째 딸이다. 우리 궁중에 『금강삼매경(金剛 三昧經)』이 있으니 이각(二覺 : 本, 始覺) 원통의 보살행을 보인 경이다. 이 제 그대 나라 왕후의 병에 의탁해서 상승의 인연을 짓고자, 이 경을 내

5) 강은해, 「인물설화에서 살펴 본 대구·경북의 문화원류」, 『한국민족어문학』48, 한민족 어문학회, 2006, 54쪽.
6) 김상현, 『역사로 읽는 원효』, 고려원, 1994.

놓아 그대 나라에 유포하려고 한다."라고 말하고는 "이 경이 바다를 건너다가 마사에 걸릴지도 모른다."라고 하였다.

용왕은 칼로 사자의 장딴지를 찢고는 그 속에 경을 넣고 봉하여 약을 바르니 감쪽같았다. 용왕이 말하기를 "대안(大安)성자로 하여금 이 흐트러진 경의 차례를 바로잡아 책을 매게 하고, 원효법사를 청하여 경소(經疏)를 짓고 강석(講釋 : 강론하여 글의 뜻을 풀이하는 것)하게 한다면 왕후의 병은 틀림없이 낫게 된다. 가령 설산의 영약도 이보다는 못하다."라고 하였다. 바다 위까지 용왕의 전송을 받은 사자는 다시 배를 타고 귀국하여 왕께 보고하였다.

그때 왕이 보고를 듣고 기뻐하여 먼저 대안성자(大安聖者)를 불러들여 경의 차례를 정하고 책을 만들도록 하였다. 대안은 헤아릴 수 없는 사람이었다. 특이한 차림새로 항상 시장에 있으면서 동발을 치며 '대안!', '대안!'이라고 소리쳤기 때문에 사람들이 그를 대안이라고 불렀다. 왕의 부름을 받은 대안은 "왕의 궁궐에 들어가고 싶지 않으니 경만 가져오라."라고 하였다. 가져온 흐트러진 경을 대안은 차례대로 배열하여 8품으로 만들었는데 모두가 부처님의 뜻에 합치되었다. 그러고 나서 대안은 "빨리 가져가서 원효로 하여금 강석하게 하라. 다른 사람은 안 된다."라고 하였다.

원효가 그 경을 받은 것은 바로 그의 고향에 있을 때였다. 그는 사자더러 "이 경은 본각과 시각이라는 두 각을 종(宗 : 근본)으로 삼고 있다. 내가 각승을 지을 수 있도록 안궤를 마련해달라."라 하고는, 두 뿔 사이에 붓과 벼루를 두고 처음부터 끝까지 소달구지에서 경소 5권을 조성하였다. 그래서 왕의 청에 의해 황룡사에서 강설하기로 하였다.

그때 경박한 무리가 그 새로 지은 소(疏)를 훔쳐가 버렸다. 그래서 원효는 왕에게 사실을 알리고, 사흘을 연기하여 다시 소를 써서 3권을 짓고 약소라 불렀다. 해서 왕과 신하 및 출가자와 재가자가 구름같이 법당을 에워쌌다. 이에 원효가 열변을 토하는데 위의(威儀)가 있고, 얽힌

것을 푸는 데 법칙이 있으며, 찬양하여 손가락을 퉁기고, 소리는 허공을 울렸다. 원효가 다시 큰소리로 말하기를, "어젯밤 100개의 서까래를 고를 때에는 비록 내가 들지 못하였지만, 오늘 하나의 대들보를 가로지르는 곳에는 나만이 할 수 있구나!"라고 하였다. 그곳에 자리했던 고승들은 부끄러워 얼굴을 숙이고 마음속으로 참회하였다. 소에는 광본과 약본 두 본이 있는데 모두 신라에서 유행하였다. 약본소가 중국에 수입되었는데 나중에 번경 삼장이 소를 논(論)이라 고쳤다는 것이다.

<div align="right">– 「각승연기 설화」[7]</div>

(3) 원효설화의 이적과 신화성

언젠가 이 암자에 원효가 머물고 있었다. 어느 날 원효가 저녁에 공양(供養 : 승려가 밥을 먹는 것)을 막 들려고 할 때였다. 자신의 혜안으로 살펴보니 중국의 오래된 한 큰절이 막 허물어지려고 하였다. 그런데 그 절에는 때마침 천 명의 학승(學僧)들이 저녁 공양을 시작할 때였다. 그냥 두면 그 학승들은 모두 압사당할 위험에 직면해 있었다. 그 순간 원효는 자신의 밥상 위의 그릇들을 재빨리 내려놓고 급히 중국의 절 쪽을 향해 밥상을 던졌다. 그때 당나라의 그 절에서는 천 명의 학승들이 저녁 공양을 하고 있었는데 갑자기 절마당 위에 이상한 물체가 날아와 윙윙 소리를 내며 맴돌고 있었다. 그것을 그 절의 공양주가 제일 먼저 보고 학승들에게 알렸다.

천 명의 학승들은 공양을 하다 말고 모두가 이 놀라운 광경에 이끌려 절마당으로 몰려나왔다. 그러자 공중을 빙빙 돌던 이 물체는 절 바깥 초원을 향해서 천천히 돌면서 학승들을 유인해갔다. 천 명의 학승들이 절 바깥으로 다 나왔을 때 갑자기 그 큰절이 무너져 버리는 것이었다. 학승들이 놀라서 뒤를 돌아보니 자신들이 공양을 하던 절이 모두 내려앉아 버렸다. 순식간이었다. 그들의 등에는 땀이 흠뻑 배었다. 그 순간

7) 「원효전」, 『송고승전』.

그 물체도 풀밭 위에 떨어졌다. 학승들은 떨어진 물체로 몰려들었다. 그것은 나무밥상이었다.

그런데 그 밥상에는 '해동 원효가 밥상을 던져 대중을 구하노라(海東元曉 擲盤 求大衆)'고 새겨 있었다. 학승들은 그제야 모든 사실을 알고 해동 신라를 향해 합장 공경의 예를 올렸다. 그렇게 수도 없이 예배를 하며 고마움을 표하는 동안 그 밥상은 다시 허공으로 솟아올라 서서히 동쪽으로 가는 것이었다. 천 명의 학승들은 그 밥상을 따라 천천히 원효가 머무르는 신라 땅으로 오게 되었다.

- 「척판구중 설화」[8]

신라 경주 만선북리(萬善北里)에 사는 한 과부가 지아비 없이 잉태하여 아이를 낳았다. 아이가 나이 12세가 되어도 말도 못하고 움직이지도 못하였다. 때문에 사동이라고 불렀다. 어느 날 그 어머니가 죽었다. 그때 원효대사가 고선사(高仙寺)에 있었는데 원효가 그 아이를 보고 맞아 예하였더니 사복(蛇福)이 답례를 하지 않고, "그대와 내가 옛날 경을 실었던 암소가 지금 죽었으니 같이 가서 장사지냄이 어떠한가?"라고 하였다. 원효가 "좋다."라고 하고 같이 집에 왔다.

사복은 원효에게 포살수계(布薩授戒 : 불교의식의 하나)를 행하게 하였다. 원효는 그 신체 옆에서 빌어 가로되, "태어나지 말지어다. 죽기가 괴롭다. 죽지 말지어다. 태어나기가 괴롭다." 하였다. "사복이 번거롭다 하였다." 원효가 고쳐 말하기를, "죽음과 삶이 괴롭도다." 하였다. 두 사람이 상여를 메고 활리산(活里山) 동쪽 기슭에 이르렀다.

원효가 이르기를, "지혜의 호랑이[智惠虎]를 지혜의 숲[智惠林]에서 장사지냄이 좋지 않겠는가?" 하였다. 사복이 게(偈)를 지어 "옛날 석가모니불이 사라수(沙羅樹) 사이에서 열반(涅槃)에 들어갔으니 지금 또한 저와 같은 자가 있어 연화장계관(蓮花藏界寬)에 들어가고자 하노라." 하고 띠

8) 경남 양산군 장안면 불광산 척판암의 설화.

풀 줄기를 뽑으니, 그 아래에 시원하고 청허(淸虛)한 다른 세계가 있었는데, 칠보난간에 누각이 장엄하여 거의 인간 세상이 아니었다. 사복이 시신을 업고 그 땅 속으로 들어가니 곧 다시 합쳐지고, 원효는 돌아왔다. 그 후에 사람들이 금강산 동남쪽에 절을 지어 도량사(道場寺)라 부르고, 매년 삼월 열나흗날이면 법회를 열었다. 사복이 세상에 온 응험(應驗)이 이것뿐이어서 항간에서는 황당한 말로써 덧붙이고 있으니 우습다.

<div align="right">– 「사복불언 설화」9)</div>

하루는 혜공과 원효가 냇가에 가서 물고기를 잡아먹다가 돌 위에다 똥을 누었다. 혜공이 가리키며 희롱하기를

"너는 똥을 누었지만 나는 물고기를 누었다."라고 하였으므로 오어사(吾魚寺)라 하였다.

원효가 스승처럼 존경하여 경전의 주석서를 지을 때마다 찾아가서 질의하고 어우러져 놀았다는 혜공(惠空)과의 이야기로 경북 포항의 오어사에 전해오는 이야기이다.

똑같은 물고기를 먹고 원효는 똥을 누었지만 혜공은 물고기를 그대로 누었다는 이야기는 참다운 불교 수행의 길에 시사하는 바가 많다. 즉 여기서 똥이란 글이나 쓰면서 문자놀음을 하는 저술가 원효를 깨우치는 말이고, 물고기는 모양을 내지 않고(無相) 언제나 중생들을 일깨워주는 혜공 자신을 말하고 있는 것이다.

물고기는 목어(木魚)의 축소형인 목탁이나 절의 추녀 끝에 매달린 풍경을 상징한다. 이것을 풀이하면 수행자들의 가장 큰 적의 하나인 수마(睡魔)를 쫓아 버리기 위해 밤중에도 자지 않는 고승(高僧)의 보살행을 나타내는 이야기다.

<div align="right">– 「오어사 설화」10)</div>

9) 「말하지 않는 사복」, 『삼국유사』 의해편.
10) 포항 오어사에 전해오는 설화.

문무왕 때 사문(沙門 : 출가한 승려) 광덕(廣德)과 엄장(嚴莊)이 있었는데, 두 사람은 친한 벗이 되어 일찍이 서로 약속하였다.

"먼저 안양(정토를 이름)으로 돌아가는 사람이 알려주어야 한다."

광덕은 분황사 서편 동네에 은거하며 부들로 미투리를 삼아 생업을 하면서 처자와 같이 살았고, 엄장은 남악 암자에 깃들여 화전을 하며 살았다. 어느 날 석양 그림자가 붉은 빛을 드리우고 소나무 그늘이 고요히 저물어갈 즈음 들창 밖에서 소리가 들렸다.

"나는 이미 서방으로 가게 되었으니 그대는 잘 머물렀다가 빨리 나를 쫓아오라."

엄장이 문을 밀치고 나가 돌아보니, 구름밖에 하늘 음악 소리가 나고 밝은 빛이 땅에 닿았다. 그 이튿날 돌아와 광덕의 집을 찾아갔더니 광덕은 과연 이 세상을 떠났다. 곧 그의 아내와 더불어 유해를 거두고 함께 장사할 터를 마련하였다. 일을 끝낸 뒤에 엄장은 광덕의 아내에게 말했다.

"남편이 이미 돌아갔으니 나와 함께 사는 것이 어떨지요?" 광덕의 아내가 대답했다. "좋소" 드디어 함께 머물렀다.

밤에 자다가 정을 통하려 하였을 즈음 광덕의 아내는 말하였다. "법사께서 정토를 구하는 것은 '나무에 올라 물고기를 구함'과 같소." 엄장은 놀라고도 괴이하게 여겨 물었다. "광덕이 이미 그렇게 되었는데 나와 함께한들 무슨 방해가 있으리오" 광덕의 아내는 말하였다. "우리 남편은 나와 동거한 지 10년이 지나도록 하룻밤도 잠자리를 같이 해본 일이 없었거늘 하물며 더러운 접촉을 했을라고요. 다만 밤마다 몸을 단정히 하고 바로 앉아 한결같이 '아미타불'을 염하였을 뿐, 더러는 십육관법(十六觀法)을 지어 관법이 익숙해진 뒤에 밝은 달빛이 지게문에 들어올 즈음, 때로는 그 빛을 타고 그 위에 가부좌를 하였답니다. 그의 정성이 이러하였으니 비록 서방으로 아니 가려 한들 어디로 간단 말입니까? 대개 천리를 가려는 자는 첫걸음에 규칙이 정해지는 법이니, 이제 법사

의 관법은 동으로는 갈 수 있겠으나, 서쪽으로 간다 함을 알 수 없소이다."

엄장은 부끄러워 물러가 원효법사에게 나아가서 갈 길을 간절히 구하였더니, 원효는 쟁관법(錚觀法)을 지어 유도하였다. 엄장은 몸을 조촐하게 하고 스스로 책망하여 한결같이 관법을 닦아서 역시 서방으로 올라갔다. 쟁관법은 『원효법사본존(元曉法師本尊)』과 『해동고승전(海東高僧傳)』 중에 실려 있다. 광덕의 아내는 곧 분황사의 여종이요, 19응신의 하나였다.

<div style="text-align:right">- 「광덕과 엄장 설화」[11]</div>

의상(義湘(相) : 625-702)의 뒤를 이어 원효가 낙산사를 순례하기 위해 왔다. 처음 그 남쪽 들녘에 이르렀을 때 흰 옷을 입은 한 여인이 논에서 벼를 베고 있었다. 원효가 희롱으로 그 벼를 좀 달라고 청하자 여인은 벼가 흉년이 들었노라고 역시 희롱조로 대답했다.

원효가 길을 걸어 다리 아래에 이르러서다. 한 여인이 월수(月水)가 묻은 빨래를 하고 있었다. 원효가 그 여인에게 마실 물을 청하자 여인은 월수를 빨아낸 더러운 물을 떠서 바쳤다. 원효는 그 물을 내 쏟아 버리고 다시 냇물을 떠서 마셨다. 그때 들에 서 있는 소나무 위에서 한 마리 파랑새가 '제일 좋은 것(佛性)을 그만 두는 화상'이라 부르고는 홀연히 간 곳 없이 사라지고, 그 나무 아래엔 한 짝의 신이 벗겨져 있었다.

원효는 드디어 낙산사에 이르렀다. 관음좌 아래에 앞서 보았던 그 벗겨진 신의 다른 한 짝이 놓여 있었다. 원효는 비로소 앞서 만났던 그 여인들이 바로 관음보살의 진신임을 알았다. 그때 당시 사람들은 들에 선 그 소나무를 '관음송(觀音松 : 천연기념물 제 349호)'이라 불렀다. 원효가 그 굴에 들어가 다시 관음의 진짜 얼굴을 보려고 했으나 풍랑이 일어 들어가 보지를 못하고 떠났다. - 「낙산관음 설화」[12]

11) 「광덕과 엄장 설화」, 『삼국유사』 감통편.
12) 『삼국유사』 탑상편 낙산의 두 보살 관음 정취 조신 설화.

의상은 나이 약관에 이르러 당나라 교종이 나란히 융성하다는 소식을 듣고, 원효법사와 뜻을 같이하여 서쪽으로 여행하고자 하여 길을 떠났다. 본국 신라의 해문이자 당의 주계에 도착하여 장차 큰 배를 구하여 창파를 건너려고 했다. 중도에서 심한 폭우를 만났다. 이에 길옆의 토굴 사이에 몸을 숨겨 회오리바람의 습기를 피했다. 다음날 날이 밝아 바라보니 그곳은 해골이 있는 무덤이었다. 하늘에서는 궂은비가 계속 내리고, 땅은 질척해서 한 발자국도 앞으로 나아갈 수가 없었다. 또 무덤 속에서 머물렀다. 밤이 깊기 전에 갑자기 귀신이 나타나서 놀라게 했다. 원효법사는 탄식하며 말하였다.

"전날 밤에는 토굴에서 잤음에도 편안하더니 오늘밤은 귀신굴에 의탁하매 근심이 많구나. 알겠구나! 마음이 생기매 갖가지 것들이 생겨나고, 마음이 사라지면 토굴과 고분이 둘이 아닌 것을. 또한 삼계는 오직 마음이요, 마음이 오직 인식임을. 마음밖에 법이 없으니 어찌 따로 구하랴. 나는 당나라에 들어가지 않겠소"

이에 원효는 바랑을 메고 본국으로 돌아가 버렸다. 의상은 홀로 어려움을 무릅쓰고 상선에 의탁하여 당나라로 갔다.

<div align="right">- 「무덤에서의 깨달음1」[13]</div>

옛적 동국의 원효법사와 의상법사 두 분이 함께 스승을 찾아 당나라로 가다가 밤이 되어 황폐한 무덤 속에서 잤다. 원효법사가 갈증으로 물 생각이 났는데, 마침 그의 곁에 고여 있는 물이 있어 손으로 움켜 마셨는데 맛이 좋았다. 다음날 보니 그것은 시신이 썩은 물이었다. 그때 마음이 불편하고 토할 것 같았는데 활연히 크게 깨달았다. 그리고는 말하였다.

"내 듣건대 부처님께서는 삼계유심(三界唯心)이요 만법유식(萬法唯識)이라고 하셨다. 그러기에 아름다움과 나쁜 것이 나에게 있고, 진실로 물

13) 찬녕(919-1002), 「의상전」, 『송고승전』 권4.

에 있지 않음을 알겠구나."

마침내 그는 고향으로 돌아가 두루 교화하였다.

－「무덤에서의 깨달음2」[14]

원효구비설화는 대체로 다음과 같은 화소(話素)로 짜여져 있다.

1) 원효와 의상이 아래 위 지점에서 수도를 하며 지냈다.
2) 의상은 도력이 높아 늘 천공(天供) 식사를 하며 살았다.
3) 어느날 의상이 원효에게 천공대접을 하고자 청했다.
4) 원효가 와 대접을 기다렸으나 점심공양 시간이 지나도 천녀(天女)가 내려오지를 않았다.
5) 원효가 실망하여 돌아갔다.
6) 그제야 천녀가 내려왔다.
7) 이유를 알아보니 원효를 호위하고 다니는 호법신장들이 무섭게 대문을 막고 있어 들어오지 못했다고 했다.
8) 원효의 도력이 자신보다 높음을 알게 되었다.[15]

2) 원효와 설총의 신화적 상상력[16]

원효는 불법을 매우 쉽게 전했던 인물이다. 방방곡곡 오두막집 더벅머리

14) 연수/904-975, 『종경록』 권11.
15) 황인덕, 「전설로 본 원효와 의상」, 『어문연구』24집, 한국어문학회, 1993, 385쪽.
16) 소설로 창작되었다. 이광수와 한승원이 대표작가다. 이광수의 역사소설 『원효대사』 : ① 원효, 요석공주, 아사가, ② 사랑, 고행, 애국, 득도(得道), 한승원의 소설 『원효』1-3 : ① 구도의 실천행, ② 삶의 깨달음과 형상적 인식.

아이들에게까지 쉽게 감화될 수 있도록 하였다. 그의 일생은 신이의 거듭난 과정이었다. 깨달음의 실천에 있었다.

부자(父子)의 학적 행적에서 원효는『삼국유사』권4 의해 제5「원효불기」조에, 설총(薛聰, 654 또는 660-?)은『삼국사기』권46 열전 제6에 남아 있다.

> 무엇에 기쁨 슬픔 있으며, 어디에 탐내고 미워하랴
> 부지런히 사유하라, 이러한 몽관법(夢觀法)을
> 점점 갈고 닦아, 여몽관(如夢觀)의 삼매 얻으면
> 이 삼매로 해서, 무생인(無生因)도 얻게 되어
> 긴 꿈으로부터, 활연히 깨어나
> 원 근원을 알아, 길이 헤매임 없이
> 이 한마음, 일여(一如)한 침대에 누워 있네.
> - 원효,「대승육정참회(大乘六情懺悔)」에서

(1) 화쟁론(和諍論)의 구세 전략

▶ 설총의「화왕계(花王戒)」에서 깨달음의 이야기
 : 할미꽃(白頭翁「화왕계」)의 충간(忠諫 - 忠義 담론)
▶ 설총의 지천주(支天株) : 하늘의 기둥, 요석궁에서 태어나다, 몰부가(沒父歌). "누가 자루 없는 도끼를 나에게 주어 하늘을 받칠 기둥을 찍어 내게 할 것인가."
▶ 일체 막힘이 없는 사람들아 / 한 길로 죽살이의 생사를 벗어나자.『삼국유사』
▶ 스스로 원효라 한 것은 부처의 햇빛을 처음 비춘 뜻이다. 원효도 방언이다. 당시 사람들이 지방의 언어로 첫새벽이라 불렀다.『삼국유사』
▶ 설총은 나자 어질고 민첩하여 경사를 널리 통달하여 신라 십현(十賢)

중의 하나가 되었다. 방언으로써 화이의 지방풍속과 물건 이름을 정통하고, 육명과 문학, 훈해하였으므로 지금에 이르기까지 해송에서 명경의 업을 닦는 이로서 그의 방법을 전수하여 끊어지지 않았다.『삼국유사』

▸ 설총의 『방언해구경(方言解九經)』 : 향찰, 이두
▸ 「무애가」를 지어 세상에 유포 : 온 마을이 귀하하게 함

(2) 원효의 『열반경종요』, 『대승기신론소』, 『금강삼매경론』 저술 가치

▸ **발랄한 착상과 철학적 감성**

무릇 한 마음의 근원은 유와 무를 떠나서 홀로 깨끗하고, 삼공(三空)의 바다는 진과 속을 아우르게 맑다. 맑으므로 둘을 아울렀어도 하나가 아니고, 홀로 깨끗하므로 가장자리를 떠났으면서도 가운데가 아니다. 가운데가 아니면서도 가장자리를 떠났기에 유가 아닌 법이 무에 머무르지 않고, 무가 아닌 상에 유에 머무르지도 않는다. 하나가 아니면서 둘을 아울렀으므로, 진이 아닌 것은 속이 되지 않고, 속이 아닌 이치가 진이 되지도 않는다.
– 『금강삼매경론』 서두

▸ 진여(眞如) : 말을 떠나 있음
▸ 무애(無) :
춤과 노래, "아무것도 거리낄 것이 없는 사람은 한 도(道)로써 생사를 벗어난다."
▸ 사복(死福 : 也) 이야기 : 경전을 싣고 가는 암소(어머니)

3) 구도의 길, 원효 문화유적 : 원효암, 설총사당의 존재

어떤 인물보다 원효의 명소가 많다. 원효암, 원효사, 원효방, 원효대 등의 이름으로 명산경관에 자리하고 있다. 수행과정으로 풍류도, 최치원의 말대로 현묘지도(玄妙之道)를 수행하기에 좋은 장소성을 지닌다.

▶ 충남 내포 가야산 원효봉, 원효암터, 원효수도터(굴) 등[17]

가야산 원효수도터(굴) 내부모습 원효수도터에서 산신제를 지내는 모습

▶ 원효사(무등산)
▶ 원효암(양산 천성산, 영일 운제산, 부산 금정산, 고양 북한산)
▶ 원효대(元曉臺), 경기 동두천 소요산 자재암과 원효폭포, 원효정, 요석 공주 별궁터
▶ 향찰과 설총[18], 향가, 비명(碑銘), 「설총열전」
▶ 문묘 동무의 설총 종향(從享)
▶ 경주 서악서원 배향
▶ 곡성 원효계곡, 원효동, 원효사

17) 현지조사 : 2009.6.6.
18) 설총의 유적에는 정선 노추산 이성대(二聖臺)가 있다.

▶ 보리암(남해 금산) 금산 신령의 암차(巖茶) 기성(氣性)

▶ 원효학연구원의 원효성사 제향대재(2009년은 1323주기임)

원효의 관음보살 친견

낙산사 일주문과 관음송

*** 낙산사 원효 관음보살 친견**

　관음송과 파랑새 : 원효스님이 만난 여인이 관세음보살이었음을 알려준 파랑
새가 소나무에서 날아온 데서 관음송이라 불린다.

부안 우금산성(주류성) 원효대사 우금방 원효방 기도처

부안 개암사 뒤의 복신굴과 원효방

▶ 제천 정방사, 신륵사, 선사유적 점말동굴(용굴)에서 화랑각자(花郎刻字)
　와 석조탄생불(石造誕生佛) 출현

석조탄생불상(17.3cm)　　　　　　점말동굴 각자[禮府忠]

점말동굴 각자　　　　　　　　점말동굴 전경

계해년오월	(癸亥年五月)
삼일봉배행	(三日奉拜行)
진경견행	(進慶見行)
계해년십일월	(癸亥年十一月)
감일양재행	(甘日陽才行)
송죽행	(松竹行)

3. 원효설화의 문화콘텐츠 방안

1) 지속가능한 가치창조론

◆ 패러다임의 혁신 : 갇힌 사상과 이미지 → 일원론적 열린 화쟁
◆ 인물캐릭터의 신화적 상상력 : 학승, 철학자 → 대중적 문화영웅
◆ 웰빙문화시대의 상생방안 : 원효트레일(Wonhyo Trail)의 힘, 구도의 영성(靈性)
◆ 화쟁과 통섭의 영웅, 원효 소재 다장르 스토리뱅크 구축안
 : 신화문화콘텐츠를 위한 연구 성과를 토대로 한 스토리 원형 개발
◆ 원효 영상산업 : 애니메이션<원효, 학문과 놀다>(가칭) 기획, 사례
 <천마의 꿈>19)(경주문화엑스포 애니메이션)
◆ 원효 테마파크 : 원효 관련 테마전시관 및 공원 조성

2) 온리원(Only one)의 명품 원효콘텐츠산업론

◆ 세계적인 원효스토리텔링 창작사업
◆ 다목적 영상콘텐츠산업을 위한 원효이야기의 감성(感性) 활용
◆ 화랑의 명산경관 순례에 따른 축제콘텐츠 만들기
◆ 원효 수행문화학교 : 원효 교육프로그램
◆ 원효 한중일 불교문화유산 연계사업
◆ 원효트레일 프로젝트 : 원효의 당나라 순례길 답사 검토
 (여주군 신륵사, 문화체육관광부) - 사례 14세기 캔터베리 대성당 순례
◆ 충남 당진 영랑사(당 공주설화), 채운교, 당진포리 등 당나라 순례길 복

19) 이인화 외, 「천마의 꿈」, 『디지털 스토리텔링』, 황금가지, 2006, 50-55쪽.

원

◆ 원효의 무애춤 : 2007년 5월 도각스님이 인천불교연합회봉축법요식
(인천시청 앞)에서 무애춤을 시연하였다.

◆ <춤추는 스님, 원효대사> 만화 : 운주사 어린이용 포교만화(저자 정수
일)

무애춤을 추는 도각스님(2007년 5월 인천불교연합회봉축법요식) 원효 만화 표지

◆ 연극: 원효대사와 요석공주, 원효대사의 '화쟁사상'을 춤과 노래로 원
효 일대기를 그린 창작 작품, 「원효대사와 요석공주」

<원효대사와 요석공주>(대경레파토리극단, 2008년 10월 9일)

신라시대에 인간으로서의 매력과 대각 스님으로서의 학식과 덕으로 칭송받던 원효대사는 여왕인 승만마마의 사랑을 받게 되면서 왕궁법회에도 가게 된다. 거기서 원효대사는 승만마마인 진덕여왕의 사랑뿐 아니라 진덕여왕의 뒤를 이어 왕위에 오르는 태종 무열왕의 딸인 요석공주의 사랑도 받게 된다. 그러던 중 진덕여왕이 승하하면서 요석공주의 원효대사에 대한 구애는 계속되어 원효와 요석은 맺어져 아들인 설총까지 얻게 된다. 그러나 원효는 영화로운 생활을 모두 버리고 복성거사라는 이름으로 거랑방이 스님이 되어 도처를 떠돌게 된다. 그로 인해 거지와 도적 그리고 가난한 사람들을 많이 만나게 되면서 크게 깨닫는다. 그때까지 귀족불교이던 불교를 누구나 쉽게 입문할 수 있는 불교로 정착시키며 불교를 통한 삼국통일에 밑바탕을 이루어 놓았을 뿐만 아니라 화쟁사상을 통한 조화로운 불교 정착에 공헌하게 되어 민족의 스승이 된다.[20]

〈원효대사와 요석공주〉(대경레파토리극단, 2008년 7월 26일)

20) 대경대학교 연극동아리인 대경레파토리극단에서 공연한 〈원효대사와 요석공주〉 대본의 줄거리.

〈원효대사와 요석공주〉(대경례파도리극단, 2008년 7월 26일)

3) 원효의 사유체계의 실천전략론

◆ 감동의 킬러콘텐츠 기반 마련

◆ 한중일 네트워크식 원효사이버텍스트 구축

◆ 원효콘텐츠대학 설립 및 웰빙과 웰다잉이 화쟁나라 가꾸기 사업

◆ 경산시의 원효 이미지 활용 : 경산시가 2009년 도민체전에서 사용한 마스코트로 횃불의 3가지 색채는 삼성현(원효, 설총, 일연)을, 펼쳐진 책의 형상은 교육도시 경산의 이미지를 담고 있다.

◆ 원효 등 삼성현 역사문화 공원사업 : 경산시, 원효성사 탄생 다례제(자인단오제, 제석사)

4. 원효문화유산의 문화콘텐츠 개발방향

　원효는 역사와 설화의 대응 관계 속에 존재하는 인물이다. 원효설화에는 전기적(傳奇的) 요소와 포교수행의 기이적(奇異的) 요소를 동시에 내재하는 원형질(原型質)의 서사성이 있다. 화랑 유전인자, 해외 유학보다 자기수행의 역량 강화, 요석을 통한 설총 만들기, 무애가와 광대놀이 같은 포교방편 마련, 용왕과의 소통으로 『금강삼매경소』 쓰기, 입적 후 웃는 진용 조성(설총)과 분황사 안치 등이 그것이다. 문화자원의 진실된 가치와 흥미로운 현대적 흡인력을 동시에 함축하고 있다.

　원효설화의 가치는 화쟁을 통해 일여(一如)의 감성과 형상적(形象的) 실천에 있다. 기왕의 원효 연구성과에 대하여 문화론(文化論)의 시각에서 검증하고 이를 OSMU(one source multi use)의 문화콘텐츠 창작분야로 전환할 필요가 있다. 전설의 물적 증거를 보이는 원효 관련 문화유적 곧 원효암, 원효방, 원효대 등을 원효트레일(Wonhyo Trail)로 네트워크하고, 원효의 신화적 상상력을 통해 스토리텔링뱅크를 구축해야 할 것이다.

　원효인물 문화콘텐츠 만들기는 원효 당대의 일원론적 화쟁사상을 21세기 IT 기술과 인문학의 통섭(通攝)을 통해 구체화할 수 있는 문화산업프로젝트이다. 첫째, 저술의 철학자에서 구도의 문화영웅으로 인식하는 가치창조가 중요하다. 둘째, 기존 원효서사의 미학과 흥미를 살려 킬러콘텐츠의 명품화 작업이 요구된다. 셋째, 이를 주도하는 산학연 체계가 필요하며 아

울러 학제간 협력과 장단기 계획이 수립되어야 한다. 넷째, 국제적 학술연대가 절실한데 미래 민족모순을 극복하는 대책으로 한중일 원효문화트레일 전략화를 제안한다. 다섯째, 신라인물 또는 『삼국유사』 소재 고대인물에 대한 팩션화를 위한 문화콘텐츠 연구원 설립을 제안한다.

원효설화를 통해 명품 문화콘텐츠를 다양하게 개발할 수 있다고 하였다. 원효를 21세기에 살려내야 방편이 될 수 있는 가능성까지 개진하여 보았다. 주몽, 장보고, 선덕여왕 드라마에 비해 원효 문화콘텐츠는 더 매력적인 소지와 잠재 가능성을 지니고 있다. 이처럼 『삼국유사』를 포함한 이야기유산은 새로운 문화자원이다. 문화원형의 가치창조는 팩션이론과 녹자적인 킬러콘텐츠 개발을 통해 이룩할 수 있다. 그 완성도는 인문학의 깊이와 IT 기술의 예술적 넓이를 통해 달성될 것이다. 그래서 원효콘텐츠 방향은 진행형이다. 이미 경주세계문화엑스포를 통해 이러한 문화콘텐츠의 사례가 부분적으로 선보인 바가 있으나, 인문학의 진정성에 바탕을 둔 활용론이 본격적으로 논의되지 않았다. 이 글이 그 시발이 되기를 바라는 뜻에서 원효 인문가치 포럼을 제안한다. 원효학 또는 삼국유사학의 패러다임 전환을 촉구한다.

김대성의 원형과 스토리텔링 창작

1. 두 어머니의 형상화

김대성(金大城, 700?-774)은 여러 측면에서 의미 있는 신라인물이다. 그는 신라 경덕왕 때 재상(중시)을 지낸 김문량(金文亮)의 아들로 효소왕 9년(700) 태어났다. 혜공왕 10년(774) 세상을 떠나기 전까지 경덕왕 4년(745)부터 집 사부의 중시를 지냈고, 750년에는 벼슬에서 물러났다. 이후 전세 부모의 은덕을 갚고자 발원하여 동해가 보이는 토함산 정상에 석굴암(석굴사)을 짓고, 현세 부모를 위해서 불국사를 짓기 시작하였다. 석굴암은 천신의 도움으로 완성할 수 있었으나, 불국사를 짓는 도중, 김대성은 불국사를 완성해 달라는 간곡한 유언을 남기고 774년 12월 2일 죽었다. 죽은 후 조정에서 불국사를 완성하였다. 김대성의 생애사에는 이러한 감동적인 요소와 후대 삶에의 깨달음을 주는 요소가 있다.

김대성은 유형자산 두 절의 발원, 설계, 건축, 공예, 의례 및 가람 등 전

반에 걸쳐 관여한 지식인이었다. 『삼국유사』를 포함한 자료들의 신라인물 김대성 기록에 대하여 역사적 사실에만 매달려 읽을 수 없다. 그렇다고 허구적 창작이라고 우기면서 읽을 수도 없다. 역사적 진실로서 사실(fact)과 개연적 불교담론으로서 허구(fiction)의 요소를 동시에 고려하는 긴장의 상보관계 속에서 읽어야 한다. 김대성 설화를 비롯하여, 관련 자료들에 대한 통합적 해석과 가치창출의 진정성(眞正性)이 전제되어야 한다. 분석 위주의 해석학의 기반에다가 인문학과의 통섭이 필요하다. 인물 원형에 대한 철저한 이해 없이, 재창조의 논의는 분명 한계를 지닐 수밖에 없기 때문이다.

인물인문자원은 문화감성시대에 문화콘텐츠산업의 원천이 되고 있다. 한류와 세방화(世方化)의 흐름 속에 선구자적 인물의 원형과 정체에 대한 브랜딩은 중요하다. 최근에는 문화공동체의 정체성과 활성화 측면에서 특정 인물캐릭터 등장이 당연시되고 있다. 인물 원천자원을 통해 문화산업(文化産業)의 지속가능성과 가상적 미디어의 미래성에 대한 융합학제가 강조된다. 팩션(faction) 서사의 담론은 김대성 관련 문사철 인문자원이 마이크로블로그에서도 창조적 요소로 새롭게 창조되리라는 전망이다. 지식창조산업 분야로서 브랜드와 스토리텔링 문화상품은 새로운 상상력으로 만들어진 감성세계다.

김대성스토리텔링론에 대한 팩션창조산업은 문화산업의 흐름이 그러하듯이 진행형이다. 김대성을 오늘날 되살려내는 일은 역사적 사실과 있음직한 상상력의 융합 곧 팩션(faction)에 의해 가능하다. 김대성에 대한 브랜드 담론은 경주에서 세계문화유산급 기획자 이해, 다례제, 신라위인 선정, 학술적 조명, 불국사 연계 복원사업 등이 부분적으로 시도되었다. 김대성유산에 현대적 감각을 불어넣어 재창조하는 일이 값지고 실용적인 것인데, 장소성자산의 가치를 새롭게 해석한다는 점이 고려되어야 한다. 김대성의

평가와 원형 활용 작업은 융합인문학의 근거로 정밀하게 하되, 문화적 개연성을 따지고 섬세하게 가치창출을 해야 한다. 결국 발상의 전환이 절실하고 문화기술이 고려된 지금 여기의 공감대 만들기가 중요하다.[1]

2. 김대성 전승원형의 정체성 : 자료와 인물장소자산의 의의

경덕왕을 이은 혜공왕은 김대성의 숭고한 뜻을 기려 매년 추모제를 지내고 장인들을 독려하여 드디어 불국사를 완성하여, 경덕왕과 김대성이 그렇게도 염원하던 부처님의 나라를 경주에 구현하였다. 통일 신라의 문화와 사상이 집약된 불국사는 21세기에도 여전히 통용되는 문화소통의 장소적 상징물이다. 불국사에는 통일과정에서 야기된 혼란과 반목을 자비와 소통으로 극복하고 이룩한 르네상스의 정신이 담겨 있다.

이러한 정신적 배경에는 불교가 있었다. 당시 임금인 경덕왕은 물론 일반 백성들까지도 이 땅에 불국토를 건설하겠다는 간절한 소망을 가지고 있었다. 그들이 말하는 불국토의 진정한 의미는 너와 내가 하나로 되는 평화로운 세상이었다. 김대성은 신라인들의 이같이 거룩한 소망을 이 땅에 실현시킨 위대한 문화 기획자이자 진정한 예술가였다. 석굴암과 불국사의 장소자산(place assets)에는 불교적 정체성에다가 현재 소통의 매력이 있다.[2] 그 중심에 김대성이 있다.

통일신라의 문화부흥을 주도한 경덕왕의 경륜과 새로운 신라를 건설하

1) 최혜실, 「문화기술과 스토리텔링의 결합」, 『문화콘텐츠, 스토리텔링을 만나다』, 삼성경제연구소, 2006, 103-108쪽.
2) 이창식, 「스토리텔링과 문학콘텐츠」, 『문학콘텐츠와 스토리텔링』, 역락, 2008, 104-105쪽.

기 위해 고심하던 김대성의 창조적 신심과 감성이 만든 석굴암과 불국사는 이제 세계가 자랑하는 문화유산이 되었다. 이러한 명작 탄생 배경에는 법화경, 화엄경, 아미타경의 불교의 사유세계를 포괄하여 석굴암을 비롯한 불국사의 구품연지, 청운교, 백운교, 연화교, 칠보교, 다보탑, 석가탑 등을 지극한 조형예술로 승화시킬 수 있는 뛰어난 문화적 안목과 감수성이 있었고, 아울러 백제와 고구려를 비롯한 타국의 뛰어난 기술과 문화를 적극적으로 수용하는 사회적인 분위기가 있었다. 이처럼 세계인이 함께 경탄하는 불국사와 석굴암은 지극히 숭고한 불심과 모든 문화를 녹여서 하나로 아우르는 용광로와 같은 지고한 신라 정신이 낳은 걸작품이나.

김대성과 같은 고대인물에 대한 학술적 검증 작업에서, '문화콘텐츠학'과 융합 및 그것을 바탕으로 한 문화콘텐츠 개발로 전환은 분명 생경한 일이다. 김대성을 원천자원으로, 문화콘텐츠 개발의 가능성을 진단하고, 나아가 구체적인 방안을 모색하는 것은 순수인문학적 차원과 일정한 거리가 있다. 물론 한국 불교문화사, 불교사상사와 조형예술사 측면에서, 김대성의 가치를 순수하게 이해할 필요가 있다. 그러나 새로운 패러다임의 확산으로, 순수한 의미의 학문적 연구와 더불어 학문적 객관성을 유지하면서도 문화산업과 연계할 수 있는 방향의 연구가 필요하다.[3]

❖ 자료 1

모량리의 가난한 여인 경조(慶祖)에게 아이가 있었는데, 머리가 크고 이마가 평평해 성과 같았다. 그래서 대성이라고 이름했다. 집이 궁색해서 생활할 수 없어 부자 복안(福安)의 집에 품팔이를 하고, 그 집에서

[3] 이기상, 「지구 지역화와 문화콘텐츠 - 지구촌 시대가 기대하는 한국문화 르네상스」, 『인문콘텐츠』8집, 인문콘텐츠학회, 2006, 7-10쪽.

준 약간의 밭으로 의식의 자료로 삼았다.

어느 날 점개 스님이 육륜회를 흥륜사에 열고자 하여 복안의 집에 와서 시주를 권했다. 복안이 베 50필을 시주함에 점개가 축원했다. "신도 께서 보시를 좋아하니, 천신이 항상 수호하소서. 하나의 보시로 만 배를 얻고 안락하게 장수하소서" 대성이 이를 듣고 뛰어 들어가 어머니에게 말했다. "제가 문 밖에서 스님이 축원하는 것을 들으니, 하나를 보시하면 만 배를 얻는다고 합니다. 생각건대 우리가 전생에 선한 일을 못했기에 지금 이렇게 가난한 것인데, 지금 또 보시하지 않는다면 내세에는 더욱 가난할 것이니, 제가 고용살이로 얻은 밭을 법회에 보시하여 훗날의 과보를 도모함이 어떠하겠습니까?" 어머니도 좋다고 하여 그 밭을 점개에게 보시했다.

얼마 뒤 대성이 죽었는데 그날 밤 재상 김문량의 집에 하늘의 외침이 있어, "모량리 대성이란 아이가 지금 너의 집에 태어날 것이다."라고 했다. 집안사람들이 놀라 사람을 시켜 찾아보도록 하였더니, 대성이 과연 죽었는데 외침이 있던 때에 임신하여 아이를 낳으니 왼손을 쥐고 펴지 않다가 7일만에 폈다. '대성'이라고 새긴 금패 쪽이 있어 또 대성이라고 이름했다. 그 어머니를 모셔다가 함께 봉양하였다.

이미 장성하자 사냥을 좋아하였다. 하루는 토함산에 올라 곰 한 마리를 잡고 산 아래 마을에서 잤다. 꿈에 곰이 귀신으로 변하여 시비를 했다. "네가 어째서 나를 죽였느냐? 내가 도리어 너를 잡아먹겠다." 대성이 두려워서 용서를 빌었다. 귀신이 말했다. "나를 위하여 절을 세울 수 있겠느냐?" 대성은 그렇게 하겠다고 맹서하고 꿈을 깨니 땀이 흘러 자리를 적셨다. 이로부터 사냥을 금하고 곰을 위하여 그 곰을 잡았던 자리에 장수사를 세웠다.

이로 인하여 마음에 감동이 있고 자비로운 원력이 더욱 깊어갔다. 그리하여 현세의 양친을 위하여 불국사를 짓고, 전생의 부모를 위하여 석불사를 창건하여 신림, 표훈 두 성사를 청하여 각각 거주케 하였다. 불

상을 성대히 설치해 기르신 은혜를 갚았으니, 한 몸으로 두 세상의 부모에게 효도한 것은 옛적에도 듣기 드문 일이니, 어찌 착한 보시의 영험을 믿지 않겠는가?

　장차 석불을 조각코자 큰 돌 하나를 다듬어 감실의 뚜껑돌을 만들다가 갑자기 돌이 세 쪽으로 갈라졌다. 통분하면서 선잠을 잤는데 밤중에 천신이 내려와 다 만들어 놓고 갔다. 대성이 막 일어나 급히 남쪽 고개로 달려가 향나무를 태워 천신을 공양했다. 이로써 그곳을 향령이라고 하였다.

　불국사의 구름다리와 석탑은 나무와 돌에 조각한 그 기교가 경주의 어느 절보다도 낫다.

<div align="right">– 「대성효이세부모(大城孝二世父母)」조⁴⁾</div>

　牟梁里「一作 浮雲村」之貧女 慶祖有兒, 頭大頂平如城, 因名大城. 家窘不能生育, 因役傭於貨殖 福安家, 其家俵田數畝, 以備衣食之資. 時有開士漸開, 欲設六輪會於興輪寺, 勸化至福安家, 施布五十疋. 開咒願曰 檀越好布施, 天神常護持. 施一得萬倍, 安樂壽命長. 大城聞之, 跳踉而入, 謂其母曰 予聽門僧誦倡, 云施一得萬倍. 念我定無宿善, 今玆困匱矣. 今又不施, 來世益艱, 施我傭田於法會, 以圖後報何如 母曰 善. 乃施田於開. 未幾, 城物故, 是日夜, 國宰金文亮家, 有天唱云 牟梁里大城兒, 今託汝家. 家人震驚, 使檢牟梁里, 城果亡. 其日與唱同時, 有娠生兒, 左手握不發, 七日乃開, 有金簡子彫 大城二字, 又以名之, 迎其母於第中兼養之. 旣壯, 好遊獵. 一日登吐含山捕一熊, 宿山下村, 夢熊變爲鬼訟曰 汝何殺我, 我還噉汝. 城怖懅請容赦. 鬼曰 能爲我創佛寺乎 城誓之曰喏, 旣覺, 汗流被蓐. 自後禁原野, 爲熊創長壽寺於其捕. 因而情有所感, 悲願增篤, 乃爲現生二親, 創佛國寺, 爲前世爺孃創石佛寺, 請神琳·表訓二聖師各住焉, 茂張像設, 且酬鞠養之勞. 以一身孝二世父母, 古亦罕聞, 善施之驗, 可不信乎 將彫石佛也, 欲鍊一大

4) 『삼국유사』「대성효이세부모조」 ; 김상현 외, 『불국사』, 대원사, 2008, 18-20쪽.

石爲龕盖, 石忽三裂. 憤恚而假寐, 夜中天神來降, 畢造而還. 城方枕起, 走
跋南嶺熱木, 以供天神. 故名其地爲香嶺. 其佛國寺雲梯石塔·彫鏤石木之功,
東部諸刹未有加也. 古鄕傳所載如上, 而寺中有記云 景德王代, 大相大城
以天寶十年辛卯 始創佛國寺, 歷惠恭世, 以大歷九年甲寅十二月二日大城
卒, 國家乃畢成之. 初請瑜伽大德降魔住此寺, 繼之至于今, 與古傳不同, 未
詳孰是. 讚曰 牟梁春後施三畝, 香嶺秋來獲萬金. 萱室百年貧貴, 槐庭一夢
去來今.[5]

⁞ 자료 2

　경주 토함산 동측 峯下(봉하)에 東南向(동남향)하여 동해에 대하고 있
는데 岩(암)의 석재를 採石(채석) 架構(가구)하여 人工(공인)의 석굴을 만
든 것으로 인도나 중국의 石窟寺院(석굴사원)을 본뜬 것이다. 석굴은 前
方後圓(전방후원)의 形式(형식)이고 圓形主室(원형주실)과 方形前室(방형
전실), 그리고 간도(間道, 비도(扉道)로 구성되고 있다. 主室(주실)은 穹
隆形(궁륭형)으로 그 위에 封土(봉토)로 덮었으며 전실에는 원래의 盖瓦
(개와)지붕이 망실옘)지1963년 개수시에 木造建物(목조건물)로 被覆(피
복)하였다. 전실에는 좌우양벽에 팔부신상 각 4구씩을 양각하고 이의
하부에는 眼像石(안상석)이 받치고 있다. 北壁左右(북벽좌우)에는 仁王像
(인왕상)이 각 1구씩, 間道(간도) 左右壁(좌우벽)에는 四天王像(사천왕상)
그리고 주실입구 좌우에는 八角石柱(팔각석주)가 배치옘)지있다. 주실은
結跏趺坐(결가부좌)에 降魔觸地(항마촉지)의 印(인)을 주本尊佛(본존불)이
仰伏蓮(앙복연)의 연화대 위에 圓刻坐像(원각좌상)으로 안치옘고 입구의
周壁(주벽)은 天部像(천부상) 2구, 나한상 10結跏趺있다. 그리고 본존불
의 정후면에는 十一面觀音菩薩立像(십일면관음보살입상)을 두고 있으며

5) 원문 자료(「삼국유사 제9, 효선 편, 大城孝二世父母 神文代」)

이 위에는 원형 蓮花石(연화석)이 嵌立(감입)되어 本尊佛(본존불)의 후광을 삼고 있고 그 좌우에는 10개의 小龕室(소감실)을 설치하여 菩薩(보살), 거사의 상을 安置(안치)하고 있다. 8세기 중엽에 이르러 김대성에 의해 건설된 이 石窟庵(석굴암)은 신인의 묘기이며 한국불교 조각의 대표격이라 할 수 있다.

<div align="right">- 「김대성과 석굴암 창건 이야기」[6]</div>

자료 3

불국사(佛國寺)는 경상북도 경주시 진현동 15번지 토함산 기슭에 있다. 대한불교조계종 제11교구 본사이다. [연혁] 751년(신라 경덕왕 10) 김대성(金大城)이 현세의 부모를 위해 창건했다고 한다. 그러나 『화엄불국사고금창기(華嚴佛國寺古今創記)』에 의하면 이차돈(異次頓)이 순교한 이듬해인 528년(법흥왕 15) 법흥왕의 어머니 영제부인(迎帝夫人)과 기윤부인(己尹夫人)이 창건하고 비구니가 되었다고 한다. 그리고 574년(진흥왕 35) 진흥왕의 어머니인 지소부인(只召夫人)이 이 절을 중창하고 승려들을 득도하게 했으며, 진흥왕의 부인은 비구니가 된 뒤 이 절에다 비로자나불상과 아미타불상을 봉안했다.

또한 670년(문무왕 10) 강당으로서 무설전(無說殿)을 짓고 신림(神琳)과 표훈(表訓) 등 의상(義湘)의 제자들을 머물게 했다고 전해진다. 당시 문무왕은 이 건물에서 의상과 그의 제자 오진(悟眞)과 표훈 등에게 「화엄경」을 강론하게 했다. 이들 기사는 다소의 모순이 있지만, 현재 대웅전에 봉안되어 있는 불상의 복장기에는 이 불상들이 681년(신문왕 1) 4월 8일 낙성되었다고 했으므로 당시의 불국사가 대규모는 아니었지만, 이미 대웅전과 무설전을 갖췄음을 알 수 있다.

6) 『삼국유사(三國遺事)』 5권 효선(孝善) 제9 「대성효이세부모(大城孝二世父母)」조 ; 『경주시지』 제26장, 「석굴암(石窟庵)」조(http://blog.daum.net/santracking/16435596)

그 뒤 김대성이 751년 공사를 시작하고 774년(혜공왕 10) 12월 죽자, 이후 나라에서 완성시켰다. 이때 이 절은 대웅전을 중심으로 하여 극락전, 비로전, 관음전, 지장전 등 5개의 지역으로 구분된 대규모 가람이었으며, 김대성 개인의 원찰이라기보다는 국가의 원찰 성격을 띠고 있었다. 887년(진성여왕 1)과 1024년(고려 현종 15) 중수했고, 1172년(명종 2) 비로전과 극락전의 기와를 갈았으며, 1312년(충선왕 4)에도 중수를 했다. 1436년(조선 세종 18) 대웅전과 관음전과 자하문(紫霞門)을 중수했고, 1470년(성종 1) 관음전을, 1490년 대웅전을 중수했다.

또한 1514년(중종 9) 극락전의 벽화를, 1564년(명종 19) 대웅전을 중수했다. 1593년(선조 26) 5월 왜구가 침입하여 노략질할 때 좌병사(左兵使)가 활과 칼 등을 지장전 벽 사이에 감추었다. 이어 왜병 수십 명이 와서 이 절의 아름다움에 감탄했다가 무기가 감추어져 있는 것을 발견하고는 여덟 사람을 밟아 죽이고 절을 불 태웠다. 이때 난을 피해 장수사(長壽寺)에 와 있던 담화(曇華)가 문도를 이끌고 이 절에 도착했을 때에는 이미 대웅전과 극락전, 자하문 등 2천여 칸이 모두 불 탄 뒤였고, 금동불상과 석조물 등만이 화를 면할 수 있었다.

그 뒤 20년이 지난 뒤부터 점차 복구되었는데, 해안(海眼)이 1612년(광해군 4) 경루와 범종각, 남행랑 등을 복구했고, 1630년(인조 8) 태호(泰湖)가 자하문을 중수했으며, 1648년 해정(海淨)이 무설전을 복구했다. 대웅전은 1659년(효종 10) 천심(天心)이 경주부윤의 시주를 얻어 중건했다. 그 뒤 또 다시 퇴락되어 가다가, 근래 대통령 박정희(朴正熙)의 발원으로 중창되었다. 1970년 2월부터 중창이 시작되어 당시까지 터로만 남아 있던 무설전과 관음전, 비로전, 경루, 회랑 등을 복원하여 오늘에 이르고 있다. 이 절은 불국정토(佛國淨土) 건설을 위한 신라인의 염원이 곳곳에 담겨 있다.

[유적·유물] 중요 건물과 석조물로는 석단(石壇)과 석교를 비롯하여 자하문, 회랑, 범영루, 경루, 석가탑, 다보탑, 대웅전, 무설전, 극락전, 안

양전, 관음전, 비로전 등이 있다. 석단에는 대웅전을 향하는 국보 제23호인 청운교(青雲橋) 및 백운교(白雲橋)와 극락전을 향하는 국보 제22호의 연화교(蓮華橋) 및 칠보교(七寶橋)의 두 쌍의 다리가 놓여 있다. 또한 석가탑과 다보탑은 이 절의 사상 및 예술의 정수이다.

『법화경』에 근거하여 세워진 이 탑은 영원한 법신불인 다보여래와 보신불인 석가모니불이 이곳에 상주한다는 깊은 상징성을 가진 탑으로서 불교의 이념을 이 땅에 구현시키고자 노력한 신라 민족혼의 결정이기도 하다. 대웅전은 1765년(영조 41)에 중창된 것이며, 안에는 목조석가삼존불이 안치되어 있다. 석가모니불을 중심으로 좌우에 미륵보살과 갈라보살이 있으며, 다시 그 좌우에 흙으로 빚은 가섭(迦葉)과 아난(阿難)의 두 제자상이 모셔져 있다.

무설전은 670년에 건립되어 이 절의 여러 건물 중 제일 먼저 만들어진 건물이다. 또한 극락전 안에는 금동아미타여래좌상(국보 제27호)이, 비로전 안에는 비로자나불(국보 제26호)이, 관음전 안에는 관세음보살상이 안치되어 있었다. 이 관음상은 922년(경명왕 6) 왕비가 낙지공(樂支工)에게 명해 전단향목(栴檀香木)으로 만든 것이며, 중생사(衆生寺)의 관음상과 함께 영험이 크다고 하여 매우 존숭 받았다고 한다. 1674년(숙종 즉위년)과 1701년·1769년의 세 차례에 걸쳐 개금되었다. 마지막 개금기록으로 보아 18세기 중엽까지는 이 관음상이 존재해 있었는데, 그 뒤 없어졌다. 현재는 1973년의 복원 때 새로 조성한 관음입상을 봉안하고 있다. 그 밖에 경내에는 사리석탑(보물 제61호)과 5기의 부도가 있다.
- 「김대성의 불국사와 석굴암 창건」[7]

7) 『삼국유사』, 『화엄불국사고금창기』.
 『한국의 사찰 1 - 불국사』(한국불교연구원, 일지사, 1974),
 『한국사찰전서』(권상로 편, 동국대학교 출판부, 1979).

초창대공덕주 청구(靑丘) 국사(國師) 김대성 재일(齋日) 매년 음력 12월 2일(初創大功德主 靑丘國師金大城 齋日 入齋日 毎年 陰十二月 初二日)

– 「김대성 재일(齋日)」[8]

:: 자료 5

불국사와 관련한 인물 가운데 김대성은 가장 중요한 자리를 점하고 있다. 751년 이전의 불국사 역사에 대한 판단은 일단 유보하더라도 역시 김대성은 불국사의 실질적 창건주로서의 위상을 간직하고 있기 때문이다. 하지만 아쉽게도 앞서 든 『삼국유사』의 설화를 제외하면 김대성에 관한 특별한 기록이 보이지 않는다. 다만 일부 단편적인 자료를 통해 그가 745년(경덕왕 4) 5월부터 750년 1월까지 중시라는 관직을 지냈다는 사실이 확인된다. 중시는 신라 행정부의 수반격에 해당하는 최고 관직이었으며 진골 세력들이 독점하는 자리였다. 따라서 김대성은 진골 출신의 최고 귀족 신분을 지니고 있었음이 확인된다. 아울러 김대성이 불국사 창건을 시작한 해가 751년이므로 그는 중시직에서 물러나 이 사찰의 창건을 추진했던 것으로 추정할 수 있다. 불국사의 전체적 규모를 감안해 보았을 때, 이 사찰의 창건에는 국가의 도움이 절대적으로 필요했을 것이다. 진골 출신으로 시중까지 역임한 그로서는 이러한 국가적 지원을 얻어내는데 적합한 조건을 갖추고 있었다. 그의 사후에도 국가가 이 공사를 계속하여 완성시켰다고 하는 사중 기록은 이같은 점을 뒷받침해주는 자료로 판단된다. 즉 그가 706년(성덕왕 5)부터 711년까지 역시 중시를 역임했다는 사실만 보이고 있을 뿐이다. 당시 진골 세력은

8) 『불국사지』, 『화엄불국사고금역대제현계창기』, 아세아문화사, 1983, 91쪽.

정치적 위상뿐만 아니라 경제적 위세 또한 막강했다. 더구나 김대성이 부자의 아들로 태어나기를 발원했으며, 그의 원대로 태어난 곳이 바로 김문량의 집이었다는 내용을 감안해 볼 때, 김문량의 재력은 특별했던 것으로 짐작된다. 이러한 부친의 막대한 경제력이 불국사 창건을 진행할 수 있는 기본 여건이 되었음은 물론이다 여하튼 이들 부자는 당대 최고의 권력자 출신이면서 동시에 매우 돈독한 불심을 지니고 있었다. 따라서 이들의 노력에 의해 건립된 불국사와 석굴암은 단지 개인 차원의 원을 간직한 일반적 원찰과는 성격을 달리 한다. 이곳은 신라인 전체의 간절한 염원을 담고자 했던 전국가적 성격의 원찰이었다는 점을 유념할 필요가 있다.

<div align="right">- 「김대성과 김문량」⁹⁾</div>

▌ 자료 6

김대성에 의한 불국사 중건(또는 창건)에 대한 기록은 위의 세 가지 책이 대등소이하나 그 중에서도『불국사 사적』이 가장 상세하며 김대성의 출생년월일·벼슬에 오른 과정, 장수사와 불국사 건립의 연대까지 언급하고 있는데 다음과 같다.

때는 신라 31대 신문왕 2년(A.D 682), 모량리에 경조라는 여인이 가난하게 살고 있었다.(『불국사역대기』에는 효성왕대라고 했고, 『삼국유사』에는 신문왕대라고 했다) 이 여인이 아이를 낳았는데, 머리가 크고 마치 성과 같았으므로 대성이라고 했다. 대성은 자라서 가난한 집안을 돕기 위해 복안이라는 사람에서 가서 일을 해주고 약간의 밭을 얻었다.

어느 날 흥륜사에서 고승 점개가 보시를 얻고자 복안에게 왔다. 복안이 포목 50필이 주었더니 점개가 축원하기를 "시주께서 보시하기를 좋아하니 천신이 항상 보호하실 것이요, 하나의 보시에 만 배를 얻을 것

9) 사찰문화연구원,『전통사찰총서15, 경북의 전통사찰II』, 사찰문화연구원, 2000.

이며 안락하고 장수할 것입니다."고 했다. 이 축원을 듣고 대성은 집으로 뛰어가 어머니에게 말했다. "내가 스님의 축원을 들으니 참으로 진리입니다. 우리들은 전세에 아무런 착한 일은 하지 못했습니다. 거기에다 지금도 이런 형편이라 또한 착한 일을 할 수가 없습니다. 그러니 지금 보시하지 않는다면 후에 바라볼 것이 무엇이 있겠습니까? 제가 고용살이로 얻은 밭을 법승에게 보시하여 뒷날의 영화를 도모하는 것이 어떻겠습니까?" 이 말을 들은 어머니도 대성의 뜻에 찬성하고 밭을 스님에게 보시했다. 그 후 얼마 되지 않아 대성은 갑자기 세상을 떠났다.

대성이 죽던 바로 그날 밤의 일이다. 대신인 김문량의 집에 하늘에서 외치는 소리가 들렸다. "모량리의 대성이란 아이를 네 집에 태어나게 할 것이로다!" 문량이 놀랍고 이상해서 사람을 시켜 알아보게 했더니 과연 대성이라는 사람이 죽었는데 그 일시가 외치는 소리가 들리던 때와 꼭 같았다. 이날이 32대 효소왕 즉위 9년 경자(A.D 700) 2월 15일이었다고 하니 전생에서의 대성의 생애는 19세였다.

김문량의 부인은 곧 임신하여 아이를 낳았는데, 이상하게도 아이는 태어나면서부터 왼쪽 손을 꼭 쥐고 펴지를 않았다. 초칠 날에야 비로소 손을 폈는데 <대성>이라고 새겨진 점이 있었다. 이래서 이름을 대성이라고 하고 전세의 어머니를 모셔다 함께 봉양하고 효성을 다했다. 대성은 벼슬길에 나가 33대 성덕왕 때에는 총궁이 되었고 35대 경덕왕 때에는 벼슬이 올라 대공보국승록대부가 되었는데 나이 49세였다. 김대성은 어느 날 토함산에서 사냥을 했는데 큰 곰 한 마리를 잡아 산밑 마을에서 유숙하게 되었다. 그날 밤의 일이다. 꿈에 큰 곰이 나타나더니 "네가 나를 죽였으니 그 원수를 갚겠다."고 덤벼드는 것이었다. 대성은 겁에 질려 용서를 빌었다. 곰이 "절을 세워 나의 명복을 빌어 주겠느냐"고 했다. 대성은 그렇게 할 것을 맹세했다. 꿈을 깨니 온몸에서 땀을 흘려 자리까지 흠뻑 젖어 있었다.

대성은 곰을 잡은 장소에 절을 세워 웅수사라고 했다.(『삼국유사』에

는 장수사로 기록되어 있음.) 곰이 변하여 귀신이 되어 대성에게 현몽한 것은 동악 선령의 뜻이며 이는 절을 세워 부처님의 법을 일으키고자 함이었다. 그리고 또 한편으로는 대성으로 하여금 몇몇 전세의 인연을 깨닫게 하므로 악업이 어떠한 결과가 되는가를 터득하게 하기 위해서였다.

여기서 대성은 비원을 세워서 경덕왕 10년 신묘(A.D 741)에 현세의 부모를 위해 불국사를 중창하고 다시 전세의 부모를 위해 석불사를 창건하게 되었다. 일연의 『불국사사적』에서는 위와 같은 과정을 상세히 설명한 뒤 끝을 다음과 같이 맺고 있다.

"두 절의 석물·조각 등의 장려함은 동도(경주)의 많은 절 중에서도 비할 것이 없다. 이것은 대성 혼자의 힘이 아니라 천신과 국조가 대성의 성의에 감동되어 힘을 보태준 결과이며 한 몸으로 2세의 부모에게 효도를 다한 예로부터 듣지를 못했다. 착한 보시를 한 영험이 이러하다는 것을 대중들은 믿을 수 있을 것이다.

대성은 신림와 표훈의 2대 성사를 청해서 각각 두 절의 주지로 삼고 항마 안진함으로써 군왕을 위한 큰 기틀이 되게 하고 또 한편으로는 여러 부처님의 보살피심에 보답하게 하였다. 대성은 이렇게 위대한 일을 했으나 천수는 어찌할 수가 없어 애성하게도 36대 혜공왕 9년 갑인(A.D 774)에 세상을 떠나니 그의 공훈은 천만세를 두고 기린다한들 다 할 수 없다. 여기 일과 월을 붙여서 찬술하는 것은 후세에 동을 서라 하고 사슴을 가리켜 말이라고 하는 잘못을 범하지 않게 하기 위해서이다." 이상이 『불국사 사적』에 실린 김대성과 불국사와의 인연이니, 김대성이 혼자서 창건했다고 해도 무방할 것 같다.

김대성은 불국사의 완성을 보지 못하고 세상을 떠났으므로 나라에서 공사를 독려한 끝에 동서고금에 유례가 드문 불국사는 드디어 그 화려한 모습을 세상에 드러내게 되었다. 『불국사 고금역대기』는 김대성 사후의 불국사의 변화를 상세히 설명하고 모든 건물과 그 크기까지 기록

하고 있는 것은 무엇보다 다행한 일이다. 그중에는 현존하는 것, 유적으로 있는 것, 유적으로마저도 남아 있지 않아 복원할 길조차 없는 것 등이 실려 있다. 물과 그대로 현존하는 것은 석조물뿐이며 그 목조건물은 조선 후기 또는 최근에 복원된 것이다. 없는 석조물은 알고 있으나 위치를 알 수 없고 복원도 할 수 없는 건물 없는 것만 해도 60여개나 된다. 가운데에는 불국사 건물 중 가장 큰 무설전과 같은 크기의 오백성중전, 대웅전과 같은 크기의 천불전 등이 포함되어 있기도 하다. 이런 사실로 미루어 볼 때 불국사의 규모가 얼마나 웅대했으며 얼마나 화려했는가를 짐작할 수 있을 것이다.

― 「김대성과 불국사」[10]

위 자료에서 자료2를 통해 김대성의 서사를 매력적으로 재구할 수 있다. 이외의 자료 편린을 통해 감동 요인을 보태어 두 유형 장소성의 미학적 이치를 통찰할 수 있다. 김대성 대표작 불국사와 석굴암에 대한 재인식과 김대성 감성의 브랜드에 대한 인문학적 통찰에 있다. 앞서 보인 자료1, 2, 3, 4, 5, 6을 통해 재구한 팩션 <김대성전>은 기존 김대성 관련 소설의 그것과 달리 김대성 당대, 그 이후 민중들의 구비적 감화가 녹아있다는 흥미로운 감동유인으로 매혹적인 이야기다. 이와 관련한 재현-신화스토리텔링-은 킬러콘텐츠 전략을 통해 시뮬라크르, 곧 진짜보다 더 진짜 같은 원본을 만들 수 있다.

김대성스토리에는 주체성, 인간성, 창조성, 미래성 등이 녹아 있다. 김대성콘텐츠는 김대성의 선구적 호국의식과 예술성을 원천으로 한다. 내면의 성숙한 불교적 감성이 많은 사람을 감화시키거나 공감을 자아내어 함께 하고 싶은 정서를 주는 배려로 작용한다. 석굴암과 불국사 장소성을 형상화

10) 권오찬, 『신라의 빛』, 경주문화원, 2000.

한 여러 수용양상이 이를 입증한다. 불국사에 이른 길은 학술적으로 깊다.[11] 김대성의 디지털콘텐츠화 과정에서 중요한 것은 원형자원 콘텐츠 확보와 관련 현장 발굴에 이어, 이를 이야기로 재구하는 결과로서의 감동적인 캐릭터화에 있다. 앞으로 애니메이션, 영화 등으로 신라 경주를 새롭게 브랜드할 수 있다.

김대성일대기, 『불국사지』, 토함산과와 김대성전설, 석굴암 꿈꾸기 등은 과거를 복제하고, 현재를 소통하고, 미래를 디자인하는 밑천이다. 역사 속의 김대성 캐릭터를 통해 과거와도 만나지만 특별한 행복 미래를 만나는 매력이 있다. 『불국사지』는 신라시대 사상의 기록물이다. 이에 대한 역농적 다큐작업과 스토리텔링화가 필요하다. 경주에서의 김대성의 영험적 흔적도 찾아야 한다. 김대성의 발자취를 사실의 표면적 읽기 안내로 따라가면서 가보지 않은 허구같은 세계에 대한 깨달음을 느낄 때 재미가 있다. 이면적인 김대성의 감성을 발견해야 한다.

김대성의 역사현장은 통섭사상의 본향이다. 건축과 미술 분야를 넘어 불교적 융합인문관이 살아 숨쉰다. 신라 또는 경주의 정체성(正體性) 역시 김대성의 호국적 노블리주 오블레스에서 찾아, 브랜드로 활용하고, 신라문화 활성화의 여러 부문으로 확대해야 한다. 새로운 문화적 패러다임인데, 그 중심에 문화자원의 가치창조(value creation)에 대한 깊은 통찰이 요구된다. 김대성 가치창조의 원리에는 감성, 상상, 자주, 효심 등의 생명력이 녹아 있다. 이를 김대성 문화의 브랜드 길로 살려내야 한다.

김대성 브랜드로 품격 있는 문화관광화를 추진해야 한다. 김대성기념사업회에서는 경주시, 그리고 경상북도 장단기문화비전사업과 맞물려 사업을 추진하되 중앙정부 국책사업과 연계해야 통합선양이 가능하다는 것을 인

11) 김복순, 『신사조로서 신라 불교와 왕권』, 경인문화사 2008, 180쪽.

식해야 한다. 적어도 김대성문화특구 개념으로 불국사에서부터 석굴암까지 테마코스 정립이 필요하다. 중간에 김대성관(신라역사문화체험관)이 건립되어야 한다. 동상 건립, 거리명 부여, 팩션문학공원, 김대성의 길, 김대성조각광장, 김대성어머니마을 지정 등 다양한 문화관광 브랜딩이 필요하다. 김대성은 경주의 예술적 아이콘이다. 지역발전의 연계프로젝트와 시민의 공감대 확산 운동이 간절하다. 김대성유산, 경주의 또 다른 오래된 미래 가치라는 점이다.

3. 김대성 문화콘텐츠와 스토리텔링 개발 전략

문화콘텐츠의 위력을 통해 앞서 논의한 김대성의 캐릭터를 더 구체적으로 이해하고 소통할 수 있다. 불국사의 정서적 교감, 대단하다. 김대성의 마인드로 불국사에 이르는 마음에 감동적으로 품을 수 있다. 그 이유는 문화가 삶 자체를 바꾸는 힘을 갖고 있기 때문인데 문화감성시대에 과거 인물을 새롭게 소통하는 방식이다.[12] 문화 중에서도 가장 상위의 문화가 존재한다면 그것은 분명 종교와 관련된 문화유산일 것이다. 김대성 이야기와 그가 구상한 두 장소자산 자체가 신성성과 역사성, 창조성을 지니고 있다. 다음 몇 가지를 전제해야 할 것이다.

▶ 김대성의 불교적 인연

12) 이창식, 「신라인물 문화유산의 문화콘텐츠 개발 방안」, 『온지논총』23집, 온지학회, 2009, 7-41쪽.

▶ 김대성과 어머니

▶ 김대성과 불교예술품

▶ 김대성과 당대 사람들 협력

▶ 김대성과 신라 불교사상

▶ 김대성과 경주

사례 1 : 김대성 스토리텔링(애니멘터리) 기획[13]

■ **제목** : 김대성의 석굴암 · 불국사, 세계가 감동하다(애니맨터리)

■ **기본방향**
 ▶ 김대성의 안내로 석굴암 · 불국사 이해하기
 ▶ 문화유산으로서의 불국사 · 석굴암 가치창조

■ **기본 줄거리**
 ▶ 김대성의 전생과 불교의 인연(생명)
 ▶ 김대성의 현생과 어머니(인연)
 ▶ 김대성의 석굴암(발현1)
 ▶ 김대성의 불국사(발현2)
 ▶ 김대성의 불국토 지향(문화적 승화)
 ▶ 김대성의 유언과 죽음(통합과 미래)
 ▶ 세계문화유산으로서의 가치(창조와 지혜)

13) 강석근 · 이창식, 『불국사 · 석굴암 스토리텔링 연구』, 경주시, 2010.

■ 주요 출전 근거
 ▶『삼국유사』,『불국사사적』,『화엄불국사고금역대제현계창기』 등

■ 서사인물과 포지셔닝
 ▶ 김대성
 ▶ 어머니1 : 은전(恩田) 이미지
 ▶ 어머니2 : 은전(恩田) 이미지
 ▶ 경덕왕 : 실루엣 처리
 ▶ 아사달 : 실루엣 처리
 ▶ 아사녀 : 실루엣 처리
 ▶ 김대성의 처 : 실루엣 처리
 ▶ 김대성의 아버지 : 실루엣 처리
 ▶ 스님1 : 신림(神琳) 이미지
 ▶ 스님2 : 표훈(表訓) 이미지

■ 스토리텔링(총 7분 계획안)

1단계(1분) : 김대성의 전생과 불교의 인연
 (애니메이션을 통해 김대성 등장) 저 김대성, 21세기에 여러분을 다시 만나게 되어 참으로 반갑습니다. (불교전생담, 그림 화면, 내용 해설) 오늘 여러분들은 8세기, 지금부터 1,300여 년 전에 지은 저의 작품 석굴암과 불국사를 만나고 계십니다. (석굴암 영상) 저는 어머니의 바람에 따라 부처님과 인연을 맺고, 동해가 보이는 토함산에 석굴암을 지었습니다. 이때 경덕왕께서는 진리추구의 성자로서 불국토 건설을 위한 결단과 지원을 아끼지 않았습니다. 또한 만백성의 한줌한줌 정성도 보태졌습니다.

2단계(1분) : 김대성의 현생과 어머니

저는 현생의 어머니와 전생의 어머니 두 분을 한 분인 듯 만났습니다. (애니메이션을 통해 어머니 등장) 또한 보시의 복덕으로 새로운 인연을 만났습니다. 전생의 어머니는 과거의 부처님인 동시에 미래의 부처님입니다. 그래서 저는 전생의 어머니를 통해서 또 다시 현생의 어머니를 만났습니다. (내용 해설) 아마 여러분들이 지금 이곳 불국사 앞마당에 서 계신 것도 오랜 인연 때문일 겁니다. 여러분들도 저와 같이 이런 인연을 한번 느껴 보시기 바랍니다.

3단계(1분30초) : 김대성의 석굴암

저는 젊은 시절, 사냥과 같은 풍류에 빠져 제멋대로 삶을 살았습니다. (곰 등장) 그러던 중, 곰의 살생은 저에게 씻을 수 없는 고통과 번뇌를 주었습니다. 이를 계기로 불교에 귀의하고, 전생 어머니의 가르침에 따라 석굴암을 마음에 품게 되었습니다. (석굴암 동영상과 자막 해설) 영원한 생명을 가진 부처님을 만드는 것이 전생의 어머니를 영원히 기리는 일임을, 그리고 또 다른 생명과 영원히 만나는 일임을 깨달았습니다. 생명의 소중함을 깨닫자, 저는 세상과 하나가 되었습니다. 여러분들 앞에 있는 석굴암 부처님은 전생의 제 어머니이자 저와 여러분의 또 다른 분신입니다. 그래서 여러분이 저이고 제가 여러분입니다.

▶ 석굴암의 구조, 특성, 추가 소개 해설

추가 : 해설 및 자막 부분

"석굴암은 우주를 상징하는 전방후원형(前方後圓形) 석실이다. 시방(十方)의 여러 보살과 10대 제자들, 사천왕과 팔부신중들이 항마촉지인(降魔觸地印)을 한 본존불을 호위하듯 둘러싸서, 부처님의 사자후를 기

다리는 듯하다.

석굴의 특성상 착시현상을 고려하여 본존과 광배의 위치를 정하였다. 그리고 인공석굴의 붕괴를 막고자 긴 사다리꼴의 쐐기돌(팔뚝돌)을 사용하였고, 석굴 속의 결로현상을 막기 위한 대책으로 암반수를 활용하여, 습도를 조절하였다.

석굴암 공사 막바지에 이르러, 천정의 돌인 천개석을 들어 올리는데 돌이 홀연히 세 쪽으로 갈라지고 말았다. 김대성이 분하게 여기다가 잠시 잠이 들었는데 천신이 내려와서 고쳐 놓고 갔다고 한다.

일출이 특히 아름다운 이곳 석굴암 본존불의 이마 사이인 백호에 햇빛이 비치면, 중생들의 소원이 이루어진다고 하고, 석탈해왕의 고사가 서린 석굴암의 요내 우물 즉 감로수는 사람들의 심신을 맑게 하는 영험이 있다고 한다."

4단계(1분) : 김대성의 불국사

여러분, 불국사는 저의 또 다른 마음입니다. 그리고 여러분의 마음이기도 합니다. 그래서 불국사는 현생의 어머니입니다. 어머니가 곧 부처님이고, 부처님의 나라가 곧 어머니의 나라입니다. 어머니의 품처럼 부처님의 나라는 따사롭습니다.

▶ 불교 설명(자막 처리도 무난) : 석가탑, 다보탑, 백운교, 청운교, 자하문, 범영루 등

추가 : 해설 혹은 자막

"한 신자가 성스러운 신심을 안고 부처님의 나라를 오른다. 구품연지를 지나 33천을 상징하는 청운교, 백운교를 오른다. 구품연지의 물과 토함산의 아침햇살이 만나는 자하문에는 자주색 안개가 환상적인 빛을 발

한다. 대웅전 앞마당, 과거의 부처인 다보여래께서 『법화경』을 설하자 칠보로 장엄된 다보탑이 땅에서 솟아올라 부처의 말씀을 증명한다. 다보탑이 화려하게 빛나고 대중들은 기뻐한다. 해질 무렵, 이때 아사달이 정성으로 다듬은 석가탑 안에 『무구정광다라니경』과 사리장엄구를 봉안한 뒤 저녁 예불이 시작된다. 범영루와 종루에서 불교사물(종·북·목어·운판)이 장엄하게 연주된다. 이어 목탁소리가 강하게 울리다가 만물을 잠재우는 은은히 소리로 바뀌어 이어지다가 사라진다. 그리고 대웅전의 석등에 불이 들어온다. 이때 그 신자는 중생과 부처가, 어리석음과 깨달음이 둘이 아님을 깨달으면서 불국의 주인인 비로자나불을 친견하게 된다."

5단계(1분) : 김대성의 불국토 지향

저는 신라의 천년만년의 아름다운 미래를 위해서 석굴암과 불국사를 만들었습니다. (불국사 동영상과 자막, 음악 설명) 오늘 제 설명을 들으시고, 석굴암과 불국사의 보이지 않는 곳도 마음의 눈으로 느껴보시기 바랍니다. 보이지 않는 곳에 더 큰 감동이 있습니다.

불국사는 토함산 정기와 동해 태양의 성스러운 기운을 모아 이룩한 부처님의 다른 모습(應身)입니다. 저는 이 불국사에 부처님의 마음과 부처님의 나라를 담으려고 했습니다.

(불국토 : 어머니의 나라 이미지, 영상 처리)

6단계(1분) : 김대성의 유언과 죽음

저의 육신은 이 지상에서 지워지지만 저의 꿈은 여러분들의 꿈이 되어 영원히 살아 있을 것입니다. 이제는 여러분께 저의 마지막 말씀 전하고 싶습니다. 전생의 어머니와 현생의 어머니가 하나로 만나듯이 석굴암과 불국사도 하나입니다. 이렇듯이 신라와 고구려, 백제도 하나입니다. 남북도 하나입니다. 여러분과 저도 하나입니다. 그래서 세계는 하

나입니다.

오늘 부처님의 나라인 석굴암과 불국사를 걸으시는 여러분의 마음속에도 '자비와 평화'와 '너와 나는 하나'라는 생각이 아로 새겨지길 바랍니다. 지구촌 모두가 불국사와 석굴암을 바라보고 '너와 내가 하나 되는 것'을 생각하게 되면, 이 세속에도 진정한 불국토가 장엄하게 펼쳐질 것입니다. 진실한 에코토피아가 완성될 것입니다.

7단계(30초) : 세계문화유산으로서의 가치

잘 보셨습니까. 여러분!

전 세계 모든 사람들이 석굴암과 불국사 앞에서 자비롭고, 하나 되리라는 저의 바람은 세계문화유산 등재로 결실을 맺었습니다. (세계 유명 학자들 인터뷰 인용)

여러분! 제가 석굴암을 통해 전생의 어머니를 그렸던 것처럼, 석굴암에서 영원한 아름다움의 의미를 느껴보시기 바랍니다. 현생의 어머니, 불국사를 통해서 인류의 영원한 미래의 모습도 그려보시기 바랍니다.

석굴암과 불국사에는 감동과 온기가 있습니다. 여러분께서 어느 날 어머니의 따사로운 품을 다시 느껴 보고 싶으시면 주저 없이 불국사와 석굴암으로 달려오십시오. 이곳 불국사와 석굴암에는 내 어머니의 품처럼 따뜻한 감동이 있습니다. 다함께 이런 감동을 마음껏 느껴봅시다. 그리고 이런 감동을 노래로 불러 온 세상에 전해 봅시다.

추가 : 해설 및 자막

"석굴암과 불국사는 전체가 하나인 듯 우수성과 조형미가 살아있고, 지극한 정성과 창조의 감성으로 지었기 때문에 미래에도 여전히 인류에게 감동을 줄 것입니다. 이 얼마나 벅찬 환희입니까. 인류가 언제나 갈망하는 자비와 평화의 메시지를 담은 석굴암과 불국사는 인류의 위대한

유산으로서 인류의 가슴에 영원히 존재할 것입니다."

■ **장르** : 애니멘터리 팩션

▶ 애니메이션 + 다큐멘터리 + 김대성 나레이션
* 다큐멘터리 : 불국사 구조(사진자료), 석굴암 구조(사진자료), 그림
(정선 등), 문적, 불교고고학 자료(사리병, 다라니 등)

■ **김대성 캐릭터 구성**
▶ 복장 : 신라 귀족 복식
▶ 얼굴 : 50대(인자한 얼굴, 천년의 미소), 정수리가 평평함(대성 이름
과 연관)
▶ 성격 : 화랑 + 고승
▶ 음성 : 최불암('차마고도' 염두에 둠)
▶ 변신 : 10대(젊은 화랑), 20-30대(관리), 40대(승려+학자), 50대(사상
가)

■ **김대성 캐릭터 논의**

	논 의 내 용	비고
규격	107 × 180cm 100호 크기 정도	영정
추세	전신입상	역동적
용모	김씨, 신라 진골 귀족, 선지자의 모습	『고금창기』
연령	10-50대까지 다양한 모습(역사 고증)	50대 나레이터
복식	신분에 맞는 관복(김대성의 역사성과 정체성 고려)	신라복식 참고

* 독자층을 고려하여 김대성 나이를 조정할 수 있음.
* 김문량 : 진골 귀족

■ 배경과 배경음악

▶ 향가(사뇌가)를 활용한 신라음악 연출
▶ 사뇌가 석굴암, 사뇌가 불국사 창작 : 화면에 띄우기
▶ 만파식적, 불교 음악 관련 범패 등 활용
▶ 불교사물놀이(종, 북, 운판, 목어)의 활용

석굴암·불국사의 문화유산적 장소성 가치는 유네스코에 의해 확인된 셈이다. 경주문화에스포의 장점을 살리되 신라인물과 유무형 자산에 대해 체계적인 산업화가 절실하다. 문화유적관광지 1번지답게 새로운 관광안내 아이템이 필요하다. U-불국사 관광안내 시스템 개발 스토리텔링 대본 프로젝트는 다양하게 전개되어야 한다.

불국사 경내 관광콘텐츠 전시관 설치 예정지를 현장 답사한 후 관련 원형자료를 검토하여 대본 창작 방향을 연구한 바 있다. 첨성대 디지털 전시관도 현장 검토한 바 있는데 소통에는 여전히 문제가 많다. 특정 종교의 유형문화재를 넘어서서, 국내외 관광객 모두를 충족할 수 있는 킬러콘텐츠 방안을 모색하였다. 7~8분 정도의 애니멘터리가 적합하다고 보았으며, 향후 업체 제작 시 필자의 자문이 필요하다. 이러한 추진안을 우선하여 제작하는 것이 바람직하다.

제안한 애니멘터리 스토리텔링 대본은 통일신라 경덕왕의 찬란한 불국토 이미지를 바탕으로 하여 문화기획자 김대성 캐릭터를 내세웠다. U-디지로그 세대를 고려하여 재미, 상상, 감성, 지혜의 원형 스토리를 담아내었다. 그래서 가치창조의 중심 코드로 '어머니'를 드러내었다. 어머니의 생명력, 포용력, 창조력은 오래된 미래다. IT기술에 꿈꾸는 어머니의 인문융합성을 보탠 발상이다. 목숨론, 온리(only)원론, 명품론 삼박자가 요구된다.

제작 과정에서 이 제안서에 부합한 불국사 관련 조형예술 이미지 해설에 대한 스토리마케팅 감각이 필요하다. 명품 디지털 관광안내상품을 완성하기 위해서는 제작업체와 자문단, 경주문화원과 경주시 관계자 등이 상호 협력이 필요하다. 지속가능한 신라도시 건설과 이에 필요한 세부 킬러콘텐츠 개발이 절실하다.

김대성 스토리텔링 적용은 다양하게 추진 가능하다. 사례를 통해 불국사의 공감 파급효과를 무한대로 확대할 수 있다. 창조도시로서 경주 전체의 문화콘텐츠 역량을 강화해야 한다. 김대성 사례가 경주 문화의 세계화와 관광화에 활력이 되길 바란다. 여기 제시하는 스토리텔링 시높시스1과 2를 계기로 경주 신라문화유산의 세계화와 더불어 한 단계 업그레이드된 관광콘텐츠가 다양하게 개발되어야 할 것이다.

■ 시놉시스 1. 「김대성과 불국사 · 석굴암 이야기」

콘셉트	내　　용
프롤로그	# 애니메이션 김대성 불국사를 배경으로 등장해서 대사 　(신라귀족복식 차림의 50대 남성) Na> 안녕하세요. 제 이름은 김대성입니다. 　　지금 여러분들은 지금으로부터 약 1,300여 년 전 제가 지은 　　석굴암과 불국사를 만나고 계십니다. 　　제가 석굴암과 불국사를 짓게 된 사연, 다들 궁금하시죠? 　　그럼 지금부터 저와 함께 1,300여 년 전으로 거슬러 올라가 보시죠.
본문-1 김대성의 전생과 불교의 인연	# 화면 뿌옇게 되는 효과와 함께 과거 이야기 재연 애니메이션 화면으로 전환 Na> 오래 전 저는 경주 모량리의 한 가난한 집안에서 태어났습니다. # 늦은 밤 초가집 외관 F.S

EFF> 응애 응애~(아이 태어날 때 울음소리)

\# 응애 하는 아이의 울음소리 들리면서 초가집 방 내부로 화면 이동
\# 산모의 곁에서 신기한 표정으로 갓 태어난 아기 얼굴을 들여다보는 산파의
 얼굴

산파 대사> 아이고 고 녀석, 이마 한 번 성처럼 평평하기도 하지.

\# 장지문 너머로 갓 태어난 아이를 번쩍 들어 올리는 산파
\# 밝게 웃는 갓난아기의 모습

Na> 머리가 크고 이마가 평평하게 생긴 모양이 꼭 성을 빼닮았다 하여
 제 이름은 대성이 되었습니다.

\# 새소리 (아침)

EFF> 짹짹~

\# 마당을 쓸고 있는 어머니 경조 (자막으로 '어머니 경조' 표기)

\# 싸리문 너머로 걸어오는 스님
\# 스님이 찾아와 시주를 구한다.

스님 대사> 하나를 보시하면 만 배를 얻을 것입니다. 나무관세음보살...

\# 미안한 표정으로 머뭇거리는 어머니 표정
\# 이때 어머니 곁에 다가와 밭을 시주하고 싶다고 말하는 어린 대성
 (자막으로 '대성' 표기)

어린 대성 대사> 어머니. 과거에 좋은 일을 안 해서 지금 우리가 이리 가
 난한 것이니 제가 고용살이해서 얻은 밭을 부처님께 시
 주했으면 합니다.

\# 기특하다는 듯 온화한 미소 지으며 고개 끄덕이는 어머니 경조
\# 천진난만한 표정으로 웃는 어린 대성 얼굴 C.U

\# 자막 '그로부터 얼마 후'
\# 대성의 초가집 보이고

\# 남루한 방 안
\# 헤지고 낡은 이불을 덮은 채 싸늘하게 숨을 거둔 대성 얼굴 F.S

\# 대성의 시신을 붙잡고 오열하는 어머니 경조

	어머니 경조 대사> 아이고 대성아! 　　　　　　　　너 없이 이 어미 혼자 어찌 살라고~(흐느낀다) # 자막 '같은 시간 재상 김문량의 집' # 화면 전환되며 김문량의 화려한 저택 F.S # 달빛이 비추는 연못가를 산책 중인 재상 김문량 # 하늘에서 아름답게 반짝이는 별들 # 그때 갑자기 큰 별이 반짝이며 집 마당에 떨어진다. # 어디선가 들려오는 정체불명의 목소리 　정체불명의 목소리> 모량리 대성이란 아이가 네 집에서 환생할 것이다. # 놀라는 표정의 김문량 # 자막 '열 달 후' # 산파의 도움을 받으며 신음하며 아이 낳는 김문량의 아내 # 산파가 김문량을 향해 공손히 두 손으로 아기를 건네고 # 아이를 받아드는 김문량 # 뭔가를 발견한 듯 의아한 표정을 짓는 김문량 # 아이의 왼손 C.U # 아이의 왼손에 대성이라 새긴 쇠붙이가 쥐어져 있다. # 이를 본 김문량 놀라면서 독백 　김문량 대사> (속으로 독백하듯) 하늘의 계시가 맞았구나... # 이어 가족들을 향해 말한다. 　김문량 대사> (가족들을 향해) 이 아이의 이름은 대성이라 하고, 　　　　　　　모량리에 있는 경조라는 여인을 데려와 후히 대접하도록 　　　　　　　하거라! # 김문량 아내의 품속에서 웃고 있는 아기 대성 　Na> 이렇게 저는 부처님의 은복으로 재상의 아들로 환생하게 되었습니다.
브릿지- 김대성의 현생과 어머니	# 애니메이션 김대성 등장해서 대사 　Na> 이렇게 저는 현생의 어머니와 전생의 어머니 두 분을 　　　　마치 한 분인 듯 만났습니다.

	# 전생의 어머니 김대성 왼쪽으로 등장 Na> 전생의 어머니는 과거의 부처님인 동시에 미래의 부처님입니다. # 현생의 어머니 김대성 오른쪽으로 등장 Na> 그래서 저는 전생의 어머니를 통해서 또다시 현생의 어머니를 만났습니다. 신기하시다구요? 인연이란 이토록 참으로 놀라운 것이랍니다. 지금 이곳 불국사에 여러분들이 서 계신 것도 필시 이런 오랜 인연이 닿았기 때문일 것입니다. # 김대성 대사가 끝나고 세 사람 동시에 화면을 정면으로 응시하며 온화한 미소 짓는다.
본문-2 김대성의 석굴암	# 과거 이야기 재연 애니메이션 화면 전환 Na> 저는 젊은 시절 한 때 사냥에 빠져 살았습니다. # 사냥하는 젊은 대성의 모습 # 커다란 곰을 사냥한다. Na> 그러던 어느 날 밤이었습니다. # 자면서 꿈을 꾸는 어린 대성 # 커다란 곰이 나타나 진노하는 모습 곰 대사> 어째서 너는 나를 죽였느냐! 내 다시 환생하여 너를 잡아먹을 것이다. # 곰 앞에 무릎 꿇고 앉아 머리를 조아리고 용서를 구하는 대성 젊은 대성 대사> 제발 한번만 용서해 주십시오. 곰 대사> 그렇다면 절을 세워 나의 명복을 빌어 주겠느냐? 젊은 대성 대사> 네, 그렇게 하겠습니다. # 꿈에서 깬 대성이 땀범벅 된 얼굴로 혼잣말 독백 젊은 대성 독백> 아! 꿈이었구나!

	# 장수사 현판과 그 앞에 서서 완성된 절을 바라보는 대성 뒷모습 　Na> 제가 살생한 곰을 위해 장수사를 지은 저는 비로소 　　　　생명의 소중함을 깨닫고, 영원한 생명을 가진 부처님을 만드는 것이 　　　　저의 사명이라 생각하여 이 석굴암을 만들게 되었습니다. # 부처님 불상 앞에서 눈을 감고 기도하는 대성의 모습 　Na> 석굴암을 만드는 것은 가난 속에서도 저를 키워주신 　　　　전생의 어머니를 기리는 일이기도 했습니다. 　　　　여러분 앞에 있는 석굴암 부처님은 전생의 제 어머니이자 　　　　저와 여러분의 분신이기도 합니다. # 구슬땀을 흘리며 석굴암을 만드는 대성 # 애니메이션 속 석굴암 모습이 실사로 자연스럽게 디졸브 되는 효과 # 석굴암 구조 및 특징들을 담은 스틸 사진과 영상화면 나오고 　그 아래로 정보성 자막이 소개된다. 　정보성 자막> 석굴암 : 우주를 상징하는 전방후원형 석실. 시방(十方)의 여 　　　　　　　러 보살과 10대 제자들, 사천왕과 팔부신중들이 항마촉지인 　　　　　　　을 한 본존불을 호위하듯 둘러싸서 부처님의 사자후를 기다 　　　　　　　리는 듯한 형상을 하고 있다. 　Na> 그런데 여러분, 혹시 이거 아시나요? 　　　　이곳 석굴암 본존불 이마 사이에 햇빛이 비치면 　　　　중생들의 소원이 이루어진다 하는가 하면, 석굴암의 감로수는 　　　　사람들의 심신을 맑게 하는 영험이 있다고 전해진 답니다. # 석굴암 본존불 이마 사이의 백호 C.U # 석굴암 감로수
본문-3 김대성의 불국사	# 애니메이션 대성 등장해서 대사 　Na> 석굴암이 어떻게 만들어졌는지는 이제 다들 아시겠죠? 　　　　그럼 이제 불국사가 어떻게 건립되었는지에 대해 말씀드릴 시간이군요. # 과거 이야기 재연 애니메이션으로 화면 전환 　Na> 경전 공부와 사찰 참배 기도에 전력하던 중, 　　　　저는 부모은중경을 읽으면서 효사상이야말로, 　　　　부처님 가르침의 중심이며 인간이 지켜야 할 근본임을 깊이 깨닫게 　　　　되었습니다.

	# 촛불을 켜놓고 경전 공부에 매진하는 대성 # 공부하던 대성, 불현 듯 현생의 어머니의 자애로운 얼굴이 떠오른다. Na> 그래서 현생의 어머니를 위해 절을 짓기로 마음먹었습니다. 그것이 바로 불국사입니다. # 굳은 결심을 한 듯한 대성의 표정 C.U # 밤낮없이 열심히 불국사를 짓는 대성의 모습 # 애니메이션으로 그려진 불국사 전체 전경 F.S # 이 애니메이션 장면이 실사로 자연스럽게 디졸브 되는 효과 # 석가탑 스틸 사진 및 영상화면 자막> 아사달의 정성으로 탄생된 석가탑 # 다보탑 스틸 사진 및 영상화면 자막> 다보여래께서 법화경을 설하자 땅에서 솟아올랐다고 전해지는 다보탑 # 자하문 스틸 사진 및 영상화면 자막> 구품연지의 물과 토함산의 햇살이 만나는 자하문 # 백운교와 청운교 스틸 사진 및 영상화면 자막> 구품연지를 지나 33천을 상징하는 백운교와 청운교 # 범영루 스틸 사진 및 영상화면 자막> 만물을 잠재우는 은은한 소리 범영루 # 아름다운 자연과 함께 어우러진 불국사 전체 F.S Na> 불국사에서 우리는 중생과 부처가, 그리고 어리석음과 깨달음이 둘이 아니라 하나임을 비로소 깨닫습니다.
본문-4 김대성의 불국토 지향	# 토함산 아래 고즈넉이 자리한 불국사 전경 실제 영상 # 불국사를 짓는 김대성 # 기도하는 김대성 # 자애로운 미소를 띠고 있는 부처님 불상 # 불공 올리는 신자들의 진지한 얼굴 표정 # 아름다운 불국사의 이미지 화면 Na> 불국사는 토함산 정기와 동해 태양의 성스러운 시운을 모아 이룩한 부처님의 다른 모습입니다. 저는 이 불국사에 부처님의 마음과 부처님의 나라를 담으려고 노력했습니다.

	# 경주의 아름다운 자연과 문화유산들 영상화면 # 석굴암 내부 영상화면 # 불국사 대웅전 영상화면 Na> 제가 석굴암과 불국사를 만든 근본적인 이유는 신라의 천년만년이 아름다운 미래를 위함입니다. 오늘 제 설명을 들으시고, 석굴암과 불국사의 보이지 않는 곳도 마음의 눈으로 느껴보시기 바랍니다. 보이지 않는 곳에 더 큰 감동이 있습니다.
본문-5 김대성의 유언과 죽음	# 방안, 임종을 맞이하기 직전의 김대성 # 디졸브 되며 김대성 등장 (유언하듯) Na> 저의 육신은 이 지상에서 지워지지만 저의 꿈은 여러분들의 꿈이 되어 영원히 살고 있을 것입니다. 이제 여러분께 저의 마지막 말을 전하고 싶습니다. # 전생의 어머니와 현생의 어머니가 각자 걸어 나와 하나로 합쳐지더니 석굴암과 불국사 영상화면이 동시에 나타난다. Na> 전생의 어머니와 현생의 어머니가 하나로 만나듯 석굴암과 불국사도 하나입니다. # 지도상에서 고구려, 백제, 신라의 위치가 각각 표시되더니 구획이 사라지 고 하나로 이어진 한반도 전체 지도가 나타난다. # 한반도 지도상에서 남북 경계가 사라지고 한반도 지도에서 영역이 점차 생 겨나더니 세계지도로 확대된다. Na> 이와 함께 신라와 고구려, 백제도 하나입니다. 남북도 하나입니다. 여러분과 저도 하나입니다. 그래서 세계는 하나입니다. # 석굴암과 불국사를 스틸 사진을 배경으로 독거노인의 입에 밥을 떠먹이는 봉사자, 아프리카에서 기아로 고통 받는 흑인 아이들의 모습과 이를 구호 하는 한국인 자원봉사단의 모습 등이 빠르게 지나간다. # 자연을 배경으로 밝게 웃는 아이들 모습 등 희망적인 메시지를 담은 이미 지 화면 Na> 오늘 부처님의 나라인 석굴암과 불국사를 걸으시는 여러분 마음속에 도 "자비와 평화", "너와 나는 하나"라는 생각이 아로 새겨지길 바랍니다. 지구촌 모두가 불국사와 석굴암을 바라보고 모두가 하나임을 깨닫게 된다 면, 이 세속에도 진정한 불국토가 장엄하게 펼쳐질 것임을 믿어 의심치 않 습니다.

에필로그 - 세계문화유산 으로서의 가치	# 불국사를 찾아온 외국 관광객들
	# 애니메이션 대성 등장해서 대사
	Na> 잘 보셨나요, 여러분. 전 세계 모든 이들이 석굴암과 불국사 앞에서 자비로워지기를, 하나가 되기를 기원했던 저의 간절한 바람은 세계문화유산 등재로 결실을 맺었습니다.
	# 세계 유명학자들 인터뷰 영상화면
	INT) 세계 유명 학자들 석굴암과 불국사는 전체가 하나인 듯 우수성과 조형미가 살아있습니다. 자비와 평화의 메시지를 담은 석굴암과 불국사는 인류의 위대한 유산으로서 우리들 가슴 속에 영원히 존재할 것입니다.
	# 석굴암과 불국사의 아름다운 풍경과 조형미 영상화면
	Na> 석굴암과 불국사에는 세계인을 포용하는 감동과 어머니의 품에서 느낄 수 있는 따뜻한 온기가 있습니다. 마음의 평온함을 얻고 싶으실 때 언제든 달려오십시오. 인류의 위대한 유산 석굴암과 불국사는 언제나 여러분을 기다리고 있을 것입니다.
	# 애니메이션 대성 미소 짓는다.

시놉시스 2. U-불국사 관광안내 시스템 구축사업
〈아사달과 아사녀의 이야기〉

콘셉트	내 용
아사달과 다보탑	# 방이 붙여진 벽 앞에 둘러싼 군중들 # 군중1이 옆에 있는 다른 사람을 향해 대사 군중1 대사> 신라에서 불국사를 지을 석공을 구한다는 구만, 그래~ # 진지한 표정으로 방을 바라보는 아사달

자막 '석공장 선발 당일'
산기슭의 석공장 선발장 전경 F.S
산기슭의 바위에 조각을 새기는 석공들

　EFF> 탁탁탁 (단단한 바위를 도구로 치거나 쪼개는 소리)

땀을 흘리며 바위에 돌을 새기는 아사달

뒤에서 이를 바라보는 왕의 놀란 표정

　왕 대사> 오호...다른 이들은 모두 양각으로 새겼는데
　　　　　혼자 음각으로 새기다니...놀랍구나. 나무랄 데 없이 훌륭한 솜씨
　　　　　로다.

양각과 음각 비교화면

발표를 기다리며 한 자리에 모인 석공들
장원 발표하는 감독관

　석공장 선발시험 감독관 대사> 그럼, 장원을 발표하겠다. 장원은 백제의
　　　　　　　　　　　　　아사달~

기뻐하는 표정의 아사달 (독백하듯)

　아사달 독백> 이 소식을 알면 아사녀가 얼마나 기뻐할까.

화면 전환
산으로 둘러싸여진 백제 시골 마을의 풍경
마을 냇가에서 빨래를 하고 있는 아사녀
함께 냇가에서 빨래를 하던 마을 여인 아사녀를 향해 대사

　마을 여인 대사> 아사달이 신라에서 석공을 뽑는 데 장원을 했다지~정말
　　　　　　　대단해~

주변에서 함께 고개를 끄덕이며 동조하는 빨래터 여인들

수줍은 듯 그러나 기쁜 표정으로 미소 짓는 아사녀 얼굴

화면 전환
다보탑을 만들고 있는 아사달
아사달 주위에서 감탄하는 동료 석공들

　동료 석공 대사> 다보탑이 이제 곧 완성되겠는 걸~아사달의 실력은 정말
　　　　　　　대단해~

	# 멀리서 그 모습을 바라보며 시기에 찬 표정을 짓는 설원랑 동료 석공 설원랑 혼잣말> 백제인 주제에 신라의 다보탑 책임자 직책을 맡다니... 절대 용서할 수 없어.
브릿지 - 위기	# 화면 전환 # 아사달 등장해서 슬픈 표정으로 대사 Na> 다보탑을 거의 완성해갈 무렵, 설원랑의 함정과 지진으로 인해 다보탑이 반파되고 말았습니다. 그리고 저는 다보탑 책임자 직책을 해임당하고 고향으로 추방당할 위기에 처했습니다.
아사달과 석가탑	# 김대성의 집 # 김대성에게 후원귀족이 간청하는 모습 후원 귀족 대사> 이대로 고향으로 쫓아버리기에는 　　　　　　　아사달의 능력이 아깝지 않습니까. 한 번 더 기회를 주십시오. # 고민하는 김대성의 얼굴 표정 C.U 김대성 대사> 흠... # 엄한 표정으로 아사달에게 석가탑 건축 지시를 내리는 김대성 김대성 대사> 내 너의 능력을 어여삐 여겨 석가탑을 너에게 맡기겠다. 　　　　　　단, 석가탑은 너 혼자서 완성해야만 한다. # 고개를 조아리며 감사하는 아사달 # 석가탑을 짓고 있는 불국사 야외 # 비 맞으며 석가탑 만드는 아사달의 결의에 찬 표정 아사달 대사> 반드시 완성하고 말겠어....
아사달과 아사녀	# 완성된 석가탑 보며 기뻐하다 갑자기 가슴을 움켜쥐며 쓰러지는 아사달 아사달 대사> 드디어....드디어...헉....(쓰러진다.)

	# 장면전환 # 아사녀 영지못을 향해 종종 걸음으로 걸어온다. 아사녀 대사> 석가탑 그림자가 영지못에 비치면 만나자고 하시더니 아사달님은 어찌 나타나지 않으시는지... # 아사녀가 근심스런 표정을 짓고 있다가 지나가는 행인에게 묻는다. 아사녀 대사> 저....혹시 아사달님이 어디 계시는 지 아시나요? 행인> 쯧쯧쯧...소식 못 들으셨소...? 아사달은 석가탑을 만들고 그만 죽 어버렸다오. # 충격에 놀라 말을 잇지 못하는 아사녀 # 영지못에 비친 석가탑을 바라보며 혼잣말 아사녀 대사> 어찌 저만 남겨두고 떠나셨습니까... 부부는 일심동체라 했거늘...저도 뒤따라가겠습니다. EFF> 풍덩 (물에 빠지는 소리) # 아사녀 연못 속으로 뛰어든다. # 아사녀가 뛰어든 연못 물결이 차츰 잦아들며 오직 석가탑의 모습만이 비 친다. # 애니메이션 석가탑 F.S이 실사 석가탑 영상으로 자연스럽게 디졸브 되는 효과 정보성 자막> 석가탑 : 기단부나 탑신부에 아무런 조각이 없어 간결하고 장중하며 각 부분의 비례가 아름다워 전체의 균형도 알맞고 극히 안정된 느낌을 주는 뛰어난 작품으로 목조탑과의 형식을 답습하였 던 신라 초기의 석탑들과는 달리 완전한 신라식 석탑의 전형을 확립하였 다.
에필로그	# 애니메이션 아사달 등장해서 대사 # 아사달의 곁에서 아사녀가 미소 짓고 있다. Na> 비록 육신은 세상을 떠났지만 우리 부부의 사랑하는 마음만은 아직도 그곳에 남아 있답니다. 저의 예술에 대한 혼과 저희 부부의 사랑이 담긴 불국사와 석가탑, 다보탑을 여러분께서도 많이 찾아주 시고 아껴주시기 바랍니다.

4. 김대성, 스토리텔링으로 만나기

김대성은 역사와 설화의 대응 관계 속에 존재하는 인물이다. 역사적 진실이 감동의 지속성으로 작용하고 있다. 「김대성전」에는 보편적 효심감성과 불교적 상상력도 있다. 이 점 때문에 일찍 많은 작가들에게 주목되었다. 김대성 전승은 문화자원의 진정성과 흥미로운 현대적 매력을 동시에 함축하고 있다. 김대성의 연구 성과는 많이 축적되지 않았다. 그에 대해 문화론(文化論)의 시각에서 검증하고 이를 OSMU(One Source Multi Use)의 문화콘텐츠 창작분야로 전환할 필요가 있다고 진단하였다. 전설의 물적 증거를 보이는 김대성 관련 장소자산 곧 석굴암, 불국사 등을 IT과 인문학 융합으로 구축하고, 김대성의 신화적 상상력을 통해 스토리텔링뱅크를 구축해야 할 것이다. 구체적으로 시놉시스를 제시하였다.

김대성의 지적재산권 확보는 정체성의 사실 근거와 신라문화 기반 위의 상상력에 좌우된다. 김대성 스토리텔링 구상과 문화상품 제작과 홍보를 통한 지속가능성의 인물콘텐츠 확보는 목숨론, 온리원론, 명품론에 달려 있다. 김대성 스토리텔링마케팅의 정립, 김대성과 경주고도유산 활용의 문화관광사업 추진, 거리명과 동상건립 등 지속가능성 있는 사업 발굴, 김대성 스토리텔링 시놉시스 전시관 상영 제시, 김대성 브랜드 관련 상품·서비스표 등록 방안, 김동리와 박목월문학관 연계 스토리텔링 마케팅 개발, 김대성 불교유산 등 관련 공예예술상품 발굴 등으로 소략하게 연계되어야 한다. 이 방면의 전문가 의견과 산학연관 합동연계사업이 동시다발로 수행되어야 할 것이다. 혜초, 장보고, 원효, 선덕여왕, 김유신, 문무대왕, 처용 등의 신라인물처럼 무엇보다 김대성의 불교감성의 성격을 부각시켜야 한다.

김대성전승을 통해 명품 문화콘텐츠의 스토리텔링을 다양하게 개발할

수 있다. 김대성을 21세기에 살려내야 방편이 될 수 있는 애니맨터리형 상품을 소개하였다. 주몽, 장보고, 선덕여왕 드라마에 비해 김대성 문화콘텐츠는 더 매력적인 소지와 잠재 가능성을 충분히 지니고 있다. 『삼국유사』를 포함한 신라와 경주의 이야기유산은 새로운 문화자원이다. 문화원형의 가치창조는 팩션이론과 독자적인 킬러콘텐츠 개발을 통해 이룩할 수 있다. 작품의 완성과 결과는 불교인문학의 깊이와 디지털콘텐츠 기술의 개발력을 통해 이룩된다는 것이다. 제2 경주문화엑스포, 신라유산의 현대적 스토리텔링마케팅에서 비롯된다고 입증하였다.

제3부

문화원형의 가치와 융합콘텐츠

이사부 문화자원의 스토리텔링과 가치창조

1. 동해영웅 이사부

　지역어문학유산을 포함하여 인문문화자원은 디지로그시대에 문화콘텐츠 산업의 원천이 되고 있다. 한류와 세방화(世方化)가 강조되는 자리마다 지역 문화의 원형과 정체에 대한 논의가 활발하다. 최근에는 디지털 공동체 안에서 사이버 장르 등장이 당연시되고 있다. 이 글에서는 이사부(異斯夫) 원천자원을 통해 문화학(文化學)의 지속가능성과 가상공간(cyber space)의 미래성에 대한 융합학제를 거론해 보고자 한다. 문화학은 기본적으로 연구와 교육에서 높은 수준의 복합성을 목표로 한다. 분석과 해석 위주의 인문학 장점을 살리면서 지금 여기의 문화적 트렌드 변화에 대응하는 전략을 필요로 하고 있다. 팩션(faction) 장르의 담론도 주목한다. 흔히 말한 문사철 인문자원이 마이크로블로그에서도 창조적 유전인자(DNA)로 새롭게 접속되리라는 전망이다. 문화자원의 창조산업 분야는 문화콘텐츠의 다양화와 팩션 장르

등의 확산으로 더욱 성장할 것이다. 스토리텔링 문화상품은 새로운 원본으로 만들어진 가상세계다.

팩션 문화상품은 과거를 복제하고, 현재를 소통하고, 미래를 디자인한다. 역사 속의 인물캐릭터를 통해 과거와도 만나지만 또 다른 미래를 만나는 매력이 있다. 위인의 발자취를 사실의 내비게이션으로 따라가면서 가보지 않은 허구 같은 세계에 대한 깨달음을 느낄 때 재미가 있다. 역사의 주인공이 사람이듯이 지역문화의 정체성(正體性) 역시 인물에서 찾아, 브랜드로 활용하고, 문화산업의 여러 부문으로 확대하고 있다. 새로운 문화적 패러다임인데, 있었던 팩트에만 매달려 읽을 수밖에 없는 한계를 넘어서서 상상의 절제력까지 통합하려는 과정이다. 문화자원의 가공에 의한 문화콘텐츠를 통한 꿈꾸기, 말걸기, 담아내기, 빠져들기 등이 새롭게 시작되고 있다.1) 그 중심에 문화자원의 가치창조(value creation)가 있다. 가치창조의 원리에는 감성, 상상, 지혜, 인성 등 아날로그 코드로 유비쿼터스에서 업데이트 가능하도록 열어놓는 디지털기술의 생명력이 있다.2)

이러한 흐름에 대해 인문학의 실사구시적 소임을 이사부 화두로 논의해 보고자 한다. 주지하다시피 이사부는 6세기 인물이다. 이사부는 신라 지증왕 6년(505) 지방에 처음 설치된 주(州)였던 실직주(悉直州, 오늘날 삼척)의 군주(軍主)에 임명되었고, 지증왕 13년(512)에 우산국(于山國, 오늘날 울릉도)을 정복한 인물이다. 독도를 포함한 우산국 정복 등의 평가―일본 독도 발언논란, 장보고 해신 관광담론 등 영향 작용―로 인해 동해의 영웅으로 인식되고 있다. 이를 뒷받침해 주는 역사적 사실은 『삼국사기』「신라본기」 지증왕 13

1) 이기상, 「문화콘텐츠 출현 배경」, 『콘텐츠와 문화철학』, 북코리아, 2009, 56-57쪽.
2) 문화콘텐츠의 소스로 문화자원은 문화재, 문화유산, 유무형 민족자산 등을 두루 포함한다. 잠재적인 전통지식까지 확장하여 창조의 유전자 함유물도 새롭게 범주화하는 현상도 보인다. 예컨대 전통지식도 주목된다. 바다 속 잠녀의 문어 잡는 속신, 잠녀가 거북에게 밥 주는 인정, 잠녀로서 전복 따는 특수기술 등도 문화자원인 셈이다.

년조와 「열전(列傳)」 이사부조 등에 기록되어 있다.[3] 이사부는 동해의 신(神)이 된 것인가. 단순히 이념적 환상인가. 장보고와 같은 역사드라마의 캐릭터가 될 수 있는가. 이사부에 대한 연구가 특정 지역을 중심으로 주목을 받고 있고 이사부에 대한 문화론적 공감대가 점차 확산되고 있는 형편이다. 이사부와 해양문화자원들과 연계된 연구는 최근에 이루어지고 있다. 이사부에 대한 팩션(faction)창조산업은 문화산업의 흐름이 그러하듯이 진행형이다.

이사부를 오늘날 되살려내는 일은 역사적 사실(fact)과 있음직한 상상력(fiction)에 의해 가능하다. 이사부에 대한 팩션(faction) 담론[4]은 이미 이사부 축제, 역사스페셜 등을 통해 창조된 원본이 되었다. 이사부의 해양개척 정신은 역사적 의미와 함께 동해안의 제해권(制海權)을 처음으로 인식시킨 것과 맞물려 있다. 창해(滄海) 곧 동해(東海) 진출의 선구자였던 이사부에 현대적 감각을 불어넣어 재창조하는 일[5]이 값지고 실용적인 것인데, 문화자원

3) 『삼국사기』, 「신라본기」, 권4, 지증마립간 13년조와 권44 「열전」 이사부조 참조
 「열전」의 기사 내용 : 이사부(異斯夫)(혹은 태종(苔宗)이라고도 하였다.)는 성이 김씨이며, 내물왕의 4대손이다. 지도로왕 때 연해 국경지역의 지방관이 되었는데 거도(居道)의 꾀를 답습하여 마희(馬戲)로써 가야국(가야는 또는 가라라고도 하였다.)을 속여 취하였다. 지증왕 13년 임진(512)에 이사부는 아슬라주(오늘날 강릉) 군주가 되어 우산국의 병합을 계획하고 있었는데, 그 나라 사람들이 어리석고 사나와서 위력으로는 항복받기 어려우니 계략으로써 복속시킬 수밖에 없다 생각하고 이에 나무 사자를 많이 만들어 전선(戰船)에 나누어 싣고, 그 나라 해안에 다다라 거짓으로 말하기를 "너희들이 항복하지 않으면 이 맹수를 풀어놓아 밟아 죽이겠다."라고 하였다. 그 사람들이 두려워서 항복하였다. 진흥왕 재위 11년(550), 곧 대보 원년에 백제가 고구려의 도살성을 함락하고, 고구려가 백제의 금현성을 함락하였다. 왕이 두 나라 군사가 피로에 지친 틈을 타서 이사부에게 명하여 군사를 내어 공격하게 하여 두 성을 취하여 증축하고 갑사(甲士)를 머물게 하여 지켰다. 이때 고구려에서 군사를 보내 금현성을 공격하다가 이기지 못하고 돌아가니 이사부가 추격하여 크게 이겼다.
4) 강현구, 「팩션의 서사전략」, 『문화콘텐츠의 서사전략과 인문학적 상상력』, 글누림, 2008, 199-201쪽.
5) 이창식, 「김이사부의 정체성과 스토리텔링」, 『이사부 활약의 역사성과 21세기적 의의』, 강원도민일보, 2008, 623-645쪽. 이사부표준영정 2차 전문가포럼, 2009, 자료집 참조

의 가치를 새롭게 해석한다는 점이 고려되어야 한다. 인물의 평가와 원형 활용 작업은 인문학의 근거로 정밀하게 하되, 문화적 개연성을 따지고 새롭게 가치창출을 해야 한다. 이사부 관련 사자선(獅子船)의 재현은 킬러콘텐츠 전략을 통해 시뮬라크르, 곧 진짜보다 더 진짜 같은 원본을 만들 수 있다. 나무사자를 활용한 해양전설은 트로이 목마를 연상할 정도로 트위터 담론이 된다. 고대 해양강국 우산국을 고려하면 그 자체가 전쟁서사의 가능성을 암시하고 있다. 우산국 정복담은 디지털 스토리텔링으로 살려내기에 적합하다.[6] 이사부 콘텐츠는 이사부의 역사성과 신뢰성을 원천으로 한다[7]. 이사부 디지털콘텐츠화 과정에서 중요한 것은 원형자원 콘텐츠 확보와 관련 현장 발굴에 이어, 이를 이야기로 재구하는 결과로서의 가치창출화와 캐릭터화이다.[8]

2. 이사부의 원형 담론과 팩션

1) 이사부의 역사적 담론과 자원화 발상

이사부는 동해안에서 신라의 팽창정책에 첫 시동을 걸었고, 신라가 사방으로 영토를 확대해 가는 기반을 마련함으로써 신라가 삼국을 통일할 수 있는 초석을 다진 고대 인물이라는 점에서 대체로 동의하고 있다. 그의 우산국 정벌은, 고구려와 토착세력인 예(濊) 사회의 집요한 도발을 잠재우고

6) 이인화 외, 「디지털 스토리텔링과 상상력의 자유」, 『디지털스토리텔링』, 황금가지, 2006, 18-19쪽.
7) 이사부의 디지털콘텐츠화는 이사부와 그와 관련된 원형 소재로 하여 스토리텔링을 창출하는 일련의 작업이다.
8) 이창식, 「한국신화원형의 개발과정」, 『한국신화와 스토리텔링』, 북스힐, 2008, 78-81쪽.

신라가 동해안 해양 패권을 장악할 수 있도록 했다는 점에서 신라의 동해안 진출사에서 획기적 사건으로 기록될 만하다. 나무사자를 이용한 우산국 정벌 이야기는 지금까지도 인구에 회자되면서 울릉도와 독도, 더 나아가 동해의 상징적 영웅으로 지역민들의 인식에 강하게 스며 있다.[9] 해양영토를 부각시킨 것이다. 이사부는 고대인물이지만 주몽이나 장보고처럼 오늘날 소통할 수 있는 인물로서 이사부의 담론은 새로운 수용이 다양하게 나타나고 있다.

이사부와의 오늘날 만남은 동해영웅의 역사성과 독도 호국의 이미지를 각인시킴으로써 더욱 신선해졌다. 앞으로 이사부 연구는 지역자원과의 연관성을 무시할 수 없다. 이사부 이미지는 적어도 동해안 일대 사람들에게는 장군이라는 점이 각인되어 있기 때문이다. 우산국 정복 등과 같은 내용들을 고려해야 한다. 그러나 너무 이사부의 정복자적 이미지만 살려서도 내셔널리즘에 빠진다. 이사부를 삼척에서 선양한다고 하여 우산국 정복자로서의 이사부를 강조하는 경우가 있다. 울릉도 곧 우산국 사람들의 입장으로 봤을 때는 반대의 이미지가 생길 수도 있기 때문이다. 까닭에 이사부 장군이 가진 무장으로서의 의미, 진취적인 진출자의 의미에 새로운 영토를 개척하고 그들을 포용하는 영웅으로서의 이미지도 고려하는 균형감각이 필요가 있다.

이사부는 미래지향의 문화콘텐츠 확보가 필요하다. 이를 위한 연계사업은 동시다발로 목숨론처럼 집중해야 한다. 소년 이사부, 청년 이사부 등의 다양한 모습을 살릴 수 있어야 한다. 단순한 이사부의 캐릭터를 규정하는 것이 아니라 여러 국면의 후속 문화콘텐츠사업 방안이 나올 수 있도록 만

9) 강봉룡, 「이사부 생애와 활동의 역사적 의의」, 『이사부(異斯夫) 표준영정 조성을 위한 전문가 1차 포럼』, 강원도민일보, 2009.

들어야 하고 그만큼 열린 통합 사고가 중요하다. 이사부는 영상, 동상(銅像), 해양축제, 테마파크, 크루즈 관광사업 등의 문화콘텐츠로서 가치가 있다. 독도에 대한 대응방식이 여럿 있을 수 있으나, 문화콘텐츠의 창조적 전략으로 새로운 소통이 가능하다.

이사부 문화콘텐츠화 작업에는 역사성, 이미지 등의 광범위하고 포괄적인 내용이 집약되어야 한다. 단순한 이사부 선양사업 차원을 넘어서는 무엇인가를 지니면서 스토리텔링의 명품화 방식이 있어야 한다. 남서해에 이순신이나 장보고가 있다면 동해에는 이사부 장군이 있다는 역동적인 인식을 지속적으로 홍보할 필요가 있다. 특히 한태평양적 시각과 지역적 연대의식이 요구된다. 자원화된 발상에는 인문자원의 발굴과 스토리텔링의 감성 아이디어가 상생적으로 개발되어야 할 것이다. 이사부콘텐츠만의 온리원(onlyone)론이 우선되어야 한다. 이사부에 대한 지역문화자원 이미지 항목은 다음 몇 가지를 생각할 수 있다.

> ▶ 삼척 봉황산 밑 세 미륵불, 동해 삼화사 철불(鐵佛) 얼굴 이미지
> ▶ 경주 김씨 관련 인물화 이미지 검토
> ▶ 강릉 한송사 석조보살좌상 - 이곡(李穀, 1298-1351), 『동유기』 참조
> ▶ 금동미륵보살반가상(국보 83호, 7세기 전반) - 국립중앙박물관 소장
> ▶ 강릉단오제 관련 12신위(神位) 중 이사부 영정 복원과 탐색
> ▶ 나무말과 나무사자 관련 전승 이야기와 복원 행사
> ▶ 백두대간 창해역사 설화, 양양 동해신묘(神廟) 설화, 삼척 오금잠제 설화 연계 찾기

2) 이사부의 팩션(faction) 형상

동해의 항로는 부여 기록 등으로 보아 고대국가 시기인 듯하다. 서불(徐市) 설화에 근거할 경우에 한·중·일 간의 항로(港路)는 진시황 시대인 BC 3세기경에 열려 있었다.[10] 서불 선단의 항로는 한반도 서해안, 남해안, 제주도를 거쳐 일본 구주지방으로 이어졌다. 동해안에는 진시황과 창해역사와 관련이 깊다.[11] 달보 진시와 여불위 등의 속언이 전승되고 있다. 이사부 이전에는 진시황 시대에 창해역사(滄海力士)의 존재로 보아 동해안 해로도 이때 이미 열려 있었던 것이다. 503년 지증왕을 실직(삼척)에 처음으로 주(州)를 설치하고 이사부를 군주로 파견(505년)하여 주도하게 하였고, 뒤이어 우산국(于山國)-오늘날의 울릉도와 독도-을 정벌하여 동해안의 제해권을 명실상부하게 장악하였다.

> 옛날 예국 옥거리 한 노구(老嫗)가 빨래하다가 고지박을 주었는데 그 안에서 사내아이가 나왔다. 그 아이가 6살 때 키가 9척이나 되는 여용사(黎勇士)였다. 이 창해역사는 여강중인데 나라에 걱정을 끼치는 호랑이를 퇴치하여 임금의 상객이 되었다. 이 소문을 들은 진나라 장량은 진시황을 시해하고자 그를 불렀다. 120근 철퇴로 진시황 일행을 공격하였으나 실패하고 땅 밑으로 달아났다. -「여용사」[12]
>
> **창해역사와 진시황**
> 가) 창해역사 알에서 태어남

10) 『사기(史記)』, 권6 진시황본기 참조
11) 이창식, 「서불설화의 동아시아적 성격」, 『어문학』, 한국어문학회, 2005, 231-252쪽 : 이창식, 「서불전승의 정체성과 문화콘텐츠 활용방안」, 『동아시아고대학』12호, 동아시아고대학회, 2005, 53-90쪽.

나) 호랑이를 잡고 철퇴를 사용하는 대인

다) 장량의 외인부대로 진시황을 침

라) 실패하였으나 예국으로 돌아옴

마) 육성황 단오신으로 좌정함

　　이사부의 군웅적 이미지는 육성황당의 주인공 창해역사(滄海力士)와 관계된다. 창해역사 전설에는 진시황 사화(史話)에 의탁하여 창해역사가 『순오지(旬五志)』 등에서 일상인을 초월한 신화적인 능력의 소유자로 나타난다. 그 근거가 알에서 태어나고 일만 근 철퇴를 든 대인(大人) 무사형 행위로 상징화되어 나타난다. 예의 여용사(黎勇士)는 난생신화(卵生神話)의 주인공이며 호랑이를 잡았던 인물로 알려져 있다.

　　단오신(端午神)이 됨으로써 해신으로서 풍어 관련 정복신화로 확인된다. 이사부는 창해역사의 정복 신화소를 이어받은 인물로 우산국을 정벌한 신출귀몰의 장군신으로 자리한다. 이사부는 강릉단오제 12신위 관련 신으로 전승되고 있다. 나무사자상을 통해 해전의 승리라는 이적을 일으키고 이를 통해 동해안에 이인(異人)으로 증폭되어 전승된 듯하다. 무인형 해신의 원형질에는 영웅성을 통해 외부의 재난과 재앙을 막아주는 기능이 있다.[13]

　　앞서 말한 대로 이사부는 1500년 전 동해안 지역에서 성읍 형태의 실직국(悉直國)과 하슬라국 등에서 활약한 군주(軍主)다.[14] 우산국 정벌을 단행하여 해양 영토를 넓힌 개척자인 동시에 바다의 역사성을 고대국가권역으로

12) 『순오지』(홍만종)의 이야기와 최돈구(1979. 12)의 구연설화로 재구. 팩션 진시황 프로젝트(유광수) 참고

13) 이창식, 「단오문화유산과 문학콘텐츠」, 『강원민속학』21집, 강원도민속학회, 2007, 455-459쪽.

14) 김부식, 『삼국사기』44, 열전4, 이사부조.

인식한 선각자다.[15] 이사부에 의해 독도가 우산국이라는 이름으로 신라에 서기 512년부터 신라 고유영토로 된 것이다. 독도를 포함한 울릉도까지 영토를 권역화함으로써 동해의 해양자원을 폭넓게 인식한 것이다. 우산국의 내륙권역화를 통해 해양영토를 확장하는 선진적 위업을 세운데 이어 진흥왕 때 신라 판도를 최대로 넓혀 삼국통일의 기틀을 마련하는데 매우 중요한 역할을 수행한 인물이다.

이사부는 구술사에서 여전히 살아 있다. 유사반복의 원리를 통해 신격을 대체하면서 지속시킨 유전자적인 영성(靈性)의 인물이 되었다. 민중의 기억에서는 막연하게 바다에는 신물이 있다고 믿었다가 점차 구체적인 인물로 대체된다. 서해신-개양할미, 용녀-심청, 어로신-임경업 등과 같이 상징적 기능이 변모한다. 백령도의 신지(神池) 용녀가 연지 심청으로 이어지는 맥락에는 수신, 해신 등의 원형상징이 상황에 따라 표면에 떠올라 왕건신화처럼 특정 집단의 정치적 담론에 영향을 미치고 있다는 점이다. 신화적 영성의 유전자적 요소는 제의의 공간에서 반복되면서 다양하게 변이되고 있다. 그래서 단오제의 신격에 남아 있는 것이다.

이사부의 문헌 자료는 몇 줄 안 된다. 그나마 드문드문 여러 곳에 남아 있다. 구술자료도 풍부하지는 않지만 나름대로 의미가 있다. 울릉도에 전승되는 구전자료는 사료(史料)에 보탠 흔적이 있으나 서사의 구성력이 보인다. 사자바위, 비파산, 투구바위 등 물적 증거를 바탕으로 실제로 일어났던 역사적 사건을 들려주는 방식이다. 자료의 신빙성에 이의가 있으나 울릉도에 전승되는 우해왕에 관한 전설과 「사자바위」를 소개하고 핵심서사의 스

15) 이명식, 「신라 중고기의 장수(將師), 이사부고(異斯夫考)」, 『신라문화제 학술 논문집』, 신라사학회, 2004. : 이명식, 「신라 중고기의 장수 이사부고」, 『동해왕 이사부 재조명과 21세기 해양강국의 비전 심포지엄 자료집』, 강원도민일보·KBS춘천방송국, 2007, 23-36쪽.

토리를 정리하여 소개한다. 가장 실감나게 전달되는 내용이다.

　　우산국이 가장 왕성했던 시절은 우해왕이 다스릴 때였으며, 왕은 기
운이 장사요, 신체도 건장하여 바다를 마치 육지처럼 주름잡고 다녔다.
우산국은 작은 나라지만 근처의 어느 나라보다 바다에서는 힘이 세었
다. 당시 왜구는 우산국을 가끔 노략질하였는데 그 본거지는 주로 대마
도였다. 우해왕은 군사를 거느리고 대마도로 가서 대마도의 수장을 만
나 담판을 하였고, 그 수장은 앞으로 우산국을 침범하지 않겠다는 항서
를 바쳤다. 우해왕이 대마도를 떠나 올 때 그 수장의 셋째 딸인 풍미녀
를 데려와서 왕비로 삼았다. 우해왕은 풍미녀를 왕후로 책봉한 뒤 선정
을 베풀지 않았을 뿐 아니라 사치를 좋아했다. 풍미녀가 하는 말이면
무엇이든 들어주려 했다. 우산국에서 구하지 못할 보물을 풍미녀가 가
지고 싶어하면, 우해왕은 신라에까지 신하를 보내어 노략질을 해 오도
록 하였다. 신하 중에 부당한 일이라고 항의하는 자가 있으면 당장에
목을 베거나 바다에 처넣었으므로, 백성들은 우해왕을 매우 겁내게 되
었고 풍미녀는 더욱 사치에 빠졌다. "망하겠구나.", "풍미 왕후는 마녀
야.", "우해왕은 달라졌어." 이런 소문이 온 우산국에 퍼졌다. 신라가 쳐
들어오리라는 소문이 있다고 신하가 보고를 하였더니, 우해왕은 도리어
그 신하를 바다에 처넣었다. 왕의 마음을 불안하게 하는 자는 죽였다.
이를 본 신하는 되도록 왕을 가까이하지 않으려 했다. 풍미녀가 왕후가
된 지 몇 해 뒤에 우산국은 망하고 말았다.
　　　　　　　　　　　　　　　－ 풍미녀 때문에 망한 우산국 이야기16)

이야기는 우산국의 우해왕이 대마도에 항복을 받고 데려온 풍미녀 때문

16) 이명식, 「신라 중고기의 장수 이사부고」, 『동해왕 이사부 재조명과 21세기 해양강국
　　의 비전 심포지엄 자료집』, 강원도민일보 · KBS춘천방송국, 2007, 41-42쪽 ; 『울릉문
　　화』2, 울릉문화원, 1997, 146-148쪽.

에 우산국이 망했다는 것으로 전개된다. 우산국에 대한 연구 성과물이 별반 없다. 우산국, 대마도를 잇는 해상세력집단에 대한 역사적 재구가 필요하다. 구전자료를 간추려 서사단위로 하면 아래와 같다.

▶ 우산국의 번성
▶ 우해왕 다스림
▶ 대마도 왜가 우산국에 도략질함
▶ 우해왕 대마도 정벌
▶ 대마도 수장 셋째 딸 풍미녀 데리고와 왕비로 삼음
▶ 풍미녀 사치와 우해왕의 폭정
▶ 신라 이사부 부대 공격, 우산국 패망, 신라국 승리

우산국의 실체는 앞으로 밝혀져야 할 과제다. 당시 우산국의 위상에 대한 해양사적 조명이 필요하다. 잊혀진 우산국, 구술자료를 통해 패망의 신화소를 추측할 수 있다. 특히 우해왕의 물적 증거는 우산국의 희미한 그림자다. 패망으로 왜곡된 역사도 읽어야 할 것이다. 「사자바위」[17] 전설은 다소 긴 관계로 간략하게 정리하면 아래와 같다.

▶ 골개(南陽) 포구에 사자바위·투구바위·나팔봉은 모두 우산국의 최후를 전해주는 지명이고 바위들이다.
▶ 우산국왕 우해(于海)는 대마도에서 풍미녀를 데리고 와서 왕후로 삼고 딸을 낳았다.

17) 여영택, 「Ⅷ. 지명유래편-사자바위」, 『울릉도의 전설·민담』, 정음사, 1978, 156-160쪽.

> ▶ 신라왕은 김이사부로 하여금 우산국 우해왕을 치게 했으나 1차 원정에 실패하였다.
> ▶ 이사부는 2차 원정에서 사자를 배에 싣고 가 "사자를 풀어 공격하겠다."라며 위협하였다.
> ▶ 우해왕은 사자가 두려워 김이사부에게 항복하였다.
> ▶ 이사부는 우산국의 향나무와 돌을 승전 기념으로 가져왔다.

위의 구비전설은 기록자에 의해 다소 윤색된 듯하나 이사부에 대한 예전 정보를 보여주고 있다. 그 지체가 이사부 서사의 역사적 암시를 드러내고 있다. 당시 해상국으로 위용을 자랑하던 우산국의 실체[18]도 보인다. 나무사자배의 존재도 보인다. 울릉도와 독도가 이때부터 '사자어금니' 역할을 한 것이다[19]. 특히 우산국 우해왕 또는 우혜왕, 황후 풍미녀 등이 구체적으로 제시되어 있어 오늘날 스토리텔링을 하는데 좋은 소스(source)가 된다. 이사부 설화와 기록 등에 근거해서 이사부의 우산국 정벌을 정리하면 아래와 같다.

이사부와 나무사자배[20)

가) 이사부 우산국 정벌 거듭 실패

나) 이사부 나무사자배로 우산국과 싸움에 승리

다) 우산국 우혜왕 항복과 어부로 전락

18) 우산국에 대한 역사적 조명은 이 지역을 토대로 발전하였던 실직국·하슬라국 등으로 대표되는 철기를 바탕으로 한 초기국가의 형성과 발전 차원에서 다루어져야 한다.
19) 김윤곤, 「우산국과 신라·고려의 관계」, 『울릉도·독도의 종합적 연구』, 영남대 민족문화연구소, 1998, 29-31쪽.

라) 이사부 해상왕으로 부상

마) 단오제 관련 서낭신으로 좌정한 흔적 있음

신라의 동해안 제해권 확보에 있어서 중요한 사건은 지증왕대의 이사부에 의한 우산국 정벌이다. 곧 신라는 울진, 삼척, 강릉으로 진출하는 과정에서 육상 교통로를 통한 진출만이 아니라 석탈해 이래 유지되어온 해양세력에 의한 연안 항로로의 양동 작전을 구사하였다고 볼 수 있다. 이 과정에서 신라는 삼척을 출발지로 하여 울릉도 정벌에 나섰고, 이를 통해 동해의 제해권을 장악함으로써 법흥왕대 이후 비약적으로 영토를 확장할 수 있었다. 이 과정에서 당시 동해를 중심으로 막강한 해상 세력을 구축하였던 우산국은 궤멸된 것이 아니라 신라와 함께 함으로써 정치·경제적인 안정을 누리면서 발전할 수 있었다.[21]

당시 삼척은 이사부가 우산국을 정벌하기 위하여 출항할 수 있는 각종 여건이 온전치 갖추어진 곳이었다. 자연 항구인 오십천 하류지역은 조선시대에 삼척포진이 육향산 밑으로 이전할 때까지 중심지 역할을 하였으며, 이곳을 중심으로 당시 동해안에 있던 월송포(越松浦)·울진포(蔚珍浦)·대포(大浦)·고성포(高城浦)를 관장하기 위해 광무 2년(1898) 폐지할 때까지 수군검절제사(水軍僉節制使)를 파견한 것으로 보아 동해안에서 가장 크고 좋은 자연 항구였다[22]. 삼척포진을 둘러싸고 있던 성이 오화리산성이다. 이 성

20) 이창식, 「김이사부의 정체성과 스토리텔링」, 『이사부 활약의 역사성과 21세기적 의의』, (재)해양문화재단, 2008, 625-645쪽.

21) 신라의 동해 제해권 확보과정과 그 의미는 김호동의 다음 논문에 자세하게 소개되어 있다. 김호동, 「삼국시대 신라의 동해안 제해권 확보의 의미」, 『대구사학』65집, 대구사학회, 2001, 52-78쪽.

22) 김도현, 「역대 지리지(地理誌)의 삼척군 서술에 대한 일고찰」, 『강원문화사연구』제2집, 강원향토문화연구회, 1997.

은 삼척시 오분동 고성산에 있는 산성으로 동해안에서 가장 긴 하천인 오십천 하구에 위치하여 고대부터 조선시대에 이르기까지 전략적으로 매우 중요한 역할을 하였다고 볼 수 있다.23)이사부가 우산국을 정벌하러 떠난 출발지에 대하여 다양한 의견이 개진될 수 있지만, 김이사부가 하슬라주[治所 ; 강릉] 군주로 있을 때 이곳 삼척의 오십천 하구에서에서 출항하여 우산국을 복속시켰으며,24) 조선시대에도 삼척부사와 관리가 우산국을 관리하였다는 사실은 많은 기록에서 확인할 수 있다.25) 허목의 『척주지』에 실린 울릉도 관련 내용을 보면 고려시대에도 국가 차원에서 삼척을 거점으로 우산국에 많은 관심을 기울이고 있었음을 알 수 있다.26)

23) 삼척시 · 강원문화재연구소, 『삼척 요전산성 : 기본설계(지표조사) 보고서』, 강원문화재연구소, 2001 ; 배재홍. 「삼척 오화리 산성에 대한 역사적 고찰」, 『요전산성 학술 세미나 자료집』. 삼척문화원. 2002 ; 홍영호 「오화리산성의 고고학적 검토에 대한 토론문」, 『요전산성 학술 세미나 자료집』. 삼척문화원. 2002 ; 김도현, 「이승휴의 생애와 유적」, 『이승휴와 제왕운기』, 동안이승휴사상선양사업회, 2004.

24) 이와 관련하여 허목의 『척주지』에 실려 있는 내용을 소개하면 다음과 같다.
 신라 지증왕 6년(505)에 실직(悉直) 김이사부를 실직주(悉直州) 군주(軍主)로 삼았다. 지증왕 13년(512)에는 이사부가 하슬라주(阿瑟羅州) 군주가 되어 우산국(于山國)을 평정하였는데, 그는 일찍이 마희(馬戱)로서 가야국(伽倻國)을 탈취한 적이 있었다. 이사부는 진흥왕 6년(545)에 이찬(伊飡)이 되어 왕에게 처음으로 국사(國史)를 편찬하기를 권유하였다. 여러 김씨들이 모두 이사부의 먼 자손인지는 알 수 없지만 김씨가 세상에 알려진 것은 오래되었다.(허목, 배재홍 역, 『척주지』, 삼척시립박물관, 2001.)

25) 많은 학자들이 『삼국사기』에 실려 있는 관련 내용인 김이사부가 하슬라주 군주로 있을 때 울릉도를 정벌하였다는 사실에 주목하여 울릉도 정벌을 위한 출발지가 강릉이라고 하였으나, 울릉도와의 거리, 당시 조류와 바람의 방향, 선박을 정박하기 위한 자연 항구 등을 고려해 본다면 비록 하슬라주의 치소(治所)가 강릉이었다고 하나, 당시 삼척지역이 하슬라주 영역 내에 있었다고 볼 수 있으므로, 당시 출항지가 하슬라주에 속하였던 삼척지역이었을 가능성은 매우 크다. 단순하게 하슬라주만을 고려하여 강릉에서 출발하였다는 논리는 재검토가 필요하다. 삼척지역의 어민들이 울릉도 근해에서 조업을 한 예가 많이 발견되며, 울릉도로 이주한 주민들에 대한 사례도 매우 많다는 점, 이승휴를 비롯한 많은 문인들이 이곳 삼척에서 울릉도를 바라보며 지은 시가 남아 있으며, 맑은 날씨면 울릉도를 볼 수 있는 곳이 이 지역에는 여럿 있다는 점, 울릉도와 가장 가까운 곳이 삼척시 원덕읍 임원리 해안이라는 점 등은 삼척의 오십천 하구에서 출발하였음을 추측하게 한다.

지증마립간 13년(512) 여름 6월에 우산국이 항복하여 해마다 토산물을 바쳤다. 우산국은 명주(溟洲)의 바로 동쪽 바다 가운데 있는 섬으로 혹은 울릉도라고도 한다. 면적은 사방 100리인데 지세가 험한 것을 믿고 항복하지 않다가 이찬(伊湌) 이사부(異斯夫)가 하슬라주(何瑟羅州)의 군주(軍主)가 된 뒤 우산인들이 어리석고 사나우므로 위력으로써 복속시키기는 어려울 것이라 생각하고 계략으로 복종시키기로 했다. 곧 나무로 사자를 만들어서 전선에 나누어 싣고 그 나라 해안에 이르러 거짓말로 "너희들이 항복하지 않는다면 이 맹수를 풀어 모두 밟아 죽일 것이다."고 하였다. 그 나라 사람들이 무서워서 곧 항복하였다.[27]

『삼국사기』에 우산국 사람들은 거칠어 꾀로 정복시킬 수밖에 없어 나무

26) 허목, 『척주지』(배재홍 역), 삼척시립박물관, 2001.
"울릉(鬱陵)은 혹 우릉(羽陵)이라고 하는데 바다 가운데에 세 산봉우리로 이루어져 있으며 높고 험준하다. 그 중 남쪽 봉우리는 조금 낮다. 바다가 맑게 개이면 나무가 우거져 무성한 것을 바라볼 수 있고, 산 아래는 모두 흰모래이다. 바람이 순조로우면 하루만에 건너 갈 수 있다고 한다. 혹 우산(于山)이라고도 하는 울릉도는 길이가 사방 100리로 울진 동쪽 바다 가운데에 있다. 고려 태조 13년(930)에 우산국(于山國) 사신(使臣) 백길·토두가 그 지방의 토산물을 바쳤다. 의종 13년(1159)에 울릉도는 토지가 기름져 곡식이 잘 됨으로 백성을 살게 할 수 있다고 하여 명주도(溟州道) 감창사(監倉使) 김유립으로 하여금 가서 살펴보도록 하였다. 그가 돌아와서 아뢰기를 섬 가운데에 큰산이 있는데 산 정상에서 동쪽 해안까지는 만여 보(步)이고 남쪽 해안까지는 만오천여 보, 북쪽 해안까지는 팔천여 보이며, 동쪽과 북쪽에는 모두 옛 촌락 터가 있는데 합하여 수 십여 곳이나 되고 가끔은 석불(石佛)·석탑(石塔)·철종(鐵鍾) 등도 있으며 시호(柴胡)·고본(藁本)·석남초(石南草) 등이 많다고 하였다. 그 후에 최충헌이 동군(東郡)의 백성을 이주시킬 것을 제의하여 이를 실행에 옮겼지만 바다 사정이 나빠 배가 표몰(漂沒)하여 사람들이 죽었으므로 그 백성을 되돌아오게 하였다. 조선 태종 때에 유민(流民)들이 많이 해도(海島)에 들어 가 살게 되자, 안무사(安撫使) 김인후를 보내어 40여 호를 찾아서 데리고 돌아 왔다. 이때 김인후가 돌아 와 말하기를 섬 안의 대나무는 크기가 깃대와 같고, 쥐는 크기가 고양이와 같고, 복숭아 열매는 크기가 됫박과 같다고 하였다. 세종 20년(1438)에 또 다시 만호(萬戶) 남호를 보내어 도망간 백성 김구생 등 70여 인을 사로잡아 울릉도에 사는 사람이 없도록 하고 도망주도한 자는 죽였다."
27) 『삼국사기』 권42, 「신라본기」 지증왕 13년 6월.

사자를 많이 만들어 전함에 싣고 가서 맹수 사자를 풀어 죽인다고 위협하여 항복시켰다고 한다. 『삼국유사』에도 왕의 명을 받아 이찬 박이종이 나무사자를 큰 배에 싣고 가서 위협하여 복속시켰다고 하였다. 나무사자는 울릉도의 사자바위가 되었고 우산국의 우해왕이 벗어던진 투구가 투구바위로 변하였다고 한다. 사자는 신라 잡희인 오기(五伎)의 산예(狻猊), 곧 사자춤으로 재앙을 막는 상징수인 듯하다. 용이 신라화되기 전까지 대표적인 상징수는 사자였던 듯하다. 불교사유에 따른 호국성이 강조되었다. 최근에 귀면화를 용면화로 부른다. 이사부의 얼굴 이미지에는 호국의 사자기상이 겹쳐 있다.

　나무사자는 시사하는 바가 크다. 진취적인 해양전술의 상징처럼 보인다. 이미 사자연희는 민속극에 두루 나타나듯이 사자가 잡귀, 잡신을 쫓고 신성한 것을 지켜낸다는 이미지가 있다. 이사부는 '약마희(躍馬戲)'의 연장선에서 나무사자의 전술로 우산국을 제압하였다.[28] 최정예 수륙부대가 우산국의 해전부대와 맞서 여러 번 패한 것이다. 이를 역전시킨 나무사자 전선의 위용은 여러 측면에서 신무기의 성격을 지녔을 것이다. 불을 뿜게 하거나 사람이 들어가 전술전략을 수행하였다.

　이사부가 나무사자를 이용하여 우산국을 복속시킨 작전은 그가 이전에 마희(馬戲)로서 가야국(伽倻國)을 탈취한 예와 관련지어 생각해 볼 수 있다. 사자희는 마희의 전통을 이었다. 그 모델은 제주도 약마희의 흔적으로 남아 있다. 거북선의 원형이다. 신라 사자대(獅子隊)의 전통과 화랑 이미지와 관련이 있다.

　지증왕 13년(512)에는 이사부가 하슬라주[阿瑟羅州] 군주가 되어 우산

28) 현용준, 「약마희(躍馬戲)」, 『한국세시풍속사전(봄편)』, 국립민속박물관, 2005.

국(于山國)을 평정하였는데, 그는 일찍이 마희(馬戲)로서 가야국(伽倻國)을 탈취한 적이 있었다. 이사부는 진흥왕 6년(545)에 이찬(伊湌)이 되어29)

또 마희(馬戲)와 관련하여 현재 전하는 민속은 제주의 악마희와 남원의 용마희[용마놀이]를 들 수 있다. 동아시아의 여러 나라에 용선이 존재하듯이 마희는 띠뱃놀이, 사자놀이의 원형이다. 가야국 해양국가 유산이 용신과 같은 악마희배 전술로 이어졌을 것이다. 제주의 '악마희'에 대하여 간단하게 소개하면 다음과 같다.

악마희(躍馬戲)는 제주도의 영등굿에서 배방선 때에 각 가호의 떼[띠, 뗏목]가 먼저 신을 보내려고 경조(競漕)하던 송신(送神)행사이다. 지금은 영등굿에서 영등신을 송신할 때에 작은 짚배 하나를 만들고, 거기에 제물을 조금씩 실어 발동선인 어선에 싣고 바다에 나아가 짚배를 동쪽으로 띄워 보낸다. 그러나 예전에는 각 가호마다 어선인 떼를 내어놓아 개인별로 송신하는 짚배를 바다에 띄워 보냈는데, 광복 전까지 행해졌다는 노심방들의 증언이 있었다.

배를 이용한 전술을 일찍부터 다양하게 시도되었다. 이사부는 마희 전술을 응용하여 사자선 전술로 해상국인 우산국을 정벌하였던 것이다. 실직국, 하슬라국, 파조국이 창해삼국인데 일찍 독자적인 부족국가와 군사력을 유지하여 왔다. 이들과 함께 우산국 역시 대마도와 교류할 정도로 해상국이었다. 진시황과 맞선 창해역사가 동해안 일대로 와서 정착한 흔적이 보인다. 대표적인 것이 실직국과 하슬라국이 아닌가 한다. 이처럼 이 시기의 교

29) 허목(배재홍 역), 『척주지』, 삼척시립박물관, 2001.

류와 정벌 관계에 대한 팩션의 구성이 가능하다.

『만기요람』(1808), 『증보문헌비고』(1908) 등 옛 문헌들에 울릉도와 우산도 (독도)는 모두 우산국의 땅이라고 적고 있다. 우산국이 대마도까지 장악한 것으로 보아 고구려 동쪽 영토, 신라의 동쪽 영토, 당시 일본 동해 쪽 영토 까지 교류했던 해양국이 아니었을까 한다. 대마도 역시 원래 신라의 땅이 다. 고려는 대마도주에게 '대마도당관'이라는 고려 관직을 주었다. 이런 자 료는 대마도가 1차적으로 우산국의 땅임을 말한다.

우산국과 독도, 이사부 관계를 서사화하기 위해선 해양문화의 특성을 인 식하고 접근할 필요가 있다. 우산국은 해양문화 국가였다. 흔히 해양문화 라고 일컫지만 이것은 육지문화와는 사뭇 다르다는 것을 이해해야 한다. 자연과 풍토, 자연현상이 다른만큼 자연물에 대한 인식과 세계관도 다르다. 지금까지 논의된 해양문화의 특성은 몇 가지로 지적할 수 있다[30]. 해양문 화는 중앙정부에 귀속되지 않고 자체의 세력들로 정치력을 행사하려는 호 족성이나 무정부성을 지니고 있다. 한 곳에 정착하지 않는 습성이 있다. 자 연환경의 영향을 많이 받는다. 해양문화는 모방성과 공유성이 강하다. 해 양문화에서 전파와 수용은 비조직성을 띠고 있다. 해양문화는 불보존성이 라는 특성을 지니고 있다.

우산국의 전모를 파악하기 위해 팩션의 측면과 함께 알아야 할 것이 문 화접촉이다. 문화접촉의 수단이 뱃길뿐이었던 삼국시대를 생각해보면 우산 국 주변의 항로와 항해술은 당시 역사적 판도와 관련된다. 주의해서 보아 야 한다. 윤명철은 울릉도 논의[31]에서 우산국과 독도의 문화접촉 항로는

30) 윤명철, 「동해 문화권의 설정 가능성 검토」, 『동아시아』 역사상과 우리문화의 형성』, 한국학중앙연구원 동북아고대사연구소, 2005 ; 윤명철, 같은 논문, 『이사부 활약의 역 사성과 21세기적 의의』, 강원도민일보, 2008, 530-531 참조.
31) 윤명철, 같은 논문, 강원도민일보, 2008, 536-548쪽.

남북연근해항로, 연해주항로, 동해북부횡단항로, 동해남부횡단항로 네 가지로 설정하였다. 남북연근해항로는 두만강 하구, 연해주 일대, 흑룡강 하구 및 그 이북부터 동해남부까지이다. 연해주항로는 북으로는 하바로브스크와 비교적 가까운 항구인 그로세비치로부터 남으로는 블라디보스톡 등에 이르는 연해주 지역에서 출발하여 사할린과 홋카이도의 남단에 이르는 장소로 도착 남항구이다. 동해북부횡단항로는 남으로 러시아령이 된 포시에트만 지역, 청진, 나진 등 두만강 하구와 원산 이북에서 출항하여 동해북부 해양남부로 횡단한 다음에 일본의 동북지방인 아끼다와 니이북타, 월인 이시가와, 후꾸이 등에 도착 남항로이다. 동해남부횡단항로는 동해의 중부 삼척과 강릉, 남부 가포항과 울산 등을 출항하여 혼슈우 남단의 이즈모와 중부의 쓰루가 등에 도착하는 항로이다. 동해안 항로는 러시아와 일본을 통하는 주요 통로였다. 여기에 강원도 동해안 지역의 자연지리적 상황이 맞물린다.

동해안은 해안선이 단조롭다. 동해안과 나란히 맞물려 지나가는 태백산맥의 영향이다. 동해안 지역은 선사시대 이후 해안지대를 중심으로 사람들이 거주하였는데 태백산맥의 고갯길을 통하여 영서지방과 소통하기도 했지만 고립된 지형적 조건으로 독특한 사회생활, 신앙양식을 남기게 되었다[32]. 우산국 우해왕의 자료는 제한적이다. 앞에서 『삼국사기』의 기록과 전승되는 이야기를 통해 살펴보았듯이 신라의 동해안 제해권 확보와 함께 이사부의 활약으로 가장 중요한 사건은 우산국 정복이다. 당시 우산국은 대마도를 정벌하는 등 동해안 지역에서 해상권을 장악하고 있던 소국가였다. 이런 상황에서 삼척, 강릉, 울진 등 동해안 지역의 제해권을 동해권으

32) 윤재원, 「한국 고대의 해양문화와 이사부」, 『동해왕 이사부 재조명과 21세기 해양강국의 비전 심포지엄 발표자료집』, 강원도민일보, 2007 ; 윤재원, 같은 논문, 『이사부 활약의 역사성과 21세기적 의의』, 강원도민일보, 2008, 154쪽.

로 확장시킨 이사부의 활약은 서사의 말걸기 의미가 있다. 사자선의 코드가 이사부 정복서사에 재미와 환타지를 제공한다. 다분히 팩션적 구성이다.

신라는 우산국 정벌을 통해 동해의 제해권을 장악함으로써 이후 법흥왕대의 소벌주 군주 파견, 금관국 복속, 진흥왕대의 한강유역, 낙동강 유역의 확보, 안변에 북례물주 설치, 가야 정벌, 북한산비, 함흥지역의 황초령비, 마운령비 등 진흥왕 순수비의 설치와 같은 비약적인 발전을 이룩할 수 있었다[33]. 이러한 역사적 사실에 기초한 이사부 활약의 서사문맥 위에 사자선, 우해왕 당시의 우산국, 당시 신화적 판타지 등을 포함하는 상상력으로 팩션『이사부전』(가칭)을 재구할 수 있다. 결국 시각적 허구(visual fiction)와 근거 위주의 사실(history fact)을 상생시켜 시뮬라크르 창출을 해야 할 것이다.

3. 이사부의 가치창조와 킬러콘텐츠

1) 이사부 스토리텔링 창작사업

이사부의 만화와 오페라, 게임, 영화 등을 동해안 축제 기간에 보여준다고 하였을 때 경쟁력 있는 스토리텔링 확보가 중요하다. 드라마 「독도와 이사부」(가칭)를 구상할 경우에 앞장에서 논의한 이사부 팩션이다. 영화 신기전(神機箭), 드라마 주몽, 애니메이션 오늘이 등도 팩션 장르로 킬러콘텐츠의 사례가 된다. 이사부는 삼척지역을 비롯한 동해전역의 동해 문화영웅의 축제에서 반드시 대접받아야 할 고전캐릭터다. 그 변신은 무한대로, 살아있는 바다신이고 영웅이다. 문제는 이사부를 지나치게 『삼국사기』 속의

33) 윤재원, 「한국 고대의 해양문화와 이사부」, 『이사부 활약의 역사성과 21세기적 의의』, 강원도민일보, 2008, 160쪽.

인물로만 가둬 놓아서는 안 된다는 점이다. 정복하고 온 후 동해안 일대에서 칭송받은 호국보호신의 대접을 받았을 국면을 살려내야 한다34). 해양신격의 영웅성에 대한 내재적 가치가 지금 여기에 요구되는 인물 읽기인 셈이다.

해양인물로 비교할 만한 중국의 대상인물로 정화(鄭和)가 있다. 정화는 1371년 운남성에서 태어난 아랍계 인물로 키가 7척에 이르렀다고 한다. 그는 1405년부터 1433년까지 28년 동안 인도양은 물론 아랍만과 동아프리카에 이르기까지 모두 7차례에 걸친 대항해를 기록한 항해자이다. 정화는 매 항해마다 2-3만 명의 사람이 2-3000척의 선박에 분승하여 2-3년간 항해한 것으로 전한다35). 이와 같은 인물에 선양은 뮤지컬 등을 통해 브랜드화와 스토리텔링으로 되살아나고 있다. 2005년에 선보인 정화 기념뮤지컬36)에는 그의 해양탐험의 영웅성이 내재되어 있다. 극중 정화는 당대 영웅인데 그의 일대기를 통해 다른 세계와의 소통으로 이끈 인물로 캐릭터하고 있다.

이사부의 브랜드화와 스토리텔링은 당시 시대의 사상적 무게와 전통적 고급성, 우산국과 주변 해양국과의 관계 등 복잡한 맥락 등에서, 활용 범위와 방향에 따라 다양한 원형콘텐츠의 체계적 개발이 가능하다. 다만 인물 선양사업과 문화관광자원 양쪽에 부응하기 위해서는 몇 가지를 주목해야 한다. 경쟁력 있고 차별화된 흥미성과 감동성이 있는 내용 선정, 인물에 대한 재해석과 수용자 중심의 킬러콘텐츠 확보, 수요자 중심의 맞춤형 프로그램의 활용성 확보, 관련 기관과 단체 구성원의 이해와 협력 등을 고려해

34) 이창식, 「스토리텔링의 이해」, 『문학콘텐츠와 스토리텔링』, 역락, 2005, 115-118쪽.
35) 최항순, 「정화(鄭和) 항해 600주년 기념 국제학술회의 참가기」, 『해양문화학』1권, 한국해양문화학회, 2005, 145쪽.
36) 최항순, 「정화(鄭和) 항해 600주년 기념 국제학술회의 참가기」, 『해양문화학』1권, 한국해양문화학회, 2005, 150쪽.

야 한다. 이사부 문화콘텐츠 분야는 김이사부 역사원형[37] 및 캐릭터 부문, 이사부와 사자선 에듀테인먼트 콘텐츠 및 게임 부문, 이사부 축제 및 테마파크 부문, 이사부 만화 및 애니메이션 부문, 이사부와 동해 드라마 및 영상 콘텐츠 부문, 공연예술 및 공예 콘텐츠 부문, 브랜드 부문 등이 있다. 앞의 보인 이사부 역사문화자원을 살려, 새로운 시뮬라크르를 스토리텔링으로 살려내는 작업이다.

이사부 활용의 기본 전략은 다방면으로 깊이 있게 진행해야 한다. 돌사자와 나무사자 이미지 발굴로 신라 원성왕(785-798) 능인 괘릉(사적 제26호)의 네 마리 돌사자, 해인(海印)의 사자 등을 활용할 수 있다. 나무로 사자를 만들 배에 실어 실제 원형을 재구할 필요가 있다. 사자는 위엄이 있고 용맹스러워 수로부인 설화에서처럼 신물(神物)의 존재임을 인식해야 한다. 해전(海戰) 관련 이야기의 재해석과 내재적 가치 발견에는 원소스멀티유즈 전략[38]을 적극 활용해야 한다. 또한 이사부 재조명과 관련 유적지 복원과 우산국 정벌 항해 재현, 동해안 관련 지역 네트워크 체계구축과 인문콘텐츠의 다양화, 이사부 영웅성의 서사구조와 상상력 추가 문제, 삼척-울릉도 역사 문화자원 연계와 디지털 스토리텔링의 팩션화 등을 검토해야 한다.

기본 전략을 토대로 스토리텔링 발상에 접근하면 이사부 콘텐츠가 나아갈 방향과 그 시사점을 확인해 볼 수 있다. 실직국과 우산국의 관계 설정, 해상영웅 이사부의 수전(水戰) 수준과 동해 해로(海路), 나무사자와 사자배의 위용, 불을 뿜는 배(거북선 원조), 사자대(獅子隊)[39]의 확인을 통해 사자탈(마크)

37) 『삼국사기』의 이사부열전에 나온 가계(家系)로 보아 '김이사부'라고 써야 하나 편의상 이사부로 쓴다. '이사부', '김이사부', '동해왕 이사부' 등 지적 도메인과 관련이 있기에 재검토가 필요하다.

38) 이창식, 『문학콘텐츠와 스토리텔링』, 역락, 2005, 115-119쪽.

39) 사자대의 존재양상은 신라 왕의 친위대에 대한 기록이 『구당서』에 있는데 화랑대의 전신인 듯하다.

의 활용 가능성, 이사부의 신격화, 영웅화 담론, 창해역사, 이사부, 수로부인 연계성 찾기 등을 살펴볼 수 있다.

이사부 콘텐츠와 동해 해양자원 연계상품개발과 문화콘텐츠 산업, 해양 인물 체험관 소프트 구축으로서의 이사부의 에듀테인먼트(edutainment) 제작은 동해안 관련 신화와 디지털 스토리텔링 발상의 선두가 된다. 문화적 요소 확보로 이사부길[路], 사자상(현재, 여러 군데 설치), 울릉도 전설 증거물 등의 활용, 독도 관련 역사탐방, 역사투어 테마코스로 개발로 삼척시와 울릉군 연계, 묵호항 출항하는 독도 탐방(울릉도 역사문화 탐방) 스토리투어리즘 개발에 도움, 이사부사이트 구축[40]으로 캐릭터 연계, 관련 관광네트워크를 위한 웹사이트의 활성화가 있어야 한다.

치밀한 스토리텔링 대본을 통해 스토리텔링마케팅식 주문제작이 필요하다. 이는 결국 김이사부 스토리텔링 기법의 영역화에도 다양하게 참여하게된다. 예를 들어 마희 전술창안 → 창해역사와 김이사부 항해술 전수 → 이사부 사자배의 위용 → 수로부인 용궁 빙의 → 문무왕 만파식적과 독도 용궁 등으로 짜여진 마린 어드벤처의 식이 될 수도 있다. 이를 크루즈 영상 프로그램으로 연계할 수 있다. 이사부 스토리텔링 기법의 영역화에는 분야별로 몇 가지를 설정할 수 있다.

① **창극화, 뮤지컬화, 오페라화** : 사자연희 활용, 이사부의 기개와 사랑

② **만화, 애니메이션** : 이사부 동해왕 캐릭터 부각, 우해왕과 풍미녀 등장 등

③ **방송, 영화, 플래시** : 울릉도, 독도 등 동해 해신들의 싸움과 이사

40) 문화벤처기업 인디컴에서 작업한 수로부인 설화에서 나온 수로언니 등의 인물처럼 이사부를 만들 필요가 있다.

부의 해결사

④ 게임 스토리텔링 : 우산국과 실직국의 해전, 만파식적 나라와 삿
대 나라 간의 전쟁 스토리 창작, 동해 어류신화 의인화 등장

⑤ 테마 위주의 크루즈사업 : 환동해 국제여행선[41](한국-일본-러시
아)을 확대하여 해양콘텐츠 추가

우산국은 이미지로 보아 해상강국이다. 용궁 같은 철옹성을 구축했을 것
이다. 이에 비해 신라는 해상전략이 약하다. 이를 간략한 스토리텔링화하
여 시놉시스를 보이면 아래와 같이 설정할 수 있다.

사례 : 스토리텔링 시놉시스 제안

▸ **명칭 : 이사부와 우해왕**
*사자선, 우산국 정벌하다.

▸ **줄거리 :**

이사부 장군이 우산국을 정벌하기 위해 삼척 오화리 해안산성과 육향산
항구에서 정벌군 훈련과 준비를 한다. 이때 해상에서 보여지는 사자선(獅子
船)의 위용과 해전술 전략, 신라 왕 측근부대 '사자대' 원정 합류 등을 실감
나게 그린다. 이사부 장군이 우산국을 포위하고 우산국의 우해왕과 대치하
는 장면을 역사적 고증과 함께 설화적 측면을 돋보이도록 한다. 이때 우해
왕은 우매한 인물이 아니라 이사부와 라이벌 정도의 대등한 인물로 설정한

41) 동해항 DBS크루즈훼리의 이스턴 드림호 : 1만 4000톤급(국제여객선, 길이140m, 폭
20m, 속도 22노트)

다. 우해왕과 풍미녀의 삶도 그린다. 신라군의 거듭 되는 실패를 그린다. 이사부 장군이 나무사자를 이용해 우산국을 제압하는 모습을 재연한다. 약탈시대에서 반농반어의 풍요로운 시대로 진입을 보여준다.

주(主) 아이디어로 신라 실직국을 수호하는 이사부와 사자문양의 만파식적(설정), 우산국의 우해왕 침범(원인), 이에 대한 용왕의 딸 도움으로 사자선으로 우해왕의 군사를 무찌름(가치 : 애국심과 사랑) 등을 활용할 수도 있다.

▶ 세부 묘사

이사부 진영의 한계와 당시 실직국 상황 소개, 초기 원정의 실패와 해양전술에 대한 분석, 3차 원정을 위한 정보수집과 사자선을 이용한 해상왕국으로 묘사, 우산국도 당시 대마도, 유구구과 교류하던 해상왕국으로 묘사, 우해왕의 대마도 정벌 지략과 자만심, 향락취향 등 표현, 우해왕, 이사부, 풍미녀 사랑 관계 구도 주의, 이사부의 창해역사와 동해용왕 도움과 사자선의 군사전략 계시와 장점, 이사부 동해신(東海神)으로 신격화와 동해물의 주인공으로 마무리 등에 주의한다. 끝에는 사자놀음 암시

* 캐릭터 등 : 표준영정 활용

이 서사를 애니멘트리로 먼저 제작할 필요가 있다. 이사부와 우해왕의 스토리텔링은 해양축제를 비롯하여 드라마 애니메이션, 뮤지컬, 오페라, 수중연희, 탐방관광, 캐릭터, 출항 산성 복원, 사자선과 사자상의 이사부 동상 건립, 이사부로 정립, 동해해양학의 지속적 연구─동해학(東海學) 정립─계기 마련, 이사부 브랜드화를 통한 동해특산물 홍보 등으로 연계하여 활용할 수 있다.

이상 스토리텔링 시놉시스 제안

이를 독프로젝트라는 이름으로 수행해도 된다. 결국 이사부의 브랜드화[42]와 스토리텔링은 이사부 인물콘텐츠의 지방화와 세계화 상생방안과 밀접한 연관성을 갖는다. 이런 점에서 이사부와 관련된 역사성, 진실성 등을 토대로 해양 이야기적 요소 발굴과 정리가 필요하다. 이사부가 지닌 세계 해양영웅의 보편성과 대중성에 부합하는 가치창출과 스토리 상상력 확보는 중요하다. 또 이사부의 대중교육 방안 마련과 교육콘텐츠 개발로서 이사부의 현재성을 확보할 수 있다. 이와 함께 독도를 소재로 한 북한 영화 등도 검토해서 발굴하여 접목해야 한다.

이사부 해양축제[43]와 전시관 또한 대응방법이 될 수 있다. 축제콘텐츠 개발이 절실하다. 축제를 통한 뱃길과 사자뱃놀이 복원이라는 이벤트성 축제 등을 적극 활용해야 한다. 현재 김이사부 축제가 이뤄지고 있으나 기본적인 방향을 몇 가지 제시하면 아래와 같다.

① **기본행사** : 김이사부 추모제, 마당극 김이사부, 사자놀이 활용
② **체험행사** : 나무사자 깎기, 나무사자 배 젓기
③ **확대행사** : 삼척-독도 김이사부 해로 탐방, 각종 영화콘텐츠물 보여주기
 ▶ 나무사자 깎기대회(독도 사랑과 연계)와 문화관광상품
 ▶ 해양관광축제와 김이사부 관련 해양 전시관, 상징물 복원
 ▶ 독도 해양자원의 재인식과 김이사부, 안용복 역사투어리즘 확보
 ▶ 해신제 뗏불놀이, 수로부인[44] 용신제 등과 연계

42) 브랜드(brand)는 현대적인 의미로 특정 조직체다. 개인이 자기 제품이나 서비스에 정체성을 부여하여 타 경쟁대상자들과 차별화하기 위해 사용하는 상징 체계인 동시에 소비자 위주의 문화공유 전략방식인 것이다.(구자용, 『한국형 포지셔닝』, 원앤원북스, 2003.)
43) 2008삼척 동해왕 이사부 역사문화축전 기획자료 검토 그리고 2009년 및 2010년 이사부 관련 축제 기사 확인.

▶ 2008삼척 동해왕 이사부 역사문화축전 컨설팅

④ 새로운 아이디어 : 세계사자연희대회, 세계배경주대회, 바다영상
콘텐츠대회 등 기획

2) 이사부와 나무사자 활용 연계

앞서 언급한 것처럼 이사부의 우산국 정벌에서 빼놓을 수 없는 부분이
나무사자이다. 설화로서 나무사자의 존재는 확보되었다. 그러나 실제 나무
사자를 사용했는지는 고증이 필요하다[45]. 김이사부의 나무사자 이야기는
『삼국사기』와 『삼국유사』는 물론 조선시대의 각종 책에서도 핵심 소재를
이루고 있다[46]. 신라 향악의 다섯 가지 중의 하나인 산예(狻猊)가 이사부의
나무사자에서 시작되었다는 성호 이익의 소개,[47] 일제강점기 강릉단오제
때 대성황당에 모신 12신위 중에 이사부도 포함되어 나인 산예사부는 민
중의 삶 속에 역사보다 믿음으로 자리하였다. 강릉 관노가면극의 사자춤이
주목된다. 민속연희 중의 양반광대 춤이 나무사자를 이용한 이사부의 우산
국 정벌 모습에서 연원했다고 한 아키바 다카시(秋葉隆)의 증언 기록[48] 소
개 등이 그것이다. 사자춤의 전래설을 떠나 이사부 사자선 전술은 정복 이
후에 지역문화사에 영향을 주었다.

이사부와 사자의 민속전승은 이후 문화콘텐츠 사업에서 지속적으로 반

44) 이창식, 「수로부인」, 『우리 고전 캐릭터의 모든 것』4, 휴머니스트, 2008, 118-133쪽.
45) 임호민, 「병부령 이사부에 대한 기록 검토」, 『이사부 활약의 역사성과 21세기적 의의』,
 강원도민일보, 2008, 197-200쪽.
46) 임호민은 『동국여지승람』을 비롯하여 이익의 『성호사설』, 이덕무의 『청장관전서』, 이
 종휘의 『수산집』, 성해응의 『연경재전집』, 안정복의 『동사강목』, 이긍익의 『연려실기
 술』, 이유원의 『임하필기』 등 다양한 책에서 나무사자를 이용한 이사부의 우산국 정
 복 이야기를 기술하고 있음을 적기하고 있다.
47) 『성호사설』 인사문.
48) 추엽융(秋葉隆), 『조선민속지』, 동문선 문예신서, 199-202쪽.

영되어야 한다. 이사부의 나무사자 이야기는 식자층의 기록과 지역사회의 민속놀이 및 설화 등을 통해서 다양하고 끊임없이 전승되고 있는 살아있는 역사로 생동하고 있음을 보여주는 사례인 것이다. 이런 의미에서 신라의 영웅 이사부가 우산국을 정복한 우산국의 나무사자 이야기는, 그리스의 영웅 오디세우스가 거대한 목마를 만들어 난공불락의 트로이를 함락시켰다는 '트로이의 목마'에 비견될 만한 역사성과 대중성을 겸유하고 있는 것이다. 호메로스의 『오디세이아』와 같은 대서사문학의 등장을 기대하는 이치다. 사자선 등장으로 이사부의 영웅적 활약상은 더욱 환타지의 역사성과 진실성을 확보하게 한다.[49]

사자탈춤이나 그 속에 등장하는 사자는 서역(西域)에서 실크로드를 통해 들어왔다. 마찬가지로 불화나 불상 속의 사자 역시 인도 등 서아시아 지역에서 들어왔다. 사자의 존재는 우리나라 선사시대에도 있었다. 불상을 따라 들어왔다가 언젠가부터 불상에서 나와 절마당이나 탑 주변, 왕릉 그리고 생활공간으로 자연스럽게 자리잡았다.[50] 그렇다면 한국 전역에 고루 퍼져 있는 사자상과 이사부가 배에 실어 우산국을 정벌했던 사자상과는 어떤 연관성이 있을까.

벽사와 수호의 의미를 가지는 여러 가지 동물 가운데 두드러진 성수(聖獸)로 사자를 수용하였다. 사자는 민속문화 속에서도 호랑이와 더불어 흔히 찾아볼 수 있는 동물이다. 사자는 서역에서부터 중국을 거쳐 전해진 문화적 동물이다[51]. 사자탈을 쓰고 사악함을 물리치고 복을 바라는 마음으로 많은 사람들이 한데 어울려 즐기는 사자춤은 서역의 구자국(龜玆國, Kucha)

49) 강봉룡, 「이사부 생애와 활동의 역사적 의의」, 『이사부(異斯夫) 표준영정 조성을 위한 전문가 1차 포럼』, 2009.
50) 국립경주박물관, 『신라의 사자』, 2006, 11-21쪽.
51) 이재열, 『불상에서 걸어 나온 사자』, 주류성, 2004, 62-63쪽.

에서 시작되어 한(漢)대에 중국으로 전해졌다. 한국에까지 전해진 사자춤은 민속놀이로 남아 전해지고 있다. 사자는 한(漢)대부터 기록이 나타나고 다른 이름으로는 산예(狻猊)라고 불렀다. 산예는 불을 좋아하고 누워서 쉬기를 좋아하는 성질이 있으므로 부처의 자리에 새겨졌다고 한다. 신라시대 우륵이 가야금 연주곡으로 열 두곡을 지었는데, 그 가운데 여덟 번째 곡으로 사자기(獅子伎)가 있다고 『삼국사기』에 전하고 있다. 최치원이 읊은 「향악잡영(鄕樂雜詠)」 5수 가운데 사자춤을 가리키는 '산예(狻猊)'라는 시가 전한다.

> 사자춤[狻猊]
> 멀리 유사(流沙, 고비사막)를 건너 만리 길 오느라고
> 털옷은 다 헤지고 먼지만 뒤집어썼구나.
> 머리 뒤흔들며 꼬리치고 인덕(人德)으로 길들이지만
> 웅혼한 그 기백 어찌 뭇짐승과 같으랴.[52]

최치원의 글에서도 사자가 서역에서 유래한 것을 짐작할 수 있다. 그리고 사자가 털을 가지고 있고 웅혼한 기백이 있는 영험한 동물의 이미지로 떠오른다. 우륵과 최치원까지 가지 않더라도 조선시대에서 궁중에서 사자춤[獅子舞]이 있었다는 기록이 남아 있다. 이러한 사자춤에 대해서 조선시대 이익(李瀷)은 『성호사설』에서 사자춤의 기원이 이사부의 나무사자라고 하기도 하였다. 승전기념의 공연물로 확산된 측면도 고려할 수 있다.

> 사자춤은 이사부의 목사자(木獅子)로부터 시작된 듯하며 지금도 중국 사신을 맞을 때는 이 춤이 공연된다.

52) 최치원, 「향악잡영」 ; 이재열, 『불상에서 걸어 나온 사자』, 주류성, 2004, 64-65쪽.

자생설도 가능한데 동해안 북청 사자놀음이 그 사례가 된다. 일본의 고서에서 묘사하고 있는 사자의 모습은 무섭고 기괴하기까지 하다. 일본의 『삼재도회』(동양문화사)에서 그려진 사자의 모습은 기괴하며 신묘하다. 사자의 다른 이름인 산예로 사자를 표기하고 5백 리를 달린다고 설명하고 있다. 또 일본의 『고금도서집성』에 나타난 해태의 모습 역시 그렇다. 앞머리에 돋아난 외뿔이 돋보이는 해태는 악한 쪽에 대들었다고 한다. 이런 상상이 이사부가 우산국을 정벌할 당시 사자의 이미지가 아니었을까. 무섭고, 웅혼하고, 귀신같은 사자를 풀어놓지 말라고 항복한 우산국 사람들을 생각하면 지금은 납득이 되지 않지만 그 시대는 어떠했을까. '마희'의 존재를 생각하면 그 공포심은 생각보다 컸을 것이다.

석사자상이 가진 조형감은 고대 불교조각에서는 찾아볼 수 없는 생동감과 해학성의 미를 지니고 있다. 한국의 불교의 사찰이나 불상, 석탑, 부도, 석등, 능묘, 궁궐 등에 많이 있다. 사자는 두려움이 없고 모든 동물을 능히 조복시키는 백수(百獸)의 왕으로서 신격화되거나 제왕으로 상징되었다. 그 용맹성으로 인해 수호신으로서의 역할을 하고 있다. 고대 인도에서는 제왕과 성인의 위력을 사자에 비유하여 불교경전에서도 석가를 인중사자(人中獅子)라 칭하고 그 설법 또한 모든 희론(戲論)을 멸하는 것에서 사자후(獅子吼)라 하였다. 『고승법현전(高僧法顯傳)』에서는 사자가 크게 울면 마귀들이 두려워하여 좇는다는 기록이 있다. 『화엄경』이나 『법화경』에는 '사자분신(獅子奮迅)'이라고 하여 부처가 대비(大悲)를 일으키는 것을 마치 사자가 맹렬하게 활약하고 있는 모양에 비유하기도 한다[53]. 『대지도론(大智度論)』권4에는 불상의 32길상 중에 상신여사자상(上身如獅子相)이라든가 사자협상(獅子頰相) 등 부처의 상징 존재로서 사자를 비유하였다. 사자의 이러한 측면이 이사

52) 이숙희, 「석사자상의 미」(문화재청 문화재 칼럼, 2008.9.16자).

부 전술에 응용되었을 것이다.

사자좌(獅子座)는 부처가 사자와 같은 위엄과 위세를 가지고 중생을 올바르게 이끈다는 의미에서 나온 말이다. 대좌의 일부로 조형화된 사자상은 부처의 위엄을 상징하는 역할보다는 점차 수호적인 성격이 강해지면서 석탑이나 석등, 능묘 주위에 환조상으로 표현되거나 석조물의 표면을 장식하는 장엄용의 부조상으로 나타나게 되었다. 탑 주위에 따로 사자상을 배치하는 형식은 신라시대의 경주 분황사 모전석탑에서 이른 시기의 예를 볼 수 있다. 통일신라시대의 불국사 다보탑과 의성 관덕동 삼층석탑, 광양 중흥산성 삼층석탑 등에서도 기단 위의 네 모서리에 4구의 사자상이 놓여 있었으나 그중 일부는 일제강점기 때 없어졌다. 특히 의성 관덕동 삼층석탑의 석사자상은 현재 2구만 남아 있는데 암사자상은 세 마리의 새끼를 품은 채 한 마리에게 젖을 먹이고 있는 형상으로 한국에서 유일한 예일 뿐 아니라 동아시아에서도 가장 오래된 귀중한 조각이라는 점에서 주목된다. 이처럼 신라의 성수로 사자가 수용된 듯하다.

석탑 주위에 배치되었던 석사자상들이 탑 구조의 중요한 일부가 되어 특이한 형식의 4사자석탑(四獅子石塔)이 나오게 되었다. 이 탑은 상층기단의 네 귀퉁이에 사자를 한 마리씩 배치하여 탑신부를 받치게 하고 그 중앙에 인물상을 안치했으나 시대가 내려오면서 인물상이나 4사자의 연화받침이 생략되는 등 형식화되는 경향이 있다. 4사자석탑은 불국사 다보탑의 상층기단에 5개의 기둥을 세우고 그 주위에 4마리의 사자를 배치한 형식과 관련 있는 것으로 보고 있다. 곧, 중앙의 기둥 대신에 인물상을 배치하고 4개의 기둥자리에는 석사자상을 두었다는 것이다. 사찰의 법당이나 불탑 앞에 세워진 석등의 간주석 대신에 두 마리의 사자가 상대석을 받치고 있는 이른바 '쌍사자석등'이라고 부르는 독특한 형식이 통일신라시대에 크게 유행

하여 고려, 조선시대에 이르기까지 만들어졌다. 원래 석사자상은 능침(陵寢)의 문을 수호하는 것으로 들어오는 입구에 한 쌍을 마주보게 세우며 왕릉에만 가능한 것이었다. 이러한 석사자상의 전통은 이사부 사자배 이미지에 직간접적으로 영향을 미쳤다.

이사부 서사에서 사자 관련 전술 이야기 요소는 팩션 흡인력이 있다. 이사부에 대한 원형 인식과 활용은 팩션 시각 아래 사자를 포함한 문화콘텐츠의 다양성 속 지속으로 개진되어야 한다. 실직국을 만들었던 고대인들의 해상활동에 대한 보다 체계적인 검증과 충실한 역사 재구가 선행되어야 한다. 실직국의 진취성으로 보아 해양개척의 영웅 이사부는 살아 있다. 이사부가 신격화되어 항해나 어로활동의 보호신이 되었다는 구체적 흔적은 없으나, 우해왕과 비교할 때 해양신령이 되었을 가능성이 있다. 문화콘텐츠 속의 해양영웅 이사부는 여러 모습으로 부활을 예고하고 있다. 이사부의 지적재산권은 정체성의 사실 근거와 지역문화 기반 위의 인문학적 상상력에 좌우된다. 성공 여부는 구체적인 지속가능성 킬러콘텐츠 확보에 달려 있다. 사자분신(獅子奮迅) 이사부 장군, 그는 사자의 강한 기세와 날렵한 동작을 보인 동해영웅인데 이제 국경, 시차 없이 새롭게 창조된 가상공간에서 살아 있다.

이처럼 나무사자를 인문학적 상상력으로 살려낼 때 이사부 서사가 더욱 매력적인 스토리텔링으로 전환된다. 이 방면의 전문가 참여와 컨버넌스 지역문화 연계사업이 동시다발로 수행되어야 할 것이다. 장보고, 임경업 등의 해양인물처럼 이사부의 해양영웅성은 경쟁력이 있다. 이사부에 대한 장기적인 안목의 융합학제의 프로젝트가 요구된다. 이사부 스토리텔링 연구 수행을 위해서는 지속적인 지역문화자원 개발 선정과 연구방법의 발상전환이 중요하다. 기존의 장보고 연구 등을 비판적으로 수용하되, 동해 위주

의 융합학문의 패러다임을 새롭게 볼 필요가 있다. 특히 이사부를 통한 브랜드 확보는 21세기형 문화전략 구상을 목표로 해야 한다. 다만 역사자원을 지나치게 복고주의 방식으로 함몰되는 일면은 비판해야 마땅하다. 역기능을 경계하여 치졸한 재화주의와 거리 조정이 필요하다. 향부론(鄕富論) 중심이되, 주민 주체의 지극정성과 올바른 생산적 전망이 소통되어야 할 것이다.

4. 팩션 속 캐릭터 이사부의 가치

이사부는 동해영웅으로서 역사 속에서 잠재되었던 인물이다. 창해역사와 동해신, 단오신과 오금잠신 등과의 연관성을 통해 흥미를 자아내는 캐릭터다. 실직국과 우산국의 실체를 고려하여 보다 체계적인 인문학적 검증과 이를 토대로 충실한 팩션 스토리텔링 재구가 이루어져야 한다. 실직국의 문화적 배경으로 보아 해양개척의 선구자로서 이사부는 새롭게 의미가 부여될 소지가 많다. 이사부의 신격화 문제에 대하여 우해왕과 비교하거나 단오제 전승 신위로 보아 승전 이후에도 동해안에서는 지속적으로 상징된 듯하다. 해양신령이 되었을 가능성이 있다. 이미 지역축제로 살아나고 있다. 문화콘텐츠 속의 해양영웅 이사부는 여러 모습으로 부활을 예고하고 있다. 이를 소화하여 형상화할 수 있는 여건 확보가 시급하다. 영화 <왕의 남자>, <아바타> 등에서 보듯 학제 간의 소통과 융합을 통해 부가가치를 창출한다.

이사부의 지적재산권 확보는 정체성의 사실 근거와 지역문화 기반 위의 상상력에 좌우된다. 이사부 스토리텔링 구상과 문화상품 제작과 홍보를 통

한 지속가능성의 해양콘텐츠 확보는 목록론, 온리원론, 명품론에 달려 있다. ①이사부해양축제의 정립, ②이사부와 사자선 활용의 크루즈사업 추진, ③동상건립 등 지속가능성 있는 사업 발굴, ④이사부 스토리텔링 시놉시스 견본 제시, ⑤이사부 브랜드 관련 상품·서비스표 등록 방안, ⑥지역특산물 연계 스토리텔링 마케팅 개발, ⑦사자배 등 관련 공예예술상품 발굴 등을 거론하였다. 사자분신(獅子奮迅) 이사부 장군, 그는 사자의 강한 기세와 포용력을 보인 동해영웅이다. 이 방면의 전문가 의견과 산학연관 합동연계 사업이 동시다발로 수행되어야 할 것이다. 장보고, 이순신, 임경업 등의 해양인물처럼 이사부의 해양영웅적 성격을 부각시켜야 한다고 보았다.

이사부 정체성을 고려한 팩션(faction)산업을 강조하였다. 대장금, 신기전, 선덕여왕, 해신 등의 기존 영상산업에 비해 색다른 한류를 가져올 수 있다. 그 활용성은 무궁무진하다. 이사부에 대한 장기적인 계획 속에 인물 품격론과 창조론의 유지가 중요하다. 이사부 스토리텔링 연구 수행을 위해서는 문화콘텐츠산업 개발 선정과 연구방법의 발상전환이 중요하다. 동해문화유산 위주의 인문학적 기반을 전제로 OSUM(One Source Multi Use) 스토리텔링 체제가 구축되어야 한다. 이사부의 다양한 콘텐츠를 동시다발적인 연계사업으로 제시하였다. 특히 이사부축제의 위상을 고려하여 지적재산권 위주의 브랜드를 확보해야 한다고 보았다. 이사부의 킬러콘텐츠, 그 해답이 창조산업이다. 특히 독도 문제를 미래지향적으로 해결하는 장치로 동아시아적 열린 시각이 필요하고 해양문화자원화의 활용을 위한 스토리텔링마케팅으로 연계할 수 있다는 것이다. 이 점이 역사인물에 대한 지금 여기 가치지향의 또 한 면의 창조산업이라고 볼 수 있다.

문화콘텐츠산업은 경쟁력이 있다. 인문학자의 기초학문과 대중문화상품의 응용기술이 특정 테마의 성과를 공유함으로써 연구와 창작은 다르면서

도 새로운 길찾기를 모색하고 있다. 이른바 융합학제의 힘을 드러내고 있는 사례가 풍성하다. 인문학 관련 학회들도 이러한 흐름을 반영이라도 하듯이 이 방면의 기획 주제를 내걸고 열띤 토론을 개진하고 있다. 그 핵심에는 여전히 문학의 본질적 정체성(正體性)을 토대로 시대적 트렌드 변화-머리말에서 말한 IT산업 등의 발달로 문화 향유방식의 변화-에 부응하는 문화콘텐츠 제작이 요구되었다. 과거에는 이사부 원형은 매우 교과서식 단순성과 맹목성에 갇혀 있었다. 최근에는 달라졌다. 일본 독도 발언, 특정 지역 선점, 팩션 장르 연계 등으로 인해 부가가치를 창출하는 시뮬라크르의 현실이 되었다. 스마트폰처럼 앞으로 보여줄 세계는 여전히 진행형의 쌍방향성만 존재한다. 지역마다 산재해 있는 문학유산 역시 새로운 창조자들에 의해 오래된 미래가치로 탄생될 산물이다. 인문학의 위상은 앞으로 이런 점에서 지속가능한 창조산업을 위한 튼실한 기초학문으로 정체성을 확보해 나갈 것이다.

문무해중릉의 문화원형과 적용

1. 해중릉의 장소성과 문화원형

통일신라기 신문왕 때 바다에 장사지내라는 유언에 의해 최초 호국형 해중공원이 조성된다. 이견대는 사후 문무왕 곧 상상 속의 용왕을 알현하고 제사하던 곳이다. 이견대의 방향은 당연히 문무왕 해중릉인 대왕암으로 향해 있다. 문무왕비문에 나오는 "경진-고래나루-에 뼛가루를 날리셨네"라는 문구의 의미는 동해 바다에 뼛가루를 날렸다는 역사적 사실적 뜻 외에 문무왕의 영혼이 태양이 떠오르는 부상(扶桑)으로 가서 해신(海神)이 되었다는 관념상의 뜻이 있다. 이는 역사적 사실과 구술적 전승이 맞물려 오래 지속되고 있다.

문무대왕의 혼령은 유언대로 동해에 자리하고, 생전의 호국적 대승적 의지는 사후에도 호국의 상징신앙처로 강조되었다. 고대 신라인들에게 하천, 우물, 바다는 지하로 연결되어 있고 천제(天帝)의 아들인 용왕이 관장한다고

믿고, 그들은 하늘에 있는 천제와 더불어 바다에 있는 용왕도 널리 숭배하였다. 한국인의 용왕신앙은 문무왕 수륙용왕재 곧 국행제 성격에서 비롯된다고 해도 과언이 아니다. 이러한 국가의례의 장소성은 <이견대가>(不傳) 유형의 희락(戲樂)의 노랫말을 창작하였다.

천신-용왕 신앙관념은 각종 성역화 도시화 조경에 반영되어 나타난다. 이러한 경영원리는 궁중 옆에 상상 속의 용왕이 드나들 수 있는 우물을 팠고, 경주에 신월성을 축조하면서 대본리 월성 앞바다에 있는 천제의 아들인 용이 신월성 옆으로 와서 머무르기 편하도록 대본리 월성 주변의 지형을 본떠 신월성 동쪽에 연못 곧 월지(안압지)을 만들었다. 문무왕은 삼국을 통일한 후 천제의 아들인 용이 신라를 잘 지켜달라고 기원하는 마음에서 재위 14년(A.D 674년) 2월에 연못을 확장하여 산을 만들고 화초를 심고 진기한 새와 짐승을 길러 용의 거처를 더욱 화려하게 꾸며주고, 이곳에서 용이 신라를 보호하여 달라고 용왕에게 제사를 지냈다. 고대신앙을 신봉한 신라인들은 문무왕이 죽은 후 용이 되어 왜가 신라의 수도로 쳐들어오는 통로인 봉길리, 대본리 월성 앞바다에 있으면서 왜를 막아달라고 월성 앞바다에 문무왕의 수중릉을 만들었다.[1]

「이견대가(利見臺歌)」와 만파식적(萬波息笛) 설화는 현존 문무왕릉과 함께 해신으로서 용신의 성격을 이해하는 중요한 자료다.[2] 신라 문무왕이 죽어서 호국룡(護國龍)이 되었다는 대왕암 – 봉길리 현지에서는 '댕바위'라고 함 – 이 확인되었고, 그곳을 제사하기 위해 만들어진 이견대(利見臺)가 발굴 복원되었다. 그러나 복원 장소는 일부 오류가 보이는데, 바로 잡아야 할 것이다. 감은사에서 용이 드나들던 금당(金堂) 통로도 발견되었다는 점에서 용왕

1) 황수영, 「신라범종과 萬波息笛 說話」, 『신라문화』1집, 동국대 신라문화연구소, 1984.
2) 이창식, 「利見臺歌와 '萬波息笛' 說話의 性格」, 『東國語文論集』4집, 동국대 국문과, 1991, 177-197쪽.

의 교감방식을 입체적으로 읽어야 한다. 더구나 동해 대왕암은 석굴암 동
해 일출지와 일치한다. 경주 월성 조성원리 마인드와 연관하여 감은사지(感
恩寺址) - 이견대 - 대왕암을 성찰해야 한다.

신문왕(687-692)은 문무왕 대왕암에서 신라 보물 만파식적을 구한다. 신
라종(新羅鐘)의 독자성을 보여주는 종두의 용트림 원통과 만파식적이 상통
하는 개연성도 있다. 해중릉, 그 깊은 가치는 감은사와 용소, 용당, 이견대
와 연계하여 조성되었다. 역사적으로 해신신앙과 호국의식이 상생되어 디
자인된 최초의 해신묘원, 호국해양성지인 셈이다. 용왕신인 해신의 메카이
다. 감은사지 - 대왕암 - 이견대의 지리적 공간의 의미, 성역화의 목적 및 그
형상에 관한 내력은 해신의 진실성 드러내기인 동시에 문화콘텐츠로서도
우수한 서사원형이다. 세계에서 해중릉 문화콘텐츠의 잠재력은 최고가 아
닌가 한다. 이 글에서는 경주시도 동해안 해양문화유산을 주목해야 한다는
전제 하에 그 당위성을 다루고자 한다.

2. 신라 이견대와 문무대왕 관련 문화원형

용이 된 아버지를 기리고 통일 성취 대왕으로서 선왕을 제사하고 불교
식으로 친견하던 이견대다. 이견대는 용이 되었던 아버지 문무왕을 바라보
았던 곳이면서 제장이다. 수륙대재 속의 「이견대가」를 불렀던 제의 공간일
터인데 그 노랫말인 「이견대가」 - 신라 제향형 향가로 추정함 - 가 전해지
지 않는다.3) 일연(一然)은 『삼국유사』권2 기이 만파식적 조에서 감은사 기
록을 인용하여 '이견대'의 실상을 다음과 같이 파악하였다.

3) 이창식, 「'利見臺歌와 萬波息笛'」(東大新聞 제890호, 1984. 6. 26자) 참고

(가) 문무왕이 왜병을 진압하려고 이 절을 세우다가 끝내지 못하고 세상을 떠나 바다의 용이 되었다. 그 아들 신문왕이 왕의 자리에 올라 개요 2년에 완공했다. 금당 계단 아래에 동쪽을 향해 구멍을 하나 뚫어 두었다. 용이 절에 들어와 돌아다니게 하기 위해서였다. 유언에 따라 유골을 간직한 곳은 대왕암이라 하고, 절 이름은 감은사라 하며, 뒤에 용이 나타난 것을 본 곳은 이견대라 했다.[4]

(나) 대왕은 나라를 다스린 지 21년 되는 영륭 2년 680년에 세상을 떠났다. 유언에 따라 동해 가운데 있는 큰 바위 위에 장례를 지냈다. 왕은 평시에 늘 지의법사에게 말했다. "나는 죽은 다음에 호국에 큰 용이 되어 불법을 받들고 나라를 지키는 것이 소원이오" 법사가 말했다. "용이 짐승이니 어찌 그 응보를 받겠습니까?" 왕이 말했다. "나는 세간의 영화에 대하여 염증을 느낀 지 오래되었다. 만약 추한 응보로 짐승이 된다면 나의 뜻에 맞노라."[5]

(다) 제31대 신문대왕은 이름이 정명이요 김씨다. 개요 원년 681년 7월 7일에 왕위에 올랐다. 아버지 문무대왕을 위하여 감은사를 동해변에 세웠다.[6]

문무왕을 신격화하여 모신 원찰이 감은사(나)이며, 문무왕의 무덤 장소

4) 寺中記云 文武王欲鎭倭兵, 故始創此寺 未畢而崩 爲海龍 其子 神文立 開耀二年畢 排金堂砌下 東向開一穴 乃龍之入寺 族繞之備 蓋遺詔之藏骨處 名大王巖 寺名感恩寺 後見龍現形處 名利見 臺. 『三國遺事』권2 紀異.

5) 大王 御國二十一年 以永隆二年 辛巳 崩 遺詔葬於東海中大巖上 王平時嘗謂智義法師曰 朕身復 原爲國大龍 崇奉佛法 守護邦家 法師曰 龍爲畜報何 王曰 我猒世間榮華久矣 若醜報爲畜 則雅 合朕懷矣.
『三國遺事』권2 紀異 文虎王法敏.

6) 第三十一神文大王諱政明 金氏 開耀元年 辛巳七月七日 卽位爲聖考文武大王 創感恩寺 於東海 邊. 『三國遺事』권2 紀異 萬波息笛.

성은 대왕암으로서 수중에 있으며, 용이 된 왕을 본 곳이 이견대(가)라는 기록이다. 『고려사』악지(樂志) 제2 속악조, 『세종실록』권 150 지리지 경주 부조에도 보인다. 이견대는 대왕암이 잘 보이는 곳이며, 이곳에서 신문왕이 부왕인 문무왕을 추모하기 위하여 생시처럼 만남을 노래한 「이견대가」인 것이다. 「이견대가」는 오래도록 보지 못하고 그리워하던 신라왕 부자가 이견대에서 재회하여 기쁨을 노래한 것이다. 이 노래의 현장이라고 볼 수 있는 이견대는 발굴되어 그곳에 복원하였다.

(나)의 '호국대왕'과 (다)의 '문무대왕'은 동격인데 불교적인 취향에 의해 불교데 불으로 신격화인 취향에 런데 숭봉불법 수호방가(崇奉佛法 守護邦家) 곧 불법을 숭상해 받들며 나라를 수호한다고 하였다. 호국대룡을 강조함으로써 인격 – 불신 – 해신의 신격화가 제의로서 나타난 것은 문무왕 – 신문왕대부터가 아닌가 한다. 불교적인 용이 됨으로써 인위적인 의식이 신성시하는 단계에까지 올라간 것이다. 구체적으로 왜병을 진압조함으로써 감은사를 짓다가 마치지 못하고 죽으면서 '해룡'이 되겠다고 했으니 정치성을 강조한 이야기다. 문무왕이 생각했던 절은 진국사였고, 아들 신문왕 때에 완성하여 부왕을 '감은(感恩)'한다고 하여 감은사라고 한 것이다. 결국 (나) 화(다)는 삼국통일 후 최대의 위협이었던 동해구를 '진수'하기 위하여 문무왕이 손수 택한 장소였고, 신문왕이 감은사를 완성하여 성역화했음을 보여주고 있다. (나)와 (다)는 기록한 부분이 다르지만 (나)는 (다)의 감은사 창건에 대한 필연적 동기를 부여하는 단락이라고 볼 수 있다. 따라서 (다) 단락 이후의 '만파식적' 담은 독립된 서사구조로 이해해야 하고, 만파식적과 '흑옥대(黑玉帶)'를 중심한 신문왕의 이야기로서 역사적 진실성을 드러내고 있다.

관련 내용을 다시 정리하면 이렇다. 문무왕이 당과 연합해 고구려를 멸

했다. 당이 신라를 도모하자 문무왕이 군대를 일으켰다. 당 고종(高宗)이 김인문(金仁問)을 옥에 가두고 신라를 치려했다. 의상(義湘)이 당의 공세를 문무왕에게 고했다. 문무왕이 명랑(明朗)에게 도움을 청했다. 명랑이 해룡(海龍)이 전수한 비법으로 절, 신상(神像)을 만들자 당선(唐船)이 침몰하였다. 후에 절을 고쳐 사천왕사(四天王寺)라고 했다. 당이 재차 침략했다. 명랑이 비법을 재차 사용하자 당선이 침몰했다. 당 고종이 박문준(朴文俊)에게 신라의 비책을 물었다. 박문준이 거짓으로 대답해 당 고종이 그 절을 살피려 했다. 문무왕이 거짓이 탄로날까 하여 다른 절을 짓고 기다렸다. 중국 사신이 와서 보고 거짓 사천왕사임을 알았다. 국인(國人)이 중국 사신에게 뇌물을 주어 거짓으로 보고하게 했다. 이에 새 절을 망덕사(望德寺)라 했다. 문무왕이 당에 김인문의 사면을 요청했다. 국인(國人)이 김인문을 위해 인용사(仁容寺)를 짓고 관음도량(觀音道場)을 개설했다. 김인문이 귀국 도중 해상에서 죽자 미타도량(彌陀道場)이라 개칭했다. 문무왕이 동해중(東海中)의 큰 바위에 장사지내 달라고 유언했다. 문무왕은 죽은 후에 호국대룡이 되어 호법(護法), 호국하겠다고 했다. 지의(智義)는 용이 축생(畜生)이라 하며 이를 회의(懷疑)했다. 문무왕은 축생이 되어 거칠게라도 갚겠다고 했다. 결국 문무왕이 설화 문면의 주체자로서 신라의 평온을 위해 스스로 용이 되어 신라를 지키겠다는 강력한 의지를 엿볼 수 있다.

고유의 용신사상(龍神思想)과 불교의 호법사상(護法思想)이 결합되어 호국용사상으로 전승된다. 견룡현형처(見龍現形處)인 이견대는 고대(高臺)가 아닌 복원된 장소처럼 바닷물 가까이 위치한 것은 모순이다. 『고려사』 기록대로라면 왕의 부자(父子)가 「재봉가(再逢歌)」로 불리울 정도로 상봉해야 될 이유가 있었다. 『삼국유사』 「만파식적」조에 이견대란 지명은 나오면서 그 노래는 채록되지 않아 아쉽다. 「이견대가」에 연유된 가명의 작자는 신라왕 부

자라고 했다. 신라왕들 중에서 부자가 상견(相見)할만한 내력을 지닌 사례는 문무왕 – 신문왕대 이외 없다. 두 왕이 재회의 기쁨을 나누었다는 사실을 주목해야 한다. 『세종실록』이나 『동국여지승람』 경주 이견대조에 보듯이 화룡(化龍)이 되어 수장된 문무왕과의 상봉이라고 볼 수 있다. 곧 돌아가신 왕과 살아서 추모하는 신문왕과의 상봉이다. 그때 불려진 기쁨의 노래가 「이견대가」라고 설정할 수 있다.

「이견대가」가 불려진 연대는 우선 신문왕대로 볼 수 있고, 서기 682년에서 690년 사이로 추단된다. 그 작자 역시 신문왕이라고 볼 수 있고, 신문왕이 이견대에서 문무대왕암을 바라보며 호국용이 되어 나타난 문무왕과의 재회를 가상적으로 기쁨에 따라 부른 것이다. 그때 부른 여러 편 가운데 어느 편을 후대에 「이견대가」라고 했을 것이다. 수륙대재의 용신굿에 불려진 노래다. 「가락국기」의 사모지사(思慕之事)인 셈이다. 감은사와 함께 이견대도 문무왕의 생전에 이미 세우기 시작하였지만 신문왕대에 그 축대를 완성하고 그곳에서 화룡한 부왕을 바라보며 부왕을 추모한 성소(聖所)라고 볼 수 있다. 문무왕을 위해 행사하던 제의적 성소인 것이다.

분명히 대는 대왕암을 향하여 축대되었을 것이고, 정북향의 암두(巖頭)에 있다고 전해왔다. 그런데 복원된 이견대는 바닷물부터 20m 떨어진 대본리(臺本里) 동구(洞口)에 자리잡고 있다. 문헌에서와 같이 대왕의 치적을 기리고, 왕이 화룡된 곳인 대왕암을 바라보았던 이견대 장소라고 하기에는 적당하지 않다. 무엇보다 이견대의 위치는 문무왕의 해중(海中)이 보이는 곳이면서 제(祭)를 올릴 수 있는 곳이어야 한다. 문무왕의 수중릉 대왕암은 경북 경주시 양북면 봉길리 앞바다에 있는데 속칭 '댕바위'라고 한다. 구전에도 '댕바우'라고 하고,7) 이것은 '대왕바위'에서 형태가 줄어진 말로 '해신

7) 1984년 현지조사 때 채록한 민요에도 '댕바우'라고 불리고 있었다. "바우 바우 댕바우/

무덤'의 뜻을 가지고 있다.[8]

　　우리 논에 아까 발굴했다고 했지요? 그 다음부터 대왕암이라고 했지. 그 전에는 대왕바위, 댕바위라고 했지. 전에는 왕릉이라는 말은 못 들었어요.[9]

　　예전에는 댕방돌이라고 했어요. 댕방돌. 댕방돌. 그래 박사들이 틀려요. 댕방돌 하니까. 큰 대 자가 들어가거든. 그래 인자 바위 암 자가 빠졌단 말입니다. 복판에 바위 암 자가. 대왕암인데. 지금은 대왕암인데. 그 분들이 조사를 와가, 다 해가 똑비로 이거는 댕방돌이 아니고 대왕암이다.[10]

　　이 해중릉을 조망할 수 있는 장소가 이견대이며, 그 장소는 현재 복원된 이견대에서 250m 서방산상(西方山上)인 암두형(巖頭形)인 곳이다. 방위로 보면 대왕암에서 거의 서북방에 가까운 지점에 있는데 속칭 '덤북재'라고 한다.[11] 물론 이곳은 현재도 제의 공간을 갖춘 터가 남아 있고, 신라시대에서 고려·조선시대로 내려오면서 기우처가 되었을 것이고, 시인묵객이 탐방하던 이견원(利見院)으로도 되었을 것이다. 그만큼 관망하기 좋은 장소일

　　놀기 좋다 감불이야/그저 덕에 됐다 덕산아/부부 부부 용부부"(제보자, 徐貞順, 女, 71세, 감포읍 대본3리 614 집, 1984년 1월 27일 채록)

8) 서정범, 「방언에서 본 만파식적과 문무왕릉」, 『한국민속학』제8집, 민속학회. 1981. 94쪽.
9) 제보자, 정유식(남, 72세, 경상남도 경주시 양북면 대본리), 2006년 03월 11일 현지조사.
10) 제보자, 김종대(남, 70세, 경상북도 경주시 양북면 용당리), 2012년 04월 01일 현지조사.
11) '덤북재(듬북재)'라는 지명은 현지 주민을 통해 채록되었는데 그 어원은 분명치 않다. 다만 핵심 요소 '덤북'의 형태를 고려한다면, 이곳의 지세가 '뜸부기'의 형국을 닮았거나 아니면 뜸부기가 서식하는 곳을 의미할 수 있다. 다만 뜸부기는 철새라는 점에서 지명의 구성 요소가 되기 어렵다고 본다면, 전자의 관점에서 어원을 유추할 수 있겠다.

뿐만 아니라 이른바 명당자리라고 불려졌다. 복원된 이견대가 있는 동네 이름이 대본리(臺本里)인데, 흔히 '臺[댁밑'이라고 불린다. 현지 마을 사람들은 대밑 마을이라고 한다. 행정구획과 지도표기상 '대밑'을 '臺本'으로 표시한 것이다. 마을 뒷산에 이견대가 자리할 만한 공간이 있고, 기와 조각과 자기 파편들이 흩어져 있고, 복원된 이견대보다 산정(山頂)에 위치함에도 불구하고 더 넓은 곳이다.

이러한 공간적 배경과 아울러 동해구인 용당포 일대의 감은사, 이견대, 대왕암 등과 석굴암이 있는 토함산과 연결시키면 사각 방위의 입체를 이룬다. 이견대까지 고려해 넣는다면 오각 방위로 정점을 이룬다. '덤북재'의 이견대 장소에서 보면, 대왕암과 그 일대가 선명하게 보일 뿐만 아니라 감은사, 토함산, 용지가 각각 직선으로 표적되어 보이고 입체적인 공간 거리를 보여주고 있다. 이견대를 축대한 목적을 기록한 문헌과 일치하고 설치의 내용과도 잘 부합하고 있다.[12] 현재 복원된 이견대 장소는 당시 군사들이 지키던 진지이거나 감은사의 바다 입구 암자 역할을 하던 장소였을 것이다. 본래 이견대 터는 왜 등 외적을 경계하고 이 일대 성소 유적을 관리하던 해관소도 된다. 따라서 복원된 이견대의 발굴 과정에 대하여 재검토해야 할 것 같고, 감은사 일대의 '성소' 차원으로 재해석해야 할 것 같다. '성소' 만들기의 공간관념은 불국사 사상과 연관되어 신라 자체를 성화시키려는 위정자들의 목적의식에 부합되었다. 감은사의 창사담으로서의 대왕암 – 감은사 – 이견대 성소설화는 신라인의 정치적 공감대를 얻어서 지속성을 보여주는 일면이 있다.

12) 박노춘은 「이견대가잡고」(『한국문학잡고』, 시인사, 1987.) 30-34쪽에서 "「이견대가」는 만파식적을 얻었음을 기뻐한 노래이고, 이견대는 이 일을 기념하려고 축조한 것"이라고 했으나, 이 견해는 황패강에 의해 비판되었다(황패강, 『신라불교 설화연구』, 단국대 동양학연구소, 1973. 참조).

들은 이야기는 내가 이래 듣고 있읍니다. 들건덴 괘능(掛陵), 저기를 문무왕이라 했다 카그던. 지금까지. 그런데, 내가 어릴 때 저거 듣고 있기를, 문무왕은 대본 끝에 거기 지금 대왕암이란 바우가 있읍니다. 그 바우 거기에 수장을 했다꼬 이렇게 듣고 있어요. [들었다는 것을 강조하면서] 들었읍니다 어릴 때부터.

그래서 왜 그러문 하필 물 가운데 바우를 대왕암이라 캤느냐? 물론 큰 대(大)짜, 임금 왕(王)짜 대왕암(大王岩), 명칭을 붙칠 때는 반다시 거 무슨 유래가 있기 때문에, 그러한 이름을 부쳤잖나? 그래서 그 신라 30대 문무왕이, 31대가 신문왕이그던. 그래서 30대 문무와이 임종시에, 나 이거 들은 말입니다. 전설에 본 게 아이고 임종시에 히시는 밀씀이,

"내가 죽은 지 칠일 만에 양북면 —그때는 지금 무슨 면이라 캤는지 모르지마는— 그 앞바다에 내가 나타나서, 왜적이 항상 침입하는 대소섬을, 크고 작은 섬을 치고 하늘로 올라갈 모아이까네. 나를 볼라 카그던, 풍파가 일어난지, 종식되는 칠일 만에 보며는 나를 볼께다."

이런 말을 했다 카그던. 그래서 그 부왕의 참 유언대로 그 화자(火葬)을 해서 동해의 그 대왕암, 그때는 무슨 바위라 불렀는지 모르지요 그 바위에다 수자(水葬)을 했답니다. 그래서 그 푸우(風雨)가 일어나고 머 형편이 없어요. 머 벼력이 치고 이래가주고 한 일 주일 동안 그러한 일이 있었는데, 그래서 참 종식이 되는 칠일만에 거 가서, 임금이 앉는 자리를 이견대라고 합니다. 이견대. 거기다가 인제 임금이 친히 앉고 그래 과연 보니 전일에 있던 대소 섬이없어지고, 그 요이 되어 하늘로 올라가더랍니다.

그래서 여 토정비결에 보면 비룡재천(飛龍在天)하니 의견대인(1) [주] 대본리(臺本里)에 있는 이견대(利見臺)와는 글자가 틀린다. (宜見大人)이라, 용이 하늘로 올라가니 의견, 마따이 대인을 볼 것이다. 대인을 본다

카는 것은 자기 어른을 본다 이 말이라. 비룡재, 그래서 비룡재천의건대 인이라 카는 말이 내가 들은 적이 있어. 옛날 노인들에게 들었읍니다. 그래서 지금 이견대라는 대(臺)를 인제 그 수축해가 잘 만들어 놨습니다.

<div align="right">

- 「대왕암과 이견대」

(임재해 조사, 『한국구비문학대계』7-2, 718-719쪽.)

</div>

구전에는 이견대의 후대 수용양상이 보인다. 삼국통일을 한 문무왕의 유일한 걱정거리는 왜적의 침입이었다. 문무왕은 호국용이 되어서 왜적을 막겠다고 유언했다. 유언에 따라 동해안의 대왕암에 장사를 지냈다. 문무왕의 유언이 이루어지게 하기 위해 아들 신문왕이 감은사에 축수했다. 문무왕이 현몽하여 용이 되어 득천한다는 사실을 알려줬다. 신문왕이 이견대를 쌓고 선왕의 득천을 지켜보았다. 문무왕이 용이 되어 득천하면서 동해의 열두 섬을 쳤다. 하늘에서 울릉도는 조선의 수구맥이라 하여 치지 못했다. 분명 구전자료에서 대왕 성지 인식이 보인다. 이를 문헌자료와 보강하여 읽으면 통시적 장소성의 수용양태를 파악할 수 있는데 용왕의식이 중심에 자리한다.

지역민들이 말한 대로 대본초등학교 뒤편 산정('듬북재', '등재'로 불림)에서 와편과 토기편이 출토되었다고 한다. 제보자에 따라 봉화대나 원래 이견대가 있었던 곳으로 추정하기도 한다. 현재 이견대가 위치한 인근 마을 이름이 이견대가 건립된 이후에 '대본'으로 바뀌었다.[13] 현재 감은사 터가 위치한 마을의 이름은 '탑마을, 용당(龍堂)'이라 불린다. 감은사 앞에 '용담(龍潭)'이라는 연못 터가 있어 이를 따서 '용담리'라고도 한다. 연못은 오래 전

13) 제보자, 김종대(남, 63세, 용당리 양촌서각연구실), 손해우(65세, 탑마을 이장), 2012년 03. 31-4. 1. 현지조사.

에 메워졌다. 그 깊이가 명주꾸리 하나 들어갈 정도라고 한다. '용담' 앞에 있는 들은 '용담들' 혹은 '감은들'로 불린다. 감은사 터 바로 밑에 용당이 있던 터를 '용댕이 듬방, 용딩이 듬방'으로 불렀다. 지역민에 따르면 감은사의 쌍탑 그림자가 아침저녁으로 용담에 비친다는 설화를 들은 적이 있다고 한다. 용당리 뒤편에는 6개의 골짜기 곧 큰밭골, 외밭골, 대밭골, 삼밭골, 웅굴골, 개미골가 있다.14)

옛날 명주꾸리가 하나 풀렸다고 해서. 지금은 메아져서. 그거는 문무왕. 문무왕 때. 그기 말하자면 혼이. 문무왕이거든. 문무왕 때는 동해 비다. 용이 된다고 해서. 자기가 용이 되가지고 감은사 밑에 물이 돌았어요.15)

용담이라는 데는 지금부터 몇 백 년 전에 명주꾸러미를 하나 풀었다고 거기서 인제 감은사 밑에. 오백미터 밑에 예전에는 용담이라고.16)

이견대의 공간적 성격을 전제로 하여 『삼국유사』 만파식적 조의 설화를 「이견대가」와 관련하여 신라인의 성소의식을 분명히 할 수 있다. 분명히 이 설화에 신문왕이 682년 5월 7일에 이견대로 '가행(駕幸)'하여 그곳에서 바다에 떠있는 작은 산을 바라보았다고 했다. 682년은 감은사가 창건된 해이다. 이 해에 이견대도 완성되었을 것이다. 이런 점으로 미루어 보아도 앞서 살핀 대로 「이견대가」는 신문왕대에 부른 노래라고 볼 수 있다. 왕이

14) 제보자, 김종대(남, 63세, 용당리 양촌서각연구실), 손해우(65세, 탑마을 이장), 2012년 03. 31-4. 1. 현지조사.
15) 제보자, 한용기(남, 81세, 경상북도 경주시 양북면 어일1리 마을회관), 2012년 03월 30일.
16) 제보자, 김상기(남, 89세, 경상북도 경주시 양북면 어일리 대한노인회 양북지회), 2012년 03월 31일.

동해변에 오면 숙소는 감은사가 되었고, 성고(聖考) 문무왕을 이 이견대에서 맞이하여 기쁨을 나누었을 것이다. 유골처를 바라보며 돌아가신 왕과 살아서 추모하는 왕과의 기쁨을 나누면서 부른 노래가 「이견대가」인 것이다. 그만큼 추모적인 '제의가'이다. 해중릉에 대한 제의공간에서 불려진 향가 유산이다.

『삼국유사』제2권 기이 제2편에서 만파식적 설화를 기록하면서 「이견대가」는 삽입되지 않았다. 2권 제2편에 실린 신라가요는 「모죽지랑가」·「헌화가」·「처용가」·「찬기파랑가」·「안민가」·「서동요」6편인데, 이들 노래는 일연이 찬했던 입장에 따라 삽입되었을 것이다. 그러나 「이견대가」는 일연의 의도에 따라 삽입되지 못했고, 후대에 「이견대가」 관련 설화만 전해지고 있다. 기이 제1의 '서(敍)'에서 보듯이 역사적 인물의 신이로움에 관점을 맞추고자 했던 일연의 의도가 작용한 탓이다.

대개 『삼국유사』 속의 설화는 '신성징래(神聖徵來) → 중재 → 탐색 → 실현'의 단계로 서사적 구조를 보여주고 있다. 이런 단계에서 반드시 가요가 그 설화의 문맥과 밀접한 관련이 있을 때만 삽입시킨 것을 알 수 있다. '만파식적' 설화에서 「이견대가」가 삽입되지 않은 것도 흑옥대(黑玉帶)와 만파식적에 대한 신이로움의 당위성을 서술하는 과정이 무엇보다 일연의 채록 인식을 압도했거나 구전 노랫말을 채록하지 못했기 때문이다. 신문왕과 그의 아버지인 동해용 문무왕과의 이야기를 중심으로 하였지만 용이 바친 것을 만파식적이라 이름하고 국보로 칭한 문제가 우선하고 있다. 만파식적 인식은 정치적인 함축성을 강조한 신물(神物)인 것이다.

신문왕의 신비체험도 해관(海官), 일관(日官), 사자(使者), 용(龍), 태자(太子) 등을 통해 여론 형성의 방식으로 객관화시키고 있다. 용이 말한 "비유컨대 한 손으로 손뼉을 치면 소리가 없고, 두 손으로 쳐야 비로소 소리가 나는

데, 이 대나무도 물건이라 합쳐진 연후에야 소리가 납니다."라는 서술은 '소리' 곧 여론을 강조한 것이며 신문왕이 문무왕에게 자문을 구한 결과라고 볼 수 있다. 만파식적이 지닌 정치적 의미는 전체 설화의 문맥에서 재해석할 필요성을 지닌다. 소리를 강조한 만파식적의 신물은 정치성의 성현을 발하는 매개체로써 작용했으리라 생각된다. 문무왕이 늘 "호국대룡이 되어 불법을 숭봉하고 국가를 수호하겠다."라고 원한 것처럼 역사적 파란이 있을 때마다 '소리'를 모아 치국하고 '소리'로써 모든 일을 해결하라는 호국의지를 만파식적이라는 대보(大寶)를 통해 전달하고 있는 것이다.

신라시대 종에서 종정부(鍾頂部)인 단두룡(短頭龍) 위에 세워진 원동이 만파식적이라는 주장도 이에 근거한다.[17] 신라 종의 독자성을 보여주는 조형물인데, 종소리 자체가 불교적인 의미를 담았다면 원통형의 만파식적은 정치적 의미 곧 호국의식의 강조라고 이해할 수 있다. 만파식적의 위력을 믿듯이 여론의 방식을 형상화한 원통을 통해 백성의 소리를 최대한 존중하여 불교화한 사례라고 여겨진다. 또 여론도 반드시 좋은 소리만 있으라는 법이 없으니 원통 위로 나쁜 소리는 뽑아내야 한다는 의미도 내포된다. 용당포로 흘러내리는 물줄기를 '대종천'이라 불러오는데 호국의 종소리 가운데 나쁜 소리는 반드시 원통으로 빠지게 하고, 좋은 소리만 온 국가에 퍼지게 한다는 신라인의 호국정신에서 나온 믿음의 소산이라고 볼 수 있다.

결국 해중릉은 통일 초기 최대 성지로 부각된 점이다. 감은사에서 살아 있는 용과 해신이 된 용이 법당에서 설법을 동시에 듣고, 이견대에서 용신을 위해 제사와 연악(宴樂)을 거행하였다. 장엄한 극적 드라마의 희락형 여민락이다. 해신의 불국토 묘지성소가 조성되었다. 이에 답례로 만파식적, 흑옥대 등이 주어졌던 것이다. 이러한 호국적 신화 상상력은 대종, 악기,

17) 황수영, 「신라범종과 만파식적 설화」, 『범종』, 한국범종연구회, 1982.

깃발, 문양 등에 크게 작용하기 일쑤다. 문무왕은 통일 치적을 넘어 미래의 영성을 몸소 실천한 말대로 대왕, 용왕으로 각인되었고 후대 지속적으로 수용되었다.

3. 신라 해중릉의 가치와 서사전승물의 활용

신문왕의 정치적 의도가 내재된 감은사 일대의 성역화 방식이다. 신문왕도 국왕으로서 상왕인 문무왕의 무한한 권능과 숭덕을 기리는 예찬가를 바치고 그 은혜에 대한 기쁨을 구가한 것이며, 동시에 문무왕의 호국의지를 좀 더 부각시키고 창조적으로 계승하려는 의도가 작용한 것이다. 감은사와 이견대는 국가를 진호하기 위한 중요한 지역에 있었으며, 이 지역은 신라 왕 부자에 얽힌 호국용 신앙처가 있던 곳이기도 하다. 통일 후에도 왜는 큰 걸림돌이었다. 동해구 대종천 포구는 동해의 왜적을 경계해야 할 매우 중요한 곳이었으며 왕권을 강화시키는 성소였다. 이런 동해안 용 신앙처는 자연물 – 인물상징 – 사찰창건의 유형을 지니고 있다. 용당포→ 대왕암→ 감은사지, 태화강→ 암용바위→ 태화사지, 개운포→ 처용암→ 망해사지 등의 유형은 모두 성소의 신성성을 강조하고 있다. 모두 창사담(創寺談)으로 작용한 자연물은 지리적 공간의 중요성을 인식한 신라인의 사유방식에서 성소로서 인위적으로 대체되어 이야기화한 면을 지니고 있다.

신라인들은 문무왕의 화룡을 긍정하였고 용이 되어 나타난 것을 볼 수 있을 정도로 믿었던 것이다. 실제로 위정자인 신문왕은 손수 정치적 목적을 전제로 신성화하는 행위를 보여주었던 것이다. 용이 나타난 것을 보았던 장소를 '이견대'라고 하였고, 그 용이 쉬어갈 용혈(龍穴)을 마련하였으니

그곳이 감은사의 금당 밑이었다. 용혈은 『감은사 발굴 조사보고서』에서 밝힌 '1.8척 전후의 공간'인 것이다. 용이 실제한 형상화를 통해 호국사상을 분명히 하였고, 이를 정치적 이념으로 확대해 나갔음을 알 수 있다. 이와 같은 배경을 통해 볼 때 신문왕은 화룡된 문무왕을 이견대에서 만나 기쁨을 나누었으며 동시에 부왕을 위해 제사했음을 추측할 수 있다. 그때 불렀던 노래가 「대왕암가」가 아닌 「이견대가」이고, 그 내용은 부왕에 대한 찬양과 추모의 정을 표현하였다. 이 노래는 후대로 내려오면서 지역적 특성을 반영하고 신라인의 집단적인 가창에 의존하여 민요화해 갔을 것이다.

또 감은사에서 신문왕은 여러 날 자면서도 금딩 밑을 통하여 내사한 문무왕을 자연스럽게 만나 법당에서 법문을 부자가 들었던 것이다. 추모와 더불어 정신적 감화를 받았던 것이다. 그 이후에는 왕들은 문무-신문왕의 은덕을 흠모하고 기린 것을 알 수 있다. 그만큼 이 일대를 성역화함으로써 군사적인 위상을 높인 동시에 정치적 이념을 호국화한 공간이기도 하다. 만파식적 설화의 내용도 국민적 여론 곧 소리로써 호국하라는 뜻을 다른 모티브와 관련해서 상징적으로 서술한 것이다. 주술성까지 내포된 종이나 만파식적을 통해서 믿는 소리로써 여론화한 정치적 기능을 앞세운 이야기이다. 따라서 이견대와 「이견대가」가 불려진 동해구는 신문왕이 문무왕을 추모하고자 의도화된 해신 성소이면서 통일 기반을 다지기 위한 정치적 배려의 공간이라고 볼 수 있다.

『삼국유사』에 실려 있는 만파식적 설화 중에서 감은사 창건 부분만 제외하고 읽어보면 서사의 주동인물은 신문왕이고, 소재는 역시 '만파식적'임을 알 수 있다. 지배적인 모티프는 용의 도움을 받아 대나무로 만파식적을 만들었으므로 호국의 신력을 발휘하였다는 사실이다. 곧 문무왕의 아들 신문왕이 이견대와 감은사를 짓고 부왕이 용이 되어 나타나는 것을 보고,

국가 수호의 신기인 만파식적을 얻었다는 상황을 호국용 관념에 따라 전개시키고 있다. 용을 통한 신비체험은 통일신라의 제2 건국신화로서 구체적인 모습을 드러내고 있지만 왕권의 정통 강화에 얽매인 '인위적인 설화성'이 강한 점이다. 용 신앙의 관념을 왕권 강화에 활용하여 정치적인 의미를 부여한 대표적 사례라고 여겨진다.

신문왕에게 '무가대보(無價大寶)'를 부여하겠다는 '성(聖)'의 계시를 나타내고 있다. 신성 예시 단락으로서 보물을 받으리라는 것을 미리 알린다. 알리는 인물은 '해관'과 '일관'이다. 해관과 일관의 정체와 그들이 갖는 당대의 정치적인 역할을 이해하는 것은 만파식적 설화를 분석하는 데 중요한 단서가 될 수 있다. 신문왕이 동해로 행차하게 되는 첫 번째 동기를 마련한 인물이 박숙청인데, 그는 해관으로서 '파진식(波珍喰)'이라고 했다. 파진식은 바다를 지키는 벼슬이라고 생각된다. 해관이라고 한 점도 그렇지만 '파진'은 '바들'에 대한 음차표기이다. '바들'은 중세어 '바를'의 고형으로 현재의 바다를 뜻한다. 또 『삼국사기』권 38의 "波珍湌 一云海干"이라고 한 점에서 더욱 그러하다. 이런 점에서 박숙청은 감은사 일대의 동해구를 지키는 관리로서 문무왕릉인 대왕암을 관장하는 '제관'이라고 생각한다.

이 해관의 보고에 대하여 '점(占)'으로 해석하여 신문왕에게 말한 인물은 일관 김춘질이다. 작은 산이 오락가락 한다는 사실을 가지고 문무왕과 김유신이 대보를 내린다고 계시하는 일관임을 주목하게 된다. 이러한 일관의 설명은 신문왕으로 하여금 동해변으로 '행행(行幸)'을 결정하도록 하고 있다. 일관은 왕의 측근에 늘 있으면서 징후나 예조 및 사건의 해결 방법을 알리는 역할을 한다. 신탁과 정치의 양면성을 수행하는 사제자라고 파악된다. '점을 친다'는 점에서 무속적 역할이 강한 것으로 보이며, 정치적 목적에 따라 의도화된 자문을 왕에게 하고 있다고 보인다. 동해변의 기이한 현

상에 대하여 일관은 '작위적'인 풀이를 함으로써 감은사와 이견대에 나아가도록 하고 있다. 따라서 해관과 일관의 역할로 보아서 신문왕의 동해구 행차는 단순한 순방이 아니라 통일 후의 정치적 의미를 부여하는 '제의적' 가행이 아닌가 한다. 신문왕이 돌아가신 부왕을 보려고 대를 쌓고 백일기도를 올렸더니 화룡한 부왕이 나타났다는 현존 전승하는 설화도 있음에 유의할 필요가 있다.

신문왕이 이견대에 '가행'하여 보고된 '작은 산'을 보았고, 다시 사자를 통해 "대나무가 낮에는 둘이었다가 밤에는 하나로 합쳐진다."라는 사실을 보고받고 있다. 대나무의 신이성을 강조하는 문맥이다. 그 사연에 대해서는 구체적으로 나타나지 않고 있다. 그 사연은 '용'에 의해 해명되어진다는 점에서 주목할 필요가 있다. 이런 상황에서 신성잠복의 서사부분이며, 대나무가 사건의 중요한 소재로 부각된 것이다. 또 신문왕은 감은사에 유숙했다는 것을 앞세우고, 다음날 오시에 대나무가 합쳐지며 천지변동이 7일 동안 일어남으로써, 감은사 유숙 자체가 단순히 잠을 잤다는 사실이 아니라 돌아가신 문무왕에 대한 의식 - 수류대재 - 을 행하면서 소망을 기원하는 의례를 행했음을 암시하고 있다. 더구나 대나무의 신이한 조화를 풀기 위해 신문왕의 고뇌와 부왕에 대한 회상을 충분히 할 수 있었던 7일 동안의 시간으로 볼 때, 수류재형 용신굿이다. 신화의 세계에서 말하는 혼돈의 과정인 동시에 생성의 시간단위인 것이다. 신문왕이 직접 용을 통해 신비한 경험을 하는 중요한 부분이다. 문제가 되었던 작은 산에 올라가 용을 만나는데 용이 '흑옥대'를 바치는 장면이다. 용이 바친 흑옥대에 대해 묻지 않고, 신문왕은 그동안 궁금했던 '대나무의 조화'에 대하여 묻고 있다. 흑옥대는 용의 정체를 알리는 정도에 머물고, 신문왕에게 또 다른 신비적 체험을 보여주는 소재의 복선에 불과하다.

신문왕이 용으로부터 자문을 받은 것은 대나무의 신이성에 대한 해명이다. 용은 신문왕에게 '소리'로써 천하를 다스릴 것을 말하고, '피리'를 만들어 분다면 나라의 평온을 가져오리라고 예언하고 있다. 이때 '피리'는 단순한 대나무에서 신물(神物)로서 자리하게 된다. 피리를 무당의 입무 과정에서 오는 신물로써 보는 무속적 고찰을 전제로 하여, 환웅의 '천부인'과 동일한 성격으로도 보고 있다.[18] 또 "천부인 세 개란 왕권표상·통치력 표상의 주적(呪的) 상징물"이라고 해석하고 있는 점에서 만파식적은 신문왕의 신물 획득의 상징징표하고 입증할 수 있겠다. 흑옥대를 바치면서 만파식적의 영험까지 해석하고 있는 용의 정체는 무엇인가. 용은 만파식적의 조화에 대해 예언하기를 국가의 평온을 이루게 되리라 하면서 신문왕의 통치력에 힘을 주는 신물임을 강조하고 있다. 용은 흑옥대를 바쳤다는 점에서 고대 주술사에 가까운 인물이면서 정치에 관여하는 자임을 내세울 수 있다.

용에 대한 기술 자체가 불교적인 성격이 두드러지나 민강신앙적인 일면이 내포되었으리라 보여진다. 일연이 지닌 무불의 상호관계에 대한 인식을 한 마디로 단정할 수 없으나 그의 역사의식으로 보아, 용신당의 무속적 발상과 불교문화의 고양을 아울러 말해주는 감은사 이야기는 신선한 느낌을 받았을 것이다. 용에 대한 신문왕 당대의 발상은 '무열왕계' 왕권의 정통성 확보에까지 의도화한 일면이라고 생각할 수 있다. 이 점은 설화의 유포에 대한 정치적 목적과 일치한다. 역사적 근거로 김상현은 '김흠돌의 난'을 들어서, "무열왕권에 대한 반발을 극복하고, 신문왕이 일련의 정치적인 개혁을 추진하면서 중대 전제왕권을 확립해 간 것."[19]이라고 결론을 내리고 있

18) 장장식, 「만파식적설화의 연구」, 『미원 우인섭선생 화갑기념논문집』, 집문당, 1986. 313-330쪽.
 이구의, 「萬波息笛에 나타난 神異性攷」, 『語文學』75집, 한국어문학회, 2002, 295-319쪽.
19) 김상현, 「만파식적 설화의 형성과 의의」, 『한국사연구』34집, 한국사연구회, 1981, 26-27쪽.

다.

용에 대한 성격은 신문왕이 오색의 '금채와 금옥'으로써 용에게 보답했다는 사실에서 비현실적인 세계에의 발상이 아니라 현실적이면서 세속적이기도 하다. 현실적인 인물이면서 신과 인간을 영매할 수 있는 제의적 수행자로 이해할 수 있다. 신은 다름 아닌 돌아간 문무왕과 김유신이며, 그들의 정신을 대변하는 중간자인 것이다. '신라 이성(二聖)'으로 추앙받던 문무왕과 김유신의 업적을 신문왕으로서는 계승해야 하고, 그러한 정치적 의미는 여론화되어야 했다. 그러한 신문왕의 정치적 목적을 이해할 수 있는 인물이 일관과 용인 것이다. 따라서 용은 신문왕이 이성(二聖)의 권능과 위력에 힘입어 '호국하고자 하는' 의도에 작용된 신성시화의 매개자로 보여진다. 끝에 "산과 용이 다시는 보이지 않았다."라는 것은 신비체험이 일단락되었음을 뜻한다. 서사전개로 볼 때 신력 현시를 위한 '정화' 단위로써 이설화의 주체자와 수용자 관계에서 목적을 뚜렷이 보여주고 있다.

흑옥대를 통해 신비체험의 또 다른 사실을 드러내고 있다. 신문왕의 체험한 일을 다시 강조함으로써 흑옥대의 성격을 설명하는 서사단위이다. 물론 비현실성을 지녔지만 이공이 왕의 신비체험을 인정하고 있다는 사실은 '이성(二聖)의 호국정신'을 정치적으로 계승하고 지속화하는 면의 또 다른 표현이다. 정치적인 함축성은 흑옥대의 신체 현시를 통해 신문왕 이후의 왕들에게 계승되도록 하는 의도화의 문맥인 것이다. 만파식적의 신비성은 앞뒤 단락의 개연성에 따라 부각되는데, 흑옥대는 만파식적의 정치적 목적화에 부합시키는 소재다. 김영태는 태자 이공이 효소왕이지만 신문왕 2년(682)에 태어나지 않았으며, 이때 달려왔다는 것은 잘못이라고 했다.[20] 역사적인 진위와는 무관하게 후왕들의 지속화된 의도를 나타내는 문맥이라

20) 김영태, 「만파식적 설화고」, 『동국대학교논문집』제11집, 동국대, 1973, 45쪽.

고 해석함이 무난할 듯하다. 용이 바친 흑옥대를 통해 '진룡'으로서 승천하는 상황 전개는 피리를 만들어 불면 국가의 이적을 드러내리라는 용의 신통력을 여론적으로 확산시키려는 장치다. 당대 위정자의 철저한 정치적 전략은 왕자까지 끌어오는 데까지 작용한다.

만파식적의 '신력 현시'를 구체화한 대목이 보인다. 만파식적의 위력은 고대인들이 신물을 통해 국가의 위기나 천재지변을 극복해 가는 모습에 대하여 주술적 성격으로 나타나고 있다. 신물의 주술성은 조상의 덕을 통해 국가의 안정을 꾀하고자 하는 위정자의 정치적 성향과 부합하고 있다. 이성(二聖)의 위업을 통해 호국실현과 가의강화라는 의미를 달성하고자 하는 신문왕과 그 이후의 신라왕들의 음우의식(陰佑意識)을 대변하는 서사단위인 것이다. 대나무가 "晝爲二 夜合一壹"한다는 사실과 피리를 만들어 부니 "兵退病愈, 旱雨兩晴, 風定波平"한다는 사실에 집약되고 있음을 볼 수 있다. 만파식적은 '국보'로서 국가의 위기 때마다 ① 병란을 물리치고, ② 병고를 퇴치하고, ③ 가뭄을 막고, ④ 장마와 바람 및 해일 등을 조절한다는 제의적 기능을 갖고 있다. 만파식적은 문무왕과 김유신의 존재를 상징화한 신물이라면, 피리를 분다는 것은 신목 곧 대나무에 내린 신체 현시를 제의화하는 모습이다. 이성(二聖) 대나무에제례의식은 통일 과정의 위업을 확인하고 왕통을 정당화하는 결속을 다지는 국가의례인 것이다.

'천존고'에 대한 정치적 기능을 해명해야 하겠으나 천존고는 신물을 두는 장소라는 점에서 제의 공간이라고 보여진다. 신라왕궁에서 신성시하는 자리로서 '월성'의 통치력을 대변하는 상징적 처소이며, 이 월성의 천존고와 토함산 성지 – 이견대 – 대왕암으로 이어지는 호국의식의 입체적인 표현이 아닐까 한다. 당대 신라인의 왕경을 중심으로 사각 방위의 사고 중에서 동향의 정신적 궤적의 한 형상화라고 생각한다. 따라서 만파식적의 신력

현시는 천존고 중심의 제의 행사를 통한 통치권의 강화와 호국의식의 지속화를 보여주는 의도화한 '증시' 단위라고 여겨진다. 또 신문왕 당대로만 이야기하는 방식이 아닌 효소왕과 원성왕대로 지속되는 화법은 정치적 의도가 얼마나 크게 작용되었는가를 잘 말해주고 있는 면이다. 이상에서 일관과 용을 주목하면서, 문맥의 각 부분이 서로 상관하는 입장과 긴밀한 전체 구조의 총체성을 염두에 두었다.

앞 장에서 논의한 대로 대왕암 전승의 내용은 여론 형성이라는 차원을 전제로 기존의 용신앙을 호국불교화하는 방식으로 서술되었다. "감은사를 창건하고서부터 일어난 일이므로 감은사가 만파식적 설화 배경의 원인"이라면, 신문왕의 감은사 가행을 통한 신비체험의 기술물이다. 의도화된 가행을 통해 만파식적의 신물을 획득함으로써 당대인과 그 후세인에게 지속시키고자 하는 호국에의 정치적 형상화한 방식이다. 통일의 의미를 인물 중심의 성소 만들기와 관련시켜 이념화한 발상의 설화이다. '성물'로서 만파식적은 후대 문학인에 의한 수용 역시 대나무가 영험한 신목 이미지이고, 피리로의 전환은 호국적 신성성성을 부여하였던 점이다.

> 만파정에. 예전에 대가 있었는데. 우예 보면은. 우예 보면은 뵈이고, 우예 보이면 안 뵈이는데. 그거를 인자 맨들어 가지고 통소로 불면 아주 그만. 해결이 되었다고[21]

구비설화에서도 용의 머리인 섬에서 나무를 베어 만든 옥통소를 불어 풍랑이 종식되었기 때문에 모든 파도를 잠재운다고 해서 만파식적이라고 강조하여 신라왕의 신력을 아직도 믿고 있는 모습이다.[22] 제의의 신화적

21) 제보자, 김상기(남, 89세, 경상북도 경주시 양북면 어일리 대한노인회양북지회), 2012년 03월 31일.

문면이다. 문학적 수용과 구비설화의 전승에서 볼 수 있듯이 만파식적의 신이성은 이 이야기가 고대로부터 전승하는 힘이면서, 신라 당대의 정치적 권능을 나타내었음을 보여준다. 정치적 이념 만들기가 강조되어 호국룡으로서 해신은 한국사회에 본격적으로 뿌리내리지 않았나 한다.

소리를 강조하는 이념을 담고 있는 이 설화는 통일신라의 새로운 기틀을 다지고 이를 무궁하게 발전시켜야 한다는 위정자의 의도적인 '통일서사시'로 만들어진 것이다. 이에 부합하여 성소 축조가 경주 왕궁[반월성] → 토함산→ 이견대(→감은사) → 대왕암으로 표적되어 국토경영이 전개되었다. 대왕암 - 만파식적이라는 새로운 국보를 통해 천하태평의 유지라는 호국적 기능을 함의한 통일영웅의 '신화'라고 말할 수 있다. 해중릉 조성사업, 감은사 불사, 이견대 제의공간 마련 등은 통일 초의 국가 프로젝트였다. 해중릉 실체는 이견대와 만파식적을 통해 신비감을 더했고, 국토 성소 만들기의 모형이다.

불교에서 밀교의 힘을 빌려 당군을 벽파한 명랑의 문두루비법(文豆婁秘法), 외적의 침입을 미연에 알려주는 만파식적 등 신라불교의 호국적 법력성, 주술성, 순례성 등이 작용한 것이다. 실제 일어날 수 없었을 것 같은 일이 실제로 일어났었을 수도 있겠다고 속신화한 문무왕릉, 감은사지, 이견대 등의 증거물을 중심으로 용신굿, 대왕굿을 비롯한 한국 무속신앙이 현장에서 광범위하게 진행 문무왕 - 신문왕 중심으로 기림사에서 대왕암까지 - 대종천 유역 - 통으로 읽으면, 해신과 국태민안의 길이 보인다. 통일신라판 용신의 성역 현장이다.

최근 문무대왕릉이 바라볼 수 있는 양북면 봉길리에 소재한 봉길해수욕장은 호국용이 되었다는 문헌의 기록과 설화로 인해 10여 년 전부터 전국

에서 용왕굿과 용왕제를 지내려는 스님들과 무속인, 신도들이 찾는 기도도량의 명소가 되었다.[23) 용왕제 성소와 풍수로 기가 센 곳이라고 한다. 문무대왕릉은 문무왕의 바다 속 무덤이다. 봉길리 동해안에서 200m 떨어진 바다에 있는 수중릉인 셈이다. 자연 바위를 이용하여 부분 인공가미로 만든 것으로 그 안은 동서남북으로 인공수로가 조성되었다. 수면 아래에는 길이 3.7m, 폭 2.06m의 남북으로 길게 놓인 넓적한 거북모양의 돌이 덮여 있다.[24) 신비의 해신 상징처인 것이다.

이처럼 다른 나라에서 볼 수 없는 용담리 – 봉길리 신라호국유산이다. 대왕암 관련 해중신학로 해신형 호국룡 상징을 드리낸다. 신문왕의 호국의지가 문무왕의 연고 장소성을 통해 더욱 확고해진 측면이 있다. 그 자체가 매력적인 해양문화콘텐츠의 소스를 제공한다.[25) 아버지 해신과 아들 용이 성취한 스토리텔링이다. 일찍 만들어진 해신 – 용신의 중심지로 오늘날 테마파크인 것이다. 최초 국가경영 호국공원, 호국성지로 평가된다.[26) 오늘날 다만 지금은 유적과 감은사, 이견대의 김씨후손측 제사와 구전설화 등만 전승된다.

가치창조가 본격적으로 이루어져야 한다. 동해, 남해, 서해 걸쳐 이만한 해양 관련 상상력과 정신소가 녹아있는 곳도 별반 없다. 경주시 양북면 용담리, 봉길리, 그리고 감포읍 대본리 일대는 감은사 - 용소 - 이견대 - 대왕암 이야기와 유적을 묶어 스토리텔링하여 역사문화공원화의 특구를 제안한다.

23) 제보자, 최신웅(남, 78세, 경상북도 경주시 양북면 봉길리), 2012. 4. 1. 현지조사(최명환 공동).
24) 경주시, 『신문왕 호국행차 문화생태 탐방로 조성』, 2010, 103-104쪽.
25) 이창식, 「신라인물 문화유산의 문화콘텐츠 개발방안」, 『온지논총』23집, 온지학회, 2009, 7-41쪽.
26) 안상경, 「문무왕 테마파크 조성 시론」, 『신라문화』42집, 동국대학교 신라문화연구소, 2013, 285쪽.

이 일대가 최적지다. 해중릉 조성 과정을 영상으로 복원하여 전시로 체험화해야 한다. 문무왕축제 차원에서 신문왕대 나라용왕굿인 대왕수륙대재를 복원해야 한다. 본격적인 해중릉 - 대왕암 융합역사문화관 만들기 위한 재원 확보와 지역민 중심의 피칭워크숍 실천이 필요한 까닭이다.

신라 통일 완성의 존재감으로 동해에서 신령의 생명을 얻은 문무왕은 해중릉의 물적 증거로 신격화된 인물이다. 해중릉의 문화유산적 가치는 바다 영토권 인식과 민중의 호국정신을 심어준 측면이 있다. 해중릉 - 대왕암 조성에 대한 통섭적 시각에서 검증이 필요하다. 21세기 문화감성시대는 문화콘텐츠가 경제적 가치를 창출하는 트렌드이다. 문화적 가치를 브랜드화하는 스토리텔링 마케팅 전략이 매우 중요하다. 추억과 꿈이 경제적 가치를 창조하는 시대로, 열정적이고 창의적인 스토리텔러가 지역사회의 미래를 바꿀 수 있다.27) 경주시에서 이러한 시각에서 지역 활성화의 최적지가 양북면 봉길리 중심의 문무왕 대왕암 - 이견대 일대라고 말할 수 있다. 그 사이 경주문화엑스포 등이 시내 중심으로 이루어졌다면, 외곽문화권을 고려하여 경주 동해 월성문화구역을 본격적으로 개발하여 신라문화권의 관광향수영역을 확대해야 한다. 앞으로 신문왕 행차 길의 문화적 스토리텔링이 있어야 경쟁력이 있다.28) 용의 축제 기획도 이러한 역사적 스토리텔링이 있어야 지속가능한 발전을 가져올 수 있다.29)

'신라학' 또는 '경주학' 차원에서 창조, 통섭, 감성의 다면적 조화를 강조하며, 문화와 경제를 접목시켜 통일신라의 꿈을 21세기 한류와 통일한국으로 집약하는 가능성을 신라 동해 경영에서 찾아보자는 것이다. 경주문화

27) 이창식, 「지역문화자원의 스토리텔링 전략과 가치창조」, 『어문론총』53호, 한국문학언어학회, 2010, 50-51쪽.
28) 경주시, 『신문왕 호국행차 문화생태 탐방로 조성』, 2010, 100-104쪽.
29) 한국수력원자력(주) 월성원자력본부, 『양북면 중장기 발전 방안』, 2007, 127-129쪽.

엑스포 – 앙코르, 이스탄불 연계 – 의 지속적 확장 곧 문화유산 창조도시를 위해 신라문화유적콘텐츠를 이견대와 대왕암 스토리텔링 제안처럼 단계적으로 다목적 피칭워크숍이 필요하다. 신라문화자원의 세계화, 명품화, 생명화 등 본격인 깃발을 올려야 한다.

스토리텔링의 영역에는 특별 영역을 무너뜨리고 즉각 반응이 가능하고 기존 가치를 넘어서고, 탈국가화로 이행 때문에 평등주의적 상호 패턴이 우선한다. 이에 잘 부합하는 코드가 스토리텔링을 통해 문화적 공감대, 연대감을 만들어가는 데서 찾을 수 있다. 신화와 기억, 꿈과 감성, 상상력이 미래 고부가가치를 창출하고 삶의 질과 재미를 보장할 것이다. 문화자원의 스토리텔링 미래학은 매우 중요하다. 오늘날, 저마다 지방자치단체는 지역 브랜딩을 위해 집중하고 있다. 지역에 대한 신뢰나 호감을 유발시키기 위해 지역의 특수한 문화자원을 발굴하여 독자적인 문화콘텐츠를 개발하고 있다. 지자체마다 대표 문화콘텐츠 발굴과 개발에 집중하고 있다.

경주, 무엇이 앞으로 브랜드인가. 여느 매체에 비해 관리 비용과 매체 효율이 뛰어난 웹사이트를 구축하고 홍보영상, 포토갤러리, VR, E-Book, UCC, 인터넷방송 등을 통해 문화콘텐츠 상품을 홍보하고 있다. 그런데 경주지역의 문화콘텐츠 상품을 홍보하는 것이라고는 하지만, 그것을 뭉뚱그리면 단순히 볼거리, 먹을거리, 즐길거리 차원이라고 할 수 있다. 2000년대 중반부터 이러한 차원에 국한한 홍보를 탈피하여 경주시 지역설화를 스토리텔링함으로써 지역브랜딩을 추구하는 노력이 늘고 있다.[30] 그러나 현실에서는 지역설화의 창조기업화가 순기능적인 차원에서만 이루어지지는 않는다. 최근 세계 관광의 패러다임이 바뀌고 있다. 관광시장에서는 공정무

30) 안상경, 「지역설화의 애니메이션화 성과와 문제점」, 『인문콘텐츠』27집, 인문콘텐츠학회, 2012, 285쪽.

역 개념의 공정여행(fair travel)이 출현하고 대안관광, 책임관광이니 하는 관광의 부정적 효과를 최소화하고 효과를 극대화하려는 시도도 드러나고 있다.

경주는 문화콘텐츠산업 1번지답게 다양한 관광콘텐츠를 개발하고 있다.[31] 공급과 수요 측면에서도 그동안의 획일적인 유적, 명소관광의 진화모델로 지역관광커뮤니티비즈니스 모델이 관광마을 만들기 사업이나 문화이모작사업과 같은 문화마을 만들기 - 필자의 '신라학', '경주학' 범주 참고 - 형태로 나타나야 한다. 역사이야기의 재미, 감성, 상상력 등을 녹여 팩션형 문화콘텐츠산업을 개발해야 한다. 경주시 양북 역사문화자원도 이러한 맥에서 이해하고 추진해야 한다. 2002경주문화엑스포 이후 창조적 맥락 사업이 적다.

지역마케팅 측면에서도 좋은 시도가 이어지고 있는데 광주 문화재단은 문화관광탐험대라는 시민프로젝트를 실행하여 지역의 보물을 찾아내고 이를 책자로 만들어내는 성과를 거두었다. 강원도 화천 경우 감성마을 이외수 작가의 분신아바타 이외수가 관광홍보대사가 되어 곳곳의 숨겨진 보물과 만나 트위터와 영상편지로 강원의 메시지를 발신하고 있다. 유명인을 활용한 이러한 시도를 셀렙마케팅이라 하는데 사회 유명인사의 명성과 재능을 사회공헌 활동으로 지원함과 동시에 잠재된 관광자원의 대외인지도를 높여나가는 미래형 작업이다.[32]

일본에서는 이미 2006년에 중앙정부기구로 관광청을 설립하고 관광마을만들기사업과 착지형관광사업모델 개발에 엄청난 노력을 기울여왔다. 강원도 화천 사람들이 찾아간 곳은 돗토리현의 다이센인근산인지역의 비영리

31) 「영남일보」 2012년 06월 22일자.
32) 충북 충주 고도연의 아침편지와 류근모 열명의 농부 쌈채도 이에 해당한다.

민간기구(NPO)인 다이센왕국이라는 곳이었다. 지난 13년 동안 싱근직원 3명이 행정범위를 뛰어넘는 생활권중심의 민간, 행정 등의 관광에 대한 조정과 네트워크화를 추진했다. 또한 체험메뉴 개발, 작은 이벤트, 자전거 대여시스템구축, 드라이브 코스 개발, 인터넷과 무료신문의 발행, 장기적인 지역비전의 수립 등 엄청난 일을 해 왔으며, 그 노력들은 컴퓨터에 저장되어 데이터베이스와 아카이브를 구축하고 있다. 다이센이라는 높은 산을 따라 바다로 드라이브하면서 들으라고 음악 CD를 만들고 사계의 모습을 홈페이지에 담아 1주일에 두 번씩이나 업데이트를 하는 등 열정 자체였다.

배움의 연구포럼도 있다. 화천에서는 2012년 9월부터 산천어아카데미라는 지역에서 미래의 화천을 고민하는 리더들의 공부하는 모임이 3개월 동안 주경야독의 형태로 계속되었고 일본의 선진지 견학까지도 다녀와 많은 배움을 가졌다. 화천 사람들이 이들의 노력에 자극받아 지역에 대해 고민을 하는 것을 보면서 조만간 화천에 이러한 모델이 만들어질 것이란 희망을 가졌다. 학습과정에서 워크숍을 통해 지역비즈니스의 모델로 막걸리축제, 오토캠핑장 운영, 산채나물 활용, 마을축제 등의 사업계획서를 만들고 있다. 2018평창동계올림픽 특수를 고려하여 평창은 태백산맥고원 대관령을 기반으로 긴 겨우살이를 했던 조상들의 삶의 지혜를 세계인들에게 보여주고 이를 체험상품으로 만들어야 지속가능성을 담보할 것이다. 관광트렌드의 한 축은 인문학적인 감성을 바탕으로 감동체험을 만들지 못하면 안되는 교육과 즐거움이 결합한 에듀테인먼트(edutainment) 관광으로 이미 진화하고 있기 때문이다.

정부에서도 관광커뮤니티비즈니스에 대한 지원방안을 수립하고 있다고 한다. 도내에서도 공정여행, 지역관광커뮤니티비즈니스에 대한 창업시도가 이루어지고 있다 한다. 이미 꿈을 꾸고 현실화하려는 노력자체에 우리는

박수를 보내야 할 것이다. 이들의 노력이 지역주민이 만들어낸 유기농농산물로 차린 싱싱한 밥상, 단순한 잠자리 제공보다 교류에 초점을 맞춘 도심형 게스트하우스, 지도 하나만 봐도 어려움 없이 찾아갈 수 있는 지역 걷기지도의 발간 등 작지만 의미 있는 시도까지도 고민했으면 좋겠다. 지아에스의 스토리마케팅 내비게이션 시도가 필요하다. 관광트렌드는 행정경계를 뛰어넘는 광역지역의 연계를 통한 관광정보의 수집분석, 관광콘텐츠의 개발과 브랜드화, 관광정보발신과 상품판매, 체험프로그램 개발과 같은 지역관광커뮤니티비즈니스를 요구하는 시대로 나아가고 있다. 이러한 지역관광커뮤니티비즈니스와 만나는 관광이 되고 그 소득은 그대로 지역에 남고 관광객은 감동을 마음속에 담고 가는 착한관광이 되고 재방문이 되는 선순환구조이다. 수요자는 고향, 다시 머물고 싶은 마을을 희망하고 있다.

세계적인 관광 명소로 각광받는 남이섬에 '어머니나라공화국'을 테마로 대형 사업이 진행된다. 남이섬 대표 강우현은 연간 국내외 230만 명의 관광객 유치로 각광받는 남이섬 관광휴양지에 국내 충주시 등 10개 지자체와 나미나라 공화국을 하나로 묶어 추진하는 상상나라 국가연합(Uni Plan) 관광지를 개발한다. 이를 위해 2012년 12월 10일 서울 프레스센터 국제회의장에서 강우현 등과 충주시장, 광명시장, 청송군수 등 전국 10개 자치단체장과 정부 관계자 등이 참석한 가운데 한국의 대표적 지역관광 브랜드를 만드는 한국 10대 상상 관광지 상상나라 국가연합 공동 선언을 하였다. 강우현은 이처럼 상상과 예술로 남이섬을 디자인해 큰 성공을 거두었는데 최근 국내 각 지역의 관광브랜드 공유로 네트워크 관광이 이뤄질 수 있도록 한국관광을 상징할 대표적 투어라인 구축을 위해 한국 10대 신 관광지를 조성키로 하고 1지자체 1브랜드 원칙으로 충주시 등 모두 10개 지자체의 참여를 확정했다. 이번 프로그램에 참여하는 충주시는 정(情)을 주제로 어

머니나라 공화국을 건설하게 되며, 충주창조 아카데미로 충주어머니학교 운영을 통해 콘텐츠를 하나씩 만들어 완성하고 지역 주민과 충주시가 참여한 가운데 가나안농군학교와 동일한 어머니 교육의 산실을 만들겠다는 구상이다. 이에 따라 시는 최근 남이섬 강 대표 등 관계자 15명과 사업 관계자 등이 참석한 가운데 어머니나라 공화국 사업을 위한 현장을 방문한 뒤 관련 인허가 등 행정절차와 관광객 숙식 등 절차 협의를 가졌다.

이러한 타 지역 사례와 비교하여 경주시는 신라 천년 고도라는 상징성처럼, 다양한 지역문화유산을 지니고 있다. 천 년 이상 문화유산 신라왕조의 수도였기에 남산을 포함한 경주 주변에 다양한 역사건축물과 불교유적, 그리고 각종 기념물들이 세계적이다. 오늘날 경주시의 문화유산은 그 가치가 세계적으로 인정을 받았다. 불국사, 석굴암, 양동마을을 비롯해서 경주시 자체가 경주역사유적지구로 세계문화유산에 등록되어 세계문화엑스포가 경쟁력이다. 그러나 주민 중심의 창조기업 개념의 일자리 창출이 이루어지지 않고 있다. 관련한 학술회의 등이 인문학 자원 발굴을 토대로 얼마나 미래지향적인 활용성을 제시할 수 있는지를 보여준다. 답사, 집단포럼, 까페 공유, 수요자 소통과 교육, 관련 기관 공감 등을 동시다발로 수행할 필요가 있다.[33]

경주시와 양북면 지역의 지역성을 고려하면서, 원자력 유치 강점에 상응할 수 있는 지역의 값진 문화자원이다. 경주시의 이러한 자원이 소재한 지역과 연계해서 관광자원으로 주목을 받을 수 있고 이를 대상으로 한 문화콘텐츠의 소재 여부는 지역의 마케팅 전략이자, 관광객을 모으는 계기가 된다. 한수원의 지역 상생 발전론의 모형이 될 수 있다. 그래서 매우 값진

33) 자료 조사 및 검증, 구술현장 조사 및 면담, 선진지 진단 및 지역현안 연계 검토 등을 순차적으로 수행하였다. 차별론, 목숨론, 온리론이 융복합적으로 스토리텔링마케팅이 되도록 하였다.

문화학술사업이다.

양북면 문화산업론은 현재 트렌드에도 잘 부합한다. 통일 브랜드는 감동의 기대감과 탐방의 흥미성을 동시에 주는 팩션관광대안론을 만든다. 경주 시내에 비해 덜 관광네트워크된 곳에 통일 아버지와 아들이라는 키워드를 통해서 새롭게 브랜딩될 수 있는 강점이다. 용이 된 문무왕이라는 이야기의 1,300여 년 전 소스를 소재로 해 스토리텔링화하는 의미가 있다. 이를 위해서는 관련 전문가와 연구자, 지방자치단체, 지역 주민의 적극적 참여 - 문화산업적 강점, 동시다발 - 는 피칭워크숍이 요구된다. 이러한 창조기업 식 공부포럼의 이상적인 도시가 경주시이다.[34] 이 프로젝트를 통해 경주시 문화창조도시 세계일번지가 되기를 바란다.

통일, 해양, 소통 화두에 걸맞는 토함산, 기림사, 골굴사, 대종천, 감은사 지, 이견대, 봉길리 대왕암 등을 역사테마의 길이다. 경주시에서 시도한 바 있다. 테마길 조성 사업은 일상생활의 시공간에서 벗어나 걷기를 통해 생활문화와 정신문화를 이어주는 새로운 관광자원으로 주목을 받고 있다. 2010년에 조성된 신문왕 호국행차 문화생태 탐방로는 이정표, 문화유산 안내판, 쉼터 등의 설치를 통해 테마가 있는 길을 개발할 목적으로 진행한 사업이다. 이는 2007년 제주 올레길에서 시작되어 전국적으로 확산되고 있는 테마길 조성 사업들과의 연장선상에서 진행되었다. 이제 가치창조 중심의 브레인 스토밍(brain storming)이 필요하다.

신라역사문화의 관광자원화를 모색함에 있어 철저한 기초조사 및 관련 콘텐츠물 창출에 주력해야 한다. 경주 지역문화의 기초조사와 관련 자료의 철저한 수집, 정리, 분석에 주력해 왔다. 이외 소스 핵심 키워드의 인물, 정

34) 경주시가 문화창조도시 관련 단체, 기관, 연구모임 등을 묶어 일자리 만들기 차원에서 신라문화콘텐츠-5개 분야 천 개 항목 개발 창조기업 육성책을 기획하기를 주문한다. 문화콘텐츠포럼과 교육프로그램이 진행되어야 한다.

신, 학문, 문화재, 의례, 특산물, 향토음식, 자연경관, 레저공간 등의 문화적 자연적 환경자원을 거시적으로 검토할 필요가 있다. 해양 민속과 설화에 대한 필자를 포함한 조사단의 현지조사 연구의 경험 등을 통합하여 진단하는 시각이다.35) 문화관광프로그램의 개발에 수요층의 요구와 수요층의 수준에 부합하는 차별화를 고려해야 하며, 수요층의 수준이나 기호에 맞추어 감성교육형, 차별관람형, 휴양체험형, 킬러레저형, 문화복합형 등으로 구성하고 나아가 문무대왕축제36) 및 이벤트, 지역문화상품 등과 연계성을 검토해야 한다.

한류 경쟁에 힘입어 경주 – 신라 원형자원이 새롭게 인식되고 있다. 고유 문화유산의 가공과 재창작 사업은 새로운 대세이다. 이러한 스토리텔링 사업은 경주문화엑스포 문화현장에서 큰 공감을 형성한 바 있다. 세계인이 감동한 만큼 지갑을 열 수 있도록 신라 이야기창고가 학제간의 통섭으로 마법의 돌처럼 호기심과 환상성을 유인하고 있다. 문무 용신화의 소스콘텐츠로 여러 유형의 상품을 개발함(SMU)으로써 지속가능한 고부가 가치를 창출하고 있다. 신라유산의 원형과 변형 개연성, 전통과 창조의 팩션(faction)을 고려하여 제작해야 한다. Story Finding(검증과 생산의 측면), Story Telling(가공과 유포의 측면), Story Storing(반응과 평가의 측면)을 동시에 구상해야 한다. 이게 경주시 문화창조도시 – 창조적 향부론(鄕富論)- 로 가는 길이다.

앞서 제기한 동해 신라유산의 문화콘텐츠의 역기능을 배제해야 한다. 아직도 문화향수의 목마름에 농촌과 도시를 이원화하려는 자체가 잘못 되었다. 신라문화의 회귀성, 경주문화의 고향성을 동시에 살리자는 것이다. 울

35) 이창식, 「설화 속의 해양신 유형과 신격화 의미」, 『한국 해양신앙과 설화의 정체성 연구』, 해상왕장보고기념사업회, 2009, 243-274쪽.
36) 강석근, 「해중릉 주변의 민속신앙과 문무대왕문화제의 필요성」, 『온지논총』37집, 온지학회, 2013, 329-357쪽.

산, 대구, 포항 사람들이 오히려 역사문화의 감성과 상상력을 즐기려 이곳으로 나들이를 오도록 해야 한다. 금상첨화로 양북면 일대마다 천년만년의 역사를 자랑하는 원형자원과 자연경관-일본 쿄토, 중국 서안, 터키 이스탄불 등과 경쟁-이 있다. 지역민들이 여유 있는 삶을 살 수 있는 경쟁력 확보와 관광문화 기반이 조화를 이룰 때 천년 문화유산도시 구성원으로 자부심을 지니게 될 것이다. 경주시, 수자원 지역상생 관련 문화정책의 전환은 이러한 일면까지 세심하게 배려할 때 지속가능성이 있다. 지역민이 신라- 경주문화 미래 청사진에 대해 공감하는 방향이 제시되어야 한다. 양북 지역민은 이를 마더마케팅으로 스토리텔러가 되어야 한다는 점이다.

대왕굿유산도 긍정적으로 관광자원화와 지역활성화 문제를 동시에 다루어야 한다. 원형성과 지역성 위주의 전승맥락화 노력 등을 동시다발로 체계화할 시기가 되었다. 유형의 대왕암 역사유적과 무형의 수륙재, 용신굿을 상생시켜 문무대왕축제에 대한 검토가 필요하다. 신라, 고려, 조선, 최근 동해안 별신굿의 계보화(원형론), 대왕굿 대본에 대한 적층적 추이의 연행화(변이론), 놀이콘텐츠 확보와 전승 마을 확보 등 지원화(활용론) 등을 마련해야 한다. 이에 대한 경주시, 경상북도, 문화재청 차원의 재정 지원과 추진 의지가 중요하다.[37] 경주 동해안 신라해양유적자원에 대한 종합적인 문화창조산업 프로젝트가 요구된다.

37) 세부 활용 계획은 『경주시 양북면 문화자원의 복원과 활용 방안』(동국대학교 인문학연구소, 2012.)에서 확장하여 다루었다. 향후 해양실크로드 교류사업도 이러한 방향설정이 필요하다.

4. 통일-호국 영웅 문무대왕 정체성

신라 해중 문무왕릉을 둘러싼 원형서사에 대해 해석하고, 이를 바탕으로 한 활용 문제를 제기해 보았다. 「이견대가」는 신문왕이 돌아가신 문무왕을 추모하면서 용신으로 화신한 아버지 문무왕과의 만남을 기뻐하여 부른 악장형 향가다. 추모의 정을 담은 제의가의 성격을 지녔다. 해중릉에 모셔진 문무왕을 제사하는 장소는 '이견대'이며, 그 곳을 연구자는 문헌의 문맥과 성소의 공간적 차원에서 살펴본 결과 복원된 장소가 아닌 이른바 '덤북재'란 산정(山頂)이라고 추정하였다. 이견대 발굴에 나타난 문제점을 전제로 이견대 재검증을 요청한다. 감은사 금당을 중심으로 한 성소(聖所) 축조 디자인이 경주 왕궁[반월성] → 토함산 → 이견대(→감은사) → 대왕암으로 표적되어, 이것들은 문무왕의 호국정신을 지속시키고자 하는 의도-통일초 신문왕 전략-에서 나온 정치적 상징적 공간이라고 보았다.

호국룡이 동해를 지키면서 왜적을 막을 구실을 한다는 것은 오랜 신앙일 터인데 창사담에 있어서 불교의 용과 복합되었다고 일연은 강조하였다. 용담, 용연, 용신, 용신굿, 용왕굿, 호국용왕대재 등도 이에 연원한다. 특히 이견대와 감은사의 순행형 국가의례를 복원해야 할 것이다. 그 중심 원형서사에 「이견대가」와 만파식적 설화와 수륙공연 항목이 있다. 용신을 이용한 성역화는 정치적 권능을 강화한 역사적 문맥이며, 조상-두 통일영웅, 문무왕과 김유신-의 음덕을 통한 만파식적의 신물화는 사모지사의 제의성을 바탕으로 한 여론화의 방식이라고 보았다. 무엇보다 '소리'라는 의미를 앞세움으로써 주술적인 기능을 통해 국가의 안정을 소망하는 위정자의 세계관을 반영하고 있는 것이다. 이런 기능을 종두의 원통-용신통-으로 형상화하여 대나무의 신목화 과정을 문화적으로 정당화하여 계승시키고

있다. 대나무는 신화의 우주나무에 다름 아닐 것이다. 만파식적의 형상화는 동해룡의 영적 모습인 동시에 사중(寺中)의 구멍 – 龍穴 – 을 통해 현실세계와 교류하는 불교화된 의미를 담고 있는 것이다.

이러한 장소성과 서사의 가치성을 고려하여 경주동해문화유산의 창조활성화 방안 핵심 몇 가지를 제안한다. 첫째, 신라유산창조콘텐츠연구원 설립이 필요하다. 둘째, 경주 – 신라 역사문화자원(특히 해양 관련)의 팩션형 스토리텔링 사업이 단계적으로 강구되어야 한다. 셋째, 기존 추모제, 대왕문화축제, 대왕굿 등을 문무대왕축제로 통합하여 관리함으로써 오해, 왜곡, 편견 등에서 벗어나 21세기형 경주시 지역문화, 신라문화 복원으로 수렴하고 진전시켜야 한다. 넷째, 감은사 – 대왕암을 전제로 아버지-아들의 이야기 키워드를 살려 문화예술이 상생하는 테마길, 테마파크, 테마박물관, 테마문화마을 등을 융합적으로 만들어야 한다. 다섯째, 불교문화유산 – 호국, 기림사 특산품 원형 발굴, 통일, 바다신 등 – 의 킬러콘텐츠 제작에 선택과 집중이 요구된다. 여섯째, 경주시 양북면 문화유산의 항목별 복원과 재현, 창작의 단계별 사업을 통해 지역발전의 공동선 목숨론을 추구해야 한다. 일곱째, 원자력 관련 재화 지원혜택을 활용하여 경주시답게 세계문화창조도시 모형-온리론-으로 경주 동해 호국문화감성공원 – 해양문화자원화 – 으로 브랜딩하여 해외 후발국가에 수출하자는 시각이다.

수륙재의 원형 전승과 문화콘텐츠 전략화

1. 불교공동체유산의 미덕

수륙재(水陸齋)는 공동체 불교의례이다. 최근에 '소통'과 '통합'이라는 차원으로, 고혼위로와 죽음의례의 축제 국면이 강조되고 있다. 국가무형유산 등재(2013. 12. 31) 이후 더욱 그렇다. 문헌복원과 전승맥락의 한계에도 불구하고 역사적 가치와 정신적 가치를 주목하고 있다. 철저한 고증과 특정 단체의 관심으로 영산재(靈山齋)와 차별화는 물론 불교의례의 제한을 넘어서서 대사회화 경향을 보이고 있다. 지화와 번 조성, 설단과 장엄 설치, 의례와 작법 연행 등을 설행하여 평등, 소통, 화합의 의미를 표현하고 있다. 더구나 세 군데 사찰이 국가무형문화재 지정됨에 따라 종합적 불교문화유산으로서 다양성과 공동성을 보일 것이라고 전망된다.

수륙재의 본질적 가치는 죽음의례를 통한 해원과 화합의 상징성을 지닌다. 설행 주체의 목적을 살려 부처님의 가르침과 배려의 실천을 표현한다.

화해와 회향은 열린 불교적 의미망이다. 청정도량의 승화로써 구원의 욕망을 씻고 종교의례의 구체적 행위구현을 드러낸다. 지정된 수륙재의 문화원형－복원형 역사문화재 범주－을 잘 유지하면서 사부대중, 불교권을 넘어서서 대중들에게 접근하는 길을 모색할 시기가 되었다. 문화원형의 정신적 가치에다가 조심스럽게 경제적 가치를 집중해야 한다. 불교적 범주를 초월하여 문화콘텐츠로 개발함으로써 원론의 문화재적 가치와 민족예술적 가치도 동시에 살려 나가는 열린 논의의 담론이 필요하다.

수륙재는 2013년 국가중요무형문화재가 되었기에 적어도 지정 당시 검토된 주요양상을 유지해야 할뿐더러 관련 단체의 자체 전승문법을 지켜야 한다. 문제는 복원 설행과 수용 설행의 단체 지정이었기에 개별항목 기량 기준을 마련하지 못했다. 더구나 종합적 의례연행이라는 차원에서 원형 전승국면의 기준－적어도 차별적 원형 요소－을 정하지 못했다. 비단 수륙재만의 문제가 아니다. 이 글에서는 이 점을 고려하여 수륙재를 대상으로 설행 등 원형과 전승 목적 및 문제점을 살펴 본래적 가치와 창조적 가치를 동시에 검토한다. 국가무형문화재 지정 이후 수륙재의 전승 방향을 고려하여 보존과 활성화 국면－복원 성향의 역사문화유산의 경우－을 킬러콘텐츠 차원에서 제시해 보고자 한다.

2. 수륙재의 원형 전승과 공연문화

수륙재는 복원 논의[1]와 관계없이 불교의례의 상징성과 대중성으로 공익

1) 혜일명조, 「수륙재의 복원에 관한 소고」, 『한국음악문화연구』제3집, 한국음악문화학회, 2011.

적인 측면이 주목된다. 불교의례와 공연 관련이 있는 것으로 국가와 각 시도 무형문화재로 여러 종목이 지정되었다. 세계무형유산으로 인정된 영산재2)를 비롯해 부산광역시 무형문화재 제1호 범음범패, 제9호 부산영산재, 인천광역시 무형문화재 제10호 범패와 작법무(바라춤, 나비춤), 충청남도 무형문화재 제40호 내포영산대재, 전라북도 무형문화재 제18호 영산작법, 인천광역시 무형문화재 제15호 대한불교 삼계종 연화사 수륙재, 충청북도 무형문화재 제25호 구인사 삼회향놀이3) 등이다. 이렇게 수륙재 관련 원형 전승물이 각 지역별로 특징적인 불교의례가 전승되고 있다.

수륙재가 전승되는 사찰 여럿이 알려져 있다. 최근에는 무형문화재 제도에 대한 관심이 높아지고 있는 추세이다.4) 새롭게 수륙재를 설행하려는 사찰이 증가하고 있어 수륙재와 연관된 사찰은 더 늘 것으로 전망된다.5) 수륙재는 온 천지와 수륙에 존재하는 모든 고혼(孤魂)의 천도를 위하여 지내는 의례로 개인 천도의 성격을 띤 영산재에 비해 공익성과 포교성이 두드러지는 불교의례유산이다. 더구나 국가중요문화재로서 창조적 브랜드는 더욱 확대될 것인데 다음 내용이 주목된다.

문화재청은 2013년 12월 19일 무형문화재분과위원회 회의를 열고 수륙재를 중요무형문화재로 지정할 것을 확정하고, 삼화사국행수륙대재보존회, 진관사국행수륙재보존회, 백운사아랫녘수륙재보존회를 보유단체로 최종 인정했다. 중요무형문화재 신규종목으로 지정 예고된 수륙재는

2) 한국공연문화학회, 『영산재의 공연문화적 성격』, 박이정, 2006.
3) 이창식, 「충북 구인사 삼회향놀이의 전승과 보존」, 『충북학』제14집, 충북학연구소, 2012, 73-103쪽.
4) 문화재청과 대한불교 조계종에서 2010년 불교무형유산 일제조사 사업 참고
5) 이성운, 「현행 수륙재의 몇 가지 문제」, 『정토학연구』제18집, 한국정토학회, 2012, 167-195쪽.

유주무주의 고혼의 천도를 위해 지내는 의례로 개인 천도의 성격을 띤 영산재에 비해 공익성이 두드러진 의례다. 조선초기부터 국행수륙재로서 대규모로 설행(設行)돼 왔던 사실이 조선왕조실록을 비롯한 문헌에 나타나 그 역사성이 인정됐다. 동해 삼화사는 조선전기 국행수륙재의 전통을 계승하는 동시에 지역사회 통합을 위한 고혼 천도의 수륙재 전통을 가진 사찰이며, 의식과 범패, 장엄 등을 아울러 전승하고 있다. 서울 진관사는 조선시대에 왕실 주도의 대규모 수륙재를 주로 담당했던 중심 사찰로 의식, 설단, 장엄 등 수륙재의 여러 분야에 대한 전승이 이뤄지고 있다. 창원 백운사 수륙재는 경남 일대에서 전승되던 범패의 맥을 이어 의례와 음악적 측면에서 경남 지방의 지역성을 내포하고 있는 불교의례다.

이 같은 수륙재에는 만물평등과 생명존중의 가치가 담겨 있을 뿐 아니라 불교계가 오랜 세월 고통 속에 신음하는 중생을 끌어안는 중요한 방편이었다는 점에서 수륙재는 향후 우리 사회 곳곳의 문제들을 해소하고 치유하는데도 큰 기여를 할 것으로 보인다. 또 수륙재를 구성하고 있는 범패와 작법 등은 불교예술의 진수를 보여주고 있어 일반인들이 쉽게 불교를 접할 수 있는 계기도 될 수 있을 것으로 기대된다. 수륙재 무형문화재 지정에 앞장서온 홍윤식(동국대 명예교수) 한국불교민속학회장은 수륙재는 가장 오래된 불교의례의 하나로 좁게는 개인과 나라의 안녕을, 넓게는 전 인류의 평안을 기원하는 평등대재이자 무차대회라며 수륙재에 수많은 콘텐츠가 담겨 있는 만큼 이를 우리 현실에 활용하려는 노력이 더욱 활발하게 이뤄져야 할 것이라고 말했다.[6]

지정 전후에 많은 확대논리의 담론이 나왔다. 조선초기부터 국행수륙재로서 대규모로 설행되어 왔던 사실이 『조선왕조실록』을 비롯한 여러 문헌

6) 이재형, 「문화재청, 수륙재 무형문화재 지정 확정: 삼화사·진관사·백운사 보유단체 인정」, 『법보신문』, 2013. 12. 19.

에 나타나 그 역사성이 인정되었다. 수륙재의 의례적 원형－역사, 형식, 전승자, 민간문맥, 민속현상 등 국면－에 대한 지속과 변화는 기존 논의에서 보듯 다면적이다. 사찰마다 의례문의 차이에도 불구하고, 수륙재의 핵심 공통 재차는 대령, 관욕, 신중작법, 괘불이운, 법문, 사자단, 오로단, 상단, 중단, 하단, 회향봉송이다. 이것 역시 전승주체에 따라 넘나듦이 보이나 일정한 전승문법을 확보하였다.

1) 중요무형문화재로서 수륙재의 양면성 : 백운사, 진관사, 삼화사

경남 창원시 마산합포구의 백운사 수륙재는 불모산 영산재[7]에서 바꾸어 2013년 삼화사 및 진관사와 함께 국가중요무형문화재가 되었다. 경남 창원시 마산합포구 삼학산에 있는 백운사는 태고종 사찰이다. 주지하다시피 백운사 수륙재는 2013년 중요무형문화재 제127호로 지정되었다.[8] 낙동강 경남일대의 '아랫녘 수륙재'라고 하여 수륙재의 전승 특성상 차별성을 두고 있다. 본래 경상남도 무형문화재 제22호로 지정된 영산재[9]가 전승되는 곳인데, 이를 해제하고 국가급 수륙재로 거듭 부각되었다.[10] 이렇게 됨으로써 영남지역에서 의례공동체의 대표성을 지니게 되었다.

일반적으로 수륙재는 땅과 바다를 헤매는 일체 고혼을 위로하기 위해 불법을 강설하고 음식을 베푸는 불교의식이다. 수륙재 의례구성의 핵심은 성현과 육도사성을 초청하여 찬탄·참회·공양·목욕하고 수희·회향·발원하여 그 공덕을 얻으려는 데 목적이 있다. 이를 시행하는 백운사 수륙재의 주요 재차[11]는 다음과 같다.

7) 최헌, 『불모산 영산재』, 경상남도 무형문화재 제22호 불모산영산재 보존회, 2008.
8) 백운사아랫녘수륙재보존회 보유단체.
9) 불모산영산재, 불모산영산재보존회, 사이트 참조
10) 영산재와 수륙재의 구분이 문제가 된다.

① 외대령(外對靈) : 일주문 밖에 마련한 외대령단에 가서 영가를 모셔오는 의식이다.

이때 고혼청(孤魂請)을 부른다. 시련의 의미 국면을 내포한다.

② 괘불이운(掛佛移運) : 수륙도량에 모실 괘불을 이운하는 의식이다.

③ 신중작법(神衆作法) : 신중을 모셔 도량을 정화하는 의식이다.

④ 상단권공(上壇勸供) : 상단에 모신 여러 성중께 차를 올리고 찬탄하는 의식이다.

⑤ 관욕(灌浴) : 영가를 깨끗하게 씻겨 부처님을 뵙게 하는 의식이다.

⑥ 영반(靈飯) : 영가에게 음식을 대접하는 의식이다.

⑦ 영산작법(靈山作法) : 부처님의 덕을 찬양하고 마음을 다해 의식을 거행하겠다는 다짐이다.

⑧ 소청사자(召請使者) : 사자를 불러 모시는 의식이다.

⑨ 소청오로단(召請五路壇) : 오방 오제를 불러 모시는 의식이다.

⑩ 소청상위(召請上位) : 상단의 여러 성중을 모시는 의식이다.

⑪ 소청중위(召請中位) : 지장보살을 모시는 의식이다.

⑫ 상단권공(上壇勸供) : 상단의 여러 성중께 공양을 올리고 찬탄하는 의식이다.

⑬ 지장권공(中壇勸供) : 지장보살께 공양을 올리고 찬탄하는 의식이다.

⑭ 오로단권공(五路壇勸供) : 오방 오제께 공양을 올리고 찬탄하는 의식이다.

⑮ 신중단권공(神衆壇勸供) : 신중들에게 공양을 올리고 찬탄하는 의식이다.

11) 백운사 수륙재는 백운사에서 배포한 자료(수륙재 지정 현지실사와 영상촬영 자료, 2013.)를 대상으로 정리한 것이다. 2012년 당시 백운사 수륙재(태고종 영남불교의식음악보존회)는 무속신앙의 요소가 많이 포함되어 있는 등 원형복원이 미흡해 지정이 보류됐다고 했다. 2013년에는 영남불교의식음악보존회를 중심으로 지속적인 원형복원을 위한 노력을 기울여 오고, 무속신앙의 요소가 포함되어 독특한 형태로 전승된 점이 주요한 지정사유로 꼽혔다고 했다.

⑯ 상축(上祝) : 여러 소망을 불보살께 발원하는 의식이다.

⑰ 설주이운(說主移運) : 설법을 행할 증명스님을 모셔오는 의식이다.

⑱ 거량(擧量) : 증명스님을 단에 모셔 설법을 듣는 의식이다.

⑲ 조전점안(造錢點眼) : 저승에 사용할 여러 돈을 운반하여 덕을 쌓는 의식이다.

⑳ 시식(施食) : 영가와 고혼들에게 시식을 베푸는 의식이다.

㉑ 배송(拜送) : 하단에 설치된 여러 위패를 뜯어 반야용선에 싣고 이동하는 의식이다.

㉒ 삼회향(三回向) : 모든 의식이 끝나고 사부대중이 함께 즐거워하면서 회향하는 의식이다.

위에서 보인 바와 같이, 다른 사찰보다 의식 단위가 많다. 백운사 수륙재는 재차 구성이 상당히 융·복합적이다. 각단 소청과 각단 권공이 별도로 독립되어 있고 음식을 대접하는 영반이 따로 있다. 첫머리가 외대령인데 여기에 고혼청이 등장하는 것이 다른 사찰의 수륙재와 다른 일면이다. 상단권공이 두 차례에 걸쳐 있고 괘불이운 이후에 신중작법 – 문서에는 영산작법 또는 영산각배 – 이 나오는 것도 특징적이다.

이는 전승 기량보유자 석봉스님과 관련이 깊다. 백운사 수륙재를 담당한 석봉스님은 일찍부터 영남의 여러 소리판과 공연판을 다니며 다양한 연희와 의례, 놀이를 체득한 보유자이다. 석봉스님은 영남 불교문화와 민속문화를 두루 알고 있는 연행자이다. 석봉스님의 경험담은 백운사 수륙재의 연원과 계보상 매우 중요하다. 이러한 일면은 불교문화가 민중의 생활 속에서 다양한 양상을 보이면서 전승되었다.

석봉스님의 개인기량이 설행에 크게 영향을 미쳤다. 수륙재가 이틀 또는 사흘 동안 설행되는 동안 모든 의례문을 통째로 외우고 있어서 의례집을

보지 않고 설행하였다. 백운사는 의례집을 제작해 수륙재 설행에 활용하기에 참고자료가 되었고, 실제 진행의 영상자료도 도움이 되었다. 의례든 노래든 전승주체가 완벽하게 소화하여 연행하는 것은 매우 의미 있다.

백운사 수륙재에서 외대령이 주목되는 이유는 그것이 전체 절차에 작용하기 때문이다. 다른 사찰의 수륙재에서 시련으로 시작하는 것과 달리 외대령이라는 독특한 재차로 백운사 수륙재가 시작된다. 석봉스님의 전승계보 및 사제관계와 연관된다. 외대령의 세부 재차는 다음과 같다.

외대령의 진행은 나무극락도사아미타불(南無極樂導師阿彌陀佛), 나무관세음세지양대보살(南無觀音勢至兩大菩薩), 나무대성인로왕보살(南無大聖引路王菩薩)을 청하는 거불(擧佛), 외대령 의식을 거행하게 된 연유를 고하는 소청하위소(召請下位所)로 시작된다. 지옥문이 열려 여러 중생을 청하는 지옥게(地獄偈), 설판재자와 동참재자가 열위열명영가(列位列名靈駕)를 청하는 입영(入靈), 요령을 울려 명도와 귀계를 청하는 진령게(振鈴偈), 지옥문을 부수는 파지옥진언(破地獄眞言), 악업의 원인이 되는 악취를 없애는 멸악취진언(滅惡臭眞言), 아귀를 부르는 소아귀진언(召餓鬼眞言), 고혼을 부르는 보소청진언(普召請眞言)이 이어지고, 이렇게 여럿을 불러 모신 연유를 밝히는 유치(證明由致)가 이어지고, 향과 꽃을 올리는 향화청(香花請)이 이어진 후 외대령의 백미인 28고혼청(孤魂請)이 나온다.

이처럼 백운사 수륙재는 시련이 없이 외대령으로 시작된다. 외대령의 세부 내용에는 시련의 의미를 가지고 있음이 보인다. 백운사 수륙재는 민간화한 수륙재라 볼 수 있다. 영반과 상축이 있는 것도 이러한 내용과 관련이 있다. 영가에게 음식을 대접하는 영반은 대단위 남해 굿 등에 보이는 지역민속의 측면이 있다. 영가에게 음식을 대접하는 것은 실상 여러 불교의례에서 찾을 수 있다. 하지만 백운사는 이를 강조하여 설행하고 있으며,

이는 곧 어산스님으로서 석봉스님의 이력과 긴밀하게 연결되어 있다.

백운사 수륙재의 재차는 사부대중에게 친근감을 보여 준다. 세련된 불교 의례적 성격을 보여주기보다는 대중들에게 수륙재의 설행 과정을 다양하게 보여주고, 그 목적을 달성하는 데 초점을 맞추는 면이 짙기 때문이 아닌가 한다. 백운사의 관욕 절차가 있어 깨끗하게 씻긴 후 부처님을 뵙게 한다는 의미를 드러낸다.

진관사의 수륙연기와 삼화사의 방생[12]과 구분된다. 이와 달리 백운사의 외대령은 독특하다. 주체가 다양한 민속문화를 수용하고 이러한 경험을 강조하고 있다. 고혼청의 절차로 미루어 수륙재의 목적은 망자의 추천, 재앙 소멸, 기신의 제사의례, 무주유주고혼 천도에 있음을 드러낸다. 이 점에서 연원을 더 살필 필요가 있다.

백운사 수륙재 외대령에서 28고혼청이 나온 다음에 이어지는 내용에도 다소 특이한 점이 보인다. 이 절차에는 마음을 일깨워주는 이행게, 부처님을 만나는 것을 찬탄하는 정중게(定中揭), 도량에 머물 것을 권하는 개문게(開門偈), 부처님을 만나기 전에 다시 한 번 마음을 가다듬은 후 축하를 받는 가지예성(加持禮聖) 등이 있다. 이어서 이러한 예가 부처님에게 잘 전달되기를 바라는 보례삼보(普禮三寶), 영가가 화엄의 경지에 이를 수 있기를 바라는 법성게, 자리를 권하는 진언축원 등이 이어지고 차를 올리는 게송이 이어져 의식공양의 절정을 보인다.

이러한 국면은 매우 형식적인데 관욕의 출욕참성편(出浴參聖篇)과 가지예성편(加持禮聖篇)에 나오는 예문들에서 비롯되었다. 백운사 수륙재는 외대령의 구성이 상당히 특이하다. 다른 사찰의 하단과 관욕을 결합한 의례문으로 구성되어 있기 때문이다. 이를 통해 백운사 수륙재가 고혼을 불러 천도

12) 미등, 『국행수륙대재』, 조계종출판사, 2010, 182쪽.

하는 데 목적이 있음을 드러낸다. 영산재의 개인 천도재 성격과 일정 부분 맥을 같이하기에 가능하지 않았을까 한다.

이처럼 수륙재의 특징에는 경남지역의 문화적 특성과 관련이 있다. 백운사 수륙재는 흔히 불모산제의 범패와 작법을 바탕으로 한다. 경남지방에는 통범소리(통도사와 범어사 범패), 통고소리(통영 고성 범패), 팔공산제(경북 남부 범패)와 함께 불모산제를 인정한다.[13] 불모산재가 전승되는 백운사는 태고종으로 통범소리나 통고소리와 전승 종파가 다르다. 현재 불모산 범패를 이끌고 있는 석봉스님은 통고소리, 바라무, 학춤, 법고춤 등 다양한 불교예능에 능하다. 영남의 모든 소리패, 놀이패의 내력을 소상하게 알고 있을 정도로 다양하게 섭렵하였다.

이러한 과정에서 수륙재의 가장 중요한 목적으로 고혼, 영가의 천도에 핵심이 있다. 외대령에 28고혼청을 강조하고 있고 이에 부합하는 절차 규범이 마련되어 왔던 것이다. 진행에서 28고혼청이 수륙재의 첫머리에 자리잡고 있는 것은 석봉스님이 속한 문도, 계보와 그의 이력과 관련이 있을 성 싶다. 보는 관점에 따라 비불교적인 점으로 비판할 수 있다. 원형론에서 한계점으로 지적[14]된 바 있다.

기존 백운사 영산재의 연장선에서 살펴야겠지만, 백운사 수륙재의 작법과 연행 항목 절차는 석봉스님의 공양의례관[15]과 깊이 관련된다. 석봉스님이 천수바라만 잘 해도 된다고 할 정도로 승려의 행위보다 예술적 행위를 강조하고 있다. 곧 수행의례보다 공양의례에 있다. 공양의례는 관행관법 위주로 승려의 행위보다 춤, 소리, 공예 등의 규범을 따른 예술적 행위를

13) 윤소희, 『신라의 소리 영남범패』, 정우서적, 2010, 참조.
14) 실제로 2012년 1차 심사에서도 논란이 되었다. 실제로 2013년 2차 심사에서도 언급되었다.
15) 석봉스님, 본명 김차식(남, 1955년생) 증언, 2007. 8. 20. 면담자료, 진관사 2013. 10. 공양시 면담, 2014. 5 기념학술회의장 증언 등 참조.

우선시한다는 뜻이다. 이 점이 백운사 수륙재에서 작법, 소리 등 공연문화가 풍부하고 화려하게 - 서울 봉원사와 달리 - 전승되는 맥락과 맞물린다. 재의식의 작법 역할, 범패 연행의 특징, 영산재와의 차별성 등은 지속적으로 관찰되어야 하고 지켜져야 한다.

이처럼 백운사 수륙재의 특징은 세 가지로 요약된다. 재차에서 다른 사찰보다 항목이 많으며 민간화 측면을 많이 수용하여 복합적인 국면이 드러난다. 향연 자체가 지방의 민속문화 맥락과 짙게 연관되어 수행의례보다 공양의례가 돋보인다는 점이다. 더구나 석봉스님의 개인 기량 - 이미 영산재 기능보유자 역량 - 이 뛰어나 불교의례의 민속화 양상을 잘 드러낸다. 다만 이 점이 대동의 수륙재 연행 목적과 특성상 한계점이기도 하다.

서울시 은평구 진관동에 위치한 진관사는 일찍이 조선 태조 때 수륙사를 창건하여 수륙재를 설행할 정도로 수륙재와 인연이 깊었던 사찰이다. 일제강점기에도 수륙재를 설행했다고 하는데, 광복 이후 복원 시도와 최근 보강 설행된 후 이제는 국가문화재로 전승되는 길을 열었다. 진관사 수륙재의 재차 구성은 다음과 같은데 대체로 『수륙무차평등재의촬요』의 의례문을 바탕으로 한다.

① 시련(侍輦) : 시련의식은 일주문 밖에 나가 성중(聖衆)을 받들어 모셔 좌정하게 한 후 차를 올려 대접하고 삼보가 자리한 본당으로 인도하는 의식이다. 수륙재가 진행되는 동안 성중은 도량에 있으면서 유주 무주고혼을 천도하게 될 것이다.

② 대령(對靈) : 영가들에게 법문을 하고 차와 국수를 올린 후 재가 열릴 도량으로 청하는 의식이다.

③ 관욕(灌浴) : 영가를 깨끗하게 씻긴 후 옷을 단정하게 입고 부처님을 뵙게 하는 의식이다. 목욕이 가지고 있는 상징의미를 그대로

의식화한 것으로 영가는 몸을 정히 하여 도량에 참석하게 되었다.

④ 신중작법(神衆作法) : 법회를 설행하기 앞서 신중들을 청하여 삿된 기운을 몰아내고 도량을 정화하는 의식이다. 법회가 무사히 성중의 공덕으로 이루어질 수 있기를 기원하는 의미가 있다.

⑤ 괘불이운(掛佛移運) : 정해진 절차에 따라 대웅전의 괘불을 모셔오고, 그 과정에 부처님의 자비로움을 다시 한 번 되새긴다. 부처님께 자리를 권하고 차를 올리는 의식이다.

⑥ 영산작법(靈山作法) : 부처님의 덕을 찬양하고 온 마음으로 법회를 진실되게 열겠다는 의지를 나타내는 의식이다. 도량 전체가 영산회를 이루는 의식이다.

⑦ 법문(法門) : 영산법회에서 고승대덕 스님의 법문을 듣는 의식이다.

⑧ 수륙연기(水陸緣起) : 수륙재를 개설하게 된 연유를 밝힌 후 사방의 도량을 정화하고 삼보에 귀의하는 마음을 세상에 향을 채워 보여주고, 법계를 통합하는 결계를 나타내는 의식이다.

⑨ 사자단(使者壇) : 사자를 불러 모셔 대접하고 보내는 의식이다. 사자는 한국의 무속에서도 확인이 가능한데 망자를 저승으로 인도하는 역할을 한다고 믿고 있다.

⑩ 오로단(五路壇) : 오방오제를 불러 공양을 올린 후 모든 소원하는 바라 이루어지기를 기원하는 의식이다.

⑪ 상단(上壇) : 모든 성인을 맞아들여 편안하게 공양을 올리고 찬탄하고 예배드리는 의식이다.

⑫ 중단(中壇) : 여러 보살을 맞아들여 예의를 갖추어 공양을 올리고 편안하게 모시는 의식이다.

⑬ 하단(下壇) : 고혼들을 모셔 업장을 소멸시키고, 바른 길을 택하여 육도 수행에 힘써 해탈의 길을 가게 해주는 의식이다.

⑭ 회향봉송(回向奉送) : 모든 재를 끝마무리하고 경건하게 전송하고 널리 회향하는 의식이다[6].

진관사 수륙재는 모두 이틀간 설행된다. 전반부의 낮재와 후반부의 밤재로 구성된 수륙재의 백미는 상단 중단 하단이다. 특히 하단에서는 여러 영가와 고혼들을 불러들여 천도시키는 의미가 있어 민간신앙의 죽음의례와 상통하는 바가 있다.[17] 진관사 수륙재에서 눈에 띄는 재차는 수륙연기의 국면이다[18].

수륙재를 개설하게 된 연유를 밝히는 재차 중 아난과 아귀의 수륙연기에서 수륙재가 시작되었다고 수륙재의 설행 근거를 명확하게 제시하는 데 의미가 있다. 이는 진관사 수륙재가 국행(國行)으로 설행되었던 사실과 관련이 있다. 성리학을 사상적 토대로 내세운 당대의 사대부들에게 수륙재 설행 근거를 밝히는 것은 매우 중요한 측면이었다. 더구나 국행의 이념적 테두리에서 전승된 역사적 맥락이 주목되었다.

강원도 동해시에 있는 삼화사는 조선시대 태조 4년에 동요하는 민심을 잡고 억울하게 죽어간 고려왕실의 왕족 천도를 위해 수륙재를 설행했다는 기록을 바탕으로 오래전부터 수륙재를 설행했던 사찰이라고 한다. 수륙재와 관련된 보다 상세한 기록인 권근의 『양촌집(陽村集)』과 『태조실록』 기록을 겹쳐서 보면, 분명 삼화사에서 태조가 주도한 '국행수륙재'가 벌어졌음[19]을 확인할 수 있다. 태조 3년 갑술년(1394) 공양왕이 삼척에서 교살된 해 가을에 수륙재를 설행하고, 그 다음해 2월부터 매년 봄과 가을에 국행수륙재를 지낸 것을 확인할 수 있는 것이다. 이재를[19]년 동안 삼화사에서

16) 진관사에서 준비한 수륙재 홍보 팸플릿 및 연구 성과를 바탕으로 정리한 것이다.
17) 홍태한의 「수륙재 하단에 보이는 죽음 형상의 보편성」(『남도민속연구』제24집, 남도민속학회, 2012)에서 이미 한 차례 다룬 바 있다.
18) 다른 사찰의 수륙재에는 「설회인유편(設會因由篇)」에서 수륙재의 연유를 밝힌다. 그러므로 수륙재의 연유를 밝히는 것은 모든 수륙재의 공통적인 내용이 될 수 있지만 진관사는 「수륙연기」를 통해 밝히고 있어 특징적인 재차로 정리한 것이다.
19) 심요섭, 「조선전기 수륙재의 설행과 의례」, 『동국사학』제40집, 동국대, 2004, 219-220면.

는 38회나 국행수륙재가 계속되었다. 하지만 삼화사 국행수륙재와 관련된 기록은 태조 이후에는 보이지 않는다. 왕실이 주도하는 국행수륙재는 1413년(태종 14)부터 삼화사에서 설행되지 않았다. 태종 이후 왕실에서 주도하는 국행수륙재는 그 목적과 성격이 변했기 때문이다. 이후 국행수륙재의 성격은 천재(天災)를 없애거나, 태종의 경우 가장 아꼈던 성녕대군(誠寧大君)을 위한 것으로 바꾸었다. 만약 이후 삼화사에서 수륙재가 벌어졌다면, 그것은 왕실 주도의 수륙재가 아닌 여타 수륙재였을 가능성이 높다.

태조 이후의 삼화사국행수륙재에 대한 직접적 기록은 현재로서는 없다. 다만 삼화사에서 발견된 수륙재 의식문인 「천지명양수륙재의찬요(天地冥陽水陸齋義纂要)」의 존재를 통하여 미루어 짐작할 뿐이다. 천지명양수륙재의찬요는 수륙재의 기원과 그 절차를 집성한 불교의식서인데, 중종 이후 16~17세기 동안에 전국의 사찰에서 간행 유포되는 양상을 보인다. 그러한 사실로 보아 조선초기에는 왕실이 중심이 되어 수륙재를 설행했으나, 중종 이후에는 전국의 주요 사찰에서 수륙재를 주관한 것으로 추론할 수 있다. 2000년 삼화사에서의 천지명양수륙재의찬요 발견은 삼화사에서 16세기 이후에 사찰 중심의 수륙재가 설행되었음을 추론할 수 있게 만들었다. 조선초기 왕실 중심의 국행수륙재가 거행되었던 삼화사에서 16세기 이후부터는 사찰 중심의 수륙재가 벌어진 것으로 추정하는 것이다.

『태조실록』과『양촌집』등의 문헌 기록을 바탕으로 하고, 「천지명양수륙재의찬요」의 발견을 배경적 근거로 삼아 조선시대 전 시기를 통하여 삼화사에서 수륙재가 전승되었다고 추정해 볼 수는 있다. 그러한 추정은 그야말로 추론에 추론을 거듭한 결과이지만, 그나마 나은 편이다. 조선시대 이후 삼화사 수륙재의 관련 근거자료는 거의 없다고 할 수 있다. 사실상 2000년대까지 삼화사 수륙재와 관련된 자료나 흔적을 찾아볼 수 없는 것

이다. 길게 보자면 600년 동안, 짧게 보자면 100년 이상 동안 삼화사 수륙재의 전승은 단절되었다고 할 수 있다. 국행수륙재의 경우 태조 이후 관련 기록이 보이지 않고 있기에 그 단절 기간은 600년 가까이 된다. 조선대 전 기간 동안 삼화사에서 수륙재가 거행되었다고 인정해도, 그 단절 기간은 100년이 넘는다.

다행히도 2001년 삼화사 육화료를 수리 보수하던 중 1547년에 판각된 「천지명양수륙재의찬요」가 발견됨으로써 본격적으로 수륙재를 설행하게 되었다. 이를 근거로 전승하는 3일간 수륙재의 설행을 보면 다음과 같다.

① 시련(侍輦) : 일주문 밖으로 나가 수륙법회를 증명할 불보살님을 비롯하여 수륙도량을 호위할 신중을 모셔오는 의식이다.

② 대령(對靈) : 고혼들에게 간단한 음식을 대접하면서 기다리게 하는 의식이다.

③ 조전점안(造錢點眼) : 명부에서 사용 가능한 돈을 만들어 이승에서 진 빚을 갚는 의식이다.

④ 신중작법(神衆作法) : 신중을 모셔 나쁜 기운을 몰아내고 법단을 정화하는 의식이다.

⑤ 괘불이운(掛佛移運) : 수륙도량에 모실 괘불을 이운하는 의식이다.

⑥ 쇄수결계(灑水結界) : 의식도량에 법수를 뿌려 깨끗하게 하고 일정한 경계를 정하는 의식이다.

⑦ 사자단(使者壇) : 심부름을 관장하는 사자를 불러 수륙도량이 열렸음을 수계와 육계에 알린다.

⑧ 오로단(五路壇) : 다섯 방위의 땅을 관장하는 신주(神主)와 다섯 분의 신기(神祇)에게 방편의 문을 활짝 여는 의식이다.

⑨ 상단(上壇) : 모든 부처님과 보살, 그리고 모든 성문(聲聞)과 연각(緣覺) 등 사성을 소청하여 상단에 모시고 공양을 올리는 의식이

다.

⑩ 설법(說法) : 덕있는 스님을 단에 모셔 귀한 말씀의 인연을 맺는 의식이다.

⑪ 중단(中壇) : 천신 천룡 등 천계중(天界中)과 땅 허공에 있는 지계중(地界中), 염마계(閻魔界)의 명군(冥君) 등을 청하여 공양을 올리는 의식이다.

⑫ 방생(放生) : 수륙재는 성인과 범부, 죽은 자와 산자는 물론 미물까지 통합하는 의미를 지닌다. 죽어가는 생명을 통합하는 의식이다.

⑬ 하단(下壇) : 아귀와 지옥중생, 고혼과 원혼 등 육도 윤회 중생을 대상으로 법식을 베푸는 의식이다.

⑭ 봉송회향(奉送回向) : 모든 재를 끝내고 전송하고 널리 회향하는 의식이다.[20]

삼화사 수륙재의 백미는 상단 중단 하단에서 반복되는 관욕의식이다. 진관사 수륙재에는 관욕이 별도의 재차로 존재하여 한 번만 관욕이 이루어지지만, 삼화사 수륙재에는 관욕 의식이 별도로 있지 않고 각 단에서 반복되어 행해진다. 셋째 날 첫 순서로 열리는 방생이 있는 것도 특징적이다. 삼화사가 위치한 무릉계곡— 전천을 통해 동해로 연결되는 물줄기—에서 방생 의식을 설행한 후 물고기를 방생하여 수륙재의 의미를 나름대로 되살린다.

삼화사 수륙재는 관욕 재차가 독립되지 않았다. 진관사와 백운사가 별개의 관욕 절차가 있어 깨끗하게 씻긴 후 부처님을 뵙게 한다는 의미를 드러내지만, 삼화사는 각 단 권공에서 관욕을 시행한다. 진관사와 백운사가 한

20) 삼화사 수륙재 각 재차에 대한 설명은 삼화사에서 간행한 여러 자료를 바탕으로 간략하게 정리한 것이다. 그러나 「신중작법」과 「쇄수결계」는 자료에 없어서 당일 설행 현장에서 관찰한 자료를 바탕으로 정리했다.

차례 관욕을 설행함으로써 모든 존재가 깨끗해졌다고 여기는 반면 삼화사는 각 단에서 관욕을 실시함으로써 각 단의 의미를 강조하였다. 아울러 이것은 삼화사가 바탕으로 한 의례문의 특징인데, 이 국면이 곧 삼화사 수륙재의 특징으로 연장된 것으로 본다.

삼화사 수륙재는 방생의식이 특징적이다. 살생으로 짓는 악업을 씻기 위해 짐승을 놓아주는 의식인 방생은 나무감로왕보살(南無甘露王菩薩)을 거찬(擧讚)한 후 신묘장구대다라니를 게송한다. 불법승에 귀의하고(三歸依), 자기의 업을 제대로 바라본 후(懺悔偈), 칠불여래멸죄진언(七佛如來滅罪眞言), 참회하는 진언(懺悔眞言)을 게송한 후 부처님 전에 네 가지 발원을 한다(發四弘誓願). 업장을 소멸하고 왕생극락을 기원하는 진언(佛說往生淨土眞言), 귀의를 표명하는 회향게(回向偈), 물고기를 물에 풀어놓을 때 게송하는 결정왕생정토진언(決定往生淨土眞言), 상품의 존재로 태어나기를 염원하는 상품상생진언(上品上生眞言), 아미타불본심미묘진언(阿彌陀佛本心微妙眞言) 등이 이어진다. 방생의식이 진행되는 동안 법주는 버드나무 가지를 가지고 방생물을 담은 그릇을 세 번 두드린다. 특히 다기(茶器)의 청수(淸水)를 버드나무 가지에 묻혀 물고기에 뿌리기도 한다.

삼화사 수륙재에서 이처럼 방생의식을 거행하는 것은 죽어가는 생명을 통합하는 의미를 드러내기 위해서라고 하는데,[21] 이는 진관사나 백운사보다 생명을 관장하는 의미를 두드러지게 표현한 것으로 보인다. 삼화사 수륙재는 방생의 상징성이 있어 특징적이다. 죽어가는 생물을 포용하는 이 의식은 수륙재의 본래 목적을 잘 드러내는 재차이다. 삼화사는 수륙재가 가지고 있는 '천지 명양 수륙'의 모든 생명을 대상으로 하고 있다는 의미이다. 그러나 삼화사는 실제로 사찰 앞의 계곡에 별도의 단을 마련하고 설

21) 미등, 『국행수륙대재』, 조계종출판사, 2010, 182면.

행하는 점에서 차별성이 있다. 무차평등대회(無遮平等大會)라고 했듯이 방생을 통하여 순환적 소통의 장을 마련하는 셈이다.

이처럼 국가지정 수륙재는 사찰 특유의 전승 길과 문법을 마련하였다. 문제는 '문화원형의 가이드라인이 없어 지정 당시 전승양상이 유지 발전할 것인가' 하는 의문이다. 그럼에도 불구하고 관련 수륙재보존회는 활기와 열정을 보이고 있다. 보존의 지원책으로 안도하면서도 신앙의례 공동체로서 전승주체가 자발적으로 유지할 것인가에 대해 긍정적이라고 말할 수 없다. 삼화사와 진관사는 국행을 내세워 지자체 연계성을 고려할 수 있고 백운사는 어장스님이 주서연고를 살려 다양하게 프로그램화할 수 있다. 본질적 가치를 지속하면서 사찰마다 특성을 살려 복합공연적 가치를 활성화해야 한다. 여기서 본질적 가치는 재차 설행의 연행상 의식집에 근거한 의례, 기악, 범패, 작법무, 지화 장엄 등 불교원론 중심의 행위화를 말한다.

2) 지정 밖 수륙재의 당위성 : 백제문화재 수륙재 등

수륙재는 백운사 일부 국면처럼 민간의례 전승 측면이 있다. 물론 시기적으로 복원 - 단절 - 계승 측면을 반복했다. 백제문화제 수륙재, 법성포단오제 수륙재, 용왕제 무속수륙재 등에서 재현 전승의 현상을 읽을 수 있다.[22] 여기서는 불교적 장엄, 기악과 작법무 등의 특성을 보이는 연행양상만 살핀다.

백제문화제 수륙재는 1955년에 부여불교신도연합회 회원들이 백제대제(百濟大祭)를 통해 삼천궁녀의 넋을 달래는 '삼천궁녀 위령제'로부터 비롯되었다. 당시는 별다른 문화행사가 없었던 시기라, 보기 드문 의식에 사람들

22) 이경엽, 「서해안 무속수륙재의 성격과 연행양상」, 『한국민속학』제51집, 한국민속학회, 2010.

의 관심이 모아졌다. 인근 지역민은 물론 전국 각지에서 관광객이 찾아 왔다. 숙박업소는 만원을 이루었고, 이마저 구하지 못한 관광객은 민박을 구해 관람에 나설 정도였다. 그리고 1966년부터 '백제문화제선양위원회'를 조직하고, 명칭을 '백제문화제'로 바꾸어 공주와 부여에서 동시에 개최했다. 1975년부터 2006년까지 홀수 년도에는 공주에서, 짝수 년도에는 부여에서 대제(大祭)와 소제(小祭)의 형식으로 번갈아 개최했다. 이후 민선 4기로 접어들면서부터, 충청남도는 백제문화제를 세계적인 축제로 육성함과 동시에 서남부권 문화관광의 균형 발전을 목적으로 공주시와 부여군에서 격년제로 개최하던 백제문화제를 대단위로 통합하였다. 2010년에는 9월 18일부터 10월 17일까지 30일 간 정부 공인 국제행사로서 '제56회 백제문화제: 2010세계대백제전'을 치렀다.

백제문화제 수륙재의 진행 양상은 '전반부의 상단불공을 포함한 법요식'과 '후반부의 수륙재를 중심으로 한 천도재'로 분류할 수 있다. 그런데 백제문화제 수륙재에서 영가를 천도한다거나, 유등을 통해 발원을 한다거나, 물고기에게 분식(分食)한다거나 하는 것들은 무속신앙과 관련이 있다. 또한 백제문화제 수륙재가 수상(水上) 수륙재라는 점에서도, 곧 용선(龍船)에 단(壇)을 설치하고 일부 의례를 설행한다는 점에서도 민간신앙의 용왕신앙과 관련이 있다. 그런데 근간에 이르러 재장이 정림사지에서 구드래 광장으로 바뀌면서, 주최 단체가 바뀌고 신도들의 신심이 약화되면서, 관의 지원이 축소되면서 그 법식이 변화하고 있다. 특히 백제문화제 수륙재의 주관 단체는 관으로부터 1,500만 원의 지원밖에 받지 못하고 있는 실정이며,[23] 백제문화제의 여느 프로그램을 고려하여 수륙재의 무대 사용 시간도 2~3

[23] 서울 은평구의 진관사(津寬寺)나 강원도 동해시 삼화사(三和寺)의 수륙재 예산과 비교하여 0.15%에 해당하는 수준이다.

시간으로 제한되어 있다. 실연(實演)으로서 수륙재가 아니라, 시연(示演)으로서 수륙재를 행할 수밖에 없는 한계가 발견된다.

백제문화제가 백제 또는 이 문화권의 문화제다운 지역축제로서 생명력을 발휘하기 위해서는 수륙재가 백제문화제의 중심 축 역할을 담당해야 한다. 비록 다양한 프로그램들이 개별적으로 의의를 갖고 있더라도, 자칫 백제문화제라는 지역축제의 정체성을 흩뜨릴 수 있기 때문이다. 백제문화제의 프로그램으로서 수륙재는 그것대로 정제하여 시연의 형태로써 계승시키는 동시에 '백제의 위로'24)를 설행 목적으로 한 본질적 의미의 수륙재는 실연의 형태로써 독자적으로 계승시키는 방안을 강구할 필요가 있다.25) 백제문화제와 수륙재를 분리·변별하자는 것이다.

백제문화제 수륙재의 구심점을 찾을 필요가 있다. 수륙재의 주체가 어떤 사찰이 되었든, 어떤 단체가 되었든 그 구심점을 중심으로 설행의 정형화를 기해야 한다. 이때 지역의 실정에 맞는 의례문, 다시 말해 백제의 패망과 함께 목숨을 잃은 사람들의 넋을 달래고 천도하는 의례문의 정형화가 절실하다. 또한 수륙재의 구성 방식과 직결되는 문제로서 범패승의 정형화도 필요하고, 재장의 정형화도 필요하다. 이러한 작업을 독려하면서 나아가 보존회를 설립하고, 충남 무형문화재 지정을 준비, 추진해야 한다. 60년간의 수륙재를 정리하는 동시에 앞으로 백제만의 고유한 수륙재로 가꾸어 나간다면, 백제의 역사와 정서를 대표하는 수륙재로서 보편성과 특수성을

24) 백제문화제 수륙재의 설행 목적을 굳이 삼천궁녀의 넋을 달래고 천도하는 것으로 축소시킬 필요는 없다. 삼천이라는 숫자가 품고 있는 상징적 의미, 백제문화제 수륙재의 본질적 의미 등을 토대로 백제문화제 수륙재의 설행 목적을 널리 '백제의 위로'로 조정할 필요가 있다.

25) 더불어 "백제문화제 수륙재"라는 명칭의 조정이 필요하다. 그런데 명칭은 수륙재의 목적, 설행 주체, 정체성과 직결된다고 할 수 있다. 따라서 조정을 가한다면 각계의 다양한 의견을 수용하여 매우 조심스럽게 조율해야 할 것이다.

확보할 수 있을 것이다.26)

한편 법성포단오제는 매년 단오절 시기에 맞춰 법성포단오보존회의 주관으로 닷새 동안 개최되고 있다. 단오제 행사가 있기 한 달 전부터 법성포단오보존회의 제전위원회, 단오보존회 부녀회, 법성포 로타리클럽, 법성포 청년회 등의 회원들이 함께 모여 법성포단오제 행사를 준비한다. 제물은 단오보존회의 부녀회원들이 마련하며, 법성포단오제 때 행해지는 제의는 법성포단오보존회의 제전위원장의 관리 아래 제전위원회에서 담당한다. 법성포단오제에서는 제의, 민속놀이, 각종 행사 등이 다양하게 펼쳐진다. 제의로는 산신제(인의제), 당산제, 무속수륙재, 용왕제 등이 진행된다. 민속놀이는 선유놀이, 길놀이(오방돌기), 전국국악경연대회, 연등행진, 그네뛰기 대회, 씨름대회, 영광우도농악공연 등이다. 이 밖에도 법성포굴비의 홍보 및 판촉을 위한 행사뿐만 아니라 각종 이벤트가 접목되고 있다.

이 중 무속수륙재는 2008년에 세습무 전금순에 의해 복원된 무당굿에 해당된다. 2008년까지만 해도 법성포단오제에서는 액막이 목적으로 잡신을 대접하는 유교식 '한제'를 새롭게 추가하여 지내왔으나, 한제의 정통성 문제로 논란이 일자 법성포단오보존회가 유교식 한제 대신 무속수륙재를 새롭게 복원하였다. 무속수륙재는 억울하게 죽은 잡신들의 한을 풀어 주어 액을 막는 의식이다. 이 굿의 핵심인 '중천멕이놀이' 과정에서는 무당이 여러 잡신의 역할을 도맡아 악사와 재담을 나누며 잡신의 한을 연극적으로 풀어 준다. 전금순은 전북 정읍 무계 출신이지만 영광 법성포 지역의 세습무들과 친척관계로 연결되어 있고, 전금순의 무계 집안 출신들이 법성포단오제 때 무속수륙재를 연행하기도 하였다. 이러한 사실과 전금순의 공연을

26) 이창식·안상경, 「백제문화제 수륙재의 전통, 전승, 발전방향」, 『백제문화제 수륙재 60년의 가치』, 부여군불교사암연합회, 2014, 105-126쪽.

토대로 복원된 무속수륙재[27]는 세습무계인 이장단·박영태 부부가 전수하여 2009년 단오제 때부터 연행되어 국가지정 법성포단오제 문맥에 고정 전승하게 되었다.

3. 수륙재 문화콘텐츠의 전략화 방안

1) 수륙재 공연콘텐츠의 활성화

앞서 살핀 대로 수륙재는 소리와 춤, 장엄공예, 불화, 음식, 재담 등이 어우러진 종합공연예술의 성격을 지닌다. 곧 고혼들을 대접한 후 신중을 모셔 법단을 정화하고, 부처님을 모신 후 고승대덕의 말씀을 듣고, 각 단에서 여러 성중께 공양하고 찬탄한 후 마무리를 짓는 의례[28]라는 뜻이다. 하단에서 고혼청을 통해 영가들의 구원천도를 기원한다는 것도 여러 사찰이 동일하다. 탱화에서 보이는 다양한 전통연희를 사찰 특유의 문맥으로 복원해야 하는 측면도 있다.

수륙재는 대체로 『석문의범』의 「수륙무차평등재」의 취지에 따라 재차가 전승되어 온 듯하다. 수륙재 의례는 모든 영혼을 평등하게 천도받게 한다는 취지가 있다. 그래서 만물평등과 생명존중의 가치가 있다. 1차로 재차

27) 이영금, 「법성포 단오제의 수륙재 수용 가능성: 정읍 전씨 무계의 수륙재를 중심으로」, 『한국무속학』제17집, 한국무속학회, 2008, 348-354면.

28) 중국 양나라 무제(武帝)가 505년에 시행했던 것이 시초이다. 무제의 꿈에 한 스님이 나타나 6도 4생의 중생들이 고통을 받고 있으므로 수륙재를 베풀어 그들을 제도하는 것이 으뜸가는 공덕이라고 말했다는 데서 유래한다. 고려 광종 때에 수륙재가 열린 바 있었는데, 970년(광종 21) 갈양사(葛陽寺)에서 개설된 수륙도량이 그 최초의 예이다. 그 후 일연(一然) 스님의 제자 혼구(混丘)스님이 「신편수륙의문(新編水陸儀文)」을 찬술함으로써 널리 설행되었다.

에서 취지 알리기, 불보살 설법, 분향, 명부사자 초청 등을 문 밖에서 하고, 재의도량에서 오방신 공양, 청정 공양, 팔부신장과 용왕 불단 모시기, 영혼 조욕의식으로 진행한다. 이후 불보살의 가호로 구제된 영혼에게 법식 대접, 참회 서원, 예술적 승화 등을 행하여 거듭 천도받게 한다. 고정된 의식문에는 범패의 불교예능이 따른다. 태징, 요령, 목탁, 북이 반주악기로 따르고, 중요한 대목마다 의례무용이 연행된다.

설단에는 불보살을 비롯하여 여러 대상이 초청된다. 다신교적 밀교 요소인데 불보살 믿음으로 포용된다. 고혼청이 백운사에서는 첫머리인 외대령에 나타나는 것처럼 사찰마다 차이를 보인다. 이는 수륙재가 천도의 대상을 모셔온 후 부처님을 모셔 말씀을 듣고 각단 권공을 통해 목적을 달성하고 회향한다는 것이다. 수륙재에 초청되는 대상은 수륙의 고혼만이 아니라 우주공간의 모든 성범이며 이들에게 공양하고 참회 찬탄하여 이들 성범이 화합하고 융합함으로써 갈등구조를 해소할 수 있다고 믿는 보도(普度)의 정신에 그 설행목적이 있다.

백운사는 태고종 사찰로 일찍부터 독자적인 불교의례를 수행했을 뿐 아니라, 해당 의례의 중심인물인 석봉스님이 다양한 민속문화를 경험함으로써 독특한 수륙재 재차를 형성했을 국면을 보인다. 경남 일대에서 전승되던 범패의 맥을 이어 의례와 음악적 측면에서 경남지방의 지역성과 대중성을 내포하고 있는 불교의례이다. 작법과 범패는 독립성이 없다. 다만 재의식 사이사이에 각 춤의 성격과 역할이 다를 뿐이다.

백운사 수륙재는 영산재와 맥을 같이하여 성주사, 장유암 등 불모산 일대의 사찰을 중심으로 행해지는 불교의식으로서 경상남도(고성, 통영, 마산)를 중심으로 한 아랫녘소리로 이루어진 범패와 그 범패에 맞추어 행해지는 작법춤 – 바라춤, 법고춤, 학춤 등과 일반 작법춤 – 으로 구성된 측면이 있

다. 특히 지역적 불교의례의 다양한 수용에서 오는 친연성이 있다. 백운사의 관행(觀行)은 종합적인 수행의례보다 개인 또는 가족 수행의례 측면이 강하다. 이를 오히려 음식과 음악의 공양의례로 확장해 왔다.

수륙재의 대동적 향연은 인근 지역에서 전승해온 다양한 연행예술을 끌어들인 결과이다. 공양시식, 의식작법으로 육도 일체 고혼을 소청하고 갈등 해소로 화합의 상징성을 부여하고 있다. 실제로 백운사 수륙재가 시간 단위의 맞춤형 진행으로 이루어진다는 것에서도 엿볼 수 있다. 철저히 사찰의 주요 행사에 부합하여 범위를 정하고, 신도나 재 주제자가 요구하면 대상 중생이 정토에 왕생할 수 있도록 법음 중심이 공양의례에 집중한다.

포교의 목적에 부합하는 수륙재의 전승이지만 민간의 천도굿, 용왕굿처럼 공연적 연행적 행위를 통해 치유성, 화합성을 고려한 전승이 아닌가 한다. 행위에는 신음하는 중생을 끌어안는 치유의 방편이 있다. 백운사 수륙재의 시아귀회(施餓鬼會)는 불교민속적이다. 작법과 법식을 위로하는 방식이다. 삼회향 등 대동놀이의 일면도 있다.29) 결국 위아래 성범의 차이는 인정하나 차별하지 않고 남녀, 빈부 차이 없이 서로 다른 존재까지 하나로 소통하는 대동적 공양의례로 모아진다. 이러한 국면을 감안하면 종합예술로서 수륙재의 공연문화에 대한 소통화와 계승화 문제로 관심이 모아진다. 아울러 특색을 지속하기 위해 지역문화행사로서 수륙재의 공연콘텐츠 활용 문제로 귀결된다.

수륙재는 대상 고혼들을 대접한 후 신중을 모셔 법단을 정화하고, 부처님을 모신 후 고승대덕의 말씀을 듣고, 각 단에서 여러 성중께 공양하고

29) 회향함을 알리는 의식으로 사부대중들이 소대의식이 끝나고 절 마당 한가운데에 법고를 가져와서 법고무를 추는데, 이때 요잡바라무, 요잡작법무를 함께 추기도 한다. 삼회향은 법회에 참석했던 사부대중은 물론 빈부귀천을 막론하고 모든 대중들이 함께 어우러져 법회에 사용되었던 모든 악기를 가지고 나와 회향공덕을 함께 나누며 어울림 한마당의 성격을 지닌다.

찬탄한 후 마무리를 짓는 의례이다. 이러한 복잡한 절차를 진행하기가 쉽지 않다. 의식집에 따라 행한다 해도 작법 연행과 설단 배치, 법식 차림 등 일정한 숙련성이 요구된다. 전체적으로 청정성과 장엄성을 유지해야 한다. 기량의 원숙성과 지도력의 원만함 없이는 불가능하다. 석봉스님은 이를 시종일관 주도하고 모든 항목의 견기이작(見機而作)을 보인다. 석봉스님의 의례 보유기능에 대한 자세한 민속지가 확보되지 못해 구체적으로 기술할 수 없지만, 이 방면의 실천적 인간문화재인 셈이다. 어장스님의 견기이작은 백운사 수륙재의 장점이다. 기량은 숙련된 이력과 함께 지속되어야 할 것이다.

삼화사, 진관사의 작법과 음악은 영산재와 차별화하여 사찰문화로 정착되어야 한다. 범패 작법의 공연 항목에 대한 정밀한 전승 계보 위에 예술적 국면을 현대공연화의 길을 모색해야 한다. 범패와 작법 등은 불교예술의 진수를 보존하고 이를 현대화, 세계화의 길을 확보해야 한다. 지정 밖의 수륙재는 무속적 친연성과 관계없이 불교예술의 지역화 국면을 살려 공연의 세련성과 재미성을 부각시켜야 한다. 이러한 공연유산적 성격은 무차평등의 본래적 가치를 전제로 창조적 가치를 살려가는 실천적 행위이기도 하다. 현대화는 닫힌 의례공연 위주에서 열린 감성공연으로 소통의 길을 지속적으로 모색해야 한다.

2) 수륙재 축제콘텐츠의 과제

불교축제에 소통성을 강화하기 위한 교육형, 참여형, 체험형의 축제 속성들을 고려해야 한다.[30] 이곳에서는 수륙의례가 방해받지 않으면서도 수륙재 기간이나 당일의 의례만을 볼 수 있는 것을 넘어서 수륙재의 의미와

30) 이창식, 『지역축제와 문화관광』, 지역문화연구소, 2012, 19-26쪽.

기능, 역할 및 구성 콘텐츠를 이해하고 활용하고 체험할 수 있도록, 나아가 정보와 교육, 오락, 체험 등 다양한 축제콘텐츠가 펼쳐질 수 있도록 공간을 만들어야 한다. 이것들은 감동, 재미, 환희 등의 의미로 다각화하여 구성해야 한다.

일반인들을 위한 수륙재의 개관, 수륙재의 설행 순서 해설, 수륙재의 각종 불구, 지화 등 장엄 및 흔히 불화라고 일컫는 화불(畵佛)의 이해, 수륙재 작법(음악과 무용)의 이해를 바탕으로 직접 불교무용인 착복무나 불화 그리기, 지화 만들기 체험 등의 장소성을 확보해야 한다. 또한 대한불교조계종 어산작법학교나 한국불교전통의례전승원 또는 각 승가대학의 학인들이 참여하여 불교음악을 시연하고 설명하고 체험하는 프로그램을 운영하는 것이다. 이러한 축제공간을 구획화하여 관람객들의 동선을 고려하고 특성에 맞게 정보존, 교육존, 체험존, 전시존, 공연존 등으로 구획해야 한다.

축제의 시각에서 수륙재 연행 재배치도 시도해야 한다. 죽음의례로서 다크유산의 한계도 극복해야 한다. 문화체육관광부에서 제시하고 있는 항목에다 수륙재가 지니는 특성을 고려한 요소들을 설계한다. 전승공동체와 관람객의 다양한 층위만이 아니라 수륙재 관계자, 전문가 등에 대한 피칭워크숍도 이루어져야 한다는 것이다. 수륙재에 맞으면서도 일반축제의 장점을 접목해야 한다. 수륙재에 대한 불교의 종교성, 지역이미지, 지역문화 및 지역경제 활성화에 미치는 영향, 축제 준비와 현장에서의 지역주민 참여도 및 삶의 질에 미치는 영향, 지역민과 외지인의 참가비율 등을 고려하여 추진해야 한다. 불교의례로서 수륙재는 '딱딱하고 일반인들에게 설명하기 쉽지 않고 다가가기 어렵다'[31]고 생각한다.

31) 진주남강등축제, 팔공산승시축제, 무안백련축제, 합천대장경축제 등은 불교 테두리의 제한을 극복하려는 시도가 보인다.

불교의례 축제가 활성화될 수 있는 전략은 세 가지에 집중해야 한다. 첫째, 장엄과 작법의 창조성을 살려야 한다. 전통성과 종교성을 강조하면서 스스로 즐길 수 있는 수륙재 축제 지향을 하기 쉽지 않다. 수륙재의 볼거리로 보아 충분히 성장과 대중화의 가능성을 내포하고 있다. 전승주체에 의해 지속적으로 질 높은 수준의 공연이 이루어진다면 충분히 가능성이 있다. 둘째, 수륙재 항목의 열린 마인드가 반영되어야 한다. 수륙재는 불교의 레이기 때문에 기독교인들이 반대적 정서 등의 이유로 대중화되지 않는 것을 위안 삼아서는 안 된다. 억불숭유의 조선시대에도 한강변 등지에 인파가 몰려들어 구경하고 즐긴 것이 수륙재임을 상기해야 한다. 축제문화를 즐기고자 하는 이들이 늘어가고 있는 오늘날에 흥행하지 않을 이유가 없고 남한유등축제에서 보듯 창조적 가치 구현 속에 본래적 이미지도 확산하는 것이다. 다만 그들이 올 수 있는 감성콘텐츠의 유인책을 소홀히 하고 폐쇄적 운영을 일관한 것이다. 셋째, 홍보와 이해 프로그램도 필요하다. 고려시대와 조선시대에 국행으로 설행되었던 수륙재 축제를 21세기형 명품축제로 만들 수 있다는 주체의 자신감이 중요하다.

[표1] 축제 지향 불교행사

사찰	축제	행사 내용	비고
조계사, 봉은사, 청계천 일대	전통등전시회	일몰시간에 맞춰 연꽃 등 불교문화를 상징하는 50여 점의 등불에 불을 밝힌다.	
봉원사	영산재	한국전통불교의식인 영산재의 보존과 계승 및 발전을 위해 시연한다.	봉원사 영산재보존회만이 영산재를 봉행하고 있다.
태고사	태고문화축제	다례재와 서예작품이 전시되고, 소원지를 붙이는 행사를 한다.	전통문화와 현대음악이 함계하여 화합과 소통을 지향한다.

월정사	오대산 문화축전	불교체험과 명상	
월정사	탑돌이	탑을 돌며 개인과 가정의 평안을 기원한다.	월정사 탑돌이의 무형문화재 등재를 타진하고 있다.
광화문 광장	봉축점등식	부처님오신날을 봉축하고 가정에 안녕을 기원한다.	점등식 후에는 참석자들이 연등을 들고 탑 주위를 돌며 한반도의 평화와 가족의 안녕을 기원하는 탑돌이를 진행했다.
조계사	공연마당, 연등놀이	천 년 백희잡기의 전통을 잇는다.	화려한 등과 행렬
구인사	삼회향놀이	각종 놀이	환희심 강조, 충북 무형문화재
조계사 및 전국 사찰	초파일법요식	불교의 진리를 다시 일깨우고 기도한다.	

[표1]에서 보인 것처럼 다양한 행사가 있다. 백운사 수륙재의 축제문화콘텐츠는 비교적 풍부하다. 수륙재를 구성하고 있는 범패와 작법 등은 불교예술의 진수를 보여주고 있어 일반인들이 쉽게 불교를 접할 수 있는 계기가 된다. 백운사 수륙재의 정체성을 살린 대동적 향연의 유산으로 가꾸어야 한다. 이미 경남 일대에서 전승되던 범패의 맥을 이어 의례와 음악적 측면에서 낙동강 하류의 지역성을 내포하고 있는 불교의례답게 불교축제화로 자리매김해야 한다. 진관사는 서울 대도시 수륙재라는 장점 위에 웰빙형 수륙재문화 체험프로그램을 집중 개발해야 한다. 참여형 항목과 사찰음식 접목이 그것이다. 삼화사는 이미 무릉제 지역축제와 연계되었다. 향후 상생 발전할 수 있는 대안이 필요하다. '이승휴 - 수륙재 - 무릉제 소통잔치' 문화코드를 살리는 것이 그것이다.

3) 수륙재 킬러콘텐츠의 전망

수륙재는 가장 오래된 불교의례의 하나로 좁게는 개인과 나라의 안녕을,

넓게는 전 인류의 평안을 기원하는 평등대재이자 무차대회로 각인되었다. 수륙재에 수많은 원형콘텐츠가 담겨 있는 만큼 이를 활용하려는 전략이 필요하다. 지정 이후 타 종목처럼 전수관이 들어설 것인데 기존 사찰 장소성 위에 대중화를 고려한 기획이 필요하다.

융합박물관 건립이 요구된다. 전수관, 교육관, 전시관 등 융복합관(불교문화예술창조관, 가칭) 건립 – 의식과 범패, 장엄, 설단 등 포함 – 이 필요하다. 서양 기독교의 종교유산인 '그레고리오 성가'가 보존이 잘 되어 있고, 그 음반이 대중적으로도 히트를 치는 경우와 비교해 볼 때, 범패는 뛰어난 음악성을 가진 동양 최고의 종교음악유산이 지정에 머물러 있다.

개인 천도의 성격을 띤 영산재[32)]에 비해 공익성이 두드러진 의례로서 수륙재의 가치창조에 대한 킬러콘텐츠의 개발에 집중해야 한다. 무속적, 도교적 요소 등도 새롭게 정리하여 습합양상개념으로 동참 재자와 일반 참여자들에게 이해하도록 설명 체계가 필요하다. 아울러 기존 불교의례와 놀이에 대한 편견도 극복해야 하는데 복고풍의 향수성과 최근 한류적 역동성도 반영해야 한다.[33)]

재차 마지막의 삼회향 – 중생회향, 보리회향, 실제회향 – 을 활성화해야 한다. 삼회향은 수륙재 재차와 작법, 범패, 설단, 장엄의 상징성에 집중했던 구성원들과 사부대중을 환희심으로 이끈 장이다.[34)] 재담 연행과 뒷풀이

32) 불모산영산재는 영산재 도량에 불, 보살, 오호신중, 영가를 봉청해 모시는 시련(侍輦), 부처님이 그려져 있는 영산회상도를 거령해 모시는 괘불이운(掛佛移運), 영산재의 핵심으로 육법공양과 음성공양으로 권공하고 천수바라춤을 추며 불보살의 가피력을 발원하는 영산작법(靈山作法), 소리와 나비무로 찬탄하며 공양하는 상단권공(上壇權供), 국태민안을 발원하고 극락왕생을 축원하는 상축(上祝), 봉청해 모신 불, 보살, 소호신, 영혼 등을 돌려보내는 시식·배송(施食·陪送)으로 구성되어 있다.

33) 일제강점기 사찰에서의 각종 의식과 범패 및 작법무를 금지했던 사실도 있고, 과거 사찰에서도 선승과 교법승에 비해 의식승(儀式僧)을 경시하는 풍조가 있었다.

34) 이창식, 「충북 구인사 삼회향놀이의 전승과 보존」, 『충북학』제14집, 충북학연구소, 2012, 83-97면. 고려시대 백희잡기, 조선시대 감로탱화 참고

신명이 어우러져 대동놀이의 성격을 보여준다. 백운사 수륙재 특유의 경남 지역 민속예능 항목들을 살려내야 한다. 진관사 불교예술의 독자적 길도 조속히 정착해야 한다. 삼화사의 방생공양에서 보이는 순환적 생태각성도 다양화해야 한다.

백운사, 삼화사, 진관사 수륙재는 그 밖에 사찰의 그것과 공통점을 유지하되 차별성을 창조적으로 계승해야 할 소명감이 있다. 영산재와 긴밀히 맥락화된 공연 요소의 장점을 살려 한국불교예술의 진수와 가치를 보여주는 전통문화유산의 세계화를 시도해야 한다. 여러 영역에서 수륙재에 대한 관심이 매우 높다. 지정 이후 수륙재유산의 학술성도 부각해야겠지만, 미래성을 주목해야 할 것이다. 무엇보다 복합연행의 측면을 최대한으로 활성화하는 킬러콘텐츠 개발에 집중해야 한다.

수륙재는 고혼들을 대접한 후 신중을 모셔 법단을 정화하고, 부처님을 모신 후 고승대덕의 말씀을 듣고, 각 단에서 여러 성중께 공양하고 찬탄한 후 마무리를 짓는 의례이다. 백운사 수륙재의 특징은 재차에서 다른 사찰보다 항목이 많으며 민간화된 측면을 많이 수용하여 복합적인 국면이 드러난다. 향연 자체가 지방의 민속문화와 짙게 연관되어 수행의례보다 공양의례가 돋보인다는 점이다. 석봉 스님의 개인 기량이 뛰어나 불교의례의 민속화 양상을 잘 드러낸다. 개인 기량 주도로 대동의 수륙재 특성상 한계점은 앞으로의 전승 문제가 노출되고 있다. 진관사, 삼화사 전승주체의 기량 확보와 향후 열린 프로그램 활성화도 시급하다.

백운사 수륙재는 감동적 국면을 창조적으로 계승해야 할 것이다. 경남 일대에서 전승되던 범패의 맥을 이어 의례와 음악적 측면에서 경남지방의 지역성을 내포하고 있는 불교의례이다. 백운사에서는 수륙재를 아래녘 수륙무차평등대재라고 했다. 수륙재는 수륙무차평등대재의 줄임말로 남녀노

소나 빈부귀천을 막론하고 모두가 평등하게 법공양을 나누는 재의식이다. 분명 어장 스님의 견기이작은 백운사 수륙재의 장점이다. 기량은 숙련된 이력과 함께 지속되어야 할 것이다.[35] 진관사, 삼화사의 설행에서 강점을 수륙재 기간 이외에도 보여줘야 한다.

불교문화유산의 킬러콘텐츠 확보는 절실하다. 수륙재의 킬러콘텐츠 만들기는 세 단계로 전개되어야 성공한다. 첫째, 사찰과 연고 지역의 특색을 살리되 무차평등의 가치 창조를 1차로 발굴해야 한다. 삼화사의 방생 환원성, 진관사의 복락 기원성, 백운사의 견기 연희성 등 형상화를 시도해야 한다. 둘째, 초감동의 융복합프로그램으로 승부해야 한다. 전수관이 박물관이면서 다목적 문화관광 장소성을 획득해야 한다. 셋째, 감동, 장엄, 소통을 살려 K-퍼포먼스 홀로그램[36] 등을 구축해야 한다. 수륙재의 인문학적 발상과 법음의 종합적 연출력을 최고 최상 최선의 경지로 끌어올려야 한다.

이 세 단계 사업은 특정 사찰만의 마인드마크 만들기 발상으로 되지 않는다. 관련 기관과 단체, 전승공동체 등이 상생하여 피칭워크숍 형태로 전승력을 강화해야 한다. 진관사—서울 은평구, 삼화사—동해시, 백운사—창원시의 연계유산으로 발전되어야 한다. 지정 준비과정에 보인 신심과 열정의 초심을 지키되 무차평등의 수륙재 정신으로 이념, 지역, 의례의 한계를 넘어 실행하려는 의지가 필요하다. 이러한 공익성 기획은 수륙재의 본래적 원형 가치에 부합하면서 무형문화재 지정 당위성을 더욱 값지게 하는 실천 행위이기도 하다. 관련 전승주체의 자부심과 신행성은 앞서 제기한 킬러콘텐츠 항목에 의해 더욱 공고해질 것이다.

35) 지정 신청 자료와 지정 후 설행의 모니터링 자료 비교 논의가 이루어지는 피칭워크숍이 필요하다. 수륙재를 구성하는 기악, 범패, 작법무, 지화 등의 본질적 연행단위 유지에 기록화가 필요하다.
36) 박봉원, 『실감미디어콘텐츠의 강원도 활용방안』, 강원발전연구원, 2013, 4-11면.

4. 죽음의례의 공공성

앞서 수륙재 문화콘텐츠 방향의 세 영역을 제시한 대로 수륙재의 정체성 위에 활성화 비전을 제시했다. 불교예술의 원류성과 심오성을 온전히 유지하면서 발전적 모색 담론을 논의했다. 수륙재는 공연의 재창조화와 불교축제화로 지속되리라 예상되고 오늘날 공익성을 통해 더욱 활성화되리라 본다. 인문학의 가치 원형으로서 수륙재는 진행형이다. 전통 수륙재도 창조성 국면으로 미래도 새로운 문화에 대응할 것이다. 수행의례보다 범패의 노래, 작법의 춤, 장엄물의 공예, 공양의식의 음식 등 예술의례를 융합하여 새로운 K-퍼포먼스 킬러콘텐츠를 기대한다. 한국 수륙재의 미래 키워드는 예술의례의 소통화, 대중화, 세계화일 것이다.

[표2] 수륙재 킬러콘텐츠 전략화

항목	진관사	삼화사	백운사	비고
절차	• 왕실의례	• 방생의례	• 민속공연의례	문화원형
축제	·국행수륙재 ·석가탄신일 '연등축제' ·은평누리축제 (삼각산 달오름 음악회) ·2014 서울시 전통사찰 week	·국행수륙재 ·범일국사 문화축제 (불교의 전통 다도 체험)	·아랫녘수륙재	
상품	· 템플스테이 - 한국불교 문화체험(사찰음식, 연화 등만들기 등) ·진관사 템플 푸드 관광 상품화 예정	· 템플스테이 - 한국불교 문화체험(108산사 순례열차: 52번째 순례지로 선정) · 와인&시네마 관광열차 운행(삼화사 둘러보기)	· 템플스테이 - 한국불교문화체험	

브랜드	·역사한옥박물관(천년고찰, 절밥을 응용한 한식 등 지역 '한(韓) 상표'도 결합)	·템플스테이 패밀리 브랜드 '아생여당'(위로, 건강, 비움, 꿈 등 네 가지 테마로 '아아我我' '생생生生' '여여如如' '당당堂堂'으로 구성)	·창원시 연계 행사 준비	보편성과 특수성의 조화
콘텐츠	·외국인 대상 사찰 음식 체험행사 ·콘텐츠 개발 영역 ·연등회 유네스코 인류무형문화유산 등재 추진 ·불교무형문화유산에 대한 현장조사 및 기록화 사업 ·불교수륙재융합체험박물관 건립	·콘텐츠 개발 영역 ·평창동계올림픽 문화프로그램화 ·불교음악, 무용, 불교미술 전용 공연장 및 전시장-동해시 ·관·산·학·종(官·産·學·宗)의 콘텐츠 개발 시스템 구축 ·강원도 연고대학을 중심으로 문화콘텐츠와 스토리텔링의 개발과 소통을 위한 연구와 교육 인프라 마련	·공연콘텐츠 항목 집중 개발 ·불교음악, 무용, 불교미술 전용 융합공연박물관-창원시	

수륙재 전통지식에 대해 정밀한 전승 계보 위에 예술적 국면을 현대공연화의 길을 모색해야 한다.[37] 관련 전공 교육에서도 이 양면성을 동시에 진행해야 한다. 의례로서 수륙재 축제 지향 역시 관계 당사자 그룹의 지혜를 모으는 피칭워크숍으로 자발적 추진위의 신행공동체 조직이 필요하다. 수륙재의 킬러콘텐츠는 보존과 미래 전승의 우려까지 해결할 수 있는 대안이다. 다만 엄격한 원형 위주의 정체성을 바탕으로 기록화의 아카이브 구축에서부터 이념을 넘어 누구나 소통하고 화합할 수 있는 수륙재 문화관광

37) 수륙재의 의례성과 공연성의 양상을 동시에 모니터링하는 세부국면의 작업은 지속되어야 한다.

상품을 만드는 전략이다. 이른바 한류형 초절정의 종합적 공연상품을 세계적으로 선보이자는 것이다. 수륙재의 창조적 킬러콘텐츠 전략은 향후 공동체 불교문화재 보존의 실질적 당위성과 맞물려 있다.

한방 문화유산의 가치창조

1. 한방브랜드의 인문학 인식

약초·한방 관련 문화유산의 가치창조는 제천시의 21세기 화두인 동시에 브랜드 전략과 관련이 있다. 이는 문화보존책, 문화자원의 체계화, 지역문화콘텐츠 만들기, 문화경관과 문화생태의 활용, 혁신성장동력의 밑거름으로 작용한다. 그 작업에는 우선 한방 역사문화자원의 모든 요소를 바탕으로 한 정체성 확보가 시급하다. 지역발전의 엔진이 되기 위해 살아 숨쉬는 지역활성화의 발전론 대안 찾기, 개발에서 치유로, 경계에서 다양성의 소통으로, 맹목적 기능에서 활인(活人)의 감동장으로의 패러다임의 전환 등에 대한 의식을 집중해야 한다. 현재 세계는 개별국가중심에서 경제공동체중심으로 국가주도에서 지역주도로, 집권, 단절형 사회에서 분권, 네트워크형 사회로 요소투입형 성장에서 녹색기술혁신형성장으로 변화하고 있다. 이에 맞춘 한방문화의 가치창조 역시 21세기형 한방명품 문화유산으로 살

려내기와 부합한다. 한방 관련 자원의 가치 재인식과 창조산업은 한방 역사문화자원을 효율적으로 활용하기 위한 방안과 제천학(堤川學)적 읽기와도 일맥상통한다.[1]

통시적인 전통성을 전제로 시·공간적 이미지와 상상력, 상징적 이미지를 상생시키는 전략과 무한한 가능성을 지닌 킬러콘텐츠로서 한방 역사문화자원의 이미지, 오프라인에서 활용할 수 있는 문화콘텐츠들의 개발과 구축이 마련됨과 동시에 지속적으로 활용할 수 있는 콘텐츠들을 개발해야 한다. 특히 제천시의 2010한방특화도시 비전과 전략 확보는 향운(鄕運)의 계기가 될 것이다[2]. 2010제천국제한방바이오엑스포는 국제박람회이다. 제천시는, 과연 무엇으로 '한방바이오'라는 주제를 국제박람회의 수준에서 특성화할 것이며, 차별화할 것인지 진지하게 고민하고 있는 모습이다. 국제박람회를 충북 제천에서 치르는 것이, 사실 부담스러운 일일 수 있지만 지역의 역사·문화적 특수성을 담보하고 있는 주제를 소화할 수 있는 역향력만 키울 수 있다면 지속가능한 덕목을 확보한 셈이다. 스토리텔링 창작을 통해 문화콘텐츠로 창출하고 "충북 제천 = 한방바이오 특성화 지역"이라는 새로운 브랜드를 구축하여 타 지역과 분명히 차별화할 수 있다.

문화의 주체가 '인간'이라는 점과 지역의 생산주체가 '지역주민'이라는 점을 상기할 때 2010제천국제한방바이오엑스포의 주체로서 제천시민, 한국인, 세계인, 혹은 환경보호자, 생명전문가들의 자아정체성을 확장시킬 수 있을 것이다[3]. 제천 시민과 한국인은 물론, 세계인들이 제천이라는 특정한

1) 이창식, 「지역문화 연구방향과 제천학」, 『제천학과 청풍명월』, 제천문화원, 2003, 43-44쪽.
2) 이창식, 「제천국제바이오엑스포와 가치창조산업」, 『2010제천국제한방바이오엑스포 성공적 개최를 위한 정책 토론문』, 제천시지역혁신협의회, 2009, 5-8쪽.
3) 엄태영(당시 제천시장)은 '2010 제천 한방바이오엑스포'를 개최하게 된 배경을 다음과 같이 설명하고 있다. "한방이 우리의 문화임을 세계에 알리는 것이 목적이다. 이를 통

공간에서, 한방이라는 특정한 주제를 통해 한방문화의 향유 주체가 될 것이다. 지역의 경쟁력 있는 브랜드를 창출하기 위해, 흔히 성공한 문화콘텐츠의 스토리텔링 사례를 벤치마킹하기도 한다. 그러나 공감하는 문화콘텐츠의 스토리텔링 분석을 통해 실천단계에서 문제점을 예상하거나 그 대안을 마련하는 것은 바람직하지만, 그것을 전적으로 모방하는 것은 생산적이지 못하다. 지역의 브랜드 창출은 지역이 보유하고 있는 특정한 문화자원의 내재적 요소와 그것을 둘러싼 외연적 요소의 통합으로부터 고유한 개발방안을 모색해야 한다. 문화자원이란 "보존, 발굴, 활용의 측면에서 문화적 가치를 내포하고 있는 유·무형의 자원"[4]을 의미한다. 그런데 문화자원이 되기 위해서는 가치를 인지하는 사람들이 존재해야 하며, 그것으로부터 심상가치를 느낄 수 있어야 하며, 장소, 지역, 공간을 중심으로 보존, 발굴, 활용 등의 필요성을 충족시켜야 한다.[5] 이런 점에서 2010제천국제한방바이오엑스포의 주제로서 제천 한방문화사업은 제천이라는 지역을 중심으로

해 세계보건기구의 한방의료 휴양관광도시로의 브랜드를 선점하고, 한방의 발전을 선도하는 도시로서의 위상을 확립할 수 있을 거라 생각한다. 한방 및 바이오 관련 기업의 투자를 유치, 지역이 활성화함으로써 제천이 중부 내륙의 중핵도시로 성장해 나가는 동력을 확보하게 될 것이다." http://bigshow.tistory.com

4) '문화자원'의 개념은 '문화재의 범주'로써 보다 구체적으로 설명할 수 있다. 문화재의 범주는 크게 '문화재', '문화유산', '문화자원'으로 구분된다. 첫째, '문화재'는 국가 또는 지방자치단체에 의해 이미 지정된 문화유산을 의미한다. 이는 협의의 문화재로서 대상물이 갖는 희소성과 보존가치에 판단의 중점을 두고, 국가 또는 지방자치단체가 지정한 유·무형의 민족적 자산이다. 둘째, '문화유산'은 문화재의 외연을 둘러싼 민족 자산을 의미한다. 문화유산은 과거로부터 전승되고 있는 유·무형의 민족자산으로서 국가 또는 지방자치단체에 의해 지정되지는 않았지만 보호·관리되고 있거나 계승·발전시켜야 할 잠재적 문화재이다. 셋째, '문화자원'은 문화유산의 외연을 둘러싼 민족 자산을 의미한다. 문화자원은 과거로부터 전승되고 있는 유·무형의 민족자산으로 아직 문화적 가치가 드러나지는 않았지만 문화유산 내지 문화재로서 잠재적인 의미를 내포하고 있다. 문화자원은 문화재의 가장 큰 범주로서 문화재와 문화유산을 포함한 일체 문화자원의 총체를 일컫는다. 심승구, 『문화재 활용을 위한 정책기반 조성연구』, 2006년 문화재청 학술연구용역, 문화재청, 2006, 30쪽.

5) 남치호, 『문화자원과 지역정책』, 대왕사, 2007, 27쪽.

'한방'이라는 문화자원의 가치를 제천의 토양과 인물들이 얼마나 잘 보존, 발굴, 활용해 왔는가를 보여주는 적절한 자료이다. 가치창조의 전략적인 시각이 필요하다.

제천 한방문화사업에 관한 기존의 논의들이 학문적 의미를 지향하는 연구 성과라면, 그 내용을 바탕으로 개발하는 문화콘텐츠 산업은 문화적 의미를 지니는 문화상품의 창출 분야인 셈이다. 문화상품이 소비시장에서 수요자들의 반응을 얻으려면 인간과 문화의 역사성과 현재성에 대한 깊이 있는 이해가 선행되어야 한다. 문화상품은 기능의 우수함이 기본 조건인 일반 제품들과 달리, 가치창조의 독특함이 전제되어야 하기 때문이다. 현대사회는 물질적 풍요뿐만 아니라 육체와 정신의 건강함과 풍요로움까지 요구하고 있다. 정신적 풍요에 대한 욕구가 강해질수록 문화에 대한 수요는 늘어나기 마련이다. 지역문화는 본질적으로 그 지역을 사람들의 지닌 인간 정신의 산물이다. 인간과 문화의 상호작용에 대한 이해함이 없다면 성공적인 문화상품 개발이 이루어지는 데에는 한계가 있다. 결국 차별화된 한방문화산업의 구축과 확산은 지역문화 읽기 곧 제천학이 전제된 지역문화감성과 상상력이 담보되어야 할 것이다.

2. 제천국제한방바이오엑스포의 지역문화적 기반

1) 제천한방산업의 문화생태환경

제천지역은 약초 관련 문화생태여건과 한방 잠재력 부분에서 일찍부터 인정받아 왔다. 제천한방의 역사를 살펴보면, 제천인들이 한방을 얼마나

가치 있게 여기고 창작, 보존해 왔는지를 알 수 있다. 제천의 땅과 인물이 그것을 지키고 보존해 왔다는 것은 한방문화의 주체로서 중요한 의미를 지닌다[6]. 리케르트는 문화를 "가치 있는 목적에 따라 행동하는 인간이 직접 생산한 것이거나, 그것이 이미 존재하고 있는 경우에는 적어도 그것에 담겨있는 가치 때문에 의식적으로 가꾸어 보존한 것"이라고 설명한다.[7] 문화 과학자들은, 문화를 자연과 대비한 인간정신의 산물이라고 정의한다. 곧 자연이 신(神)에 의해 대지에서 자연스럽게 자라난 것이라면, 문화는 인간이 경작하고 파종한 결과물이다. 자연이 인간에 의한 가치부여 없이 저절로 탄생하고 성장한다면, 문화는 인간의 가치부여에 의해 창작되고 보존된다. 리케르트의 정의를 제천 한방문화산업에 적용하면, "제천 한방은 자연 그대로의 생약 성분으로 인간의 생명을 살린다는 자연과 인간의 상생 가치 때문에, 제천 사람들이 직접 생산하고 의식적으로 가꾸어 보존해 온 문화"가 된다. 공동체 구성원들에 의해 가치부여 된 문화 객체를 리케르트는 '문화재화'라고 부른다. 종교, 법률, 국가, 도덕, 과학, 언어, 문학, 예술 등이 '문화재화'에 속한다.

제천 한방문화산업은 '한방'도 또 다른 문화재화로서의 의미를 지닌다.[8] '문화재화'는 그 가치를 인식하는 사람이 있어야 한다는 점에서 앞서 남치호가 언급한 문화자원과 같은 개념이라 할 수 있다[9]. 그러나 가치부여가 이루어진 사람이 역사 속 인물에 머물러 있는 한, 제천 한방은 현대인을 위한 문화재화는 될 수 없다. 현대인과 세계인이 한방에 가치를 부여할 때 비로소 오늘날, 세계인의 문화재화가 될 수 있다는 논리다. 문화재화로서

6) 이창식,『충북의 민속문화』, 충북학연구소, 2001, 16-26쪽.
7) 리케르트, 이상엽 역,『문화과학과 자연과학』, 책세상, 2004, 55쪽.
8) 한방 관련 문화유산의 인문학적 시각일 수 있다.
9) 남치호, 앞의 글, 27-28쪽.

의 의미는 서양의학의 도전으로 약화된 것도 사실이다. 그러나 최근 들어 환경과 생태에 대한 문제의식이 세계적으로 높아지면서 자연친화적이고 환경친화적인 삶의 방식에 관심이 많아지고 있다. 생태(eco)와 생명(bio)에 대한 선호가 음식, 건강식품, 미용용품에 변화를 가져오고 있다. 한방에 가치부여를 통해 새로운 문화패러다임을 만들어간다는 뜻도 된다. 제천이 문화재화로서의 한방을 세계에 알리는 전략은 지역활성화와 생존전략의 또 다른 표현이기도 하다.

2010제천국제한방바이오엑스포는 한방에 대한 지식을 주는 것이 아니라, 방문객의 개인적인 가치부여에 의헤 스스로 가꾸고 활용할 수 있도록 한방을 이해시키고 경험시키는 것이 중요하다. 교육으로서 한방과 문화로서 한방의 차이를 해소하고 융합학문의 매력을 살리자는 취지이기도 하다. 교육적 가르침은 알려주는 것이지만, 문화적 가르침은 생활화할 수 있도록 개인과 문화를 연결시켜 준다. 박람회 방문자는 한방과 자기 자신과의 가치연관이 성립될 때, 그것을 문화재화로 받아들이게 될 것이다. 국제박람회를 기회로 한방이 지역의 고유문화로 자리 잡기 위해서는 구체적인 설명과 다양한 경험을 통해 개개인들과의 가치연관이 일어나는 운동이 필요하다.

사람들이 가치를 인식할 뿐, 그것을 향유하지 않는다면 문화가 될 수 없다. 제천 한방문화산업에 나오는 역사적 인물, 문집, 사건, 정보는 중요한 가치와 의미가 있다. 하지만 그것이 제천 한방문화사업의 당위성을 알리는 것으로 끝나서는 안 된다. '영인본', '알기 쉬운 안내서', '주해본', '약초사전', '스토리텔링 문화콘텐츠' 등 사람들이 소중히 여기면서 만족함을 느끼면서 향유 할 때에 제천 한방문화산업은 교육적 가치가 아닌 문화적 가치를 지니게 된다. 제천 한방문화산업은 제천, 한방, 한방문화산업에 관한 내

용을 다루고 있다. 어떤 사람이 이것을 가치 있게 여기고 향유할 것인가는 그들의 어떤 욕망과 흥미를 채워줄 것인과와 연관된다. 곧 제천 한방문화산업이 사람들의 어떤 욕망과 흥미에 부흥하는가의 문제로 보여진다. 제천을 방문하고, 제천의 한방을 체험함으로써 사람들이 어떤 가치 있는 결과를 얻게 되는가가 가치연관에 따른 문화적 향유를 가능하게 할 수 있다. 사례로 여성들의 흥미가 아름다움과 다이어트이고, 어머니들의 흥미가 가족들의 건강과 요리이고, 아픈 사람들의 흥미가 건강이고, 30대 가장의 흥미가 여가와 여유이고, 청소년들의 흥미가 자아성취라면, 제천 한방문화산업이 가지고 인물과 사건, 이야기, 정보들이 이들의 욕망을 채워줄 때, 사람들은 제천 한방문화산업의 가치를 평가하고 향유하게 된다. 한방과 관련된 화장품, 샴푸, 요리, 한약, 여행, 독서, 관람 등이 현대인들이 한방의 가치를 평가하고 향유하는 형태라고 할 수 있다. 제천 한방문화산업의 내용들이 향유되기 위해서는 국·내외의 현대인들이 직접 체험할 수 있도록 의미 있는 안내서적을 국역과 영역 등으로 편찬하는 것이 우선되어야 할 것이다.

사람들이 제천 한방문화산업을 향유하기 위해서는 먼저 '이해'해야 한다. 그렇다면 제천 한방문화산업에 대해 무엇을 어떻게 지역화해야 할 것인가를 고민해야 한다. 제천의 한방과 약초는 제천의 토양, 공기(바람), 물의 산물임을 이해할 때, 사람들은 눈으로 보는 혹은 눈으로 읽는 제천 한방(약초의 가치를 진정으로 이해하게 된다. 예컨대 봉양읍(鳳陽邑), 백운면(白雲面), 송학면(松鶴面), 금성면(錦城面), 청풍면(淸風面), 수산면(水山面), 한수면(寒水面), 덕산면(德山面) 등의 지명에서 표현되고 있는 구름, 바람, 물, 토양 등과 연결해서 약초의 생장 배경을 '제천약초지도' 내지 '멀티미디어콘텐츠'를 활용하여 설명한다면 축복받은 자연의 산물로서 제천의 약초를 이해하게

될 것이다.

한방과 약초에 대한 경험은 복용이라는 직접적인 형태로도 이루어지고, 축제나 드라마 시청, 독서와 같은 간접적 체험을 통해서도 이루어진다. 하지만 앞서 언급한 것처럼 중요한 것은 체험을 통해 사람들이 무엇을 이해하고 인식하게 되었는지 체험에 대한 결과를 주목할 필요가 있다. 이것이 '나'와 '너', 창작자와 수용자, 문화생산자와 문화소비자 간의 상호작용을 통해 작용하는 문화의 특징이다. 체험 후 인식이 '쓰다', '아프다'라는 감각적 기억이나 '검다', '뾰족하다'라는 시각적 기억에 머무르지 않고 신체의 어디에 어떻게 작용하고, 자연의 무엇과 어떻게 작용하는지를 이해하게 될 때에 비로소 한방·약초문화를 체험했다고 할 수 있을 것이다. 한방과 약초는 음식이나 차와 같은 형태로 일상생활에서 체험할 수 있는 특징을 가지고 있다. 제천 의약인물이 편찬한 기록물들도 그것이 '기록'되었다는 사실에 머무르지 않고 문화로 향유되기 위해서는 국역과 외국어 번역을 거쳐 누구나 그 내용을 실질적으로 접하게 함으로써 가치를 경험하고 싶은 욕망을 불러일으킬 필요가 있다. 최근 제천시에서 개발하고 있는, 황토나 약제를 활용한 건축재나 샴푸와 같은 미용, 건강용품도 생활에서의 체험 기회를 넓혀주고 있다는 점에서 주목해볼만 하다.

축제나 드라마, 소설 같은 문화상품의 경우, 그 체험의 결과는 보다 다양해질 수 있다. 당시 60% 이상의 시청률을 보였던 드라마 <허준>의 경우, 시청자들은 허준을 통해 '풀'과 '민중'의 소중함과 생명력, 힘을 추체험하였다. 사람들이 그것을 재미있게 향유한 이유는 단지 배우나 스토리에 있지 않다. 그동안 왕과 양반들이 주인공이었던 사극에서 중인과 민중이 주인공이 됨으로써 많은 시청자들이 그것에 의미를 부여하는 가치연관이 이루어졌기 때문이다. 제천 한방문화산업을 소재로 문화콘텐츠를 제작할

경우, 문화수용자가 그 체험을 통해 어떠한 정신적 이해와 공감을 하게 될 것인가는 중요한 관건이 된다. 소비자들이 선호하는 상품으로서 브랜드성을 인식해야 한다. 소비자들에게 상품으로 인정되면 그 다음부터는 브랜드를 산다고 할 정도로 소비자에게 전달되는 브랜드에 대한 강한 이미지가 중요하다. 브랜드는 경쟁 제품과의 차별화를 위한 수단으로서 필요한 것이다.[10]

고대로부터 시작된 한방과 한약의 역사가 오늘날까지 전해져온다는 것은 '나'들의 경험이 지금까지 향유되고 있는 문화적 보편성과 객관성이 있음을 의미한다. 그것이 한국뿐만 아니라 중국과 일본에서도 사용되고 있는 상황에서, 자연과학적 설명이 아니더라도, 과학적 보편성과 객관성은 인정받아 마땅하다. 한방·약초문화의 보편성에 대해서는, 자연과학적 근거와 표준화가 뒷받침되어야 하겠지만, 의심의 여지가 없다. 단 제천이 이에 대한 어떠한 특수성을 가지고 그 문화의 담지자로서 객관적이고 보편적인 문화가치를 지향하느냐가 중요한 관건이 된다. 앞서 언급한 생물과 생태가 객관적인 가치가 될 수 있지만 이는 제천이 아니더라도 경험될 수 있는 것이다. 제천만의 특수성과 본질적인 의미를 어디에 두느냐는 제천이라는 지역적 특성과 역사에 근거할 수밖에 없다. 무엇보다도 제천시민들 개개인이 하나의 문화 담지자로서, '나'의 경험이 다른 '나'들에게 효과적으로 전달될 수 있도록 해야 한다.

그런 측면에서 제천 한방문화산업은 한방에 대한 제천만의 특수성을 발굴할 수 있는 소재가 된다. 사람들이 제천 한방문화산업을 돌아보는 이유는 현재 우리 시대의 한방문화를 이해하기 위해서이다. 따라서 제천 한방

10) 농촌자원개발연구소, 『농촌전통기술을 이용한 지역특산물 브랜드화 방안』, 농촌진흥청, 2007, 163쪽.

문화산업은 한방에 대한 사람들의 이해와 표현, 체험을 도울 수 있어야 한다. 이렇게 이해하게 될 때, 사람들은 제천 한방문화산업 속에서 한방의 가치를 자신과 연관시키고 향유할 수 있게 될 것이다.

약령시는 조선 효종 9년(1658년) 경상, 전라, 강원 각도의 관찰사의 소재지인 대구, 전주, 원주에 약시를 설치하도록 명령한 것으로 이후 약령시 분포가 지역에 따라 크게 확장되었다. 특히 19-20세기 초반 전국에 걸쳐 약령시 분포 확대된 것으로 보인다. 당시 충북 제천의 약령시는 중부내륙 산간지역 생산지를 중심으로 약재시장 형성하였고, 사통팔달 발달된 교통의 요지 등 많은 장점을 가지고 발전하였다.[11]

약령시의 어원은 각종 약재를 교환, 매매하는 시장을 일컫던 말인데 줄여서 영시(令市)라고도 한다. 관(官)의 명에 따라서 개시(開市)하였기 때문에 영시 또는 약령시라 하였다는 설과 계절에 따라서 열리는 시장이라는 뜻에서 유래되었다는 설이 있다. 효종 9년 경상, 전라, 강원 각도의 감영 소재지 대구, 전주, 원주에 약시(藥市) 설치 명령으로 설치되었다가 갑오개혁을 거치면서 민간위주의 상업적 유통시장으로 변화되었다. 갑오개혁 이후 대구 이외에 원주, 전주, 공주, 진주, 청주, 충주, 대전, 개성, 제천 등지에 개시하였는데 1914년부터는 전국적인 일제의 시장규칙 제정을 통한 약령시 탄압정책으로 춘령시가 폐지되었다. 추령시만 11월 내지는 12월에 1개월 가량 열렸다.

충청북도 북동부에 위치한 제천시는 차령산맥과 소백산맥의 중간에 위치하여 중부 내륙 산간지역의 약초산출 적지를 형성하였다. 동쪽으로는 단양군과 강원도 영월군이 서쪽으로는 충주시가 남쪽으로는 경상북도 문경

11) 안상우, 「제천 약령시 전통과 약초 문화권역 설정- 제천 약령시를 중심으로-」, 『역사문화학회 심포지엄 – 공동체 지역문화와 문화권역』, 역사문화학회, 2009, 143-162쪽.

시 북쪽으로는 강원도 원주시가 인접해서 인근의 충주약령시와 원주 약령시의 생활권을 제천약령시에서 뭉치는 결과를 가져왔다. 곧 제천약령시의 신설과 성장으로 인해 경쟁관계에서 도태된 것으로 추정된다. 제천 약령시는 이후 충청과 강원일대의 유수의 약령시장으로 성장하여 제천 약령시를 중심으로 원주 충주 등 인근지역을 포함한 약령시문화권역 설정 가능하다. 제천 약령시는 인접한 충청북도의 충주시와 단양군뿐만 아니라 강원도 원주시, 영월군, 경상북도 문경군에서 생산되는 다양한 한약재의 집산지, 소비 및 공급지로 중요한 역할을 하였다.[12]

제천 약재 시장의 특징은 약재 생산지를 중심으로 약재시장 형성하였다. 서울의 경동 약령시장 전체 물량의 약40% 차지한다. 제천(20%), 대구(15%)로 약재 시장이 형성되어 있다. 제천은 사통팔달 발달된 교통의 요지이며 제천의 풍부한 약재가공 기술인력, 풍부한 한약재 자원 및 재배 생산지 인접으로 한약재 수집을 전문으로 하는 수집시장의 역할을 수행하고 있다.

문헌을 통해 살펴 본 전 시기에 걸쳐 가장 많이 출토된 제천의 대표적인 약재는 ① 봉밀(蜂蜜, 14건) ② 복(茯, 12건) ③ 인삼(人蔘, 10건) – 산삼(山蔘)과 구별 ④ 당귀(當歸, 9건) ⑤ 시호(柴胡, 8건) ⑥ 오미자(五味子, 6건)가 있다. 한시적으로 보이는 약재는 연자(蓮子), 천궁(川芎)이 있다. 현재 제천에서 주로 재배하는 약초는 황기, 당귀, 천궁, 황정, 더덕, 오미자, 오가피, 독활, 고본, 인삼 등이 있으며 가장 널리 재배하는 약초는 황기, 재배면적이 넓은 약초는 인삼, 황정, 더덕, 두충, 오가피, 율무, 도라지 등이 있다.[13]

한방축제에 전시품목으로 주로 선보이는 것들이다.

12) 한국한의학연구원, 『제천약초 뿌리찾기와 한의약 문화연구』, 제천시, 2008, 128-181쪽.
13) 충청북도, 『조선시대 충북특산 진상명품 브랜드』, 충북학연구소, 2009.

2) 이공기 등 제천 약초·한방 관련 원형 문화자원

(1) 제천의 의약 인물 자원

허준과 어깨를 나란히 한 호성공신 : 선조의 어의 이공기(李公沂)[14][15]

한계군(韓溪君) 이공기(1525-1604 추정)는 선조 대의 내의(內醫)로 본관은 한산이다. 임진왜란 때 선조의 어가와 광해군을 호종하였다. 1595년 동궁을 배종한 공로로 정 3품 당상관직 제수 받았다. 임진왜란 중 명나라 군사 파총의 부상 치료를 하는 등 침구술이 뛰어났던 것으로 알려지고 있다. 이공기는 1604년 6월 25일 호성공신으로 책봉되었다.

대를 이은 어의, 아들 한풍군(韓豊君) 이영남(李英南)

이영남은 선조 경자과(庚子科) 1600년 의과고시 합격하였다. 이공기의 대를 이어 최고의 수의(首醫) 반열에 올랐다. 품계는 숭정대부(崇政大夫)에 이르렀다.

『식료찬요』의 간행을 주도한 손순효

손순효는 손밀의 아들로 제천시 백운면 애련리[16]에서 출생하였다.

『식료찬요』[17]는 우리나라의 본격 약선서(약으로 쓰일 수 있는 음식을 정리한

14) 세명대지역문화연구소, 『제천 한방의 역사와 이공기』, 제천시, 2008.
15) 한국한의학연구원, 『제천약초 뿌리찾기와 한의약 문화연구』, 제천시, 2008, 2-19쪽.
16) 고전국역원의 『물재집』에는 충주시 산척면이라고도 한다.
17) 『식료찬요』는 조선 중기 어의 전순의가 찬한 1책의 식이요법 의서이다. 『해동문헌총록』에 전순의가 『식의심감』과 『식료본초』로써 식료를 보충하고, 『경사증류대전본초』

것)로 손순효가 경상감사로 있을 때 상주에서 간행하였고 우찬성이 되었을
때 성종에게 진상하였다.

> 관련 자료에 대한 충청북도 문화재 지정이 시급하다.

(2) 제천의 의료민속

> 기자(祈子)풍속

고추, 밤, 은행 등을 주머니에 넣어서 차고 다닌다.

수탉의 불알을 날로 먹는다.

흰 장닭을 잡아먹는다.

첫 번 핀 선인장 꽃을 삶아 먹는다.

아들 잘 낳은 집 행주나 주걱을 훔쳐다 삶아 먹는다.

남의 아들의 태(胎)를 훔쳐다 먹는다.

> 임신풍속

오리고기를 먹으면 아이 수족이 오리발이 된다.

거위고기를 먹으면 아이 눈이 거위 눈 같이 된다.

노루고기를 먹으면 아이 몸에서 누린내가 난다.

등의 본초서에서 약으로 쓰일 수 있는 음식을 정리하여 간이방(簡易方) 형태로 구성
하여 45문(門)으로 나누어 각 문에 언해(諺解)를 더하여 알기 쉽게 지었다고 전한다.
한국한의학연구원, 『제천약초 뿌리찾기와 한의약 문화연구』, 제천시, 2008, 86쪽 참
조

토끼고기를 먹으면 언청이를 낳는다.

닭고기를 먹으면 아기의 피부가 닭살같이 된다.

가물치 고기를 먹으면 아이 살이 검다.

남의 백일 잔치국을 먹으면 낙태한다.

개고기를 먹으면 아이가 심술궂다.

비둘기 고기를 먹으면 남매만 낳는다.

고춧가루를 많이 먹으면 아이 머리가 빨개진다.

출산풍속

수수를 삶아 그 물을 마신다.

참기름에 달걀을 깨어 섞어 먹는다.

미역을 넣어 수제비국을 만들어 먹는다.

속방역재

괴질이 유행할 때 이를 방지하기 위하여 지내는 부락제로 제천 전역에서 시행되었다고 전해진다.[18]

방역제는 한밤중에 마을 청년들이 이웃동네에 몰래 가서 그곳의 디딜방아를 훔쳐가지고 오는데 상여소리나 호랑이 소리를 내면서 마을로 돌아와 동구에 거꾸로 세워놓고, 여자의 속옷을 그 디딜방아에 씌워놓고 동민들이 참석하여 생기복덕을 갖춘 사람을 선정하여 제주로 삼고 동제를 지내는데 제례는 일방 동제와 같이 하며 제가 진행되는 동안 부

18) 한국한의학연구원, 『제천약초 뿌리찾기와 한의약 문화연구』, 제천시, 2008, 108쪽.

락민들은 나와서 춤을 춘다.

(3) 제천의 의약 관련 설화

넋고개 설화[19]

조선조 숙종 때 제천 향교골에 대대로 내려오는 선비 집안에 정훈이란 사람이 살고 있었다. 훈은 연로하신 아버지가 우연하게 병을 얻어 병세가 심히 위독하였다. 효성이 지극한 훈은 백방으로 약을 구해 써봤으나 효험이 없고 병세는 점점 기울어졌다. 워낙 가난한 살림이라 약을 사다드릴 도리가 없고 그렇게 앓고 계신 아버지가 돌아가시도록 내버려 둘 수도 없었다.

하루는 스님을 만난 선비 훈은 자기의 심정을 토로하며 아버님의 병환이 위중하신데 무슨 약을 써야 하는지 알려만 주시면 목숨과 바꾸더라도 구해다 드리겠으니 방법을 가르쳐 달라고 간곡하게 말하였다. 이에 스님은 그 효성에 감동하여 "가르쳐 드리겠습니다만 심히 어려운 일이지요, 그것은 당신이 죽으니 그 약을 누가 아버님께 드리겠소" 하고 말하는 것이 아닌가.

선비 훈은 "약을 구하고 그 자리에서 죽는다 하더라도 부모를 위한 일이니 후회는 하지 않지만 약을 갖다드릴 수 없으니 안타까운 일이요" 스님께서 약을 구해 아버님께 드린 후에 죽게 해줄 수는 없느냐고 눈물을 흘리며 말하는 것이었다.

19) 한국한의학연구원, 『제천약초 뿌리찾기와 한의약 문화연구』, 제천시, 2008, 109-110쪽.

스님은 한참 염주알을 굴리다 고개를 들고 "나무관세음 보살을 30만 번을 외고 감악산 왼쪽 깊은 골 큰 바위 밑에 가면 천마라는 약이 있을 터이니 캐다 드리시오."라고 하였다. 이 말을 들은 선비는 고마워 절을 하고 고개를 드니 스님은 간 곳이 없지 않은가.

훈은 감악산 왼쪽 큰 골 큰 바위 밑을 찾아 '나무관세음 보살'을 30만 번을 외우며 찾아가니 과연 일러준 약이 있는데 약을 캐는 순간 훈은 의식을 잃고 말았다. 얼마가 되었을까 사자를 따라 염라대왕 앞에 선 훈을 보고 "너는 어이해서 만지면 안 되는 약초에 손을 대었느냐. 네 수명은 많이 남았지만 약초를 캔 죄로 너는 죽음을 달게 받으라."라고 호통을 치는 것이 아닌가.

훈은 울면서 자초지종을 이야기하고 아버님께 약을 드린 후에 죽게 해 다라라고 울부짖으며 애원했다. 옆에 섰던 사자가 염라대왕에게 "세상이 모르는 약초를 문수보살이 정훈의 효도에 감동되어 가르쳐 준 것입니다."라고 말하는 것이다.

염라대왕은 한참 생각 끝에 "네 효성에 감동되어 너를 돌려보낸다. 그러나 네가 약을 달여서 아버지께 드리면 바로 병이 낫는다. 너는 그 자리에서 죽음을 면치 못할 것인데 소원이 없느냐" 하고 묻는 말에 그 자리에서 "제가 죽고 아버님 병환만 나으시면 무슨 여한이 있겠습니까. 그저 감지덕지할 뿐이옵니다." 하고 진심에서 고마움을 사례하니 염라대왕은 "과연 보기 드문 효자로다. 돌아가라. 너는 오늘 사시까지 아래 고개에 닿지 않으면 주인 없는 고혼이 되리라. 빨리 가라." 하였다.

훈은 큰절로 사례한 뒤 약 뿌리를 들도 단숨에 뛰어오니 아래 고개에 자기 상여가 쉬고 있지 않은가. 한 번 죽었던 훈의 영혼이 육신으로 돌아오게 되어 소리치자 상여꾼이 얼른 시신을 끌렸다. 죽었던 훈은 벌쩍 일어나 약초를 들고 달려가 아버지께 약초를 다려드려 병을 낫게 되었다. 이후부터 아래고개를 넋고개라 부르고 훈은 80세까지 살았다 한다.

아미산 약수굴 설화[20]

제천 수산면 오티리와 덕산면의 경계를 이루며 아미산이 서 있다. 명산이라 일컬어지는 아미산은 백미산, 아미산 이라고도 부르는데 아미산 동쪽 중턱에 굴이 뚫려 있고 그 속는 청상한 약수가 용출하고 있다. 이 물을 마시면 갖가지의 병은 물론 마음까지 깨끗해진다고 하여 예부터 유명했다. 삼복의 무더운 계절 젊은 사람이 삼복더위를 누르기 위해 개를 잡아 개고기탕을 끓여 먹고 술도 취하여 약수동굴에 오르게 되었다. 염천과 술기운으로 갈증이 심해 약수를 마음껏 마시고 약수동굴을 나오자마자 동굴 앞에 엎어져 죽고 말았다. 신성한 약수물을 개고기를 먹고 와서 부정하게 하였으므로 산신과 부처가 노하여 죽게 만들었다고 사람들은 믿었다. 그래서 후에 약수동굴 근처에서는 살생을 하지 않고 부정스러운 짓을 하지 않게 되었다.

옻마루 설화[21]

제원군 송학면 시곡리의 옻마루라는 동네가 있다. 이 동네가 생기기 전 이 곳은 옻나무가 많은 산골이었다. 하루는 한 선비가 이곳을 지나가고 있었다. 선비는 속병을 앓다가 강산이나 유람하며 좋은 약재나 구해 보려고 길을 떠나 이곳저곳을 지나다가 마침내 이곳까지 오게 되었다. 선비는 땀을 씻으려고 그늘 밑에 가서 쉬기로 했다. 선비는 몹시 목이 말랐던 터라 물소리가 나는 곳으로 가보았다. 옻나무가 빽빽이 들어

20) 아미산 약수의 존재는 「조선환여승람」, 제천편에서도 확인된다. 이와 같은 유형의 설화는 제천 금수산 주변의 마을에서 많이 발견된다. 한국한의학연구원, 『제천약초 뿌리찾기와 한의약 문화연구』, 제천시, 2008, 110-111쪽.
21) 한국한의학연구원, 『제천약초 뿌리찾기와 한의약 문화연구』, 제천시, 2008, 111-112쪽.

선 속에 바위가 있었고 그 바위 밑에서 맑은 샘물이 솟고 있었다. 선비는 기다시피 옻나무 사이를 빠져나와 샘물 옆까지 가서 샘물을 실컷 마셨다. 물을 마신 선비는 벌렁 누워서 잠이 들었다. 그런데 꿈속에 머리와 수염이 하얀 할아버지가 나타나 이렇게 말하는 것이었다.

"네가 내 물을 마셨으니 병이 나을 것이다."

선비는 잠에서 깨어 꿈을 생각하며 또 한 번 샘물을 마음껏 마셨다. 선비는 신기하게도 속병이 씻은 듯이 나아버렸다. 그 후 많은 사람들이 모여들고 이 약수터는 약물래기라고 불리어졌고 사람들이 많이 모이는 까닭에 이곳에 집을 짓고 이사를 하여 장사하는 사람이 생겨나기 시작하자 얼마 안 있어 동네 하나가 생겨나고 약물내기 약수터 근방은 옻나무가 많았으므로 옻마루라고 부르게 된 것이다.

선심골 전설[22]

청풍면 연론리에 선심골이라는 골짜기가 있다. 조선 중엽 때 이 골짜기에 선심이와 어머니가 살고 있었는데 어머니가 오랜 병환으로 자리에 눕게 되자 선심이가 효성을 다하여 간병하였다. 하지만 백약이 무효로 어머니의 병은 더해갔고 병석이 누운 지 3년이 되었다. 선심이는 좋은 약초를 캐다 다려드리고자 약초를 찾았지만 찾을 수가 없었다. 하루는 금방 소나기가 쏟아질 것 같아서 선심이는 비를 피할 생각으로 큰 바위 밑으로 들어가 쉬게 되었다. 선심이는 피곤한 탓으로 깜박 잠이 들었다. 그런데 꿈속에 백발노인이 나타나

"선심아! 어서 일어나 발밑을 보라."고 하였다.

선심이는 노인의 말대로 발밑을 살펴보니 돌 사이에 지금까지 못 봤던 풀 한포기가 나와 있었다. 선심이는 뿌리가 상하지 않게 캐냈고 이

22) 한국한의학연구원, 『제천약초 뿌리찾기와 한의약 문화연구』, 제천시, 2008, 112-113쪽.

뿌리는 백년 묵은 산삼이었다. 선심이는 집으로 돌아와 산삼을 정성껏 달여 어머니께 드렸다. 이약을 든 어머니는 신기하게도 병이 씻은 듯이 나았고 기운도 회복되었다. 이 말은 들은 동네 사람들이 찾아가 산삼을 찾아보았지만 산삼을 찾아낸 사람은 한 사람도 없었다. 선심의 효성에 감동하여 산신령이 도와준 것이었다. 이 전설의 골짜기는 수몰로 물속에 잠기었지만 효의 중요성을 강조하는 뜻에서 기록으로 남겨둔다.

> 문집, 구전자료 등을 통한 약초와 한방 관련 자료 정리 프로젝트가 있어야 한다.

3. 지속가능한 문화콘텐츠 창조산업과 제천학

1) 한방바이오엑스포엑스포 자원콘텐츠 개발

(1) 한방문화권역 문화유산의 체계화[23]

- 한방문화권역 정립과 기반조성의 문제점 파악
- 한방문화권역의 학문적, 정책적 대응논리 문제점
- 행정권역(서울, 경기, 충청, 강원)과 문화권역(남한강, 백두대간)의 상생전략 수립
- 한방문화권역의 전통성에 대한 현재적 재해석과 가치 부여

23) 이창식, <제천국제바이오엑스포와 가치창조산업>, 『2010제천국제한방바이오엑스포 성공적 개최를 위한 정책 토론문』, 제천시지역혁신협의회, 2009, 6쪽.

(2) 한방문화권역 문화유산의 활용화

- 문화권역 단위별 지방색과 독자성 진단으로 한방약초사마을가꾸기, 한방약초유산문화재 등 연계 건강전통축제 설계
- 문화권역 단위별 생태문화 경관사업과 발상으로 기존 장점 살리기와 역발상의 설계, 활인의 디자인 창조(에코-웰빙, 복합엔터테인먼트)
- 문화권역 문화지도 작성과 복합문화관 구축으로 기존 성과물 생산라인 구축과 서비스, 한방 관련 박물관 만들기
- WHO한방건강도시이미지와 문화체험 프로그램개발로 지속적 성장엔진 만들기, 문화정보의 웹서비스, 한방약초디지털 아카이브 구축
- 한방문화콘텐츠로 독자적인 한방바이오엑스포 연계 아이콘 설계, 상생력의 스토리텔링 창작(예술인, 민간자본, 자치단체, 주민 협력)

(3) 제천국제한방바이오엑스포 성공을 위한 전략화

- 시민의 연대적 공감과 노블리스 오블리주 정신 확산
- 신미래성장과 한방약초이미지의 상생적 삶의 터전 만들기
- 동시다발적인 명품엑스포를 위한 공동체문화 네트워크 만들기(자기존중감 교육필요)
- 단발성 사업 아이템이 아닌 지속가능한 21세기형 질적 삶 촉구에 부합하는 WHO한방건강도시 만들기(웰빙과 웰다잉 상생콘텐츠), 한방 지식 특허 및 증서 주기(1시민1노하우갖기운동)
 - 생태, 체험, 치료 등 관리추구형의 건강문화마을
 - 음식, 예술, 관광 등 전통보존형의 건강문화마을

– 영상, 미래, 상상 등 모험명품형의 건강문화마을

2010제천국제한방바이오엑스포는 중앙정부(충청북도 포함) 녹색성장 사업과 연계한 참여 정책화, 한방약초단지, 전통의약센터 등의 활용과 일자리 창출화, 한방생태사업의 마을 주식회사 만들기(전통의약공부동아리 등)과 연관해 다양한 활동을 가져야 한다. 또 제천 진상약재 재배단지 조성으로 블루오션 찾기, 한방생태휴양관광 거점단지 조성으로 장기비전 나아가 세계화를 염두에 두어야 한다.

이로 인한 한방-영상-생태 멀티건강도시 브랜드 만들기가 필요하며 거시적인 눈과 미시적인 눈 상생으로 스토리텔링 마케팅개발, 힐딩요법, 멘토링제(약손, 약발, 느림, 명상, 치유, 약선 등) 등의 작업이 이어져야 한다.

제천다운 향부론(鄉富論)으로 한방엑스포 동기유발이 있어야 한다. 한방콘텐츠학으로 한방 문화 정체성과 변동성에 대한 국가적인 차원과 지역적인 차원에서 문화층위의 고유한 가치(문화창조산업)를 찾고, 한편으로는 미래지향성과 지속가능성에 대한 IT-인문학적 통합으로 관심을 가지는 학문적 틀을 만들어야 한다. 이로 인한 한방문화유산의 보존과 활용을 위한 통합학문의 지속적인 연구기반 구축화 필요, 한방 녹색성장산업의 교육콘텐츠 홍보전략화가 필요하다.

지속가능한 상생론(相生論)으로 성공한 엑스포로 각인되어 선진지 견학 1번지 만들기에도 힘써야 한다. 도농도시의 장점 살리기, 건강하게 살만한 최고 명품도시 디자인하기, 과거와 미래, 보존과 개발, 물질과 정신 등 조화의 지혜, 산학연 협력관계 체계화를 통해 고부가가치 한방상품 개발이 이루어져야 한다. 노블리스오블리주의 목숨론으로 제천 사람들의 의로운 신뢰감 알리기에 앞장서야 한다. 자기존중감으로 가치창조 온리원(Only one)

공동체 정신, 21세기 녹색성장산업 논리, 상상력과 블루오션경쟁력을 동시에 생각할 수 있는 담론 찾기가 요구된다.[24]

2) 제천 한방문화 유산 문화콘텐츠 방안

(1) 약재진상의 관광자원화

신토불이 곧 자기가 살고 있는 땅과 그 속에서 삶을 영위하고 있는 사람은 둘이 아니라 하나이며, 거기에서 생산되는 산물들이어야 체질에 잘 맞는다는 의미에서 지역전통의 특산물과 먹거리에 대한 관심이 높아지고 있다[25]. 진상명품은 지역특산물이라는 측면에서 미래의 가치가 있다. 나아가 그 지역의 문화적 정체성을 보유하고 있으며 부가가치 창출에 한 몫을 하게 될 것이다.

각 지역마다 유·무형의 전통문화유산을 보유하고 있다. 유·무형의 존재 양상에 따라 약간의 차이가 있지만, 그것들은 지금까지 정보나 지식의 형태로 홍보·교육되어 왔다. 하지만 근간에 이르러, 지역의 전통문화유산이 문화자원의 측면에서 영화나 드라마의 이야기 소재로서, 또는 문화관광의 관광자원으로서 새로이 조명되고 있다. 결과 현실에서는 소설, 드라마, 영화, 애니메이션, 게임, 문화관광 등을 통해 지역의 전통문화유산을 더욱 자연스럽게 접하게 되었다. '전통문화유산이 문화자원으로 가공·처리·유통된다'는 점에서, 이러한 현상을 '전통문화유산의 문화자원화'로 이해할 수 있다[26].

24) 이창식, 「제천국제바이오엑스포와 가치창조산업」,『2010제천국제한방바이오엑스포 성공적 개최를 위한 정책 토론문』, 제천시지역혁신협의회, 2009, 8쪽.

25) 충북개발연구소,『조선시대 충북특산 진상명품 브랜드』, 충청북도, 2009.

26) 안상경, 「약재진상의 관광자원화와 문화권역」,『역사문화학회 심포지엄 – 공동체 지역문화와 문화권역』, 역사문화학회, 2009, 125-142쪽.

전통문화유산의 문화자원화 측면에서, 약재진상은 지방약재의 중앙진상이라는 정치·사회구조 및 유통구조보다 '어떤 지역의 어떤 풍토에서, 어떤 약재가 어떤 방식으로 채취·재배되어, 어떤 질병에 어떤 효능을 발휘하였는가?'를 문화자원의 문화원형으로 상정할 필요가 있다. 특히 약재진상을 관광자원으로 승화시키기 위해서는, 단순히 약재진상의 역사·지리적 실재 또는 가치의 전달 수준을 넘어, 여행자가 약재진상의 배경으로서 관광지역의 고유한 풍토를 이해하고, 나아가 약재진상을 현대적인 의미로 체득할 수 있도록 하는, 보다 진전한 프로그램을 고안해야 한다. 특정한 전통문화유산을 중심으로, 비일상적인 경험을 통해, 여행자가 무형의 정신적, 문화적 욕구를 스스로 충족할 수 있어야 하기 때문이다.

그러나 현실에서는, 전통문화유산의 관광자원화가 사상누각의 형태로 이루어지고 있는 듯하다. 전통문화유산을 활용한 관광상품이 어느 순간 나왔다가 어느 순간 사라지곤 하는 인상을 저버릴 수 없다. 필자는 이러한 문제를 현상학적 관점이 아니라, '관광'의 인문학적 정체성 확인으로부터 해결할 수 있다고 믿는다. 즉 관광에 대한 개념 규정이 인문학적 관점에서 제대로 이루어지지 않았다. 사회과학의 응용학문이자 실용학문으로서 관광학의 분야에서 관광이 집중 조명되었던 탓에 인문학적 관점에서 접근과 소통이 부족했다. 그러나 관광은, 그 근저에 인문정신이 짙게 깔려 있다.

그렇다면 약재진상의 관광자원화란 무엇인가. 그것은 한편 '문화자원'의 포괄적인 개념으로부터 해명의 실마리를 찾을 수 있다. 문화자원은 보존, 발굴, 활용의 측면에서 문화적 가치를 내포하고 있는 유·무형의 자원이라고 할 수 있다. 그리고 어떤 자원이 문화자원으로 승화되기 위해서는, 그것의 가치를 인지, 인정하는 동시에 심상가치(Mental Value)를 느낄 수 있는 사람들이 존재해야 한다.[27] 이러한 논리에 기초한다면, 약재진상의 관광자원

화란 유형의 약재 또는 무형의 약재진상이라는 자원의 자체적인 의미보다, 유형의 약재를 통한 무형의 효능, 더욱이 그것이 중앙으로 진상되었을 만큼 효능이 입증되었다는 사실을 여행자가 스스로 느낄 수 있도록, 어떤 기재를 마련하는 작업이라고 할 수 있다.

어떤 기재를 마련하는 작업은 문화관광콘텐츠 개발과 같은 개념으로도 볼 수 있다. 이때 약재진상을 키워드로, 천문과 지문 차원에서 왜 이 볕과 이 바람과 이 땅과 이 물에서 이 약초가 생산되었는지, 그리고 인문 차원에서 이 약초와 더불어 지역 사람들이 어떤 삶을 살았는지, 왜 시공을 넘어 이 질병에 이 약초의 효능이 공유되고 있는지 등 인문학적인 차원에서 문화원형에 대한 진지한 고민이 수반되어야 한다. 단순히 약재 또는 약재진상의 역사·지리적 성격을 띤 관광이 아니라, 약재진상의 천문, 지문, 인문 등을 아울러 살펴보고 체험함으로써 여행자가 무형의 정신적, 문화적 욕구를 충족하는 내적심리에 초점을 맞춘 문화관광콘텐츠 개발이 이루어져야 한다는 것이다.

약재진상의 관광자원화에 있어, 이렇게 인문학적 사고원리와 정신가치를 충실히 반영하자는 것은, 결국 약재의 재배부터 진상까지 그 일련의 과정이 인간과 밀접하게 연관되고 있기 때문이다. 이 점에 대한 포착 및 이 점에 주안한 자원화 방안이 약재진상 관광자원화의 가치와 당위성을 높여 줄 수 있을 것이다. 같은 맥락에서 약재진상의 관광자원화를 통한 약재진상의 문화관광콘텐츠 개발을 통해, 여행자는 약재진상에 대한 앎의 욕구와 흥미를 충족시킬 수 있을 것이다.

27) 남치호, 『문화자원과 지역정책』, 대왕사, 2007, 27쪽.

(2) 한방다움의 스토리텔링과 스토리텔링마케팅

제천 한방문화산업은 사람들을 유인할 수 있는 다양한 매력[매력묶]을 지니고 있다. 이러한 매력을 지역의 장소자산과 연계하면,[28] '자연적 매력', '문화적 매력', '유형적 매력'으로 분류할 수 있다. 자연적 매력은 산천, 기후, 태양, 해변, 폭포, 계곡, 동굴 등 자연·환경적 속성으로부터 비롯되는 매력이다. 문화적 매력은 건축양식, 민속문화, 예술, 음악, 언어 등 인문·사회적 속성으로부터 비롯되는 매력이다. 유형적 매력은 숙박시설, 관광상품, 쇼핑시설, 스포츠시설, 향토음식, 교통 등 제반 관광시설로부터 비롯되는 매력이다. 어떤 지역이 특정한 주제를 바탕으로, 이미지를 브랜드화시키기 위해서는 자연적 매력, 문화적 매력, 유형적 매력 가운데 어느 한 가지 이상의 가치 있는 매력을 갖춘 공간이어야 한다.[29]

그런데 여기서 관심을 두고 있는 스토리텔링의 방안을 모색이라고 하는 것이, 장소의 매력적 이야기를 찾아내는 것과 다름 아니다. 즉 스토리텔링의 방안을 모색하는 것은 기존의 장소마케팅 개념에서 말하는 '장소자산'의 발굴 과정으로서 장소의 스토리를 찾아내는 과정이라고 할 수 있다. 구체적으로 스토리텔링을 창작하는데, 최우선 단계는 장소가 보유한 스토리의 목록을 작성하는 일이다. 스토리의 종류는 문화스토리, 자연스토리, 산

28) 지역의 문화자원을 활용하여 어떤 이미지를 브랜드화하기 위해서는 우선 장소마케팅 (Place Marketing)에 성공을 거두어야 한다. 장소마케팅은 단순히 '장소를 판매한다'는 의미가 아니다. 장소마케팅은 지역의 정체성을 어떻게 구상할 것인가, 향유자의 욕구와 욕구와 기호를 어떻게 충족시킬 것인가, 이를 위해 어떤 프로그램을 고안할 것인가 등을 종합적으로 체계화하는 개념이다. 즉 장소마케팅은 지역의 이미지를 브랜드화하기 위해 장소의 매력을 극대화시키는 일련의 문화경영이라고 할 수 있다. 그리고 장소마케팅에 성공을 거두기 위해서는 장소자산(place asset)에 대한 가치평가가 선행되어야 한다. 장소자산에 대한 가치평가는 일반적으로 해당지역의 정체성과 특수성을 기준으로 삼는다. 이후석, 『관광자원의 이해』, 백산출판사, 97-98쪽.

29) 박석희, 『신관광자원론』, 일신사, 2000, 38-40쪽.

업스토리, 장소·시설스토리 등으로 구분할 수 있다.30)

　이 중에서 문화스토리의 상징성이 매우 강하다. 전통적인 서사학의 관점에서 보면 문화스토리는 신화, 전설, 민담 등 세 가지로 구성된다. 신화는 신적인 존재가 행한 신성성이 인정되는 이야기이고, 전설은 특별한 상황에 처한 인간에게 실제로 일어난 사건 및 행위를 전하는 이야기이며, 민담은 일상적인 인간의 허구적이고 세속적인 이야기를 의미한다. 그러나 최근에 들어서는 전통적인 신화의 개념이 퇴조를 하고 조작된 신화나 유사신화가 다양하게 등장하고 있다.

〈표 1〉 장소성 스토리의 유형31)

구분	주요 항목
유무형 스토리	신화, 전설, 민담, 인물, 언어, 축제·의식, 민속풍속, 건축, 조각, 회화서예, 서적·활자·기기, 공예·자기, 전통 및 테마마을, 유적지·사적지 등
자연물 스토리	동식물, 보호구역, 산악 및 평지자원, 수변 및 해양자원, 경승지 등
인공물 스토리	산업현장, 유명상점, 시장, 쇼핑몰, 공장 등
인프라 스토리	관광지구, 공원, 전시·관람시설, 스포츠·체육시설, 숙박시설, 식음시설, 쇼핑시설, 교통시설, 유원·휴양·수련시설, 부대시설, 관광안내소, 안내표지, 안내전화, 화장실, 휴게소, 공중전화 등

30) 김희경, 「지역문화 활성화를 위한 지역 브랜드 개발에 관한 연구- 지역의 이미지 브랜드 개발을 중심으로」, 『문화정책논총』제18집, 2006, 147-166쪽.
31) 안상경·윤유석, 「'제천 한방사'의 문화적 의미와 스토리텔링 개발 방안」, 『제천 한방의 역사와 이공기』, 제천시, 2008. 참조.

다음은 대표 스토리를 찾아내는 작업이 이어진다. 이는 나열된 스토리의 목록 중 장소가 추구하는 목표에 부합하는 스토리를 골라내어 활용 방법을 모색하는 것으로서 가시성이 뛰어난 경관이나 지형, 해당 장소에서만 할 수 있는 활동, 다른 장소에서는 보기 어려운 상징성 등이 포함된다. 그러나 대표 스토리를 선정하는 과정에서 간과해서는 안 될 점이 특별함을 중시한 나머지 장소가 보유한 일상성의 매력을 놓치는 우를 범해서는 안 된다는 것이다. 대표 스토리는 기존에 장소가 가지고 있는 스토리를 그대로 활용하는 것이 일반적이며, 대중문화콘텐츠를 통해 장소가 알려진 경우 적극적으로 활용할 수도 있고, 특별히 내세울 만한 스토리가 없는 경우에는 새롭게 도입하거나 창조할 수도 있다.

〈표 2〉 장소성 스토리의 활용 양상[32]

유형	주요 내용	사 례
기존형	기존 스토리를 활용 – 사실형	석굴암, 피라미드, 만리장성, 에펠탑 등
창조형	스토리의 새로운 창조 – 창조형	디즈니랜드 등
	스토리의 외부 도입 – 도입형	어린왕자박물관(일본하코네) 등
연관형	문학, 영화 등 대중문화콘텐츠가 장소를 배경으로 삼은 경우 이를 활용하여 스토리로 삼음	겨울연가(용평, 남이섬, 외도), 설국(일본유자와마치), 빨강머리앤(캐나다프린스에드워드섬) 등

32) 안상경·윤유석, 「'제천 한방사'의 문화적 의미와 스토리텔링 개발 방안」, 『제천 한방의 역사와 이공기』, 제천시, 2008. 참조

마지막으로 테마를 발굴하는 작업이다. 테마는 장소를 가장 적절하게 표현하는 기호체계로서 관광객들의 감성을 자극하여 장소를 이해하거나 기억하게 만드는 역할을 한다. 이러한 테마가 정해져야만 스토리를 체험할 수 있는 다양한 방안이 강구된다. 테마는 시간의 흐름, 세부 주제, 장소의 일상 등에 관한 것들로 구성된다.[33] 제시된 단계에 따라 제천 한방문화산업의 스토리텔링 방안을 모색할 때, 제천 한방문화산업을 단순히 무형 문화유산으로 인식하는 태도를 극복할 필요가 있다. 제천 한방문화산업이 특별한 의미를 지니고 있다고 하더라도, 그 자체로서 지역의 이미지를 브랜드화하기에는 향유재관람재들의 기대치가 높고 다양하다. 경제발전에 따른 삶의 질 추구 경향이 한방의 수요를 증가시켜 과거 어느 때보다 수요 및 요구가 다양화·고급화되고 있다는 사실을 상기해야 할 것이다.

제천 한방문화산업은 스토리텔링 창작을 구현할 수 있는 방법론을 함유하고 있다. 제천 한방문화산업 스토리텔링의 창작에 있어, 그 방안 모색이나 구체적인 서사를 자체에서 모색할 수 있다. 이때 통합적 인식체계를 수용할 필요가 있다. 기본적으로 지차제는 물론 국가적인 차원에서 한방에 대한 관심이 고조되고 있는 현실과, 2010제천국제한방바이오엑스포를 개최하는 실천을 통합해야 한다. 그리고 이러한 배경에서 제천 한방문화산업의 문화자원을 통합해야 한다. '문화자원 통합'은 제천 한방문화산업의 내적 문화자원과 외적 문화자원을 통합하는 개념이다. 내적 문화자원은 제천을 중심으로 전승되어 온 한방의 역사를 말하며, 외적 문화자원은 한방과 관련한 유·무형의 문화유산을 말한다. 이러한 문화자원의 통합을 통해 한방 이미지를 제천에서 극대화시킬 수 있을 것이다.

33) 최인호 외, 「스토리텔링을 활용한 장소마케팅에 관한 탐색적 연구」, 『관광학연구』제 32집, 한국관광학회, 2008, 420~421쪽.

이러한 통합이 이루어질 때, 제천 한방문화산업과 관련한 기존의 문화유산에 대한 새로운 해석과 분석이 가능하다. 그리고 새로운 해석과 분석이라는 가치의 전환을 통해 제천 한방문화산업이 새로운 문화자원으로 거듭날 수 있다. 나아가 제천 한방문화산업을 역사, 문학, 과학, 의학, 회화, 음악 등 다양한 학문 영역으로 해석할 수 있다.

제천 한방문화산업의 애니메이션의 스토리텔링 창작은 단순히 제천 한방문화산업의 현대적 부활을 의미하지 않는다. 그것은 제천의 지난 역사와 문화를 재인식할 수 있는 일종의 문화사적 보고서로서 의미가 더 크다. 제천 한방문화산업의 애니메이션의 스토리텔링 창작은 실제의 역사·문화적 배경을 바탕으로 제천의 한방을 새로이 조명할 수 있다. 꾸며낸 이야기로서 픽션이 아니라 실제 사건에 의거한 논픽션으로서 스토리텔링 창작을 통해 제천 한방문화산업의 의미와 가치를 조명할 수 있다는 것이다. 물론 제천 한방문화산업을 문화자원으로 상정하고, 문학적 상상력을 바탕으로 가공해야 한다. 그러나 문학적 가공의 과정을 거칠지언정, 그것은 어디까지나 논픽션을 재구한 픽션일 뿐이지 그 자체가 픽션은 아니다.

제천 한방문화산업의 애니메이션의 스토리텔링 창작이 궁극적으로 목적하는 바는 제천 한방의 역사와 전승, 그리고 가치와 의미 등을 전달하는 것이다. 뭉뚱그려 '어떤 정보를 전달하는 것'이라고 할 수 있을 것인데, 그것은 객관적이고 논리적인 설명에 의한 전달이 아니라, 어떤 캐릭터에 의한 사건 전개로 전달되어야 한다. 그래야 실제의 역사·문화적 사실이 보다 구체적으로 이해될 수 있다.[34] 또한 그렇게 될 때라야, 장르의 변화에 따라, 화자[스토리텔러]와 청자[향유자·관람자]의 관계에 따라, 화자[스토리텔러]의 관심사 또는 목적에 따라 기본 줄거리가 무한대로 변주될 수 있

34) 이창식, 「스토리텔링 적용」, 『문학콘텐츠와 스토리텔링』, 역락, 2008, 103-104쪽.

는 가능성 있다.

이야기의 기본 틀을 유지하면서 확대나 축소의 가공을 통해 얼마든지 재생산할 수 있다는 것이다. 그리고 재생산하는 과정마다 청자[향유자·관람재는 동일한 정보를 자신의 입장에서 재해석할 수 있게 된다. 한국 역사·문화의 일부로서 제천 한방문화산업을 단순히 정보 전달에 의해 일방적으로 이해시키는 것이 아니라, 정의적인 차원에서 스스로 이해할 수 있도록 하는 데 초점을 맞추는 것이다. 애니메이션은 종합예술이다. 기획 단계부터 마무리 단계까지 복잡한 과정을 거쳐 한 편의 애니메이션이 제작된다. 스토리텔러의 창의성, 디지털 기술의 접목 등 여러 여건이 모두 충족되어야만 훌륭한 작품을 만들어낼 수 있다. 무엇보다 이야기를 전달하는 방식이 중요하다. 스토리텔러는 듣는 이로 하여금 상황에 흥미를 느낄 수 있게 다소 과장적으로 표현한다. 이러한 과장적인 동작이나 행동들은 애니메이션의 정체성을 공공이 하는 수단이 된다. 그러나 스토리텔러의 재능과 상상력만이 애니메이션 스토리텔링의 조건이 아니다. 제대로 된 애니메이션을 창출하려면 반드시 어떤 전제를 충족하는 스토리가 필요하다.35)

애니메이션은 다른 예술 장르와 달리, '누구를 위해서, 무엇을 위해서 제작하는가?'를 우선 고려해야 한다. 우리나라에서는, 흔히 애니메이션을 어린이들이 향유하는 장르로 인식하고 있다. 그러나 <은하철도 999> 또는 <센과 치히로의 행방불명> 등이 어린이들은 물론 어른들까지 공감할 수 있는 요소를 지니고 있다는 것은 주지의 사실이다. 즉 스토리텔링의 완성도 내지 지향점에 따라 다를 수 있지만, 애니메이션은 어린이들과 어른들을 공감하게 할 수 있는 근본적인 힘이 있다.

35) 김지수, 「스토리텔링을 기반으로 한 애니메이션 스토리보드 제작에 관한 연구」, 『한국콘텐츠학회논문지』제6권 3호, 한국콘텐츠학회, 2006, 156-158쪽.

기존의 애니메이션은, 대부분 드라마적인 플롯에 개그적인 요소를 첨가하는 형태를 취하고 있다. 이를 '디즈니형 애니메이션'과 '지브리형 애니메이션'으로 대별할 수 있다. 디즈니는 기본적으로 개그적인 요소를 많이 차용하고 있으며, 지브리는 드라마적인 요소를 많이 차용하고 있다. 이러한 사실은 디즈니가 향유 대상을 어린이로 삼고 있는 데 반해, 지브리는 향유 대상을 비교적 성인으로 삼고 있다는 것을 의미한다. 결국 '대상을 어떻게 전제하느냐?'에 따라 애니메이션의 내용 요소가 다르게 구성된다고 할 수 있다.

제천 한방문화산업의 애니메이션 스토리텔링 창작에서, 대상의 전제는 한방바이오엑스포의 문화콘텐츠 개발과 맞물려 설정해야 할 것이다. 곧 '주요 향유자가 누구이며, 그들을 위해서 어떤 내용을 담아낼 것인가?'에 대한 고민이 이루어져야 할 것이다. 이때 어린이들은 물론 어른들까지 공감할 수 있는 공감요소를 충분히 녹여내어, 실상과 흡사한 세계를 창출한다면 한방의 이미지 전달이라는 궁극적인 목표를 보다 포괄적으로 이루어 낼 수 있을 것이다.

어떤 장르이든, 사건은 캐릭터를 중심으로 전개된다. 애니메이션의 캐릭터 창출에서, 전제되어야 할 것은 '인물이 원하는 것이 무엇이며, 그것을 이루기 위해 인물이 어떤 행위를 하느냐?'를 설정하는 일이다. 인물의 욕망은 작품 전체의 주제와 밀접한 연관을 가질 수밖에 없다. 따라서 욕망을 설정한 후, 캐릭터의 구체적인 특성들을 설정하기 마련이다.

▶ 기본 설정 요소: 공간과 시간, 인종·민족·사회, 가족구성 및 생활 배경 등 고려

> ▶ 인성적 특성 : 외향적 ↔ 내향적 / 직관적 ↔ 감각 지향적 /
> 판단 지향적 ↔ 이해 지향적 등
> ▶ 개인적 습성 : 외모, 취향, 의상, 말투 등
> ▶ 소비적 특성 : 행위의 동기 또는 욕망의 성취 등

추상적인 욕망을 행동이나 표정으로 구체화시키는 것이 캐릭터 개발의 핵심이다. 애니메이션은 실제 인물의 연기에 비해 기술적인 면에서 연기력이 다소 떨어진다. 또한 인물의 내면이 독백에 의해 드러나기보다 행동과 대화에 의해 드러난다. 즉 캐릭터의 욕망과 성격은 외양과 행동에 의해 규정된다. 욕망과 성격을 서두에서 집약적으로 보여줄 수 있어야 하며, 전체적으로 반복적인 행위가 두드러져야 한다.

제천 한방문화산업의 애니메이션 스토리텔링 창작에서, 주동 캐릭터는 '약초와 더불어 삶을 영위하며, 또 약초를 통해 사람들 구하고자 하는 욕망'이 전제되어 있어야 한다. 물론 그것을 방해하는 반동 캐릭터와 적절한 긴장과 갈등이 전제되어 있어야 한다. 그러나 무조건적인 상상력에 의한 주동 캐릭터와 반동 캐릭터의 전제가 이루어져서는 안 된다. 지역에서 전승되고 있는 유·무형의 문화자원을 바탕으로, 그것의 내연과 외연으로부터 어떤 연계성 내지 필연성을 끌어들여야 할 것이다.

애니메이션은 '환상의 세계'에서 소재의 다양성을 찾을 수 있다. 이른바 '환상성'은 단순히 알 수 없는 미래세계나 신화세계의 판타지를 한정하지 않는다. 실생활에서도 이룰 수 없는 것, 그러나 이루고 싶은 모든 것을 환상의 세계로 이해할 수 있다. 환상성이란 기본적으로 인간의 충족되지 못

한 욕망이 움직이는 몽상이며, 이 몽상은 인간이 가지지 못한 것을 채워주는 힘을 가지고 있다. 즉 환상이란 인간의 잠재의식에 바탕을 두고 일어난 것이므로, 인간의 본질과 연관이 있다.[36] 애니메이션의 환상성은 인간의 현실로부터 출발해야 한다. 인간의 현실이라는 것은 현재의 현실은 물론, 과거 현실을 모두 망라한다. 디지털의 보급과 확산이 오히려 우리로 하여금 신화의 세계를 열망하게 하고 있다. 비록 신화의 세계일지라도, 그것이 인간의 본질과 연관이 있기 때문에 환상성 창출의 좋은 소재가 되고 있다고 할 수 있다.

제천 한방문화산업의 애니메이션 스토리텔링 창작에서, 소재의 전제는 한방과 관련한 과거, 현재, 미래에서 모두 찾을 수 있다. 과거의 소재는 관련한 역사적 기록물이나 도상자료, 또는 설화 등을 통해 찾을 수 있고, 현재의 소재는 한방의 현상 가령 제천의 산천경계, 기화이초의 생산, 한방 문화상품 개발 등으로부터 찾을 수 있다. 이들 소재를 바탕으로, 스토리의 창작을 통해 제천 한방의 역사·문화·지리적 배경, 존재의 방식, 전승의 의미 등을 전달할 수 있을 것이다.

애니메이션은 행동이 중심이 되는 장르이다. 캐릭터의 인물을 성격화할 때에도, 그 내면을 보여주는 방식을 취하기보다 사건을 선택하는 경우가 더욱 흔하다. 따라서 '어떤 사건을 중심사건으로 할 것인가?'를 고려해야 한다. 사건의 핵심은 갈등이다. 어떤 갈등을 풀어가는 과정, 이것을 이야기의 중심이라고 이해할 수 있다. '어떤 과제를 주고 어떻게 해결할 것인가?'의 문제를 풀어가는 전략이 애니메이션 스토리텔링 창작의 전부라고도 할 수 있다.

36) 프로이드, 정장진 역, 『창조적인 작가와 몽상』(프로이드전집 18권), 열린책들, 1996, 79-96쪽.

그런데 갈등은, 애초 단순한 설정으로부터 시작해야 한다.37) 특히 이야기와 갈등의 계기를 단순한 설정으로부터 시작하면서, 그것의 실마리를 향유재[관람재]에게 제공해야 한다. 이야기가 역사물이든, 로맨스이든, 혹은 코미디이든 갈등은 모든 것을 이어주는 역할을 한다. 갈등은 스토리텔링의 창작에서 가장 중요한 요소이며, 어떤 시각적 작업이 시도되기 전에 철저한 이해를 필요로 한다. 완성된 작품의 성공 여부는 얼마나 이야기의 갈등을 이해했는지, 그리고 그것을 시각적으로 어떻게 표현했는지에 달려있다. 또한 사건을 구성할 때 고려해야 할 것이, '사건의 이유가 되는 갈등의 요소를 어느 부분에서 드러나게 할 것인가?'이다. 마지막으로 '궁극적인 전달 메시지는 무엇인지?' 그 요소를 감추고 드러내는 것을 반복하지 않으면 안 된다.

제천 한방문화산업의 애니메이션 스토리텔링 창작에서, 갈등의 설정은 임진왜란으로부터 비롯된다. 이미 주지하고 있는 역사적 사실을 갈등의 원천으로 설정함으로써 보편성을 획득하는 것은 물론 결말의 도출까지 향유재[관람재]가 짐작할 수 있도록 한다. 또한 비슷한 성향의, 비슷한 욕망을 지닌 인물들을 지속적으로 등장시켜, 결국 제천이 한방의 고장임을 은연중에 강조해야 한다. '주제구성'의 전제란 어떤 주제를 어떻게 전개시키는가 하는 문제이다. '구성'은 향유자가 가장 쉽게 전달 메시지를 파악하도록 돕고자 하는 것이 기본목적이다. 아무리 주제가 훌륭하고 아이템이 다양하며 심도 있는 것이라 하더라도, 그것들이 한데 뭉쳐있거나 실타래처럼 엉켜있다면, 그것이 무엇을 의미하는 것인지를 쉽게 알 수가 없다. 구성의 의미를

37) 예컨대 <이웃집 토토로>의 경우, 수목신(樹木神)의 원형적 속성을 완벽하게 스토리텔링으로 재화하였다는 데서 화제를 불러일으켰다. 어머니의 입원, 거주지의 이주, 어머니를 찾아가는 길을 떠나는 어린 소녀 메이의 방황으로부터 갈등이 시작되어, 결국 수목신의 조우와 조력에 의해 갈등이 해결되는 사건구조를 취하고 있다.

다시 표현하면, 전달하고자 하는 큰 덩어리의 이야기를 몇 개의 작은 덩어리로 자르는 것이라고 할 수 있다.

구성이 이야기 전체를 몇 개로 나누어 전달하는 것을 뜻한다면, 진부할지라도 애니메이션 스토리텔링 창작에서 가장 적절한 방법은 '기·승·전·결의 형식'이라고 할 수 있다. 이 형식은 애니메이션뿐만 아니라 소설, 희곡, 시나리오, 영화 등 문예물을 구성하는 데 있어 광범위한 위력을 발휘하고 있다. 물론 '이 방법이 반드시 좋으냐?'하는 문제는 스토리텔러의 개인적 성향, 장르의 성격, 작품의 소재 및 주제 등에 따라 다르다. 제천 한방문화산업의 애니메이션 스토리텔링 창작에서, 주제구성의 전제 역시 '기·승·전·결의 형식'을 취하는 것이 타당하다. 실패의 부담을 안고, 새로운 주제구성을 모색하기보다 향유자(관람재)의 취향에 부합할 수 있는 친숙한 모티브를 취하는 것이 훨씬 타당하다는 것이다. 애니메이션은 소비자의 관습적인 기대치를 부정하거나 파괴하는 것보다 기존의 기대치를 충족시킴으로써 안정을 추구하는 속성을 지니고 있기 때문이다. 문화콘텐츠산업은 생산, 유통, 소비가 동시다발로 이루어지는 고부가 가치창조 산업임을 명심해야 한다.

제천 한방문화산업의 유·무형의 한방 문화자원에 대하여 상상력과 정서적인 감성으로 연결시킬 수 있는 매력적인 스토리를 제공한다. 제천의 한방 문화자원들을 애니메이션 이야기 담론으로 설명해 보았다. 이는 제천의 약초한방 문화에 창조산업일 수 있다. 이를 통해 우리는 제천 한방이 인간의 몸뿐만 아니라 인간의 감성과 지성을 자극할 수 있는 문화재화가 될 수 있음을 확인하였다. 제천이 한방을 브랜드화하기 위해서는 '한방 도시'의 이미지를 구축하되 인간 삶에 갖는 의미와 가치를 끊임없이 연구, 개발하는 노력을 통해 보다 많은 사람들이 한방을 이해하고 체험함으로써

한방을 향유하고 그 가치를 공유하는 미래학적 인식이 필요하다. 제천시와 제천시민의 이러한 노력을 통해, 한방은 세계인들이 인정하는 보편적인 문화재화로 자리매김할 수 있을 것이다.

한방의 건강한 감성을 자극하도록 담론의 전략화와 팩션의 기술력이 상생되어야 한다.

(3) 제천 한방 문화산업 분야별 가능성 제언

- ▶ **홍보 분야** : 한방약초달력, 약초애니메이션, 약초이야기책, 한방건강생활백서 등
- ▶ **잠재력 분야** : 자초·고본 등의 자생재배 확대
- ▶ **향토음식·토종 분야** : 한방약초음식거리, 약초술, 약초김치, 약초사우나, 약초한방차 등
- ▶ **기능성 식품 분야** : 약선황기, 백가지 약초 엑기스음료, 약초쌈 등
- ▶ **화장품 분야** : 약초팩, 약초자연인 화장품, 아토피성 치료 약초크림 등
- ▶ **문화관광상품 분야** : 약초패션(넥타이, 속옷 등), 약초베개, 약초방향제 등
- ▶ **영상문화 분야** : 약초스토리 오페라와 영화, 약초 악극, 약초 영상 CD 등
- ▶ **테마파크 분야** : 약초공원, 약초박물관, 토종약초유전자박물관, 약초전통호텔, 체험약초밭 등
- ▶ **교육 분야** : '단체'약초 가꾸기, 약초체험학교, '학교' 약초 심기 등
- ▶ **이벤트 분야** : 한방건강축제와 거리조성, 주말 약초시장공연장 개설 등
- ▶ **도우미 분야** : 약초신지식 부여, 약초 알림이 모집과 활동, 출향인사

활용 등

▶ **도시디자인 분야** : 약초타일벽화 만들기, 약초 관련 거리나무 심기, 약초화단 가꾸기 등

▶ **추억상품 분야** : 시골 한약방과 민간의료, 야생약초(애기똥풀 등) 체험, 약초누르미 등

▶ **약초시장 분야** : 약초보부상, 재배와 고객 감동 동시 판로 개척, 약초한방해설사 교육 등

▶ **한방약초 특허 분야** : 예컨대 황기추출물의 옛 돌절구 활용 문제, 황토와 숯 등 임상실험 등

▶ **한방관관상품 분야** : 약초떡과 차 세트화, 약초염색 옷, 약초쌈 선물용, 한방다과 등

▶ **약초 불노(不老) 이미지 분야** : 만병통치한약 불로선약, 약선, 약발웰빙 등

제천한방산업포럼에서 간과하지 말아야 할 것은 문화적인 측면이다. 지역 공부 연수과정에서 필수과목이 미래학과 지역문화학이다. 지역문화학은 문화감성시대에 지역을 통합하고 경쟁력 있는 지역 명품 만들기의 기본이 되는 과목이다. 지역문화학은 그 지역 사람들의 눈높이로 고유의 문화자원을 인식하면서 생산적 담론을 논의하는 학문이다. 아울러 밖의 사람들에게도 그 지역의 문화적 정체성(正體性)을 구체적으로 전달하는 종합체계라고 할 수 있다. 제천학(堤川學)은 제천 지역의 문화유산과 지역민의 사유세계를 총괄적으로 파악하는 토종인문학이다. 지역에 대한 공부는 제천학처럼 지역적인 안목과 세계적 패러다임의 변화를 동시에 읽음으로써 지역 주민들자체가 행복해질 수 있다는 학술적 행위이기도 하다.

제천학을 통해 제천지역의 문화적 정체성을 찾고 지역의 활성화 방안을 마련하는 자체가 지역 혁신의 길이고 주체적으로 행복하게 살아가는 방식

이다. 제천학은 지역발전의 견인차 역할을 개발하는 대안학문이다. 제천학의 미래는 유비쿼터스(ubiquitous)시대에 대단히 밝다. 지역에 대한 본격적인 논의도 제천학의 시각으로 다룰 때 흔한 것도 소홀히 한 것도 새롭게 보인다. 곰삭은 제천학의 이름에는 제천 사람들의 오랜 지혜와 경험이 축적된 그 무엇을 건져낼 수 있는 노하우가 내재되어 있다. 제천 정신을 찾고 제천 문화자원의 가치를 새롭게 찾아내고 이를 통해 제천 향부론(鄕富論)의 일 구어내는 데 있다.

제천학이라는 명칭과 열린 학제적 체계화가 가능한가. 과거 청풍명월의 본향적(本鄕的) 정통성으로 보아 그 지위를 살리는 데 일조할 수 있다. 제천학의 미래는 밝다. 그 중심축에 청풍명월(淸風明月)의 선비적 노블리스 오블리주(nobless oblige)와 의림지(義林池)의 농경문화 상상력을 강조해야 한다. 산학협동, 학제적 연대, 차별적 문화전략, 문화콘텐츠 산업 등을 고려하여 제천학의 시대적 당위성을 인정하고 옛스런 향토학 이상의 의미를 부여하자는 것이다. 한방산업육성도 제천학의 시각으로 읽을 때 길이 보인다. 혁신의 문화마인드가 보인다. 청풍 선비의 기운생동, 만절필동(萬折必東), 대의명분 등을 살려내야 한다.

지역학, 지역 예술가들의 상상력, 문화콘텐츠가 강조되는 21세기는 문화감성시대다. 스토리텔링은 재미있고 생생한 이야기를 감동적으로 전달하는 행위기술의 총체다. 상상력, 영상감각, IT기술력에 힘입어 새로운 문화콘텐츠산업으로 이끌어야 한다. 문학의 원형과 감성, 상상력 그리고 창작으로 연계되어야 한다. 문화콘텐츠(culture-contents) 산업은 미래의 창조 엔진이다. 뇌, 활인법(活人法)이 필요하다. 인문기술(human technology), 곧 인간적, 너무나 인간적인 측면이 반영되어야 한다.

디지로그(digilog)시대에 문화상품을 어떻게 명품화할 것인가. 고부가가치

창출을 보이는 게임, 애니메이션, 캐릭터, 영상산업, 테마파크 등에 목숨을 걸어야 한다. 아날로그적 문화자원의 가치에 있다. 한국적인 이미지, 한류의 가능성, 원형질 가치 찾기, 개인 또는 회사 브랜드 창조, 법고창신화(法古創新化) 등에 대하여 공을 쏟아야 한다. 디지털적 창조활용이다. 미래 영상세대의 힘, 그것을 지속적으로 키워갈 것이다. 돈의 아이디어가 필요하다. 발상전환, 행복하기, 집중하기, 부자들의 돈 습관·중독에 대하여 연구를 해야 한다. 문화원형도 돈이 된다. 한방문화산업의 트렌드 전환이 부의 가치가 될 것이다.

4. 약령시의 재발견과 웰빙스토리텔링

제천지역은 한방건강도시 구축에 집중하고 있다. 약초·한방 관련 문화유산의 가치창조는 제천시의 21세기 화두다. 문화, 문화자원, 지역문화콘텐츠, 문화경관, 문화생태, 혁신성장동력의 밑거름이 될 것이다. 그 작업에는 우선 한방 역사문화자원의 모든 요소를 바탕으로 한 정체성 확보가 시급한데 제천학(堤川學)적 읽기가 필요하다. 살아 숨 쉬는 지역활성화의 발전론 대안 찾기, 개발에서 치유로, 경계에서 다양성의 소통으로, 맹목적 기능에서 활인(活人)의 감동장으로의 패러다임의 전환 등에 의식을 집중해야 한다.

약령시(藥令市)는 조선 효종 9년(1658년) 경상, 전라, 강원 각도의 관찰사의 소재지인 대구, 전주, 원주에 약시를 설치하도록 명령한 것으로 이후 약령시 분포가 지역에 따라 크게 확장되었다. 특히 19-20세기 초반 전국에 걸쳐 약령시 분포 확대된 것으로 보인다. 당시 충북 제천의 약령시는 중부내

류 산간지역 생산지를 중심으로 약재시장 형성하였고, 사통팔달 발달된 교통의 요지 등 많은 장점을 가지고 발전하였다.

제천에는 한방 관련 가치창조를 위한 문화유산이 있다. 제천의 의약 인물로는 이공기, 이영남 부자(父子)를 들 수 있다. 제천에는 방역재(방역재)와 같은 의료민속과 「아미산 약수굴 설화」와 같은 전설이 전해지고 있다. 약령시 명성과 함께 약초 생산지인 동시에 유통지였다. 문화생태적으로 건강도시의 이미지와 이에 부합하는 여건을 단계적으로 갖추고 있다. 제천의 미래전략은 한계를 극복하고 한방-웰빙의 힐링도시로 브랜딩해야 한다.

통시적인 전통성을 전제로 시·공간적 이미지와 상상력, 상징적 이미지를 상생시키는 전략과 무한한 가능성을 지닌 킬러콘텐츠로서 한방 역사문화자원의 이미지, 오프라인에서 활용할 수 있는 콘텐츠들의 개발과 구축이 마련됨과 동시에 지속적으로 활용할 수 있는 콘텐츠들을 개발해야 한다. 특히 제천시의 2010한방특화도시 비전과 전략 확보는 향운(鄕運)의 계기가 될 것이다. 구체적인 가치창조를 언급하면서 한방바이오엑스포 자원콘텐츠 개발을 위해 문화유산의 체계화, 활용화, 전략화 단계를 제시했다. 그 방안으로 한방자원의 관광자원화와 웰빙스토리텔링 방법을 제안하였다.

2010제천국제한방바이오엑스포는 약초·한방 관련 제품을 진열해 소개하는 물질문화 위주의 박람회로 한계를 드러냈다. 한방의 인문학적 인식 위에 융합산업의 가치를 강조하고 있으며, 인간이 그것을 어떻게 가꾸어왔는가를 함께 이해하고 체험하는 문화의 감동장이었다면 새로운 계기가 되었을 것이다. 기존 산업화 시대의 부작용이라고 할 수 있는 환경 파괴와 인간 생체의 파괴는 친환경적인 성장의 필요성을 인식하게 하였다. 녹색성장의 패러다임을 추구하고 있다. 이것이 생태문화라는 가치연관을 통해 세계인들이 한방세계를 주목할 수 있는 까닭이다. 이러한 상황에서 제천 한

방문화산업은 단순히 약초 재배지로서 제천이 아니라 한방문화를 지키고 보존해온 문화공동체로서 의미를 지니게 된다. 제천이 진정한 한방문화의 공동체가 되기 위해서는 한방의 역사를 되새기는 것을 넘어서서 현재의 제천시민들이 실제로 한방을 삶에서 이해하고, 표현하고, 체험하는 향유함이 먼저 선행되어야 할 것이다. 문화생태적 가치를 인정하고 향유하는 인간 주체가 존재하지 않는 한, 문화의 실체는 미래가 없다. 제천 한방문화사업을 문화적으로 향유한다는 문화행위는 한약의 복용이나 한약재 제품을 사용하는 물질적 체험 외에도 관련한 사적지를 방문한다거나, 전문서적을 통해 지식을 얻는다거나, 소설, 영화, 애니메이션 같은 서사물들을 통해 감동과 영성의 정신적 체험도 창조영역이라는 점을 깊이 인식해야 한다.[38]

38) 필자는 '민속의약지(民俗醫藥誌)' 작업을 통해 2010제천국제한방바이오엑스포 이후 지속가능한 프로젝트 일환으로 제천만의 한방향부론, 한방창조론, 한방생태론을 제안한다. 한방민속지 준비 중.

평창문화자원의 가치 발굴과 동계올림픽

1. 평창동계올림픽과 문화자원의 활용전략

2018 평창동계올림픽 개최는 평창 브랜드 만들기의 기회다. 이는 강원도의 정체성(正體性)을 세계로 보여줄 수 있는 절호의 행사다. 강원도 평창의 문화적 힘은 과거와 미래를 포용하는 어울림의 정신과 동시대적 미래가치를 확보하여 새롭게 도약할 수 있는 저력이다. 스포츠 잔치를 통해 지역적인 특수성과 세계적인 보편성을 아울러 상생하여 선진문화성과 생태경제성을 획득하는 데 있다. 2018 문화올림픽은 동계 행사가 끝나도 지속될 수 있는 비전이다.

2018 평창동계올림픽 유치-삼수끝의 환호성-가 이루어지면서 대회를 효율적으로 개최하고 경제적 효과를 극대화하는 방향도 모색하고 있다. 지역민의 열망과 기대감이 크다. 가장 평창적인 문화유전자(DNA) 발굴과 재발견은 세계적인 반응을 유도할 수 있는 가능성이 있다.[1] 이를 위한 평창

만의 창조자원의 발굴이 시급하다. 또 평창군의 마을 중심의 활용 동아리를 작동할 수 있는 시스템을 구비해야 한다. 기회가 왔는데 발 빠른 대응책이 강구되어야 한다.

올림픽이 단순히 선수들의 기량만을 겨루는 자리는 아니다. 그 이면엔 경기를 관람하고 평가하며, 스스로 만끽하고 열광하는 관중들이 있다. 이와 더불어 스타급 선수들에 관한 마케팅, 스포츠 용품의 고급화와 기술접목 등을 통한 다변화, IT를 접목한 한층 진화되는 경기 및 대회 운영시설, 현장감 있는 전달 등 올림픽 경기와 관련된 주변의 변화를 눈여겨봐야 한다.[2] 이러한 측면에서 평창의 가치를 세계인에게 어떻게 전달할 것인가에 대한 방안 마련이 필요하다. 평창올림픽의 가치 있는 유치를 위해선 평창의 전략도 달라져야 한다.

평창군이 환경친화 관광복지형 도농사회 기반도시로 2018년 이후 그림을 내놓아야 한다. 여건상 살기 좋은 곳으로 신성장 동력의 전략 농촌관광산업을 내세우고, 기반에는 지역균형발전인프라 구축을 중심으로 복지지향의 생명건강, 자연친화, 역사문화 어메니티(amenity) 위주로 발전하는 담론이다. 겨울경관 어메니터에는 동계올림픽 유치라는 한 몫을 한 점이다. 또한 슬로건 중 문화올림픽은 지역문화자원의 발굴과 활용으로 문화선진지가 된다-이것은 자부심이자 숭고한 역사 쓰기다-는 상징의 인식이 내재되어 있다. 이 얼마나 중요한 지역 존재감인가.

필자는 2018년 전후 10년 시대적 흐름을 지역민이 정확하게 일고 적극적으로 준비 대응해야 한다고 본다. 언론이나, 조직위에서 나온 예측의 결과만 보면, 새 블루오션인 셈이다. 동계올림픽 개최에 따라 기대되는 강원

1) 이창식, 「한국신화원형의 개발과정」, 『한국신화와 스토리텔링』, 북스힐, 2008, 78-81쪽.
2) 한철수, 「평창동계올림픽 유치활동 분석 및 유치전략」, 한림대 경영대학원, 2011, 41쪽.

지역 생산유발금액은 11.6조원이고 부가가치유발 5.4조원, 고용유발 14.1만 명 수준이다. 이중 건설업에 대한 효과가 가장 큰 것으로 나타났으며, 관광 관련 산업에 대한 효과도 클 것으로 기대하고 있다. 더구나 기존 특산품의 브랜드화에 힘입어 동반 활성화될 전망이다.

2018년 평창동계올림픽의 강원지역에 대한 경제효과

(단위 : 억원, 명, %)

업종	생산(비중)	업종	부가가치(비중)	업종	고용(비중)
건설	78,363(67.5)	건설	36,302(67.4)	건설	83,979(59.5)
비금속광물제품	8,070(7.0)	사업서비스	4,474(8.3)	도소매	13,964(9.9)
사업서비스	7,254(6.2)	금융보험부동산	2,358(4.4)	음식점·숙박	8,024(5.7)
금융보험부동산	3,312(2.9)	비금속광물제품	2,023(3.8)	사업서비스	7,266(5.1)
운수·보관	3,050(2.6)	운수·보관	1,501(2.8)	운수·보관	6,555(4.6)
음식점·숙박	2,544(2.2)	도소매	1,380(2.6)	농림수산품	4,094(2.9)
도소매	2,250(1.9)	음식점·숙박	1,344(2.5)	비금속광물제품	3,948(2.8)
기 타	11,240(9.7)	기 타	4,479(8.3)	기 타	13,339(9.4)
합 계	116,083(100)	합 계	53,861(100)	합 계	141,171(100)

자료 : 강원도청

해외 사례를 살펴보면 성공적 대회 중 하나로 평가받는 솔트레이트 동계올림픽 조직위원회의 수익은 14억 달러였고, 최근에 개최된 밴쿠버 동계올림픽 조직위원회의 수익은 25억 달러 수준이었다. 수익 가운데 국내스폰서와 방송중계권 수익이 가장 큰 비중을 차지했는데, 올림픽 공식스폰서인 다우케미칼이 2018년 평창동계올림픽도 적극 후원한다고 발표하였다.[3]

해외에서의 동계올림픽 개최지는 인지도를 바탕으로 동계올림픽 유치를 국제스포츠 등 다양한 이벤트와 관광객을 사전에 유치하는 기회로 활용하였다. 또한 대회기간 중 대규모 문화축제를 개최하는 등 경제적 효과의 극대화를 위해 노력하였다. 동계올림픽 개최를 전후로 경제효과는 약화될 수

3) 윤현철, 「해외사례로 본 평창동계올림필의 과제」, 한국은행 강릉본부, 2011, 1-6쪽.

밖에 없는데, 개최지의 인지도를 유지하기 위해 필요한 사업이 문화사업 부문이다.

문화마케팅은 '3.0시장'의 기초요소 중 하나다. 2008년 미국마케팅협회 (American Marketing Association)가 제정한 '마케팅 정의' 개정안에도 예시되어 있다. "마케팅은 소비자와 의뢰인, 파트너 그리고 사회 전반에 가치가 있는 매물을 창출하거나 소개하거나 제공하거나 교환하는 활동과 그것을 위한 일련의 제도 및 프로세스를 의미한다.[4]

이는 마케팅이 이제 '세계화의 문화적 측면'을 진지하게 다룰 준비가 되었음을 보여준다. '3.0시장'에서 필요한 마케팅은 비즈니스 모델의 심장부에 '문화적 현안'들을 자리잡게 하는 것이다. '3.0시장'은 얄팍한 홍보에 촉각을 세우는 것이 아니다. '3.0시장'을 주도할 주체들은 가치를 문화와 결합시키는 것이다.[5]

문화마케팅을 동계올림픽에 접목하거나 극대화를 통한 전략이 필요하다. 문화마케팅은 문화를 토대로 소비자와의 원활한 교환을 통해 부가가치를 창출하고 문화를 공유하는 각 주체의 고유가치도를 높여주는 일련의 마케팅활동이다. 근본적으로 문화의 코드를 이해하고 문화콘텐츠를 활용하는[6] 모든 문화전략이 필요하다.

동계올림픽 유치 후 관광객의 인지도를 높이기 위해선 다양한 행사를 지속적으로 유치하는 것이 좋은데, 이는 지역주민들뿐만 아니라 정부나 지자체, 조직위원회 등의 정부와 지역사회의 협력이 필요하다.[7] 가장 주요한

4) 미국마케팅협회 보도자료, 마케팅에 대한 새로운 정의를 발표하다.
 (Tha American Marketing Association Releases New Definition for Marketing), 2008년 1월 14일.
5) 필립 코틀러, <마켓 3.0>, 타임비즈, 2010.
6) 이동철・박옥련・김주희・이현지 공저, 『글로벌시대의 문화마케팅』, 법문사, 2008.
7) 윤현철, 「해외사례로 본 평창동계올림픽의 과제」(2011), 한국은행 강릉본부, 참조

주체는 지역주민들이다. 특히 지역 리더들의 혁신적 마인드와 변화를 읽을 수 있는 안목이다. 그래서 올림픽에 대한 통섭적 공부와 지극정성의 실천이다.

시민들은 세계 5대 스포츠 강국이라는 자부심을 가지고 88올림픽과 2002년 월드컵에서와 같은 국민적 참여와 열정을 다시 발휘하여 '국민통합'과 '경제 도약의 에너지가 결집'되도록 노력해야 한다. 대규모 국제 스포츠 행사가 대부분 '외화내빈'으로 끝난 사실을 잊어서는 안 되며, 생태 친화적 올림픽을 위해 노력하고, 각별한 관심과 세심한 대책으로 내실 있는 준비를 하여 동계올림픽 이후 세계적인 휴양 도시가 된 레이크플래시드를 모범 사례로 할 필요가 있다.[8]

평창군에서는 겨울나라, 비탈고개, 감자메밀, 고랭지채소, 산채나물 등 겨울 관련 전통문화와 민속자원을 이용한 민속 프로젝트 추진이 시급하다. 여기에는 지역민의 자부심과 감칠(感七)맛 나는 세계화 인식이 필요함은 물론이다. 이는 나아가 평창학(平昌學)으로 정립되어야 함은 물론이요 스포츠 건강의 이미지를 접목하는 데 최선을 다 할 것이다. 창해역사 등 감성 스토리텔링 개발이다.[9] 평창학은 지역 주체 중심의 활성화 전략 체계다.

2018 평창동계올림픽의 경제성과 문화성을 타켓으로 하되, 지속성을 지닌 미래 이미지를 살리기 위해 평창민속보존회(회장, 김완규)와 평창문화원(원장 고창식)에서는 지역역사와 문화 기초자료 확보에 나서야 한다. 평창 전통문화자원 2018 항목에 개발에 착수해야 한다. 여기에는 지역 정체성 확립과 차별화된 전통문화의 재조명이 필요하다. 눈민속지 등 지적 재산권

8) 박덕배, 「평창 동계올림픽 유치의 경제 효과… 64.9조원 규모로 추정」, 한국건설산업연구원, 2011, 26쪽.
9) 창해역사는 강원도 동해안(강원도 백두대간 고대인물)의 대표적인 인물이다. 이창식, 「김이사부의 정체성과 스토리텔링」, 『이사부 활약의 역사성과 21세기적 의의』, 강원도민일보, 2008, 625-645쪽.

확보를 위한 관심이 확대되어야 한다.

평창에서의 관광객을 위한 축제를 살펴보면 평창송어축제(2011.1.8), 대관령눈꽃축제-Dream(2011.2.12)[10], 제6회 평창곤드레축제(2011.6.4), 봉평 달빛극장 페스티벌(2011.7.22), 제13회 효석문화제-소설처럼 아름다운 메밀꽃밭(2011.9.9), 평창올림픽성공기원 2011일요마라톤(2011.9.25), 제8회 오대산불교문화축전(2011.10.14)이 유치되었다. 제46회 강원도민체육대회 등 그 지역 주민만을 위한 축제가 아닌 관광객도 즐길 수 있는 올해 현재까지 유치된 축제는 7개에 달하다. 올해 유치된 강원지역의 축제의 개수가 162개에 달하는데, 평창에서 열린 축제는 8개뿐이며 그중 동계올림픽이 유치되는 겨울에 즐길 수 있는 축제는 평창송어축제와 대관령눈꽃축제 두 가지뿐이다.

평창눈꽃축제(2011.2.22) 평창곤드레축제(2011.6.6)

10) 평창눈꽃축제는 평창에서 열리는 겨울문화 행사 중 국내최대의 겨울축제로 올해로써 19회를 맞이했으며, 이번 행사는 2018 동계올림픽 유치를 기원하며 다양한 행사를 준비했다. 초대형눈조각 프로젝트, 전통 전시 체험장, 전국 대학생 눈조각 대회, 민속놀이 한마당, 2018개 눈사람 만들기, 2018 동계올림픽 상징 초대형 눈사람, 얼음썰매·팽이치기 체험, 스노우 카트체험, 대관령 눈꽃 등반행사 등 다양한 겨울민속 체험과 2018 동계올림픽관련 행사, 현대의 겨울 스포츠 등 각종체험과 볼거리들이 즐비했다.

2. 평창 지역문화의 정체성과 가치창조

1) 평창 무형문화유산의 정체성

평창군은 2018 동계올림픽 유치 확정으로 지역개발에 대한 호재로 1970년(9만6959명) 이래 매년 큰 폭으로 줄어들던 인구수가 올해 6월부터 비로서 소폭 상승하고 있다. 2011년 6월 기준 평창군의 인구수는 4만3299명으로 전달에 비해 22명이 늘었고 매달 소폭 상승하고 있다. 동계올림픽이 개최지를 객관적으로 볼 때 여전히 평창의 올림픽 유치에 문제가 많았다. 우선 평창의 도시적 위상 볼 때 2010년 동계올림픽이 열린 밴쿠버의 인구수가 50만을 넘고, 2014년 동계올림픽 개최지인 소치 또한 인구수가 32만이다. 그에 비해 평창의 4만 4천 인구수는 적다 못해 초라해 보일 지경이다.

적은 인구로 자칫 초라한 동계올림픽이 될 수 있는 2018 동계올림픽이 역대 개최되었던 타 도시에 밀리지 않게 할 수 있는 중요한 요인으로 문화를 들 수 있는데, 이는 동계올림픽을 통해 휴대전화, 조선, 자동차만이 한국의 모든 것이 아니라는 사실을 세계인의 가슴에 새겨줄 수 있는 좋은 기회가 될 수 있다. 한국 문화 중 강릉에 세계무형유산인 단오제가 있다. 그리고 평창은 세계기록유산인 조선왕조실록과 의궤가 있었던 사고가 있는 곳이다. 뿐만 아니라 평창엔 다양한 무형문화유산이 존재한다.

평창 무형문화유산의 민속학적 읽기는 곧 평창학으로 응용되어 정립되어야 한다. 평창학의 군민교육과 이해가 필요하다. 평창농악, 정월대보름 횃불싸움, 월정사 팔각구층탑 탑돌이와 같은 다양한 무형문화유산이 있다. 읍면보존회를 활성화하고 특화 공연화가 절실하다. 무형문화제 공연 중 2011강원무형문화대제전이 6월 1일 평창문화예술회관과 알펜시아리조트

에서 개막을 했으며, 강원도민일보와 평창군이 공동 주최하였다. 무형문화재 명인 초청 공연, 강원무형문화재 작품 초대전, 대를 잇는 강원도 전통음식 전통주 전시회, 심포지엄, 강원무형문화인의 밤, 체험프로그램 등이 열렸다. 올 대제전은 평창문화예술회관 공연장에서 '평창 황병산사냥민속', '정선아리랑', '양구 돌산령 지게놀이', '평창 둔전평농악' 등이 무대에 오르는 무형문화재 명인 초청공연 등 다양한 공연을 선보였다. 무형문화대제전은 도내 시군 중 다수의 무형문화유산을 간직한 평창을 알리고 무형문화인들의 외길 삶을 드높이기 위해 무형문화재 명인 초청 공연을 비롯한 다양한 행사를 선보였다.11)

동계올림픽을 주제로 한 게임을 선보인 평창전시관(2011년 8월 25-28
일 서울 코엑스에서 열린 대한민국국가브랜드컨벤션, 필자 참관 확인)

이런 공연뿐만 아니라 평창민속지를 활용하되 법고창신의 지역예술 형상화에 집약해야 한다. 또 평창아리랑 등의 구비문학유산을 동시다발로 기획해야 한다. 평창아리랑, 농악, 민속놀이 역시 지역을 넘어서 세계로 나아

11) 강원도, 『평창군의 역사와 문화유적』, 평창군, 1999, 453-506쪽.

가야 한다. 외국 음악을 배경으로 우리나라의 전통 춤을 추거나 우리 국악을 배경으로 발레를 공연하는 것도 한 예로 들 수 있다.[12] 이에 대한 문화 창출 컨설팅이 필요하다. 평창군의 문화 전략이 중요하다.

황병산 사냥놀이 (강원 무형문화재 19호)

평창 지역신화에는 노블레스 오블리주를 살려 브랜드로서 정립할 인물들이 있다. 창해역사, 오대산 문수보살과 세조, 노성제 권장군 등이 그것이다. 이야기의 요소를 감성, 생태, 상상력으로 녹여야 한다. 사냥놀이 등 겨울민속과 눈민속, 추억민속은 곧 흥미, 재미, 꿈을 곁들일 수 있다.

동계 잔치라는 점에서 겨울의 문화자원을 찾아 적극적으로 적용해야 한다. 황병산 사냥놀이, 평창농악, 대관령 황태덕장 등에 초점을 맞출 수 있다. 전방위로 꿀, 표고버섯, 홉, 약초, 메밀, 고랭지 채소, 평창 하리 고분, 평창의 다양한 브랜드를 활용해야 한다. 결국 겨울 문화콘텐츠산업에 집중해야 한다.

12) 한철수, 「평창동계올림픽 유치활동 분석 및 유치전략」, 한림대 경영대학원, 2011, 45쪽

영월읍에는 덮개가 있어도 춥기만 하고요
평창 땅에는 약수가 있어도 사람만 죽는다

청옥산 줄기가 무너져서 육지평지가 되어도
임자하고 나하고는 맘 변치 않는다

극락암 뒷절에 도는 안개는 눈비나 눌려고 돌지만
소녀집 문전에 도는 청년은 누구를 바라고 도느냐

<div align="right">- 「평창아리랑」</div>

평창아리랑의 세계화-아리랑세계문화유산 등재 작업 중-가 필요하다. 누구나 즐길 수 있는 아리랑콘텐츠 확보와 적용이 시급하다. 전승과 창조의 이중화 사업이 필요하다. 평창아리랑 상징은 생태성, 화합성, 건강성 등이 녹아 있어 매력적이다. 평창군에서는 평창아리랑보존회를 중심으로 활성화 사업이 혁신적으로 전개되어야 한다.

2) 평창 무형민속자원의 문화적 가치와 발상의 전환

평창 무형민속자원을 다양한 방법으로 발굴하고 검증하고 활용해야 한다. 먼저 눈민속지(雪民俗誌) 만들기와 함께 2018개 프로젝트를 수행해야 한다. 여기에는 주민 중심의 지역 특산품 항목 개발, 누구나 공감할 수 있는 공연예술 항목 개발, 지속가능한 평창만의 마을문화 가꾸기-일본 유후인 같은 마을주식회사 준비-를 준비해야 한다. 이는 지적 재산권을 선점하는 일이다.

평창은 겨울 경관도 뛰어난 무형민속자원의 보고이다. 청정한 자연에서 열리는 평창송어축제 또한 빼놓을 수 없는 평창의 겨울문화이다. 특히 오

대산 국립공원에 위치한 월정사는 신라시대 선덕여왕 12년(643년) 자장율사에 의해 창건되어 국보 48호 팔각 9층 석탑 및 보물 139호 월정사 석조보살좌상 등 많은 문화유산을 보유하고 있다. 평창엔 이러한 사찰들이 여러 곳에 있어서 평창의 경관을 더욱 돋보이게 한다.

둘째 눈 관련 지역문화의 가치창조와 스토리텔링이 필요하다. 이야기의 스토리텔링화와 피칭워크샵 개최, 눈 관련 문화콘텐츠산업 공모와 특별팀 구성, 기존 다른 나라 눈 관련 문화축제 벤치마케팅과 검토를 진행해야 한다. 철저한 대비와 실천적 추진이 필요하다. 평창에 위치한 대관령 눈꽃마을도 평창의 눈 관련 지역문화의 한 종류로 뽑을 수 있다. 자치 지구에서 직접 운영하는 산촌생태 체험장이니 만큼 평창의 자연을 더욱 만끽할 수 있다. 눈꽃마을은 백두대간 준령인 황병산 자락 아래 위치한 작은 농산촌마을로 고지대에 위치해 있어 국내 고랭지 농업의 시작점이 되었으며, 목장이 발달한 곳이다. 또한 국내 스키 발상지이자, 강원도 무형문화재 제 19호인 평창황병산사냥민속이 스포츠와 문화의 자긍심을 느끼게 하는 곳이기도 하다.13)

월정사 팔각 9층 석탑(국보 48호)

대관령 눈꽃마을 산촌생태체험장

13) http://oebakcom.tistory.com/151 홈페이지 참조

마지막으로 겨울 생활생업유산에 대한 재검토와 지역민의 혁신적 발상이 중요하다. 이를 위해서는 기설제 등 의례민속, 사냥 도구 등 생업민속, 눈썰매 등 놀이민속, 기나긴 겨울 넘기기 속신, 이야기, 노래 등을 다양하게 찾아내야 한다. 이에 대한 재원 확보와 지원이 우선되어야 한다.

한 사례로 눈 녹은 물 활용에 대한 아이디어를 제시한다. 차(茶) 풍속을 노래한 한 구절과 『동국세시기』를 살펴보면 눈과 관련한-생업 관련 일자리 창출 발상과 올림픽 이후 지속사업-자원[14]을 활용할 가능성은 무궁무진함을 확인할 수 있다. 우통수 알물, 방아다리약수, 오대산 흙길, 대관령 황태 등의 겨울감성상품 만들기가 본격화되어야 한다. 이처럼 평창다운 문화자원 발굴이 시급하다. 관련 주체는 발상의 전환이 중요하다.

> 매화꽃이 술에 뜨매 맑은 향기가 나고,
> 눈 녹은 물로 차를 다리니 액장(液裝)보다도 낫더라.
> 다른 집 오늘날 모임에서,
> 매추리 국을 끓이고 토끼를 구워 놓고서
> 염소 삶은 것을 흉내내는 것이 가소롭다
> –「납향(臘享) 때의 눈 녹은 물은 차다리는 데에 알맞다.」

『동국세시기』에는 납일에 내려 녹은 눈의 물은 약용으로 쓰이며, 그 물에 물건을 적셔 두면 구더기가 생기지 않는다고 한다. 곧 납일에 온

14) 대관령황태덕장마을도 경쟁력이다. 12월부터 통나무를 이어 덕장을 만들고 4월까지 명태를 말린다. 명태가 대관령으로 보내지면 춥고 일교차가 큰 대관령의 덕대에 두 마리씩 엮어 걸어놓는다. 명태는 얼었다, 녹았다를 반복하면서 서서히 자연건조되어 고소한 맛이 나는 황태가 된다. 낮에는 겉만 약간 녹았다가 밤이면 꽁꽁 얼기를 약 20회 이상 반복해야 질 좋은 황태가 되므로 밤 평균기온이 두 달 이상 영하 10도 이하로 내려가야 한다. 이곳은 기후 조건이 좋아서, 눈과 추위 속에서 3개월 이상 건조 숙성하면 전체적으로 통통하고 껍질이 붉은 황색의 윤기가 나며 속살은 황색을 띠고 육질이 부드럽고 영양이 풍부해진다.

눈의 물을 잘 받아 깨끗한 독 안에 가득 담아 두었다가 그 녹은 물로 환약을 만들 때 반죽을 하며 안질을 앓는 사람이 눈을 씻으면 효과가 있다고 한다. 그리고 책이나 옷에 바르면 좀이 슬지 않고 김장독에 넣으면 김장의 맛이 변하는 일이 없어 오래 저장할 수 있다고 한다. 그 외 경남지역의 민속보고에 의하면 홍역의 열을 식히는 약이 되며, 봄에 진달래 꽃을 넣고 식혀 아이의 경이나 단에 약으로 쓴다고 한다. 그 물을 마시고 방사(房事)를 하면 아기를 낳는다고 이야기도 전승된다.

　　－ 유만공, 『우리 세시풍속의 노래』(임기중 역), 집문당, 1993, 273쪽.

대관령 황태덕장

2018년 동계올림픽에 대비하여 평창의 '눈'과 겨울' 관련 민속 문화를 체계적으로 정리하여, 지적재산권을 선점하고, 지역활성화에 활용함으로써 이를 세계인들에게 알릴 수 있는 토대를 마련해야 한다. '눈과 겨울' 관련 민속문화에 대한 체계적 정리는 2018 동계올림픽을 '문화 올림픽'으로도 발전시킬 수 있다. 평창의 '겨울과 눈'의 무형문화유산으로서의 문화재와 문화관광자원으로서의 가치를 정리하며, 이를 통한 2018 동계올림픽 개·폐회식 행사를 위한 공연을 위한 기초 자료제공과 홍보DB화하여 각종 홍

보 매체 및 인터넷 제공 및 관광 자원으로의 활용, 그리고 지속적인 관광 자원화 방안을 구체적 사례를 예시하여 제시할 필요가 있다.

눈민속지는 매우 중요하다. 평창의 눈과 겨울 관련 민속을 다양한 분야와 방법으로 접근하여 정리해야 한다. 세계적으로 유명한 '내셔널지오그래픽' 수준을 유지하도록 사진과 글을 작성하여 높은 수준의 완성도를 담아내야 한다. 조사를 위한 지역은 평창지역을 기본으로 하고, 눈과 관련한 평창 이외의 강원도 지역-한국 전역 민속도 포함해야 한다. 문헌자료와 현지조사를 병행하여 평창의 눈과 겨울 관련 민속자료를 총체적으로 조사하며, 평창 및 강원도지역에서 과거 및 현재 연행되는 눈 관련 민속 현황(양상)을 담아내야 한다. 조사를 위한 영역은 '겨울과 눈' 문화와 관련한 놀이·생산 민속(도구포함)·구비전승·민간신앙·세시풍속·의식주·자연 경관 등을 중심으로 한다. 인스부르크, 하얼빈15), 삿포르 등 눈민속자원 활용 사례도 살펴야 한다.

3. 평창 지역문화의 세계화와 2018동계올림픽

1) 평창무형문화재의 활용과 평창 예술미학

(1) 평창아라리

아라리는 아리랑의 전 단계 우리의 전통소리로써 평창아라리가 아라리

15) 하얼빈빙설제(哈爾濱氷雪祭)은 하얼빈얼음축제, 하얼빈눈축제, 하얼빈빙등제라고도 한다. 1963년부터 열리기 시작했지만, 공식적으로 개최되기 시작한 것은 1985년 제1회 하얼빈빙설제(哈爾濱氷雪祭)가 열리면서 부터이다. 이후 해마다 1월 5일에서 2월 5일 사이에 개최되는 눈과 얼음의 축제로, 빙등제와 빙설제가 별도의 장소에서 개최된다. 삿포르눈축제, 화천산천어축제 등과 비교된다.

의 원조로 알려져 있어 소중한 무형문화재다. 평창 사람들이 오대산에 자생하는 산나물 곤드레와 딱죽이를 채취하면서 자연적으로 흥얼거렸던 평창아라리를 듣고, 귀양지였던 정선으로 가던 선비들이 정선에서 다시 불러 정선아라리가 되었고, 이것이 다시 정선아리랑으로 불러졌다고 알려져 있다.

평창지역은 평창아라리라 해서 군에서 장려하고 군민들의 아라리에 대한 애정도 많은 곳이다. 그래서 아직 아라리를 부르는 데에는 인색하지 않다. 그렇지만 노랫말들은 예전과 다르다. 삶 속에서 배우지 않고 보존회 같은 곳에서 배우기 때문이다. 삶 속에서 배웠던 사람들은 점점 사라지고 교본에서 배운 노랫말을 배워서 부르는 사람들이 늘어난다.[16] 물론 삶 속에서 배운 소리가 아니기에 소리의 깊이는 얕으나 그렇다고 해서 평창아라리의 가치가 사라지거나 줄어들었다고 볼 수만은 없다.

이런 평창아라리 활용하기 위해서 아래와 같은 발상이 필요하다.

■ **평창아라리의 상징성과 공연예술 기획**
시각이미지(눈) + 청각이미지(아리랑)
= 공감각 이미지 디자인 전략 필요

■ **세계문화유산 평창아라리의 활용 : 뮤지컬 등**
아바타, 워낭소리 같은 발상 필요

■ **평창아라리 브랜딩과 미래 : 무형예술미학 등**
평창아라리 마을 읍면별 지정과 기존 보존회[17] 활성화

16) 유명희, 「평창지역 민요 자료 분석과 현황」, 『강원민속학』23집, 강원도민속학회, 2009, 85쪽.

평창 아라리 공연사진 1 　　　　　 평창 아라리 공연사진 2

아리랑뿐만 아니라 평창에서 전해지는 노동요도 적지 않은 수를 보이는데 이 또한 활용에 따라 현대적으로 변화시킬 수 있는 문화 중 하나로 꼽을 수 있다.

지역	노동요
대화면	소모는소리, 논삶는소리, 논매는소리(상사소리), 모심는소리(상사소리), 아라리, 달구소리
미탄면	집터다지는소리, 밭가는소리(아라리), 다복녀, 아라리
방림면	목도소리, 아이어르는소리(세상달강), 한글풀이소리, 동요

17) 평창아라리보존회는 1980년대에 창립, 활동하여 평창아라리 전승과 본존을 목표로 강원도의 민속경연, 평창군 민속경연에 출전하여 우수한 성적으로 입상하는 등 평창아라리의 우수성을 알리기에 매진하여온 지역문화 자생단체로 2013년 박원홍 회장 이하 100여 명의 보존회원을 두고 있다.

용평면	그네타는소리, 새소리흉내
진부면	방망이점노래, 방아소리, 아라리
평창읍	풀써는소리, 성님성님사촌성님, 베틀노래, 개타령, 풍년가, 칭칭이소리, 동요, 백발가, 상여소리

평창 지역별 노동요[18)

(2) 평창둔전평 농악

「논매는소리」는 농악대와 밀접한 관련을 갖는다. 평창 농악은 강릉 농악의 아류라는 평을 받고 있으나 독자적인 농악대라 주장하기도 한다. 특히 평창 지역 농악대의 자부심은 대단하다. 현재 평창군만의 문제는 아니지만 소리꾼의 감소가 심각하다.[19)

평창둔전평 농악[20)은 평창군 지역 대표적인 전통민속예술로 잘 알려져 있다. 1978년 백옥포 농악이 전국민속예술경연대회에서 국무총리상을 수상하여 농악의 전성기를 맞이하였으며, 그 역사와 뿌리를 바탕으로 평창둔

18) 유명희, 「평창지역 민요 자료 분석과 현황」, 『강원민속학』23집, 강원도민속학회, 2009, 78-79쪽.
19) 유명희, 위의 논문, 84-85쪽.
20) 평창둔전평농악 (平昌屯田坪農樂)은 강원도 무형문화재 제15호다. 둔전평농악은 평창군 용평면 일대에서 전승되어 온 농악으로 지리적인 특성상 영동과 영서농악의 특성을 함께 갖추고 있으면서 독창적인 개성도 갖추고 있고, 각 지역의 농악들이 대부분 사라져 가는 실정에서도 원형을 잘 계승하여 왔다. 특히 산업사회로의 이행과 급격한 농촌지역의 기계화로 각 지역의 농경민속들이 점차 사라져 가는 실정에서 가장 기초가 되는 것이 농악이라는 점에서 전통문화의 체계적인 보존·전승을 위해 가치가 크다. 이종현과 김은영은 어려서부터 용평지역의 농악과 함께 생활해오면서 둔전평농악의 상쇠로서 농악대를 이끄는 기능이 우수할 뿐만 아니라 농악의 전반적인 부문을 실연할 수 있으며, 평창둔전평농사놀이보존회는 농악의 특성상 단체놀이의 성격이 크므로 이의 체계적인 보존·전승을 위해 인정되었다.

전평농악으로 오늘날까지 전승하게 되었다. 평창둔전평농악은 우수한 가락과 춤사위 그리고 판굿 등의 중요성을 인정받아 2003년 3월 강원도무형문화재 제 15호로 지정되었다.

둔전평농악이 과거에는 용평 농사놀이 또는 용평농악이라는 이름으로 출연했으나 도사리에 거주하는 이종민(작고) 옹과 안희영 전 농악대장의 고증으로 역사적 연원을 밝히고 사라진 놀이와 가락을 복원하여 둔전평농악으로 개칭하였다. 이에 따라 본래 농악발생지 명칭을 되살리면서 독특한 가락과 춤사위, 열두 발 상모돌리기, 동고리 받기, 마당놀이 등 다양한 농악놀이를 보여주고 있다.

둔전평놀이 공연 사진1 둔전평놀이 공연 사진2

(3) 평창 대방놀이

마을에서 모범이 되는 총각 중에서 뽑힌 대방이 영좌(領座)를 보좌하여 마을 일을 이끌어 가고 마을의 규율 유지를 위하여 마을 규약이나 미풍양속을 해치는 사람을 처벌하기도 했던 마을의 대동제이다. 또한 농한기에 나무를 하러 갈 때도 마을 청년들은 대방을 중심으로 단체로 이동하였는데, 쉬는 시간을 이용하여 편을 갈라 진 편이 이긴 편에게 나무를 대신 해주기도 하였다. 놀이는 모두 4과장으로 구성되어 있다.

제1과장에서 마을의 지도자 격인 영좌가 마을의 미혼 남자 중 대방을 뽑고 축제를 벌인다. 제2과장에서는 대방의 인솔 하에 평창아라리를 부르면서 농사에 쓰일 나무를 하러 가고, 제3과장에서는 쉼터에서 편을 갈라 나무 한 짐씩을 걸고 짱치기를 한다. 마지막 제4과장에서는 말썽꾸러기는 곤장을 치고 모범 주민에게는 상을 내리며 한바탕 축제를 벌인다.[21)

씨루기 과장(대형 및 씨루기) 지개싸움 과장

(4) 평창 황병산사냥민속

평창 황병산 사냥민속은 시도무형문화재 제 19호로 지정되어 있으며, 해발 700m 이상의 고원지역, 적설량 1m 이상의 산간지역에서만 볼 수 있는 겨울철 공동체 사냥을 주제로 하는 민속으로, 이 지역의 의식주, 공동체 신앙, 사냥 관행 등 사냥민속의 모습을 그대로 간직하고 있으며, 특히 사냥 방법, 사냥도구 제작, 사냥제 등 강원도 산각지역의 전통적 산간 수렵문화를 잘 재현하고 있는 사냥민속이라는 점에서 전통문화의 체계적인 보존·전승을 위해 지정가치가 크다.[22)

평창군의 황병산 사냥민속은 과거 겨울철 수렵문화 유산을 보여주는 중

21) 평창 대방놀이는 거리축제 기획의 원형이 될 수 있다.
22) 사냥이 세계유산에 등재되었다. 문화재청(http://www.cha.go.kr).

요하고도 유일한 자료다. 단순히 사냥의 흔적만을 보여주는 것이 아니라 산간에 사는 사람들의 마을공동체 생활과 금기, 습속 등이 드러나 있으므로 현대화가 된 지금으로서도 과거를 되돌아보게 하는 의미를 갖는다.

이러한 무형 문화재들이 평창엔 산재되어 있다. 앞에 언급한 평창 아라리나, 둔전평 농악, 대방놀이, 황병산사냥민속을 제외하고도 노산축성놀이라던지 산베삼굿놀이, 지경다지기, 메밀타작도리개질소리, 두일목도소리 등 다양한 무형문화재들이 알려져 있으며, 아직까지 발견되지 않은 무형문화재들도 없진 않을 것이라 예상된다. 이러한 다양한 무형문화재들을 발견하고 보전하는 것도 중요하지만, 다양한 현대예술과 접목하여 활용하는 방안도 평창의 발전을 위해 필요하다.

유형	성 명	연 락 처		읍.면	민속단체명	비 고
		자택	핸드폰			
민속악	김완규	333-5222	010-3353-7299	용평면	평창둔전평농악	평창군회장
민속희	이해영	334-4406	010-3342-4406	평창읍	노산축성놀이	
민요	박원홍	332-3883	010-3692-3883	미탄면	평창아라리	
민속희	최명재	332-4636	011-9753-1899	방림면	삼베삼굿놀이	
민속희	전영록	332-2488	010-2319-2488	대화면	대방놀이	2011출품
민요	이호순	332-2902	010-9419-2902	봉평면	지경다지기 메밀타작도리개질소리	허브나라대표
민요	함명호	335-9751	010-9623-9751	진부면	두일목도소리	
민속희	최종근	336-1837	010-6866-1837	대관령면	황병산사냥민속	
군 청 담 당	박광식	330-2722	010-3881-8470			학예연구사

황병산 사냥민속놀이

이처럼 기존 종목에다가 탑돌이, 장치기 등 보존회도 확장해야 한다.

2) 평창 지역신화의 팩션(faction) 형상

이제는 문화산업이다. 동계올림픽산업도 문화산업에 크게 의존할 대세다. 문화콘텐츠산업의 기저에는 디지로그시대의 특성 곧 쌍방향성, 탈중심성, 소비주도성, 상호관계성 등이 있다. 기호의 변화는 영상 중심으로, 매체의 변화는 다양한 미디어의 등장으로, 방식의 변화는 감성 중심으로, 목적의 변화는 놀이적 속성을 우선시하기 시작한다.

경쟁력 있는 영상매체 문화콘텐츠산업은 지역문화 위주의 스토리텔링이 주도한다고 말해도 된다. 소비자 입장에서 현실적 관계 작용을 드러내는 유일한 방식은 스토리이다. 세계화도 한 몫을 한다. 국경, 민족, 이념을 초월하는 문화콘텐츠산업의 흥미로운 힘은 그 지역 삶에 기반 한 스토리텔링에 있다. 한류가 이를 입증한다.

이러한 흐름에서 눈(雪)문화콘텐츠산업의 미래는 진행형이다. 특히 평창 스토리텔링의 변주와 융합은 시대적 대세에 따라 다양한 얼굴을 보일 것이

다. 눈민속자원의 산업은 이제 시작이다. OSMU(One Source Multi Use)는 복합성으로 인해 더욱 열려 있다. 더구나 생활문화의 원형자료는 더욱 다양한 스토리텔링을 방출할 것이다.

원래 문화콘텐츠가 서로 합쳐지거나 변화하면서 새로운 형식의 스토리텔링으로 발전하고 있다. 하나의 갱변 원천자료가 여러 장르에 이용함으로써 새로운 다양한 콘텐츠 결과물이 나오고 있다. <대장금>드라마와 <한국인의 밥상>르포는 역사 사료와 구술자료 몇 줄에다가 음식 흥미와 사연 스토리 및 감칠맛 담론을 섞었다. 섞어서 전혀 다르면서 납득할 팩션을 만들었다. 노래와 이야기, 놀이 등이 뒤섞여 게임, 오페라, 공연 프로그램, 관광산업 등 레저킬러콘텐츠가 되고 있다. 창해역사 이야기와 평창아리랑이 K-팝과 만난다.

눈나라평창론은 스토리와 마인드의 자극적 창고다. 평창스토리는 인문지리적인 것이므로 문화콘텐츠 적용으로 적합하다. 문화올림픽은 평창콘텐츠로 미래 대응전략을 세우는 것이다. 시의적절하게 문화원에서 이러한 담론장을 펼친 것은 고무적이다. 평창에 대해 기존 오대제, 화전 등을 발표한 경험으로 평창문화콘텐츠론을 관찰력과 분석력으로 제시한다.

지역민과 소통을 강조하여 올림픽에 대한 고민과 메시지를 제시한다. 지역문화산업에의 처방전을 쟁점화해 앞으로 활성화되기를 희망한다. 눈민속지 기획만 내세워, 보다 동계올림픽에 걸맞은 문화콘텐츠 실제를 드러내지 못해 한계가 있다. 앞으로 작업 수행 여하에 따라 구체적이고 스토리텔러에 따라 무궁무진하게 달라질 수 있다.

수요자 타켓에 따라 전략과 용도에 따라 킬러콘텐츠 적용이 비교적 자유롭다. 평창은 어메니티 관련 전설을 포함하여 스토리텔링자원이 많다. 원천자료에 대한 인식과 가치 발견에 충실하되, 주민 주체 중심을 우선해

야 한다. 스토리텔링마케팅은 지속가능성이 타 요소와 함께 비판적으로 수렴되어야 한다. 생태문화적 트렌드가 대세인데, 평창 백두대간다운 강점의 정체성을 부각시켜야 한다. 특히 문화기술과 민속지식에서는 융합적 발상이 요구된다.

눈민속 키워드를 주목하되, 이를 가치 창조하는 정책대안이 필요하다. 읍면마을문화 특화와 명품화 항목에 대한 구축과 재현 문제다. 개발의 속도화와 일방화에 맞서 곰삭은 평창만의 DNA를 재창출화해야 한다. 산간마을과 사람들의 생활 이야기를 봐야 한다. 외부인이 황제적 예우를 바라면 주민은 황후의 정성이 필요하다. 이에 대한 교육프로그램이 마련되어야 한다.

이야기콘텐츠는 종합클러스터로 제시되었는데, 목숨론이나 차별론이 반드시 전제되어야 미래가 있다. 평창다운 킬러스토리텔링의 방향은 마음씨, 맵시, 솜씨 등을 담아내는 쪽이다. 결국에 감자바위의 감성과 상상력, 예인적 지혜 등을 통해 21세기 백두대간 인문콘텐츠를 창출해야 한다. 구체적인 그림은 제3생태민속학적 처방 곧 평창학이다. 생활문화 활용의 묘와 생명은 과거 축적된 성과물과 예측 가능한 조화로움의 창조에 있다.

평창 사람들의 마음을 깊게 감동적으로 담아내는 문화관광상품을 지금부터 평창색으로 스토리텔링마케팅을 수행해야 한다. 문화강국의 미래로 보면 동계올림픽유치는 시장 확보인 셈이다. 꿈의 평창, 가장 비탈에 선 소나무처럼 순한 마음결이 쌓인 강원도의 인문성, 이를 읽어 세계만방에 한류로 파는데 있다. 오대산문화권의 오래된 미래는 민속의 내재적 유전자, 이를 안고 살아온 주체를 알뜰히 살피는 녹색향부론(綠色鄕富論)이 아닐까 한다. 필자는 캐릭터의 한 사례로 창해역사를 소개한다.

창해역사는 백두대간 고대 동이족 전사(戰士)다. 주로 옛 평창을 거점으

로 활동한 영웅이다. 단오신당 중의 하나인 육성황(肉城隍)의 주인공이다. 창해역사 대신에 강감찬이나 김이사부로 대체될 수 있으나, 창해역사의 역사성으로 보아 단오신으로 백두대간과 관련이 깊다. 백두대간 신은 명산대택(名山大澤)의 신물(神物)로서 큰 바다의 신격은 창해역사이다. 창해역사의 이야기를 압축파일로 전달하면 아래와 같다.

옛날 예국 옥거리 한 노구(老嫗)가 빨래하다가 고지박을 주웠는데 그 안에서 사내아이가 나왔다. 그 아이가 6살 때 키가 9척이나 되는 여용사(黎勇士)였다. 이 창해역사는 여강중인데 나라에 걱정을 끼치는 호랑이를 퇴치하여 임금의 상객이 되었다. 이 소문을 들은 진나라 장량은 진시황을 시해하고자 그를 불렀다. 120근 철퇴로 진시황 일행을 공격하였으나 실패하고 땅 밑으로 달아났다.
　　　　　　　- 홍만종의 『순오지』 이야기와 최돈구(1979.12) 구연설화로 재구

위에 제시한 창해역사를 예시로 지역신화의 팩션(faction) 형상을 제시하면 아래와 같다. 먼저 창해역사 스토리텔링을 통해 창해역사의 디지털콘텐츠화 과정을 거친다. 그 후 창해역사 브랜드를 확대하여 품격 있는 문화관광상품으로 만드는 것이다. 이러한 평창 문화자원의 구체적인 스토리텔링 사업이 추진되어야 한다.

> ■ 창해역사 스토리텔링(신화적 상상력 + 감성의 소통화)
> 　문화감성시대 신화 캐릭터를 새롭게 소통하는 방식, 감동과 치유
> 　보편적인 영웅 이미지와 세계 보편적 소통 가능성
> 　이야기의 환상성과 흥미성 동시 표출

　구술자료는 과거 경험이나 사실의 현재적 기억이란 측면에서 객관성 확보에 취약하다. 창해역사 인물에 대한 여러 구술 자료들이 서로 엇갈리게 나타나는 경우도 있다. 이를 극복하기 위해 자료간 교차 검토를 실시하면서 팩션의 시각에서 스토리텔링이 이루어져야 한다. 또한 문헌자료를 보완해서 구술에 담긴 실제성과 개연성을 어느 정도 추정하여 평창다운 킬러콘텐츠를 창출해야 한다. 창해역사 이외에도 매력인 평창이야기가 무수히 많다. 꿰어야 보물이 된다.

■ 장수양생법 – 겨울약초나라 평창

　허균(許筠)(1659~1618)이 35세 때 지은 「성소부부고」에는 강릉부 대화 땅

에 임세정이라는 노인에 113세나 되도록 그 모습이 흡사 50세 쯤으로 보이고 시력이나 청력이 좋아 그의 장수비방을 얻기 위해 대담을 한 이야기이다. 허균이 노인을 통해 터득한 양생법은 다음 세 가지이다. 신선되는 이는 반드시 정력과 기력과 신기(神氣)의 세 가지를 잘 보전해야 한다. 노인은 다시 재취를 하지 않았기에 정력을 보전하였고, 음식을 가리어 과식을 하지 않아 기력을 보존하였으며, 화를 내는 일이 없이 살았으니 신기를 보전했다.

■ 괴사전 – 고양이애니메이션

괴사전이란 고양에게 세조가 하사한 밭이란 뜻인데 하안미4리에 있는 땅의 이름도 된다. 조선조 세조대왕이 오대산에 피부병을 고치러 왔을 때 반대파들이 자객을 시켜 살해하려 할 때 고양이가 알려주어 목숨을 보전할 수 있었다. 고마운 고양이에게 주는 밥을 대주기 위해 세조가 내려준 땅의 이름으로 근세까지 내려오다가 농지 분배 때 없어졌다. 일설에는 강릉 월호평 일대에 괴사전이 있었다고도 전한다.

3) 평창 지역문화의 지속가능한 스토리텔링마케팅

동계올림픽의 문화스토리마케팅과 평창다운 지역문화
› 명품 평창 전통문화상품 2018 종목 만들기 필요, 비탈고개, 감자바위, 암하노불(岩下老佛) 등의 장점 살리기 발굴.
* 가장 촌스러운 것의 가치창조가 경쟁력, 한류의 평창류 접목

2018 종목 지역문화유전자 선정과 읍면별 상품화
‣ 감칠(感ㄷ) 민속 분야 : 먹을거리, 즐길거리, 볼거리, 잘거리, 빠질거리,
살거리, 다시 올 거리
 *창조기업 개념의 스토리텔링 연계 사업 집중 육성 필요

타 동계올림픽 개최 선진지 도시 벤치마킹과 차별화 전략
‣ 지역민의 향부론(鄕富論), 온리원(Only one)론, 목숨해피론,
올림픽전통학교론
 *평창군 기왕 사업 중 강점을 선택과 집중으로 살리기

최근 한국문화원연합회과 평창문화원이 주최하는 '산촌음식으로 풀어보
는 할머니 할아버지의 이야기보따리'라는 사업이 있다. 평창군 산촌지역
어르신의 삶의 문화(생애, 생활문화, 경험과 지식 등)와 평창지역만의 고유한 산
촌음식에 대한 재발견을 통한 프로그램 운영 및 상업출판으로 사업인지도
확대 목표로 진행되고 있는 사업이다. 평창의 해당마을 어르신들의 삶과
문화, 산간지역의 향토음식 등을 조사하고 이를 프로그램 기획 및 출판의
소재로 활용한다는 것이다.

산촌음식 프로그램의 주요내용을 보면 가능한 마을 조사에서 나오는 음
식재현(메밀국수)을 목표로 춘궁기에 해 먹던 메밀국수와 쑥버무리 만들기
라든지, 들에서 나는 풀을 삶아 무치고 쪄서 배부르면 무조건 먹던 보릿고
개시절 음식재현을 목표로 꽁보리나물 비빔밥, 썩힌 감자떡, 돌나물로 만
든 물김치 등을 만들어 보는 등의 프로그램을 진행하고 있다. 2011년 평창
산촌음식의 사회적 인지도 확대 및 언론홍보를 통해, 산촌음식을 통한 마
을활성화, 사회적기업화, 평창산촌음식점 등 추진을 진행 중이다.

산촌음식으로 풀어보는 할머니 할아버지의 이야기보따리

평창 송어축제(2011.1.10) 평창고뚜레체험축제(2011.7.25)

4. 눈 관련 킬러콘텐츠 창조와 성공 동계올림픽

강원도 평창의 미래는 매우 밝다. 국운과 관련된 축복의 땅이다. 2018동
계올림픽은 문화, 환경, 경제 중심의 대회를 통해 새로운 계기를 맞이할 것
이다. 특히 문화올림픽을 강조할 것이다. 이를 토대로 가장 강원도적인 오
래된 미래 발견과 세계화에 힘써야 한다. 행복한 동계올림픽 해피 700고장
평창은 이제 스포츠, 건강, 문화 세계브랜드도시다. 이에 걸맞은 대비로 혁
신적 문화마인드가 요구된다고 보았다. 지역주민 중심의 소통과 열공이 필

요하다고 강조하면서 눈 관련 킬러콘텐츠 개발을 주문한다.[23]

미래경제는 과거 산업사회와 다르게 지식기반산업, 문화감성산업이 중요시 여겨지고 있다. 과거 산업사회의 대량생산 기술들의 정형화된 지식이 아닌 정형화될 수 없는 무형과 꿈의 지식들이 중요시되는 시대가 온 것이다. 작지만 센 도시인 평창이 세계인들에게 보여줄 수 있는 정형화된 문화들은 아무리 많더라도 관광객의 욕구를 충족시키고 감동을 선사하기엔 부족할 수밖에 없다. 사찰이나 평창의 유물 등과 같은 고정된 문화로서는 짧은 기간의 만족을 채울지언정 오랜 시간이 지나도 고급관광객을 유지할 수 있는 감성문화자원이 될 수는 없는 것이다.

이런 면에서 보면, 평창의 무형문화재들을 포함한 민속자원은 유지·전승되면서 계승하여 색다른 모습으로 탈바꿈할 수도 있으며, 현대적 예술과 디자인과의 결합으로 아예 다른 문화로 변할 수 있는 무한한 잠재력-필자의 감성창조론, 공감행복론, 소통혁신론-을 지니고 있다. 이런 정신적인 자원들을 활용하기 위해선 그 지역민들만이 아닌 정부, 아니 전 국민의 관심과 지속적인 지원이 필요하며 2018 평창동계올림픽이 한국만의 축제가 아닌 세계인의 관심 속 축제가 되기 위해선 그만큼 많은 노력이 필요할 것이라고 진단한다. 유치과정의 눈물과 조마조마함을 크게 승화시킬 것을 촉한다.

눈민속지 사업을 거듭 제안하며 앞으로 2018개 활인(活人) 평창문화유전자 항목-이야기 생업(生業), 이야기 생활(生活), 이야기 생기(生氣) 영역-을 선보이겠다. 이 글은 서두로 비전과 방향만 짚는다. 눈나라를 위한 평창학의 실천과 더불어 미래를 고려하여 문화콘텐츠산업을 강조하였다. 특히 지역

23) 이 글은 평창문화원 주최 문화올림픽세미나(2011. 11. 22. 평창 한화리조트)에서 발제한 것인데, 눈민속지 작업을 위해 부분 수정하였다.

리더들 중심의 올림픽 공부포럼-평창문화원의 문화전략 주목이 지속되기를 희망한다. 이 글이 계기가 되어,

〈표〉연계사업 조직도

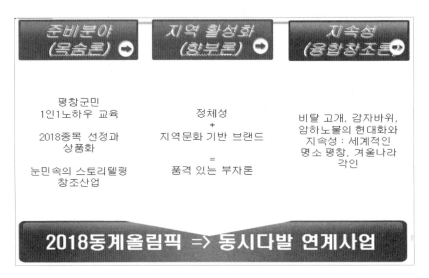

해피평창, 명품평창, 올림픽평창으로 브랜드가 고부가 가치로 작용되기를 바란다. 이를 위한 제안을 표로 제시하면 아래와 같다.

이처럼 평창 지역문화자원을 적극적으로 활용하기를 촉구한다. 감동의 킬러콘텐츠 개발, 문화감성관광, 겨울문화산업 등이 과제다. 앞서 제시한 정체성과 경쟁력을 지닌 특수 자원 - 겨울 평창 민속의 조사와 연구, 활용 국면들 - 을 선점하자고 역설하였다. 다만 원형 훼손이나 가치 왜곡과 전도는 철저히 경계해야 할 것이다. 지금부터 단계적으로 준비하면 올림픽 전후로 분명 성장엔진이 되리라 전망한다.

단오문화유산의 문화콘텐츠

1. 단오제 관련 문화산업

세계문화유산에 무형걸작으로 지정된 강릉단오제(국가지정 중요 무형문화제 제13호)는 본격적인 세계화와 21세기 정체성을 유지하는 틀을 지녀야 할 것이다. 강릉단오제에 대한 학술적 작업은 지속가능성으로 이루어져야 한다. 단오제에는 한국민속의 전통과 현대가 공존하고 있다. 단오학(端午學)이 가능하도록 학문적 패러다임을 만들 필요가 있다. 기왕의 단오제 연구 성과를 바탕으로 새로운 연구 영역을 확장해야 한다.[1] 원형보존의 차원과 창조 활용의 차원을 상생시켜 가야 한다. 단오학의 방향 설정 중 가장 시급한 부문이 단오 관련 문화콘텐츠 작업이다.

단오의 핵심 스토리와 이미지는 무엇인가. 무엇이 그토록 그렇게 끈질기

1) 이를 주도했던 강원도민속학회의 학술적 평가 작업도 있어야 하고, 이러한 학술 평가를 계기로 새로운 연구 패러다임을 모색해야한다.

게 유지시켜 왔을까. 국내용이나 세계용이냐에 따라 문화콘텐츠의 산업화 방향이 다를 것이다. 가장 강릉적이면서 국제적 문화 감각을 담아낼 수 있을까. 지금 여기의 단오제가 진정 예전의 진수를 간직하고 있다고 볼 수 있을까. 여전히 많은 문제점을 안고 있다. 강릉단오제의 원형성과 역사성에 대한 유산가치의 공유 토대를 마련했다고 볼 수 없다. 이는 자연히 강릉단오제의 문화콘텐츠 방향에 걸림돌이 되고 있다. 이 글에서는 단오 관련 원형자원을 바탕으로 한 문학콘텐츠사업을 진단해 보는 데 있다.

단오제 기층에는 전통적 원형자산과 신화의 공감대가 자리하고 있다. 영동지역의 마을신화, 다양한무속신화, 심층적인 여성문화 등 구비전승물이 역사와 대응하면서 전승되고 있다.[2] 강릉 단오제의 전승론[3]을 총체적으로 보아야 한다. 이를 새롭게 해석하고 지금 여기의 현대적가치체계로 읽어내는 작업은 매우 긴요하다. 단오 디지털스토리는 IT기술이 창조하지만, 전통적인 단오유산의 신화성과 신비적 체험의 세계를 현실화한다.[4] 단오 관련 문화콘텐츠 개발 부문에서 으뜸으로 살아야 할 것은 민속적 창조 가치를 찾아내 이를 오늘날 명품 단오 문화상품으로 만들어내는 데 있다. 문학콘텐츠 창작은 바로 핵심적 전략산업으로 또 다른 단오제의 지역 활성화와 변신을 의미한다.

2) 이창식, 「강릉단오제 민요의 제의성과 유희성」, 『강원민속학』16집, 강원도민속학회, 2002, 119-140쪽.
3) 『강릉단오제 백서』, 강릉문화원, 1999.
4) 이창식, 『전통문화와 문화콘텐츠』, 역락, 2006, 36-389쪽.

2. 지역문학의 경쟁력과 단오문화의 새롭게 읽기

가장 지역적인 것이 세계적인 경쟁력이 있다는 것을 대표적으로 보여준 문화유산이 강릉단오제다. 단오제의 현대적 관심은 오래된 진품과 오늘 여전히 문화적 향수감을 불러일으킨다는 점이다. 단오제의 가치는 무형문화재의 민속성과 이울러 공동체의례의 축제성이 주목된다. 강릉단오제가 유엔교육과학문화기구(UNESCO)에서 세계적 무형문화재의 가치로 인정한 까닭이 무엇인가. 단오문화의 다양성과 정체성을 높이 샀기 때문일 것이다.

단오는 농경문화의 세시풍속이다. 주기하다시피 단오 관련 제의성과 신화성에 대하여 이미 많은 성과를 낸 것5)을 토대로 새로운 패러다임 전환이 필요하다. 정보화시대에 농경문화는 전통성을 간직하기 어렵다. 더구나 한·미 자유무역협정(FTA)타결 등은 농업 관련 민속의 전통성을 더욱 쇠멸시켜 갈 것이다. 단오민속 관련 서사행위를 통해 이러한 변화에 새로운 단오 메시지를 낳을 것이다. 과거처럼 농경적 환경 기반은 사라졌다. 기대할 수도 없다. 다만 디지털기술에 의해 복원 이상의 의미를 우리가 앞으로 볼 수 있다.

단오의 농경적 상상력과 감성은 새로운 패러다임의 도전에 노출되어 있다. 단오음식만 하더라도 김치, 된장, 젓갈, 삼계탕, 비빔밥 등과 같이 세계화 문제에 직면해 있다. 어찌 먹을 것만 그런가. 스타벅스, 진한 이탈리아식 에스프레소 맛과 미국식 문화체험 마케팅이 접목되어 맛문화의 상징으로 떠오른 것처럼 단오의 생생력(生生力) 이미지에다가 문화의 감동성으로 단오의 세계화를 꿈꾸어야 한다. 무엇보다 강릉단오제보존회의 체계적 전승은 더욱 확고히 해야 한다.6) 단오제 원형에 대한 실증적 검증도 필요하

5) 김선풍, 「한국단오민속 역사」, 『강원민속학』제18집, 강원도민속학회, 2002, 15-28쪽.

지만, 원형가치 해석이 창조적이어야 한다.

육당 최남선의 신체시 속의 어린왕자 같은 '소년'이 100살을 훨씬 넘겼듯이, 2007년은 1907년생 문인들이 집중 조명되고 있다. 생택쥐베리의 『어린왕자』를 읽으며 꿈의 고열에 시달렸던 지역문학 마니아들이 '지역'울타리에 묶여 몸부림치고 있다. 재미있는 사실은 지역문학의 고향성과 연고성때문에 전통적 문학유산이 다시 대접받고 있다. 단오 관련 지역문학자원에대한 총괄조사도 시급하다. 교육 차원만이 아닌 지역을 살맛나게 할 공감원천자원으로 인식하는 모습이다.[7] 문화를 팔아먹는 일은 예술창조의 감각이 있어야 한다.

이름 있는 문인들이나 캐릭터가 지역의 인물로 선양되면서 박물관과 축제 덕에 관광산업에 한 몫을 하고 있다. 축제의 유희성(遊戲性)에다가 문학의 진정성(眞情性)을 보태 관심을 끌고 있다. 문인축제나 문인박물관은 문화적 깊이와 폭을 넓히고 경제적으로 유유한 향토산업으로 각광받아 재미를쏠쏠이 보는 지자체가 여럿 있다. 강원도 지역마다 문학 속의 인물, 신화속의 인물이 선양되고 문화산업의 얼굴로 떠오르고 있다. 강원도 단위로선양인물의 기획이 가시적으로 나타난 결과다. 90년대와 사뭇 달라진 점은관 주도형 지역 연고 문인의 행사가 아니라 지역주민형 위주로 바뀐 점이다. 더구나 문학 테마관광 형태나 지역 정체성 살리기 차원에서 문인의 고향성을 살펴낸다는 점이다. 매우 고무적이다. 최근에는 기존문인의 명패에다가 지역 특산품까지 연계하여 인물조차 브랜드 가치로 살려내고 있다. 강릉만 하더라도 허난설헌과 허균이 살아나는 사례다.

아마 한류(韓流)라는 이름으로 촬영장 유형 신드롬이 바닥나면 지속가능

6) 장정룡, 「강릉지역 무형문화재 보존과 전승 과제」, 『강원민속학』제18집, 강원도민속학회, 2004, 41-42쪽.
7) 임재해, 『지역문화와 문화산업』, 지식산업사, 2001, 21-22쪽.

성을 앞으로 문학의 힘, 문인의 힘이 한류의 책으로 등장하리라 믿는다. 정부의 세계 5대 문화산업 강국 실현정책도 한 몫을 한 것이다. 우리 문학의 원형자원을 활용한 한류화는 무궁무진하다. 과연 그런 유산이 잠재되어 있는가. 아직 세계적으로 인식되지 않았다고 해서 한류의 문학적 글로벌화가 이루어지지 말라는 법은 없다. 미리 대비하는 지방정부가 성공한다. 홍길동 캐릭터를 교훈 삼아야 할 것이다. 단오문화권 논의에 홍길동을 함께 논의했으면 장성지역과 비교가 되겠는가. 문학의 감동성은 끝이 없다. 문학의 유비쿼터스 환경에서 변신은 무한대다.

문학의 디지로그시대 변신은 지역에서 더욱 힘을 받을 수 있다. 지역 문학의 변신은 끝이 없다. 시와 소설이 있는 숲을 가꾸는 곳이 있는가. 시를 지역 특산품과 함께 포장하는 곳이 있는가. 시의 맛과 멋을 지역 명찬, 명주, 명의로 나타낸 곳이 있는가. 여러 곳에서 시도하고 있는 중이다. 각 지자체마다 경쟁력 있는 마을 만드는데 총력을 쏠리고 있다. 그런데 모두들 잠시 시를 잊고 소설을 잊고 있다. 희한한 일이다. 21세기는 문학의 세기다. 어떤 나라든지 총량적 국민 행복을 결정짓는 고부가 가치는 문학과 관련된 유산에서 가장 많이 창출될 것이다. 고밀도 반도체 하나가 벌어들이는 돈벌이도 중요하지만, 단오제와 관련된 스토리 한 대목, 굿판의 신명의 몸짓 하나, 단오부적 신명기의 붓 터치 하나, 민요선율 한 토막, 춤사위 하나가 훨씬 더 많은 재화를 단오문화 유인할 것이다. 다만 인풋에서 아웃풋까지 그 회로가 길어서 언뜻 통계학적 근거가 구체적으로 안 보일 뿐이다.

지역현실과 부합되는 단오 관련 문학 산업의 육성전략이 무엇보다 요구되고 그 수립의 전문성이 전제되어야한다. 원주의 박경리 사례를 보면 문인도 지적 자산임을 알 수 있다. 소설『토지』가 본래의 땅 원주로 되돌아오고 있다. 박경리의 소설『토지』의 본향을 만들기 위해 발 빠르게 움직이

고 있다. 시에 따르면 토지문학공원 방문객은 2001년 5,000여 명에서 2007년 4만여 명으로 5년 동안 무려 8배 가까이 늘어났다. 2007년 초부터 4개월 동안 1만 3천여 명이 찾은 것을 감안하면 2007년 말에는 5만 명 돌파가 가능할 것으로 보고 있다.

이는 원주시 차원에서 청소년 우범지대처럼 방치됐던 토지문학공원을 되살리기 위해 지역문인을 관리자로 뽑고 적극 지원한 문화행정의 성과로 평가되고 있다. 토지문학공원이 '소설 토지학교', '토지문학아카데미', '시낭송회와 작은 음악회', '시화전', '청소년백일장' 등의 문화행사를 연중 개최한 것도 한 몫 했다. 시두시계획위원회에서 흥업면 매지리 토지문화 일대 21만 593㎡를 문화지구로 지정하면서 『토지』을 이용한 '관광 산실'을 만드는 작업에 가속도를 붙이고 있다. 원주시는 토지문화관을 찾는 방문객과 문인들이 매년 증가함에 따라 주변의 무분별한 개발을 사전에 차단하기 위해 문화지구 지정을 결정하였다. 2007년 추경예산에 토지사료관 건립을 위한 토지 관련자료 구입비 1억원을 확보키로 해 통영, 하동, 진주, 거제 등 타 지역보다 선점하는 효과를 거둘 것이라는 전망이다. 토지문학공원의 테마화는 방문객들은 박경리가 『토지』를 집필하고 텃밭을 가꾼 곳을 둘러보는 그 자체로 감동을 주고 소설 토지에 드러난 생명사상과 원주의 이미지가 잘 맞아떨어져 세계적 명소로 키우기 위한 발판이 마련된 점이다. 이런 점에서 신봉승 등 지역출신 문인의 명품화 운동이 필요하다.

문학을 통한 문화 산업화는 지금 문화전쟁 중이다. 문학의 에듀테인먼트 콘텐츠화, 문학의 영상화, 문학의 오락화, 문학의 공연화 등 그 다양화는 한계가 없다. 모바일콘텐츠, 캐릭터, 사이버문학박물관, 인터넷문학콘텐츠, 문학애니매이션, 게임문학, 발레뮤지컬 등 문학산업의 분야별 살리기, 창작하기, 연계하기는 시작이다. 특히 지역문학의 향토퓨전인자를 통한 이러한

문학 산업은 그 가능성이 클 수밖에 없다. 지역문학박물관으로 성공한 곳이 평창 이효석문학관이다. 그 곳에 가면 이효석의 자연과 성, 본능과 토속성을 만날 수 있다. 그도 올해 탄생 100주년을 맞았다. 서울에서는 난리법석의 잔치가 있는데 정작 평창에서는 동계올림픽 유치에 밀렸는지 다소 한풀 꺾여 있다. 이효석의 무덤만큼 연고성이 문제가 된다. 이효석 이야기의 문학콘텐츠가 절실하다. 춘천 김유정문학촌도 전상국이라는 걸출한 후배 소설가 덕에 김유정 마음속의 캐릭터들이 호강하고 있다. 21세기 점순이, 노름수탉 싸움 등이 그것이다. 단오 관련 문학작품 인물캐릭터 활용이 절실하다.

강원도 지역 인물의 업적을 기리기 위한 '강원의 얼' 선양사업이 실효를 거두고 있다. 강원도는 이 지역 문화의 차별성과 특수성을 발굴하여 보전 전승하고 향토문화의 주체성을 확립하기 위해 1997년부터 '강원의 얼' 선양사업을 추진해 오고 있다. 아쉬운 것은 인물에만 국한한 나머지 무형 관련 캐릭터를 동시에 살리지 못했다. 도는 지속적으로 애국, 충적, 개혁, 목민관, 여성, 문화예술 등 6개 분야 18명에 대해 17개 사업을 추진했는데 이중 12개 사업이 완료되었다. 대상 인물은 구한말 항일의병장 의암 유인석(춘천시)을 비롯해 독립운동가 한서 남궁억(홍천군), 만해 한용운(인제군), 운곡 원천석(원주시), 동안거사 이승휴와 미수 허목(삼척시), 홍길동전 저자 허균과 여류시인 허난설헌(강릉시) 등이다.

또 단편문학의 선구자 김유정(춘천시), 메밀꽃 필 무렵의 작가 이효석(평창군), 화가 박수근(양구군), 방랑시인 난고 김병연과 단종(영월군), 매월당 김시습과 신사임당, 허난설헌(강릉시) 등에 대해선 기념관이나 문학관 미술관 건립과 자료 정리가 완료되었다. 현재 낙천 남구만(동해시), 여성 독립운동가 윤희순(춘천시), 삼척 부사 허목(삼척시), 곡운 김수증과 시조 시인 이태극(화

천군), 파초의 시인 김동명(강릉시), 박인환 시인(인제군)에 대한 사업은 추진 중이다. 모두 새롭게 등장하는 문학연고산업이다. 이외수(화천군)의 비림(碑林)프로젝트도 이런 점에서 주목된다.

이들은 강원도 정신사나 문화사적으로 큰 족적을 남긴 인물들로 기념관이나 문학관, 자료관 생가 터 등이 최근 인기 문화 관광코스로 자리 잡고 있다. 또 이들을 연구하는 학술단체가 늘어나면서 문화제나 학술연구 그리고 기념행사 등이 잇따라 열려 지역브랜드가 최고지역을 알리는 홍보 역할도 톡톡히 하고 있다. 지역문학자원을 이용하여 재미를 짭짤하게 보는 지역이 많다. 지역민의 자신감을 주는 얼굴이 되었다. 문화관광부도 문학을 포함하여 문화를 통한 지역 가꾸기 사업에 시동을 걸고 있다. 필자가 참가하고 있는 문화역사마을 만들기 사업 중 하나로 선정된 충주 목계마을이 있다. 목계는 남한강 핵심 물류 내륙포구였다. 신경림의 「목계장터」 시로도 유명하다. 실제로 신경림 생가가 지척에 있다. 앞으로 추진될 과업 중 목계마을에 신경림 문학적 본향성(本鄕性)을 살려볼 계획이다. 시가 살아 있는 가장 아름다운 마을, 시를 돈으로 살 수 있는 최초의 마을, 그런 그림이다.

강릉지역 학산마을도 원주지역 매지와 함께 문화역사마을로 선정되어 사업이 추진되고 있다. 단오제 원형마을 이미지와 오독떼기 고향성이(故鄕性)이 계기가 된 듯하다. 강릉단오제 활성화와 반드시 연계되어야 한다. 강릉신화의 학산 장소성은 대관령 전통을 간직한 마을이다. 신화가 살아 숨쉬는 마을이다. 단오신들과 관련된 마을이다. 학산 마을의 전통은 신화와 공존하는 역사적 이미지가 강하다. 마을 사람들의 심성을 비춰주는 신화의 거울이 있다. 고창 질마재마을은 미당 서정주 때문에 국화마을이 되었다. 서정주와 국화가 만나 고창을 새로운 이미지로 끌어올렸듯이 신경림의 남

한강, 그 낮은 목소리를 문학 감동화하자는 것이다. 문학도 돈이 되는데 천박한 속물의 현장으로 연계되어서는 곤란하다. 문학적 상상력과 감상이 깊게 묻어나는 마을이 필요하다. 조경사업, 건축사업의 마을활성화사업에 신경림 집은 남한강사적 이미지를 살려낼 수 있을까. 인문학 하는 필자를 포함하여 글꾼들은 관심이 쏠릴지 모르지만, 대부분 아직은 하드웨어에 집착할 것이다. 그래서 설득해야 한다.

영월 김삿갓문학관을 예전의 풍토에서는 상상이나 했는가. 단오제 관련 신화가 강릉에서는 아직 방치되어 있다. 어찌 박경리 연고가 원주가 될 수 있는가. 그래도 선점하고 앞서 아이디어를 내어 추진한 곳이 지적 재산권을 갖는다. 지적 재산권 문제도 여기서부터 논해야 한다. 문학을 중심에 놓고 오는 사람들이 발품을 팔아, 자연도 더불어 즐기고 관련 미술이나 음악, 테마파크, 축제도 즐기면 더욱 좋지 않을까. 지역예술, 지역음식, 지역차, 지역쇼핑몰이 있으면 더욱 좋다. 따스한 문학, 지역 색깔과 똥내가 나는 문학, 이를 살려내기 위해 문학 콘텐츠 사업이 절실하다. 지방정부의 단체장들의 문화감각이 바뀌어야 한다. 그들만의 문학마인드 교육프로그램이 절실하다. 강릉 단오문학특구로 이러한 흐름이 반영되어야한다.

지역문학의 지금 여기 혁신은 문학콘텐츠를 염두에 둔 창작과 사업 확산이다. 특히 사이버세대, 디지로그시대에 더욱 그렇다. 유비쿼터스 환경에 문학의 창조성을 지역문학콘텐츠의 다양성과 통한다. 스토리텔링을 통한 문학의 내재적 가치 탐색은 시작이다.[8] 이를 문학 산업화로 연계하는 걸음마 단계에 시작에 불과하다. 지역문인들의 자기혁신이 필요하다. 지역대표 문학자원의 활용가치를 발굴해야한다. 문학인물 또는 문학작품 속의 캐릭터인물을 통해 지역 정체성을 찾아야 한다. 특성화된 문학콘텐츠 향토성과

8) 「왜 신화와 판타지인가?」 특집, 『문학과 경계』, 2002년 봄호, 39-41쪽.

세계성을 동시에 고려해야 한다. 독특한 문학적 성감대를 찾아야 한다. 감동의 핵심을 찾아야 한다. 강릉매화타령이나 단오탈놀이, 오독떼기 등의 감동력을 새롭게 불러내야 한다.

문학콘텐츠 산업은 다양한 문학적 향수 욕구를 충족할 수 있는 기반을 마련해야한다. 이를 촉진시킬 지역 예술인을 길러내고 체험 프로그램을 강화해야 한다. 무엇보다 테마관광을 고려한 대중화, 작품의 매력화. 연계 산업의 촉매화 등을 살려 공을 쏟아야 할 것이다. 지역대표 문학상품이 되기 위해 관련 추진위에서 사전 검토와 공청회 등을 통해 지역주민들의 공감대를 찾아야 한다. 문학의 디지털화하는 문학의 원형자원을 IT기술에 접목하는 것이 아니다. 제3의 신화론을 제기하듯이 문학 고유의 감동력을 영상디지털 기술로 창조감동을 확장하는 뜻을 내포한다. 새로운 경계 가치를 창출하되 21세기형 감성문화 산업을 주도한다는 것이다. 유비쿼터스시대에 앞서가는 지역만이 경쟁력을 확보할 수 있고 이를 지속가능성으로 발전시켜 가는 전략이 요구된다. 지역 예술인들의 각성과 혁신 마인드가 절실한 실정이다. 문학콘텐츠의 길은 진행형이다. 누구나 고정된 체계를 앞질러 말할 수 없다. 단오의 옛스러움이라는 인식은 안 된다.

강릉지역 원형자산 단오 이야기는 지역문화사를 진술하고 있다.9) 문헌이든 구전이든 단오 이야기에는 강릉 사람들의 삶과 세계관이 내재되어 있다. 역사적 팩트와 문학적 픽션의 거리에도 불구하고 팩션(faction)의 결합적 의미는 시사하는 바가 크다. 2003년 경주 세계문화엑스포 주제 영상물「천마의 꿈」처럼 신화와 역사가 아이디어가 결합되어야 한다.10) 디지털콘텐츠의 길은 단오 관련 팩션의 원리를 통해 다양한 문화산업을 창출하는 데

9)『강릉단오제실측조사보고서』, 문화재관리국, 1994.
10) 이인화 외,『디지털스토리텔링』, 황금가지, 2006, 50-51쪽.

있다. 강릉단오제 전문 인력도 이 점을 고려하여 보충해야 한다. 강릉을 찾는 이들에게 강릉단오제의 문화적 심층을 느낄 수 있도록 해야 한다. 한국문화관광연구원의 '강릉단오문화 창조도시 조성계획' 연구용역도 이 점을 고려해야한다. 중앙 중심의 연구 기관이 기대만큼 수행하여 보여줄 것인가는 의문이다. 곳곳에 획일적 폐단이 나타나고 있다.

3. 강릉단오제의 문화자원과 문학콘텐츠 활용

1) 강릉단오제의 팩션(faction)과 문학콘텐츠화

강릉단오제는 단오문화권에서 상징적으로 남아 있는 공동체의 축제다. 강릉단오제는 시원적으로 고대 제천의식(祭天儀式)에 닮아 있다. 고대 농경사회 때 지역민들이 봄철에 씨를 뿌리고 나서 농작물이 한창 자랄 때 풍요의 결실을 기원하고자 하늘에 제사를 지내는 무천이나 영고의 전통에서 시작되었다. 농경사회의 제천의식에서 비롯된 단오제에서 모시던 주신은 분명하지 않다. 하늘신, 산신, 고을신에서 실존인물인 범일국사(梵日國師), 정씨가(鄭氏蒙) 여성, 김유신(金庾信) 등으로 바뀌었다.[11] 이들은 지역인들에 의해 신격화되어 대관령국사성황신, 대관령국사여성황신, 대관령산신(大關嶺山神)으로 되었다.

범일은 신라시대 강릉지역의 지배세력이었던 강릉 김씨인데 술원(述元)의 손이고, 어머니 문씨의 아들로 태어났다. 술원은 명주도독겸평찰(溟州都督兼平察)을 역임한 토호였고 외가는 누대에 걸쳐 강릉지역에 세거한 호족이다.

11) 김기설, 「강릉단오제」,『한국축제의 이론과 현장』, 월인, 2000, 803쪽.

범일은 신라 헌덕왕3년(810)에 태어나서 진성여왕 3년(889)에 열반한 승려라고 알려져 있다. 그는 15세 때 승려가 되어 흥덕왕 4년(829)에 경주에 가서 구족계(具足戒)를 받고 다시 당나라에 가서 제안대사(濟安大師)에게 사사하며 6년 동안 수도 하고 돌아왔다. 귀국 후에 고향인 강릉 굴산사에서 40년을 보내는 동안, 경문왕, 헌강왕, 정강왕으로부터 국사가 되어주길 권유받았으나 응하지 않고 굴산사에 머물면서 선문에 매진한 인물이다.

대관령국사 여성황으로 신격화된 정씨가 여성은 초계 정씨의 시조인 정배걸(鄭倍傑)의 21대 손인 숙종 때 완주(完柱)와 어머니 안동 권씨 사이에 태어난 외동딸이고, 정현덕(鄭顯德)의 5대조 고모로 알려져 있다. 정현덕은 대원군 때 동래부사를 지내고 정씨가 여인이 호랑이에게 잡혀갔다고 하는 집의 주인으로 전해지고 있다. 정씨 여성은 황수징(黃壽徵)과 혼례를 올리고서도 시가가 멀리 떨어져 있어 시가에는 알묘를 하지 못한 채 친정 경방(經方)에 머물고 있었는데 그때 5월 단오날 집에서 국사성황 행차를 구경하다가 호랑이에게 업혀갔다. 가족들이 온 사방 수소문한 끝에 대관령국사성황당에 찾아 갔는데 이미 시신이 되었다고 한다. 가족들은 시신을 수습하여 홍제동에 있는 친정어머니인 안동 권씨 산소 앞에 안장하였다. 현재도 그녀의 묘는 강릉교도소 서쪽에 산 맴소 능선에 있다. 그런 다음 그녀는 사후에 대관령국사성황이 된 범일국사와 혼배를 하고, 대관령국사여성황신으로 신격화된 인물이다.

신라 굴산사 범일국사와 조선조 때 여인인 정씨가 여인이 시공을 초월하여 혼배한 것으로 보면 대관령국사성황과 대관령국사여성황은 후대에 와서 생겼다고 할 수 있다. 강릉지역의 성황제는 조선 초기 이래 치제(致祭)되었지만 그때부터 범일을 주신으로 설정하는 국사성황제는 아니었고, 영조 38년(1762)에 와서 국사성황을 범일국사로 모시고 국사성황제를 지냈다.

대관령국사여성황제는 그 후에 지냈던 것으로 볼 수 있다. 강릉단오제의 주신을 인격신으로 삼은 것은 신의 존재를 너무 잘 아는 후대 지역세거정치 집단에 의한 정치권력의 소산일 뿐 본래 고을 신은 위패 없는 목신(木神)이 아니 면 암석의 정령이었음을 알 수 있다. 대관령산신으로 신격화된 김유신(595-673)은 신라의 장수인데 그는 젊었을 때 명주에 유학하여 대관령 산신에게서 검술을 배웠다는 이야기가 전하는 인물이다. 그는 강릉 남쪽에 있는 선지사(禪智寺)에서 명검을 주조하고 이것으로 백제와 고구려를 멸망시켜 삼국을 통일했으며 사후에는 대관령의 산신이 되었다. 영웅 면모 갖추기는 강릉을 배경으로 한 인연이 그를 단오신으로 자리하게 만든 것이다. 영웅 리더십을 길러준 강릉은 그에게 아주 특별한 곳인 셈이다. 그러나 교과서식 인물 선양화는 곤란하다.

단오제 시원과 전개에 대한 이해는 시공의 경계가 모호하다. 뒤집어 말하면 이야기판의 환상성이 도사려 있다. 신화학적 접근도 제한적이다. 더구나 역사학적 접근도 매우 좁은 구석에 매어 있다. 단오신들의 이야기가 그만큼 역사와 허구에 걸쳐 있다. 강릉 사람들의 문학적 체화감을 여전히 주목해야 한다. 강릉단오제의 역사성은 구체적이지 못하나 문헌에는 남효온의 『추강집』, 『고려사』, 『강릉지』, 허균의 『성소부부고』, 『임영지』 등이 있다. 일제강점기 오청이 쓴 『조선의 연중행사』, 추엽융(秋葉隆)이 쓴 『조선민속지』와 「강릉단오계」(1930), 조선총독부조사 『부락제』(자료 44집), 조사자료집 『강릉군』 등이 있어 지역적 역사성을 살릴 수 있다. 구전 자료는 설화성을 지니지만 지역민들의 진실성이 담지 되어 있다.

범일과 김유신의 역사적 사실성과 이를 받아들인 지역민의 상상력을 콘텐츠로 살려내기 위해 이야기의 가치성을 탐색해야 한다.[12] 해석의 멀티디

12) 이창식, 「스토리텔링의 이해」, 『문학콘텐츠와 스토리텔링』, 역락, 2005. 115-119쪽.

지털콘텐츠 감각이 필요하고 이를 영상으로 재현하는 힘이 요구된다. 범일과 김유신의 매력을 찾을 필요가 있다. 지역민들의 입에 올려진 믿음, 이점을 깊게 읽어내기가 소중하다. 신들을 통해 우리들에게 말하고자 하는 지혜를 파악해야 한다.

강릉의 진산격인 대관령은 신들의 고향이다. 단오제에 모시는 신격들이 살고 있는 곳이다. 범일국사와 김유신, 정씨처녀, 연화부인 등이 그것이다. 그들은 단오 때 단오굿당에서 놀고 싶어한다. 단오굿을 보려온 사람들과 만난다. 굿이나 보고 떡이나 먹으면서 이야기 판에서 논다. 논다는 것은 문학을 즐긴다는 뜻이다. 문학을 들으며 신명에 빠지고 환상성의 여행을 경험한다. 이야기의 현장적 힘이 여기에 있다.

> ‣ 최씨네 집에 정씨 여인이 있는데 꿈에 대관령 서낭신이 청혼한다.
> ‣ 대관령 호랑이가 정씨 여인을 서낭신한테 데리고 간다. (4.15)
> ‣ 화공을 시켜 화상을 그리고 자몸이 떨어진 후 여서낭신이 된다.

창귀가 된 이야기다. 비극적이다. 충격적 사고 후 공동체신앙의 주인공이 되고 남성 서낭신과 혼인한다. 호랑이 서낭신의 사자로 되어 있지만, 이 신화에서는 대관령 산신의 사자다. 대부분 서낭신의 사자는 말이다. 조선조 읍치제를 통해 대관령 산신을 '성황신' 또 '국사신' 등으로 다르게 호칭한 데서 달라진 것이다. 대관령 일대를 중심으로 전개되는 단오 이야기 심층에는 다음과 같은 기본적인 메시지가 담겨 있다.

> ‣ 고을신화에는 중심 신격의 당위성이 있다.

이야기의 정체성은 지역사의 이면을 말해주는 동시에 지역민들의 궁극적인 진실 말하기가 내재되어 있다. 오늘날 관심이 가는 쟁점은 이야기의 진정성과 함께 구전·구술의 힘이다. 왜 오랜 세월 입으로 전해지는 이야기를 통해 역사의 또 다른 측면을 말하려고 했는가다.

스토리텔링 창작은 이러한 이야기의 공감대를 공략해야 한다. 이러한 서사의 원형질에 대한 이해를 전제로 하여 범일, 김유신을 무대 위로 올리고 강릉단오탈놀이를 새롭게 영상화해야 한다.

2) 강릉단오제의 난장과 문화이미지

단오의 소통방식이 점차 달라지고 있다. 강원도 굿판에서 굿이나 보고 떡이나 먹으라는 말이 있다. 굿은 볼거리인 동시에 신성한 축제다. 떡은 기쁨이나 재미의 맛이다. 신성한 것과 신나는 것이 동시에 존재한다. 예전에는 그 신비의 멋과 구수한 맛에 취해 강릉단오장으로 찾아 왔다. 강릉단오장을 가면 고대 산신제와 서낭제의 마당에 있는 듯 21세기 현대 속에 원초적 놀이판에 있는 듯 재미가 있다. 굿판의 전통적 그 맛 때문에 세계가 주목하고 강릉은 전통민속문화도시의 일번지가 되었다.[13]

강릉단오굿판을 통해 나눔과 베품의 맛과 멋을 깨달았다. 이 땅의 어머니와 할머니 얼굴들을 만나는 자체가 정겹다고 한다. 단오가 가까워지면

13) 임재해, 「문화자산으로서 민속문화 유산의 경제적 가치 재인식」, 『비교민속학』제27집, 비교민속학회, 2004, 65쪽.

인근 지역 사람들은 지난날처럼 단오난장에 이끌린다고 한다. 신주를 빚듯 단오장 가는 마음을 다스린다. 단오장에는 온갖 놀이문화가 살아 숨 쉰다. 최고의 엔터테인먼트 공간이다. 단오굿은 동해안 일대 마을마다 고을마다 지내왔다. 본래 개인굿과 마을굿이 결합되어 축제화된 일면이 보인다. 그 뿌리는 고대제의와 산멕이에 있다. 그 뿌리의 드러남에는 서낭굿이 있다. 이제 강릉단오제는 고을굿이 되었다. 고을굿답게 닫힌 제의, 열린 농악, 진한 농요, 신명의 탈놀이, '센' 강릉 단오민속놀이 등이 어울려 있다. 신들의 잔치인 동시에 고을 사람들의 모꼬지인 셈이다. 단오 난장에는 흥청거림과 신명이 있다.

옛사람들은 단오 때가 되면 일손을 잠시 놓고 굿판에 가서 신(神)과 놀았다. 난장에서 한바탕 퍼질러 놀았다. 실컷 놀면 힘이 생기고 건강하여 여유가 생긴다고 하였다. 그래서인지 단오장에는 더불어 노는 신명과 즐거움의 묘미가 있다. 단오장 가는 길은 저 아득한 무천(舞天)으로 통하고 마을 속의 원시 욕망과 통한다. 길은 어디에도 있기에 세계문화유산의 다양성을 안내하고 있지 않은가. 굿판에서 불려지는 서사무가의 주인공은 이 땅 뭇사람들이 만들어낸 스타캐릭터다. 당금애기, 바리데기, 심청만 하더라도 생산신, 생명신, 재생신이 아닌가. 더구나 이 땅 여인들이 죽어서 담고 싶어 하던 스타캐릭터다. 굿판에서 그들은 이 땅의 여성들의 또 다른 거울 속의 자아인 동시에 대리만족의 인물이었다. 굿판에서 자신의 분신격인 이들을 통해 진정한 생명, 참된 자아, 희망의 이데아를 깨달았다. 굿이나 보면서 이런 이치를 깨닫다니 매우 오묘한 판이라 볼 수 있다.

놀이판에서 그네 타는 바리데기 닮은 처녀, 영산홍 노랫가락에도 있다. 이 처녀의 순수성은 국사서낭신과 통한다.[14] 처녀의 순수 오줌발은 벼를

14) 이창식, 앞의 논문, 139쪽.

여물게 하고 보리이삭을 알차게 하는 힘이다. 정씨처녀 오줌발, 논밭을 녹인다. 씨름하는 시시딱딱이와 장자마리 닮은 총각, 단오탈놀이 - 강릉관노 가면극이라고 부르는 것을 고쳐 이렇게 불러야 한다. 캐릭터다. 창해역사를 닮았다. 김유신의 슬기를 닮았다. 그래서 판소리 강릉매화타령 이야기를 유언극(有言劇) 단오탈놀이로 만들어야 한다. 살려내는 대사에는 강릉사투리와 지역 정서가 반영되어야 한다.

난장판에는 돈이 놀고 토산품이 얼굴을 들고 시끌벅적한 말이 튀는 현장감이 있다. 엿장수의 육담이 녹고 서커스가 벌어지고 노름판에서 질펀함이 있어 열린 놀이문화의 성향을 지닌다. 강릉탈놀이 무언의 몸짓이 진짜로 놀고 삿대질 오고 가듯 소통의 열림이 있다. 욕설이 오고 가고 싸움판은 춤판이 되고 싸움이 곧 겨루기가 되고 개판의 극치를 이루는 면모가 있다. 헛것을 버리고 참 탈을 쓴 채 웃음을 던지면서 웃음을 챙겨 도망가는 사람들이 있고, 부적처럼 나쁜 것을 털어버리는 신주단지 모시듯 아끼던 것도 흥정의 대상이다. 수리취떡을 먹고 국수도 말아먹고 술도 마셔 단오장은 용광로가 된다. 난장의 열기는 단오장축제의 밑천이다. 허균의 홍길동도 그곳에 있다. 『성소부부고』의 철학이 있다. 보부상들이 「조웅전」과 「심청전」을 팔고 있다. 남대천 난장에는 없는 것 빼고 다 있다. 고려사 열전의 인물의 왕순식도 있다. 난장아리랑을 그 곳에서 들을 수 있고 예전에는 종종 1930년 단오사진도 살 수 있다. 벼룩시장이 아니라 단오보리밭 시장이다. 보리밭에는 보리 없고 단오 베이비가 있다. 최고조의 힘이 난장에서 수릿날의 절정미를 체험할 수 있다. 그래서 굿판과 난장의 골목에 심청도 연꽃으로 환생하여 황후가 된다는 환상이 그 곳에 있다. 범일국사를 만든 생생력(生生力)도 그 곳에 있다. 단오 문학콘텐츠는 이러한 난장의 생명력을 달아내야 한다.

이 난장에 대한 묵시록 같은 깨달음 속에서 놓친 화두를 건져내야 한다. 단오난장에는 제천의식의 원형이 살아 숨 쉰다. 시시딱딱이의 몸짓을 통해 홍길동의 해방구를 보았다. 이게 미치고 싶은 사람들만 강릉단오굿판으로 와야 한 이유다. 엿장수 육담타령도 단오굿판의 매력이다. 강릉단오제와 같은 삼척오금제를 찾았다. 강릉단오제에 깊이 빠져 있을 때 삼척오금제가 보였다. 백두대간을 따라 동해안을 낀 산간마을에는 단오굿이 마을의 대표 축제였다. 그 확실한 모습이 삼척오금제다. 삼척오금제는 죽었고 강릉단오제는 이제 국제적으로 살았다. 문화는 주권이 있는가. 삼척오금제의 소멸, 이제는 말할 수 있다. 그러나 강릉단오제의 미래를 위해 삼척오금제와 산맥이도 복원해야 한다. 강릉단오제의 품격과 생명력은 강원도의 힘을 넘어 세계적인 에너지로 나타난다. 문화의 다양성 덕일 것이다. 단오 굿판을 원래대로 옮겨놓되 문화적 확산을 위해 명품 강릉문화도시 설계 속에서 새 단오장을 키워야한다.

이제 세계무형문화유산인 강릉단오제에 관한 총체적인 원형 재검토와 문화콘텐츠의 문제를 짚을 때가 되었다. 어휘 하나에도 강릉 말투, 강원도 말씨를 살리되 영문 표기는 국제적 규격을 보여야 한다. '강릉단오제학'도 정립해야 한다. 강릉단오제의 사이버 구축이 절실하다. 단순한 돈벌이가 아닌 콘텐츠예술미를 보여야 한다. 단오콘텐츠의 길 찾기, 전문 인재, 세계화마케팅, 인문학적 접목 등을 다양하게 추진해야 한다. 강릉단오제의 힘은 난장에 있다. 난장의 보존과 활성화, 다시 짚어야 한다. 이것을 방치해서는 후회 막급할 것이다. 지금부터 장단기 계획 속에 하나씩 짚어야한다. 난장의 원형성도 간직해야할 유산이다.

세계관과 관계없이 단오문화유산은 문화현상이라고 보는 시각이 요구된다. 서구 시각도 안 되고 특정 종교 시각도 안 된다. 단오 한류를 타고 우

리 문화의 저력을, 앞서 살핀 단오 난장의 힘으로 단오문화 인자를 새롭게 찾아 21세기 단오문화의 법고창신(法古創新)이 절실하다. 강릉단오제가 인류 구전과 무형문화유산 걸작으로 천년만년 가기 위해 지역성과 세계성을 살려야 한다. 종묘제례악과 판소리 등과 상생하면서도 달리 걸어야한다. 토종 냄새나는 강릉단오제 보존이 시급하다. 강원도 맛이 진덕하게 묻어나는 단오토산물을 복원과 재현을 선보여 야 한다. 보리밭이 사라진 강릉 단오장 주변, 걸판한 사투리가 죽어나는 단오난장, 예전 단오 촌음식이 안 보이는 오늘날 단오마당이 문제다. 강릉단오제의 마음씨, 솜씨, 맵씨, 말씨 등을 통해 강릉 단오다운 것을 새롭게 창출해야 한다.

3) 강릉단오제 문학콘텐츠 개발과 활용 문제

멀티미디어의 수신 지향을 눈여겨보아야 한다.[15] 문화콘텐츠는 원형자원을 되살리는 의미만 있는 것이 아니다. 눈덩어리처럼 전략적인 시스템만 갖추면 굴릴수록 엄청난 고부가가치를 창출한다. 강릉단오제를 알릴뿐만 아니라 체험의 진수를 누리게 하는 측면이 강하다. 시나리오와 드라마, 동화 등의 스토리텔링 분야를 비롯하여 플래쉬 애니메이션, 디지털 영상 그리고 극화, 웹툰, 학습만화, 캐릭터 등 다양한 문화산업이 가능하다. 이러한 창작에는 다음과 같은 단오의 미래적 가치를 담아내야한다.

> ‣ 공동체 놀이의 미학성 살려내기
> ‣ 대한민국신명의 난장성 드러내기
> ‣ 농경문화상상력과 건강성 빛내기

15) 이어령, 『디지로그』, 생각의 나무, 2006, 176-177쪽.

문학콘텐츠의 변주는 이처럼 문화상품을 고려하되 단오 원형이야기의 모티브로 삼고 현장의 문맥과 지역민의 사고를 통해 상상력을 이끌어내어 새로운 단오디지털예술품을 창작해야 할 것이다. 단오난장의 에로티시즘과 농경 생생력의 충만성을 아주 부드럽고 낭만적인 미디어에 접목해야 한다. 단순히 공모만 해서는 안 되고 이를 연구하고 기획하는 추진위가 결성되어야 한다. 단오제의 문화적 효과와 경제적 효과를 동시에 드러내야 한다.16) 단오 문학콘텐츠의 호모루덴스적 싱크탱크가 있어야 한다.

> ・단오탈놀이, 강릉매화타령, 오독떼기, 영산홍, 단오인물설화 등 스토리텔링 창작추진
> ・단오 관련 문화콘텐츠 연구위원회(가칭) 구성
> ・강릉시 단오문화 전승특구 지정
> ・강릉학(江陵學)17) 또는 단오학의 입장에서 단오문화의 정체성 정립
> ・단오 관련 문화상품 발굴에 대한 지속가능한 지원책과 조례 만들기
> ・강릉지역 대학내 강릉단오제 관련 전공(대학원)과정의 개설과 전문연구소 개설

강릉단오제의 문화산업은 시작이다. 원형기초 조사를 바탕으로 여러 방면의 활성화 길을 찾아야 한다. 이를 주도할 전문가 그룹이 없다. 문학콘텐츠 창작은 실험과 상품화가 동시에 이루어져야 한다. 축적해가는 과정에 강릉단오제 관련 문화상품 만들기는 경쟁력을 얻게 될 것이다. 원형가치 발굴, 창작, 상품개발, 유통이 동시에 이루어져야 한다. 단오 설화에 관련

16) 정광렬, 「강릉단오제의 인적・문화적 인프라 구축 개설과 전망」, 『포럼중계』 참고
17) 몇 년 전에 결성한 강릉학회도 단오유산을 중심으로 연구 영역의 독자성을 확보할 필요성이 있다.

된 이야기 요소에 디지털적 상상력을 부여하여 다양한 자원으로 만들어낸다면, 콘텐츠 제작의 활용에 부합 한다. 참고로 기존 문화원형 디지털콘텐츠사업 내용을 소개한다.[18]

> ‣ 동아시테크: 한국 신화 원형의 개발
> ‣ 아툰즈: 전통놀이 원형의 디지털콘텐츠 제작
> ‣ 코리 아루트: 한국의 소리은행 개발- 전통문화소재, 한국의 소리
> ‣ 하우스세이버: 한국 전통건축, 그 안에 있는 장소들의 특성에 관한 콘텐츠 개발
> ‣ 서울시스템: 신화의 섬, 디지털제주 21: 제주도신화전설을 소재로 한 디지털콘텐츠 개발
> ‣ 한국예술정보: 애니메이션 요소별 배경을 위한 전통건축물 구성요소 라이브러리 개발
> ‣ 드림한스: 고려시대 전통복식 문화원형 디자인개발 및 3D 제작을 통한 디지털 복원
> ‣ 이화여대섬유패션디자인센터: 문화원형 관련 복식 디지털콘텐츠 개발

세계시장에서 국가경쟁력을 확보할 수 있는 창의력과 경쟁력의 보고이자 잠재적 자원인 문화원형은 전통문화를 말하는 것이되, 민족 고유성과 동시에 글로벌 차원의 보편성을 함축하고 있는 요소가 존재하는 것이고, 문화원형콘텐츠는 문화원형을 소재 곧 전통문화 요소인 역사, 설화, 국악, 민속 등으로, 그 내용을 재분석 및 다시 의미를 부여하고(창의력), 디지털신기술(CT)을 복합 적용시켜, 다양한 매체 곧 애니메이션, 영화, 음악, 에듀테인먼트, 게임, 만화, 캐릭터, 방송, 인터넷모바일 등으로의 변환이 가능하여

18) 임재해, 앞의 논문, 67-68쪽.

부가가치를 구현할 수 있도록 제작된 문화콘텐츠이다.[19]

4. 단오학과 단오민속 스토리텔링

앞서 단오학의 시각-중국 단오민속절 활용을 비판하며-으로 관산학 협력 연구체계를 만들어야 한다고 보았다. 그 중심에 단오문화콘텐츠가 자리해야 한다. 단오문화사이버대전 등을 염두에 둔 프로젝트가 본격화되고 강릉지역 대학에 단오관련 전문학과를 내학원과정에 개설해야 힐 것이다. 늦게나마 강릉단오제위원회에서 강릉단오제 문화콘텐츠 공모전을 개최하고 학술회의를 지속한 것은 잘한 일이다. 보존에 힘썼고 이제 단오콘텐츠 개발에 눈을 돌리기 시작하였다. 정작 중요한 것은 단오문화품목들의 창초, 생산, 보급, 유통, 향유양식의 다양성에 있다.

단오 이야기의 매력은 원초성과 고향성이다. 이야기판의 입담과 상상력을 살려야 한다. 영상의 힘은 눈에 보이지 않았던 신화적 환상성을 더욱 구체적으로 보여준다는 데 있다. 단오 이야기의 신화성-단오민속 관련 스토리텔링 적용-을 콘텐츠 미학성으로 승화시켜야 한다고 진단하였다. 앞서 제기한 몇 가지 문제점을 통해 강원도와 강릉시가 이 방면에 혁신적 마인드로 정책적 배려를 해야 힐 것이라고 보았다.

단오제의 지속적 매력 창출은 체계적인 재정 지원 바탕 위에 감동적으로 시대적 변화에 적응해야 가능하다. 디지털 기술의 위력 앞에 복원과 보

19) 김기현, 「전통의 역량, 창작의 원천-문화원형 디지털콘텐츠화사업-」 발표요지.
[재광주정보·문화산업진흥원, 지역문화원형사업 역량강화와 활성화를 위한 전문가 워크샵 『호남문화 리소스개발과 콘텐츠화 사업의 현 단계와 미래 비전』, 영상예술센터영상관(구 KBS방송국), 2005.07.22(금),

존의 오래된 미래와 새로 오는 세대를 위한 현묘(玄妙)한 감성창조가 조화를 이룰 경우, 단오세시 풍속성이 사라진 시대에 단오제의 현대성이 존재할 근거를 확보해 나갈 수 있다. 이 글은 단오 관련 문학콘텐츠의 향부론(鄕富論)에 대한 서설에 불과하다. 단오학의 미래를 낙관적으로 말한 셈이다. 선언적인 강조는 이런 점에서 동아시적 단오네트워크 구축이 필요하다고 역설하면서 마무리한다.

참고
문헌

강석근, 「해중릉 주변의 민속신앙과 문무대왕문화제의 필요성」, 『온지논총』37집, 온지학
　　　회, 2013.
강석근・이창식, 『U-불국사 관광안내시스템 개발 스토리텔링 대본 제작』 경주시, 2010.
　　　외『경주시 양북면 문화자원의 복원과 활용 방안』, 동국대학교 인문학연구소, 2012.
강봉룡, 「이사부 생애와 활동의 역사적 의의」, 『이사부 표준영정 조성을 위한 전문가 포럼
　　　발제 논문』, 강원도민일보, 2009.
강은해, 「인물설화에서 살펴 본 대구・경북의 문화원류」, 『한국민족어문학』48, 한민족어문
　　　학회, 2006.
_____, 「한국 난타 문화의 원형」, 『한류와 한사상』, 모시는 사람들, 2009.
강원도, 『강원의 민요』 I・II, 2001-2003.
강원도민일보, 『동해왕 이사부 재조명과 21세기 해양강국의 비전 심포지엄 자료집』, 강원
　　　도민일보・KBS춘천방송국, 2007.
강원도, 평창군, 『평창군의 역사와 문화유적』, 1999.
강정식, 「서귀포시 동부지역의 당신앙 연구」, 『한국무속학』6집, 한국무속학회, 2003.
강현구, 『팩션의 서사전략』, 『문화콘텐츠의 서사전략과 인문학적 상상력』, 글누림, 2008.
권오성, 「아리랑의 상징성과 세계성」, 『아리랑의 세계화와 영남아리랑의 재발견』. 영남민
　　　요아리랑보존회, 2009.
권태효, 『한국의 거인설화』, 역락, 2002.
고광민, 『제주도의 생산기술과 민속』, 대원사, 2004.
고대경, 『신들의 고향』, 중명, 1997.
고성보 외, 『제주도의 돌담』, 제주대출판부, 2009.
구자용, 『한국형 포지셔닝』, 원앤원북스, 2003.
국립경주박물관, 『신라의 사자』, 2006.
김기현, 「밀양아리랑의 형성과정과 구조」, 『민요론집』4호, 민요학회, 1995.

_____, 「아리랑 노래의 형성과 전개」, 『퇴계학과 한국문화』35-1, 퇴계연구소, 2004.

김광언, 『우리 문화가 온 길』, 민속원, 2001.

김문태, 『되새겨 보는 우리 건국신화』, 보고사, 2006, 121-140쪽.

김병모, 「한국신화의 고고민속학적 연구」, 『유승국박사화갑기념동양사상논고』, 간행위, 1983.

_____, 『허황옥루트, 인도에서 가야까지』, 역사의 아침, 2008.

_____, 『김수로왕비 허황옥』, 조선일보사, 2005.

김부식, 『삼국사기』 권44, 열전4, 이사부조

김시업, 『정선의 아라리』, 성균관대출판부, 2003.

김상현, 『역사로 읽는 원효』, 고려원, 1994.

김소윤, 「한국 거인설화를 기반으로 한 스토리텔링/컨셉디자인 연구 : '제주도 설문대 할망 전설'을 중심으로」, 국민대 테크노디자인전문대학원, 2010.

김승연, 「제주도 송당마을 본향당의 굿과 단골신앙 연구」, 제주대 대학원 석사논문, 2011.

김연갑, 『북한아리랑 연구』, 청송, 2002.

김열규, 『아리랑 역사여, 겨레여, 소리여』, 조선일보사, 1987.

김영기, 「정선낙향아라리」, 『백두대간 민속기행』, 강원일보사, 1999.

김영돈 외, 『제주설화집성(1)』, 탐라문화연구소, 1985.

김영태, 「만파식적 설화고」, 『동국대학교논문집』11집, 동국대학교, 1973.

김영희, 「밀양아리랑제 전승에 대한 비판적 고찰」, 『구비문학연구』24, 한국구비문학회, 2007.

김은수, 「水路夫人說話와 獻花歌」, 『한국고시가문화연구』17집, 한국고시가문학회, 2006.

김의숙·이창식, 『구비문학이란 무엇인가』, 푸른사상, 2004.

김용환, 「경남권 킬러콘텐츠 소재 연구 : 가야 설화를 중심으로」, 『인문논총』28집, 경남대 인문과학연구소, 2011, 148-149쪽.

김윤곤, 「우산국·우산도인의 해상활동과 한동해문화권」, 『울릉도, 독도, 동해안 어민의 생존전략과 적응』(민족문화연구총서 제26권), 영남대학교 민족문화연구소, 2003.

김정, 『허황옥, 가야를 품다』, 푸른책들, 2010.

김정숙, 『자청비·가믄장아기·백주또』, 각, 2002.

김재홍, 「민족의 노래 아리랑정책제안」, 『아리랑의 이해와 계승에 관한 정책보고서』, 2004.

김지수, 「스토리텔링을 기반으로 한 애니메이션 스토리보드 제작에 관한 연구」, 『한국콘텐츠학회논문지』제6권 3호, 한국콘텐츠학회, 2006.

김태식, 「가락국기소재 허황후설화 성격」, 『한국사연구』102, 한국사연구회, 1998.

김형국, 『고장의 문화 판촉』, 학교재, 2002.

김형석, 『한국 대중문화산업 발전전략』, 삼성경제연구소, 1999.

김호동, 「삼국시대 신라의 동해안 제해권 확보의 의미」, 『대구사학』65집, 대구사학회, 2001.

김홍련, 「일제강점기에 나타난 아리랑의 확산과 의미변천」, 『음악과 민족』31집, 민족음악학회, 2006.

김희경, 「지역문화 활성화를 위한 지역 브랜드 개발에 관한 연구 - 지역의 이미지 브랜드 개발을 중심으로」, 『문화정책논총』제18집, 2006.

나경수, 『한국의 신화』, 한얼미디어, 2005.

남치호, 『문화자원과 지역정책』, 대왕사, 2007.

농촌자원개발연구소, 『농촌전통기술을 이용한 지역특산물 브랜드화 방안』, 농촌진흥청, 2007.

리케르트, 이상엽 역, 『문화과학과 자연과학』, 책세상, 2004.

류수열 외, 『스토리텔링의 이해』, 글누림, 2007.

문무병, 『제주도 본향당(本鄕堂) 신앙과 본풀이』, 민속원, 2009.

_____, 『제주도 무속신화』, 칠머리딩굿보존회. 1998.

문화재청, 『지역별 아리랑 전승실태 조사보고서』(2004)(2006).

_____, 『불교무형유산 일제조사 보고서』, 2010.

미등, 『국행수륙대재』, 조계종출판사, 2010.

박계홍, 『비교민속학』, 형설출판사, 1984.

박관수, 『어러리의 이해』, 민속원, 2004.

박덕배, 「평창 동계올림픽 유치의 경제 효과… 64.9조원 규모로 추정」, 한국건설산업연구원, 2011.

박민일, 『아리랑 자료집』Ⅰ·Ⅱ, 강원대출판부, 1991, 1993.

박봉원, 『실감미디어콘텐츠의 강원도 활용방안』, 강원발전연구원, 2013.

박상주, 「원효설화의 상징적 의미」, 『교육철학』15, 한국교육철학회, 1997.

박석희, 『신관광자원론』, 일신사, 2000.

박시인, 『알타이신화』, 청노루, 1994.

박진태, 『전통공연문화의 이해』, 태학사, 2012.

배경숙, 「이재욱의 영남 전래민요집 연구」, 영남대 대학원 박사논문, 2008.

배재홍, 「삼척 오화리 산성에 대한 역사적 고찰」, 『요전산성 학술 세미나 자료집』. 삼척문화원. 2002.

백운사, "수륙재 지정 현지실사와 영상촬영 자료", 2013.

산업연구원, 『문화산업의 발전방안』, 2000.

서영일, 「사로국의 실직국 병합과 동해 해상권의 장악」, 『신라문화』21, 신라문화연구소, 2001.

서원섭, 『울릉도 민요와 가사』, 형설출판사, 1982.

석봉스님(남, 1955년생, 본명: 김차식), "면담 자료", 2007. 8. / 2013. 10. / 2014. 5.

성호경, 「사뇌가의 기원과 페르시아계 시가의 영향」, 『신라향가연구』, 태학사, 2008.

세명대지역문화연구소, 『제천 한방의 역사와 이공기』, 제천시, 2008.

송병기, 『울릉도와 독도』, 단국대출판부, 1999.

신종원, 「대왕신앙」, 『삼국유사 새로 읽기(1)』, 일지사, 2004.

안경숙, 「바다를 통해 교류된 한국 고대문물」, 『항해와 표류의 역사』, 숲, 2003,

안상경, 「울릉도 마을신앙의 역사적 전개와 지역적 특수성 연구」, 『역사민속학』27집, 역사
　　　민속학회, 2008.

＿＿＿, 「청주아리랑의 전승과 스토리텔링 가능성」, 『어문연구』51집, 어문연구학회, 2006.

＿＿＿, 「연변조선족자치주 정암촌 '청주아리랑'의 문화관광콘텐츠 개발 연구」, 한국외대
　　　대학원 박사논문, 2009,

안상경·윤유석, 「'제천 한방사'의 문화적 의미와 스토리텔링 개발 방안」, 『제천 한방의
　　　역사와 이공기』, 제천시, 2008.

안상경, 「약재진상의 관광자원화와 문화권역」, 『역사문화학회 심포지엄 - 공동체 지역문화
　　　와 문화권역』, 역사문화학회, 2009.

＿＿＿, 「지역설화의 애니메이션화 성과와 문제점」, 『인문콘텐츠』27집, 인문콘텐츠학회,
　　　2012.

＿＿＿, 「문무왕 테마파크 조성 시론」, 『신라문화』42집, 동국대학교 신라문화연구소, 2013.

안상우, 「제천 약령시 전통과 약초 문화권역 설정-제천 약령시를 중심으로-」, 『역사문화학
　　　회 심포지엄-공동체 지역문화와 문화권역』, 역사문화학회, 2009.

양영수, 『세계 속의 제주신화』, 보고사, 2011.

여영택, 『울릉도의 전설·민담』, 정음사, 1978.

영남대 민족문화연구소, 『울릉도 독도의 종합적 연구』, 1998. 9.

울릉군지편찬위원회, 『울릉군지』, 울릉군, 1989.

울릉문화원, 『울릉문화』창간호, 1996.

유명희, 「평창지역 민요 자료 분석과 현황」, 『강원민속학』23집, 강원도민속학회, 2009.

윤기혁, 「박물관을 통한 지역문화 활성화 방안 : 제주돌문화공원을 중심으로」, 제주대 교
　　　육대학원, 2008.

윤명철, 「동해 문화권의 설정 가능성 검토」, 『동아시아 역사상과 우리문화의 형성』, 한국
　　　학중앙연구원 동북아고대사연구소, 2005.

윤석민, 『다채널 TV론』, 커뮤니케이션북스, 1999.

윤소희, 『신라의 소리 영남범패』, 정우서적, 2010.

윤용구, 「삼한의 조공무역에 대한 일고찰」, 『역사학보』162, 역사학회, 1999.

윤재원, 「한국 고대의 해양문화와 이사부」, 『동해왕 이사부 재조명과 21세기 해양강국의 비전 심포지엄 발표자료집』, 강원도민일보, 2007.

윤현철, 「해외사례로 본 평창동계올림픽의 과제」, 한국은행 강릉본부, 2011.

이기상, 「문화콘텐츠 출현 배경」, 『콘텐츠와 문화철학』, 북코리아, 2009,

＿＿＿, 「지구 지역화와 문화콘텐츠 - 지구촌 시대가 기대하는 한국문화 르네상스」, 『인문콘텐츠』8집, 인문콘텐츠학회, 2006,

이규원, 『울릉도검찰일기(鬱陵島檢察日記)』, 1882.

이광수, 『원효대사』, 우신사, 1981.

이대희, 『문화산업이론』, 대영문화사, 2001.

이두현, 『한국가면극』, 문화재관리국, 1969.

이명식, 「신라 중고기의 장시 이사부고」, 『신라문화제 학술 논문집』, 신라사학회, 2004.

이보형, 「아리랑소리의 근원과 그 변천에 관한 연구」, 『한국민요학』5집, 한국민요학회, 1997.

이성운, 「현행 수륙재의 몇 가지 문제」, 『정토학연구』제18집, 한국정토학회, 2012.

이윤선, 『도서·해양민속과 문화콘텐츠』, 민속원, 2006.

이윤선, 『민속문화 기반의 문화콘텐츠 기획론』, 민속원, 2006.

이인화 외, 「디지털 스토리텔링과 상상력의 자유」, 『디지털스토리텔링』, 황금가지, 2006.

＿＿＿, 『디지털스토리텔링』, 황금가지, 2006.

이수자, 『큰굿 열두거리의 구조적 원형과 신화』, 집문당, 2004.

이영금, 「법성포 단오제의 수륙재 수용 가능성 : 정읍 전씨 무계의 수륙재를 중심으로」, 『한국무속학』제17집, 한국무속학회, 2008.

이영태, 「수록경위를 중심으로 한 「수로부인」조와 「헌화가」의 이해, 국어국문학회, 2000.

이윤영·고광민, 『제주의 돌문화』, 제주돌문화공원, 2006.

이정면, 『한 지리학자의 아리랑기행』, 이지출판, 2007.

이재열, 『불상에서 걸어 나온 사자』, 주류성, 2004.

＿＿＿, 「이견대와 만파식적 설화의 성격」, 『동국어문논문』4, 동국대 인문대, 1991.

이창식, 「설문대할망」, 『한국신화와 스토리텔링』, 북스힐, 2009.

＿＿＿, 「지역문화자원의 스토리텔링 전략과 가치창조」, 『어문논총』53호, 한국문학언어학회, 2010.

＿＿＿, 「설문대할망설화의 신화적 상상력과 문화콘텐츠」, 『온지논총』21, 온지학회, 2011.

＿＿＿, 「제주도의 신당과 신화」, 『로컬리티의 인문학』7/8호, 한국민족문화연구소, 2011.

＿＿＿, 「길과 향가에 대한 고고민속학적 시론」, 『비교민속학』43집, 비교민속학회, 2010.

_____, 「신라인물 문화유산의 문화콘텐츠 개발방안」, 『온지논총』23집, 온지학회, 2009.

_____, 『한국신화와 스토리텔링』, 북스힐, 2008, 153-158쪽.

_____, 『불국사와 석굴암 U-스토리텔링』, 경주시, 2010.

_____, 「충북 구인사 삼회향놀이의 전승과 보존」, 『충북학』제14집, 충북학연구소, 2012.

_____, 「백운사 수륙재의 특징과 공연콘텐츠」, 『아랫녘 수륙재의 어제, 오늘 그리고 내일』, 아랫녘수륙재보존회, 2014.

_____, 「전통민요의 자료 활용과 문화콘텐츠」, 『한국민요학』제 11집, 한국민요학회, 2002.

_____, 『한국의 유희민요』, 집문당, 2002.

이창식·안상경, 「백제문화제 수륙재의 전통, 전승, 발전방향」, 『백제문화제 수륙재 60년의 가치』, 부여군불교사암연합회, 2014.

이창식, 「뗏목 관련 민요의 실상과 활성화 방안」, 『한국민요학』8집, 한국민요학회, 2000.

_____, 「임경업 문화원형과 칠산바다신」, 『부안군 지역혁신 사업세미나 자료집』, 2006.

_____, 「설화 속의 해양신 유형과 신격화 의미」, 『한국 해양신앙과 설화의 정체성 연구』, 해상왕장보고기념사업회, 2009.

_____, 「해신과 해중릉의 실체」, 『2012 제3회 전국해양문화학자대회 자료집』, 목포대학도서연구원 외, 2012.

_____, 「스토리텔링의 이해」, 『문학콘텐츠와 스토리텔링』, 역락, 2005.

_____, 「아리랑, 아리랑콘텐츠, 아리랑학」, 『한국민요학』21집, 한국민요학회, 2007.

_____, 『한국신화와 스토리텔링』, 북스힐, 2008.

_____, 「전통민요의 자료활용과 문화콘텐츠」, 『한국문학콘텐츠』, 청동거울, 2005.

_____, 「아리랑의 정체성과 현장성」, 『민요론집』6집, 민요학회, 2001.

_____, 「아리랑유산의 세계화와 스토리텔링」, 『Comparative Korean Studies』20집 2호, 2012.

_____, 「인제지역 뗏목민요의 원형과 활용」, 『한국민요학』17집, 한국민요학회, 2005.

_____, 「민요 가창자의 전승과 소통」, 『한국민요학』31집, 한국민요학회, 2011.

_____, 『민속문화의 정체성 연구』, 집문당, 2002.

_____, 「김이사부의 정체성과 스토리텔링」, 『이사부 활약의 역사성과 21세기적 의의』, 강원도민일보, 2008.

_____, 「수로부인설화의 현장론적 연구」, 『동악어문론집』25집, 동악어문학회, 1990.

_____, 「수로부인: 신물이 탐하는 매력적인 여사제」, 『우리 고전 캐릭터의 모든 것4』, 휴머니스트, 2008.

_____, 『고전시가강의』, 역락, 2009.

_____, 「모죽지랑가 새롭게 읽기」, 『새로 읽는 향가문학』, 아세아문화사, 1998.

_____, 「신라인 문화유산의 문화콘텐츠 개발방안」, 『온지논총』, 온지학회, 2009.

_____, 『경주시 양북면 문화자원의 복원과 활용방안』, 인문학연구소, 2012.

_____, 「설화론」, 『구비문학이란 무엇인가』, 푸른사상사, 2005. 참조

_____, 「서불전승의 정체성과 문화콘텐츠 활용방안」, 『동아시아고대학』12호, 동아시아고대학회, 2005.

_____, 「서불설화의 동아시아적 성격」, 『어문학』88, 한국어문학회, 2005.

_____, 「다자구할머니」, 북스힐, 2008, 참조

_____, 「단오문화유산과 문학콘텐츠」, 『강원민속학』21집, 강원도민속학회, 2007.

_____, 「지역문화 연구방향과 제천학」, 『제천학과 청풍명월』, 제천문화원, 2004.

_____, 「제천국제바이오엑스포와 가치창조산업」, 『2010제천국제한방바이오엑스포 성공적 개최를 위한 정책 토론문』, 제천시지역혁신협의회, 2009.

_____, 『충북의 민속문화』, 충북학연구소, 2001, 16-26쪽.

이창식 외, 『중국 조선족의 문화와 청주아리랑』, 집문당, 2004.

인문콘텐츠학회, 『문화콘텐츠입문』, 북코리아, 2006.

일연, 『삼국유사』2권 「가락국기」.

임재해, 「무형문화유산의 보존과 전승 방향의 재인식」, 『무형문화유산의 보존과 전승』, 민속원, 2009.

임호민, 「병부령 이사부에 대한 기록 검토」, 『이사부 활약의 역사성과 21세기적 의의』, 강원도민일보, 2008

자크 아탈리, 『호모노마드』(이효숙 역), 웅진, 2010.

장정룡, 「영동지방 인물신화의 내용고찰」, 『강원도민속연구』, 국학자료원, 2002.

장정룡·이한길, 『인제뗏목과 뗏꾼들』, 인제군, 2005.

장주근, 『제주도 무속과 서사무가』, 역락, 2001.

장한상, 『울릉도사적(鬱陵島事蹟)』, 1964.

전경수, 『탐라.제주의 문화인류학』, 민속원, 2010.

전영권, 「수로부인 행로의 문화·역사·지리적 분석」, 영남대학교 민족문화연구소, 2012.

정수일, 『씰크로드학』, 창작과비평사, 2001.

정진희, 「제주도 구비설화 설문대할망과 현대 스토리텔링」, 『국문학연구』19호, 국문학회, 2009.

정중환, 『가야사연구』, 혜안, 2000.

제주도청, 『제주도 큰굿 자료』, 제주전통문화연구소, 2001.

제주돌문화공원 백서, 『돌문화전시관 영상물』, 2005.

제주전통문화연구소, 『제주신당조사』, 제주시권 2008·서귀포시권 2009.

진관사, 『진관사 수륙재의 민속적 의미』, 민속원, 2012.

진성기, 『제주도 무가본풀이 사전』, 민속원, 2002.

조철제, 『국역경주선생안』, 경주시·경주문화원, 2002.

조춘호, 「원효전승의 종합적 고찰」, 『어문학』64, 한국어문학회, 1998.

차옥숭, 「제주도 신화와 제주도 여성의 정체성」, 『동아시아 여신 신화의 여성 정체성』, 이
 대출판부, 2010.

최성운·김은미 외, 『인터넷을 이용한 영상서비스의 현황과 전망』, 정보통신정책연구원,
 1999.

최상일, 『우리의 소리를 찾아서』2, 돌베개, 2007.

최승순 외, 『인제 뗏목』, 인제문화원, 1985.

최인호 외, 「스토리텔링을 활용한 장소마케팅에 관한 탐색적 연구」, 『관광학연구』제32집,
 한국관광학회, 2008.

최용수, 「헌화가에 대하여」, 『한민족어문학』25, 한민족어문학회, 1994.

최항순, 「정화(鄭和) 항해 600주년 기념 국제학술회의 참가기」, 『해양문화학』1권, 한국해
 양문화학회, 2005.

최헌, 『불모산 영산재』, 경상남도 무형문화재 제22호 불모산영산재 보존회, 2008.

최혜실, 『문화콘텐츠, 스토리텔링을 만나다』, 삼성경제연구소, 2006.

_____, 「문학작품의 테마파크화 과정 연구」, 『어문연구』32, 한국어문교육연구회, 2004.

_____, 『스토리텔링, 그 매혹의 과학』, 한울, 2011.

충청북도문화재연구원, 『화랑의 장, 점말동굴 그 새로운 탄생』, 2009.

충청북도, 『조선시대 충북특산 진상명품 브랜드』, 충북학연구소, 2009.

편해문, 「문경새재아리랑의 뿌리를 찾아서」, 『문경의 어른과 아이들 노래를 찾아서』, 민속
 원, 2008.

프로이드, 정장진 역, 『창조적인 작가와 몽상』(프로이드전집 18권), 열린책들, 1996.

필립 코틀러, 『마켓 3.0』, 타임비즈, 2010.

하경숙, 「향가 「헌화가」의 공연 예술적 변용과 스토리텔링의 의미」, 『온지논총』37집, 온지
 학회, 2013.

『한국구비문학대계』5-1(전라북도 남원군편), 한국정신문화연구원, 1980.

한국공연문화학회, 『영산재의 공연문화적 성격』, 박이정, 2006.

한국문화정책개발원, 『문화산업의 활성화』, 1999.

한국문화콘텐츠진흥원, 『아리랑 현황조사보고서』, 문화체육관광부, 2008.

한국민속학술단체연합회, 민속학자대회 학술총서1, 『무형문화 유산의 보존과 전승』, 민속원, 2009.

한국전자통신연구원, 『디지털 콘텐츠 제작시스템-디지탈TV스튜디오 시스템 기술개발』, 1998.

한국불교연구원, 『불국사』, 일지사, 1988.

한국한의학연구원, 『제천약초 뿌리찾기와 한의약 문화연구』, 제천시, 2008.

한승원, 『원효』, 비채, 2006.

한철수, 「평창동계올림픽 유치활동 분석 및 유치전략」, 한림대 경영대학원, 2011.

한현심, 「지역문화유산의 발굴과 발전방안의 연구」, 공주대 경영행정대학원, 2003.

허남춘, 『제주도 본풀이와 주변신화』, 보고사, 2011.

_____, 「본풀이의 과학과 철학」, 『제주도 본풀이와 주변 신화』, 탐라문화연구소, 2011.

허목, 『칙주지(陟州誌)』(배재홍 역), 삼척시립박물관, 2001.

현용준, 「악마희(躍馬戱)」, 『한국세시풍속사전(봄편)』, 국립민속박물관, 2005.

_____, 『제주도무속자료사전』, 각, 2007.

혜일명조, 「수륙재의 복원에 관한 소고」, 『한국음악문화연구』제3집, 한국음악문화학회, 2011.

_____, 『수륙재』, 일성, 2013.

황동열, 「문화예술을 통한 도시 브랜딩 방향과 과제」, 『(사)제천국제음악영화제 학술세미나』, 2012.

황수영, 「신라범종과 만파식적 설화」, 『범종』, 한국범종연구회, 1982.

황병익, 「『삼국유사(三國遺事)』 "수로부인(水路夫人)" 조(條)와 「헌화가(獻花歌)」의 의미(意味) 재론(再論)」, 『한국시가연구』, 22권, 한국시가학회, 2007.

황인덕, 「전설로 본 원효와 의상」, 『어문연구』24집, 한국어문학회, 1993.

홍태한, 「수륙재의 연행과 구성」, 『공연문화연구』제23집, 한국공연문화학회, 2011.

_____, 「수륙재 하단에 보이는 죽음 형상의 보편성」, 『남도민속연구』제24집, 남도민속학회, 2012.